ISBN 978-0-366-29732-0
PIBN 11202255

1 MONTH OF
FREE
READING

at

www.ForgottenBooks.com

By purchasing this book you are eligible for one month membership to ForgottenBooks.com, giving you unlimited access to our entire collection of over 1,000,000 titles via our web site and mobile apps.

To claim your free month visit:
www.forgottenbooks.com/free1202255

English
Français
Deutsche
Italiano
Español
Português

www.forgottenbooks.com

Mythology Photography **Fiction**
Fishing Christianity **Art** Cooking
Essays Buddhism Freemasonry
Medicine **Biology** Music **Ancient
Egypt** Evolution Carpentry Physics
Dance Geology **Mathematics** Fitness
Shakespeare **Folklore** Yoga Marketing
Confidence Immortality Biographies
Poetry **Psychology** Witchcraft
Electronics Chemistry History **Law**
Accounting **Philosophy** Anthropology
Alchemy Drama Quantum Mechanics
Atheism Sexual Health **Ancient History**
Entrepreneurship Languages Sport
Paleontology Needlework Islam
Metaphysics Investment Archaeology
Parenting Statistics Criminology
Motivational

ŒUVRES COMPLÈTES

DE

M^{GR} X. BARBIER DE MONTAULT

ŒUVRES COMPLÈTES

DE

M^{GR} X. BARBIER DE MONTAULT

PRÉLAT DE LA MAISON DE SA SAINTETÉ

« *Factus sum sicut qui colligit
in autumno racemos vindemiæ.* »
(MICHE., VII, I).

TOME DEUXIÈME

ROME

II. — LE VATICAN

POITIERS

IMPRIMERIE BLAIS, ROY ET C^{ie}

7, RUE VICTOR-HUGO, 7

1889

- *17295* -

AU LECTEUR

Le tome second continue les études spéciales sur Rome et se réfère exclusivement au Vatican.

Le sujet comprend deux parties distinctes : le *palais*, avec ses musées, sa bibliothèque et ses jardins; la *basilique*, avec ses inventaires et ses dévotions.

Le chapitre de S.-Pierre du Vatican me rappelle les plus agréables relations parmi les chanoines : qu'il me suffise de nommer Mgr de Brémont, Mgr de Falloux et Mgr de Mérode.

Je veux ici, en particulier, rendre un témoignage public de gratitude envers S. E. Révérendissime le cardinal Antonelli, qui, avec sa bonne grâce habituelle, voulut bien m'autoriser à faire le catalogue du musée chrétien du Vatican, entreprise longue, mais d'autant plus utile que personne n'y avait encore songé, même parmi les Romains.

Voici la lettre par laquelle l'illustre secrétaire d'État de Pie IX transmettait au cardinal Piccolomini, qui avait tenu à me servir d'intermédiaire, l'obtention de la faveur désirée :

Emo e Rmo Sigr mio ossmo,

Ricevuto appena il pregiato foglio di V. E. del 25 del pº pº mese, mi sono recato a premura di occuparmi del permesso richiestosi dal signr Abᵉ Barbier de Montault col rispettabile di Lei mezzo di copiare delle memorie nel Museo cristiano. Nulla pertanto ostando al conseguimento di tale domanda, mi affretto prevenire l'E. V. essersi fin da jeri communicate a Monsigr primo custode della biblioteca Vaticana le necessarie istruzioni. Per la qual cosa potrà il nominato ecclesiastico rivolgersi al prelato suddetto da cui sarà ben accolto. Nel significare ciò all' E. V. in

conformità del di lei officio, mi onoro con sensi di profondo ossequio di bacciarle umilissimamente le mani.

<div align="center">

Di Vostra Eminenza

Roma, 3 luglio 1855

Sg^r cardinale Piccolomini

Umilissimo e devotissimo servo

G. card. ANTONELLI.

</div>

Je dois aussi une reconnaissance particulière au cardinal Antonelli pour l'accueil bienveillant qu'il fit à ma proposition de constituer au Vatican un musée papal, à l'instar du musée des souverains, à Paris. Les deux mémoires que j'écrivis à ce sujet lui furent présentés par le regretté cardinal Pitra, qui s'intéressait à cette affaire et voulut bien me féliciter de mon initiative.

Cette considération m'est fournie par un amateur du XVII^e siècle : « Le principal but de mes recherches ne tend qu'à en ayder le public ou en faire part à ceux qui en peuvent estre envieux et qui en peuvent mieux faire leur proffit que moy [1]. »

[1]. L. Delisle, *Un grand amateur français du XVII^e siècle. Fabri de Peiresc*, p. 8.

LE VATICAN

LE PALAIS APOSTOLIQUE [1]

I. — ENTRÉE.

Porte. — L'entrée du palais se trouve à l'extrémité occidentale du côté droit du portique qui précède la basilique. On arrive à la porte par un escalier de vingt marches en travertin. Les vantaux de bronze de la porte, qui date du pontificat d'Innocent VIII, sont garnis de gros clous taillés en pointe : on y voit les armes et le nom de Paul V, qui l'a fait restaurer en 1619. Deux anges surmontent le fronton, soutenu par deux colonnes de *pavonazetto,* où s'affichent les décrets des congrégations romaines et les actes du Saint-Siège. La mosaïque à fond d'or, qui fait tableau au-dessus de la porte, représente la Vierge assise sur un trône, entre S. Paul à sa droite et S. Pierre à sa gauche, suivant la tradition iconographique de Rome. Elle a été exécutée par Fabio Cristofari, d'après les cartons du chevalier d'Arpin.

Corps de garde. — Les Suisses, si pittoresquement habillés par Michel-Ange, ont leur corps de garde près de la porte. L'un d'eux, la hallebarde sur l'épaule, est de faction en dehors.

Ici se présente un double escalier, conduisant l'un à la chapelle Sixtine et l'autre à la cour du pape S. Damase.

1. Extrait des *Musées et galeries de Rome,* Rome, Spithöver, 1870, in-16, pages 84-167.

Un long vestibule, éclairé par dix grandes fenêtres que Pie IX a
fait vitrer, conduit, par une pente douce qui aboutit à treize marches
de travertin, au bas de l'escalier royal.

Statue de Constantin. — Sur le palier, où est encastrée une grande
étoile de marbre blanc, ouvre à gauche la porte de bronze qui
donne entrée au portique de la basilique de Saint-Pierre et s'élève
à droite la statue colossale du premier empereur chrétien, sculptée
par le Bernin. Constantin, couronné et monté sur un cheval qui
s'élance, voit au ciel la croix qui lui apparut à Monte Mario. Le
piédestal est percé de deux portes qui mènent à une cour supé-
rieure, puis à la salle royale. Une draperie peinte sert de fond à la
muraille et la fenêtre ogivale est accompagnée de cette belle inscrip-
tion : *Ambulabunt gentes in lumine tuo et reges in splendore ortus
tui.* (Isaï., LX, 3.) Deux médaillons de stuc représentent Constantin
baptisé par S. Sylvestre et creusant les fondements de la basilique
vaticane. Les armoiries d'Alexandre VII, sous qui fut fait l'escalier
royal, sont soutenues par deux Renommées, modelées en stuc par
Hercule Ferrata.

Escalier. — L'escalier royal est incontestablement un des chefs-
d'œuvre du Bernin, qui en prit l'idée sur la colonnade que l'on
admire dans le jardin du palais Spada. Dissimulant l'irrégula-
rité des murs de la cage, il eut encore l'habileté de rapprocher les
colonnes à mesure qu'elles montent, de manière à faire fuir davan-
tage la perspective. Soixante-dix-huit marches de travertin suppor-
tent une double rangée de vingt-quatre colonnes d'ordre ionique,
celles des extrémités étant accouplées. La voûte à plein cintre est
divisée en caissons, et à chaque colonne correspond un cordon
alternativement en feuilles de chêne et en roses. Une niche est
creusée dans le mur à chaque travée. Le palier est décoré, au sou-
bassement, des armoiries d'Alexandre VII [1] ; aux fenêtres, de deux
vitraux modernes et, au plafond, d'anges qui gambadent. Des deux
portes, l'une mène à Saint-Pierre, l'autre, à droite, au vestibule des

1. Ce pape fit frapper à cette occasion une médaille qui porte en exergue : *Regia
ab aula ad domum Dei.*

chantres pontificaux. L'escalier continue, éclairé par en haut et plaqué le long des murs de pilastres composites. Il reste encore quarante-six marches, mais fort douces, à monter.

III. — SALLE ROYALE.

La salle royale sert de vestibule aux chapelles Sixtine et Pauline ; c'est là que le pape tient les consistoires publics. Sa longueur est de 157 pieds et sa largeur de 54. Pour la construire, Antoine Sangallo dut détruire la chapelle de Nicolas V, peinte à fresque par Fra Angelico de Fiesole : la décoration est attribuée en partie à Piérin del Vaga et à Daniel de Volterre.

Voûte. — La voûte en plein cintre frappe autant par son élévation que par son ornementation en stuc. Elle est divisée en caissons octogones, avec bordures fleurdelisées, où quatre anges, terminés par des feuillages, se donnent la main. Des guirlandes de fruits encadrent les autres compartiments, où le nom de Paul III alterne avec ses emblèmes, le lis et l'arc-en-ciel. Les losanges sont remplis par des rosaces. Au milieu, se détache l'écusson de Paul III, et aux extrémités le pavillon et les clefs en sautoir, insignes de l'État pontifical.

Fenêtres. — Deux grandes fenêtres donnent de la lumière au nord et au midi, mais elles ont perdu leurs vitraux historiés, peints par Pastorino de Sienne ; celle du nord est divisée en trois baies inégales par des colonnes : on y observe le nom et les armes de Grégoire XIII.

Portes. — Les portes sont au nombre de sept, uniformément rehaussées, moins celles des deux chapelles, de cipollin vert qui forme à la foi le linteau, les pieds-droits et la corniche soutenue par deux consoles. Une seule a ses vantaux sculptés aux armes de Grégoire XIII.

Fresques. — Les fresques sont peintes au-dessus des portes et aux trumeaux, les petits tableaux alternant avec les grands. Elles datent toutes des pontificats de Pie IV et de Grégoire XIII, dont on y voit les armoiries répétées comme si les sujets étaient relatifs à leur temps. Au-dessus des portes, les petites fresques sont surmontées de frontons, où les lis des Farnèse alternent avec les tourteaux des Médicis : deux hommes nus et agenouillés supportent le cadre. Les fresques des parois sont surmontées de grands anges nus qui

tiennent, par allusion à Paul III, ou des branches de lis ou quelqu'un de ses emblèmes dans un médaillon : un caméléon et un dauphin enlacés par la queue avec la devise FESTINA LENTE; un lis et un arc-en-ciel, avec la devise grecque ΔΙΚΗΣΚΡΙΙΝΟΝ.

Les fresques se succèdent dans cet ordre à partir de l'angle nord-est :

1. *Cecchino Salviati* : Frédéric Barberousse se propose de faire sa soumission au pape.

2. *Livius Agresti*, de Forli, a peint au-dessus de la porte de la salle ducale l'hommage rendu par Pierre d'Aragon à Innocent III. Descendu de cheval, escorté de sa garde, précédé d'un page qui porte une statuette symbolisant son royaume, le roi fait son entrée au palais apostolique : *Petrus, Aragoniæ rex, ad Urbem profectus, Innocentio III pont. max. regnum Aragoniæ defert, constituta annui tributi perpetua pensione, obedientiam simul et defensionem Sedis Apostolicæ pollicitus.*

3. *Cecchini Salviati* et *Joseph Porta*, son élève : Soumission de Frédéric Barberousse en 1177. *Alexander papa III, Friderici primi imperatoris iram et impetum fugiens, abdidit se Venetiis. Cognitum et a senatu perhonorifice susceptum, Othone imperatoris filio navali prælio a Venetis victo captoque, Fridericus, pace facta, supplex adorat, fidem et obedientiam pollicitus. Ita pontifici sua dignitas Venetæ reipublicæ beneficio restituta. MCLXXVII.* La scène se passe sur la place de Saint-Marc à Venise : l'empereur s'agenouille devant le pape Alexandre III, assis sur un trône, et lui baise les pieds.

4. *Taddeo Zuccheri* a peint, au-dessus de la porte qui mène à une cour intérieure, Charlemagne signant le diplôme qui assure au Saint-Siège ses possessions temporelles : *Carolus magnus in patrimonii possessionem Romanam Ecclesiam instituit.*

5. *Georges Vasari* : Retour de Grégoire XI d'Avignon à Rome en 1376. *Gregorius XI, patria Lemovicensis, admirabili doctrina, humanitate et innocentia, ut Italiæ seditionibus laboranti mederetur et populos ab Ecclesia crebro desilientes ad obedientiam revocaret, sedem pontificiam, divino numine permotus, Avenione Romam post annos LXXI transtulit, sui pontificatus anno septimo, humanæ salutis MCCCLXXVI.* Les chanoines de la basilique de Saint-Pierre, dont la coupole est inachevée, viennent au-devant du pape, qui est assis

sur la *sedia* portée par quatre vertus. Au ciel, les apôtres S. Pierre et S. Paul montrent le chemin. Ste Catherine de Sienne précède le cortège qui arrive au bord du Tibre, personnifié dans un vieillard autour duquel jouent des enfants, et au-devant de qui vont ensemble l'Italie et l'État pontifical. Cette fresque est signée en grec :

ΓΕΩΡΓΙΟϹ. ΟΥΑϹΑΡΙΟϹ. ΑΡΕΤΙΝΟϹ. ΕΠΟΙΕΙ.

6. *Marc de Sienne* a peint au-dessus de la porte qui conduit au portique supérieur de S.-Pierre, Othon Ier restituant à Agapit II, sous la forme d'une statuette d'argent, les provinces usurpées par Béranger et Adalbert, amenés captifs aux pieds du pontife. *Otho, victo Berengario et Adalberto ejus filio tyrannis, Provincias ab illis occupatas Ecclesiæ restituit.*

7. *Frédéric Zuccheri* : Recouvrance de Tunis sur les Turcs, en 1535. *Christianorum copiæ Tunetum expugnant ope et studio Pauli III, pont. max. MDXXXV.*

8. *Taddeo Zuccheri* : Au-dessus de la porte de la chapelle Pauline, la Gloire et la Victoire adossées à des trophées. *Reddet unicuique Deus secundum opera ejus.* L'artiste mourut en 1566, comme il mettait la dernière main à ce tableau.

9. *Taddeo* et *Frédéric Zuccheri* : S. Grégoire VII relève l'empereur Henri IV des censures qu'il a encourues pour les mauvais traitements qu'il lui a fait subir. Hugues, abbé de Cluny, lit l'absolution pontificale.

10. *Horace Sammachini* a peint, au-dessus de la porte de l'escalier qui descend à Saint-Pierre, Luitprand signant le diplôme qui maintient au Saint-Siège la donation faite par Aripert, roi des Lombards : *Gregorius II, Germaniæ magna parte ad veri Dei cultum traducta, Arithperti Longobardorum regis donatione per Luithprandum successorem confirmata, anno sui pont. XVII decessit.*

11. *Georges Vasari* : Bataille de Lépante. Au ciel, le Christ, accompagné d'anges exterminateurs et de S. Pierre et de S. Paul avec des épées flamboyantes, foudroie les démons. A droite, la Foi, couronnée par un ange, met le feu à un turban. *Hostes perpetui christianæ religionis, Turcæ, diuturno victoriarum successu exultantes sibique temere præfidentes, militibus, ducibus, tormentis, omni denique bellico apparatu ad terrorem instructi, ad Echinadas insulas a communi*

classe, prælio post hominum memoriam maximo, perspicua divini Spiritus ope profligantur. MDLXXI.

12. *Georges Vasari* a peint, au-dessus de la porte de l'escalier royal, Grégoire IX excommuniant l'empereur Frédéric II : le pape tient le livre des Décrétales et un cierge qu'il va éteindre. *Gregogorius IX Friderico imp. Ecclesiam oppugnanti sacris interdicit.*

13. *Georges Vasari :* Ordre de bataille dans le port de Messine des vaisseaux de la flotte qui vainquit les Turcs à Lépante, le 7 octobre 1571. Au premier plan, on voit la carte de Grèce ; à gauche, les trois puissances alliées : le Saint-Siège, l'Espagne et la république de Venise ; à droite, les anges foudroient les Vices et la Mort dresse sa faux contre les Turcs. Les figures sont de *Lorenzino Sabatini,* de Bologne. *Classes oppositæ, Turcarum una, Christianæ societatis altera, inter Pium V pont. max., Philippum Hispaniæ regem, Venetam remp. inito jam fœdere, ingentibus utriusque animis concurrunt.*

Telles étaient les forces respectives des combattants. La flotte alliée comptait 243 navires, 1.815 canons et un personnel de 84.120 hommes. La flotte turque se composait de 282 navires, portant 750 canons et 88.000 hommes. Les alliés perdirent 7.656 hommes et 7.784 furent blessés. Les Turcs eurent 40.000 morts, 107 bâtiments coulés ou brûlés, 113 pris avec leur artillerie ; 10.000 esclaves chrétiens qui leur servaient de rameurs furent délivrés, et ils laissèrent 7.220 prisonniers aux vainqueurs.

14. *Jérôme Siciolante,* de Sermoneta, a peint au-dessus de la porte de la chapelle Sixtine Pépin, vainqueur d'Astolphe, roi des Lombard, et se rendant au palais apostolique pour y offrir au pape, sous la forme d'une statue d'or, la province de Ravenne qu'il a reconquise.

15. *Georges Vasari :* Mort de l'amiral Coligny, transporté par des soldats. Un ange paraît dans l'air brandissant une épée. *Gaspard Colignius amirallius accepto vulnere domum refertur. Greg. XIII, pontif. max., 1572.*

16. *Georges Vasari :* Massacre des Huguenots, à Paris, dans la nuit de la Saint-Barthélemy, en 1572 ; l'amiral est précipité par une fenêtre. *Cædes Colignii et sociorum ejus.*

17. *Georges Vasari :* Charles IX, assis sous une statue de la Paix,

fait enregistrer au parlement de Paris la mort de l'amiral Coligny. *Rex Colignii necem probat.*

18. *Raffaellino de Reggio* : L'Église, avec la tiare et la croix à double croisillon.

19. *Lorenzino Sabatini*, de Bologne : Le Saint-Siège, avec les clefs et la palme.

Inscription. — Une inscription commémorative date des pontificats de Paul III, Pie IV, Pie V et Grégoire XIII, les travaux exécutés dans la salle royale, qui ne fut terminée qu'en 1573. Les lettres de cuivre se détachent sur un fond de marbre noir :

Aula hæc Pauli III iussu ornari
cœpta et Piorum postea quarti
ac quinti studio aucta, anno
Gregorii XIII primo, ad finem
perducta est. MDLXXIII.

Soubassement. — Les armes de Pie IV indiquent que le placage des marbres à la partie inférieure de la salle eut lieu par ses ordres. Le soubassement est divisé par des pilastres de marbre blanc, simplement gravé au trait. Entre deux pilastres se dresse une table de porte sainte, de porphyre, ou d'africain, qu'encadrent des bandes de *pavonazetto.*

Pavé. — Le dallage est en marbre blanc ou du mont Hymette, avec des appliques losangées en porte sainte. Il est daté du pontificat de Grégoire XIII par des allégories empruntées au dragon de ses armes qui ornent les quatre angles de la salle. 1. Le dragon mordant sa queue et formant un cercle : A QVO ET AD QVEM. 2. Le dragon gardien du temple. 3. Le dragon assis sur une pierre angulaire : NON COMMOVEBITVR. 4. Le dragon, heureux augure : FŒLIX PRÆSAGIVM.

IV. — CHAPELLE PAULINE [1].

On y monte par trois marches. La porte, encadrée de jaune antique, est accompagnée de deux colonnes de gris bréché soutenant

1. Cancellieri, *Descrizione delle cappelle Paolina e Sistina del Vaticano e del Quirinale*, Rome, 1790.

une frise d'africain, où est gravé le nom de Paul III, son fondateur. Trois blocs de jaune antique dessinent le fronton.

Cette chapelle sert aux offices paroissiaux du Vatican, et c'est pour pour cela qu'on y conserve le Saint Sacrement. Le gardien de la chapelle Sixtine en tient la clef.

L'architecture est d'Antoine Sangallo, qui lui a donné la forme rectangulaire.

Au milieu du pavé en brique, les armoiries de Paul V (1613) se détachent en marbres de couleur. La porte, décorée de porte sainte, est surmontée d'une tablette au nom de Grégoire XIII, qui a fait exécuter par Frédéric Zuccheri les fresques de la voûte. Les peintures, mêlées à des stucs dorés, représentent, au centre, la gloire du ciel, et, sur les côtés, différents traits de la vie de S. Pierre et de S. Paul. Dans les angles, au-dessus du soubassement, huit grands anges de stuc, modelés par Prosper, de Brescia, tiennent d'une main une palme et de l'autre un vase destiné à supporter des torches.

Les grandes fresques qui ornent les parois sont ainsi historiées :

A gauche, la lapidation de S. Étienne, par Lorenzino Sabatini, de Bologne ; la conversion de S. Paul, tombé de cheval, par Michel-Ange Buonarotti ; son baptême, par Lorenzino Sabatini ; à droite, la chute de Simon le Magicien, par Frédéric Zuccheri ; la crucifixion de S. Pierre, par Michel-Ange ; le baptême du centurion Corneille, par Frédéric Zuccheri.

Le fond de la chapelle est formé par une grande toile peinte que l'on enlève seulement pour l'exposition du Saint Sacrement, qui a lieu le premier dimanche d'Avent, et pour le tombeau du jeudi saint. On voit alors au-dessus de l'autel l'exposition dessinée par le Bernin et restaurée sous le pontificat de Pie IX, tout étincelante de cristaux de Bohême. Au moyen de toiles ingénieusement disposées, la perspective se prolonge en colonnade, que domine une coupole.

V. — Chapelle sixtine.

Le linteau de marbre de la porte, élevée d'une marche, est sculpté de festons auxquels se mêlent les armoiries de Sixte IV, son fondateur.

La chapelle Sixtine doit son nom au pape Sixte IV, *de la Rovère,*

qui la fit élever, en 1473, sur les dessins et sous les ordres de Baccio ou Barthélemy Pintelli, architecte florentin. C'est là qu'ont lieu la plupart des cérémonies de la semaine sainte, et que le pape tient ordinairement chapelle avec les cardinaux aux principales fêtes de l'année.

La chapelle Sixtine est bâtie sur un plan rectangulaire; sa longueur est de 40 mètres, sa largeur de 13 m. 20. Elle se compose de deux parties, séparées par un chancel en marbre blanc, dont on a récemment supprimé les grilles dorées. La partie la plus grande, ou *presbytère*, est employée à la célébration des offices divins. Dans l'autre partie plus petite se tiennent les laïques, et des places sont réservées pour les souverains, le corps diplomatique et les dames.

Le chancel est fermé par une porte en bois de noyer sculpté et aux armes d'Innocent X. Les pilastres et l'architrave, ou *tref*, sont de marbre grec, et sculptés d'après l'antique. L'architrave supporte huit chandeliers de marbre élégamment sculptés.

La chapelle est éclairée par douze fenêtres cintrées, percées à droite et à gauche dans les hautes murailles qui soutiennent la voûte.

Aux trumeaux, sont peints dans des niches les premiers papes que l'Église vénère comme saints. Ces papes sont au nombre de vingt-huit. Au-dessous de la corniche, à mi-hauteur à peu près, les murs sont divisés par des pilastres correspondant à ceux de la voûte et laissant de chaque côté six espaces égaux. On y voit représentées, du côté de l'Évangile, la vie de Moïse; du côté de l'Épître, celle de Notre-Seigneur. En partant de la seconde corniche pour descendre au pavé de la chapelle, on trouve le mur partagé par un même nombre de pilastres. Les intervalles sont occupés par une imitation de tapisseries damassées, aux armes de Sixte IV : *d'azur, au chêne d'or.* Ces peintures sont dues au pinceau de Philippe Germisoni et ont été exécutées avec un talent remarquable.

Le dallage est en marbres de couleurs variées formant une mosaïque; mais on ne jouit de la vue de ce pavé que le soir du jeudi saint et tout le jour suivant, parce qu'il est constamment couvert d'un tapis vert. A droite, est la tribune destinée aux chantres pontificaux; elle est soutenue par quatre consoles de marbre, avec l'écusson de Sixte IV. Le pupitre, où sont écrits ces mots de l'Écriture : *Cantemus Domino* (Exod., XV, 21), est appuyé sur une clôture

en bois ajouré, aux armes d'Alexandre VII. Enfin, de chaque côté de l'autel, on trouve deux portes : celle de gauche, qui n'est que figurée, est ornée d'un écusson de Clément XI, en souvenir des restaurations qu'il a fait exécuter à la chapelle Sixtine ; la porte de droite offre les armes d'Alexandre VI et conduit à la sacristie pontificale.

Au fond de la chapelle, sur le mur qui fait face à la grande porte, on admire la fresque du *Jugement dernier*, œuvre de Michel-Ange. Au-dessous, se trouve un autel de marbre blanc, incrusté de marbres de diverses couleurs et entièrement isolé : il date du pontificat de Benoît XIII, qui l'a consacré. Il est surmonté d'un dais en velours rouge frangé et galonné d'or. Le retable est formé par une tapisserie de haute lisse, tissée à l'hospice apostolique de Saint-Michel, et dont le sujet varie suivant les fêtes.

Sur le gradin de l'autel, on place, les jours de deuil ou de pénitence, six chandeliers argentés avec une croix de même métal, donnés par Léon XII ; les jours de fête, six chandeliers et une croix dorés, donnés par Pie VII.

Un dais de velours s'élève au-dessus du trône pontifical, qui est placé dans le sanctuaire même, au côté de l'Évangile. Il est réglé par le Cérémonial des chapelles pontificales que la tenture du dossier doit toujours correspondre à la couleur de la fête, c'est-à-dire blanche, rouge ou violette. Quand la rubrique prescrit le blanc, le dossier est en drap d'argent, avec des fleurs d'or. Le siège du pape est toujours dressé, comme le trône de l'évêque dans les églises cathédrales, et recouvert d'une housse qui varie selon la solennité.

Le trône papal a six degrés partagés en deux paliers, l'un de quatre marches, l'autre de deux.

A la gauche du trône, est un banc élevé, recouvert d'une tapisserie verte, pour les patriarches, archevêques et évêques assistants au trône. Devant eux est un petit meuble de bois destiné à recevoir, appuyé sur un coussin, le livre du pape ; dans l'intérieur, on conserve la lampe qui sert à allumer la bougie.

A la droite du trône, commence le *Presbytère*, qui s'étend presque jusqu'au chancel ; des bancs recouverts de tapis y sont disposés pour les cardinaux, évêques et prêtres ; en face, d'autres bancs sont pour

les cardinaux-diacres. Au-dessous des cardinaux, leurs caudataires sont assis sur un gradin.

Derrière les cardinaux-diacres, un banc long, recouvert de tapis, mais sans dossier, est destiné aux protonotaires apostoliques participants et honoraires ; derrière les protonotaires, contre le mur, est un autre banc avec tapis, affecté aux quatre prélats qui ont le privilège des *fiochetti*, aux évêques non assistants , aux abbés généraux mitrés, à l'archimandrite de Messine, au commandeur du Saint-Esprit, aux généraux des ordres religieux et aux autres personnages qui ont rang à la chapelle.

Les fresques qui décorent cette magnifique chapelle sont malheureusement obscurcies par la fumée des cierges et de l'encens. De plus, depuis les dernières années du xv⁰ siècle, on brûlait des bulletins de vote après chaque scrutin durant le conclave, qui a commencé à s'y réunir depuis la mort de Sixte IV. Enfin, la tradition rapporte qu'en 1527, les soldats qui s'étaient emparés de Rome et l'avaient mise au pillage allumèrent un grand feu dans la chapelle Sixtine.

Pour que cette chapelle fût vraiment digne des papes et de la capitale du monde catholique, il fallait la décorer avec magnificence. C'est ce que comprit Sixte IV. Ce pape y fit peindre des faits historiques tirés tant de l'Ancien Testament que du Nouveau, de manière à établir un parallèle entre la figure et la réalité.

Avant que Michel-Ange eût peint son *Jugement dernier*, on voyait au fond de la chapelle l'*Assomption de la Vierge*, par Pierre Pérugin ; Sixte IV y était représenté à genoux. Du côté de l'Évangile, commençait l'histoire de Moïse, retiré du Nil par la fille de Pharaon ; du côté de l'Épître, la naissance du Sauveur à Bethléem. Ces trois fresques ont été recouvertes, sous Paul III, par le célèbre *Jugement dernier*, de Michel-Ange.

Du côté de l'Évangile, Lucas Signorelli a représenté la fuite de Moïse en Égypte et son épouse Séphora accomplissant la circoncision sur son propre fils.

Alexandre Philippi, dit Sandro Botticelli, a peint dans le second tableau Moïse tuant un Égyptien, réprimandant les pasteurs de Madian au sujet de leur insolence envers les fils de Jéthro, et abreuvant le troupeau de Jéthro.

Dans le troisième tableau, Côme Roselli a représenté le passage de la mer Rouge. Ce peintre, se reconnaissant inférieur aux autres artistes, aussi bien pour le dessin que pour le coloris, voulut racheter par la richesse la médiocrité de son talent, et pour cela, il rehaussa son tableau en y mettant le plus d'or possible. Mais, tandis que ses collègues le raillaient, Sixte IV en fut tellement satisfait qu'il donna à l'artiste une plus forte récompense qu'à tous les autres, et prescrivit aux peintres d'employer davantage d'or dans leurs compositions.

Le quatrième tableau est du même peintre, qui y a figuré l'Adoration du veau d'or.

Le cinquième est la Punition de Coré, Dathan et Abiron, frappés par le feu que le Seigneur fit descendre du ciel ; ce tableau, qui contient des détails d'architecture, a été peint par Sandro Botticelli.

Au sixième, Signorelli a représenté Moïse sur le point de mourir, au moment où il lit son testament aux Israélites et les bénit.

Cecchino Salviati a peint le combat que l'archange Michel livra au démon pour cacher le corps de Moïse, afin que les Juifs ne l'adorent pas ; cette fresque fut refaite par Matthieu de Leccio, lorsqu'on restaura la porte.

Du côté de l'Épître, nous avons également six tableaux à fresque. Le Pérugin a représenté dans le premier le baptème de Jésus-Christ, mais cette peinture a été très détériorée par les restaurations à l'huile qu'on y a faites postérieurement.

Sur le second tableau, Botticelli a peint la tentation du Sauveur dans le désert.

Dominique Corradi, dit *il Ghirlandaio*, est l'auteur du troisième, où l'on voit le Christ appelant à lui Pierre et André, et leur faisant quitter leurs filets.

Sur le quatrième, Côme Roselli a figuré la Prédication de Jésus sur la montagne, mais le paysage est l'œuvre de Pierre Cosimo, son élève.

Les auteurs du cinquième sont le Pérugin et Barthélemy della Gatta, abbé de Saint-Clément d'Arezzo. On y admire d'un côté le Christ remettant les clefs au prince des apôtres ; de l'autre, un petit temple avec deux arcs de triomphe en l'honneur de Sixte IV, fondateur de

la chapelle, comparé à Salomon, fondateur du Temple de Jérusalem, ainsi que l'expliquent les inscriptions suivantes :

IMMENSVM SALOMON TEMPLVM, TV HOC, QVARTE, SACRASTI,

SIXTE OPIBVS DISPAR, RELIGIONE PRIOR.

« Salomon a consacré un temple immense; vous, Sixte IV, incapable de rivaliser par les richesses, vous l'emportez par votre dévotion, qui vous a fait consacrer cette chapelle. »

Côme Roselli a représenté sur le sixième tableau la Cène du Seigneur avec les Apôtres, nimbés et pieds nus; Judas a un nimbe obscur et un diablotin lui souffle à l'oreille.

Enfin, après l'angle droit et la porte d'entrée de la chapelle, Chirlandaio avait peint la résurrection de Notre-Seigneur; mais, depuis la chute du linteau de la porte, ce tableau a été médiocrement restauré par Henri le Flamand, sous Grégoire XIII. Nous savons, en effet, que le jour de Noël 1562, ce linteau tomba pendant que l'on célébrait la messe et écrasa deux soldats de la garde suisse.

Ce fut sous le pontificat de Jules II, élu en 1503, que furent exécutées par Michel-Ange Buonarotti les magnifiques peintures de la voûte. Voulant honorer la mémoire de Sixte IV, son oncle, Jules II le chargea de ce travail, si difficile que l'artiste se refusa d'abord à l'entreprendre, parce qu'il n'était pas exercé dans la peinture à fresque. Résolu cependant, à la fin, à s'y livrer, il commença par dresser un merveilleux échafaudage d'où il put, sans toucher les murs, donner suite à son œuvre immortelle. Ce mécanisme, prodigieux en lui-même, servit de modèle à celui que dut employer le célèbre Bramante, lorsqu'il exécuta d'autres travaux dans l'église de Saint-Pierre.

Michel-Ange se rendit invisible à tous ; enfermé dans la chapelle, il travaillait incessamment et broyait lui-même ses couleurs. Après vingt mois d'un travail opiniâtre, la peinture de la voûte était achevée, mais il en coûta au grand artiste de telles souffrances pour ses yeux, qu'il resta plusieurs mois sans pouvoir lire. Jules II, enfin, le jour de la Toussaint, au milieu d'une foule extraordinaire de peuple, fit ouvrir la chapelle.

Michel-Ange y a peint, en neuf tableaux, la création du monde et quelques faits de l'Ancien Testament : 1. Dieu sépare les ténèbres de

la lumière; 2. Il crée le soleil et la lune et commande à la terre de produire les arbres et les fruits; 3. Plane au-dessus des eaux et crée les poissons; 4 et 5. Crée successivement l'homme et la femme; 6. Tentation du démon pour induire l'homme à manger du fruit défendu, expulsion d'Adam et d'Ève du paradis terrestre; 7. Sacrifice d'Abel; 8. Déluge avec l'arche libératrice; 9. Noé en état d'ivresse.

Au-dessous de la corniche apparaissent douze grandes figures de prophètes et de sibylles assis. Ce sont : Jonas, Jérémie et la sibylle de Libye, la sibylle de Perse et Daniel, Ézéchiel et la sibylle de Cumes, la sibylle d'Érythrée et Isaïe, Joël, Zacharie et la sibylle de Delphes. Ailleurs, au milieu d'un triangle, est tracée toute la généalogie de Jésus-Christ, et sont figurés la crucifixion d'Aman, le serpent d'airain, Judith coupant la tête à Holopherne et David à Goliath. On admire beaucoup ces figures nues, qu'affectionnait Michel-Ange. Comme le pape pressait l'artiste d'harmoniser sa peinture avec celle des parois de la chapelle en y mettant de l'or, il répondit : « Très Saint-Père, les hommes n'avaient pas d'or dans ce temps-là, et ceux que j'ai peints n'étaient pas trop riches, parce qu'ils étaient saints et méprisaient les richesses. »

Le pape Clément VII ordonna à Michel-Ange de peindre le jugement universel et la chute de Lucifer et des anges qui péchèrent avec lui. Mais Michel-Ange, alors occupé à sculpter le tombeau de Jules II, ne put se mettre à l'œuvre que sous son successeur Paul III. Ce pape, frappé du mérite singulier du grand artiste, lui écrivit trois brefs et lui assura la rente de 1.200 écus d'or que lui avait léguée Clément VII. Michel-Ange, désireux de finir le tombeau de Jules II, ne voulait pas achever le tableau; mais une visite que lui fit Paul III, en compagnie de plusieurs cardinaux, le détermina à y mettre la dernière main. En 1538, le cardinal Sforza, camerlingue, confirma par lettres patentes les promessses pontificales; et, pour honorer la mémoire de Clément VII, qui avait le premier commandé l'exécution de ces peintures, il fut décidé que son écusson serait peint au bas de la figure du prophète Jonas, représenté à l'endroit le plus digne, c'est-à-dire au milieu du mur. Après quatre années d'un travail non interrompu, le jour de Noël 1541, le tableau fut découvert et montré au public.

Dans la partie inférieure, sept anges sonnent de la trompette et

appellent des quatre coins du monde les morts au jugement dernier. On voit alors la terre s'entr'ouvrir, et les habitants du tombeau se lever de leur poussière : les uns ont encore leur chair, ceux-ci ne sont que des squelettes, d'autres paraissent vouloir couvrir leur nudité. Au-dessus des sept anges, le Fils de Dieu, plein de gloire et de majesté, lance ses malédictions contre les réprouvés, et tandis que, de sa main gauche, il fait signe avec amour aux justes de passer à sa droite, les méchants, saisis par les démons, sont entraînés dans le feu éternel. Ici se présente l'épisode de la barque de Caron, où les anges accourent à la défense des élus contre les mauvais esprits.

Autour du Fils de Dieu apparaissent les bienheureux, rangés en couronne ; tout près de lui est sa divine mère, dont le regard exprime la crainte et la douceur ; auprès d'elle le précurseur, les apôtres, les saints et les martyrs montrent au Juge éternel les instruments de leur supplice. En haut, des deux côtés, des groupes d'anges soutiennent la croix, l'éponge, la couronne d'épines, les clous, la colonne et tous les instruments de la Passion, reprochant ainsi aux réprouvés leur ingratitude et inspirant pleine confiance aux justes.

Deux critiques ont été hasardées sur ces peintures : la première, pour repousser le mélange du sacré au profane, du christianisme à la fable ; la deuxième, pour blâmer la nudité des justes et des réprouvés. Vasari raconte que Blaise, de Césène, maître des cérémonies, fit observer à Paul III que toutes ces figures indécentes étaient plutôt dignes *d'une auberge que d'une église.* Ces paroles furent rapportées à Michel-Ange qui, pour se venger, peignit Blaise sous la figure de Minos dans les enfers, au milieu des diables et avec une queue de serpent. Le maître des cérémonies insista auprès du pape pour faire effacer son portrait. Mais Paul III lui dit : Où vous a-t-il placé ? — Dans l'enfer, Saint-Père. — Si vous étiez placé dans le purgatoire, il y aurait eu remède, mais, dans l'enfer, *nulla est redemptio.*

Vasari dit encore qu'Adrien VI songeait à effacer quelques-unes des nudités ; Paul IV, en 1555, voulait en faire autant. Michel-Ange lui répondit : « Réformez la nature, et alors il me sera facile de réformer mon œuvre. » Pie IV eut la même intention, et déjà il avait fait venir un peintre pour exécuter ses ordres ; mais il en fut détourné par les cardinaux, qui, néanmoins, pour le satisfaire, firent couvrir plusieurs figures par Daniel Ricciarelli, de Volterra, qui, pour cela,

fut appelé Daniel *le culottier*. Sous Clément XIII, le peintre Pozzi voila d'autres figures.

VI. — SACRISTIE ET TRÉSOR

On entre à la sacristie par une porte sculptée aux armes d'Alexandre VI. Pour visiter le trésor, il faut une permission de Mgr Sacriste. Le couloir, peint à fresque sous Sixte-Quint, par Lactance Mainardi, de Bologne, conduit à S.-Pierre; le pape y passe chaque fois qu'il ne fait pas son entrée solennelle dans la basilique. L'escalier aboutit à la chapelle du S.-Sacrement.

La sacristie se compose de quatre pièces : dans les deux premières, tendues de damas rouge, le pape se revêt d'abord de la *falda*, puis des autres ornements pontificaux, qui lui sont successivement présentés par les prélats de sa cour. La troisième salle, avec autel, est destinée au cardinal ou à l'évêque officiant, qui s'y habille et y attend l'arrivée du S.-Père. Dans la dernière, l'officiant prend après la messe la *cioccolata* que lui offre le palais Apostolique.

On monte au trésor par un escalier pratiqué dans l'épaisseur du mur. Il se compose de trois salles.

La première contient tous les ornements nécessaires aux chapelles papales et cardinalices, qui se tiennent tant à la Sixtine qu'en dehors du palais Apostolique. On y remarque entre autres :

1. Plusieurs chapes d'étoffe unie, simplement galonnées d'or, pour les évêques assistants au trône.

2. Les coussins de diverses couleurs pour l'agenouilloir du pape.

3. Une aube en point de Venise (XVIIe siècle) et une autre en guipure.

4. Une chape de soie verte, tissée en or, envoyée par l'Espagne.

5. Un ornement complet en drap d'argent brodé d'or, qui sert aux fêtes de Noël et de Pâques.

6. Une chasuble rouge, brodée en bosses d'or et offerte par la ville de Lyon : elle servait autrefois pour la fête de S. Pierre.

7. Une chasuble violette, brodée d'or (XVIIIe siècle).

8. Une chasuble de soie verte, brodée d'or aux armes de Pie VI.

9. Une écharpe pour la bénédiction du S. Sacrement, avec une gloire d'or au milieu (XVIIIe siècle).

10. Un ornement complet en soie rouge, lamée d'or, avec broderies d'or; il est réservé pour la fête de S. Pierre [1].

1. Le pape célébrant la messe basse se sert de toutes les couleurs liturgiques,

La seconde salle contient les vases sacrés pour le service des chapelles papales et cardinalices. On y remarque entre autres :

11. Les épingles d'or, avec tête en pierre précieuse, pour attacher le pallium.

12. Un pupitre en bronze doré pour le missel (1835) [1].

13. Une cuiller d'or pour mesurer l'eau qui se met dans le calice.

14. Le chalumeau d'or avec lequel le pape communie sous l'espèce du vin.

15. L'étoile d'or que le cardinal diacre pose sur l'hostie, quand il la porte de l'autel à son trône.

16. Une croix pectorale en émeraudes, entourées de brillants.

17. Une croix pectorale en cristal de roche.

18. Une truelle en vermeil pour les poses de première pierre et les consécrations d'autel.

19. Plusieurs mitres blanches, brodées d'or et serties de pierres précieuses.

20. Un calice en or, rehaussé d'une quantité considérable de brillants. Il servit pour la première fois en 1854, lors de la proclamation du dogme de l'Immaculée-Conception. Les brillants proviennent d'une selle offerte au pape par le sultan.

21. Un pectoral en vermeil avec des pierres précieuses. Il date de l'an 1739 et du pontificat de Benoît XIII, dont on y a gravé les armes. Les pierres sont l'aigue-marine, la topaze, l'émeraude. Le S. Esprit se détache sur un fond de lapis-lazzuli : il est entouré des effigies de la Ste Vierge, de S. Dominique et de S. Pie V, par allusion à l'ordre des Frères-Prêcheurs auquel Benoît XIII appartenait avant sa promotion au cardinalat.

22. Un pectoral de vermeil, avec trois pommes de pin en perles. Ce pectoral ne sert que pour les temps de deuil et de pénitence.

23. Calice, en gothique moderne, avec lequel le pape prend les ablutions aux messes pontificales.

qui sont le blanc, le rouge, le rose, le violet, le vert et le noir. Mais, quand il assiste à une chapelle ou qu'il officie pontificalement, il emploie exclusivement le blanc ou le rouge : le blanc pour les fêtes de N.-S. et de la Vierge, le rouge lamé d'or pour la Pentecôte et les fêtes des martyrs, et le satin rouge pour les temps de deuil et de pénitence.

Le pape, quand il officie, revêt les vêtements propres à chaque ordre. Sous-diacre, il a la tunique; diacre, la dalmatique ; prêtre, la chasuble; évêque, la mitre et les insignes pontificaux, comme les bas, les sandales et les gants brodés d'or; archevêque et primat, le pallium de laine. Mais comme pape, il a droit de porter la *falda*, grande jupe de soie blanche, la tiare et le fanon, espèce de pèlerine double, en soie blanche, rayée or et amaranthe, et qu'il met, une moitié sous la chasuble et l'autre moitié par-dessus.

1. *Œuvres compl.*, t. I, p. 157. — Il est signé du nom du joaillier du palais apostolique:

FIL. BORGOGNONI
ROMANO

24. E... [illisible]

25. Une [illisible] en 1805 au [...] d'imposture, [...] pierres, [...] donnée par les dames de Lyon à Pie VII [...]

26. Chasuble de soie rouge à [...] or [...] que porta Pie VII pendant [...] à Fontainebleau.

27. Une tiare faite par Grégoire XVI et estimée 3.000 francs. On y compte, outre les perles orientales, 146 pierres précieuses et [...] diamants. Elle pèse trois livres.

28. Une tiare donnée en 185[...] par la garde palatine à Pie IX et estimée 21.000 francs.

29. Une tiare offerte à Pie IX par la reine d'Espagne. Elle servit pour la première fois lors de la proclamation du dogme de l'Immaculée-Conception. Elle pèse trois livres, est ornée de 19.000 pierres précieuses, dont 18.000 diamants, et est estimée 500.000 francs.

30. Une tiare donnée par Napoléon Ier en 1805 à Pie VII. Elle pèse huit livres, ce qui est cause que le pape ne la porte jamais. Elle est couverte de saphirs, d'émeraudes, de rubis, de perles et de diamants. On lui attribue une valeur de 232.000 francs. L'émeraude qui la surmonte et porte une croix de diamants est la plus grosse connue: on l'estime seule 16.000 francs. Elle fit partie de la rançon imposée à Pie VI par le traité de Tolentino.

31. La férule ou croix pattée portée sur une hampe, que le pape tient au lieu de crosse dans les consécrations.

32. Une croix à triple croisillon, commandée sous Grégoire XVI par le majordome du palais pour remplacer la férule. Cette fantaisie liturgique n'a jamais été admise aux cérémonies.

33. Plusieurs bénitiers en vermeil, dont un de forme inusitée à Rome, donné par la ville de Lyon.

34. Ciseaux servant aux ordinations et vestitions des religieuses.

35. Ostensoir d'or, couvert de pierres précieuses, que le pape porte à la procession de la Fête-Dieu.

36. Burettes de cristal, montées en filigrane d'or (XVIIIe siècle).

37. Crosse d'argent doré, servant aux cardinaux pour les consécrations.

38. Deux calices en cristal de roche monté en or, avec patène à émaux translucides (XVIe siècle). L'un d'eux sert le jeudi saint pour conserver le S. Sacrement à la chapelle Pauline.

39. Instrument de paix en sardoine, où est sculptée la résurrection de N. S. La monture en vermeil est sertie de pierres précieuses. Ce don du cardinal d'York, le dernier des Stuarts, est très estimé.

40. La rose d'or, que le pape bénit le quatrième dimanche de Carême et

envoie aux princesses catholiques qui ont bien mérité du S.-Siège. Les dernières roses ont été données à l'impératrice des Français, à la reine d'Espagne et à l'impératrice du Brésil. Cette rose a la forme d'un bouquet ou plutôt d'un rosier planté dans un vase d'or. La rose la plus élevée reçoit seule l'onction de baume et de musc bénis.

41. Mitres de drap d'or que le pape porte ordinairement aux chapelles.

42° Mitres de drap d'argent, galonnées d'or, que le pape porte dans les temps de pénitence et de deuil.

43. Agenouilloir du pape, en bois sculpté, peint et doré.

44. On ne se sert aux chapelles que de livres manuscrits. Il y a deux missels pour chaque fête; l'un sert au pape, l'autre à l'officiant. Ils sont ornés de miniatures, dont les plus belles datent du pontificat d'Alexandre VII et d'Urbain VIII. Le missel de l'Immaculée-Conception a été fait récemment dans le même style.

45. Le missel pour la fête de S. Jean évangéliste, remarquable par ses miniatures à fond d'or égayées de fleurs et d'oiseaux ou peintes à personnages en camaïeu, date du pontificat d'Innocent X. Il est signé : *Gregorius Paulinus a Montopoli in Sabinis scribebat.*

46. Le missel pour la fête de S. Etienne remonte à l'an 1646 et au pontificat d'Innocent X, dont on y voit le nom, les armes et le portrait, ainsi que la lapidation de S. Étienne, les évangélistes, la Trinité, le portement de croix et la Pietà.

47. Le missel de l'Épiphanie est ainsi signé : *Sedente Clemente XII, p. o. m., pontificatus sui anno VII, Jo. Dominicus de Biondinis Tusculanus scriptor capellæ Pontificiæ, scribebat, anno Domini MDCCXXXVIII.*

48. Le missel du mercredi des Cendres porte cette signature : *Franciscus Biondini scribebat anno Domini MDCCXC.* Ceux de Pâques et de Noël ont été faits sous Benoît XIV, en 1742. Le vespéral pour les vêpres de toute l'année remonte au pontificat de Pie VI.

49. Le missel qui sert aux messes de *Requiem* pour les empereurs défunts se termine ainsi : *Regnante Urbano VIII, pontificatus sui anno quinto decimo, Fr. Fulgentius Brunus a Columnella, ord. Minor. strictioris observ. S. Francisci, scribebat Romæ, tempore Rmi Patris fratris Fortunati Schacchi, ejusdem Sanctissimi sacriste. Anno Domini 1637.*

50. La troisième salle contient les manteaux ou grandes chapes à queue que porte le pape lorsqu'il assiste aux chapelles. Les chapes blanches servent aux fêtes de Notre-Seigneur, de la Vierge et des saints; les chapes rouges, lamées d'or, à celles de S. Pierre et de la Pentecôte; les chapes de satin rouge, aux temps de deuil et de pénitence, ainsi qu'à l'office des morts. Presque toutes datent du pontificat de Pie IX. Deux, l'une rouge et l'autre blanche, sont couvertes de lamelles d'or et remontent au siècle dernier; une autre, blanche et très élégante, fut brodée sous le pontificat de Pie VI. Quelques-unes portent les armoiries de Pie VII.

51. Dans une armoire sont renfermés deux ornements, l'un en tapisserie

soie et or, exécuté sous le pontificat de Clément VIII, d'après les dessins de Raphaël. L'autre est un don de l'empereur d'Autriche : il ne sert que pour la fête de l'Immaculée-Conception.

Le premier ornement se compose d'une chasuble, de deux dalmatiques et d'une chape. Sur le fond d'or courent des rinceaux verts, et des anges sont en prière. L'orfroi de la chasuble représente J.-C. au jardin des Oliviers, la flagellation, le repentir de S. Pierre, la scène de l'*Ecce homo* et Pilate se lavant les mains. Sur une des dalmatiques on voit le baptême de J.-C. et son ascension, l'annonciation et la nativité. Sur l'autre sont figurées la dation des clefs à S. Pierre et la mort d'Ézéchias, la conversion de S. Paul et le buisson ardent. La chape porte au chaperon le sacrifice d'Abraham. L'ornement se complète par une bourse, deux étoles et trois manipules, terminés par des glands rouge et or, et une couverture de faldistoire.

52. L'ornement impérial a été brodé sur étoffe blanche, soie et or, par les orphelines du conservatoire de Vérone. Les formes en sont malheureusement courtes, étriquées et différentes de celles en usage à Rome. Les tableaux en broderie se font remarquer par leur grande finesse d'exécution qui les assimile à de la peinture. Les fleurs dont le champ de l'étoffe est semé sont d'un naturel et d'une variété irréprochables. Les sujets sont : sur la chasuble, le massacre d'Abel par Caïn et le sacrifice d'Abraham ; sur une des dalmatiques, la flagellation et le couronnement d'épines ; sur l'autre, J.-C. priant au jardin des Oliviers et tombant sous le poids de la croix ; sur le voile huméral, J.-C. confiant son troupeau à S. Pierre ; sur le voile du calice, la descente de croix ; sur la chape, l'adoration des bergers, l'expulsion d'Adam et d'Ève du paradis et le mariage de la Vierge ; sur les étoles et les manipules, l'enfant Jésus endormi sur la croix ou la portant sur ses épaules ; enfin sur le tulle des aubes, qui imite la grisaille et au milieu de larges rinceaux, les évangélistes et les vertus, J.-C., la Vierge, S. Pierre et S. Paul [1].

VII. — Salle ducale.

La salle ducale servait autrefois aux consistoires que tenaient les papes pour la réception des princes ou ducs *di maggior potenza*, selon l'expression du cérémonial. Elle se compose de deux pièces communiquant par une arcade, où le Bernin a imité une draperie soulevée par des anges. Le trône, élevé de quatre marches refaites par Pie IX, est placé entre deux portes : celle de gauche conduit à la salle des parements, celle de droite au premier étage des loges.

La voûte en cintre surbaissé porte les armes de Pie IV qui l'a fait

1. Ce chapitre a été reproduit par le *Bulletin catholique*, Paris, 1874, p. 150-152.

construire, et celles de Paul IV qui l'a fait peindre en 1556 par Laurent Sabatini, de Bologne, et Raffaellino de Reggio. Sur le fond blanc ressortent des génies, des oiseaux, des animaux, des guirlandes de fleurs et de fruits, des grotesques imités de l'antique. Mathieu de Sienne a peint les quatre saisons; Mathieu Brill et César le Piémontais, les ruines, les marines et les paysages, excepté celui où chante un coq, qui est de Jean le Flamand. Dans les embrasures des fenêtres, on remarque des allégories motivées par le dragon des armoiries de Grégoire XIII.

La seconde pièce date également du pontificat de Pie IV. Les travaux d'Hercule sont de la main de Raffaellino de Reggio.

Vertus. — Pie IV a fait représenter la *Foi*, voilée, tenant une hostie et un calice; l'*Espérance*, globe céleste en main, mais les yeux aux ciel, contemplant les astres qui seront sa demeure brillante; la *Musique*, faisant résonner la contre-basse sous les coups répétés de son archet; l'*Harmonie*, pinçant les cordes d'une lyre; la *Providence*, PROVIDENTIA, offrant un abri dans l'Église; la *Religion*, SVMMA RELIGIO, se parant de la tiare pontificale; la *Chasteté*, faisant voir que l'*Amour* a les yeux bandés et que près d'elle l'arc et les flambeaux qu'il allume sont impuissants; la *Gloire*, sonnant de la trompette; la *Renommée*, lisant les gestes de ses héros et les proclamant au son de la trompe; la *Sagesse*, après avoir ôté de son visage le masque qui le couvrait, et de ses pieds les sandales qui les chaussaient, souffle dans un oliphant.

Paul IV a fait peindre la *Foi*, voilée et tenant dans chaque main une table de la loi; la *Charité*, qui soigne deux enfants.

Enfin sont attribuables au pontificat de Grégoire XIII : la *Prudence*, casquée, qui regarde un dragon et un miroir; la *Justice*, flamme en main, avec les verges lictoriales; la *Foi*, levant le voile qui couvre ses yeux et brûlant les idoles qu'elle refuse d'adorer; l'*Église*, mitrée et chapée comme un pontife, appelant les fidèles dans son temple; la *Dévotion*, sculptant ou aplanissant les degrés qui montent au temple; l'*Autorité* couronnée, commandant avec le bâton du maître et du souverain; la *Paix*, renfermant le dragon de la guerre dans une corbeille, renversant le casque des combats et bousculant les torches incendiaires.

Tapisseries. — Par les soins de Léon XIII, les murs ont été tendus

de tapisseries des Gobelins, dons des rois de France aux papes.

1. Esther devant Assuérus. — 2. Le jugement de Salomon. — 3. Suzanne accusée par les vieillards. — 4. Joseph reconnu par ses frères. — 5. Baptême du Christ par S. Jean. — 6. Mariage de Louis XIV avec l'Infante d'Espagne. — 7. Audience donnée par Louis XIV à l'ambassadeur d'Espagne. — 6. Portrait du cardinal de Fleury. — 9. Trois portières.

Appartement Borgia. — Un escalier, pratiqué dans l'épaisseur du mur, mène à l'appartement du chirurgien du pape, que précède un vestibule à plafond doré et sculpté. Les caissons sont ornés des armes d'Alexandre VI et de couronnes rayonnantes : à la bordure, des vaches affrontées boivent dans des vasques.

Corridor. — Une porte ouvre au milieu du corridor par lequel on se rend aux loges. Elle donne entrée à l'ancien appartement du Dataire, où se conservent maintenant les ouvrages imprimés par ordre du pape.

VIII. — Autre entrée du palais.

A la porte d'entrée, au lieu de monter par l'escalier royal, on peut tourner à main droite par la porte vitrée, dès qu'on a passé le corps-de-garde des Suisses.

Escalier de Pie IX. — Pie IX, en 1860, a fait remplacer par un escalier couvert la *scala aperta*, qui conduisait à la cour S.-Damase. L'architecte Martinucci a plaqué les murs de stucs coloriés imitant divers marbres : la voûte, en stuc blanc, porte les armes et le nom de Pie IX. On compte soixante-dix-huit marches de travertin. La balustrade est en marbre blanc de Carrare. Le palier du premier étage mène à l'appartement de Mgr le maître de chambre de Sa Sainteté; le dernier à celui de Mgr le Majordome, près duquel un Suisse monte la garde. Une verrière de couleur tempère l'éclat de la lumière, qui vient d'en haut. Les armes de Sa Sainteté sont sculptées en haut relief, au-dessus d'une table de marbre blanc, portant cette inscription : .

PIVS IX PONT. MAX.
NOVIS ÆDIFICATIS SCALIS
ADEVNTIVM VATICANAS ÆDES
COMMODITATI PROSPEXIT.
ANNO MDCCCLX.

On a placé, sur le premier et le troisième palier, des candélabres de bronze, à feuilles d'acanthe, supportant une sphère de cristal dépoli, et qui ont leur point d'appui sur la balustrade. Ces élégants accessoires sortent des ateliers de M. Mazzochi, fondeur de l'arsenal pontifical.

IX. — COUR DU PAPE S. DAMASE.

L'escalier débouche sur un portique moderne, qui clôt la cour du côté du sud. Deux colonnes de granit gris ornent extérieurement la porte, où on lit à l'entablement :

MVNIFICENTIA PII IX PONT. MAX.

ADITVS RENOVATVS
ATRIVM AMPLIATVM
NOVIS OPERIBVS EXORNATVM
ANNO SACRI PRINCIPATVS XV.

Le palais apostolique du Vatican a la forme d'un carré, ouvert sur une de ses faces. Pour préserver les appartements du froid et aussi rendre les communications plus faciles, une série de portiques précède le corps principal du palais et ses deux ailes. Ce sont ces portiques qu'à Rome on nomme *loges*.

Toutes ces loges ont été peintes par des maîtres célèbres, dont le premier est incontestablement Raphaël d'Urbin.

L'aile gauche est l'œuvre de Léon X ; le bâtiment du fond date du pontificat de Grégoire XIII et l'aile droite ne remonte pas au delà de celui de Sixte V. Ces deux additions ont maintenu rigoureusement le style adopté par Raphaël, qui consiste en un rez-de-chaussée et trois étages de loges, dont les arcades cintrées sont supportées par dix pilastres d'ordres différents, dorique et ionique : l'étage supérieur est orné de colonnes composites sur lesquelles pose la corniche de la toiture. Le tout est construit en travertin. Pie IX a fait vitrer les arcades pour préserver les peintures des injures de l'air.

Le palais pontifical n'avait jadis qu'une seule façade, tournée vers l'orient. Paul II, en 1465, fit venir de Florence l'architecte Guillaume de Maiano, auquel il confia le soin de bâtir l'église de S.-Marc et le palais apostolique. Vasari rapporte que ce palais, dont il ne reste plus que le souvenir, avait trois étages : en bas étaient les bureaux

de la chancellerie; au second, la daterie et le logement des prélats; le troisième était réservé au pape. Des balcons précédaient les appartements, ce qui a donné à Raphaël l'idée des loges.

Jules II, voulant renouveler le palais, fit faire un dessin par Bramante, mais la mort du pape en empêcha l'exécution. Léon X demanda un modèle en bois à Raphaël, qui fut accepté à la fois comme architecte et comme peintre. Il se mit aussitôt à l'œuvre et il était déjà arrivé au premier étage quand, la construction menaçant de crouler, il fallut en toute hâte renforcer les murs du rez-de-chaussée et combler les caves que l'artiste avait ménagées pour le service du palais.

Sous le portique, à main droite, débouche un corridor qui domine un petit jardin intérieur et conduit à l'appartement du doyen des domestiques du pape, ainsi qu'à la chapelle où le tribunal de la Rote entend la messe et à la salle où il tient ses séances.

Fontaine. — Une vasque rectangulaire en marbre blanc, dont le bas-relief, sculpté par l'Algarde, représente le baptême de Constantin par S. Sylvestre, reçoit l'eau jaillissante qui provient des hauteurs de la colline Vaticane, et que S. Damase avait, au IVᵉ siècle, réservée pour le baptistère de S.-Pierre. Les armoiries d'Innocent X, sous qui fut érigée cette fontaine, en 1649, accompagnent cette inscription :

Aquam Vaticani collis incerto olim a capite deerrantem
a B. Damaso inventa scaturigine ad lavacrum novæ generationis
in fontem corrivatam, rursus amissam,
Innocentius X pont. max.
conquisitam repertamque ac mire probatam
fonti recens extructo restituit ut in Urbe aquis peregrinis
affluente ædes Vaticanæ suam hanc haberent
gemina salubritate gratius hauriendam
An. Dom. MDCXXXXIX, pontificatus sui V.

Escalier. — A gauche de la fontaine, on prend un escalier sombre, qui compte 190 marches de pépérin et qui conduit d'abord au premier étage des loges et au musée, puis au second étage des loges et aux chambres de Raphaël ; enfin, au troisième étage des loges et à la Pinacothèque.

Tous les jours, excepté le lundi, c'est par cet escalier que l'on doit monter pour visiter les collections du Vatican.

X. — ATELIER DES MOSAÏQUES.

L'atelier des mosaïques du Vatican est situé au fond de la cour S.-Damase, au bas de l'escalier. Il a été fondé sous Pie VI, en 1782. Il appartient à la fabrique de S -Pierre et est sous la direction immédiate de Mgr l'économe et secrétaire de cette congrégation. On peut le visiter avec un billet de ce prélat, de onze heures à deux, tous les jours, excepté les dimanches et fêtes. On laisse en sortant une rétribution aux gardiens.

Les mosaïstes employés à cet atelier doivent six heures de travail par jour et sont payés 161 francs par mois.

Au-dessus de la porte on voit le portrait de Pie IX, exécuté en mosaïque. Le long des murs sont disposés des casiers contenant les échantillons des nuances, qui dépassent actuellement le chiffre total de 30.000 ; plus loin, les gâteaux d'émail que l'on découpe en cubes pour pouvoir être mis en œuvre et les originaux, anciens ou modernes, d'après lesquels se font les tableaux en mosaïque.

On continue en ce moment les portraits des papes et la madone de Raphaël, qui sont destinés à la basilique de S.-Paul. Chaque portrait exige un an de travail et revient à 2.675 francs. L'Assomption de la Vierge aura nécessité au moins une dizaine d'années et représentera une valeur de 376.250 francs. La partie supérieure a été envoyée, en 1867, à l'Exposition universelle de Paris.

Les tableaux que l'on montre dans la salle du fond sont réservés au pape pour en faire des cadeaux aux souverains. Les sujets sont le prophète Isaïe d'après Raphaël, une sibylle, l'apôtre S. Pierre, etc.

Les fourneaux où se fabriquent les émaux sont relégués derrière la partie du palais qu'occupe le pape. On y arrive par l'escalier qui monte à la Pinacothèque, la porte donne sur le premier palier.

XI. — HABITATION DU PAPE.

Entrée. — La partie du palais que les papes n'ont cessé d'habiter depuis la fin du XVI⁰ siècle a été construite, sous Sixte V, par Dominique Fontana, comme l'indique cette inscription, placée entre deux

colonnes de granit, au-dessus de la porte qui ouvre à main droite
sur le grand escalier :

Sixtus V pont. max.
ædes loco aperto ac salubri
grato urbis aspectu insignes
pontificum commoditati fecit
Anno M. D. XC pontific. VI.

Plan. — Ce palais a sa façade principale tournée vers la place de
S.-Pierre. Il s'élève de trois étages au-dessus du sol de la cour S.-Da-
mase. Le premier est occupé par un camérier participant, le second
par le pape et le troisième, qui ne fut terminé que sous Clément VIII,
par le cardinal secrétaire d'État. Il est construit en briques, avec
travertin sculpté aux fenêtres et à la corniche. En plan, il dessine
un carré long. Les bâtiments, achevés sous Urbain VIII, qui entou-
rent la cour intérieure, sont affectés aux divers services du palais
et au logement de la famille pontificale. Au rez-de-chaussée était
autrefois l'enregistrement des bulles : le souvenir s'en est conservé
par cette inscription : *Custodia registri bullarum.* Au fond, à main
droite, est la *salle des tributs* où, la veille de S.-Pierre, se payent les
redevances dues au S.-Siège. On arrive par là au *Torrione*, grosso
tour du xvᵉ siècle, qui protège le corridor construit par Alexandre VI
pour mettre en communication le palais apostolique avec le château
S.-Ange.

Escalier. — Un vaste escalier monumental, de 299 marches en
marbre blanc, conduit aux trois étages. Il a été entièrement restauré
sous le pontificat de Pie IX, dont on voit les armoiries parmi les
caissons de la voûte (1866). La cage est revêtue de stucs de diverses
couleurs, imitant le marbre. On s'arrête au premier palier pour ad-
mirer deux grandes verrières, peintes aux effigies de S. Pierre et
de S. Paul, et offertes au pape, en 1859, par le roi de Bavière Maxi-
milien II.

Salle Clémentine. — La porte, encadrée de cipollin, est surmon-
tée d'une inscription qui indique que cette vaste salle a été commen-
cée en 1595 par ordre de Clément VIII, dont elle a pris le nom.

Le pavé en marbre de couleur est orné, au milieu, des armes de
ce pape, répétées au soubassement, également plaqué de marbre.

Au-dessus se tiennent debout les vertus théologales et cardinales, peintes à fresque par Jean Alberti, de Borgo san Sepolcro, qui est aussi l'auteur des grands tableaux de l'entrée, du fond et de la voûte. Sur la paroi méridionale, S. Clément est jeté à la mer avec une ancre au cou, et sur celle du nord, au-dessus de la cheminée, S. Sylvestre baptise Constantin. La voûte représente l'apothéose de S. Clément : elle est entourée d'une balustrade avec colonnade en perspective, qu'accompagnent les armes de Clément VIII et les vertus de religion, de bénignité, de clémence, de charité, d'abondance et de justice.

Les murs sont couverts des emblèmes et des devises de Clément VIII, qui sont des étoiles groupées ensemble : *Undique splendent.* — Une étoile : *Vias tuas, Domine.* — Un phénix : *Ducente Deo.* Toutes ces fresques n'ont été terminées qu'en 1602.

La garde suisse, qui fait l'admiration des artistes par l'allure martiale de ses hommes et l'originalité de son costume, a un poste dans cette salle [1].

Des trois portes qui ouvrent sur la salle, l'une, à droite, mène à l'appartement du pape ; celle du fond, à la salle du consistoire et l'autre, à gauche, au second étage des loges.

Salle du consistoire. — Cette salle est ainsi nommée parce que le pape y tient les consistoires secrets, où il consulte les cardinaux

1. La plupart des souverains avaient pris autrefois à leur service, non une garde, mais une armée privilégiée. Le pape ne voulut pas rester en arrière : une capitulation, rédigée en latin, fut négociée entre Lucerne et la cour de Rome et signée le 6 septembre 1824. Elle a fait revivre une garde suisse de 200 hommes ; et, par amour pour les vieilles institutions, il est formellement exprimé dans l'acte que la garde papale conservera les *usages, coutumes, costumes et armes,* stipulés lors de la première création de cette même compagnie en 1503.

C'est donc de l'époque de la fondation que datent ces habits jaunes à bandes rouges et noires, ces hallebardes, ces armures damasquinées qui rappellent les soldats du moyen âge, et qui, dans les cérémonies pontificales, font revivre en quelque sorte les fresques des grands maîtres. Le pot-à-tête seul, dont était encore coiffé il y a peu d'années le soldat suisse, a été abandonné et remplacé par le casque prussien, mais on le voit encore dans l'*Armeria pontificia* au Vatican.

En 1840, la Confédération Suisse a annulé toutes les capitulations avec les gouvernements étrangers : le pape n'en a pas moins tenu ses engagements, continuant à recruter des gardes-suisses volontaires. Parmi ces engagements subsistent toujours celui qui confie le commandement de la garde à un patricien de Lucerne, et celui qui considère la garde comme au complet et répartit entre les soldats présents au drapeau la solde de ceux que la retraite, la mort ou d'autres causes ont écartés : chose juste puisque, en toute circonstance, le service du palais est le même.

pour les affaires de l'Église et préconise les évêques du monde entier. Le riche plafond à caissons dorés porte les armes de Clément VIII. Au fond, s'élève le trône papal, en velours rouge, galonné et frangé d'or. Vis-à-vis est un très grand crucifix en ivoire, provenant des Indes. La frise représente les saints fondateurs des différents ordres monastiques, peints par Jean Alberti, et, en manière de paysages, leurs premiers monastères, tels que le Mont-Cassin, Monte Vergine, Camaldoli, Vallombreuse, etc., exécutés par Paul Brill.

Salle des palefreniers.—Ici commence la série d'antichambres qui précèdent le cabinet du pape. Les palefreniers sont entièrement vêtus de rouge, bas, culotte courte, gilet et jaquette. La frise, décorée de paysages, a été peinte sous le pontificat de Paul V. On y voit, pendus aux murs, le coussin sur lequel s'agenouille le pape quand il se rend dans une église, et l'*ombrellino* de soie rouge que l'on porte sur son carrosse.

Salle de la garde palatine. — Les paysages de la frise sont séparés par des Vertus ; le tambour de la porte est sculpté aux armes d'Alexandre VII. Aux angles, les armoiries de Paul V.

Salle des bussolanti. — Les *bussolanti* sont des prélats chargés du service des portes. La frise supérieure représente des paysages, avec des solitaires en prière et des vertus. Aux murs sont appendus des tableaux, parmi lesquels on remarque :

S. Pierre portant sa croix , — plusieurs apôtres , — David et Goliath, — la Naissance de N.-S., —S. Grégoire le Grand, S. Ignace et S. François-Xavier ; — le portrait de Dominique Fontana, — le pressoir mystique : J.-C., étendu sous le pressoir, répand son sang dans une vasque où puisent les quatre docteurs de l'Église latine ; — Vision de S. Antoine de Padoue, — Adoration des bergers, — Crèche, — David terrassant un lion, — la Samaritaine.

Le tambour de la porte est sculpté aux armes d'Innocent XI.

Salle de la garde noble. — Même frise, datant du pontificat de Paul V. Les parois sont tendues de tapisseries des Gobelins : Madeleine parfume les pieds du Sauveur; — Guérison du paralytique, signée AUDRAN ; — Résurrection de Lazare, signée AUDRAN, 1759.

Salle des camériers d'honneur. — Les murs sont couverts de tentures de damas rouge aux armes de Pie IX. La frise ressemble aux précédentes et date du même temps.

Chapelle. — La porte est surmontée d'un écusson d'Urbain VIII, sculpté par le Bernin. C'est ici que le pape dit la messe tous les matins. Le S. Sacrement y est conservé. Au retable, la Naissance de N.-S., par Romanelli ; à la voûte, Assomption de la Vierge, exécutée sous Urbain VIII ; les autres fresques, peintes par un élève de Pierre de Cortone, datent du pontificat d'Alexandre VII.

Salle du trône. — La frise, peinte par le chevalier d'Arpin, représente des saints évêques et plusieurs traits de la vie de S. Paul. Les murs sont couverts de damas rouge aux armes de Pie IX. Au fond s'élève le trône pour les réceptions officielles. Au milieu du pavé est une roue d'africain.

Salle des camériers secrets et participants. — La frise est aux armes d'Urbain VIII : on y voit plusieurs traits de la vie de S. Pierre, peints par Romanelli.

Appartements secrets. — Suivent le cabinet où travaille le pape, sa chambre à coucher, la salle où il soupe et la bibliothèque où il dîne. Cette dernière salle fut peinte à fresque sous Paul V ; les livres, magnifiquement reliés, sont renfermés dans des armoires vitrées. Le pape y conserve aussi les dons qui lui sont offerts.

Les cuisines et l'office sont au premier étage.

XII. — Premier étage des loges.

Entrée. — L'entrée des loges est à gauche dans la cour S.-Damase. La porte en plein cintre est accompagnée de quatre colonnes de granit gris et surmontée des armes de Pie IV ; on y arrive par six marches de cipollin. Vis-à-vis, on voit l'appartement du fourrier du palais apostolique. Les cinquante et une marches de travertin ont remplacé, sous Pie VII, l'ancienne *cordonata* ou pente douce que les papes montaient à cheval pour se rendre à leur habitation.

Une fresque de Donato de Formello, élève de Vasari, représente S. Pierre pêchant à la ligne, puis, sur l'ordre du Sauveur, cherchant dans le ventre d'un poisson, le statère qui doit leur servir à payer le tribut : *Staterem illum da pro me et te.*

Sur le palier, donnent trois portes : l'une, à droite, condamnée, a au linteau le nom et les armoiries de Jules II ; une autre, en face, conduit à l'habitation du curé du palais apostolique et du sacristain de

la chapelle Sixtine, tous les deux de l'ordre de S.-Augustin ; par la troisième, on entre aux loges.

Les loges encadrent trois côtés de la cour intérieure, et chacun d'eux prend le nom de bras.

Premier bras. — Il a été peint par Jean d'Udine. Chaque arcade forme une travée et deux arcs-doubleaux en supportent la voûte, qui s'arrondit en coupole ; au sommet sont sculptés soit le nom, soit les emblèmes de Léon X, qui sont l'anneau à pointe de diamant, et les trois plumes blanche, verte et rouge, symboles des trois vertus théologales.

Ces loges, qui avaient beaucoup souffert du temps et surtout des conclaves qui s'y tinrent, ont été restaurées avec intelligence et habileté par Mantovani, qui s'est attaché à reproduire le style primitif. Des stucs figurent Pie IX, proclamant le dogme de l'Immaculée Conception.

Au fond, le buste de Jean d'Udine, sculpté par Luccardi, en 1866, et posé sur un socle de vert antique, s'adosse à une porte de marbre, aux armes et au nom de Léon X.

1. La voûte est divisée par des stucs en compartiments losangés. — 2. Des orangers dressés en espalier et une tonnelle de jasmin laissent apercevoir à travers leurs feuillages le ciel bleu nuagé où voltigent des oiseaux. — 3. Treille, où la vigne court appuyée sur des roseaux : un écureuil et des oiseaux se délectent de raisins. — 4. Caissons de stuc, formés par l'entrecroisement des cercles, qui encadrent des roses, des papillons, des oiseaux et des têtes de lion. — 5. Tonnelle, garnie de roses et de volubilis, avec des oiseaux de toute espèce. — 6. Treille de raisins rouges et blancs, ciel bleu. — 7. Caissons carrés en stuc. — 8. Treille. — 9. Tonnelle où s'enroulent des volubilis, des églantiers et des roses et où volent des oiseaux. — 10. Caissons hexagones, remplis d'oiseaux, d'animaux fantastiques et de têtes de bacchantes. — 11. Treille, formée avec des roseaux secs; oiseaux, écureuil, chien, singe. — 12. Jasmin fleuri. — 13. Caissons en losange.

Ici commencent les travaux exécutés en 1575, dans le second bras, par Cristophe Roncalli, dit Pomarancio le Jeune, sous le pontificat de Grégoire XIII. Aux pendentifs, le dragon emprunté aux armoiries de ce pape et un berceau de roses élevé sur une balustrade.

Les portes latérales conduisent d'abord à la salle ducale, puis à la

salle des parements, ensuite au *passetto*, et enfin aux chambres Borgia. Celle du fond donne accès au Musée et à la Bibliothèque.

Deuxième bras. — A main gauche, on monte à la Pinacothèque, ou l'on descend dans la cour S.-Damase. La première porte clôt des appartements inoccupés et la seconde des salles où se tiennent les séances générales de la congrégation des Rites et où siègent les Votants de la signature, réunis en tribunal pour les affaires de l'État de l'Église. Au fond, un corridor aux armes de Paul V fait communiquer entre elles les pièces affectées à la famille pontificale.

Ce second bras, construit par ordre de Grégoire XIII, a été décoré, à l'imitation du précédent, par le chevalier Christophe Roncalli, surnommé Pomarancio le Jeune. L'architecture peinte qu'il a mêlée aux berceaux de verdure alourdit ses voûtes. Toutes ces fresques ont été restaurées par Mantovani, en 1866.

Les travées se succèdent ainsi :

1. Caissons en losange. — 2. Tonnelle garnie de jasmin, avec des oiseaux voltigeant. — 3. Treille de vigne, avec des oiseaux domestiques perchés sur des roseaux. — 4. Caissons hexagones, ornés de figurines. — 5. Tonnelle tapissée de rosiers. — 6. Caissons, à cercles entrelacés. — 7. Treille de vigne vierge et de vigne cultivée. — 8. Tonnelle de jasmin. — 9. Caissons ornementés. — 10. Tonnelle où grimpent des rosiers.

Troisième bras. — La décoration de cette partie des loges, exécutée en 1869, est entièrement l'œuvre de Mantovani qui, tout en restant original, s'est inspiré des fresques de Jean d'Udine qu'il a sinon surpassé, tout au moins égalé pour l'élégance et la variété de la composition. Les fausses fenêtres sont remplies de paysages.

La porte, sculptée aux armes de Pie IX, mène au grand escalier du palais apostolique et correspond au palier de l'appartement d'un camérier participant.

XIII. — Salle des parements.

La salle des parements ouvre sur le premier bras du premier étage des loges : ses fenêtres sont garnies de grilles. Elle est précédée d'un vestibule, qui a sa porte spéciale, et suivie d'une autre salle, ce qui fait en tout trois pièces.

Première pièce. — Ce long corridor, nommé en italien *il passetto*, conduit, en entrant, à la salle des parements ; au fond, à un cabinet

et à un escalier. Les fresques, mêlées aux stucs dorés qui historient la voûte, représentent les têtes des apôtres et aux extrémités S. Pierre, *Confirma fratres tuos*, et S. Paul, *Scio cui credidi ;* S. Sylvestre, *Hic te a lepra purgabit*[1], et l'empereur Constantin, *Primus cognovit et honoravit*. Elles furent exécutées sous le pontificat de Grégoire XIII par Marc de Faënza et ses élèves. Aux murs sont attachées quelques tapisseries destinées à orner l'autel de la chapelle Sixtine. L'adoration des bergers date du pontificat de Pie VI; à celui de Clément XIII remontent l'Adoration des Mages, l'Immaculée-Conception, l'Assomption et la Circoncision.

C'est par ce corridor que le pape se rend au cabinet.

Cabinet. — La fenêtre prend jour sur la cour des perroquets et la cheminée porte le nom de Paul II. Le pape se repose au besoin en cet endroit avant les fonctions et y prend la *falda*. Le plafond est sculpté aux armes de Grégoire XIII.

Escalier. — Lorsque les papes habitaient au second étage, ils descendaient à la salle des parements par un escalier secret, qui aboutit à la seconde chambre de Raphaël. La cage, entièrement peinte à fresque en 1628, représente en camaïeu les principaux faits de la vie d'Urbain VIII : son couronnement (1623), fortification du château S.-Ange (1627), pose de la première pierre de l'église de Ste-Anastasie, vue du chœur et de l'autel papal de S. Pierre, érection de la façade de Ste-Bibiane, porte sainte du jubilé (1625), projet de baldaquin pour S.-Pierre (1626), mission donnée à un légat, fortification du Vatican, commandement militaire confié à un prince, consécration de la basilique vaticane, ouverture et fermeture de la porte du jubilé, pose de la première pierre de l'église des Capucins.

Deuxième pièce. — Une portière de soie la sépare du cabinet. On la nommait *salle des parements*, parce que c'est là que s'habillaient autrefois les papes, quand ils devaient officier pontificalement ou tenir les consistoires publics. Pie IX n'y venait plus que pour la fête de S. Pierre et les consistoires solennels. Au fond, à main gauche, sous un dais de velours, se préparent les ornements que le pape doit revêtir.

Les murs sont couverts de grisailles, où Marc de Faënza a exprimé

[1]. *Œuvres compl.*, t. I, p. 432-459.

la passion de N.-S. : ses élèves ont peint à la frise des prophètes, des vertus et des faits de l'Ancien et du Nouveau Testament. Au milieu du plafond, remarquable par ses caissons peints et dorés, Jérôme Muziani a figuré avec un rare talent la descente du S. Esprit sur les apôtres. Toute cette riche décoration artistique a été commandée par Grégoire XIII.

Le pape, étant habillé, passe dans la salle suivante pour monter sur la *sedia gestatoria*, garnie de velours rouge brodé d'or et fabriquée pour Pie VII, que portent sur leurs épaules douze palefreniers du palais.

Troisième pièce. — Cette salle ouvre sur la salle ducale. Son plafond doré et à caissons, qui date de 1563, porte au milieu le nom et les armes de Pie IV, Médicis. Les dragons, qui ressortent sur le fond rouge, sont là par allusion aux armes de Grégoire XIII, Buoncompagni. La date de la décoration générale est précisée par cette inscription : *Gregorius | XIII. p. max. | aulam hanc | decorari | picturisq | exornari | jussit. an. D. | MDLXXVII.*

Sur le manteau de marbre de la cheminée on lit : Leo X pont. max.

Les fresques de la frise sont l'œuvre de Jean-Baptiste Lombardelli della Marca et de Paris Nogari, qui travaillèrent d'abord sous la direction de Lorenzino de Bologne, puis de Marc de Faënza. On y voit : S. Étienne lapidé, S. Philippe baptisant l'eunuque de la reine de Candace, S. Pierre ressuscitant Tabite, la lapidation de S. Paul, la présentation de la Vierge au temple et l'histoire de Tobie.

Tout autour de la salle sont disposés les tableaux en tapisserie, exécutés à l'hospice apostolique de S. Michel, que l'on place sous le dais, au retable de la chapelle Sixtine, selon les fêtes. Au-dessous de chaque tableau il y a les armes du pape qui l'a commandé. La Trinité est de Pierre de Petris; la Purification, d'André Procaccini et la Pentecôte, de Joseph Chiari : toutes les trois datent du pontificat de Clément XI. L'Ascension remonte à Pie VI, ainsi que l'Annonciation, exécutée d'après l'original de Barocci, qui est à la Pinacothèque. La Cène, la Résurrection de N.-S., celle de Lazare, la Toussaint et l'Assomption ont été exécutées sous Clément XIII. La dation des clefs à S. Pierre est de Joseph Passeri. Le Père Éternel bénissant sert de ciel au dais pour les consistoires et la bannière de l'Immaculée Conception a été offerte à Pie IX.

XIV. — Deuxième étage des loges.

Pour y arriver, il faut reprendre l'escalier de Pie VII, où l'on rencontre quatre fresques de Vasari : la dation des clefs, S. Pierre enfonçant dans les flots, J.-C. guérissant de la fièvre la belle-mère de S. Pierre, la vocation de S. Pierre et de S. André et la pêche miraculeuse. Du premier au second on compte 60 marches.

Au premier palier, à main droite, est l'appartement de l'aumônier de Sa Sainteté, construit sous le pontificat de Paul V.

Premier bras. — On lui donne le nom de *Loges de Raphaël* [1], parce que cet artiste, après en avoir fait l'architecture, se chargea d'en diriger la décoration par la peinture. Aussi son buste, sculpté par Alexandre d'Este, a été élevé au fond de ce bras.

La porte basse que l'on rencontre au milieu, à main gauche, mène à la salle qui précède les chambres de Raphaël.

Le pavé, fort endommagé, est en faïence jaune, ornée de dessins bleus et verts. Les arceaux et les pilastres sont décorés de stucs et d'arabesques ; des guirlandes de fruits pendent sur fond bleu autour des fenêtres, qui portent à leur linteau de marbre blanc le nom de Léon X. Toute cette ornementation est l'œuvre de Jean d'Udine et de Piérin del Vaga.

La voûte présente à la clef les armes de Léon X ou ses emblèmes, tels que le joug, l'anneau à pointe de diamant et les trois plumes.

Les sujets tirés de l'Ancien Testament sont groupés, quatre par quatre, à la base de la voûte. Malheureusement ils ont été retouchés par Charles Maratta, qui les a gâtés en donnant aux chairs une teinte de brique.

1. Dieu plane au-dessus du globe terrestre qu'il vient de créer. — Il sépare la lumière des ténèbres. — Il crée les animaux qui sortent de terre

1. Bellori, *Descrizione delle immagini dipinte da Raffaële da Urbino nel palazzo Vaticano e nella Farnesina*, Rome, 1751, in-fol.

Montagnani, *Esposizione descrittiva delle pitture di Raffaële Sanzio nelle stanze Vaticane*, Rome, 1828, in-12.

Le pitture delle stanze Vaticane di Raffaello Sanzio incise a contorno, insieme alle suddette della Sala di Costantino, Rome, 1836, in-4, planches.

Gruyer, *Essai sur les fresques de Raphaël au Vatican*, Paris, Gide, 1858, in-8, fig. (Chambres.) — Le même ouvrage, Paris, Renouard, 1859, in-8, fig.; Le même (Loges), Paris, Renouard, 1859, in-8 ; *Raphaël et l'Antiquité*, Paris, 1864, 2 vol. in-8.

à sa voix et leur donne le lion pour roi. — Il lance dans l'espace le soleil et la lune.

La première scène a été peinte par Raphaël, les trois autres par Jules Romain sur les dessins de son maître.

2. Dieu tire Ève du côté d'Adam. — Tentation d'Adam et d'Ève au pied du pommier où s'est enroulé le serpent. — Ils sont chassés du paradis par un ange qui brandit contre eux une épée de feu. — Ève file la laine pour se vêtir et Adam sème le champ qu'il a labouré.

Ces quatre sujets sont encore de Jules Romain, ainsi que les quatre suivants.

3. Noé fabrique l'arche. — Scène du déluge. — Noé, sa famille et les animaux sortent de l'arche, arrêtée sur le mont Ararath. — Noé offre à Dieu un sacrifice d'action de grâces.

4. Abraham présente à Melchisédech la dîme du butin qu'il a pris à ses ennemis et Melchisédech fait l'offrande symbolique du pain et du vin. — Abraham se prosterne devant les anges qui lui annoncent que Sara deviendra mère. — Dieu prédit à Abraham que sa postérité sera aussi nombreuse que les étoiles du ciel. — Loth fuit avec ses deux filles; sa femme qui s'est détournée, malgré l'ordre de Dieu, pour voir Sodome en feu, est changée en statue de sel.

Ces quatre tableaux et les quatre qui viennent après sont de la main de Jean-François Penni, dit il Fattore.

5. Dieu apparaît à Isaac et lui enjoint d'aller en Palestine, dont il lui promet la possession. — Isaac, assis sur son lit, bénit Jacob que sa mère Rébecca a substitué à son frère Ésaü. — Ésaü revient de la chasse et se plaint à son père de la fraude commise. — Isaac et Rébecca causent amoureusement, pendant que le roi Abimélech les regarde à leur insu.

6. Jacob endormi voit en songe une échelle mystérieuse qui va de la terre au ciel et que montent et descendent des anges. — Jacob rencontre au puits d'Aran, où s'abreuvent leurs troupeaux, les deux sœurs Lia et Rachel. — Laban reproche à Jacob d'avoir quitté en secret sa maison. — Jacob retourne dans la terre de Chanaan.

Pélerin Munari, dit de Modona, a peint ces quatre scènes.

7. Joseph raconte ses songes à ses frères. — Il est vendu à des commerçants Madianites et descendu dans une citerne. — Il se soustrait aux désirs impudiques de la femme de Putiphar. — Il explique au roi Pharaon le songe qu'il a eu des sept vaches grasses et des sept épis pleins.

Ces quatre tableaux ont été peints par Jules Romain : les quatre suivants sont de Piérin del Vaga.

8. La fille de Pharaon recueille Moïse, exposé sur le Nil dans une corbeille d'osier. — Dieu parle, au milieu d'un buisson ardent, à Moïse qui l'adore. — Les Hébreux passent à pied sec la mer Rouge, qui engloutit

l'armée de Pharaon. — Moïse frappe le rocher avec sa verge et il en sort une eau abondante qui désaltère les Hébreux dans le désert.

9. Moïse, agenouillé sur le Sinaï, reçoit des mains de Dieu les deux tables de pierre qui contiennent ses commandements. — Les Hébreux adorent le veau d'or : Moïse descend la montagne et, à cette vue, brise les tables de la loi. — Dieu se manifeste au milieu du camp sous la forme d'une nuée épaisse et parle à Moïse. — Moïse donne au peuple les nouvelles tables de la loi.

Ces quatre tableaux sont l'œuvre de Raffaëllino da Colle ; les quatre suivants de Piérin del Vaga.

10. Le peuple de Dieu passe le Jourdain, sous la conduite de Josué et précédé de l'arche que portent les Lévites. — Les murs de Jéricho tombent devant l'arche et au son des trompettes. — Josué arrête le soleil dans les plaines de Gabaon. — Josué et le prêtre Eléazar font le partage de la terre promise aux tribus d'Israël : un enfant tire les lots au sort.

11. L'armée des Philistins vaincue prend la fuite. — David coupe la tête au géant Goliath. — Le prophète Samuel verse l'huile sainte sur David, élu roi d'Israël : un sacrifice d'action de grâces s'apprête. — David regarde Betsabée au bain. — Après avoir soumis la Syrie, il entre en triomphateur à Jérusalem.

Ces quatres peintures sont de Piérin del Vaga : les quatre suivantes de Pélerin de Modona.

12. Salomon est sacré roi d'Israël. — Assis sur son trône, il rend un jugement équitable, qui fait reconnaître la vraie mère de l'enfant qu'il a ordonné de partager en deux. — Il fait bâtir le temple de Jérusalem. — Il reçoit la reine de Saba qui lui apporte de riches présents.

13. Nativité de N.-S. — Adoration des Mages. — Baptême de J.-C. — Dernière cène du Sauveur avec ses apôtres.

Deuxième bras. — Ce bras est séparé du premier par un mur de refend.

La porte en face, sculptée aux armes et emblèmes de Clément VII, correspond à l'appartement de la comtesse Mathilde, que construisit Urbain VIII, en 1632, pour servir d'habitation aux souverains étrangers.

La porte à main gauche conduit aux chambres de Raphaël. Les vantaux de bois représentent les armes et emblèmes de Clément VII, qui les fit sculpter en 1525. Elle est surmontée des armes de Grégoire XIII, pour rappeler que le deuxième bras tout entier date de son pontificat et de l'an 1577.

Les fresques qui ornent la voûte sont consacrées aux principaux

faits de la vie de N.-S., qui commence par la Nativité, modelée en bas-relief de stuc.

1. **Massacre des innocents.** — Fuite en Égypte. — J.-C. disputant dans le temple avec les docteurs. — Prédication de S. Jean-Baptiste dans le désert. Ces quatre tableaux sont de Marc de Faënza.

2. **Tentation de J.-C. par le démon.** — S. Pierre et S. André cherchant le Christ qui leur a été montré par S. Jean. — Leur vocation à l'apostolat. — Vocation de S. Philippe que présente Nathanaël au Sauveur.

La porte, sculptée aux armes de Grégoire XIII, communique avec l'escalier de la Pinacothèque.

3. **Vocation de S. Jacques et de S. Jean.** — Monté sur une barque, J.-C. prêche à la foule assemblée sur les bords du lac de Génézareth. — Miracle des noces de Cana. — Guérison de la belle-mère de S. Pierre qui avait la fièvre.

4. **La Samaritaine.** — J.-C. réveillé par ses apôtres afin qu'il calme la tempête. — Délivrance d'un possédé : les démons dont il était tourmenté envahissent un troupeau de porcs qui se jettent à la mer. — Guérison du paralytique.

Une porte, sculptée aux armes de Pie IX, ferme l'atelier du restaurateur de ces loges, le peintre Mantovani.

5. **Vocation de S. Mathieu.** — Résurrection de la fille d'un prince. — Guérison de deux aveugles. — Le Christ est réprouvé par les Pharisiens, parce qu'il a guéri un paralytique le jour du sabbat.

Une porte, sculptée aux armes de Pie IX, ouvre sur l'ancien appartement des souverains étrangers. L'écusson de Grégoire XIII est accompagné de la Force et de la Prudence, modelées en stuc.

6. **Le centurion, à genoux devant le Christ, lui demande la guérison de son serviteur.** — Résurrection du fils de la veuve de Naïm. — Le Christ reproche aux Pharisiens leur hypocrisie. — Multiplication des pains dans le désert. Ces quatre tableaux méritent une attention particulière, parce qu'on sait positivement qu'ils ont été peints par Jacques Palma le Jeune.

7. **S. Pierre marchant sur les eaux.** — La Chananéenne suppliant le Christ de délivrer sa fille possédée du démon. — La femme adultère. — J.-C. sort miraculeusement du temple, lorsque les Pharisiens veulent le lapider.

8. **Le Christ donne les clefs à S. Pierre.** — Transfiguration. — Guérison d'un enfant épileptique. — J.-C. dans la maison de Marthe et de Marie.

9. **S. Pierre paye le tribut avec le statère qu'il trouve dans le ventre d'un poisson.** — J.-C. présente à ses apôtres un enfant comme modèle d'innocence. — Le Samaritain remercie le Sauveur de l'avoir guéri de

la lèpre. — Marthe et Marie supplient le Sauveur de ressusciter leur frère Lazare.

10. Résurrection de Lazare. — Le Christ reçu dans la maison de Zachée. — Entrée triomphante à Jérusalem. — Vendeurs chassés du temple. Ces quatre tableaux sont de Raffaëllino de Reggio et les suivants de Paris Nogari.

11. Jésus confond les Pharisiens qui lui demandent, pour le tenter, s'il faut payer le tribut à César. — Madeleine verse des parfums sur les pieds du Sauveur dans la maison de Simon le lépreux. — J.-C. lave les pieds à ses apôtres. — Prière au jardin des oliviers.

Toutes ces fresques sont l'œuvre commune de Lorenzino Sabatini, de Balthazar Croce, de Jacques Stella, de Jean-Baptiste Naldini, d'Antoine Tempesta, de Pascal Cati et de Jérôme Massei, qui travaillèrent ensemble sous la direction de Nicolas Pomarancio.

Commencés par Jean-Paul l'Allemand, les grotesques qui tapissent les pilastres, les arcades et le fond de la voûte, furent terminés par Octavien Mascherini, de Bologne.

Autour des fenêtres grillées pendent, sur fond bleu, des guirlandes de fleurs et de fruits. Aux écoinçons des arcades, de petits bas-reliefs de stuc reproduisent des traits de l'Ancien Testament.

La même loge de Grégoire XIII offre une série fort intéressante de vertus. •

La *Foi* met le feu aux idoles et adore N.-S. dans le sacrement de l'autel, symbolisé par le calice et l'hostie. La *Justice* est armée de la flamme et des verges du licteur, ou bien de deux épées flamboyantes, qui signifieraient peut-être aussi les deux glaives dont parle l'Écriture : *Ecce duo gladii* (S. Luc, xxii, 38). La *Gloire* tient une couronne dans chaque main; la *Religion*, un calice et une croix que porte un enfant; la *Puissance*, un bénitier pour exorciser et le globe du monde; la *Force morale*, une fronde, comme le jeune David, qui n'eut pas peur du géant Goliath; l'*Abondance*, une corne pleine et une couronne murale; l'*Espérance* est en prière et tend les bras, à la manière des *orantes* des catacombes; la *Paix* incendie un monceau d'armes, devenues inutiles; la *Victoire* décerne la couronne et la palme; la *Renommée* est prête à souffler dans chacune des trompettes qu'elle porte; la *Joie* se couronne de fleurs et en met dans un vase; la *Rapidité* est assise sur un cheval qui l'emporte; la *Stérilité* lance les foudres dévastatrices; la *Charité* a le cœur dans la main et l'autre main sur la poitrine, source des vraies affections; l'*Espérance* s'appuie sur la colonne pour ne pas défaillir et l'ancre qu'elle jettera au port; ailleurs, elle prie ou tient le navire qui la conduit, sur la mer du monde, aux rives éternelles, et l'ancre dont S. Paul, dans son Épître aux Hébreux, chap. vi,

18, 29, explique le sens allégorique : « Qui confugimus ad tenendam pro. positam spem, quam sicut anchoram habemus animæ tutam ac firmam et incedentem usque ad interióra velaminis, ubi præcursor pro nobis introivit Jesus. » L'*Église*, la tiare en tête et la croix à la main, foule aux pieds le démon de l'hérésie et brûle les livres hérétiques. La *Sincérité* arrache au démon le masque que lui a mis au visage l'hypocrisie et le renverse sous elle. La *Prudence* combat avec le glaive et est défiante comme le dragon. La *Vigilance* tient sa lampe allumée et la couronne, récompense de ses fatigues. La *Fidélité* se reconnaît à la clef, qui ne se confie qu'à l'ami le plus dévoué, et au serpent d'airain, suspendu à la croix. La *Puissance* tient aussi la clef pour ouvrir ou fermer, et dans son giron, trois têtes de vents qu'elle déchaînera à son gré. La *Justice divine*, les pieds sur le globe qu'elle domine, aux bons offre la couronne qu'ils ont méritée, aux méchants les fureurs de son glaive exterminateur. L'*Obéissance* se soumet au joug et puise dans la vue du ciel le motif de sa résignation. La *Charité* prend soin d'un enfant qu'elle a adopté et montre la corne d'abondance où sont cachées ses largesses, elle s'occupe même de donner sa nourriture au petit oiseau qui se tient à ses pieds. La *Prudence* veille, la lampe allumée et le serpent au bras. Le *Travail* bêche la terre, la *Chasteté* vanne le blé pour en séparer le mauvais grain, la *Pureté* fleurit comme le lis et brille comme une lampe. Enfin, la *Vérité* prend au ciel le soleil pour éclairer la terre et en refléter les rayons sur la lune qu'elle a déjà saisie. S. Paul l'avait déjà dit : Nous ne voyons Dieu sur la terre que comme dans un miroir où sa face se réfléchit; mais au ciel nous le contemplerons directement : « Videmus nunc per speculum.... tunc autem facie ad faciem. » (*Ad Corinth.*, XIII, 12).

La grande porte communique avec la salle Clémentine.

Troisième bras. Toute cette partie, fermée par une grille, a été exécutée sous le pontificat de Pie IX. Les tableaux à personnages se groupent, quatre par quatre, à la base de la voûte, dont le sommet est orné aux armes du pape, alternant avec un évangéliste. Tout y est relatif à la passion de N.-S.

1. S. Mathieu. — Anges tenant les instruments de la Passion.

2. Armes de Pie IX. — Prière de Jésus au jardin des Oliviers. — Le Christ réveillant ses apôtres. — Judas vendant son maître. — Baiser de Judas.

3. S. Marc. — S. Pierre reniant son maître. — Jésus-Christ devant Caïphe. — Judas rendant les deniers qu'il a reçus pour sa trahison. — S. Pierre pleurant sa faute.

4. Armes de Pie IX. — Condamnation à mort par Pilate. — J.-C. vêtu de pourpre. — Flagellation. — *Ecce Homo.*

5. S. Luc. — J.-C. tombant sous le poids de la croix. — Crucifixion. — Descente de croix. — J.-C. déposé au pied de la croix.

Armes de Pie IX. — Mise au tombeau. — Descente aux limbes. — Résurrection. — Visite des trois Maries au sépulcre.

7. S. Jean. — Apparition aux saintes femmes après la résurrection. — J.-C. voyageant avec les disciples d'Emmaüs. — Disparaissant après le repas pris avec eux. — Incrédulité de S. Thomas.

8. Armes de Pie IX. — Apparition de J.-C. à ses apôtres. — S. Pierre marchant sur les eaux. — Dation des clefs. — Ascension.

Quatre tableaux, dans les fausses fenêtres, représentent quatre monuments du pontificat de Pie IX : le pont d'Ariccia, la colonne de l'Immaculée-Conception, le pont jeté sur un torrent près de l'abbaye de Valvisciola, dans la province de Velletri, et la caserne de Macao.

Les artistes que cette décoration a occupés sont le chevalier Minardi, qui avait la direction générale des travaux ; Consoni, qui exécutait les peintures historiques ; Mantovani pour les ornements ; Galli pour les stucs et Fiorentini pour les dorures.

Le long des fenêtres intérieures pendent, sur un fond bleu, des guirlandes de fleurs et de fruits, et des bas-reliefs de stuc blanc ou bronzé garnissent les montants et les arceaux.

Cette galerie fait le plus grand honneur au goût et à l'habileté du peintre, Alexandre Mantovani, qui a eu l'heureuse pensée de mêler le symbolisme chrétien aux productions les plus variées de la nature : oiseaux, poissons, végétation. Au milieu des palmiers, des passiflores, de la vigne et du froment, emblèmes mystiques de la Passion et de l'Eucharistie, on s'arrête à regarder le cerf, le paon, l'agneau, la colombe, le pélican, la poule avec ses poussins, etc., tous peints avec un naturel saisissant.

Au fond s'élève, sur une demi-colonne de cipollin, le buste de Pie IX, sculpté en 1862 par le Français Antoine Etex, et offert par Mgr de Dreux-Brézé, évêque de Moulins, qui y a fait graver cette inscription empruntée au second livre des Machabées : *Qui videbat summi sacerdotis vultum mente vulnerabatur.*

En sortant du second étage des loges, au haut de l'escalier, on rencontre à la suite deux appartements qui précèdent les chambres de Raphaël, et la chapelle de Nicolas V qui ouvre sur l'un d'eux.

Les pièces adjacentes sont occupées par les prélats de service auprès du pape.

XV. — Appartement des souverains étrangers.

Il comprend les cinq pièces suivantes.

On y entrait autrefois par le second bras des loges du second étage. Maintenant qu'il ne sert plus et que les pièces en sont affectées à divers usages, une partie ouvre sur la salle de Constantin, et l'autre sur celle du consistoire. Nous passerons par cette dernière.

XVI. — Dortoir des suisses.

Les Suisses, de garde au Vatican, dorment dans une salle décorée sous le pontificat de Grégoire XIII. Les fresques du plafond doré représentent deux scènes de l'Apocalypse : la vision de S. Jean et les vingt-quatre vieillards.

XVII. — Première salle.

La voûte, décorée de stucs dorés et de grandes statues de vertus, représente la vie de S. Grégoire le Grand, peinte à fresque, sous Grégoire XIII, par Marc de Sienne. Les paysages de la frise datent du pontificat d'Urbain VIII et sont l'œuvre de Mathieu Brill.

XVIII. — Deuxième salle.

La voûte continue la vie de S. Grégoire. On y voit les armes de Grégoire XIII. Aux murs sont appendus quelques tableaux :

1. *Crivelli :* S. Jacques de la Marche * [1].

Signé : OPVS. CAROLI. CRIVELLI. VENETI.

1477.

2. S. Sébastien percé de flèches (xv° siècle).—3. Lapidation de S. Étienne. — 4. Procession des grandes litanies. — 5. S. Philippe Néri.— 6. Lucrèce se poignardant. — 7. Lapidation de S. Étienne. — 8. Le Christ au tombeau. — 9. Annonciation. — 10. Portrait en pied de Benoît XIV. — 11. *Bassano :* Les disciples d'Emmaüs soupant avec J.-C.— 12. *Bassano,* Adoration des bergers. — 13. *Francois Mancini :* Apothéose d'Alexandre le Grand *.

1. L'astérisque indique les œuvres d'art les plus remarquables.

XIX. — CABINET.

Grégoire XIII l'a fait peindre à fresque en 1577. Le plafond représente des scènes bibliques et la frise des paysages.

XX. — SALLE DES TAPISSERIES.

La voûte a été peinte sous Grégoire XIII et restaurée sous Pie VI. Les tapisseries qui couvrent les murs sont :

1. Deux frises aux armes d'Urbain VIII.
2. Quatre panneaux aux armes et emblèmes de Clément VII.
3. Plusieurs retables de la chapelle Sixtine : Annonciation, Résurrection, Crucifixion, Adoration des bergers, Mission d'enseigner donnée aux apôtres. Ces tapisseries furent exécutées sous Clément XIII.
4. Le Couronnement de la Vierge, S. Jean-Baptiste et S. Jérôme, tapisseries aux armes de Paul III.
5. Athalie, tapisserie des Gobelins, au chiffre de Louis XIV.
6. La Cène, d'après Léonard de Vinci, tapisserie aux armes et salamandre de François Ier.

Les vantaux des portes sont sculptés aux armes d'Urbain VIII.

C'est là que la famille pontificale assiste aux prédications du carême.

XXI. — CHAPELLE.

Construite par Grégoire XIII, en 1572, elle fut dédiée aux saints Paul et Antoine, ermites. Benoît XIII en consacra l'autel en 1725. Sa forme est octogone. Les fresques sont de Cherubino Alberti. A la coupole, on voit le Christ bénissant, entouré d'anges qui tiennent les instruments de la Passion, et aux angles, les quatre évangélistes, les quatre grands prophètes, les quatre docteurs de l'Église latine, et les quatre vertus cardinales. Le retable représente l'Adoration des Mages.

XXII. — ANCIENNE SALLE DE LA GARDE SUISSE.

Porte. — La porte, encadrée de marbre blanc sculpté, est ornée des armes de Jules II, dont le nom est écrit au linteau.

La fresque qui la surmonte représente S. Pierre retirant ses filets

de l'eau où il les a jetés à la parole du Christ. La fresque corres-
pondante à l'intérieur a pour sujet la vocation de S. Pierre et de
S. André. Toutes les deux ont été dessinées par Vasari et exécutées
par un de ses élèves.

Dimensions. — La longueur de cette salle, destinée autrefois à la
garde suisse, est de quatorze mètres sur neuf de large.

Plafond. — Le plafond en bois, à caissons sculptés et dorés, date
du pontificat de Léon X, dont les armes se détachent sur fond rouge
et sont cantonnées, sur fond bleu, de son emblème ordinaire, trois
plumes passées dans un anneau. Ces deux textes bibliques occupent,
en lettres d'or, le champ d'azur de deux longs cartouches :

LAVDATE NOMEN DOMINI (*Psalm.* CXII, 1) LAVDATE SERVI DOMINVM (*Ps.* CXII, 1)

QVI STATIS IN DOMO DOMINI IN ATRIIS DOMVS DEI NOSTRI (*Psalm.* CXXXIII, 1)

BEATVS HOMO QVI AVDIT ME ET QVI VIGILAT AD FORES MEAS

QVOTIDIE ET OBSERVAT AD POSTES HOSTII MEI (*Prov.*, VIII, 34).

Vertus. — La décoration des murs, peints à fresque, fut confiée, en
1582, à Jean Alberti par Grégoire XIII, dont on y voit le nom, les
armes et l'année du pontificat. Sur un vaste soubassement, enrichi
de sentences latines, s'élève une colonnade d'ordre ionique, imitant
le vert antique et la porte sainte : entre les colonnes se dressent les
effigies des vertus et au-dessus court une corniche sur laquelle sont
assis des angelots qui tiennent des guirlandes de fleurs et de fruits.

A droite de la cheminée, le Florentin Jacques del Zucca a peint la
Religion, un temple à la main : près d'elle un ibis tue un serpent, em-
blème de l'erreur. *Religio munda et immaculata* (*S. Jacob.*, I, 27). *Omnia
prospera eveniunt sequentibus Deum* (*II Paral.*, XVII, 14).

La *Foi*, œuvre de J.-B. Lombardelli de la Marche, a pour emblèmes le
chien, qui est le plus fidèle des animaux, et les clefs du pouvoir aposto-
lique par qui la croyance est régie. *Fidem servate* (*ad Timoth.*, IV, 7).

L'*Obéissance* fut peinte par Jacques Stella, de Brescia. Elle tient le bâton
de commandement qu'elle exprime aussi par un geste. *Obedite præpositis
vestris* (*S. Paul. ad Hebræos*, XXIII, 17).

Paris Nogari a donné à la *Promptitude* une armure pour la lutte, casque
en tête, glaive au poing, et une truelle pour les constructions : il l'a ac-
compagnée d'un chat prêt à bondir sur sa proie. *Estote parati* (*S. Matth.*,
XXIV, 44). *Deus facientes adjuvat.*

La *Douceur* caresse un agneau, peinture de Paris Nogari. *Dominus dabit
benignitatem* (*Psalm.* LXXXIV, 13). *Sum homini connaturalis.*

La *Patience* verse sur son bras la cire brûlante d'un cierge. *Patientia.*

La *Discipline* tient les verges de la correction. *Suscipite disciplinam* (*Psalm.* ii, 12). Ces deux figures sont dues au pinceau de Jacques del Zucca.

L'*Assiduité* a été peinte par Paris Nogari. C'est une vieille femme que soutient une béquille et qui fait rester en équilibre les deux plateaux d'une balance. *Assiduus esto* (*Eccl.*, vi, 37).

La *Vigilance*, par J.-B. Lombardelli, tient une baguette. Elle est plus expressivement désignée par une grue perchée sur un arbre et tenant une pierre dans sa patte, pour mieux lutter contre le sommeil. *Quod uni dico, omnibus dico : Vigilate* (S. *Marc.*, xiii, 37).

La *Concorde* tient un faisceau de verges. *Concordes estote.* — *Per me parvæ res crescunt.*

La *Sobriété*, par Jacques del Zucca, est figurée sous les traits d'un vieillard amaigri et appuyé sur son bâton : près de lui un caméléon attaché à une branche. *Sobrii simus* (I *ad Thess.*, v, 6). — *Frugalitas virtutum omnium mater.*

Le *Travail*, première œuvre du chevalier d'Arpin, encore enfant, c'est Samson, enlevant sur ses épaules les portes de Gaza, et le bœuf infatigable accroupi entre ses jambes. *In labore et fatigatione* (II *ad Thess.*, iii, 8). *Per labores virtus incedit.*

La *Force* a été peinte par Paris Nogari dans sa vieillesse. Sa tête est protégée par un casque; elle s'appuie sur une colonne et a pour symbole un lion. Il est écrit dans les *Proverbes*, xxviii, 1 : *Justus quasi leo confidens.* — *Erit fortitudo vestra* (*Isai.*, xxx, 15). *Meum est in audendis confidere.*

L'*Espérance*, par J.-B. Lombardelli, pose le pied sur une ancre où perche un phénix. Elle prie et regarde le ciel. *Et spe.* — *Frustra sperat qui Deum non timet.*

Le *Silence*, par Paris Nogari, est un vieillard qui met son doigt sur ses lèvres : le héron qui l'assiste lui apprend à se taire en tenant une pierre dans son bec. *In silentio* (*Eccl.*, ix, 17). — *Res omnium difficilis silere.*

Antoine Tempesta a exécuté dans sa jeunesse les trois grandes figures qui décorent les trumeaux des fenêtres. La *Récompense* est personnifiée par un guerrier, chargé de palmes et de couronnes. *Certaminum præmium.* — *Sublatis præmiis virtutes intereunt.*

La *Gloire* a une couronne pour le vainqueur et une trompette pour faire retentir ses louanges. *In laudem et nomen et gloriam* (*Deuter.*, xxvi, 19).

La *Renommée* tient une trompette, à laquelle il ne faut pas trop se fier, à cause de sa mobilité. *Mobilitate viget.*

Grille. — Une ouverture rectangulaire, fermée par une grille et des volets, met en communication la salle des gardes avec la chapelle de Nicolas V, où les Suisses, sans sortir, pouvaient entendre la messe et du dehors voir le prêtre à l'autel.

Portes. — Des deux portes, l'une, à main gauche, conduit à des appartements privés et par un escalier dérobé à l'étage supérieur. L'autre, au fond, sculptée en marbre, a les armes et le nom de Jules II au linteau : elle est surmontée d'une fresque, dessinée par Vasari et peinte par un de ses élèves, où J.-C. se montre à deux apôtres et donne au chef du collège apostolique le nom de Cephas.

XXIII. — ANCIENNE SALLE DES PALEFRENIERS.

Dimensions. — Cette salle, où se tenaient autrefois les palefreniers, mesure en longueur 17 mèt. 38 cent. sur 10 mèt. 34 cent. de largeur.

Plafond. — Son riche plafond, de bois peint et doré, a été posé sous le pontificat de Léon X, dont les emblèmes ordinaires, le joug, l'anneau à pointe de diamant et les trois plumes alternent dans les caissons.

Frise. — La frise, qui court sous le plafond, a été élégamment peinte aux armes des Médicis, par Jean d'Udine, qui y a figuré de petits anges se jouant au milieu des rinceaux. Une partie a été refaite sous Grégoire XIII, par J.-B. Marcucci.

Fresques. — Les fresques qui couvrent les murs ont été exécutées sous Grégoire XIII en 1582, ainsi que le constatent les armes de ce pontife et les inscriptions placées aux quatre angles de la salle. L'architecture est de Jean et de Chérubin Alberti ; S. Jean-Baptiste, S. Pierre et S. Paul, de Thadée Zuccheri ; le reste de la décoration, de son frère Frédéric, qui se fit aider par Livius Agresti et J.-B. Marcucci.

Tout autour de la salle est simulée une colonnade. Dans les entre-colonnements sont disposées des niches, surmontées de frontons brisés. La niche est occupée par un saint debout et peint en grisaille, d'après les dessins de Raphaël, qui décora cette salle sous Léon X ; au-dessous est exprimée en camaïeu jaune la scène de son martyre ; au-dessus la vertu qu'il symbolise est assise entre deux anges qui laissent pendre des festons de fleurs et de fruits.

S. Jacques majeur, son bourdon en main, prêche la bonté : QVAERITE DOMINVM IN BONITATE (I *Esdr.*, VIII, 22). La *Bonté* tient une Diane d'Éphèse aux nombreuses mamelles.

S. Pierre et S. Paul se reconnaissent aux clefs et au glaive. L'un enseigne la foi, et l'autre la charité : ORAVI PRO TE PETRE VT NON DEFICIAT FIDES TVA (S. *Luc.*, xxii, 32). — QVIS INFIRMATVR ET EGO NON INFIRMOR (*S. Paul.*, II *ad Corinth.*, xi, 29). — La *Foi* tient une croix, et la *Charité* est entourée d'enfants.

S. Philippe porte la croix à laquelle il fut attaché et demande qu'on se réjouisse dans le Seigneur : GAVDETE IN DOMINO SEMPER (*S. Paul.*, *ad Philipp.*, iv, 4). — La *Joie* ouvre les bras et chante.

S. Thomas se distingue par un livre et une équerre : il est l'apôtre de la douceur : QVASI AGNVS MANSVETVS QVI PORTATVR AD VICTIMAM (*Jerem.*, xi, 19). — La *Douceur* caresse un agneau.

S. Benoît, qui a laissé à son ordre le mot PAX pour devise, rappelle que la croix a donné la paix au monde : PAX DEI EXVPERAT OMNEM SENSVM (*S. Paul.*, *ad Philipp.*, iv, 7). — La *Paix* brûle les armes devenues inutiles et montre un rameau d'olivier.

S. Laurent, vêtu en diacre, s'appuie sur son gril : il tient un évangéliaire et une palme, par allusion à ses fonctions et à son martyre. Il figure l'aumône : THESAVROS ECCLESIAE DEDIT PAVPERIBVS. — L'*aumône*, accompagnée d'un livre, verse à profusion les pièces d'or que contient sa sébile.

S. Mathieu écrit sous la dictée d'un ange et est offert comme un modèle de continence : CONTINENTIAE PROPOSITVM TENVIT. — La *Continence* a les yeux au ciel et les mains croisées sur sa poitrine, pour indiquer que le vœu de continence n'est possible qu'avec le secours de la grâce.

S. Luc a près de lui un bœuf. Il parle de mortification : CRVCIS MORTIFICATIONEM IN SVO CORPORE PORTAVIT. — La *Mortification* prend exemple sur la croix du Sauveur.

S. Marc écrit son évangile, assisté de son lion ailé. Il dit que servir Dieu c'est régner : SERVIRE REGNARE EST. — Le *Service de Dieu* se fait surtout dans un monastère, à l'ombre de la croix et du palmier qui fournit ses fruits au solitaire.

S. Jean est imberbe, à cause de sa jeunesse, l'aigle indique l'élévation de ses pensées. Il vante les avantages de la chasteté : CASTITATIS PRIVILEGIO MAGIS DILECTVS. — La *Chasteté* caresse une licorne.

S. Jean-Baptiste, enfant, tient une croix autour de laquelle s'enroule une banderole où est écrit *Ecce Agnus Dei*. Il a à ses côtés deux perroquets qui ont survécu à la destruction de l'ancienne décoration faite par Jean d'Udine. Il dit de préparer la voie au Seigneur qui va venir : PARATE VIAM DOMINO (*S. Marc.*, i, 3). — La *Prédication* a des ailes et une voix retentissante comme une trompette; le désert est symbolisé par un *palmier*.

S. Thadée a le livre de l'apostolat et la lance de son martyre. Il personnifie la modestie : MODESTIAE FINIS TIMOR DOMINI (*Proverb.*, xxii, 4). — La *Modestie*, pudiquement voilée, croise ses mains sur sa poitrine.

S. Jacques Mineur tient le bâton noueux avec lequel il fut assommé.

Cette salle est éclairée par trois fenêtres qui ouvrent sur les loges. Les peintures des embrasures font allusion à la réforme du calendrier opérée sous Grégoire XIII.

Sous Pie VII, on l'a partagée en deux par un mur de soutènement, décoré dans le style du xvie siècle.

Au-dessus de la porte, Constantin, assis, sceptré et couronné, montre la croix qui lui apparaît au ciel.

Imp. Fl. Val. Constantino magno
Benefico pacis fundatori
Publicæ libertatis auctori
Majestatis Romanæ Ecclesiæ.

XXIV. — CHAPELLE DE NICOLAS V.

Cette chapelle fut construite, au xve siècle, par ordre de Nicolas V, à qui elle servait d'oratoire privé. Ses fresques remarquables, exécutées par fra Angelico de Fiesole, ont été malheureusement restaurées sous les pontificats de Grégoire XIII et de Clément XI, en 1712. Le soubassement imite une draperie aux armes de Grégoire XIII. Au-dessus est représentée la vie de S. Laurent : 1. Il est ordonné par le pape S. Sixte. 2. Le pape lui confie les trésors de l'Église. 3. Il les distribue aux pauvres. 4. Il comparaît devant Décius. 5. Il est mis en prison et convertit son geôlier S. Hippolyte. 6. Il est retourné sur son gril par ses bourreaux avec des fourches de fer.

Plus haut est reproduite la vie de S. Étienne : 1. Il est ordonné par l'apôtre S. Pierre. 2. Il distribue des aumônes aux fidèles. 3. Il prêche au peuple en dehors de la ville. 4. Il comparaît devant le sanhédrin. 5. Il est conduit hors les portes de Jérusalem pour être lapidé. 6. Sa lapidation.

Les arcs-doubleaux représentent, en pied et abrités par un dais, les docteurs de l'Église. En avant, S. Thomas d'Aquin et S. Ambroise, S. Bonaventure et S. Augustin; au fond, S. Jean Chrysostome et S. Grégoire, S. Athanase et S. Léon.

A la voûte sont figurés les quatre évangélistes, avec leurs animaux symboliques : l'ange pour S. Mathieu, l'aigle pour S. Jean, le lion pour S. Marc et le bœuf pour S. Luc.

L'autel de marbre a été consacré par Benoît XIII.

Le pavé est gravé d'arabesques, au nom et aux armes de Nicolas V. Au milieu une espèce de cadran désigne les douze mois de l'année par leurs noms et les signes du zodiaque.

La porte d'entrée, encadrée d'africain, est surmontée des armoiries de Jules II.

XXV. — APPARTEMENT DE LA COMTESSE MATHILDE.

Le vestibule ouvre sur la salle de Constantin. A main gauche est une *loggia* ou corridor en encorbellement, qu'Urbain VIII fit faire en 1623, pour se rendre plus commodément à sa chapelle, *privatæ pontificum commoditati.*

La première pièce a une voûte à caissons, peinte en 1768 sous le pontificat de Clément XIII. Urbain VIII a fait peindre en grisaille sur les murs par Marzio di Colantonio des portraits de souverains et au-dessous à fresque, par Guidobaldo Abatini, Fabrice Chiari et Jean-Baptiste Speranza, plusieurs traits de la vie de Constantin et toutes les cérémonies qu'on observe à la cour pontificale lors de la réception des souverains. Cette salle sert maintenant de magasin pour les copies de tableaux que l'on peut acheter.

La seconde pièce a été décorée en 1632 par Romanelli, qui y a peint à fresque la Prudence et la Tempérance, la Paix et l'Autorité, ainsi que la vie de la comtesse Mathilde. Elle introduit un évêque dans son palais, — lui fait des dons d'argenterie, — entre dans la forteresse de Canossa, — est reçue par Grégoire VII, figuré sous les traits d'Urbain VIII, — réconcilie l'empereur Henri IV avec le pape, — donne des biens au Saint-Siège, — des soldats sont envoyés pour en prendre possession.

Au-dessus de la porte qui conduit à l'appartement de Jules III ou des souverains étrangers, une toile, copiée d'après un tableau du XVe siècle, représente la comtesse Mathilde à cheval et tenant une grenade.

cette partie du palais :

Vrbanus VIII pont. max.
Veteres ædes a novis secretas,
Intermedio excitato ædificio,
Conjunxit,
Ita ut in unum eiusdem structuræ,
Palatium conformaretur,
Anno sal. MDCXXXII, pontif. X.

XXVI. — SALLE DE CONSTANTIN.

Cette salle est la dernière des appartements de Léon X. Raphaël mourut, n'y ayant encore peint que la Justice et la Douceur, mais il avait déjà dessiné tous les cartons et fait revêtir une des parois de l'enduit destiné à recevoir la peinture à l'huile. Clément VII reprit les travaux interrompus et en confia l'exécution à un de ses élèves, Jules Romain, qui s'aida de Jean-François Penni, plus connu sous le nom du *Fattore*.

Vie de Constantin. — Elle est représentée en quatre tableaux qui imitent des tapisseries et dont la bordure est décorée de rinceaux et des emblèmes de la maison Médicis.

1. *Adlocutio qua divinitus impulsi Constantiniani victoriam reperire.* Constantin, debout à l'entrée de sa tente, entouré des faisceaux consulaires, harangue ses soldats et les anime au combat, en leur parlant de la croix qu'il a vue en songe et qui lui promet la victoire. Cette croix brille au ciel où les anges l'adorent et est accompagnée de la devise grecque EN TOVTOI NIKA. Comme la scène se passe à Monte-Mario, l'an 312, on aperçoit dans le lointain le mausolée d'Adrien et celui d'Auguste; dans un des coins, le célèbre nain Gradasso, originaire de Norcia, se coiffe d'un casque.

2. *C. Val. Aurel. Constantini imp. victoria qua submerso Maxentio christianorum opes firmatæ sunt.* Cette fresque admirable est entièrement de Jules Romain. Guidé par trois anges, dont un tient une épée, Constantin à cheval se précipite, la lance au poing, sur Maxence, dont le cheval se cabre et qui va périr submergé dans les

eaux du fleuve. Le plus fort de la mêlée est à Ponte-Molle, sur le pont du Tibre.

3. *Lavacrum renascentis vitæ C. Val. Constantini.* Constantin agenouillé est baptisé par S. Sylvestre, dans le baptistère de Latran. Le pape, sous les traits de Clément VII, en versant l'eau sur la tête de l'empereur demi-nu, dit : *Hodie salus urbi et imperio facta est.* Le personnage à gauche, vêtu de noir et coiffé, représente un des amis de Raphaël, le comte Balthazar Castiglione, littérateur fameux. Une inscription, peinte sur les marches du baptistère, date les quatre fresques de l'an 1524. *Clemens VII pont. max. a Leone X coeptum consummavit. MDXXIIII.*

4. *Christum libere profiteri licet, Ecclesiæ dos a Constantino tributa.* S. Sylvestre, assis sur un trône, dans la basilique de Saint-Pierre, dont on remarque la mosaïque absidale et la confession, bénit Constantin, agenouillé devant lui et qui lui offre humblement une statuette d'or personnifiant Rome, cette ville devant exclusivement servir au pape, après le départ de l'empereur pour Constantinople.

Papes. — Aux extrémités de chaque tableau sont deux papes, chapés, la tiare en tête et assis sous un dais entre deux vertus, dans cet ordre : 1. S. Pierre, avec l'Église et l'Éternité. — 2. S. Clément I, avec la Modération et la Douceur. — 3. S. Sylvestre, avec la Foi et la Religion. — 4. S. Urbain I, avec la Justice et la Charité. — 5. S. Damase I, avec la Prudence et la Paix. — 6. S. Léon I, avec l'Innocence et la Vérité. — 7. S. Sylvestre, avec la Force. — 8. S. Félix III, avec l'Excommunication.

On remarquera que S. Sylvestre est figuré deux fois et qu'un de ces huit papes n'a pas de nom, mais on croit qu'il représente S. Félix III, qui s'opposa à l'empereur Zénon et au patriarche de Constantinople, tous les deux fauteurs de l'Eutychianisme.

Vertus. — L'artiste a constamment eu soin de traduire sa pensée par une inscription, pour aider à l'intelligence des attributs qui caractérisent les personnes symboliques.

La *Foi*, FIDES, met la *main sur sa poitrine* et, montrant le *calice*, semble dire : *je crois à un mystère, à la présence réelle.* — La *Religion*, RELIGIO, est caractérisée par l'*Ancien* et le *Nouveau Testament*, qui ont appris à l'homme à être religieux. — La *Modération*, MODERATIO, pose le pied sur un *vase*

dont elle pourrait boire le contenu ou s'approprier la valeur, et regarde le *mors*, qui dompte et refrène. — La *Douceur*, COMITAS, a pour emblème le plus doux des animaux, l'*agneau*. — L'*Église* tient le *temple* où les fidèles se réunissent pour prier. — L'*Éternité*, ÆTERNITAS, *écrit*, sans doute, comme disent les pontifes romains en tête des actes de la chancellerie, *Ad perpetuam rei memoriam*. L'*écritoire*, le *livre* et le *phénix* sont ses autres symboles, le *phénix* que le moyen âge plaça au ciel de ses mosaïques, perché sur un palmier, comme emblème d'immortalité et de durée sans fin. — Le *Zèle* tient un *livre* et lance des *foudres*. Les foudres du Vatican sont en effet terribles et il les puise dans sa discipline codifiée en canons, décrets bulles, etc. — La *Force* est armée pour les combats : le *lion*, le plus fort d'entre les animaux, pose sa patte sur le *globe* du monde en signe de domination — L'*Innocence*, INNOCENTIA, a les *seins nus* et caresse une *colombe*. C'est évidemment de l'innocence d'autrefois, du paradis terrestre, car une femme qui se montrerait en public ainsi décolletée ne passerait pas, de nos jours, pour être *innocente*. — La *Vérité*, VERITAS, est *nue* (les poëtes l'ont dit, les peintres l'ont cru) et même elle cherche à se débarrasser du seul *voile* qui lui gaze le front. Un *cœur* pend à son cou, car c'est là que se réfugient ces pensées que la vérité ne sait taire et garder pour elle. — Le *Prudence*, PRVDENTIA, joint au *miroir* et au *serpent* qui lui sont habituels, le *casque* dont elle protège sa tête. — La *Paix*, PAX, *couronnée*, tient la *branche d'olivier* classique. — La *Justice*, JVSTITIA, outre la *balance*, est accompagnée d'une *autruche* [1]. — La *Charité*, CHARITAS, semble regretter

1. Glorifier Dieu, c'est accomplir un acte de justice, selon ces paroles de la liturgie : « Vere dignum et *justum* est, æquum et salutare, Te quidem, Domine, omni tempore, sed in hoc potissimum *gloriosius prædicare* » (*Préface du Temps Pascal*). Or, d'après le prophète Isaïe, c'est à l'autruche qu'il appartient de louer Dieu des bienfaits qu'il a accordés à son peuple : « Glorificabit me bestia agri, dracones et *struthiones :* quia dedi in deserto aquas, flumina in invio, ut darem potum populo meo, electo meo » (*Isaïe*, XLIII, 20). — Je ne puis trouver ailleurs que dans le rapprochement de ces deux textes l'explication du choix de l'autruche comme emblême de la Justice, à moins qu'il ne s'agisse ici d'un fait qui m'échappe.

La Justice est encore ordinairement caractérisée par une *couronne* et un *casque*. La Vertu qui donne des couronnes aux vainqueurs ne doit-elle pas être couronnée elle-même ? « In reliquo reposita est mihi corona justitiæ quam reddet mihi dominus in illa die justus judex » (*S. Paul.*, II *ad Timoth.*, IV, 8). L'usage du casque, comme attribut de la Justice, me fait souvenir de ce trait, rapporté par Muratori, dans ses *Antiquitates italicæ medii œvi*, in-fol., Milan, 1740, t. III, col. 377 : « Luchino Visconti, seigneur de Milan (1339-1349), fut un homme très juste; ni pour or, ni pour argent, il n'aurait permis d'injustice....... Il avait un fils naturel, nommé le seigneur Bruzo. Un jour celui-ci se présenta devant son père et, se mettant à genoux, il lui demanda la grâce du meurtrier de Lodi, parce qu'il n'était qu'un pauvre chevalier et qu'il pouvait gagner quinze mille florins, s'il parvenait à sauver la vie de ce malfaiteur. Après l'avoir entendu, messire Luchino, son père, donna l'ordre à l'un de ses gentilshommes de lui aller chercher son casque dans sa chambre. Le casque, très bien fourbi et reluisant, était surmonté d'un beau cimier garni de velours rouge, sur lequel étaient brodées des lettres d'or. Quand il fut apporté, Visconti dit à son fils : Bruzo, lis ces lettres-ci. Les lettres furent lues : elles formaient le mot IVSTITIA. Visconti dit alors : Cette

de n'avoir pas trois mamelles pour allaiter à la fois ses *trois enfants*, dont deux boivent avec avidité à sa poitrine remplie.

Ces vertus sont assises et adossées à des piliers que surmontent des femmes portant le joug où s'enlace la devise SVAVE et Diane et Apollon, sources de la lumière, avec la devise CANDOR ILLAESVS.

Soubassement. — Il est l'œuvre de Raphaël del Colle, qui l'a décoré en grisaille de femmes, enlacées deux à deux en manière de cariatides, et des emblèmes de Clément VII, qui sont : un anneau à pointe de diamant, l'épervier et la devise SEMPER ; le soleil mettant le feu à un arbre, en passant à travers un globe de cristal et la devise CANDOR ILLAESVS. On y voit aussi en plusieurs tableaux : le cheval du triomphateur, le siège d'une ville avec ses murs de bois et les béliers pour l'attaque, Constantin à cheval, des soldats portant des insignes militaires, des archers et des catapultes pour les sièges, des captifs amenés à Constantin après sa victoire sur Maxence ; des fantassins allant à l'assaut, abrités par leurs boucliers ; le vaisseau qui porte la tête de Maxence ; Constantin, couronné de laurier, faisant brûler les édits rendus contre les chrétiens ; Constantin ordonnant, en présence de S. Sylvestre, la construction de la basilique de Saint-Pierre, déposant les corps des saints Pierre et Paul dans la confession et portant en l'honneur des douze apôtres douze corbeilles pleines de la terre retirée des fondements ; S. Pierre et S. Paul, apparaissant à Constantin endormi ; l'invention de la croix, sous les yeux de Ste Hélène et de Constantin ; Constantin à genoux devant S. Sylvestre qui revient de sa retraite du Soracte.

Voûte. — Elle porte le nom et les armes de Sixte V qui l'a fait peindre en 1585, après que Grégoire XIII eut commencé une restauration qu'indiquent ses armoiries. Elles alternent avec celles de la Ste Église, les clefs et le pavillon, et sont accompagnées de vertus groupées deux à deux.

La *Bénignité*, BENIGNITAS, est douce comme le duvet du *cygne*, expansive comme l'*aiguière* d'or qui verse un liquide abondant. — La *Clémence*, CLEMENTIA, porte un *rameau d'olivier*, et a près d'elle ce *lion* d'Androclès dont l'histoire ancienne a proclamé hautement la magnanimité. — La

justice que nous portons pour enseigne, nous la mettrons de fait en pratique ; je ne veux pas que quinze mille florins pèsent plus que mon casque, lequel est pour moi de plus grand poids que ma seigneurie. Va, retourne à Lodi et fais justice ; et si tu ne la fais pas, je la ferai de toi. »

Libéralité, LIBERALITAS, *verse des flots d'or et écrase* impitoyablement l'*avare* qui gémit de sa prodigalité. —La *Magnificence*, MAGNIFICENTIA, contemple la *pyramide* qu'elle a élevée [1].—La *Sincérité*, ANIMI SINCERITAS, avec un *caducée* surmonté d'une *colombe*, pour exprimer la probité dans les transactions commerciales. — La *Concorde*, CONCORDIA, porte des *pommes* et des *fruits* dans une *corne d'abondance*. La pomme rappelle plutôt, ce me semble, la *discorde*. — La *Vigilance*, VIGILANTIA, a les yeux ouverts et attentifs comme le *coq* au point du jour et le *serpent* qui guette sa proie. — La *Sagesse*, SAPIENTIA, va chercher sa règle de conduite dans les *cieux*, où elle plonge par le regard, et quand sa baguette a frappé, il sort, ô réminiscence païenne, une *Minerve* antique [2].

L'écusson de Sixte V surmonte cette inscription commémorative :

Sixtus V pont. max. aulam Constantinianam, a summis pont. Leone X et Clemente VII picturis exornatam et postea collabentem a Gregorio XIII pont. max. instaurari cœptam, pro loci dignitate absolvit, anno pontificatus sui primo.

Les peintures de la voûte, commencées par Thomas Laureti de Palerme, furent terminées par Antoine Salviati, son élève. Au-dessus de la bataille de Maxence est figurée l'Europe, foulant aux pieds les idoles et arborant l'étendard de la religion : *Multæ a Constantino magno ecclesiæ in Europa ædificatæ a quo Licinius in crucis signo suæ in christianos immanitatis pœnas dedit.* — L'Asie adore la croix trouvée par Ste Hélène à Jérusalem : *Constantini opera Christus et a matre Helena crux inventa in Asia adorantur, Ariana hæresis damnatur.*— L'Afrique est convertie au christianisme : *Constantini pietate ac religionis studio Christiana fides in Africa amplificatur.*

Dans les triangles qui forment les compartiments de la voûte sont peintes allégoriquement les principales contrées de l'Italie : la Corse et la Sicile, la Ligurie et l'Étrurie, Rome et la Campanie, la Lucanie et la Pouille, le Picénum et la Vénétie. Et pour indiquer que la re-

1. Il fut en effet *magnifique* dans ses œuvres ce pontife-artiste, Sixte V, qui embellit Rome des obélisques de S.-Jean de Latran, de S.-Pierre, de Ste-Marie du Peuple, et couronna si dignement les colonnes Trajane et Antonine des statues de bronze de S. Pierre et de S. Paul. Mais peut-être le peintre a-t-il plus songé aux *pyramides d'Égypte* qu'aux travaux gigantesques exécutés à Rome par le pape qui lui commandait en même temps une partie des fresques Vaticanes.

2. *Varii emblemi hieroglifici usati negli abigliamenti delle pitture fatte in diversi luochi nelle fabriche del S^e S^r Nostro papa Sisto V*, p. o, m.; Rome, 1589, in-4°, pl.

ligion chrétienne a fait la conquête du monde, le tout est dominé
par un crucifix, élevé sur un piédestal au milieu d'une magnifique
salle que la statue de Mercure jonche de ses débris.

La frise fait particulièrement allusion au pontificat de Sixte V
dans des médaillons allégoriques : Le Christ ordonne à S. Pierre
de pousser sa barque en pleine mer, *Duc in altum;* S. François re-
çoit de Dieu l'ordre de réparer sa maison qui croule, *Repara do-
mum meam quæ abit;* le lion et la montagne sont empruntés aux
armoiries du pontife, *Justus ut leo confidens, mons in quo beneplas-
citum est Deo;* l'obélisque de la place de S. Pierre, *Et tibi impp.
cruci subjiciuntur;* la colonne Antonine dédiée à S. Paul, *Sic An-
toninum sub pede Paulus habet*, la colonne Trajane consacrée à S.
Pierre, *Sic de Trajano Petrus victore triumphat;* l'obélisque de la
place du Peuple, *Aug. imp. feliciter contigit crucis fieri sca-
bellum.*

Pavé. — La mosaïque antique, qui forme le pavé de cette salle, a
été découverte sous le pontificat de Pie IX, près de l'oratoire du
Saint des Saints. Sur le fond blanc des lignes noires tracent des
compartiments rectangulaires ou octogones que remplissent des
passementeries, des fleurs et des feuilles en marbre de couleur,
blanc, noir, rouge et vert. Au centre, quatre têtes de femmes sym-
bolisent les quatre saisons : l'Hiver a des joncs dans les cheveux ; le
Printemps, des fleurs ; l'Été, des épis, et l'Automne, des raisins. La
bordure est un entrelacs vert et jaune.

Fenêtres. — La salle est éclairée par deux hautes fenêtres, dont
les volets sont sculptés aux armoiries et emblèmes de Paul III. Dans
l'embrasure sont des bancs de marbre, ornés en mosaïque de pierre
dure. Au trumeau est appliquée une cheminée de marbre blanc, dont
le manteau est gravé au nom de Jules II.

Bibliographie. — *Illustrazione storica, pittorica, con incisioni a
contorno, dei dipinti della gran sala detta di Costantino presso le
stanze di Raffaello Sanzio nel Vaticano*, Rome, 1834, in-4, pl.

XXVII. — Deuxième chambre de Raphael.

Cette chambre fut la seconde que peignit Raphaël au Vatican.
Jules II se montra si satisfait de la première qu'il ordonna au jeune

artiste de détruire les fresques dont Pinturicchio avait couvert les murs : il n'en est resté que les ornements de la voûte, qui porte à la clef l'écusson de Nicolas V. Deux inscriptions indiquent que les travaux furent commencés sous Jules II, en 1512, et terminés, en 1514, sous Léon X. Les sujets des quatre grandes fresques font allusion à ces deux pontifes et se complètent par ceux de la voûte qui ont beaucoup souffert de l'humidité.

Châtiment d'Héliodore. — Ce tableau se divise en trois parties : au fond, le grand prêtre Onias prie dans le temple de Jérusalem, où sept lampes brûlent devant le livre des saintes Écritures ; à droite, Héliodore, qui vient de dépouiller le temple de ses trésors, est renversé et foulé aux pieds par un cavalier céleste et fouetté par deux anges ; à gauche, Jules II, coiffé du *camauro* et vêtu du rochet et de la mozette rouge sur la soutane, entre porté sur la *sedia gestatoria*. Le premier des palefreniers qui soutiennent le pape sur leurs épaules représente le célèbre graveur Marc-Antoine Raimondi : à ses côtés se tient, avec une barrette en main, le secrétaire des Mémoriaux, Jean-Pierre de Foliari.

Cette fresque fait allusion au soin que prit Jules II de chasser les usurpateurs des États du S.-Siège. La partie correspondante de la voûte continue la même idée, en représentant Dieu qui ordonne à Moïse de délivrer son peuple du joug des Égyptiens.

Miracle de Bolsène. — Un prêtre allemand, qui avait des doutes sur la présence réelle de N.-S. dans l'Eucharistie, se rendait à Rome pour y confirmer sa foi chancelante quand, arrivé à Bolsène, près d'Orvieto, il célébra la messe dans l'église Ste-Christine et, au moment de la consécration, s'aperçut que le sang qui coulait de l'hostie avait taché le corporal. Urbain IV, qui se trouvait alors à Orvieto, fit transporter dans cette ville le linge miraculeux et à cette occasion établit, en 1263, la solennité de la Fête-Dieu. — Jules II, accoudé sur un faldistoire, assiste à la messe : il est suivi de deux cardinaux et de deux prélats agenouillés sur les marches de l'autel. En bas, ses palefreniers gardent la *sedia*.

A la voûte, on observe le sacrifice d'Abraham, figure du sacrifice de la nouvelle loi.

Cette double peinture affirme la croyance catholique, contrairement aux hérésies enseignées dans les Pays-Bas et la Bo-

hême par Jean Picard et Hermann Pissich, qui fut brûlé à la Haye, en 1512.

Rencontre d'Attila et de S. Léon. — La scène se passe l'an 452, au confluent du Pô et du Mincio, dans une campagne dont le *fléau de Dieu* a dévasté les édifices, parmi lesquels on remarque un aqueduc et un amphithéâtre. Le pape S. Léon le Grand, figuré sous les traits de Léon X, s'avance, monté sur une mule blanche, coiffé de la tiare et vêtu de la chape : il est précédé de son porte-croix, d'un massier qui représente Pierre Pérugin et suivi de deux cardinaux, également à cheval, avec la *cappa* et le chapeau rouges. Attila, effrayé par l'apparition de S. Pierre et de S. Paul qui le menacent de leur épée, tombe presque à la renverse et son cheval lui-même a peur.

A la voûte, Dieu ordonne à Noé de sortir de l'arche, le temps du déluge étant passé. C'est ainsi que Léon X délivra l'Italie de ses tyrans et de ses oppresseurs, qui l'avaient inondée comme d'un déluge destructeur.

Délivrance de S. Pierre. — L'ange de Dieu entre dans la prison qu'il éclaire de sa lumière et réveille l'apôtre que gardent mal deux soldats endormis et appuyés sur leur lance. A droite, l'ange conduit S. Pierre hors de la prison à la clarté qui rayonne de son corps; à gauche, une escouade de soldats dort au clair de la lune que voilent en partie quelques nuages.

Jules II, pour repousser les Français qui avaient envahi l'Italie, s'allia aux Espagnols et tenta, le 11 avril 1512, la bataille de Ravenne qu'il perdit. Le cardinal Jean de Médicis, qui plus tard devint Léon X, était à la tête de l'armée en qualité de légat du S.-Siège. Il fut fait prisonnier et emmené à Milan, mais il parvint à s'évader comme on voulait le transférer à Paris; repris, il fut relâché par ordre de Trivulce, général au service de la France. La délivrance de S. Pierre rappelle donc celle de Léon X, dont l'élection au souverain pontificat est symbolisée par la vision de Jacob, peinte dans un des triangles de la voûte, à fond bleu avec des encadrements qui répètent plusieurs fois l'écusson de Jules II.

Soubassement. — Il a été peint en grisaille par Polydore de Caravage, qui y a représenté, en forme de cariatides, des hommes et des femmes, symboles des arts de la guerre et de la paix, de l'industrie

et du commerce, de la religion et de l'agriculture. *Les petits tableaux en camaïeu jaune ont été retouchés par Charles Maratta : on y distingue le commerce de terre et de mer*, la moisson, le triomphe des arts, les semailles et le labourage, la vendange et la récolte du blé.

Fenêtres. — Des deux fenêtres carrées, l'une ouvre au midi, sur la cour des Perroquets, l'autre, au nord, sur celle du Belvédère. Les volets en bois sont sculptés aux armes et aux emblèmes de Léon X, qui reparaissent sur les panneaux de la porte.

Pavé. — La mosaïque de couleur, qui rehausse le pavé de la chambre, est antique. Sur le fond blanc se détachent des losanges ou des carrés dans lesquels sont inscrits des masques, des boucliers et des fleurs. Au centre, une tête de Méduse est encadrée de rinceaux et à la partie inférieure un portique, copiant les *navalia* ou arsenaux maritimes des Romains, abrite des navires à rostres de bronze.

XXVIII. — Chambre de la signature.

Cette chambre, construite par Nicolas V dont les armes sont sculptées à la voûte, est la première qu'ait peinte Raphaël au Vatican. Une inscription la date du pontificat de Jules II et de l'an 1511. Le jeune artiste n'avait alors que vingt-cinq ans.

Pour bien comprendre l'iconographie des quatre grands sujets peints à fresque, il faut joindre ensemble la voûte, les parois et le soubassement, inspirés par une même idée, qui est la glorification des quatre branches de la science divine et humaine : la *Philosophie*, la *Jurisprudence*, la *Théologie* et la *Poésie*.

La *Philosophie.* — A la voûte, dans un médaillon à fond d'or, personnification de la Philosophie, *causarum cognitio*, qui tient deux livres, l'un traitant de la nature et l'autre de la morale. A côté, une femme contemple le globe céleste.

Sur le mur, l'*École d'Athènes.* — Platon et Aristote debout, à l'entrée d'un temple, orné des statues d'Apollon et de Pallas, discutent et enseignent. Autour d'eux sont groupés les plus célèbres philosophes, mathématiciens et astronomes de l'antiquité. A la droite de Platon, on distingue le musicien Nicomaque, Socrate comptant sur ses doigts et écouté par Alcibiade vêtu en guerrier, Pythagore

qui a écrit sur les consonnances du chant et qu'entourent ses disciples Empédocle, Épicharme et Architas. Le jeune homme, à manteau blanc, qui porte la main à sa poitrine, représente François de la Rovère, duc d'Urbin et neveu de Jules II. A la gauche d'Aristote, se pressent le cardinal Bessarion, Archimède qui dessine une figure géométrique avec un compas, que regarde le jeune duc de Mantoue, Frédéric II de Gonzague, Zoroastre et Euclide, tous les deux un globe en main, et sous les traits l'un de Raphaël, et l'autre de Pierre Pérugin. Diogène le Cynique, qui fait école à part, est figuré entre les deux groupes.

Le soubassement, peint en grisaille et avec cariatides par Polydore de Caravage, montre en plusieurs petits tableaux, la Philosophie qui étudie le globe terrestre, plusieurs philosophes discutant sur le même objet, le siège de Syracuse et la mort d'Archimède, tué par un soldat.

La Jurisprudence. — A la voûte, la Justice couronnée brandit le glaive avec lequel elle frappe les coupables et tient en équilibre les plateaux de sa balance, rendant à chacun ce qui lui est dû : *Jus suum unicuique tribuit.* A côté, le Jugement de Salomon, exemple insigne de la justice humaine.

Au-dessus de la fenêtre, sont assises les trois autres vertus cardinales. La Prudence est une jeune fille qui se regarde au miroir, mais dont la tête est doublée d'une face de vieillard, symbolisant le passé qui donne l'expérience. La Tempérance saisit à deux mains un mors, allongé d'une bride. La Force, armée pour combattre, a pour attribut le lion, le plus fort des animaux, et le chêne, le plus résistant d'entre les arbres.

Au côté gauche, l'empereur Justinien donne le Code qui porte son nom au jurisconsulte Tribonien, agenouillé à ses pieds; près de lui se tiennent debout Théophile et Dorothée. Au côté droit, Grégoire IX, avec la physionomie de Jules II, remet le livre des Décrétales à un avocat consistorial : il est assisté des trois cardinaux Jean de Médicis, depuis Léon X, Antoine del Monte et Alexandre Farnèse, qui devint pape sous le nom de Paul III.

Au soubassement, Constantin harangue son armée et proclame la liberté du culte chrétien, puis Moïse donne les tables de la loi au peuple hébreu.

La *Théologie*. — La personnification de la Théologie tient en main le livre de la science divine et de l'index tourné vers la terre montre l'Eucharistie, objet de ses enseignements. A côté, Adam et Ève, tentés par un serpent à tête de femme, font sentir la nécessité d'une réparation de la nature déchue.

Sur le mur, la *Dispute du S. Sacrement*, autour duquel sont groupés ceux qui en ont affirmé le dogme par leurs écrits. La partie supérieure représente le ciel ; au sommet, le Père Éternel, bénissant et entouré d'anges ; au-dessous, le Fils, assis sur les nuages, montrant ses plaies, et accompagné de sa mère et de son précurseur ; plus bas, la colombe divine dans une auréole de lumière, et quatre anges tenant ouverts les livres des évangiles. Le paradis est complété par une double série de saints, tant de l'ancienne que de la nouvelle loi, qui sont assis sur des nuages, pleins de têtes d'anges. Ce sont, d'une part, S. Georges, patron de la Ligurie, pays natal de Jules II ; S. Laurent, diacre et martyr ; Moïse, S. Jacques mineur, Abraham, avec le couteau du sacrifice, et S. Paul, le glaive en main ; d'autre part, S. Sébastien, S. Étienne, diacre et martyr ; David, avec sa lyre, S. Jean, évangéliste, Adam et S. Pierre, avec les clefs, emblème de sa puissance spirituelle. En bas, sur un autel dont le parement est brodé au nom de Jules II, la Ste Hostie est exposée dans un ostensoir d'or en forme de soleil. A droite du spectateur, on distingue Pierre Lombard, le *Maître des Sentences*, S. Ambroise, S. Augustin, S. Thomas d'Aquin, S. Bonaventure, le pape S. Anaclet, Innocent III, Dante et le dominicain Savonarole. A gauche, S. Jérôme, S. Grégoire le Grand, des évêques et des moines. Le théologien appuyé sur la balustrade représente Bramante et les deux évêques mitrés Raphaël et Pérugin.

Au soubassement, un sacrifice païen, S. Augustin repris par un enfant de sa témérité à vouloir scruter le mystère de la Trinité, Auguste adorant le Christ que lui montre la sibylle et une femme, les yeux levés au ciel, pour indiquer la source de la science théologique.

La *Poésie*. — Personnification de la poésie, couronnée de laurier, enant une lyre et avec des ailes aux épaules. A côté, Apollon faisant écorcher Marsyas, son rival, qui a osé lutter avec lui.

Au-dessus de la fenêtre, le *Parnasse*. Au sommet de la colline sa-

crée, plantée d'arbres et de lauriers et où coule l'Hippocrène, Apollon, assis, joue du violon. Sa cour se compose des neuf muses et des principaux poëtes de l'antiquité, auxquels se joignent quelques littérateurs italiens. A la droite d'Apollon, on distingue Homère aveugle, qui dicte son Iliade à un jeune homme, Virgile et Dante; plus bas, Sapho, le lyrique Alcée, une plume en main, Pétrarque, la Grecque Corinne et le comique Berni. A gauche, on reconnaît Plaute, sous les traits d'Antoine Tibaldi, et Térence, sous ceux de Bocace, Pindare, Horace, Anacréon, Sannazar et le Sulmonese.

Les grisailles représentent deux faits de l'histoire romaine : on retrouve dans le tombeau de Numa les deux livres sibyllins qui avaient été rachetés par Tarquin le Superbe; ces mêmes livres ont été brûlés lors de l'incendie du temple des Comices, où ils étaient conservés.

Fenêtres. — Elles ouvrent au nord sur la cour du Belvédère et au midi sur celle des Perroquets. Les volets sont sculptés aux armes et emblêmes de Léon X.

Pavé. — Le pavé, en mosaïque de pierres dures et de marbres, formant des dessins géométriques avec la croix et les clefs pontificales, porte le nom de Jules II, qui le commença, mais il ne fut achevé que sous Léon X, qui y a fait mettre ses emblèmes, le joug et la devise : SVAVE, ainsi que l'anneau à pointe de diamant et la devise : SEMPER.

XXIX. — Chambre du consistoire.

Cette chambre fut la dernière que peignit Raphaël au Vatican : il était alors âgé de trente-quatre ans. Une inscription, qui accompagne les armes de Léon X, date ses quatre fresques de l'an 1517.

Massacre des Sarrasins.—Les Sarrasins, après avoir ravagé la Dalmatie et la Sardaigne, se portèrent sur Ostie, mais Léon IV, aidé des Napolitains, vint au-devant d'eux et leur livra sur terre et sur mer un combat où il demeura victorieux. La scène se passe sur les bords de la mer, près des fortifications d'Ostie. S. Léon IV, sous les traits de Léon X, vêtu de la chape et coiffé de la tiare, implore le secours de Dieu : il est accompagné des cardinaux Laurent de Médicis, plus

tard pape sous le nom de Clément VII, et Dovitius Tarlati de Bibiena, dont Raphaël devait épouser la nièce. On amène au pontife les prisonniers, tandis qu'une tempête détruit les vaisseaux des Sarrasins.

Incendie du Borgo. — Le feu prit, en 847, au *Borgo*, au bourg de S.-Pierre qui s'étend du pont S.-Ange au Vatican, et déjà il menaçait la basilique, quand le pape S. Léon IV, vêtu pontificalement, du haut de la *loggia*, fit le signe de la croix sur les flammes qui s'éteignirent aussitôt. On remarque surtout dans cette fresque l'effroi des habitants surpris par le feu et portant des cruches pleines d'eau; un jeune homme emportant son père sur ses épaules rappelle l'histoire d'Énée et d'Anchise. Tous les nus sont de Jules Romain.

Couronnement de Charlemagne. — En face de l'autel qu'entourent les cardinaux, se dresse le trône sur lequel est assis S. Léon III, tenant en main la couronne impériale. Charlemagne, accompagné de son fils Carloman, s'agenouille devant le pontife, figuré sous les traits de Léon X. Raphaël a transformé l'empereur en François Ier et représenté Hippolyte de Médicis, plus tard cardinal, dans le jeune page à qui est confiée la couronne de France. Deux hommes robustes apportent au pape une table d'argent et des vases précieux. La scène se passe dans la basilique de S.-Pierre.

Serment de S. Léon III. — L'an 800, Charlemagne réunit dans la basilique vaticane un nombre considérable d'évêques, d'abbés et de personnages illustres tant de France que d'Italie, afin que S. Léon III pût en leur présence se disculper des calomnies portées contre lui. Le pape prête serment sur le saint évangile posé sur l'autel, et aussitôt l'assemblée s'écrie d'une voix unanime : *Prima sedes a nemine judicatur.*

Soubassement. — Raphaël y a peint en camaïeu jaune les princes qui ont bien mérité du S.-Siège. Ferdinand le Catholique, couronné, élève un trophée aux armes de Castille et de Grenade : *Ferdinandus rex catholicus, christiani imperii propagator.* — Lothaire déroule un étendard aux armes de Léon X, et a près de lui un aigle couronné : *Lotharius imp. pontificiæ libertatis assertor.* — Pépin le Bref : *Pipinus pius primus amplificandæ Ecclesiæ viam aperuit, exarcatu Ravennate et aliis plurimis ei oblatis.* — Godefroi de Bouillon refuse la couronne d'or qu'on lui offre à Jérusalem : *Nefas est ubi rex regum*

Christus spineam coronam tulit, christianum hominem aureum ges-
tare. — Asidulph, roi de Bretagne, offre une coupe pleine de l'argent
que fournit le *Denier de S. Pierre : Aistulphus rex sub Leone IV
pont. Britanniam beato Petro vectigalem facit.* — Charlemagne,
couronné de laurier, avec le sceptre et le globe du monde : *Carolus
magnus Ro. Ecclesiæ ensis clypeusque.* — Constantin, assis sur un
bouclier, couronné et tenant une masse d'armes : *Dei non hominum
est episcopos judicare.*

Dans l'embrasure de la fenêtre, les grisailles représentent J.-C.
confiant son troupeau à S. Pierre, et S. Pierre et S. Paul comparais-
sant devant Néron qui leur ordonne de sacrifier aux dieux.

Pavé. — La mosaïque du pavé est antique. Le fond est blanc, di-
visé en compartiments hexagones, où sont représentées des corbeilles
de fruits; aux angles, les quatre vents. Les bordures sont ornées de
laurier.

Ouvertures. — Les volets des fenêtres sont sculptés aux armes et
emblèmes de Léon X. Quatre portes sont encadrées de porte sainte
et une de jaune antique : deux ouvrent sur les chambres, deux autres
conduisent à des cabinets et la dernière à la chapelle d'Urbain VIII.
La cheminée est encadrée de porte sainte, gravée au nom de Léon X.

Voûte. — La clef de voûte est sculptée aux armes de Nicolas V.
Les fresques qui décorent ses quatre triangles sont de Pierre Pérugin,
et quoique Raphaël eût reçu l'ordre de les détruire pour les rempla-
cer par ses propres compositions, il eut le bon goût de les conserver
intactes. Les quatre médaillons à fond d'or sont consacrés au
triomphe de Dieu : 1° Jésus-Christ, entouré d'anges, apparaît au
monde avec les personnifications de la Miséricorde et de la Justice;
2° le Père Éternel, assis sur les nuages, au milieu d'anges qui l'ado-
rent, tient en main le globe du monde et bénit; 3° le Christ se mani-
feste dans la gloire entre Élie et Moïse; 4° la Trinité; le Père au ciel,
sur la terre le Fils entouré de ses apôtres, et la colombe divine pla-
nant sur le monde [1].

1. En 1885, j'ai inséré dans la *Revue de l'art chrétien*, pag. 230-231, une
note intitulée : *Le plafond du Pérugin, à la salle de l'incendie du bourg.*
En voici un extrait : « Sous ce titre, M. le commandant Paliard a publié, dans la
Chronique des arts de la curiosité (1883, p. 276-277, 284-285), une étude qu'il est
bon de connaître et dont je détache uniquement la partie iconographique (*suit la
citation*). Dans le volume intitulé *Les musées et galeries de Rome*, que j'ai publié

XXX. — CHAPELLE D'URBAIN VIII.

A l'intérieur des stances vaticanes se trouve une petite chambre qui servit d'oratoire privé à Urbain VIII, et qu'il fit décorer de stucs dorés et de fresques. Parmi ces stucs, modelés par le Bernin, on remarque six vertus :

La *Foi* tient la croix du Sauveur, le calice et l'hostie du sacrifice ; l'*Espérance*, appuyée sur son ancre, prie avec ferveur ; la *Religion* offre à la croix et à celui qu'elle représente l'hommage de nos prières, symbolisées par le vase à encens ; la *Force*, casquée, est robuste comme sa colonne ; reine, elle commande avec le sceptre ; la *Tempérance*, demi-nue — comme une *intempérante*, — présente le mors qui met un frein aux passions : deux vases sont à ses pieds ; un enfant, par ses ordres, prend dans l'un pour ajouter à l'autre. La *Libéralité*, à la manière des fleuves ou des génies antiques, prodigue à la fois et l'eau de son urne et les fruits de sa corne d'abondance, bienfaits réunis de la terre et de la mer.

Le retable de l'autel, peint par Pierre de Cortone, représente la déposition de la croix. Un élève de ce maître est l'auteur des autres tableaux, qui ont pour sujets le Christ au jardin des Oliviers, le Couronnement d'épines, la Flagellation et le Portement de croix.

Clément XIII avait l'habitude de venir réciter le chapelet en commun avec la famille pontificale dans cette modeste chapelle.

en 1870 à la Librairie Spithover, j'ai essayé de déterminer l'iconographie propre des quatre tableaux peints par le Pérugin, qui ne me paraissait pas exactement comprise par Titi, l'historiographe du palais apostolique du Vatican. Quand M. Paliard déclare que « personne ne cherche à rendre compte des sujets », il se trompe manifestement, puisqu'au siècle dernier on s'en préoccupait déjà et qu'il y a treize ans que j'ai fait connaître ma manière de voir. Voici donc mon interprétation sommaire... Nos interprétations étant singulièrement discordantes, qui de nous deux a raison ? J'espère que quelque visiteur intelligent voudra bien rendre le service à la science iconographique de relire nos textes en face de l'original et nous transmettre ses observations. »

M. Paliard a vu, « au-dessus de la bataille d'Ostie », « le Père éternel, bénissant le monde, assis sur des chérubins» ; au-dessus du « sacre de Charlemagne», « Notre-Seigneur annonçant la venue du Saint-Esprit à ses disciples à genoux autour de lui » ; « au-dessus de l'incendie », « le jugement particulier d'Ève » ; « au-dessus du serment du pape S. Léon III », « le jugement de saint Jérôme. Le Christ occupe la partie centrale du compartiment, ayant à sa droite S. Jean l'évangéliste, et, à sa gauche, S. Jérôme, qui fait « le serment de n'avoir plus de livres séculiers, et de n'en lire jamais..... On distingue les quatre archanges, Gabriel, Michel, Uriel et Raphaël et, tout autour, les milices célestes ».

XXXI. — SALLE DE L'IMMACULÉE-CONCEPTION.

Ici commence la tour Borgia, élevée à l'angle de ses appartements par Alexandre VI.

Le pavé, en mosaïque de marbres de couleur, provient d'Ostie.

La voûte porte le nom et les armoiries de Pie IX, qui l'a fait construire en 1858 et peindre par le commandeur François Podesti. On y voit les allégories de la Foi et de la Doctrine, et quatre faits de l'Ancien Testament, où la Vierge est comparée à l'arche de Noé qui sauva le genre humain, à Jahel qui délivra le peuple juif en tuant Sisara, à Judith qui trancha la tête d'Holopherne, ennemi du peuple de Dieu, et à Esther qu'Assuérus proclama reine.

A droite sont représentées les sessions tenues au Vatican qui précédèrent la proclamation du dogme. On y reconnaît Mgr Borromeo, majordome de Sa Sainteté; Mgr Pacca, maître de chambre; Mgr Sibour, archevêque de Paris; le père Bresciani, de la Compagnie de Jésus.

Au milieu, Pie IX, entouré du Sacré Collège et de la cour pontificale, définit le dogme de l'Immaculée-Conception, à la demande du cardinal doyen, qui se tient au bas des marches du trône, pendant qu'un rayon de lumière parti du haut du ciel l'éclaire, comme cela eut lieu après la lecture de la bulle. Tous les personnages représentés sont historiques. Le premier à main droite est le célèbre jésuite Passaglia. La scène se passait dans la basilique de S. Pierre, le 8 décembre 1854.

A main gauche, Pie IX encense le tableau de la Vierge, qu'il vient de couronner à l'autel de la chapelle des chanoines de S.-Pierre.

Entre les fenêtres sont peintes la Religion, assise sur un trône, et, au-dessous, la ville de Rome.

Les volets sont sculptés sur bois aux effigies de la Vierge et de S. Joseph, de S. Jean-Baptiste et de S. Zacharie.

Les quatre portes sont fermées par des vantaux, sculptés aux armes de Pie IX par Louis Marchetti, de Sienne : la marqueterie est d'Antoine Bonadei. Elles sont encadrées de marbre blanc et ont figuré avec avantage à l'exposition de Londres, en 1862.

Une riche bibliothèque contient les 120 volumes dans lesquels ont été réunis, par les soins de l'abbé Sire, les traductions en 300 langues ou dialectes de la bulle *Ineffabilis* par laquelle Pie IX a proclamé l'Immaculée-Conception. Un grand nombre de ces volumes se font remarquer par leurs reliures et leurs miniatures : il faut citer entr'autres ceux qui ont été offerts par la Belgique, la Pologne, Naples et Rome.

XXXII. — APPARTEMENT DE S. PIE V.

Le pavé, en mosaïque de marbres de couleur, provient d'Ostie. Au milieu sont figurés deux oiseaux et une corbeille de fruits.

Cette salle, la première de l'appartement habité par S. Pie V, contient les tableaux offerts à Pie IX par les postulateurs des causes à l'occasion des béatifications et canonisations.

1. *Sozzi :* Le B. Jean Grande, de l'ordre des Frères de Saint-Jean de Dieu, assistant les malades pendant la peste de Milan. — 2. *Oreggia* (1867) : Les martyrs japonais. — 3. *Grandi :* Le B. Jean Sarcander, martyr. — 4. *Gagliardi :* Les saints Jésuites japonais, crucifiés. — 5. *Podesti :* La B. Marguerite-Marie Alacoque, à qui N.-S. montre son cœur pour qu'elle en fasse instituer la fête. — 6. *Gagliardi :* Le B. Berckmans, jésuite. — 7. *De Rohden* (1865) : La B. Marie des Anges, à qui la Sainte Vierge apparaît. — 8. *Fracassini* (1867) : Les martyrs de Gorkum, pendus dans un hangar. — 9. *Gagliardi :* Le B. Jean de Britto, martyr. — 10. *Dies* (1860) : Le B. Jean de Rossi, chanoine. — 11. *Tojetti :* S. Michel de Sanctis.

La porte latérale conduit aux salles d'attente pour l'audience des dames.

XXXIII. — PREMIÈRE SALLE D'ATTENTE.

Le plafond, à caissons, restauré sous Grégoire XIV, date du pontificat de S. Pie V. Les armoiries de ce pape sont cantonnées des quatre docteurs de l'Église latine, peints par Ferrau Fenzoni.

La frise représente l'histoire de Moïse et des Vertus. Elle fut exécutée sous Grégoire XIII par Rafaëllino de Reggio, Pascal Cati, Octavien Mascherini, Marc de Faënza, Jean de Modona, Jacques Semenza, Jérôme Massei et Lorenzino de Bologne. Aux murs sont appendus une toile figurant Agar et Ismaël, les quatorze stations du chemin de la croix peintes à l'aquarelle par Overbeck (1851), et la dispute du S. Sacrement gravée à Dusseldorf par Joseph Keller (1858).

XXXIV. — Deuxième salle d'attente.

Au plafond, les armes de S. Pie V sont accompagnées des quatre évangélistes, peints par Ferrau Fenzoni. Paul Brill, sous Grégoire XIV, a orné la frise de paysages et de vertus. Le long des murs sont quelques tableaux :

1. *Achille Blairsy* (1865): S. Rémy, évêque de Reims. — 2. *Candi* (1850): La Vierge, S. Jérôme, S. François d'Assise et les donateurs, d'après un tableau du XVᵉ siècle. — 3. *C. de Paris* (1857): Proclamation du dogme de l'Immaculée-Conception. — 4. Adoration des bergers, d'après le Pérugin. — 5. *Catalani* : Chute de Pie IX à Sainte-Agnès-Hors-les-Murs.

XXXV. — Chapelle de S. Pie V.

La coupole, peinte à fresque par Frédéric Zuccheri, représente la chute des mauvais anges sous la forme des sept péchés capitaux. Au tambour, le même peintre a figuré l'Astronomie, l'Éternité et quatre traits de la vie de Tobie. Les quatre docteurs de l'Église latine, qui ornent les pendentifs, sont de Pierre Paoletti. Les pilastres sont plaqués de marbre.

La fenêtre du fond est garnie d'un vitrail, offert au Pape à l'occasion de la canonisation de Ste Germaine Cousin, en 1867. Il a été peint par Victor Gesta, de Toulouse.

XXXVI. — Galerie.

Cette galerie contient les tableaux offerts à Pie IX à l'occasion des canonisations et béatifications.

1. *Guido Guidi* : Le B. Benoît d'Urbino. * — 2. *Fracassini* : Le bienheureux Canisius jésuite. * — 3. *Fracassini* : S. Léonard de Port-Maurice, prêchant au Colysée. — 4. *Tojetti* : Ste Françoise des Cinq-Plaies. — 5. *École espagnole* : S. Pierre d'Arbues, martyrisé dans une église. — 6. *Coghetti* : S. Paul de la Croix, fondateur de l'ordre des Passionnistes. — 7. *Tapisserie de Raphaël* : S. Paul frappant de cécité le magicien Élymas en présence du proconsul Sergius Paulus. — 8. *Tojetti* : Sainte Germaine Cousin, passant un ruisseau sans se mouiller. — 9. *Carta* : Les saints martyrs franciscains du Japon. * — 10. *Postempski* : S. Josaphat, évêque martyr.

Les trois portes conduisent : à droite, à l'appartement de S. Pie V;

à gauche, à la salle du Trône, où le Pape admet les dames à l'audience ; au fond, à la galerie des cartes géographiques, où les papes avaient autrefois l'habitude de se promener.

XXXVII. — Salle du trône.

Les murs sont tendus de damas rouge. L'ornementation de cette salle date du pontificat de Paul V. Guido Reni a peint à la voûte, au milieu de stucs dorés, la Transfiguration, l'Ascension et la Descente du S.-Esprit : *da robur, fer auxilium.* Au fond est un fauteuil de velours rouge, galonné d'or, avec une table recouverte de même, et un crucifix.

Il faut maintenant revenir sur ses pas et reprendre un escalier de soixante-deux marches en pépérin pour monter au troisième étage des loges. Vingt-six autres marches mènent sous le toit à un quatrième, habité par les employés du palais.

XXXVIII. — Troisième étage des loges.

I. Le premier bras du troisième étage des loges, quoique construit sous Léon X, n'a été peint et décoré de stucs que sous le pontificat de Pie IV. Les tableaux sont de Jean d'Udine, et l'ornementation de Nicolas Pomarancio. Les fresques furent assez médiocrement restaurées par ordre de Grégoire XVI, comme l'indique son buste en bronze et cette inscription :

> *Gregorivs XVI pont. max*
> *pontificatvs eivs an. XI*
> *peristylivm grato Vrbis aspectv hilare*
> *svperiorvm temporvm negligentia corrvptvm*
> *pictvris Io. ex Vtino instavratis*
> *ex omni ornatv refecto veteri admirationi restitvit*
> *per Franciscvm Xav. Maximvm praef. sac. domus.*

Chaque travée de voûte se divise en quatre compartiments, où figurent d'une part des allégories et de l'autre les armes de Pie IV, qui était de la maison de Médicis, et une inscription relative à son pontificat. Aux trumeaux des fenêtres, sont peintes de grandes cartes

géographiques, exécutées par Antoine de Varèse, sous la direction du dominicain Ignace Danti : elles sont accompagnées de paysages en haut, et, en bas, de marines.

Les armes de Pie IV reparaissent aux tympans des arcades, soutenues par des vertus modelées en stuc. Les angles de la voûte sont rehaussés de stucs sur fond d'or ou de figurines peintes, représentant des vertus et des allégories. Au centre de la voûte, sont sculptées les armes de Pie IV ou les emblèmes des Médicis, l'anneau à pointe de diamant, les trois plumes blanche, verte et rouge, le joug et leur double devise : SEMPER, SVAVE.

Le pavé est en brique rouge, formant des dessins géométriques, qui encadrent des carreaux ornementés en relief et émaillés blanc, bleu et vert. L'inscription date tous ces travaux d'art de l'an 1561 : *Pivs IIII pontifex maximvs Mediolanensis an. II.*

Tous les sujets sont relatifs à la vie humaine et à ses diverses phases bonnes et mauvaises.

1. La Trinité. — Le Temps, avec des ailes aux pieds pour marquer la rapidité de sa course, indiquée aussi par une roue : il tient en main une balance. — Paysage, où l'on s'exerce au tir de l'arc, et où des chevaux et bœufs sauvages sont harcelés par des chiens. — Cartes d'Angleterre, d'Écosse, d'Irlande et d'Espagne. — *Insula Britannia, sive Anglia....temperatior est Gallia remissioribus caloribus frigoribusque. Habet sedes archiepiscopales duas, Cantuariensem et Eboracensem, episcopales XIX. — Scotia ab Anglia dividitur angusto freto.... Archiepiscopatus habet duos, Sancti Andreæ et Pascuensem, episcopatus XIII. — Hybernia sive Hirlandia, dimidio minor quam Britannia, est adeo læto pabulo ut pecora nisi æstate interdum a pastibus arceantur, periculum sit ne pinguedine moriantur. Animal noxium neque gignit neque invectum nutrit. Apibus caret, quamvis in ea sit mira cœli temperies et fertilitas terræ insignis. Episcopatus habet L. — Hesperia sive Hispania omni rerum copia abundat quæ sunt et ad ornandam vitam et ad tuendam necessariæ. Equis ac metallis dives, nihil habet otiosum. Quicquid fruges non fert aptum est pecori alendo, et quod aridum est ac sterile rudentium materiem nauticis subministrat. Viros alit religionis christianæ observantissimos, quibus in dies latissime propagatur. In ea sunt sedes archiepiscopales X, episcopales XLVI.*

2. Campagne où paissent des troupeaux de bœufs. La Vieille-Castille, avec son monastère de S. Just, où Charles V finit ses jours. — Apollon, la tête radiée et des torches aux mains, sur un char traîné par quatre chevaux que précèdent le Printemps, l'Été et l'Hiver. — Le soleil sortant des eaux. — Paix et abondance procurées par Pie IV : *Pacis auctor et custos,*

parta securitate, rerum omnium copiam et utilitatem introduxit. — Carte de la France, dont tous les noms de lieux sont écrits en français. *Gallia, cujus virtus Romanis alias terrori, eadem post evangelium receptum Ecclesiæ Romanæ periclitanti sæpe auxilio fuit. Quamobrem ejus reges continenter a Pont. Maxx. honoris ergo christianissimi sunt appellati. Viros genuit qui gloria rerum gestarum, opum abundantia et doctrinarum monumentis clarissimi semper extitere. Solum habet ita fœcundum ut nulla in re cedat florentissimæ Italiæ. Sedes ejus archiepiscopales sunt XII, episcopales CVI.*

3. La Nuit : Diane éclaire le ciel étoilé et sur terre les hommes endormis, près des tentes et des chaumières. — Les chars du soleil et de la lune passant par sept portes. — Pie IV, protecteur de la Justice : *Justitiam colit, causarum explicatione revocata, judiciis ex æquo et bono constitutis.* — Paysage : ruines, concert au bord de l'eau. — Vue de la mer : *Terminum posuisti quem non transgredientur.* — Carte d'Italie, avec une vue des villes de Rome et de Venise : *Italia, provinciarum omnium pulcherrima, saluberrima, fructuosissima, viris, doctrinis, armis, frugibus, metallis, rebus omnibus ad colendam vitam necessariis florentissima. Olim regina gentium, nunc religionis christianæ pont. que sedes ac unicum fere virtutis perfugium.... Corsica.... Sardinia fertilis, sed soli quam cæli melioris.... Sicilia, olim horreum populi Romani.*

4. Paysage où coule une rivière : Pie IV à cheval passe sous un arc de triomphe élevé en son honneur. — Le Printemps. — L'Été. — Pie IV assiste les malheureux et supprime la mendicité : *Egentes homines, molesta et fallaci mendicitate sublata, certis locis distributos alit.* — Carte de la Grèce. *Græcia, quæ nullam olim ex iis rebus desideravit quæ natura, ingenio, fortuna mortalibus contingunt, quæ feras gentes, ductis coloniis, moribus et singulari vitæ mansuetudine humaniores reddidit, exteras nationes virtute perdomitas sibi parere coegit, nunc ipsa suis dissidiis pravisque consiliis afflicta, barbarissimæ Turcarum nationi non sine totius Ecclesiæ dolore ac damno ita servire cogitur ut antiquæ libertatis ac dignitatis imaginem omnino nullam hodie retineat.*

5. Vue de la mer : *Potestas ejus a mare usque ad mare.* — Une ville antique avec ses monuments et son port. — L'Automne. — L'Hiver. — Pie IV perce la voie et élève la porte à qui il a donné son nom : *Portam et viam Pius publicæ commoditati aperuit.* — Carte de l'Asie Mineure : *Asia minor, olim opibus deliciisque affluens, nunc Anatolia Turcarum imperio subjecta.*

6. Plaines de l'Asie, que l'on traverse sur des chameaux. — *L'Année,* symbolisée par un serpent qui s'arrondit. — La *Vie,* donnant à boire à un enfant et accompagnée du phénix qui renaît de ses cendres. — Pie IV transforme en église les thermes de Dioclétien : *Thermas Diocletianas Mariæ Virgini dicatas magnificentissimo templo exornari mandavit.* — Carte de la Judée, où l'on voit le passage de la mer Rouge, le campement

des douze tribus, et autres faits historiques : *Judæa, sive Cananea et Palestina, terra lacte et melle fluens, Christum nobis Filium Dei et generis humani redemptorem dedit ex Bethleem Juda.*

7. **Vue d'une ville abandonnée, avec un palmier au premier plan.** — Le Génie de la vie, *Genius vitæ,* exprimé par un vieillard qui revit dans son enfant. — Le Siècle, *Sæculum,* symbolisé par les signes du zodiaque et le phénix sur son bûcher. — Pie IV refait la porte et la voie Flaminienne et fortifie le château S.-Ange : *Portam et viam Flaminias reficiebat, Adriani molem nova munitione cingebat.* — Carte de l'Allemagne : *Germania vetustæ gentis, hominum numero, rei militaris disciplina, ingeniorum sollertia, cœli salubritate, pecoris et metallorum copia, iis erga Sedem Apostolicam meritis excellenti, ut creandi Imperatoris jus a summo Pontifice acceperit opemque Christianæ reipublicæ maximam afferre posse videatur.*

8. **Paysage, avec moulin, pont de bois, oppidum et ville.** — L'Enfance mauvaise, *Pueritia mala,* joue aux quilles ou cause avec des femmes de tenue légère. — L'Enfance bonne, *Pueritia bona,* apprend la science d'un vieillard qui tient un livre et une sphère. — Pie IV fortifie les ports d'Ancône, d'Ostie et de Civita-Vecchia : *Anconam, Hostiam, Centumcellas, mœnibus, portubus, arcibus muniebat.* — Cartes de la Hongrie et de la Pologne : *Ungaria, olim Pannonia inferior, præstans agri fertilitate, auri copia, virorum fortitudine, a Christianis regibus triginta perpetua successione possessa. Polonia, olim Sarmatia, religione, humanitate, scientia bonarum artium insignis, pascuis idonea, melle et sali fossili abundans.*

9. **Chevauchée au bord de l'eau, près d'un amas de ruines.** — La Jeunesse mauvaise, *Juventus mala,* caresse un tigre et d'autres animaux féroces. — La Jeunesse bonne, *Juventus bona,* tue avec une massue ces mêmes bêtes, tandis que la Victoire la couronne et verse l'eau de son urne du haut d'un rocher. — Pie IV refait la voie Aurélienne et conduit à Rome l'*aqua Salonia : Viam Aureliam pene inviam restituebat, aquam Saloniam deducebat.* — Carte de la Scandinavie : *Scandia a nonnullis ob magnitudinem incompertam alter orbis terrarum et officina gentium denominata.*

10. **Effet de neige.** — La Virilité mauvaise, *Virilitas mala,* caresse des bêtes sauvages. — La Virilité bonne, *Virilitas bona,* les menace de sa massue. — Pie IV protège les arts et introduit à Rome l'imprimerie : *Virtutem et liberalia studia honestabat, imprimendi artem in Urbem inducebat.* — Carte de la Moscovie : *Moscovia, regio plana et nemorosa, paludibus referta, fluminibus irrigua.*

11. **Paysage : un homme monté sur un cerf.** — La Vieillesse mauvaise, *Senectus mala,* caresse des bêtes sauvages. — La Vieillesse bonne, *Senectus bona,* se repose après les avoir tuées. — Pie IV convoque le concile de Trente : *Concilio Tridenti indicto, principes ad rem adjuvandam cohortatur, omnibus evocatis.* — Carte de la Tartarie : *Scythæ, nunc Tartari,*

equitandi et sagittandi peritia clari, munitas urbes pauci incolunt, plaustra ac tentoria animalium coriis cooperta pro domibus habent.

12. Paysage, avec chutes d'eau et ruines. — La Décrépitude mauvaise, *Decrepitus mala,* est entourée de bêtes qui la mordent, serpents, hyène, sanglier. — La Décrépitude bonne, *Decrepitus bona,* est couronnée de laurier, pour les avoir toutes massacrées. — Le concile de Trente demande à Pie IV la confirmation de ses décrets : *Concilio Tridentino peracto, sancta synodus omnium quæ in eo decreta erant confirmationem a Pio IV, pont. max., per Apostolicæ Sedis legatos petit.* — Pie IV rétablit la discipline dans l'Eglise : *Christianæ religionis disciplinam multis locis perturbatam, omni ope et contentione corrigendam restituendamque curabat.* — Carte du Groënland, où l'on voit les habitants chassant à l'arc, montés sur des cerfs, qu'ils attellent aussi à leurs traîneaux et traiant les biches : *Grolandia, terra semper virens, Biarmia pascuis læta, jugalium cervorum cornibus utilur, quorum incredibili celeritate juga rigentia gelu superantur. In ea tanta est piscium et ferarum copia ut panis usum magnopere non desideret ; calceis ex ligno longis per acumina montium nivosa feras assequuntur, ex quarum pellibus hirtis indumenta sibi parant. Frumenti usum non quæritant, cum pisces sole et aëre exsiccati carnesque ferarum atque avium crudæ victum præbeant.*

13. Bois arrosé par un cours d'eau ; village dans le lointain. — La Mort, *Mors,* ange aux ailes de chauve-souris, prend par la main un vieillard à qui elle montre le ciel et qu'elle arrache à l'enfer.

II. Le second bras date, comme le premier, du xvi⁰ siècle, mais on ne commença à le décorer de fresques que sous Pie IV. Grégoire XIII continua les·travaux de Christophe Roncalli, y employa Pàris Nogari, Jean-Baptiste della Marca et le chevalier d'Arpin. Les paysages sont de Paul Brill et la procession d'Antoine Tempesta. Cette galerie est tout entière en mauvais état. Vers le milieu, une grande porte donne entrée à la Pinacothèque.

Les quatre compartiments de la voûte représentent des allégories, des armoiries et des inscriptions relatives aux pontificats de Pie IV et de Grégoire XIII. Les poutrelles sont ornées de branches enlacées. Au-dessus des fenêtres se développe une procession, et le long des murs continuent les cartes géographiques.

1. La fin du monde, *Finis per ignem.* Les étoiles tombent, la ville est en feu, un jeune homme fuit en criant. — Ézéchiel se tourne vers Dieu, attendant que les os qui jonchent la campagne reprennent vie : *Ossa vivent.* — Pie IV assiste la France troublée par les guerres de religion : *Galliam, dissidio religionis exorto, a domesticis hostibus vexatam, opibus, copiis, pecuniis adjuvit, anno IV.*—Pie IV vient au secours d'Avignon et du

comtat Venaissin : *Avenionem et regionem universam præsenti periculo et calamitate liberavit.* — [Deux grandes mappemondes, où sont figurées d'une part l'Europe, l'Afrique et l'Asie, et de l'autre l'Amérique.

2. Ézéchiel contemplant les squelettes qui jonchent le sol : *Ossa et ossa.* Ces mêmes squelettes se couvrent de chair : *Carnes succrescunt.* — Réformes opérées par Pie IV : *Justitiam restituebat, mores emendabat, sacerdotia al veteris formam instituti revocabat.* — La porte de bois qui ouvre sur l'escalier porte le nom et les armes de Pie IV. — Au-dessus de la carte d'une partie de l'Afrique sont représentées trois villes de cette contrée : *Senega lignea civitas portatilis; Fessanova civitas; Fessavetus, Mauritaniæ urbs regia.*

3. Résurrection des morts, *aperientur tumuli.* — Jugement dernier; les anges conduisent au ciel les élus, tandis que les démons emmènent les damnés, *Dies Domini.* — Pie IV fortifie Ravenne : *Ravennam, urbem civium numero et virtute instructam, fortissimis etiam propugnaculis muniebat.* — Clôture et approbation du concile de Trente [1] : *Generale concilium ante annos XXVI inchoatum summo omnium consensu feliciter absolvit comprobavitque.* — Carte du royaume de Chypre. — Vue du mont Amara en Éthiopie. — Carte de l'Abyssinie, avec ses trois villes principales.

4. Gloire du ciel : les saints innocents.— Les vierges, couronnées de fleurs. —Grégoire XIII prête serment de ne pas aliéner les possessions territoriales de l'Église : *Gregorius XIII pont. max. Pii papæ V sanctionem de S. R. E. locis non alienandis jurejurando firmavit.* — Il aide le roi de France dans ses entreprises contre les hérétiques, et rétablit la paix dans la république de Gênes : *Galliarum regem contra seditiosos hæreticos pecunia juvit, dissentientes Genuensium partes per antiquiorem cardinalem legatum a se missum composuit, tumultus metu ab Italia sublato.* — Carte de l'Égypte, de l'Arabie heureuse et de la Turquie d'Asie, avec les villes d'Alexandrie et de Damas.

5. Gloire du ciel. — Les vierges à la suite de l'Agneau.— Grégoire XIII recouvre les possessions usurpées au Saint-Siège : *Res et loca quæ S. R. E. dominii sunt, injuste occupata, enixe recuperabat, ejus ditionem augebat.* — Il refait le pont Sénatorial et celui de la *Via Cassia : Pontem senatorium diu interruptum jactis molibus restituit, alterum in periculosis Galliæ vadis via Cassia fecit.* — Cartes de la mer Caspienne et de la Perse, avec une vue de Babylone.

6. Gloire des saints religieux, ermites et anachorètes.—Gloire des saints pontifes. — Grégoire XIII ouvre le jubilé de l'an 1575 : *Annum Jubileum MDLXXV aperuit, summaque pietate atque erga peregrinos caritate magnoque populorum concursu celebratum clausit.* — Il restaure la voie Flaminienne, établit le lazaret à Ancône et fortifie Civita-Vecchia : *Viam Fla-*

1. Le Concile de Trente a été peint au XVI° siècle, dans la grande salle de la bibliothèque du Vatican et dans une chapelle de Sainte-Marie au Transtévère.

*miniam restauravit, Anconæ urbem dilatavit, amplissimum advenis pesti-
lentia suspectis mercibusque expurgandis ædificium ad portum struxit;
Centumcellarum munitionem perfecit.*— Carte de l'Inde.

7. **Gloire des saints pontifes.** — Gloire des patriarches, parmi lesquels
on distingue Abel et Noé.— Grégoire XIII établit les greniers d'abondance
aux thermes de Dioclétien et refait une des portes de Rome : *Publica in
Diocletiani thermis horrea ad levandam rei frumentariæ inopiam con-
struxit, portam Cælimontanam a solo in ampliorem formam ædificavit.*—
Il fonde à Rome des collèges spéciaux pour les Allemands, les Anglais,
les Illyriens et les Grecs : *Germanos, Britanos, Pannonios, Græcos neo-
phytos in constitutis a se urbanis collegiis doctrina exercendos curabat,
collegia alia alibi instituebat.*— Carte de la Chine.

8. **Gloire des prophètes**, et parmi eux David avec une harpe et Isaïe te-
nant une scie. — Gloire des martyrs portant des palmes. — Grégoire XIII
amène à Rome l'*aqua Vergine* qu'il distribue en plusieurs fontaines : *Aquam
virgineam in celeberrima Urbis loca deduxit lacubusque e marmore summo
artificio constructis, fontes publicæ utilitati et jucunditati aperuit.* | Il
fait traduire le cathéchisme dans toutes les langues de l'Orient, à l'usage
des missionnaires : *partem hæbraicis, grecis, chaldeis, arabicis, ar-
menis, illyricis caracteribus abs se præcipue instructam ita promovet, ut
jam Orientis et oppressæ a Turcis et schimasticis Europæ populis, missis
catechismis, propria ad pietatem lingua instituantur.* — Carte de la
Tartarie.

9. **Gloire des saints.** — Vue du Tibre, du pont et du château Saint-
Ange,·et de la coupole inachevée de S.-Pierre dans le lointain. — Gré-
goire XIII fait travailler à la basilique vaticane : *Immensam basilicæ
S. Petri ædificationem maxime crigebat, magnam partem a fundamentis
excitatam altius tollebat.* — Il fait bâtir à S.-Pierre la chapelle Grégo-
rienne : *Sacellum in basilica S. Petri admirabili opere exornavit, proventu
addictis sacerdotibus comparato, Dei genitrici et divo Gregorio Nazianzeno
dicavit.* — Carte de l'Amérique.

10. **La Vierge entourée des apôtres.** — Le Père éternel et les neuf
chœurs des anges. — Grégoire XIII fait peindre au Vatican la galerie des
cartes géographiques : *Ambulationem in Vaticano, pictis in ea totius Italiæ
regionibus, urbibus, oppidis, Rom. Ecclesiæ et principum ditionibus, ma-
gnifice extruxit.* — Il édifie la chapelle du S. Sacrement à S.-Jean de
Latran, restaure le baptistère de Constantin et ajoute un portique à Sainte-
Marie-Majeure[1] : *Corporis Christi sacellum in Laterano ædificavit, Constan-*

1. Ce portique a été détruit par Benoît XIV. mais il en reste l'inscription commé-
morative, un peu mutilée, plaquée le long du mur, dans la cour de la sacristie.

GREGORI (*us*) PONT MAX EVGENII LABANTEM PORTICVM DEIECIT AC MAGNIFICENTIVS
RESTITVIT VIAM RECTAM AD LATERANVM APERVIT ANNO IVBILEI (*m*) DLXXV.

tini baptisterium ibidem, et pro æde sanctæ Mariæ Majoris porticum, alia atque alia 'pia loca instauravit. — Cartes du Japon, de Cuba et de la nouvelle Espagne.

11. Pie IX a fait restaurer cette dernière travée, où sont ses armoiries.

En 1580, Grégoire XIII fit transporter solennellement de l'église de Sainte-Marie *in Campo Marzo* à la chapelle Grégorienne, dans la basilique vaticane, le corps de S. Grégoire de Nazianze, qu'il vint lui-même recevoir, entouré des cardinaux, sur la place Saint-Pierre. Pour perpétuer le souvenir de cette procession mémorable, il ordonna qu'elle fût peinte à fresque en une série de tableaux, qui commence au-dessus de la porte et qu'élucide cette inscription : *Gregorius XIII pontifex maximus beati Gregorii Nazianzeni corpus ex sacrarum virginum templo Dei genitrici Mariæ ad Campum Martium dicato, in basilicæ vaticanæ sacellum a se ornatum celeberrima quam vides pompa transtulit III idus junii MDLXXX.*

Voici, suivant l'ordre des tableaux, le défilé de la procession et l'indication des quartiers de Rome par où elle passe : 1. Au fond, la façade de l'église de *Campo Marzo.* Le premier groupe de la procession, qui passe devant le palais Casali, se compose de guides à cheval, du conservatoire des orphelins et de la confrérie des Stigmates. — 2. La confrérie du Gonfalon est arrivée à la *via della Scrofa.* — 3. Les Franciscains et les Camaldules traversent la place de S.-Apollinaire, d'où la vue s'étend sur la place Navone. — 4. Suite des ordres monastiques, vers la *torre de' Sanguigni.* — 5. Même cortège à l'église de l'*Anima.* — 6. Moines escortés de cavaliers, au palais Sforza-Cesarini. — 7. Arrivée de la procession au pont S.-Ange. — 8. Le palais Altoviti avec ses statues et le château S.-Ange. Dans le lointain, la coupole inachevée de S.-Pierre.— 9. Place Scossacavallo, avec son église S.-Jacques et les palais Serristori, Alidosi et des Convertendi.—10. La place de S.-Pierre. Grégoire XIII, sous un dais violet, va au-devant du corps de S. Grégoire de Nazianze, renfermé dans une châsse recouverte d'un drap blanc.

Des allégories et des vertus sont peintes à fresque en plusieurs endroits de cette *loggia.* Elles prennent place, soit sur les murs et les pilastres, soit sur les voûtes et les pendentifs. Il n'y a entre elles aucune relation ni hiérarchique ni philosophique. Je les citerai dans l'ordre où elles se présentent, même avec les répétitions que n'a pas su éviter le peintre, sans doute à court de motifs.

La *Science*, SCIENTIA, est un enfant qui déroule un phylactère où il lit le millésime MDLXX. C'est en effet en 1570 que ces fresques ont été exécutées et à l'enfance, si riche en mémoire, qu'il appartient de retenir sans effort les dates nombreuses de la chronologie. —La *Discipline*, DISCIPLINA, règle et dompte sa chair sous les coups répétés de la discipline monacale et apprend dans un livre à maîtriser les élans impétueux et désordonnés

de sa volonté propre. — La *Force*, FORTITVDO, s'accoude à une colonne. — Le *Soutien*, SVBSTINERE, empêche un palmier qui penche de tomber. — L'*Agilité*, AGILITAS, est l'ange qui vole dans les airs. — L'*Agression*, AGGREDI, rampe pour mieux arriver. — Les *Prémices*, PRIMITIÆ, se composent d'une gerbe d'épis et d'une grappe de raisin, tous premiers fruits de la terre. — L'*Esprit*, SPIRITVS, reçoit de l'Esprit saint, qui plane sur sa tête, ses inspirations célestes. — L'*Élection du bien*, ELECTIO BONI, appelle un agneau, car l'agneau est de sa nature doux, bon et docile. C'est même le bien par excellence, puisque J.-C. s'est laissé donner cette appellation par S. Jean : *Ecce agnus Dei* (S. Joann., I, 36). — La *Prudence*, PRVDENTIA, a pris les attributs ordinaires de la Force, le lion et la colonne. — La *Fuite du mal*, FVGA MALI, se sauve à la vue du dragon qui l'attaque. Dans le monde physique, le mal est causé par le serpent en qui il se personnifie; dans l'ordre moral, le péché est le véritable mal. Aussi le livre de l'Ecclésiastique dit-il : *Quasi a facie colubri fuge peccata* (XXI, 2). — La *Subtilité*, SVBTILITAS, va franchir un mur. — L'*Esprit*, SPIRITVS, a la poitrine nue, parce que l'amour de Dieu l'embrase, et ses mains sont tendues vers un rayon lumineux qui descend du ciel. — La *Piété*, PIETAS, qu'éclairent deux lampes, emblème de sa vigilance continuelle sur son corps et son âme, met la main au compas et à l'équerre pour se construire dans les cieux une demeure permanente. — La *Magnificence*, MAGNIFICENTIA, qui élève des palais somptueux, consulte, pour ses plans et ses constructions, le compas, l'équerre et le fil à plomb. — La *Gloire*, GLORIA, offre une couronne. — La *Bonne renommée*, FAMA BONA, embouche la trompette qui retentit au loin et tient un rameau d'olivier. — La *Bonne nouvelle*, BONI NVNTIVS, est figurée par un berger qui lit. N'est-ce pas aux bergers, en effet, que la bonne nouvelle de la naissance du Fils de Dieu, ou l'Évangile, dont cette naissance était la première manifestation, a été apportée par les anges dans les plaines de Bethléem ? — La *Libéralité*, LIBERALITAS, verse de sa coupe d'or des trésors de colliers, parures, etc. — L'*Histoire*, RERVM GESTARVM DESCRIPTIO, est un homme barbu, car, pour consigner ce qu'il écrit, il scrute l'expérience des hommes et des choses que donnent les années. — La *Fidélité*, FIDELITAS, est vêtue de blanc, et sa robe est sans tache. La croix qu'elle tient à la main fait souvenir de ces vers de S. Fortunat, que l'Église a admis dans sa liturgie : *crux fidelis*. — L'*Abondance*, COPIA, comme les statues antiques, porte une corne pleine et une gerbe fournie. — La *Tempérance* mélange le liquide de deux vases. — La *Providence*, PROVIDENTIA, régit toutes choses avec le sceptre et ses deux faces, l'une jeune, l'autre âgée, regardent à la fois le présent et le passé. — La *Cure des âmes*, ANIMI CVRA, porte, comme le premier pasteur du troupeau, la crosse épiscopale. — La *Discipline*, doublée de la science, SCIEN. DISCIPLINA, reparaît, avec ses verges et son livre, les deux attributs ordinaires de S. Benoît, dont l'ordre a fourni tout ensemble le modèle de la discipline et de la science.

— La *Persévérance,* PERSEVERANTIA, tient une paille en équilibre sur un morceau de bois. — La *Clarté,* CLARITAS, rayonne et brille de l'éclat divin d'une auréole de lumière. — Le *Zèle,* ZELVS, stimule avec le fouet, éclaire les longues heures du travail à la flamme de sa lampe. — L'*Architecture religieuse,* ÆDIF. RELIG., ne se distingue pas assez de l'architecture profane par son marteau banal. — La *Sagesse,* SAPIEN., a pour attribut une flamme d'en haut et un livre saint, qui n'est peut-être autre que le livre même de la *Sagesse.* — La *Justice distributive,* DISTRI-BVTIVA, décerne à chacun selon son mérite : elle tranche avec le glaive et pèse avec la balance. — La *Justice commutative,* COMMUTATIVA, a aux mains le sceptre, des chapelets, des colliers, pour commander, prier et orner. — L'*Impossibilité,* IMPOSSIBILITAS, essaie ce qu'elle ne pourra soutenir longtemps, se tenir debout sur un seul pied. — L'*Abstinence,* ABSTINENTIA, s'adosse à un palmier, car elle vit de privations dans ce désert où elle ne cueille que des fruits, et pose son doigt sur sa bouche, car il est plus difficile de mettre un frein à sa langue que de modérer les appétits du corps. — La *Liberté,* LIBERATIO, a brisé les chaînes qui la retenaient captive. — L'*Aumône,* ELEEMOSINA, donne une pièce de monnaie à un pauvre qui n'a pas même de vêtements pour se couvrir. — La *Paix,* PAX, est un vieillard qui réconcilie deux hommes irrités l'un contre l'autre et leur fait donner mutuellement le baiser fraternel. — L'*Union,* UNIO, comme le groupe des Trois Grâces dont parle la Mythologie, se compose de trois femmes qui se tiennent par le bras. — La *Subtilité,* SVBTILITAS, qui n'est le propre que des corps glorieux, est figurée sous les traits d'un enfant, car à ce renouvellement elle prend un air de jeunesse, qui passe au travers du mur, comme il est dit de Jésus-Christ qui entra dans le cénacle : *Quum fores essent clausæ* (S. Joan., xx, 19). — Enfin l'*Église,* ECC., mère féconde de toutes les vertus, console un pauvre, et, pour lui enseigner la résignation, lui montre les clefs avec lesquelles elle lui ouvrira, s'il a vécu saintement, les portes éternelles.

III. Les huit travées du troisième bras n'ont jamais été décorées de fresques. Pie IX a fait mettre ses armoiries aux caissons de la voûte et aux vantaux de la porte qui conduit à l'appartement du cardinal-secrétaire d'État.

Un gendarme y est toujours de garde.

Revenant sur ses pas, on s'arrête dans le second bras des loges, à la galerie de tableaux.

XXXIX. — COURS INTÉRIEURES.

Deux passages voûtés communiquent avec la cour du pape S. Damase et conduisent aux cours intérieures.

Première cour. — Elle est ornée de deux portiques : l'un date du pontificat de Paul II et sert de support à l'appartement du dataire ; l'autre, aux armes de Paul III, précède un escalier de quarante-sept marches en travertin qui monte à la salle royale. Au-dessus de la porte, à l'intérieur, un élève de Vasari a peint J.-C. lavant les pieds à ses apôtres avant la Cène. Un autre escalier descend et aboutit, sous la statue de Constantin, au pied de la *Scala regia*.

Une porte en marbre, dont le linteau est sculpté aux armes de Pie II (1460), relie cette cour avec celle des perroquets.

Cour des perroquets. — Cette cour doit son nom à ses fresques exécutées sous Pie IV par Piérin del Vaga, qui y a figuré des perroquets et autres oiseaux, pour rappeler la volière que Jules II avait établie à l'étage supérieur. Une inscription nous révèle que ce pape aimait à venir ici, le soir, se reposer des fatigues du ministère apostolique et entendre le chant des oiseaux qu'il y élevait : *Julius II pont. max., seriis diei partibus peractis, remissionibus locum procul a turba strepituque ornavit, pont. sui an. VI.*

Une porte aux armes de Sixte IV conduit au garde-meuble du Palais.

Troisième cour. — Elle est divisée en deux par un contre-fort qui bute, d'une part la salle royale et la chapelle Sixtine entourée de mâchicoulis, de l'autre les chambres Borgia et celles de Raphaël.

Au-dessus de la grande porte d'entrée, gardée par les Suisses et décorée des armes de S. Pie V, existe un corridor par lequel le pape se rend, par un escalier secret, à la sacristie de la chapelle Sixtine et à la basilique de S.-Pierre.

Cour du Belvédère. — Cette longue cour est fermée, au midi, par les chambres Borgia et de Raphaël; au levant, par trois étages, dont le second forme la galerie lapidaire; au nord par la bibliothèque, et au couchant, par les grands corridors de la bibliothèque et des cartes géographiques.

On y arrive par une galerie voûtée et en pente, qui mène au magasin des marbres de l'Emporium, au réservoir pratiqué par Grégoire XVI pour faire monter l'eau dans tout le palais, et à une fontaine, où les abeilles d'Urbain VIII motivent ce distique :

> *Quid miraris apem quæ mel de floribus haurit,*
> *Si tibi mellitam gutture fundit aquam.*

La fontaine qui jaillit au milieu du préau est sculptée aux armes de Paul V. L'eau est reçue dans une large vasque circulaire en granit gris.

Les constructions inachevées sont de diverses époques. Ainsi la galerie des inscriptions, à droite, a conservé ses colonnes, qui en faisaient un portique ouvert, et sa frise de pépérin, œuvre de Bramante. L'aile gauche est tout entière de Pie IV et de Clément VIII, qui, de distance en distance, ont fait saillir le mur en manière de tour carrée, ce qui a été imité vis-à-vis par Paul V, Clément XI, Clément XII et Benoît XIV. Tout le rez-de-chaussée, d'ordre dorique, sert à remiser les voitures du Palais.

Cette cour se prolongeait autrefois jusqu'au rond-point du Belvédère, mais sous Sixte V et Pie VII, elle fut coupée, dans la partie supérieure, par deux corps de bâtiments : l'un forme la bibliothèque et l'autre le *braccio nuovo* du Musée. C'est là qu'autrefois les papes donnaient au peuple romain des fêtes et des tournois. Un de ces tournois a été peint par Acquasparta : son tableau est conservé au casino de la villa Borghèse, sixième salle, n° 27.

Aspect général du palais. — Le palais apostolique du Vatican n'a ni grâce ni élégance à l'extérieur, parce qu'il se compose d'une foule de constructions de diverses époques, qui n'ont entre elles aucun lien et qui sont aussi irrégulières que disparates de style.

Au même endroit s'élevait le palais de Néron, que Constantin donna à S. Sylvestre, mais les papes, qui habitaient le Latran, n'y résidèrent que très peu et seulement lorsqu'ils devaient officier pontificalement à S.-Pierre. Ce ne fut qu'au retour d'Avignon, sous Grégoire XI, que le Vatican devint la résidence des papes, le patriarcat de Latran étant en très mauvais état par suite de l'abandon et de l'incendie qui en avait détruit une partie.

Les auteurs les plus accrédités comptent au palais du Vatican onze mille deux cent quarante-six chambres.

Quand on a franchi le poste de la garde suisse, on trouve trois chemins devant soi. L'un, à gauche, fait le tour de l'abside de S.-Pierre et arrive sur la place : c'est par là que passe le pape, chaque fois qu'il sort en carrosse. L'autre conduit tout droit à la *Zecca*, en passant devant une fontaine jaillissante, établie par Paul V. La

troisième, à main droite, longe les dépendances du palais et aboutit aux jardins.

Boulangerie apostolique. — Près de la *Zecca* est une boulangerie, où se fabrique le pain que l'aumônerie apostolique distribue aux pauvres. Dans les temps de disette et de cherté, il s'y fait du pain que les personnes peu aisées peuvent acheter au prix ordinaire, sans aucune augmentation, la générosité du pape suppléant à la différence.

XL. — Zecca.

La *Zecca* ou hôtel des Monnaies est située près du Vatican, derrière la basilique de S.-Pierre. Elle est ouverte tous les jours, excepté le dimanche, le jeudi et les jours de fête, de 9 à 3 heures. On y conserve les coins de 749 médailles, que l'on peut se procurer en bronze aux prix indiqués. Ceux qui les voudraient en or ou en argent auraient à payer la différence de la matière. La collection complète se vend 985 fr. 30 cent.

Pour visiter les ateliers et voir frapper les médailles et monnaies, il faut une permission spéciale du directeur de l'établissement.

XLI. — Remises des carrosses du pape.

Le carrosse de gala du Pape a été commencé sous le pontificat de Léon XII et terminé sous celui de Grégoire XVI. L'intérieur est garni de velours rouge et le Pape est assis au fond sur un fauteuil. Le plafond est également en velours rouge, avec un S.-Esprit au milieu d'une auréole brodée d'or. A la partie supérieure est une galerie en métal doré et tout autour des panaches de même. La caisse à l'extérieur est recouverte de velours rouge, rehaussé d'appliques de métal représentant des vertus et des allégories. A l'arrière, figure un aigle, par allusion aux armoiries de Léon XII, et en avant deux anges supportent les insignes de la Papauté, la tiare et les clefs, et de chaque côté se dressent deux branches d'olivier, symboles de la paix. Il n'y a à ce carrosse ni cocher, ni valets de pieds, et les six chevaux sont conduits par trois postillons montant à la Daumont.

Tout le harnachement est en velours rouge brodé d'or. Les crinières des chevaux sont tressées et entremêlées de *fiocchi*. Sur leur

tête se dressent des pompons pourpre et or. Ce carrosse, qui ne sort qu'aux fêtes de S. Philippe Néri, de la Nativité de la Vierge et de S. Charles Borromée, a coûté plus de 100.000 francs [1].

Dans la même remise sont deux autres carrosses dorés, dont l'un est de demi-gala.

XLII. — ARMERIA.

L'*Armeria* [2] ou arsenal est comme cachée dans la partie inférieure du Belvédère, au fond d'une cour. Elle se compose de trois vastes salles : la première aux armes de Pie VI, la seconde de Clément XI, la troisième d'Urbain VIII (1625) et de Benoît XIV. Napoléon Ier ayant ravagé ses collections, il n'en reste que des débris, intéressants quand même.

Les anciens pots à tête et salades des gardes suisses servent d'ornementation aux murs, où ils forment des festons et des dessins variés. Dans le milieu se dressent des haies de fusils d'époques diverses, depuis les espingoles jusqu'aux Remington des fabriques de Birmingham et de Liège. Dans les bas côtés se trouvent les armes prises aux brigands. Deux tours carrées sont formées par les fusils enlevés aux garibaldiens dans la campagne de 1867 et par les armes de toute sorte apportées par l'armée du roi de Naples François II. Des hallebardes, aux contours variés, sont disposées en faisceaux, en gerbes et en pyramides, ainsi que des épées, des poignards et des pistolets.

L'attention se concentre sur trois grandes armoires vitrées, où sont conservées des armures historiques [3]. Celle de Jules II suppose de l'embonpoint, une taille courte et des membres robustes. La cuirasse est ornée, sur la poitrine, d'une sainte Barbe, protectrice spéciale contre la mort subite ; des arabesques l'entourent. Des orne-

1. Ce paragraphe a été reproduit dans la *Correspondance de Rome*. Rome, 1869, p. 268.

2. J'ai fourni les documents qui figurent dans la *Correspondance de Rome* (1870, p. 211-242), où le comte de Maguelonne a inséré un article intitulé : l'*Armeria pontificia*, à la suite d'une visite que nous y avons faite ensemble, grâce à l'autorisation donnée par le général Kanzler, ministre des armes de Pie IX.

3. Sous Jules II, Ferrare, Bologne et Rome étaient renommées pour la fabrication et le luxe des armes et armures.

ments, rinceaux, chimères, médaillons et personnages, sont fine-
ment gravés sur toutes les pièces.

L'armure du connétable de Bourbon est en fer battu uni ; elle
suppose un homme maigre et élancé. Un nasal protège le visage,
déjà recouvert par la visière du casque. La balle qui le frappa à la
cuisse droite a troué le métal (1527) : elle fut lancée par une arque-
buse.

Plusieurs épées ont la garde artistement travaillée. Les armoiries
des familles pontificales, entre autres de Clément VII et d'Alexandre VIII,
se constatent sur des masses d'armes, des poignards dits *miséricor-
des*, des couteaux de chasse et des casques. Voici un bouclier en fer
ciselé, avec *umbo* au centre ; des rondaches peintes représentent des
tournois et des triomphes.

Parmi les pièces les plus curieuses, il faut signaler un fusil, d'une
légèreté extrême, fait au siècle dernier par le Romain Francesco Ber-
selli et se chargeant par la culasse.

L'artillerie ancienne est représentée par les coulevrines de rem-
part et quelques canons en fer qui remontent au moins au xvᵉ siè-
cle [1]. Deux canons en cuivre ont à la culasse le lion ailé de S. Marc
de Venise [2].

Pour visiter l'*Armeria*, il faut une permission spéciale du major-
dome du palais ou du commandant de place.

XLIII. — TOUR DES VENTS.

Cette tour carrée date du pontificat de Grégoire XIII. On y monte
par un escalier en colimaçon. A la partie supérieure se voit la mé-
ridienne qui servit aux opérations mathématiques et astronomiques
pour la réforme du calendrier. C'est là qu'habite le gardien des ar-

1. Au xvïᵉ siècle, on commence à distinguer les calibres et les pièces prirent des
noms de reptile ou d'oiseau de proie, tels que *coulevrine, serpentine, faucon.* La
coulevrine cessa d'être une arme de main et devint le demi-canon, à boulet de
métal. A la bataille de Ravenne, en 1512, un boulet de coulevrine emporta trente-
trois cavaliers.
2. La bombarde conservée à Rignano mesure trois mètres de longueur. Ce fut
une des premières fabriquées sous les papes. Le tube est muni d'une anse ou anneau
pour l'enlever : la chambre mobile s'enchâssait par emboîtement à la culasse. Les
boulets étaient alors en pierre ou en marbre, comme on en voit encore au château
S.-Ange, dont toutes les anciennes pièces ont été refondues sous Napoléon Iᵉʳ.

chives secrètes et que fut détenu quelque temps Galilée. Les fresques furent exécutées par ordre d'Urbain VIII.

Cet appartement communique d'une part avec l'imprimerie du Vatican et de l'autre avec les archives secrètes.

XLIV. — Jardins.

L'on entre aux jardins par une porte, ouverte sous la salle du Bige, flanquée de colonnes de cipollin et surmontée des armes de Pie VI. L'on passe devant la bibliothèque et l'escalier qui monte au musée étrusque.

Dans l'hémicycle du Belvédère, construit par Bramante et restauré sous Clément XIV, on remarque sur un chapiteau historié la pomme de pin en bronze, haute de près de trois mètres, qui couronnait le mausolée d'Adrien, et deux paons en bronze provenant du tombeau de Marc-Aurèle. L'escalier à double rampe, qui conduisait aux appartements de Pie IV, maintenant le musée étrusque, a été dessiné par Michel-Ange.

Le jardin est plein de statues et de sarcophages antiques. Nous ne signalerons que la tête colossale d'Adrien, qui était placée avec sa statue à l'entrée de son mausolée et les statues d'Ino et de Bacchus. Au milieu, le piédestal de la colonne Antonine attire l'attention par ses reliefs, qui représentent un triomphe et l'apothéose de l'empereur Antonin et de sa femme : cette colonne fut élevée par l'architecte Aristide.

On s'amusait autrefois à regarder deux arbustes dont les branches étaient disposées de manière à former une vache, un paon, un cavalier ; ils ont été supprimés lors de l'établissement de l'exposition jubilaire en 1888. Au centre s'élève la colonne commémorative du concile du Vatican (1870).

Plus loin, on s'arrête aux jets d'eau à surprise que Pie VI fit établir en trois endroits, surtout dans l'escalier.

Une fontaine, restaurée par Grégoire XVI, a dans son bassin une galère à trois mâts en bronze, fondue en 1779 sous le pontificat de Pie VI. Par le moyen d'un mécanisme, l'eau jaillit de toutes les parties du vaisseau et les canons imitent le bruit de l'artillerie.

De la terrasse, plantée d'orangers et de citronniers, on jouit d'une vue magnifique sur la ville de Rome.

Il faut revenir sur ses pas. Vis-à-vis la porte d'entrée on trouve les écuries de la garde-noble et l'habitation du jardinier en chef.

Du haut de la terrasse, bordée d'orangers, on jette un coup d'œil sur le jardin bas, où les armoiries de Pie IX sont dessinées en buis. Des allées de lauriers ombragent l'autre partie de la terrasse qui donne sur Monte-Mario. Le bosquet, planté de chênes verts et entouré de murailles de buis, est arrosé de fontaines jaillissantes et décoré de statues antiques. Au sommet de la colline est une vigne, dont le pape donne le vin aux communautés religieuses. L'enceinte de la cité Léonine a gardé la brèche qui rappelle le siège de Rome et l'endroit où fut tué le connétable de Bourbon, en 1527 [1].

Les deux grandes fontaines, dessinées par Jean Vesanzio, datent du pontificat de Paul V. L'une, en forme de rocher, est surmontée d'un aigle : des dragons vomissent l'eau qui tombe en cascades dans un vaste bassin. L'autre, flanquée de tours, imite un ostensoir exposé entre six cierges. Une troisième fontaine, qui ne coule plus, abrite sous sa voûte en mosaïque, aux armes de Paul V, une statue en terre cuite de Ste Germaine-Cousin.

Au milieu du jardin s'élève le Casino, construit en 1561 pour Pie IV par Pirro Ligorio, qui a reproduit une villa du temps des Romains. La cour ovale est ornée d'une fontaine. Le portique, soutenu par quatre colonnes de granit, a sa voûte décorée de stucs et peinte à fresque par Jean Schiavone. Dans le dallage est encastré un fragment

1. Une inscription, conservée au Musée du Capitole, parle des murs dont le pape Nicolas III, en 1278, entoura le verger du Vatican (FORCELLA, t. I, p. 25, n° 2) :

✝ ANO DNI. M. CC. LXXVIII. SCISSIMVS PAT DNS NICOLA

VS. PP. III⁹. FIERI FECIT PALATIA ET AVLA MAIORA ET CA

PELLA. ET ALIAS DOMOS ATIQVAS APLIFICAVIT PONTIFI

CATVS SVI ANO PRIMO. ET ANO SECVNDO PONTIFICAT'SVI FIERI FE.

CIT CIRCUITV MVRORV POMERII HVIVS. FVIT AVT P

DCS SVM⁹ POTIFEX NATIOE ROMAN⁹ EX PTRE DNI MATH'I

RVBEI DE DOMO VRSINORVM.

de pavé en mosaïque de pierre dure qui remonte au XII° siècle et est ainsi signé :

✝ NVNC OPERIS QVICQVID CHORVS ECCE NITET PRETIOSI ARTIFICIS SCVLTRI SCOMSIT BONA DEXTRA PAVLI

La voûte a été encore historiée, à fresque, de sept vertus, qui sont : l'*Immortalité*, IMMORTALITAS, qui, comme le *cercle* ou la boule qu'elle tient, n'a pas de fin ; la *Libéralité,* LIBERALITAS, qui prodigue les trésors qu'elle trouve dans sa *corne* d'abondance ; la *Concorde,* CONCORDIA, également avec une *corne* d'abondance ; la *Joie*, LÆTITIA, qui se *couronne* de fleurs, comme les convives d'Horace (*Odes*, XXXII, XXXIII), et les insouciants dont parle S. Paul (I, *ad Corinth.*, XV, 32) : elle tient aussi un *bâton*, sceptre ou insigne du commandement ; la *Félicité*, FELICITAS, exprimant, par son *caducée* et sa *corne* d'abondance, le bien-être matériel qui résulte, pour un peuple, du commerce et du travail ; la *Vertu*, VIRTVS, qui donne la force et la vigueur, armée du *casque* et du *bouclier :* elle a détaché d'un tronc d'arbre une *branche verte*, dont la sève fait la force, *virens;* la *Tranquillité*, TRANQVILLITAS, qui a abaissé la *hache* meurtrière des combats, et dont le repos lui procure des fruits pour sa *corne* d'abondance.

La *loggia*, avec ses huit colonnes de granit gris, a vue sur un jardin planté de fleurs. Au bas est une fontaine, *lymphæum*, que décorent des statues antiques, dont la plus belle représente Cybèle. Les murs sont couverts de mosaïques rustiques, où des cubes d'émail dessinent des sujets.

On laisse en sortant une rétribution au gardien.

LES MUSÉES [1]

I. — PINACOTHÈQUE.

Première salle. — La frise a été peinte à fresque par Paul Brill en 1575, sous le pontificat de Grégoire XIII, dont les armoiries sont accompagnées de la Charité et de la Foi. On y observe des paysages alternant avec des vues de Rome et de ses environs : S. Jean de Latran. — Le Soracte. — La coupole de S. Pierre inachevée. — L'Ara Cœli. — La fontaine de la nymphe Égérie. — Le Forum. — L'Aventin. — Tivoli.

Les gardiens vendent des photographies et des reproductions des principaux tableaux.

Deuxième salle. — 1. *Léonard de Vinci :* S. Jérôme se frappant la poitrine avec un caillou, ébauche. * — 2. *Pérugin :* Ste Flavie, S. Placide et S. Benoît, tableau provenant de S. Pierre de Pérouse. * — 3. *Benozzo Gozzoli :* Miracles de S. Hyacinthe. Sa naissance, il délivre un possédé, il préserve un jeune homme dans l'incendie d'une maison, l'enfant du miracle. * — 4. *Raphaël : Predella* du tableau n° 27, provenant de S. Pierre de Pérouse. L'Annonciation, l'Adoration des mages, la Présentation au temple. — 5. *Mantegna :* Jésus-Christ descendu de la croix et oint de parfums par Ste Madeleine, Nicodème et Joseph d'Arimathie.* — 6. *Fra Angelico de Fiesole :* Vie de S. Nicolas, provenant de S. Dominique de Pérouse. Sa naissance, il assiste à un sermon, il tire de la misère trois jeunes filles que leur père veut déshonorer, il multiplie miraculeusement le blé, il sauve les matelots de la tempête. * — 7. *François Raibolini, dit Francia :* La Vierge, l'enfant Jésus et S.Jérôme.* — 8. *Raphaël : Predella* du tableau de la mise au tombeau du palais Borghèse, provenant de S. François de Pérouse. Les trois vertus théologales : la Foi, la Charité et l'Espérance, peinture en camaïeu. * — 9. *Murillo :* Adoration des bergers. Don d'Isabelle II, reine d'Espagne, à Pie IX.* — 10. *Benvenuto Garofolo :* Ste Famille et Ste Catherine d'Alexandrie. * — 11. *Crivelli :* Le Christ mort, entre la Vierge, Ste Madeleine et S. Jean évangéliste. — 12. *Guerchin :* l'incrédulité de S. Thomas. * — 14. *Murillo :* Retour de l'enfant prodigue. Don de

1. Extr. des *Musées et Galeries de Rome*, p. 167-285.

la reine d'Espagne. * — 15. *Murillo :* Mariage mystique de Ste Catherine d'Alexandrie. Don de la reine d'Espagne. * — 16. *Guerchin :* S. Jean-Baptiste. *

Troisième salle. — La voûte, peinte à fresque par César Nebbia en 1575, représente les constellations célestes et, sous des arcades en perspective, tous ceux qui dans l'antiquité se sont occupés d'astronomie : les fils de Seth, Theut, Atlas, Isis, Thalès, Anaximène, Aratus, Ptolémée, Manilius et le roi Alphonse.

Le pavé figure en marbre de couleurs les armoiries de Grégoire XIII, qui sont un *dragon issant.*

17. *Le Dominiquin :* S. Jérôme recevant la communion des mains de S. Ephrem. Ce tableau payé soixante écus (321 francs) au Dominiquin par les religieux de Saint-Jérôme-de-la-Charité, à Rome, fut estimé 500.000 francs lors de son transfert au Louvre en 1797 *.

<div align="center">

Signé : DOM. ZAMPERIVS. BONON.

F. A. M. D. C. X. I. V.

</div>

18. *Raphaël :* La Madone de Foligno. D'un côté S. François d'Assise et S. Jean-Baptiste, de l'autre S. Jérôme présentant le donateur Sigismond Conti, secrétaire de Jules II. Ce tableau, fait pour le maître-autel de l'Ara Cœli, fut envoyé d'abord à Foligno, en 1565, par Anne Conti, nièce de Sigismond, puis à Paris sous Napoléon I^er, où on le transporta sur toile*. — 19. *Raphaël :* La Transfiguration. Le Christ, élevé au-dessus du Thabor, converse avec Moïse et Élie; à ses pieds sont prosternés S Pierre, S. Jacques et S. Jean; à gauche sont agenouillés S. Laurent et S. Julien, patrons du donateur et de son père; en bas de la montagne, S. André et les apôtres, qui ne peuvent délivrer le possédé que montre une femme reproduisant les traits de la Fornarina. Ce tableau fut commandé à Raphaël par Jules de Médicis pour l'église de Narbonne, dont il était archevêque, mais l'artiste étant mort avant son achèvement, il fut terminé par Jules Romain. Le cardinal de Médicis, devenu pape sous le nom de Clément VII, ne voulut pas priver Rome de ce chef-d'œuvre : il envoya, en conséquence, à Narbonne le superbe tableau de la résurrection de Lazare, par Sébastien del Piombo, et plaça celui de la Transfiguration à Saint-Pierre in Montorio, d'où il fut enlevé pour être transporté à Paris en 1797. Ce fut alors qu'on le mit sur toile*.

Quatrième salle. — 20. *Nicolas Alunno :* retable d'autel représentant : le Christ souffrant, la Vierge, S^te Catherine d'Alexandrie, S^te Agathe, S. Jean évangéliste, S^te Madeleine et S^te Ursule; le couronnement de la Vierge, S. Augustin, S. Ambroise, S. Pancrace, S. Jean-Baptiste, S. Paul et S. Sébastien *. A la *predella*, les douze apôtres récitant chacun un article du *Credo;* S. Laurent, S. Émidius, S^te Marguerite, S^te Monique, S^te Claire,

Ste Claire de Montefalco, Ste Ursule, Ste Agathe, Ste Anastasie, Ste Illuminée, Ste Élisabeth, Ste Suzanne, Ste Apolline, Ste Marie Jacobé, Ste Anastasie, Ste Félicité, Ste Pétronille et S. Étienne *.

<div align="center"><i>Signé</i> : NICHOLAVS. FVLGINAS. MCCCCLXIIIIII.</div>

21. *Titien* : Ste Catherine d'Alexandrie, S. Ambroise, S. Pierre, S. Antoine de Padoue, S. François d'Assise et S. Sébastien.

<div align="center"><i>Signé</i> : TITIANVS
FACIEBAT</div>

22. *Guerchin* : Ste Marguerite de Cortone au pied de l'autel; au deuxième plan, le chien qui retrouva la tête de son amant, ce qui motiva sa conversion *. — **22.** *Titien* : portrait d'un doge de Venise *. — **23.** *Guerchin* : la Madeleine pénitente; les anges lui présentent les clous de la passion et la couronne d'épines. Ce tableau provient du couvent des Converties, à Rome. — **24.** *Pinturicchio* : au ciel, le couronnement de la Vierge et concert d'anges; à la partie inférieure, S. François d'Assise, entouré des apôtres, de S. Bernardin de Sienne, de S. Bonaventure, de S. Louis de Toulouse et de S. Antoine de Padoue. Ce tableau provient de l'église della Fratta, à Pérouse*. — **26.** *Pierre Pérugin* : la Résurrection de Jésus-Christ. Le jeune soldat à droite a été fait sur le portrait de Raphaël, qui a peint le Pérugin son maître sous les traits du soldat qui s'enfuit. Ce tableau provient de S. François de Pérouse.* — **27.** *Penni, dit le Fattore, et Jules Romain* : la Madone de Monte-Luce. Au ciel, le couronnement de la Vierge; à la partie inférieure, les apôtres rangés autour de son tombeau plein de fleurs. Ce tableau, qui provient de l'église de Sainte-Marie de Monte-Luce, de Pérouse, fut dessiné par Raphaël.* — **28.** La crèche. *Raphaël* : l'enfant Jésus, la Vierge et S. Joseph; *Pinturicchio* : les trois anges; * *Pérugin* : l'annonce aux bergers et les mages. — **29.** *Raphaël*, première manière. Le couronnement de la Vierge au ciel, pendant que les anges font de la musique. Au-dessous, les apôtres sont réunis autour d'un tombeau où poussent des lis et des roses. S. Thomas tient entre ses mains la ceinture de la Vierge. * — **30.** *Pérugin* : La Vierge, assise sur un trône avec l'enfant Jésus, entre S. Laurent, S. Louis de Toulouse, S. Hercolanus et S. Constant.

<div align="center"><i>Signé</i> : HOC. PETRVS. DE CHASTRO. PLEBIS. PINXIT.</div>

31. *Sassoferrato* : la Vierge du rosaire.* — **32.** *Michel-Ange de Caravage* : La mise au tombeau. Ce tableau est évalué 150.000 francs.* — **32.** *Nicolas Alunno* : retable d'autel, représentant au centre la crucifixion et sur les côtés S. Pierre en pape, S. Pontien, S. Jean-Baptiste et S. Yves; en haut la Résurrection.* — **33.** *Melozzo da Forli* : fresque transportée sur toile par Pellegrino Succi. Sixte IV, entouré des cardinaux Julien de la Rovère, depuis Jules II, et Pierre Riario, ses neveux, donne audience au célèbre

Platina, bibliothécaire du Vatican, qu'accompagnent Jean de la Rovère et Jérôme Riario.*

Cinquième salle. — 34. *Pierre Valentin :* Martyre des saints Processe et Martinien, étendus sur le chevalet. * — 35. *Guide :* La crucifixion de S. Pierre. Ce tableau valut au Guide d'être choisi pour exécuter la fresque de l'Aurore au palais Rospigliosi. * — 36. *Nicolas Poussin :* Le martyre de S. Érasme à qui on arrache les boyaux. * — 37. *Frédéric Barocci :* L'Annonciation, tableau provenant de la basilique de Lorette. * — 38. *André Sacchi :* S. Grégoire le Grand faisant sortir du sang d'un *brandeum* qui avait été déposé sur le tombeau de S. Pierre. * — 39. *Frédéric Barocci :* Ste Micheline. * — 39 *bis. Bonvicino, dit le Moretto de Brescia :* La Vierge, assise sur un trône entre S. Barthélemy et S. Jérôme. * — 40. *Paul Véronèse :* Ste Hélène ayant retrouvé le bois de la croix. * — 41. *Guido Reni :* La Vierge et l'enfant Jésus, S. Thomas et S. Jérôme ; ce tableau provient de la cathédrale de Pesaro. * — 41. *César da Sesto :* La Vierge de la ceinture, entre S. Augustin et S. Jean évangéliste. *

<div align="center">

Signé : CESARE
DA
SESTO
1521

</div>

42. *Le Corrège :* Le Christ assis dans la gloire sur les nuages. * — 43. *André Sacchi :* S. Romuald expliquant sa vision à ses moines ; il aperçoit les Camaldules, dont il venait de fonder l'ordre à Camaldoli, monter au ciel avec leur vêtement blanc. *

On descend, soit en traversant les loges par l'escalier de Pie VII, soit par un escalier latéral, au premier étage des loges pour visiter le Musée et la Bibliothèque.

II. — GALERIE LAPIDAIRE.

Ce corridor, long de deux cent quatre-vingt-onze mètres, fut construit par Bramante, en 1503, voûté en 1633, sous Urbain VIII, et restauré en 1807 par Pie VII, qui y fit placer les 3.000 inscriptions. ossuaires et cippes dont il est orné. La classification en est due à Gaëtan Marini. Nous n'indiquons que les principaux monuments.

1. La Pudeur, sous les traits de Julia, femme de Septime Sévère, statue trouvée à Rome près du Mont-de-Piété. Elle est posée sur le cippe de Lucius Consus. — 2. Torse de femme drapée. — 3. Tritons et néréides, sculptés en bas-relief sur un sarcophage. — 4. Épitaphes païennes relatives aux époux. — 5. L'Amour et Psyché s'embrassant, sarcophage

strigillé. — 6. Épitaphes païennes des frères, sœurs et nourrissons. Plusieurs sont percées de trous, imitant parfois une passoire, car chaque année, au jour anniversaire du décès, on versait des parfums sur les cendres du défunt. — 7. Épitaphes païennes des patrons, des affranchis et des esclaves. — 8. Courses de chars dans le cirque, sculptées sur un sarcophage. — 9. Épitaphes païennes diverses. — 10. Torse d'homme. — 11. Autel domestique. — 12. Autel dédié à Mercure. — 13. Torse d'homme drapé, sur la base d'une statue dédiée à Constance Maxime, *toto orbe victori*. — 14. Épitaphes chrétiennes des premiers siècles. Elles sont au nombre de 1.100 et occupent toutes les travées suivantes, jusqu'à la porte du musée Chiaramonti. — 15. Torse d'homme, posé sur un chapiteau ionique et un putéal strigillé. — 16. Tombeau d'enfant avec des antéfixes aux angles. — 17. Torse de faune. — 18. Deux inscriptions chrétiennes, gravées sur broccatellone et vert antique. — 19. Autel avec des bucrânes et des guirlandes. — 20. Tombeau de Gavus et de son épouse. — 21. Vase cinéraire, orné de feuilles d'acanthes et surmonté d'un lion. — 22. Cupidon en Hercule, statue mutilée. — 23. Fontaine, avec trois têtes d'animaux. — 24. Autre fontaine, avec cascades en escalier.

La porte, surmontée des armes de Sixte V, conduit à la bibliothèque. Les vantaux, recouverts de plaques de tôle, portent les armoiries d'Urbain VIII.

25. Les deux époux et l'amour, sarcophage strigillé. — 26. Cippe avec sacrifice. — 27. Fontaine à cascades. — 28. Sarcophage strigillé, représentant les génies des saisons. — 29. Néréides et hippocampes, sculptés sur un sarcophage d'enfant. — 30. Inscriptions chrétiennes, avec les noms des consuls. — 31. Partie inférieure d'une statue colossale drapée. — 32. Les deux époux, fragment de grande baignoire. — 33. Terme d'Hercule.

La porte d'entrée du musée Chiaramonti est ornée de deux belles colonnes de marbre blanc et noir, trouvées à Ostie, sous Pie VII. Nous continuons la galerie en descendant à main gauche.

34. Terme colossal en cipollin vert ondé. — 35. Inscriptions des dieux, déesses et de leurs ministres sacrés. Toutes les inscriptions de ce côté sont païennes. — 36. Femme drapée, émergeant de feuillages et adossée à une coquille. — 37. L'ivresse de Bacchus, sarcophage d'enfant. — 38. Inscriptions des Césars, empereurs et impératrices. — 39. Tête de lion ayant servi de bouche de fontaine. — 40. Sarcophage strigillé, où une victoire écrit le nom du défunt : SVLPICIVS. — 41. Inscriptions relatives aux consuls, magistrats et dignitaires de l'empire romain. — 42. Tombeau de Maxime, où est représenté un repas, avec un chaudron où on fait bouillir de l'eau. — 43. Cippe de Cornélius Atimétus, où sont sculptées une forge et une boutique de taillandier. Il fut trouvé près de Sainte-Agnès-hors-les-Murs, sur la voie Nomentane, et est surmonté d'une frise

colossale en marbre blanc. — 44. Inscriptions et monuments funèbres trouvés à Ostie sous Pie VII. — 45. Sacrifices mithriaques. — 46. Inscriptions et épitaphes des chefs d'armée, tribuns, centurions, chevaliers et soldats. — 47. Sarcophage, orné de griffons affrontés. — 48. Chapiteau colossal d'ordre corinthien. — 49. Inscriptions relatives aux divers offices de la maison de l'empereur, artistes et négociants. — 50. Grand sarcophage, où est sculptée une *Meta sudans* entre deux lions dévorant des chevaux. * — 51. Divinité égyptienne, avec la bulle au cou. — 52. Inscriptions grecques. — 53. Édicule consacré à Vénus Amphitrite, trouvé à Todi (État pontifical). La voûte est faite en forme de coquille; sur les côtés sont sculptées des cigognes et sur les pilastres de devant des dauphins. — 54. Épitaphes de parents et d'affranchis. — 55. Épitaphe de Blastion et de son époux, qu'accompagne un phénix, emblème d'immortalité.— 56. Chapiteau colossal en marbre blanc. — 57. Tombeau de famille, *fidei simulacrum*. Le mari est qualifié *Honor*, la femme *Veritas*, et l'enfant *Amor*. — 58. Épitaphes des époux. — 59. Épitaphes des frères, sœurs et nourrissons. — 60. Sarcophage d'enfant, trouvé en 1817, sur la voie Appienne, près de l'église *Domine quo vadis*. La statue, couchée sur le couvercle, tient à la main une couronne et est accompagnée des génies de l'hiver et de l'automne. — 61. Épitaphes des patrons, affranchis et esclaves. — 62. Épitaphes d'origine incertaine. — 63. Sarcophage, représentant une tête d'Océan entourée de néréides et d'hippocampes. — 64. Inscriptions des magistrats, consuls, dignitaires. — 65. Inscriptions des chefs d'armée, tribuns, centurions et chevaliers. Une d'entre elles a ses lettres sculptées en relief. — 66. Enseigne du fisc, *viator ad ærarium*. — 67. Sarcophage où sont sculptées les trois Grâces.— 68. Inscriptions relatives aux offices divers, artisans et négociants. — 69. Inscriptions grecques. — 70. Inscriptions des parents et des affranchis.— 71. Sarcophage, avec une chasse au sanglier. — 72. Fragment de statue de femme drapée. — 73. La Concorde, statue posée sur le cippe de Stertinius, proconsul de l'Asie.

III. — MUSÉE CHIARAMONTI [1].

Ce musée date du pontificat de Pie VII, dont il porte le nom. Les fresques, peintes au tympan des arcades, expriment allégoriquement le goût de ce pape pour les arts.

1. Ce musée, qui comprend plusieurs collections distinctes, n'est ouvert au public que le lundi, de midi à trois heures. Tous les autres jours de la semaine, moins les dimanches et fêtes, on peut le visiter de neuf heures à trois heures : on laisse alors une rétribution au gardien.

Pour le voir éclairé aux flambeaux, il faut une permission spéciale, qui est accordée à douze personnes seulement. Les frais s'élèvent à 100 francs. On peut se faire inscrire à la librairie Spithover, place d'Espagne.

Les numéros sont distribués par travées, alternativement de droite à gauche.

I. — 1. Jeux pythiens célébrés à Athènes en l'honneur d'Apollon et de Bacchus, bas-relief. — 2. Apollon assis, bas-relief trouvé au Colysée, en 1805. — 3. Comédiens et masques scéniques, bas-relief. — 4. Pompe triomphale, bas-relief. — 5. Femme drapée, bas-relief trouvé à Ostie. — 6. L'Automne couché, couronné de raisins, des génies lui apportent des corbeilles pleines de raisins. Cette statue est posée sur un tombeau trouvé sur la voie Flaminienne, et représentant les deux époux et leur enfant avec la bulle au cou. — 7. La vendange, bas-relief. — 8. Courses de chars au cirque, bas-relief. — 9. Chasse, bas-relief.—10. Vénus et Mars, bas-relief en style archaïque, trouvé au Colysée. — 11. Quadrige, bas-relief. — 12. Deux gladiateurs, un rétiaire et un mirmilion, bas-relief. — 13. L'hiver demi-couché, près de lui des génies jouant avec des cygnes; statue trouvée à Ostie en 1805 et posée sur le tombeau en travertin de Publius Elius Verus et de sa famille, qui fut découvert en 1808 sur la voie Appienne.

II. — 14. Euterpe, statue posée sur le cippe de Claudia. — 15. Statue consulaire avec l'anneau au petit doigt de la main gauche, sur un autel votif à inscription grecque. — 16. La muse Erato tenant la lyre, statue posée sur le cippe de Sutorins et de Sutoria. — 17. Faune, statue posée sur le cippe d'Amabilis. — 18. Apollon, statue posée sur le cippe de Tullia Fortunata. — 19. Pâris, statue posée sur un autel votif dédié à Isis et à Sérapis.

III. — 20. Deux silènes agenouillés, soutenant un vase de raisins, bas-relief. — 21. Centaure portant un amour sur le dos, bas-relief. — 22. Double console feuillagée. — 23. La chasse du sanglier Calédon, bas-relief.— 24. Pompe marine et attributs des mystères d'Isis, couvercle de sarcophage. — 25. Tête d'homme barbu. — 26. Tête de Septime Sévère. — 27. Tête de jeune héros. — 28. Tête de Niobé. — 29. Tête de faunesse. — 30. Tête d'Antonin le Pieux. — 31. Tête d'homme. — 32. Buste d'homme. — 33. Buste de femme, curieux pour sa chevelure frisée. — 34. Panthère abritée dans le creux d'un arbre, autour duquel s'enroule une vigne; autel trouvé à Ostie. — 35. Buste de Titus. — 36. Buste de Dace. — 36 bis. Deux cippes, deux pilastres feuillagés, et une colonne cannelée. — 37-38. Fragments d'ornements. — 39. Edicule, avec Vénus Aphrodite, sculpté sur un autel de pavonazetto. — 40. Rinceaux. —41. Caissons de voûte.— 42. Caissons de voûte avec figure sculptée. — 43. Caissons de voûte. — 44. Chasse du sanglier Calédon, bas-relief. — 45. Couvercle de sarcophage représentant des génies et des monstres marins. — 46. Bacchus couché sur deux centaures, bas-relief. — 47. Hermès de Bacchus bifrons. — 48. Tête de femme. — 49. Tête de Marcus Agrippa.— 50. Tête de bacchante. — 51. Tête de Germanicus. — 52. Tête de faune. — 53. Hercule enfant, trouvé à Ostie en 1805. — 54. Tête de jeune homme. — 55. Statuette de

femme drapée. — 56. Buste de Julia Mammea. — 57. Buste de Gallien. —
58. Buste d'Alexandre Sévère. — 59. Torse de Silène assis. — 60. Buste
d'athlète. — 61. . Deux cippes, trouvés à la Villas, de sa femme et de
son fils; chasse au lion; pieds de table avec griffons.

IV. — 61. Uranie, statue posée sur le cippe de M. Julius. — 62. Le
sommeil, appuyé sur un palmier et tenant une torche renversée; statue
posée sur le cippe élevé au génie de Montréal. — 63. Minerve, statue en
marbre grec. sur le cippe de Sextus Ce Plus . . —64. Trajan, avec
tête en basalte noir et vêtement d'albâtre. sur une colonne de granit gris.
— 65. Auguste, avec tête en basalte noir et vêtement d'africain. sur une
colonne de granit gris.

V. — 66. Faune jouant de la syrinx, bas-relief. — 67. Fragment de
bas-relief historié. — 68. Bacchante dansant devant un Priape, bas relief.
— 69. Sarcophage représentant les époux traînés sur un char et couchés
sur un lit de triclinium; aux extrémités, les têtes du soleil et de la
lune. — 70. Prêtre de Bacchus, bas -relief. — 71. Province conquise,
bas-relief. — 72. Une chasse sous un portique, bas-relief. * — 73.
Roi barbare prisonnier, bas-relief. —74. Pluton et Cerbère, statuette assise.
— 75. Tête de comédien avec le masque. — 76. Tête de jeune fille. — 77.
Idem. — 78. Tête d'Apollon lauré. — 79. Main d'Hercule enlevant la tête
de Diomède par les cheveux. — 80. Tête d'enfant. —81. Cérès, statuette
assise. — 82. Mercure sous les traits du Silence, statuette. — 83. Statuette
d'Hygie tenant le serpent. —84. Faune jouant de la flûte, statuette trouvée
à Tivoli dans la villa d'Adrien. — 85. Le Dieu du sommeil, statuette posée
sur un lit de triclinium représentant une chasse au sanglier et au lion. —
85 bis. Statuette d'Esculape imberbe. — 86. Statuette d'Hygie. — 87. Cu-
pidon en Hercule, statue trouvée à Tivoli dans la villa d'Adrien. — 87 bis.
Deux cippes et deux pilastres où des oiseaux becquètent des épis. —88.
Fragment d'ornement aux attributs de Bacchus. — 89. Romulus et Rémus
allaités par la louve, bas-relief. — 90. Offrande dans un temple, bas-re-
lief. —91. Méléagre à la chasse, bas-relief. — 92. Les génies de Bacchus,
bas-relief. — 93. Un combat entre des tigres et des cerfs, bas-relief. —
94. Mercure, bas-relief. — 95. Couvercle de sarcophage représentant
l'Amour et Psyché s'embrassant. — 96. L'Été et l'Automne, bas-relief. —
97. Chants de triomphe, fragment de sarcophage. — 98. Chasse au cerf et
au sanglier, fragment de sarcophage, — 99. Chants de triomphe, bas-re-
lief. — 100. Génies portant la massue d'Hercule, bas-relief. — 101. Em-
pereur chassant, bas-relief. (V. un sujet analogue à l'arc de Constantin.)
— 102. Le Génie d'Hercule tenant la peau du lion de Némée, bas-relief.
— 103. Buste d'Euripide. — 104. Tête de femme. — 105. Tête d'enfant.
— 106. Masques scéniques, bas-relief. — 107. Tête de Jules César. —108.
Tête de déesse. — 109. Tête d'homme. — 110. Statuette drapée d'enfant
jouant avec une perdrix. — 111. Statuette d'Hercule. — 112. Statuette de
la Vénus de Gnide. — 113. Statuette d'Esculape, avec inscription grecque.

— 113. Statuette d'enfant, vêtu de la toge et tenant un volumen de la main droite. — 114 *bis*. Cippe d'Optius, chevalier romain, rappelant qu'on lui éleva une statue de bronze, *signum æreum*. — 114 *ter*. Cippe consacré à Diane des bois, *Deanæ nemorensi*. — 114 *quater*. Deux torses de femmes drapées, l'une prêtresse d'Isis, l'autre de Minerve. — 115. Bacchante, bas-relief. — 116. Repas funèbre. — 117. Chasse au lion. — 118. Amour dans une barque levant des filets, bas-relief. — 119. Faune, bas-relief.

VI. — 120. Vestale, statue trouvée à Tivoli dans la villa d'Adrien, posée sur le cippe de Caius Valérius, prêtre de Sérapis, qui provient de la voie Appienne. — 121. Clio, la muse de l'histoire, avec la trompette et le volumen, statue posée sur un autel dédié au retour d'un voyage à Esculape et à la Santé : *Salvos ire, salvos venire*. — 122. Diane chasseresse, statue posée sur le cippe de Lucius Valérius Hyginus. — 122 *bis*. Cippe, où est écrit *Quies Claudiæ Priscæ*. — 123. Torse de Diane, sur un autel consacré à Diane Lucifère. — 124. Drusus, demi-nu, avec la chlamyde, statue posée sur le cippe de Muniatus, *sagittariorum præfectus*. — 125. Torse de Diane, sur un cippe avec inscription mithriaque.

VII. — 126. Néréide montée sur un Triton, bas-relief. — 127. Scène pastorale, la moisson, bas-relief. — 128. Esculape et Hygie, bas-relief. — 129. Castor et Pollux à table avec les filles de Leucippe, bas-relief. — 130. Le Soleil et ses adorateurs, bas-relief. — 131. Bacchus à table avec un faune, fragment de sarcophage. — 132. Tête de jeune femme. — 133. Tête de vieille femme. — 134. Tête d'Adonis, trouvée dans la villa d'Adrien, à Tivoli. — 135. Buste de Jules César en pontife. — 136. Buste de Philippe le Jeune. — 137. Tête de femme. — 138. Tête de femme. — 139. Tête de Pancrasiaste couronné. — 140. Hermès le philosophe, trouvé en 1838 près du Latran. — 141. Buste d'Hostilien. — 142. Statue d'Hercule. — 143. Buste d'homme. — 144. Hermès de Bacchus. — 145. Buste de jeune homme. — 146. Fragment de bas-relief historié. — 147. Fragment de bas-relief historié. — 147. Bœuf sous le joug, bas-relief. — 148. Nid de cigogne dans un rocher, bas-relief. — 149. Volute. Deux torses de Mercure, deux cippes et deux pilastres feuillagés. — 150. Les trois Parques, bas-relief. — 151. Hercule et Faune, bas-relief. — 152. Autel triomphal, bas-relief. — 153. L'Amour et Psyché, bas-relief. — 154. Scène de pugilat, fragment de sarcophage. — 155. Le génie de la défunte, fragment de sarcophage. — 156. Statuette de roi prisonnier. — 157. Tête de Flavia Domitilla, femme de Vespasien. — 158. Tête d'homme. — 159. Tête de Domitia. — 160. Tête d'homme. — 161. Tête de Lucilla. — 162. Torse de statuette d'Hercule. — 163. Torse de Faune. — 164. Torse d'homme. — 165. Tête de Vénus Anadiomène. — 165 *bis*. Buste de Néron enfant. — 166. Tête d'athlète. — 167. Torse de Mercure. — 168. Torse de Faune portant une outre sur ses épaules. — 169. Lierre courant, fragment d'ornement. — 170. Triton portant sur son dos un amour, bas-relief. — 171.

Fragment de bas-relief représentant une femme. — 172. Monstre marin, bas-relief. — 173. Silène sur un âne, bas-relief. — 174. Vigne, fragment d'ornement. — 174 bis. Cippe consacré à Junon, *Junoni sanctæ.* — 174 ter. Fragments des statues de Jupiter et de la Pudeur.

VIII. — 175. Bacchus, statue posée sur le cippe de Mescenius. * — 176. Niobé, statue sans tête, trouvée à Tivoli dans la villa d'Adrien, posée sur le cippe de Titus Sextius. * — 177. La muse Polymnie, statue posée sur le cippe de Caïus Clodius Amaronte, qui vécut 93 ans, longévité peu commune chez les Romains. — 178. Bacchus, statue posée sur un autel rond et une base de colonne. — 179. La mort d'Alceste, sarcophage trouvé à Ostie. — 180. Sujet symbolique Dyonisiaque, sarcophage. — 181. Statue de Diane *triformis*, représentant le ciel, la terre et les enfers. — 182. Autel carré en marbre grec, où sont sculptés Bacchus et les Ménades dansant, trouvé à Gabies.

IX. — 183. *Minerve remettant Bacchus aux Nymphes, bas-relief. — 184. Sarcophage d'enfant représentant des génies militaires. — 185. Bas-relief allégorique de la paix. — 186. Héros à cheval, bas-relief. — 187. Hercule combattant les Amazones, bas-relief. — 188. Tête du jeune Manilius. — 189. Buste d'enfant dormant. — 190. Tête de Junon. — 191. Statuette d'enfant tenant des torches. — 192. — Tête de Diane. — 193. Tête d'enfant. — 194. Buste d'enfant riant. — 195. Torse d'une statuette d'homme avec la chlamyde. — 195 bis. Buste de Matidie, nièce de Trajan. — 196. Torse de Faune. — 197. Pallas, buste colossal en marbre grec, avec yeux en émail, trouvé à Tor Paterno. — 198. Cippe où sont représentés Romulus et Rémus allaités par la louve. — 199. Torse de Bacchus. — 200. Tête de femme. — 200 bis. Torse d'homme avec la chlamyde. — Deux cippes. — 201. Moissonneur, bas-relief. — 202. Le génie de l'été, bas-relief. — 203. Panoplie, bas-relief. — 204. J.-C. ressuscitant Lazare, bas-relief provenant des catacombes et égaré parmi les monuments païens, où il a été classé comme représentant un *augure égyptien.* — 205. Génies discoboles, bas-relief. — 206. Fragment de chapiteau sculpté en *pavonazetto.* — 207. Lion au repos, bas-relief. — 208. Vexillifère, bas-relief. — 209. Enfant debout entre un lièvre et un chien, bas-relief. — 210. Néréide portée par un monstre marin, bas-relief. — 211. Bige des courses de cirques, bas-relief. — 212. Matrone romaine, bas-relief. — 213. Repas en l'honneur de Bacchus, bas-relief. — 214. Repas en l'honneur de Bacchus, bas-relief. — 215. Le génie de l'automne, bas-relief. — 216. Vénus portée par un monstre marin, bas-relief. — 217. Génies tenant un médaillon, fragment de sarcophage. — 218. Vénus portée par un centaure, fragment de sarcophage. — 219. Buste d'Isis, en pierre de Monte. — 220. Buste de Junon. — 221. Buste d'Antonia, femme de Drusus. — 222. Buste de Jupiter. — 223. Tête de Julia Mammea. — 224. Tête de Plotine, femme de Trajan. — 225. Demi-figure d'Hercule. — 226. Buste de Pythagore. — 227. Buste d'athlète. — 228.

Dieu terme. — **229.** Silène, hermès *bifrons.* — **230.** Cippe de Lucia Tele-sina. — **231.** Terme, avec tête d'Amour priapé. — **232.** Buste de Scipion l'Africain, avec tête de noir antique. — **233.** Buste de Julia Mammea. — **234.** Satyre, bas-relief. — **235.** Deux bœufs sous le joug, bas-relief. — **236.** Génie porte-flambeau, bas-relief. — **237.** Province conquise, bas-relief. — **238.** Le génie de l'Automne, bas-relief. — **239.** Le génie de l'Hi-ver, bas-relief. — **239** *bis.* Deux cippes.

X. — 240. Britannicus, statue avec tête de plâtre, posée sur un cippe funèbre. — **241.** Ino allaitant Bacchus, statue assise et posée sur le cippe de Flavius Peregrinus. — **242.** Apollon Cytharède, statue posée sur un cippe *. — **243.** Faune, statue debout sur le cippe de Aurélius Gregorius, chevalier romain. — **244.** Tête colossale d'Océan, ayant servi à une fon-taine, posée sur un putéal où est sculptée la massue d'Hercule et une vigne et sur le cippe de Lucius Furius Diomède, *Caelator de sacra via.* — **245.** Polymnie, statue posée sur le cippe de Claudia Victoria.

XI. — 246. Les muses Euterpe et Erato, bas-relief. — **247.** Les muses Melpomène et Polymnie, bas-relief. — **248.** Les muses Clio et Erato, avec Homère et Pindare, bas-relief. — **249.** Les muses Euterpê et Polymnie, bas-relief. — **250.** Fragment de bas-relief relatif à une initiation mithriaque. — **251.** L'Amour et Psyché au milieu d'un triomphe, sarcophage. — **252.** Torse de Bacchus. — **253.** Tête de Vespasien. — **254.** Tête de Niobé. — **255.** Statuette de Jupiter Sérapis, avec vêtement de marbre gris. — **256.** Tête de Sapho. — **257.** Tête d'esclave barbu — **258.** Sta-tuette de Bacchus. — **259.** Buste d'homme. — **260.** Torse de Mercure. — **261.** Buste de femme. — **262.** Le génie de l'Automne tenant des raisins, trouvé en 1811 à Veïes. — **263.** Buste de Zénobie. — **264.** Torse d'enfant. — **265.** Buste de philosophe grec. — **266.** Sept cippes, Vénus portée par un Triton, bas-relief. — **267.** Jambe de femme, bas-relief. — **268.** Hippocam-pes, bas-relief. — **269.** Bœufs, bas-relief. — **270.** Deux génies, bas-re-lief. — **271.** Philosophe tenant un volumen, bas-relief. — **272.** Matrone romaine implorant Vénus, bas-relief. — **273.** Génies et masques scéniques, couvercle de sarcophage. — **274.** Scène pastorale, couvercle de sarco-phage. — **275.** Homme et femme, bas-relief. — **276.** Tête de femme. — **277.** Tête du fils de Gallien Saloninus. — **278.** Buste de Silvain. — **279.** Le génie du Sommeil, trouvé à Roma-Vecchia, près du lac Temonio. — **280.** Buste de vieillard, trouvé à Ostie. — **281.** Buste d'homme. — **282.** Buste de Julia Mesa. — **283.** Hermès de philosophe. — **284.** Enfant tenant des oiseaux dans sa toge. — **285.** Statuette de Bacchus étrusque. — **285** *bis.* Torse de Silène. — **286.** Statuette de comédien jouant le drame. — **287.** Jeune pêcheur dormant. — **287** *bis.* Hermès de philosophe. — **288.** Fragment de sarcophage avec le portrait du défunt. — **289.** Cavalier, bas-relief. — **290.** Génies de la chasse et de la pêche, bas-relief. — **291.** Femme faisant boire son enfant, bas-relief. — **291** *bis.* Nymphe montée sur un centaure, bas-relief. — **292.** L'Automne, sarcophage. — **292** *bis.* Autel

consacré à Hercule. — **292** *ter*. Deux statuettes d'Apollon Cytharède.

XII. — **293**. Torse d'homme, sur le cippe de Calvius, préposé *officinarum ærariarum et flaturil argentariæ*. — **294**. Hercule au repos, statue trouvée en 1802 à Oriolo, sur un sarcophage représentant une chasse au lion et au sanglier. — **295**. Torse de Bacchus au repos, sur le cippe de Claudia Pistes, *conjugi optumæ, sanctæ et piæ*. — **296**. Athlète vainqueur, statue posée sur le cippe de Julia Lucilla. — **297**. Athlète au repos, statue trouvée à Porto d'Anzio, et posée sur le cippe de Marcus Acilius. — **298**. Bacchus, statue posée sur le cippe d'Asclépiade.

XIII. — **299**. Masques scéniques, bas-relief. — 300. Fragment de bouclier représentant le combat des Amazones. — 301. Combat, bas-relief. — 302. Guerrier faisant un prisonnier, bas-relief. — 303. Combat, bas-relief. — 304. Colombe. — 305. Taureau couché. — 306. Urne cinéraire de forme ronde. — 307. Fragment de vase, avec masque bachique. — 308. Amour sur un dauphin.— 309. Tigre.—310. Lièvre mangeant un raisin.— 311. Léopard défendant sa proie, trouvé à Tivoli dans la villa d'Adrien.— 312. Gladiateur daguant un lion. — 313. Loup cervier. — 314. Le génie de Bacchus. — 315. Tigre couché, en granit d'Égypte. — 316. Castor debout près de son cheval, bas-relief.—317. Scène pastorale, bas-relief.— 318. Bas-relief mithriaque.— 319. Deux génies tenant une guirlande de fleurs, fragment de sarcophage. — 320. Victoire des jeux du cirque, bas-relief. — 321. Fragment de cadran solaire.—322. Femmes asiatiques suivant la pompe de Bacchus, bas-relief. — 322 *bis*. Deux cippes et deux pilastres, ornés l'un d'une vigne, l'autre de branches d'olivier. — 323. Mercure précédant un quadrige, bas-relief. — 324. Courses de chars dans le cirque, bas-relief. — 325. Courses de chars dans le cirque, bas-relief. — 326. Génies tenant des guirlandes de laurier, fragment de sarcophage.—327. Génie conduisant un bige, bas-relief. — 328. Philosophe traîné par un char à quatre roues, bas-relief. — 329. Actéon regardant Diane au bain, bas-relief. — 330. Silène sur un char à quatre roues traîné par deux ânes, bas-relief. — 331. Buste de jeune fille. — 332. Tête de jeune femme avec chevelure en diadème. — 333. Tête d'enfant. — 334. Portrait d'homme dans un médaillon. — 335. Buste de Bacchus enfant. — 336. Tête de Géta. — 337. Tête de jeune homme. — 338. Statuette d'enfant tenant des osselets. — 338 *bis*. Tête de Faune riant. — 339. Statuette de Faune avec le pedum. — 340. Le génie de l'Hiver, appuyé sur une urne et ayant servi à une fontaine. — 341. Statuette de Diane Lucifère. — 342. Canard prenant un poisson dans l'eau. — 343. Statuette de Pâris. — 343 *bis*. Tête de Brutus. — 344. Enfant tenant des pommes. — 345. Rosace, avec tête de Méduse. — 346. Statuette d'Aristée. — 347. Statuette d'homme. — 348. Lanterne au sommet d'une hampe, bas-relief. — 349. La muse Polymnie assise, bas-relief. — 350. Clio, bas-relief. — 351. Melpomène, bas-relief. — 351 *bis*. Quatre cippes et une urne cinéraire, représentant d'un côté le sanglier et Adonis blessé, de l'autre l'Amour et Vénus.

XIV. — 352. Vénus de Gnide, sur un cippe avec inscription grecque. — 353. Nymphe demi-nue, assise sur un rocher ; le piédestal est dédié à Maximien, collègue de Dioclétien. — 354. Vénus de Gnide, posée sur le cippe élevé à Publius Elius Coeranus par les décurions de Tivoli. — 355. Statue de Rutilia, la grand'mère, trouvée à Tusculum, sur un autel dédié à Hercule conservateur. — 356. Statue de Rutilia, la mère, trouvée à Tusculum, sur le cippe de Vettia Pharia, *uxori karissimæ.* — 357. Moitié de statue de roi barbare prisonnier, sculpté en *pavonazetto.*

XV. — 358. Torse de femme, bas-relief. — 359. Guerriers avec la cotte de maille, bas-relief. — 360. Trois femmes se donnant la main, bas-relief. — 361. Jupiter et Junon, bas-relief en style étrusque. — 362. Tête de Niobé. 363. Tête de femme. — 364. Tête d'homme. — 365. Tête de Caïus César, trouvée à Ostie. — 366. Tête de Faustine la Jeune. — 367. Tête d'Hercule vainqueur au Pancrasiaste. — 368. Tête de femme. — 369. Buste d'Agrippine. — 370. Torse provenant d'un groupe de Vénus et de Mars. — 371. Buste de femme. — 371 *bis.* Un cavalier des Panathénées, fragment de bas-relief, provenant de la Cella du Parthénon d'Athènes. — 372. Lutteurs portant aux mains le ceste. — 372 *bis.* Buste de Sapho. — 373. Torse de Mars. — 374. Tête d'homme. — 375. Griffons. — 376. Griffons. — 377. Lions et griffons. — 378. Cerf se défendant contre un serpent, bas-relief. — 379, 380, 381, 382. Trois cippes, statues de femmes drapées. — 383. Tête d'Annia Faustine, femme d'Héliogabale. — 384. Tête de Matidia, nièce de Trajan. — 385. Tête de Lucille, femme de Lucius Vérus. — 386. Tête de Faustine la Jeune ; les yeux vides étaient autrefois d'émail. — 387. Tête de femme. — 388. Tête d'homme. — 388 *bis.* Tête de femme. — 389. Tête d'un des enfants de Niobé. — 389 *bis.* Buste de Manilia, trouvé sur la voie Appienne. — 390. Torse d'Amour. — 391. Buste d'Apollon. — 392. Buste d'Adrien. — 392 *bis.* Buste de Jupiter. — 393. Torse d'Amour. — 393 *bis.* Buste de Domitia Longina. — 394. Buste de Galère Antonin, trouvé à Ostie. — 395, 396, 397, 398. Fragments de Tritons et de monstres marins. — 398 *bis.* Deux statuettes de Diane et deux cippes; frise représentant une chasse au cerf et au lion.

XVI. — 399. Tête de Tibère, trouvée à Veïes en 1811, posée sur le cippe de Caerellius Pollittianus. — 400. Tibère, statue assise, trouvée en 1811 à Veïes. — 401. Tête d'Auguste, trouvée en 1811 à Veïes, et posée sur un cippe. — 402. Muse, statue posée sur un cippe. — 403. Pallas, statue posée sur un autel dédié à Cérès, *almæ frugi feræ. Pax Cerem nutrit. Pacis alumna Ceres.*

XVII. — 404. Marsyas lié à un arbre, bas-relief. — 405, 406. Les quatre saisons, couvercle de sarcophage. — 407. La métamorphose d'Actéon, bas-relief. — 408. Char-à-bancs, bas-relief. — 409. Tête de Faune riant. — 410. Tête d'Ariane. — 411. Apollon. — 412. Statuette de prêtresse. — 413. Buste de Faustine. — 414. Tête de Faune. — 415. Tête de Vénus. — 416. Tête d'Auguste jeune, trouvée à Ostie. Cette tête est frappante de

ressemblance avec celle de Napoléon I^{er}. — 417. Tête d'enfant, trouvée près
de Ste-Balbine, à Rome. — 418. Tête de femme, trouvée en 1856 à Ostie.
Les oreilles percées indiquent qu'elle avait des pendants de métal. — 419.
Tête d'enfant trouvée à Rome près Ste-Balbine. — 419 *bis*. Hermès barbu,
coiffé du pileus, trouvé en 1858 à Ostie. — 420. Statuette de Flore. —
420 *bis*. Buste de Démosthène. — 421. Tête d'enfant, trouvée à Rome près
Ste-Balbine. — 422. Tête d'homme, trouvée à Rome près Ste-Balbine. —
422 *bis*. Buste de femme. — 423. Tête de Cicéron ? — 424. Faune, bas
relief; cinq cippes. — 425. Feuillages enroulés. — 426. Griffons affron-
tés, couvercle de sarcophage. — 427. Tête d'Océan, bas-relief. — 428.
Bucrâne et guirlandes de laurier, bas-relief. — 429. Ornement de plafond.
— 430. Tête feuillagée en *pavonazetto*. — 431. Tête d'homme. — 432.
Tête de femme. — 433. Tête d'Horace. — 434. Buste du dieu Sylvain,
couronné de pins. — 435. Buste de Marcus Brutus. — 436. Tête de Muse.
— 437. Tête de Septime Sévère. — 438. Statue d'Hercule. — 439. Enfant
pleurant, fragment de bas-relief. — 440. Tête de Saloninus; tête d'Her-
cule, trouvée à Rome près Ste-Balbine. — 441. Tête d'Alcibiade.
—442. Tête de femme, trouvée à Rome près Ste-Balbine. — 442 *bis*. Buste
de femme, avec draperies d'albâtre. — 443. Fragment de statue. —
444. Statue d'Esculape. — 445. Diane Lucifère, fragment de bas-relief. —
446. Pompe Dyonisiaque, bas-relief. — 447. Trois personnages vêtus de
la toge, bas-relief. — 448. Minerve sculptée sur un acrotère, bas-relief. —
448 *bis*. Deux fragments de statuettes et deux cippes.

XVIII. — 449. Femme s'apprêtant à sacrifier, statue posée sur un cippe •.
— 450. Mercure, statue posée sur le cippe de Tibère Claude Severianus,
amico optimo. — 451. Nymphe demi-nue, statue posée sur un autel
votif élevé par un père pour le salut de sa fille. — 452. Vénus tenant
un vase à parfums, statue posée sur un cippe. — 453. Méléagre, statue
posée sur le cippe de Sallustia. — 454. Statue d'Esculape.

XIX. — 455. Mort d'Adonis, angle de sarcophage. — 456. Course de
chars au cirque, fragment de sarcophage. — 457. Mort des enfants de
Niobé, fragment de sarcophage. — 458. Vache. — 459. Aigle tenant un
serpent entre ses serres. — 460. Torse d'un cytharède, en albâtre fleuri
et rayé •. — 461. Cigogne. — 462. Vache d'Égypte. — 463. Sanglier en
noir antique. — 464. Sacrifice mithriaque, en marbre gris. — 465. Cy-
gne. — 466. Phénix se consumant sur son bûcher. — 467. Chien. —
467 *bis*. Cinq cippes. — 468. Bacchus soutenu par Ampèle et Acratus,
bas-relief. — 469. Fragment de bas-relief représentant un triomphe. —
470. Jeux du cirque, angle de sarcophage. — 471. Scènes de théâtre, dé-
bris de sarcophage. — 472. Scènes de théâtre, débris de sarcophage. —
472 *bis*. Tête de femme; les yeux vides étaient autrefois en émail. — 473.
Tête d'Antonia, femme de Drusus. — 474. Tête de Faustine la Jeune. —
475. Tête de jeune homme. — 476. Tête de Julia Mammea.— 477. Tête de
Domitia. — 478. Tête de femme. — 479, 480, 481, 482. Acrotères feuilla-

gés en marbre. — 483. Amour dormant. — 484, 485. Satyres tenant des
outres. — 486, 487. Torses d'hommes. — 488, 489, 490, 491, 492. Frises
sculptées. — 492 *bis*. Deux torses de satyres. — 492 *ter*. Autel consacré
à tous les Dieux, *Panthio sacrum*. — 492 *quater*. Cippe de Cornelia Fa-
ceta, élevé par Cornelia Hilaritas.

XX. — 493. Cupidon en Hercule, statue posée sur un cippe avec inscrip-
tion grecque *. — 494. Tibère assis, statue colossale en marbre pen-
télique, trouvée en 1796 à Piperno (État pontifical). Elle a été payée
64.200 francs *. — 495. Cupidon bandant son arc, copie antique du Cupidon
de Praxitèle. Cette statue fut trouvée près du Latran, dans la construction
même d'un mur : elle est posée sur le cippe d'Aponia, *conjugi sanctis-
simæ* *. — 496. Minerve Pacifère, statue trouvée sur le Janicule et posée
sur le cippe de Claudius Liberalis. — 497. Deux moulins à grain que font
mouvoir des chevaux aux yeux bandés, une lampe est placée sur une
console ; fragment de grand sarcophage trouvé en 1836 près la porte
S.-Jean. — 497 *bis*. Le jeu des noyaux, sarcophage d'enfant trouvé sur
la voie Appienne. Au-dessous, autel consacré à Junon du Capitole. —
498. La Parque Cloto tenant la quenouille pour filer les destins des hom-
mes. Cette statue, trouvée à Tivoli dans la villa d'Adrien, est posée sur le
cippe de Gallia Procula.

XXI. — 499. Deux bergers devant un Priape, fragment de bas-relief.
— 500. Deux époux, sarcophage. — 501. Bacchus et Ariane, fragment
de bas-relief. — 502. Tête de femme. — 503. Tête de jeune homme. —
504. Tête d'un des enfants de Niobé. — 505. Tête d'Antonin le Pieux,
avec la couronne civique. — 506. Tête d'athlète. — 507. Tête d'athlète.
— 508. Tête d'orateur. — 509. Tête de héros. — 510. Tête d'Ariane. —
510 *bis*. Tête de Caton, posée sur une patte de lion en forme de chimère *.
— 511. Buste de femme. — 511 *bis*. Tête de Junon diadémée, trouvée
près du Latran en 1833. — 512. Tête d'homme trouvée à Ostie.— 512 *bis*.
Marius, tête posée sur une patte de lion en forme de chimère. * — 513.
Tête de femme. — 513 *bis*. Vénus, buste sculpté en marbre grec dur,
trouvé en 1804, devant les thermes de Dioclétien. Les oreilles sont percées
pour recevoir des pendants de métal *. — 514. L'Amour et Psyché, frag-
ment de bas-relief. — 515. Fragment d'ornement. — 516. Bacchante
dansant, fragment de bas-relief. — 516 *bis*. Deux autels consacrés, l'un
à Hercule rustique et l'autre à la déesse Némésis, *Virgini victrici, sanctæ
deæ Nemesi*. — 517. Nymphe portée par un monstre marin et guirlande
de fruits, fragment de sarcophage.—518. Fragment de sarcophage.—519.
Voir n° 517. — 520. La défunte au-dessus de l'autel de Junon, fragment de
sarcophage. — 521. L'hiver et combat de coqs, fragment de sarcophage.
— 522. L'Amour et Psyché, fragment de sarcophage.—523. Jupiter Am-
mon et Bacchus, hermès *bifrons*. — 524. Tête d'Hercule rustique. —525.
Plautille, tête trouvée à Ostie. — 526. Tête de Faune couronné de lierre.
— 527. Tête d'orateur romain.—528, 529. Hermès de Bacchus indien. —

530. Buste de Livie Auguste. — 531. Buste d'Annius Verus. — 531 *bis*.
Tête casquée de Phocion. — 532. Buste de Diane. — 533. Couvercle
de sarcophage représentant la défunte Persiphonie. — 534. Junon, buste
trouvé à Ostie. — 535. Buste de Philoctète exprimant la douleur qu'il ressentit lorsqu'il eut été piqué au pied par un serpent envoyé par Junon. —
535 *bis*. Buste de femme. — 536. Buste d'athlète au repos. — 537. Empereur chassant, fragment de bas-relief.— 538. Taureau, fragment de bas-relief. — 539. Deux béliers traînant un char, fragment de bas-relief. —
540. Deux chameaux conduits par des génies, fragment de bas-relief. —
541. Bœuf couché sous un arbre, fragment de bas-relief. — 542. *Voir*
n° 537. — 542 *bis*. Deux termes d'Hercule des bois et deux cippes supportant un lavoir, dont on voit encore les robinets de bronze.

XXII. — 543. Fragment de statue d'empereur, sur la cuirasse duquel
est sculptée la louve allaitant Romulus et Rémus; au-dessous, cippe de
Maena Mellusa.— 544. Silène, statue trouvée en 1791 dans la vallée d'Ariccia; au-dessous, base d'une statue togée élevée à Arrutenius à cause de
son éloquence, *Arrutenio eloquentissimo togatam statuam*.— 545. Fragment d'une statue cuirassée de Drusus, posée sur le cippe de Junius Epaphus. — 546. Vénus sous les traits de Sabine, femme d'Adrien, statue
posée sur le cippe de Plotus, où est représenté un combat de coqs et des
génies soutenant une guirlande. — 547. Isis, buste colossal en marbre
pentélique, posé sur un cippe où sont représentés Apollon et quatre
Muses. — 548. Diane Lucifère, statue posée sur le cippe de Papinia, *incomparabili feminarum*.

XXIII.—549. Femme faisant une offrande à Esculape, fragment de bas-relief. — 550. Les jeux *Castrenses*, où courent des bêtes fauves, fragment de bas-relief*. — 551. Épicure, assis et méditant, fragment de bas-relief. — 552· Tête de femme. — 553. Tête d'homme.— 554. Tête d'Antonin le Pieux. — 555. Tête de Pompée'. — 556. Tête de Lucius Verus,
dans sa jeunesse. — 557. Tête d'une des filles de Niobé. — 558. Tête
de Pallas. — 559. Buste d'Annius Verus. — 560. Tête de Trajan. —
561. Buste de Domitius Enobarbus; au-dessous, cippe de Julia Epanthea.
— 562. Buste d'homme avec la chlamyde. — 563. Buste d'Aristote. —
564. Diane chasseresse au repos, fragment de bas-relief. — 565. Hercule
au repos, fragment de bas-relief. — 566. Cérémonie en l'honneur de Bacchus, fragment de frise. Deux pilastres feuillagés et deux urnes cinéraires.
— 567. Le génie du Mal, divinité égyptienne, bas-relief trouvé à Ostie.—
568. Sacrifice mithriaque, avec le soleil et la lune aux angles supérieurs,
bas-relief. — 569. Fragment de bas-relief du même sujet. — 570. Tête de
femme. — 571. Tête de Junon. — 572. Tête d'homme. — 573. Tête d'homme. — 574. Tête de Trajan. — 575. Tête d'Antonia, femme de Drusus. —
576. Tête de Julie, fille de Titus, remarquable par sa chevelure pyramidale. — 577. Petit torse d'homme. — 578. Statuette de Silène. — 579.
Torse de Mercure. Le manteau porte des traces de peinture rouge. Les

triomphateurs se frottaient de minium et, du temps de Pline, les censeurs étaient chargés de faire peindre en rouge la statue de Jupiter Victorieux. — 580. *Préfica* ou pleureuse des morts, tenant un lacrymatoire, statue trouvée sur le Pincio en 1827. Au-dessous, cippe de Gellia Agrippina. — 581. Torse d'Hercule. — 582. Statuette de Faune. — 583. Statuette mutilée de Silène. — 584, 585. Fragments de pilastres feuillagés avec vigne et olivier. — 586. Deux cippes et deux termes, l'un d'Hercule avec la peau de lion, et l'autre de Faune avec celle de chèvre.

XXIV. — 587. Faustine l'Ancienne, avec les attributs de Cérès; au-dessous, cippe d'Athénodore, préposé aux greniers publics. — 588. Bacchus et Faune, groupe trouvé à Tusculum, près la voie Latine. — 589. Mercure, statue en marbre pentélique trouvée à Rome, près du mont de Piété; cippe de Gratia. — 590. Torse d'une statue de Bacchus, posé sur un cippe avec le trépied, attribut d'Apollon. — 591. Claude, statue avec une tête d'Auguste, posée sur un autel dédié au soleil, *Numini invicto soli mithræ.* — 592. Torse d'Apollon Célispice, ainsi nommé à cause de la bandoulière qu'il porte et sur laquelle sont sculptés les douze signes du zodiaque. Il fut trouvé, en 1820, à Rome, lors de la reconstruction du théâtre Valle, et est posé sur le cippe d'Avidius Spartacus.

XXV. — 593. Procession religieuse, fragment de bas-relief. — 594. Bas-relief votif représentant une famille. — 595. Pompe bachique, fragment de bas-relief. — 596. Bacchus et Ariane à table, servis par des amours, fragment de sarcophage. — 597. Tête d'enfant. — 598. Tête de Carnéas. — 599. Tête de Pâris. — 600. Tête d'Auguste. — 601. Tête de Manlia Scantilla. — 602. Tête de vieillard. — 603. Tête d'enfant riant. — 603 *bis.* Statuette mutilée de Faune. — 604. Buste de Bacchus enfant*. — 605. Buste d'Hercule. — 606. Tête de génie. — 606 *bis.* Neptune, buste en marbre pentélique trouvé à Ostie. — 607. Tête de Cupidon. — 607 *bis.* Buste d'homme. avec la chlamyde. — 608. Tête d'Agrippine la Jeune. — 609. Statuette mutilée de Diane. — 610. Moissonneurs, fragments de bas-relief. — 611. Triton et Néréide, fragments de bas-relief. — 612. Génies de la moisson, fragments de bas-relief. — 613. Jeux du cirque, fragments de bas-relief; quatre cippes. — 614. Un barbare et une femme, fragment de bas-relief. — 615. Fronton d'un cippe, avec les époux à table. — 616. Fragment de sarcophage, avec griffons affrontés séparés par un candélabre. — 617. Fragment de sarcophage, avec la mort de Méléagre. — 618. Tête de Marcus Brutus. — 619. Tête d'Agrippine l'Ancienne. — 620. Tête de femme. — 621. Statuette de la déesse Typhon, divinité égyptienne. — 622. Tête de Faustine la Jeune. — 623. Tête de Domitia. — 624. Tête de Trajan dans sa jeunesse. — 625. Tête d'Antinoüs. — 625 *bis.* Buste de Faune. — 626. Tête de déesse. — 626 *bis.* Torse d'enfant. — 627. Vénus et Mars, groupe. — 628. Torse d'Hercule. — 628 *bis.* Tête du jeune Auguste. — 629. Buste d'homme. — 629 *bis.* Tête de femme voilée, en travertin. — 630. Scène

pastorale, fragment de bas-relief. — 631, 632, 633. Fragments d'orne-
ments. — 634. Bœuf, chèvre et mouton, fragment de sarcophage. —
634 bis. Autel votif, dédié par les préposés aux greniers d'abondance pour
le salut des empereurs.

XXVI. — 635. Torse avec cuirasse de Philippe le Jeune, posé sur
le cippe de Myropnus. — 636. Hercule tenant Télèphe dans ses bras,
groupe trouvé à Rome au champ de Flore. Il est posé sur un autel consacré
à Apollon et Diane, Mars et Mercure, la Fortune et l'Espérance, Hercule
et Sylvain, pour obtenir la prospérité des campagnes. — 637. Torse de
statue impériale en costume de héros, sur le cippe de Marcus Lucceius
Chrestus. — 638. Hermaphrodite, statue mutilée, posée sur le cippe de
deux affranchis. — 639. Vénus sous les traits de Julia Sœmia, mère
d'Héliogabale, avec une perruque rapportée en marbre blanc; statue
trouvée dans le forum de Préneste et posée sur un autel dédié au collège
des prêtres. — 640. Fragment de statue d'homme, sur le cippe de Sta-
beria.

XXVII. — 641. Junon persuadant à Thétis le mariage de Pélée, bas-
relief. — 642. Une femme drapée, fragment de bas-relief en marbre
pentélique trouvé à Tivoli, dans la villa d'Adrien. — 643. Remise de
Bacchus enfant aux nymphes, fragment de bas-relief en marbre penté-
lique provenant de la villa d'Adrien, à Tivoli. — 644. Célébration des
mystères de Bacchus, fragment de bas-relief en marbre pentélique trouvé
à Rome sur l'Esquilin. — 645. Statuette d'Amour. — 646. Statuette
d'athlète. — 647. Statuette d'Athis, prêtre de Cybèle, avec le tambourin
et le pedum. — 648. Statuette d'Apollon Lycien, trouvée près de Tivoli,
aux sources des eaux sulfureuses. — 649. Statuette d'Amour. — 650.
Torse de Bacchus. — 651. Enfant tenant un cygne, statuette trouvée à
Ostie. — 652. Diane, statuette mutilée. — 652 bis. Tête de Centaure
sculptée en marbre grec. — 653. Statuette d'Amour bandant son arc. —
653 bis. Tête d'Antonia, sœur d'Auguste. — 654. Isis, statuette mutilée,
trouvée à Tivoli, dans la villa d'Adrien. — 655. Persée montrant dans
l'eau la tête de Médée qu'il vient de tuer. — 656. Torse de Bacchus. —
656 bis. Deux cippes : un autel en forme de tronc, élevé par Sextus Scu-
tarius; autour serpente une vigne consacrée à Bacchus. — 657. Fragment
de pilastre. — 658. Deux oiseaux buvant dans un cantharus, fragment de
bas-relief. — 659. Griffons, fragment de bas-relief. — 660. Fragment de
pilastre. — 661. Poëte comique, bas-relief. — 662. Mars désarmé par
Vénus, bas-relief. — 663. Poëte tragique, bas-relief. — 664. Tête d'enfant. —
665. Tête de Junon. — 666. Tête d'Esculape. — 667. Tête de Glaucus. —
668. Tête de Jupiter Sérapis avec le modius. — 669. Tête d'une des filles
de Niobé. — 670. Tête d'enfant. — 671. Statuette d'Hercule enfant tuant
les serpents. — 671 bis. Hermès de Bacchus indien. — 672. Statuette de
Ganymède avec l'aigle. — 672 bis. Tête d'homme. — 673. Vénus entre
deux génies tenant des guirlandes et des corbeilles de fleurs, groupe

trouvé à Ostie. — 673 *bis.* Tête de Philippe le Jeune. — 674. Ganymède enlevé par Jupiter transformé en aigle. — 674 *bis.* Hermès de Bacchus indien. — 675. Statuette de Bacchus, appuyé à un tronc d'arbre et exprimant le jus d'un raisin dans une coupe. — 676, 677. Fragments de corniche. — 678. Le génie de la marine et des eaux, sarcophage. — 679, 680. Fragments d'ornement et deux cippes : deux termes d'Hercule rustique, dont on se servait, soit pour garder les champs, soit pour marquer les limites des propriétés.

XXVIII. — 681. Pallas, statue posée sur un autel dédié à Pâris. — 682. Hygie sous les traits de Messaline, statue posée sur une base de granit rouge. — 683. Statue d'Hygie ayant fait partie d'un groupe d'Esculape. — 684. Esculape, statue trouvée à Ostie, sur un autel consacré à ce dieu. — 685. Sarcophage de Nonia Hilara, représentant un moulin à huile et tous les instruments nécessaires à sa fabrication. Il est surmonté d'une tête d'Hercule rustique en jaune antique, avec base de serpentin, et est posé sur une base honoraire dédiée à Sévère *Augustali,* et trouvée à Ostie. — 686. La vestale Turcia, qui, comme preuve de sa virginité, porta l'eau du Tibre dans un crible jusqu'au temple de Vesta, statue posée sur le cippe de Mitrasia.

XXIX. — 687. Mort de Clytemnestre, fragment de sarcophage. — 688. Ménélas soutenant le corps de Patrocle, fragment de sarcophage. — 689. Convoi funèbre d'un soldat, fragment de sarcophage. — 690. Le rachat du corps d'Hector, fragment de sarcophage. — 691. Tête bachique. — 692. Tête de Matidia. — 693. Tête d'Hercule jeune, sculptée en marbre grec et trouvée à Rome, à la porte Portèse. — 694. Tête de Junon diadémée. — 695. Tête d'un des Dioscures. — 696. Tête de Plautine. — 697. Tête de femme. — 698. Buste de Cicéron, trouvé à Roma-Vecchia*. — 698 *bis.* Tête de Quintus Erennius. Enfant qui tient un vase sur ses épaules, ayant servi à l'ornementation d'une fontaine. — 699. Tête d'Antonia, femme de Drusus l'Ancien. — 700. Tête d'Antonin le Pieux, trouvée à Ostie. — 700 *bis.* Tête d'Antonius Verus. — 701. Ulysse donnant à boire à Polyphème. — 701 *bis.* Tête de Faustine la Jeune. — 702. Buste de Commode dans sa jeunesse, trouvé à Ostie. — 703. Une femme, bas-relief. — 703 *bis.* Cippe de Pierus, chargé des registres du fisc d'Asie. — 703 *ter.* Cippe d'Aulia, élevé à sa fille par l'architecte Rusticus. — 704. Monstres marins, fragment de bas-relief. — 705. Génies conduisant des monstres marins, fragment de bas-relief. — 706, 707. Fragments d'ornements. — 708. Faune dansant, fragment de bas-relief. — 709. Triomphe de Bacchus, fragment de bas-relief. — 710. Faune dansant, fragment de bas-relief. — 711. Tête de Julia Pia. — 712. Tête de Sabine, femme d'Adrien. — 713. Tête d'Ariane. — 714. Tête d'enfant. — 715. Tête de Tibère. — 716. Tête de femme. — 717. Tête de Julien l'Apostat*. — 718. — Torse de Faune, en basalte vert. — 719. Hermès de Carecas. — 720. Hermès *bifrons* de Jupiter, en marbre pentélique. — 721. Buste de

Manilia Ellas, trouvé sur la voie Appienne, près S.-Sébastien. — 722. Buste de Manilius, trouvé sur la voie Appienne, près S.-Sébastien. — 723. Buste de Manilius Faustus, trouvé sur la voie Appienne, près S.-Sébastien. — 724. Hermès de Bacchus en jaune antique, trouvé au Pincio en 1822. — 725. Tête d'homme. — 726. Torse d'homme, en basalte vert. — 727. Un fleuve, fragment de bas-relief. — 728. Fragments de frise. — 728 *bis.* Frise, avec Diane chasseresse. — 728 *ter.* Statue de femme assise et mutilée, posée sur deux corbeilles. — 729. Cippe de Caïus Poppeus Januarius, représentant Ino allaitant Bacchus et un sacrifice à Apollon. — 729 *bis.* Termes d'Apollon et de Diane. — 729 *ter.* Hermès *bifrons* de Bacchus et de Faune priapés. — 730. Cippe en forme d'autel avec Hercule au repos.

XXX. — 731. Hermès de philosophe. — 732. Hercule couché sur la peau du lion de Némée, statue trouvée à Tivoli, dans la villa d'Adrien, et posée sur un sarcophage strigillé avec deux lions mangeant, l'un un sanglier, et l'autre un bouc. — 733. Hermès de Solon.

L'autre porte vitrée ouvre sur le jardin du Belvédère.

L'escalier, voûté en plein cintre, porte, au sommet de l'arc, les armoiries de Clément XIV et est flanqué de deux colonnes de granit gris. On monte au Belvédère par vingt-quatre marches de travertin. Les fresques qui décorent les parois ont été exécutées sous Jules III et restaurées sous le pontificat de Pie VII.

La porte de gauche, encadrée de jaune antique, conduit au Musée Égyptien, et celle de droite à des appartements privés.

IV. — BRACCIO NUOVO.

Cette longue salle rectangulaire fut construite sous Pie VII, en 1821, sur les dessins de l'architecte Raphaël Stern. La porte est flanquée de deux colonnes de granit gris. La voûte à caissons est supportée par huit colonnes de cipollin vert ondé. Les statues se dressent dans des niches peintes en gris et au trumeau sont des bustes posés sur vingt-quatre socles en granit rouge et quatre en granit gris et, à la partie supérieure, sur des consoles feuillagées.

Dans le pavé sont encastrées des mosaïques blanches et noires, trouvées à Tor Marancio, sur la voie Appienne : 1. Octogones noirs, timbrés de croix blanches. 2. Monstres marins, poissons, Ulysse attaché au mât du vaisseau pour se soustraire au chant des sirènes. 3. *Voir* n° 1. 4. Vase d'où sort une vigne, dont les raisins sont becquetés par des oiseaux. 5. Rinceaux avec oiseaux et faunes;

aux angles sont des bacchantes. 6. *Voir* n° 4. 7. Méandre, avec fleurons. 8. Triton et monstres marins. 9. *Voir* n° 7.

1. Hermès Dionysiaque, vêtu d'une peau de tigre, en marbre pentélique. — 2. Buste d'homme. — 3. Buste de femme avec cheveux ondulés, en marbre palombin. — 4. Buste d'homme, avec chlamyde en vert antique. — 5. Statue de cariatide, une des six qui soutenaient le portique du temple de Pandrosia, à Athènes ; la tête et l'avant-bras ont été restaurés par Thorwaldsen. Voir n° 47. — 6. Buste de guerrier. — 7. Buste de Melpomène, muse de la tragédie. — 8. Statue de Commode, vêtu d'une tunique courte et un épieu en main, sculptée en marbre pentélique *. Les statues de cet empereur sont très rares, le Sénat après sa mort ayant ordonné leur destruction. — 9. Tête colossale d'esclave dace. — 10. Buste de Pallas avec l'égide. — 11. Groupe de Silène et de Bacchus enfant *. — 12. Buste d'homme. — 13. Buste de femme casquée. — 14. Magnifique statue d'Auguste, avec cuirasse historiée, restaurée par Tenerani, et donnée par Pie IX [1]. — 15. Buste d'homme cuirassé. — 16. Buste d'homme à tête chauve.— 17. Statue d'Esculape, sous les traits du médecin Antoine Musa. — 18. Buste de Claude, trouvé à Piperno (État pontifical). — 19. Buste de jeune femme. — 20. Statue de Nerva, en habit consulaire *. — 21. Buste d'homme avec la chlamyde. — 22. Buste de femme. — 23. Statue de la Pudeur *. — 24. Buste de Pollux, un des Dioscures, en marbre grec. — 25. Dioscure, avec la peau de panthère sur les épaules. — 26. Statue de Titus, avec une ruche d'abeilles aux pieds, curieux pour la forme de la chaussure. Elle fut trouvée au Latran en 1828. — 27. Masque colossal de Méduse, trouvé dans le temple de Vénus et de Rome. *Voir* n° 93. — 28. Statue de Silène.

La porte est flanquée de deux colonnes d'albâtre oriental, provenant de la villa de Lucius Verus sur la voie Flaminienne.

28 *bis*. Deux colonnes de jaune antique du tombeau de Cecilia Metella. — 29. Statue de Faune, avec enfant assis sur l'épaule. — 30. Statue de Faune, avec grappe de raisin dans la main. — 31. Statue d'une prêtresse d'Isis, avec la fleur de lotus au front, un aspersoir et un petit seau d'eau lustrale à la main, sculptée en marbre grec à l'époque d'Adrien. — 32.

1. En 1863, on a trouvé, dans un terrain que l'on croit être l'ancien emplacement de la *Villa Cæsarum*, fondée par Livie au territoire de Véïes, trois bustes antiques, dont l'un de Septime Sévère et cette belle statue d'Auguste, à l'âge d'environ quarante ans. La tête en était détachée, ainsi que le bras droit et la partie inférieure des jambes; mais ces fragments ont été retrouvés intacts tout auprès. Peut-être cette statue est-elle la même qui, avec bien d'autres, fut brisée par la foudre dans le palais des Césars situé au-dessus du Tibre, à neuf milles de Rome, sur la voie Flaminienne. Cet événement eut lieu la dernière année de la vie de Néron, d'après Suétone, qui, dans la vie de Galba, raconte le fait en détail : « Ac subinde tacta de cœlo Cæsarum æde, capita omnibus simul statuis deciderunt, Augustique sceptrum e manibus excussum est. »

Statue de Faune couché, trouvée près de Tivoli, dans la villa de Quintilius Varus. — 33. Statue de Faune couché, trouvée près de Tivoli, dans la villa de Quintilius Varus. — 34. Hippocampe, monté par Thétis. — 35. Hippocampe, monté par Vénus. — 36. Statue de Faune couché, avec la syrinx et l'outre de peau de bouc. — 37. Statuette de poète, couronné de laurier, en marbre pentélique. — 38. Statue de Ganymède, signée du nom du sculpteur grec ΦΑΙΔΙΜΟΣ et trouvée en 1800 à Ostie, dans une niche décorée de mosaïques. Elle est posée sur un autel avec la louve *. — 38 bis. Statue d'amazone. — 39. Grand vase en basalte noir, sculpté de sujets bachiques. Il fut porté à Paris en 1796. — 40. Voir n° 27. — 41. Statue de Faune jouant de la flûte, trouvée au lac Circé, dans la villa de Lucullus. — 42. Buste de femme, avec chevelure frisée. — 43. Buste de Julia Soemia, mère d'Héliogabale. — 44. Statue d'amazone blessée, copie de Clésita dont parle Pline. — 45. Buste de Julia Soemia, avec tête de marbre et draperie d'albâtre transparent. — 46. Buste de Plautille, femme de Caracalla. — 47. Statue de cariatide. Voir n° 5. — 48. Buste de Trajan. — 49. Tête de Maximin. — 50. Statue de Diane trouvant Endymion, découverte près la porte Cavallegieri. — 51. Buste d'homme. — 52. Buste de Plautine, femme de Trajan. — 53. Statue d'Euripide, tenant à la main un masque. — 54. Buste de Papien. — 55. Buste de Manlia Scantilla, femme de Didius Julianus. — 56. Statue de la Clémence, sous les traits de Julia, fille de Titus. — 57. Buste du consul L. C. Cinna? — 58. Buste de Julia Soemia, mère d'Héliogabale. — 59. Statue de l'Abondance, en marbre grec. — 60. Buste de Sylla. — 61. Buste de Faustine la Jeune, femme de Marc-Aurèle. — 62. Statue de Démosthène, trouvée près de Tusculum. — 63. Buste d'Elius César. — 64. Buste de jeune fille. — 65. Hermès de Mercure adolescent.

La porte qui ouvre sur la bibliothèque est flanquée de deux colonnes de granit gris.

66. Buste de jeune fille. — 66 bis. Hermès d'Hercule adolescent, trouvé à Ostie. — 67. Statue d'athlète s'enlevant avec le strigile la sueur dont l'a couvert la lutte, et tenant à la main le dé qui lui assigne son rang de coureur. Elle fut trouvée au Transtévère en 1847*. — 68. Buste de Marc-Aurèle adolescent. — 69. Buste de Gordien Pie. — 70. Buste de Caracalla enfant. — 71. Statue d'amazone, avec l'éperon au pied gauche, sous les traits de Camilla, reine des Volsques. — 72. Buste de Ptolémée, fils de Juba, roi de Mauritanie et petit-fils d'Antonia et de Cléopâtre. — 73. Buste de Matidia, nièce de Trajan. — 74. Statue de la Clémence. — 75. Buste d'homme. — 76. Buste d'Alexandre-Sévère adolescent. — 77. Statue d'Antonia, femme de Drusus, en marbre grechetto, trouvée à Tusculum. — 78. Buste de femme, avec collier de perles. — 79. Buste diadémé de Sabina, femme d'Adrien. — 80. Statue de Plautine, femme de Trajan. — 81. Buste d'Adrien. — 82. Tête de Pallas, avec l'égide. — 83. Statue de

Cérès, trouvée à Tivoli, dans la villa d'Adrien. — 84. Buste d'homme. — 85. Buste d'homme. — 86. Statue de la Fortune, avec le gouvernail et la corne d'abondance, trouvée à Ostie. — 87. Buste de Salluste (?), avec vêtement d'albâtre transparent. — 88. Buste de Lucius Antonius. — 89. Statue de philosophe grec, avec le pallium, en marbre grec. — 90. Buste de Lucilla, sœur de Trajan. — 91. Buste de Marciona, dont les cheveux tressés forment diadème. — 92. Statue de Vénus Anadiomène, essuyant ses cheveux, en marbre grec. — 93. *Voir* n° 27. — 94. Statue de Cérès trouvée sur le Quirinal.

Au milieu de l'hémicycle, entre deux colonnes de granit vert, est une mosaïque à fond blanc : Diane d'Éphèse, encadrée d'une couronne d'olivier, surmontée de l'aigle avec la foudre, entourée d'oiseaux et d'arbres.

95. Statue d'Apollon, avec la lyre, en marbre grec. — 96. Buste de Julia Mammea. — 96 *bis*. Buste du triumvir Marc-Antoine. — 97. Statue de lutteur au repos. — 98. Sur une colonne de granit gris, buste de Julia Domna, femme de Sévère. — 99. Statue d'athlète se versant de l'huile sur le corps, en marbre *lunense*, trouvée à Tivoli, dans la villa de Quintilius Varus. — 100. Buste de Marc-Aurèle adolescent. — 100 *bis*. Buste d'homme. — 101. Statue de lutteur, trouvée au lac Circé, dans la villa de Lucullus. — 101 *bis*. *Canova :* Buste de Pie VII. — 102. Buste de César Auguste. — 102 *bis*. Buste de Commode. — 103. Statue d'athlète, avec le vase à huile en main. *Voir* n° 99. — 104. Sur une colonne de granit gris, buste de femme. — 105. Statue d'athlète (*voir* n° 99). — 106. Buste du triumvir Lépide, trouvé à Tor Sapienza. — 107. Statue de Pallas, en marbre grec. — 108. Statue de Diane chasseresse, en marbre grec. — 109. Statue colossale couchée du Nil, entouré d'enfants jouant avec des crocodiles, ou montant sur lui, pour indiquer les différentes hauteurs du fleuve. Cette statue fut trouvée sous Léon X dans le temple d'Isis et de Sérapis, près de Sainte-Marie-sur-Minerve, et transportée à Paris en 1796. — 110. *Voir* n° 27. — 111. Statue de Cérès sous les traits de Julia, fille de Titus, trouvée en 1838 au Latran. — 112. Buste de Junon diadémée. — 113. Buste de femme, avec vêtement d'albâtre fleuri. — 114. Statue de Minerve Poliade, trouvée au XVI° siècle sur l'Esquilin, près le temple de Minerve Medica.—115. Buste d'homme, vêtu de la *trabea*. — 116. Buste de Julia, fille de Titus. — 117. Statue de Claude°. — 117 *bis*. Tête de Dace captif, trouvée près le Forum de Trajan. — 119. Buste d'homme. — 120. Statue de Faune au repos, copie de Praxitèle, en marbre grec°. — 121. Buste de Commode, trouvé à Ostie. — 122. Buste d'Aurélien. — 123. Statue de Lucius Verus, tenant le globe et la Victoire : elle a été restaurée par Pacetti°. — 124. Buste de Philippe jeune, en marbre *lunense*. — 125. Buste d'Apollon, imité de la statue du Belvédère. — 126. Statue de discobole. — 127. *Voir* n° 118. — 128. Buste égyptien.—129. Statue de Domitien, avec cuirasse historiée°.—130. Buste

d'homme, vêtu de la *trabea*. — 131. Buste de Drusus, trouvé à Ostie. — 132. Statue de Mercure, avec la pénule.—133. Buste de Julia Domna, portant perruque. — 134. Buste de Vespasien. — 135. Hermès à l'effigie du sculpteur Zénon, suivant l'inscription grecque qui l'accompagne. — 136. Buste d'homme âgé.

V. — Musée Pie-Clémentin.

Salle carrée. — Cette salle, construite sous Jules III, est ornée de gracieuses arabesques, peintes par Daniel de Volterre et Piérin del Vaga; elle fut réparée sous Clément XIV.

La voûte, décorée de stucs et peinte à fresque par les mêmes artistes, représente : Moïse exposé sur les eaux du Nil, le passage de la mer Rouge, le baptême de J.-C., J.-C. et la Samaritaine, S. Pierre marchant sur les flots.

1. Matrone défunte, couchée sur un lit de triclinium, statue vulgairement appelée Cléopâtre. — 2. Sarcophage en pépérin de Lucius Cornelius Scipion Barbatus *.—3. Torse d'Hercule assis, dit du Belvédère, en marbre grec, ouvrage d'Apollonius, fils de Nestor l'Athénien. Il fut trouvé dans les thermes de Caracalla, et Michel-Ange le regardait comme l'œuvre la plus classique découverte jusqu'à lui*.

Signé : ΑΠΟΛΛΟΝΟΣ
ΝΕΣΤΟΡΟΣ
ΑΘΕΝΑΙΟΣ
ΕΠΟΙΕΙ

3 *bis*. Vingt-huit inscriptions trouvées près la porte Capena, en 1781, dans le monument des Scipions.

Salle ronde. —La coupole, peinte en clair obscur par Christophe Unterperger, représente l'Église remettant à la ville de Rome la croix et la tiare.

4. Fragment de statue consulaire, trouvée à Castro Nuovo (État pontifical). — 5. Fragment de statue de prisonnier, trouvée à Rome, près la porte Portèse.—6. Amour et Psyché, bas-relief trouvé à Ostie.—7. Fragment de statue de femme assise, posée sur le cippe d'Octave Diadumène. — 8. Fragment d'une statue d'Hercule nu, avec une corne d'abondance près de lui, trouvée à Roma-Vecchia. — 8 *bis*. Grande vasque en *pavonazetto* *.

9. Sur le balcon, d'où l'on jouit d'une très belle vue sur Rome et la cam-

pagne, est placé un anémoscope, indiquant la direction des vents, désignés en latin en et grec :

V. de l'Occident.	V. du Midi.	V. de l'Orient.	V. du Nord.
Chorus.	Austro-Africus.	Eurus.	Aquilo.
Favonius.	Auster.	Solanus.	Septentrio.
Africus.	Euro-Auster.	Vulturnus.	Circius.

Salle du Méléagre. — 10. Méléagre, statue en marbre grec, trouvée à Rome, près la porte Portèse, posée sur un soubassement aux armes de Pie VI *. — 11. Fragment de statue, curieuse pour l'ornement en forme de filet qui recouvre la tunique : elle fut trouvée dans la villa d'Adrien, à Tivoli. — 12. Torse de jeune homme, sur le cippe de Claudius Oreste. — 13. Les muses, bas-relief. — 14. Buste d'empereur, posé sur un sarcophage de jeune fille, où des amours jouent avec des dauphins. — 15. Torse de jeune homme, sur un autel dédié à Antonia, *Deæ bonæ piæ.* — 15 *bis.* Inscription gravée sur travertin, relative à Atimetus Cornelius et mentionnant la *villa Bruttiana.* — 16. Torse de Platon. — 17. Inscription gravée sur travertin, relative à Mummius, consul 147 ans avant J.-C., lequel prit la ville de Corinthe, *quod in bello voverat.* Elle fut trouvée en 1785 sur le Cœlius, à Rome. — 18. Statue de femme assise, tenant un instrument de musique. — 19. Torse d'enfant. — 19 *bis.* Bas-relief représentant la personnification du soleil entrant dans le signe du bélier et entourée des emblèmes d'Esculape, de Mercure et d'Hercule. — 20. Un port de mer, bas-relief. — 21. Trajan, buste colossal trouvé à Ostie. — 22. Birème votive. — 23. Torse d'homme, sur un autel consacré à Diane, trouvé à Ostie *. — 24. Torse d'homme. — 24 *bis.* Deux masques provenant du Panthéon. — 24 *ter.* Fragments de vasque en basalte.

Portique. — 25. Deux masques, sur des colonnes de brèche coralline. — 25 *bis.* Colonne de granit *a morviglione,* trouvée à Palestrina. Le chapiteau est aux armes de Pie VI. — 26. Colonne de marbre blanc, sculptée de feuilles de lierre avec baies, trouvée dans la villa d'Adrien, à Tivoli *. — 27. Pied de table de triclinium, avec griffons et bacchantes, trouvé sur le Viminal. — 28. Grande baignoire de marbre blanc, sculptée de deux têtes de lion et d'une danse bachique, trouvée près du Vatican *. — 29. Baignoire de granit noir d'Égypte, posée sur un pied de basalte noir : elle fut trouvée à Rome près S. Césaire *. — 30. Nymphe couchée, ayant servi à l'ornementation d'une fontaine, statue trouvée près la porte Latine. — 31. Sarcophage, avec inscription grecque et latine, de Sestus Varius Marcellus, *præfectus ærari militaris,* trouvé près Velletri (État pontifical). — 31 *bis.* Colonne de brèche coralline, surmontée d'un médaillon d'empereur.

Salle de Persée. — 32. *Canova :* Persée tenant à la main la tête de Méduse *. — 33. *Canova :* Démoxène et Creugante, lutteurs, se disposant à combattre *. — 34. Mercure Agoricus, statue trouvée à Palestrina (État

pontifical). — 35. Minerve, statue trouvée à Rome, près le temple de la Paix, dans le jardin des Mendiants.

Portique. — 36. Bassin rectangulaire de granit noir d'Égypte, trouvé dans le cirque de Néron, au Vatican. — 37. Sarcophage : l'histoire d'Ariane. — 38. Cérès et Diane combattant contre les géants, bas-relief trouvé sur le Cœlius. — 39. Sarcophage : prisonniers implorant la clémence du vainqueur ; sur le couvercle, allégorie des quatre saisons. Il est posé sur deux supports de table et fut trouvé près la porte du Peuple, à Rome. — 40. Demi-colonne d'africain noir. — 41. Fragment mouluré de corniche en rouge antique, sur le cippe élevé à Cœius Cœsius Athictus *in orchestra ludis*, trouvé à Veïes (État pontifical). — 42. Fragment de chapiteau, sculpté de feuilles de lotus, sur le cippe de Veratia Prisca. — 43. Sallustia Bebia Orbiana, femme d'Alexandre Sévère, sous les traits de Vénus heureuse, statue trouvée à Rome, près l'amphithéâtre Castrense. — 43 *bis*. Baignoire en porte sainte. — 44. Autel dédié à Mars et à Vénus, par Tibère Claude Faventinus, et représentant : Le jugement de Pâris, le corps d'Hector attaché au char d'Achille, la vestale Rea Silvia dans le bois, Romulus et Remus exposés sur les bords du Tibre, allaités par la louve. Cet autel fut trouvé sur le Cœlius, à Rome. — 45. Autel en marbre pentélique, trouvé à Rome, sur le Palatin. — 46. Fragment de corniche en rouge antique veiné de blanc, sur le cippe de Tibère Claude. — 47. Cippe, surmonté d'un chapiteau feuillagé. — 48. Bas-relief : les effigies des époux défunts assistés des Muses Melpomène, Thalie, Clio et Euterpe. — 49. Sarcophage représentant une bataille contre les amazones, trouvé à Rome, hors la porte du Peuple, à la villa di Papa Giulio *. — 50. Demi-colonne de porphyre rouge taché, avec base de marbre blanc, sculptée sous Pie VI. — 51. Colonnette torse en marbre blanc. — 52. Sarcophage de marbre blanc trouvé sur l'Esquilin, surmonté du sarcophage de Saturnina, représentant une chasse au léopard, au cerf et au sanglier ; sur le couvercle, des dauphins sont montés par des amours.

Salle de l'Antinoüs. — 52. Mercure, surnommé l'Antinoüs du Belvédère, en marbre de Paros, trouvé sous Paul III sur l'Esquilin. Michel-Ange ne se sentit pas la hardiesse de refaire le bras droit et la main gauche de ce chef-d'œuvre de l'art grec *. — 54. Bas-relief : Achille et Penthésilée. — 55. Bas-relief : procession isiaque. — 56. Le Dieu des jardins, couronné de pampres et de raisins et tenant des fruits dans un pan de sa tunique, statue trouvée près Civita-Vecchia (État pontifical). — 57. Hercule, statue trouvée à Rome, près le temple de la Paix.

Portique.— 58. Statue de femme demi-nue, couchée sur un sarcophage où est représentée l'effigie du défunt entre les quatre saisons ; trouvée à Roma-Vecchia. — 59. Cippe de Blossius, sur une fontaine à cascatelles. — 59 *bis*. Colonne de marbre blanc, surmontée d'un [médaillon de Bacchus enfant. — 60 Bas-relief représentant les époux défunts et les quatre saisons sur la porte du tombeau, trouvé à Rome, sur le Viminal. — 61. Néréides por-

tées sur des dauphins : sarcophage trouvé à Roma-Vecchia, posé sur deux pieds de table de triclinium ornés de griffons. — 62. Baignoire de granit rouge oriental *. — 63. Urne cinéraire de marbre blanc, sur les cippes de Cesenia Ploce et de Julia Eutichia. — 64. Deux chiens, accroupis et hurlants. — 65. Deux colonnes de brèche coralline, surmontées de masques. — 66. Hercule, bas-relief pentagone trouvé près Tivoli. — 67. Urne cinéraire, où est écrit *Ossuarium*, sur les cippes de Furius Vestale et de Plenatius Valens. — 68. Bas-relief à l'effigie de la défunte, trouvé à Rome, sur le Viminal. — 69. Sarcophage représentant une bataille entre les Amazones et les Athéniens, posé sur deux pieds de table ornés de griffons. — 70. Baignoire de granit rouge oriental, trouvée à Rome, sur la place Spada. — 71. Deux cippes, surmontés d'un bouclier d'albâtre, où est sculptée une tête d'Océan. — 72. Sacrifice mithriaque, bas-relief. — 73. Cléopâtre se donnant la mort, statue posée sur un sarcophage représentant le triomphe de Bacchus. — 73 *bis*. Colonne de marbre blanc, surmontée d'un médaillon de Bacchus enfant.

Salle du Laocoon. — 74. Groupe de Laocoon, fils de Priam, dévoré avec ses deux fils par les serpents sortis de la mer : chef-d'œuvre des trois sculpteurs grecs Agésandre de Rhodes, Polydore et Athénodore, ses enfants. Quoique Pline ait affirmé qu'il était d'un seul bloc de marbre, on voit aux joints qu'il se compose de six. Ennius Visconti pense qu'il a été exécuté sous les premiers empereurs. Il fut trouvé, en 1506, sous Jules II, sur l'Esquilin. Le bras droit est en plâtre et l'on voit à terre celui que Michel-Ange avait commencé à sculpter * [1]. — 75. Triomphe de Bacchus, bas-relief. — 76. Bacchanale, bas-relief. — 77. Nymphe Appiade tenant une coquille, trouvée à Rome, près du temple de la Paix. — 78. Statue de la Pudeur.

Portique. — 79. Hercule et Bacchus, bas-relief. — 80. Génies portant des armes, bas-relief d'un sarcophage trouvé à Rome, près la porte S.-Sé-

1. Dans l'église de Sainte-Marie in *Aracœli* se trouve l'épitaphe de l'auteur de la découverte (Forcella, *Iscriz.*, t. I, p. 164, n° 618) :

FELICI DE FREDIS QVI OB PROPRIAS
VIRTVTES ET REPERTVM
LACOOHONTIS DIVINVM QVOD IN
VATICANO CERNIS FERE
RESPIRAN SIMVLACR IMRTALITATEM
MERVIT FEDERICOQ PATERNAS
ET AVITAS ANIMI DOTES REFERENTI
INMATVRA NIMIS MORTE PRAEVETIS
HIERONIMA BRANCA VXOR ET
MATER IVLIAQ DE FREDIS DE MILITIB'
FILIA ET SOROR MOESTISSIME F
ARN DII . M D XX VIIII

bastien. — 80 *bis*. Urne cinéraire de l'enfant Clodius Apollinaire. — 81.
Pompe sacrée, haut-relief. — 82. Grande baignoire de granit gris, trouvée
au mausolée d'Adrien *. — 83. Demi-colonne de granit rouge, surmontée
d'un médaillon de marbre blanc représentant un tombeau. — 84. Autel
sépulcral de Lucius Volusius Saturninus, en marbre de Luni, où est repré-
senté un consul assis sur la chaise curule. Au-dessus un bloc d'albâtre
fleuri, surnommé *a pecorella*, parce qu'il imite la laine des brebis, trouvé
à Porto Claudio, près Fiumicino (État pontifical). — 84 *bis*. Cippe dédié à
Jovi sereno ex voto, surmonté d'une statue de Jupiter. — 85. Hygie,
déesse de la santé, statue en marbre de Paros. — 86. Sarcophage en
forme de maison, avec guirlandes tenues par des amours : il fait compren-
dre la manière dont étaient disposés les antéfixes sur les toits. — 86 *bis*.
Deux colonnes de marbre gris, surmontées de chapiteaux composites en
serpentin. — 87. Cippe de Volusius, *Paridi a cubiculo*, trouvé sur la voie
Appienne. Au-dessus, un bloc d'albâtre fleuri dit *a pecorella*. — 87 *bis*.
Cippe de Claudia, surmonté de l'urne cinéraire de Apusceius Hermès. —
88. Rome recevant un empereur victorieux, bas-relief. — 89. Grande bai-
gnoire de granit rouge, trouvée à Rome, sur le Viminal *. — 90. Ossuaire
de Quintus Vitellius, trouvé à Rome, sur le Cœlius, et posé sur une demi-
colonne de cipollin : le toit indique comment les Romains disposaient les
tuiles sur les maisons. — 91. Sarcophage représentant le triomphe des
Néréides, trouvé sur la via Flaminia. — 91 *bis*. Deux ossuaires sculptés.
— 91 *ter*. Fragment de colonnette feuillagée.

Salle de l'Apollon. — 92. Apollon, dit du Belvédère, statue en marbre
grec, imitée de l'Apollon du sculpteur grec Calamide : elle fut trouvée à
Porto d'Anzio au commencement du xvi° siècle, achetée par le cardinal de
la Rovère, depuis Jules II, et restaurée par Jean Ange de Montarsoli. —
93. Une chasse au lion, bas-relief. — 94. Sacrifice du taureau, bas-relief.
— 95. Vénus victorieuse, statue trouvée à Otricoli (État pontifical). —
96. Statue de Minerve.

Portique. — 97. Le Nil, demi-couché et accoudé sur un crocodile, sta-
tue posée sur un sarcophage strigillé où est sculpté Ganymède. — 97 *bis*.
Colonne en brèche coralline, surmontée d'un médaillon avec tête de guer-
rier. — 98. Pied de table, *voir* n° 27. — 99. Sarcophage, trouvé près du
tombeau de Néron et représentant Bacchus soutenu par Ampèle et une
Bacchante : il a pour supports deux pieds de table en travertin. — 100. Bai-
gnoire en basalte vert, trouvée à Rome, près S.-Césaire *. — 101. Colonne
de porphyre violet taché, avec chapiteau aux armes de Pie VI. — 102. Co-
lonne de marbre blanc, ornée de rinceaux.

Cour octogone. — Elle a été dessinée par l'architecte Michel-Ange Si-
monetti. Le portique est soutenu par huit colonnes de granit gris et huit
de granit rouge; au milieu jaillit une fontaine. — 1. Au-dessus des archi-
traves sont encastrés des devants de sarcophage qui représentent : Un sa-

crifice mithriaque, la découverte d'Achille, Apollon et les Muses, une Bacchanale, cinq des travaux d'Hercule, Bacchus entouré de génies des quatre saisons, les personnifications des saisons. —2. La Pudeur, statue posée sur le cippe de Tibère Claude. — 3. Cippe d'Annia Nice. — 4. Sarcophage strigillé, avec deux lions mangeant deux chevreaux aux extrémités. — 5. Statue de Cérès. — 6. Statue d'enfant avec la toge, sur le cippe de Furius Mecius. — 7. Femme, statue en style archaïque, posée sur le cippe de Libanus, *Cesaris ab epistulis.* — 8. Sarcophage, représentant le sacrifice offert par un empereur victorieux. — 9. Statue de femme tenant des fruits. — 10. Julia Mesa assise, statue posée sur un autel dédié à l'Amour. — 11. Statue de femme assise sur un autel, avec bacchanale.— 12. Cippe, avec inscription à Tibère Claude. — 13. Sarcophage, représentant des génies qui tiennent des guirlandes. — 14. Apollon, statue posée sur le cippe de Titus Aurelius Giocondus. — 15. Atalante, statue posée sur le cippe de Publius Elius Bassus.— 16. Mercure, statue posée sur un cippe grec. — 17. Sarcophage strigillé, avec tête de lion aux extrémités. — 18. Statue de Bacchus. — 19. Polymnie, statue posée sur le cippe de Caius Fabius Cajulus. — 20. Dans les tympans des arcades, huit grands masques de marbre blanc, dont quelques-uns ont servi de bouche de fontaine.

Salle des animaux. — Cette salle est décorée de quatre colonnes de granit gris et de quatre de granit rouge. — Les mosaïques proviennent des fouilles de Roma-Vecchia, hors de la porte Majeure, et représentent : —1. Louve en mosaïque de couleur. — 2. Aigle dépeçant un lièvre, oiseaux divers et feuillages; mosaïque blanche et noire.— 3. A gauche, mosaïque de couleur dont les douze compartiments sont séparés par des entrelacs; dans chacun d'eux, fruits, oiseaux et animaux.— 4. A droite, même mosaïque, champignons, poissons et homards. — Deux masques provenant du Panthéon.

103. Griffon, en albâtre fleuri, sur un autel représentant une vigne où nichent des oiseaux. — 104. Aigle combattant avec un singe. — 105. Crapaud en rouge antique. — 106. Tête de veau en marbre blanc. — 107. *Francesco Franzoni:* Cerf attaqué par un chien, sur un piédestal aux armoiries de Pie VI. — 108. Taureau renversé par un ours. — 109. Basrelief : un éléphant renversant un léopard, bisons et léopards. — 110. Canard. — 111. Ibis mangeant un serpent. — 112. Cigogne en rouge antique. — 113. Bas-relief : sacrifice mithriaque. — 114. Lévrier. — 115. Une lice et son petit. — 116. Deux lévriers jouant, trouvés à Civita Lavinia. — 117. Lévrier, trouvé à Monte Catino. — 118. Mouton d'Éthiopie, provenant de la villa Médicis. — 119. Chien braque, en *pavonazetto.*— 119 *bis.* Bergère gardant des chèvres, mosaïque trouvée à la villa d'Adrien, à Tivoli, et donnée par Pie IX. — 120. Bas-relief : Bacchanale. — 121. Coq, trouvé à la villa Mattei. — 122. Ibis, mangeant un serpent.— 123. Poule.— 124. Sacrifice mithriaque. — 125. Bas-relief : candélabre entre deux sphinx. — 125 *bis.* Lion mangeant un bœuf, mosaïque trouvée à la villa

d'Adrien, à Tivoli, et donnée par Pie IX. — 126. Épervier. — 127. Oie. —
128. Ibis mangeant un serpent. — 129. Bas-relief : deux pélicans buvant
dans un vase. — 130. Enlèvement d'Europe. — 131. Taureau, trouvé à
Ostie. — 132. Cerf d'albâtre fleuri, trouvé sur le Quirinal ; les bois sont
en albâtre oriental et le socle de vert antique. — 133. Lion en marbre
jaune. — 134. Hercule tuant le lion de Némée. — 135. Homard en vert de
Carrare, sur les flots de la mer en marbre blanc. — 136. Loup, en *pavona-*
zetto. — 137. Hercule tuant Diomède et ses chevaux, groupe trouvé à
Ostie. — 138. Centaure, tenant un lièvre, sur un piédestal de jaune anti-
que orné de granit vert, dit du *Siège de saint Pierre.* — 139. Commode à
cheval, lançant son javelot. — 140. Aigle dans son aire avec ses petits,
trouvé place Monte-Citorio. — 141. Hercule avec la peau de lion, trouvé à
Ostie. — 142. Sphinx, en jaune antique bréché. — 143. Chien hurlant. —
144. Poule d'eau. — 145. Tigre se grattant l'oreille. — 146. Vache cou-
chée. — 147. Rat, trouvé dans le tombeau de Néron. — 148. Faucon. —
149. Lion couché, en brèche jaune. — 150. Lièvre, suspendu par la queue
à un arbre. — 151. Bélier immolé sur un autel. — 152. Aigle piétinant un
lièvre. — 153. Berger dormant, entouré de ses chèvres. — 153 *bis.* Lièvre
mangeant des raisins, trouvé à l'Emporium et donné par Pie IX. — 153 *ter.*
Plâtre : oie dans une conque. — 154. Panthère en albâtre fleuri, avec in-
crustations de noir antique pour imiter les taches de la peau. — 155.
Tigre couché, en granit égyptien. — 156. Lion, tenant entre ses griffes
une tête de taureau, trouvé au Latran — 157. Bas-relief : berger, vache
avec son veau qui tette. — 158. Bas-relief : Amour conduisant un char
traîné par des sangliers. — 159. Oie mangeant une grenouille. — 160. Cor-
beau becquetant un hérisson. — 161. Taureau couché. — 162. Sarigue. —
163. Tigre couché, en granit égyptien. — 164. Cerf terrassé par deux
chiens. — 165. Faisan. — 166. Cheval courant. — 166 *bis.* Lion. —
167. Faisan. — 168. Dauphin en serpentin vert, sur des flots de marbre
blanc. — 169. Lévrier courant, trouvé à Civita Lavinia. — 170. Lion
en marbre gris. — 171. Vache allaitant un veau, en *pavonazetto.* —
172. Tête d'âne, en marbre gris. — 173. Cerf assailli par un chien,
sur un piédestal aux armes de Pie VI, sculpté par Franzoni.
— 174. Chèvre mangée par un tigre. — 175. Homme à cheval. —
176. Vase, sur une colonne d'albâtre fleuri. — 177. Tête de chèvre,
sur une colonne de marbre blanc décorée de masques et d'animaux. —
178. Cheval en pierre de touche. — 179. Bacchus, monté sur un bouc. —
180. La chèvre Amalthée bêlant, sur un piédestal aux armes de Pie VI,
sculpté par Franzoni. — 181. Vache broutant. — 182. Tête de mulet. —
183. Lièvre courant. — 184. Sphinx ailé. — 185. Lièvre mangeant des rai-
sins. — 186. Cochon d'Inde. — 187. Louve. — 188. Chèvre bêlant. —
189. Chat. — 190. Tigre appuyant sa patte sur une tête de chèvre, trouvé
dans la villa d'Adrien, à Tivoli. — 191. Chat sauvage, s'apprêtant à manger
un poulet. — 192 Dauphin assailli par un griffon marin, en albâtre ru-

bané. — 193. Tigre ayant éventré un agneau. — 194. Truie avec ses douze petits, trouvée sur le Quirinal. — 195 Lion attaquant un cheval. — 196. Sphinx ailé. — 197. Phénix sur un palmier. — 198. Tête de bœuf. — 199. Coq. — 200. Tourterelle. — 201. Crocodile. — 202. Tête de chameau, ayant servi de conduit à une fontaine. — 203. Colonnette corinthienne, décorée de feuilles et de fruits. — 204. Colonnette corinthienne, ornée de feuilles imbriquées. — 205. Alcyon sur les flots. — 206. Sanglier. — 207. Tigre marin. — 208. Hercule, tuant Géryon et lui prenant ses bœufs, trouvé à Ostie. — 209. Vache, en marbre gris, trouvée près du lac de Némi. — 210. Statue de Diane chasseresse. — 211. Cheval. — 212. Lion, trouvé à la villa Mattei. — 213. Hercule tenant en laisse le chien à trois têtes. — 214 Bas-relief : un aigle mangeant un lièvre, et un serpent entortillé autour d'un chêne. — 215. Tête de chevreau en rouge antique. — 216. Daim couché. — 217. Tête de bélier. — 218. Bas-relief : bœufs mangeant des feuilles de chêne. — 219. Paonne, trouvée à la villa d'Adrien, à Tivoli. *Voir* n° 223. — 220. Ampèle séduisant un lion. — 221. Pélican. — 222. Singe tenant une noix de coco. — 223. Paon couché. *Voir* n° 219. — 224. Bas-relief : éléphant avec une clochette au cou. — 225. Tête de chèvre. — 226. Aigle, trouvé à la villa Mattei. — 227. Tête de rhinocéros. — 228. Nymphe enlevée par un Triton, groupe trouvé près la porte Latine. — 229. Crabe de porphyre vert, sur mer de marbre blanc. — 230. Hyène. — 231. Bas-relief : la louve allaitant Romulus et Rémus. — 232. Partie supérieure du Minotaure. — 233. Taureau conduit au sacrifice. — 234. Chèvre avec ses chevreaux, sur un vase où sont sculptés des flamants, des paons et des poissons. — 235. Hérisson, posé sur un taureau accroupi. — 236. Satyre conduisant une vache. — 237. Tête de cheval. — 238. Chèvre allaitant un chevreau, sur un piédestal aux armes de Pie VI, sculpté par Franzoni. — 239. Chèvre piquée par un serpent. — 240. Cigogne, débarrassant un chevreau des serpents qui l'attaquent. — 241. Lièvre. — 242. Tête de vache. — 243. Daim assailli par un chien, sur un pilastre orné d'un candélabre sculpté. — 244. Table en vert antique, trouvée à la Chiaruccia, près Civita-Vecchia. — 245. Idem. — 246. Trépied en vert de Ponsevera. — 247. Trépied en *pavonazetto*.

Galerie des statues. — Il ne reste des fresques de Mantegna et du Pinturicchio, qui ornaient les lunettes de la voûte, que les armes d'Innocent VIII, soutenues par deux anges, des anges musiciens et un paon faisant la roue, avec la devise LEAVTE PASSE TOVT.

La voûte reproduit en relief les armes d'Innocent VIII et six médailles du pontificat de Pie VI, peintes, avec les ornements, par Unterperger.

248. Clodius Albinus, statue trouvée sans la tête à Castro Nuovo, près

Civita-Vecchia (État pontifical); elle est posée sur un cippe en travertin trouvé place S.-Charles au Corso. Voici l'inscription :

C. CAESAR
GERMANICI. CAESARIS. F.
HIC. CREMATVS. EST.

249. Côme I, grand-duc de Toscane, enrichissant Florence des dépouilles de l'antiquité, bas-relief moderne. — 250. Cupidon de Praxitèle, vulgairement appelé le *Génie du Vatican*, statue en marbre de Paros trouvée hors la porte Majeure et posée sur un autel*. — 251. Athlète tenant à la main le vase à onguents, statue posée sur un piédestal où est sculptée une tête de Satyre en haut-relief. — 252. L'enlèvement de Proserpine, bas-relief. — 253. Triton, statue trouvée à S.-Angelo, près Tivoli (État pontifical), et posé sur le cippe de Pletonia, *rarissimæ feminæ*. — 254. Statue de Bacchante. 255. Pâris assis et tenant en main la pomme de discorde, statue posée sur un autel dédié à Hercule par les *Malleatores*. Au-dessus, la fresque représentant les armes de Jules II tenues par deux anges est de Jules Romain. — 256. Statue d'Hercule adolescent. — 257. Diane sur son char, bas-relief. — 258. Torse de Bacchus, trouvé dans l'hospice des Mendiants, à Rome. — 259. Minerve, statue posée sur un piédestal où est représenté un Silène. — 260. Une famille implorant le secours des dieux, bas-relief. — 261. Pénélope assise et pensive, statue posée sur un piédestal où est représenté Bacchus, une nymphe et un Silène. — 262. Caius Caligula, statue trouvée à Otricoli (État pontifical), posée sur un bas-relief représentant l'*lurifex Brattiar.* — 263. Diane conduisant un quadrige, bas-relief. 264. Apollon sauroctone ou tueur de lézard, par Praxitèle, trouvé au Palatin; sur le piédestal est sculptée en haut-relief une tête de Faune*. — 265. Amazone, statue placée sur un bas-relief représentant un philosophe. — 266. Centaures, bas-relief. — 267. Statue de Faune ivre*. — 268. Junon, statue trouvée dans les thermes d'Otricoli; sur le piédestal est représentée une Diane chasseresse. — 269. Un guerrier et une femme, bas-relief. — 270. Uranie assise, tenant le globe céleste, statue trouvée à Tivoli — 271. Pausidipe, poëte comique grec, statue assise, en marbre pentélique, trouvée sur le Viminal*.— 272. Ménandre, statue assise, trouvée sur le Viminal. — 273. Néron, musicien, statuette trouvée à Rome, sur le Viminal, dans la villa Montalto. — 274. Statue de Septime Sévère. — 275. Statue assise de Didon. — 276. Statue de Neptune tenant un trident et un dauphin. — 277. Apollon citharède, statue de style toscan. — 278. Adonis blessé, statue placée sur un piédestal représentant une cérémonie funèbre. — 279. Bacchus, statue trouvée à Tivoli; sur le piédestal sont sculptées des cornes d'abondance. — 280. Statue d'Opilius Macrin. — 281. Esculape, avec Hygie sa fille, déesse de la santé, groupe trouvé dans l'antique forum de Préneste. — 282. Statue d'Euterpe; sur le piédestal est une tête de femme. — 283. Fragment d'un

groupe trouvé près la porte Saint-Paul, posé sur un cippe représentant le vestibule d'un temple. — 284. Statue de Sénèque *. — 285. Laberia Feli-cla, grande prêtresse de Cybèle, bas-relief. — 286. Statue de Faenia, cou-chée sur un lit funèbre et tenant une couronne d'immortelles à la main. — 287. Danaïde canéphore, statue trouvée à la Chiaruccia. — 288. Statue de Faune, vêtu d'une peau de loup et tenant un chalumeau à la main, posée sur un autel de granit rouge dédié par Sylvain Céleste. — 289. Persée nu, statue trouvée à Civita-Vecchia *. — 290. Poppée, seconde femme de Néron, statue en marbre grec, trouvée sur la voie Cassia. — 291. Statue de Faune tenant un rhyton. — 292. Statue de Flore. — 293. Urne ciné-raire sur le cippe de Vitellius. — 294. Deux candélabres feuillagés, sur les bases desquels sont sculptées les divinités Jupiter, Junon, Mercure, Minerve, Mars et l'Espérance; ils proviennent de la villa d'Adrien, à Tivoli. — 295. Ariane abandonnée et dormant, vulgaire-ment appelée *la Cléopâtre* à cause du bracelet à figure de serpent qu'elle porte au bras; elle est posée sur un sarcophage représentant le combat des Géants contre les Dieux et placée entre deux colonnes pla-quées de jaune antique *. — 296. Sacrifice du taureau, bas-relief. — 297. Ariane abandonnée, haut-relief. — 298. Urne cinéraire, surmontée d'une Cléopâtre couchée, sur un cippe consacré à Apollon par Octave, marchand de vins. — 299. Mercure, statue trouvée dans la villa Montalto, à Rome. — 300. Une bacchanale, bas-relief, trouvé sur le mont Cœlius. — 301. Torse d'homme, sur un piédestal représentant les jeux du cirque. — 302. Statue de Lucius Verus, avec une cuirasse historiée ; la tête fut trouvée à Castro Nuovo. — 303. Margelle de puits en marbre blanc, dont le bas-relief représente une bacchanale *. — De la fenêtre, on a une très belle vue sur le Monte Mario et la vallée du Tibre. — 304. Vase d'albâtre oriental, sur un bloc de vert antique. — 305. Statue de Faune tenant des raisins. — 306. Statue de Domitia, sur le cippe de Clodius Blastius. — 307. Athlètes vainqueurs, bas-relief. — 308. Grande baignoire d'albâtre oriental, trou-vée en 1853 sur la place des Saints-Apôtres, à Rome.

Salle des bustes. — La voûte est soutenue par six colonnes, pla-quées de jaune antique. Les fresques du xv⁰ siècle, gâtées par une restauration, représentent des philosophes.

309. Buste d'homme. — 310. Alexandre Sévère. — 311. Jules César. — 312. Nerva. — 313. Néron. — 314. Buste d'homme, avec vêtement d'albâtre translucide. — 315. Tête d'Apollon lauré, trouvée à Roma-Vecchia. — 316. Tête d'homme. — 317. Marcus Agrippa. — 318. Buste d'Auguste, couronné d'épis. — 319. Cicéron, trouvé à Tivoli. — 320. Buste d'empereur, avec chla-myde de vert antique. — 321. Buste de jeune homme. — 322. Caracalla. — 323. Othon. — 324. Albin. — 325. Marc-Aurèle Antonin, le philosophe, trouvé dans la villa d'Adrien, à Tivoli. — 326. Buste d'homme. — — 327. Septime Sévère. — 328. Lysimaque, roi de Thrace. — 329. Pescen-

nius Niger. — 330. Fragments de statues : pieds, jambes, bras, torses, etc. — 331. Colonne de noir antique d'Alger, cannelée en spirale et surmontée d'une tête de Bacchus en rouge antique, trouvée à Genzano. — 332. Bustes de femmes. — 333. Titus. — 334. Jupiter Sérapis, avec le modius sur la tête, en basalte noir. — 335. Ptolémée, roi de Mauritanie? — 336. Manlia Scantilla, femme de Didius Julianus? — 337. Julia Mammea, mère d'Alexandre Sévère, trouvée à Otricoli. — 338. Buste d'homme. — 339. Tête de Diane. — 340. Othon, avec une cuirasse d'albâtre rose? — 341. Tête d'enfant. — 342. Tête de femme, curieuse pour la chevelure. — 343. Tête de prêtre. — 344. Diane. — 345. Têtes d'hommes. — 346. Ajax. — 347. Chanteuse, trouvée à Tivoli. — 348. Masque. — 349. Faune. — 350. Satyre. — 351. Empereur. — 352. Faune riant. — 353. Isis. — 354. Faune. — 355. Silène. — 356. Septime Sévère. — 357. Julia Pia. — 358. Satyre. — 359. Marc-Aurèle. — 360. Jupiter assis, tenant la foudre et le sceptre, statue colossale posée sur un piédestal où est sculpté en bas-relief Silène ivre soutenu par un Faune *. — 361. Flamine. — 362. Mercure. — 363. Roi prisonnier, trouvé près l'arc de Constantin. — 364. Drusus, frère de Tibère. — 365. Tête inconnue. — 366. Mercure? — 367. Étruscilla, femme de Decius. — 368. Marsia Ottacilia, femme de Philippe le Jeune. — 369. Crispine, femme de Commode. — 370. Trois bustes de femme. — 371. Vase en albâtre de Civita-Vecchia, sur une demi-colonne d'albâtre blanc à cristaux. — 372. Vase de brèche africaine, sur une demi-colonne de porte sainte. — 373. Globe céleste, où sont sculptés les douze signes du zodiaque. — 374. Buste de jeune femme. — 375. Buste d'homme. — 376. Jules César, avec vêtement d'albâtre oriental. — 377. Buste d'adolescent. — 378. Hercule. — 379. Annius Verus César, fils de Marc-Aurèle Antonin, le philosophe. — 380. Jupiter Ammon, haut-relief. — 381. Mercure, bas-relief. — 382. Tête d'homme, trouvée à la porte Saint-Sébastien. — 383. Buste inconnu. — 384. Livie Drusilla, statue trouvée dans les ruines de l'église de Vericula. — 385. La naissance, la vie et la mort de l'homme, bas-relief trouvé près d'Ostie. — 386. Tête d'homme. — 387. Julia, fille de Titus, avec vêtement de porte sainte. — 388. Deux bustes inconnus, trouvés à Saint-Jean de Latran. — 389. Aristophane, provenant de la villa d'Adrien, à Tivoli. — 390. Antinoüs. — 391, 392. Orateur, sur un pied de granit, dit du *Siège de S. Pierre*. — 393. Sabine, trouvée à Civita Lavinia (État pontifical). — 394. Adrien adolescent, trouvé à Tivoli. — 395. Hercule. — 396. Diane, trouvée à Roma-Vecchia. — 397. Profil d'homme. — 398. Diane, tête sculptée en médaillon. — 399. Scipion l'Africain. — 400. Saloninus César, fils de Gallien. — 401. Commode. — 402. Julia Mammea, mère d'Alexandre Sévère. — 403. Têtes de femmes. — 404. Bustes d'hommes. — 405. Buste d'enfant. — 406. Vasque en marbre blanc, supportée par un trépied. — 407. Coupe en marbre blanc, supportée par trois hippocampes. — 408. Isis, sculpture grecque. — 409. Minerve, buste grec provenant du château S.-Ange. — 410. Tête de femme.

— 411. Jambe en style grec, trouvée à Rome. — 412. Galba. — 413. Apollon, trouvé à l'hospice des Mendiants, à Rome. — 414. Tête de vieille femme. — 415. Fragment d'anatomie : intérieur du corps. — 416. Philippe Junior en porphyre rouge, sur un bloc de vert antique. — 417. Fragment d'anatomie : un thorax. — 418. Têtes d'hommes. — 419. Tombeau : les deux époux Caton et Porzia se donnant la main *. — 420. Trois femmes drapées, adossées à une colonne, supportant une cuirasse d'albâtre rouge translucide.

Cabinet. — 421. Autour de la salle sont disposés quatre bancs en porphyre violet. — 422. Au milieu est une mosaïque provenant de la villa d'Adrien, à Tivoli : elle représente des masques de comédie et un berger gardant son troupeau ; la bordure blanche date du pontificat de Pie VI. — 423. La voûte, soutenue par huit colonnes d'albâtre du Mont Circé, a été peinte par Dominique de Angelis. qui y a figuré : Ariane trouvée par Bacchus, Hyménée les unissant, Pâris refusant la pomme à Minerve, Trajan la donnant à Vénus, Diane descendue du ciel et voyant Endymion endormi, les amours de Vénus et d'Adonis. — 424. Bas-relief : le soleil, Dioscure, Jupiter, Junon, Minerve et la Fortune. — 425. Bacchante, statue. — 426. Cippe de Licinia *. — 426 *bis.* Adrien, bas-relief provenant de la Grèce. — 427. Vénus accroupie sortant du bain, statue du sculpteur grec Bouplos, trouvée près Palestrina (État pontifical) *. — 428. *Voir* n° 424. — 429. Diane Lucifère, statue. — 430. Cippe de Emilius Epaphrodite *. — 431. Les travaux d'Hercule, bas-relief trouvé près Palestrina. — 432. Faune en rouge antique, statue provenant de la villa d'Adrien, à Tivoli *. — 433. Les travaux d'Hercule, *voir* n° 431. — 434. Pâris tenant la pomme, statue trouvée près la porte Portèse, à Rome. — 435. Autel consacré à Sestius. — 436. Tasse de rouge antique, avec socle d'albâtre oriental *. — 437. Mosaïque trouvée dans la villa d'Adrien, à Tivoli, et représentant une barque conduite sur le Nil. — 438. Statue de Minerve, trouvée à Tivoli. — 439. Siège de bain, en rouge antique, trouvé près la porte Majeure, à Rome : le socle est en noir antique. Il servit longtemps à l'installation des papes sous le portique de S.-Jean de Latran, lors de leur prise de possession solennelle *. — 440. Bas-relief grec, représentant Bacchus, Ampèle et Silène. — 441. Les travaux d'Hercule, *voir* n°s 432 et 434. — 442. Ganymède, statue trouvée près la porte S.-Jean, à Rome, et posée sur le cippe de Volusius Urbanus. — 443. Adonis, statue provenant de la porte Majeure *. — 444. Les travaux d'Hercule, *voir* n°s 431, 433 et 441.

Balcon. — 445. Buste d'homme. — 446. Sacrifice mithriaque, bas-relief. — 447. Prêtresse d'Isis, bas-relief. — 448. Buste de Caracalla. — 449. Bas-relief : les bergers Faustulus et Numitor, Romulus et Rémus allaités par la louve. — 450. Bas-relief : actions de grâce à Esculape. — 451. Buste d'empereur. — 452. Bas-relief : les courses du cirque — 453. Bas-relief : faits relatifs à la prise de Troie. — 454. Bas-relief : chasse. — 455. Bas-relief : Mars surprenant Rea Silvia. — 456. Bas-relief : La

naissance et la mort. — 457. Bas-relief : Hétéocle et Polynice. — 458. Bas-relief : le triomphe d'Hercule et de Bacchus. — 459. Bas-relief : un port de mer, une scène champêtre. — 460. Buste d'empereur. — 461. Bas-relief un festin. — 462. Bas-relief : une prêtresse. — 463. Bas-relief : Neptune. — 464. Bas-relief : prêtre sacrifiant sur un trépied. — 465. Couverne de sarcophage : scène de vendange et une étable. — 466. Buste d'empereur. — 467. Bas-relief : une bacchante. — 468. Bas-relief : la *** M. *** — 469. Bas-relief : une prière. — 470. Bas-relief : un sacrifice à Bacchus. *** — 471. Bas-relief : sacrifice mithriaque. — 472. Buste d'une tête de bœuf. — 473. Bas-relief : Ino allaitant Bacchus. *** Bas-relief : naissance de Hercule. — 475. Buste de femme. — 476. *** bacchanale, trouvée près Naples. — 477. Bas-relief : les *** *** femme. S *** à Rome. — 478. Buste d'empereur. — *** *** statue. — 480. Bas-relief : l'Amour berger. — 481. *** de Mercure.

*** les Tivoli. — 482, 483. A l'entrée, dans le pavé, un léopard en *** du Muséum, et à gauche, au chambranle, une frise en marbre, *** de morceaux, animaux et oiseaux.

*** 485. La voûte est soutenue par seize colonnes de marbre de Carrare *** la villa d'Adrien, à Tivoli. Elle a été peinte à fresque, *** par le chevalier T*** Conti, qui y a représenté : au centre, *** Marsyas ; sur les côtés, Apollon inspirant les cinq *** *** Calliope et Uranie ; Homère, inspiré par *** devant les muses Terpsichore et Clio ; Mercure *** sages de la Grèce ; Eschyle et Pindare en compagnie des muses Melpomène et Euterpe ; aux quatre angles, Arioste et *** Virgile et les Muses, Homère et Calliope, le Tasse et Minerve.

*** C*** hermès sans tête, trouvé dans la villa de Cassius, à Tivoli *** pontifical. — 489. Danse des Corybantes, bas-relief trouvé près Palestrina (État pontifical). — 490. Buste de Diogène. — 491. Statue de *** couronné de lierre et tenant en main un raisin et une coupe. — 492. Sophocle, poète tragique, tête trouvée à Rome près du temple de la Paix. — 493. Naissance de Bacchus qu'assistent Lucine, Proserpine et Cérès, bas-relief trouvé près la porte Portèse. — 494. Hermès grec. — 495. Statue de bacchante. — 496. Buste d'Homère, les yeux vides étaient autrefois remplis d'émail. — 497. Thalès, hermès sans tête trouvé dans la villa de Cassius, à Tivoli. La signature sous les pieds est celle de Praxitèle.

498. Epicure, buste trouvé hors la porte Majeure, à Rome. — 499. Melpomène, tenant en main une épée et un casque, statue trouvée près de Tivoli. — 500. Buste de Zénon le Stoïque. — 501. Combat des Centaures et des Lapithes, bas-relief. — 502. Statue de Thalie, avec le tambourin *. — 503. Eschine, buste trouvé à Tivoli. — 504. Uranie, tenant le globe du monde et un stylet, statue provenant du palais Giannetti, à Velletri. — 505. Buste de Démosthène. —

506. Clio déployant un rouleau, statue trouvée dans la villa de Cassius, à Tivoli. — 507. Antisthène, buste trouvé à Tivoli. — 508. Polymnie, couronnée de fleurs et drapée, statue trouvée dans le bois d'oliviers de Tivoli, sur un piédestal plaqué de brèche de Serravezza. — 509. Buste de Métrodore. — 510. Alcibiade, buste trouvé sur le mont Cœlius. — 511. Erato, pinçant de la lyre, statue trouvée à Tivoli. — 512. Buste d'Épiménide. — 513. Lutte des Centaures et des Lapithes, bas-relief trouvé hors la porte du Peuple. — 514. Calliope, assise et écrivant sur des tablettes, statue trouvée dans le bois d'oliviers de Tivoli. — 515. Buste de Socrate. — 516. Sapho, couronnée de laurier, avec la cythare en main. — 517. Buste d'Alcibiade. — 518. Terpsichore, couronnée de laurier, avec une lyre en écaille de tortue, statue trouvée à Tivoli. — 519. Buste de Zénon — 520. Statue assise d'Euterpe, tenant une trompette. — 521. Buste d'Euripide, poète tragique grec. — 522. Bas-relief : un mariage. — 523. Aspasie, buste trouvé à Castro Nuovo. — 524. Sapho, assise, tenant un *volumen*, statue posée sur le cippe de Politianus, proconsul de Macédoine. — 525. Périclès, buste trouvé dans la villa de Cassius, à Tivoli. — 526. Solon, hermès sans tête provenant de la villa de Cassius, à Tivoli. — 527. Pythagore, hermès sans tête. — 528. Buste de Bias, provenant de la villa d'Adrien, à Tivoli. — 529. Bas-relief : l'enlèvement de Proserpine. — 530. Statue de Lycurgue, posée sur le cippe de Fabulinus. — 531. Périandre, hermès trouvé dans la villa d'Adrien, à Tivoli.

Le pavé est en mosaïque à fond blanc, avec des figures de couleur représentant des scènes comiques ou tragiques, ainsi que l'indiquent les masques. Au milieu, on voit la tête de Méduse, entourée de larges rinceaux, avec une bordure noire sur laquelle courent des feuillages tréflés. Cette mosaïque fut trouvée sur l'Esquilin.

Au-dessus de la porte qui ouvre sur la salle ronde, une inscription rappelle que les statues qu'elle contient furent transportées à Paris et restituées à Pie VII.

PIVS . VII . PONT . MAX .
MARMOREA . SIGNA . ANTIQVI . OPERIS .
EX . PIANO . HOC . MVSEO .
TEMPORVM . CALAMITATE . AD . EXTEROS . ASPORTATA .
STVDIO . SVO . RECVPERATA .
IN . ILLVD . ITERVM . INFERRI . IVSSIT
ANNO . SACRI . PRINCIPATVS . EIVS . XVI

Dans l'embrasure de la porte : 532. Tête de Junon, en médaillon. — 533 Statue de Minerve. — 534. Tête de Méduse, bas-relief trouvé à Tivoli. — 535. Statue de Mnémosine, mère des Muses, posée sur un sar-

cophage représentant les muses de la Tragédie et de la Comédie. — 536. Guirlande en feuilles de chêne.

Salle ronde. — Elle fut construite sur le modèle du Panthéon par Michel-Ange Simonetti, sous le pontificat de Pie VI, dont les armes ont été sculptées aux chapiteaux des pilastres par Franzoni. Les piédestaux des statues colossales sont en marbre grec veiné, et ceux des bustes, en porphyre rouge ou violet.

Le pavé, en mosaïque de couleur, trouvé à Otricoli, représente le combat des Centaures et des Lapithes, une guirlande de fleurs et de fruits, des Néréides, Tritons et monstres marins, enfin une bordure en forme de grecque.

Tout autour sont encastrées des mosaïques blanches et noires, représentant des monstres marins, Neptune traîné par des hippocampes, des Tritons et des Néréides.

537. Buste de la Tragédie, trouvé à Tivoli, villa d'Adrien. — 538. Buste de la Comédie, trouvé à Tivoli, villa d'Adrien. — 539. Buste de Jupiter. — 540. Statue colossale d'Antinoüs en Bacchus, trouvée à la villa d'Adrien, à Tivoli, et achetée par Grégoire XVI 54.850 francs *. — 541. Buste de Faustine, femme d'Antonin le Pieux, trouvé à Tivoli, villa d'Adrien. — 542. Statue d'Auguste en sacrificateur, provenant de Naples. — 543. Buste d'Adrien en marbre pentélique, trouvée dans les fossés du mausolée d'Adrien, aujourd'hui château S.-Ange. — 544. Statue colossale en bronze doré d'Hercule, trouvée au palais Righetti et donnée par Pie IX * [1].

1. Cette statue, haute de 3m,83, plus du double de la taille ordinaire de l'homme, a été découverte au Champ de Flore. Elle était enfouie avec précaution à plus de trois mètres au-dessous du niveau de l'ancien sol. On croit qu'elle fut érigée par Pompée dans le temple d'Hercule, *grand gardien du cirque Flaminius*, et qu'elle est l'œuvre du Grec Myron, mentionné par Pline. Quelques archéologues veulent y voir les traits de Maximilien-Hercule cet empereur ayant toujours manifesté un goût particulier pour le culte du héros. La partie postérieure de la tête est enlevée, ce qui donne à penser que la statue servait d'oracle. Les prêtres païens étaient coutumiers du fait, et, quand on venait consulter les dieux, ils répondaient eux-mêmes en faisant résonner leur propre voix dans le corps de bronze. L'oracle se rendait, dit Ovide, en vers eubéens, *euboico carmine*, qu'un prêtre traduisait, en sorte que si la prédiction ne s'accomplissait pas, il ne fallait pas s'en prendre au dieu, mais à son interprète infidèle. La statue étant dressée sur un piédestal et adossée au fond d'une niche, la section de l'occiput échappait aux regards des assistants, qui ne voyaient pas davantage comment elle correspondait à une ouverture pratiquée dans la muraille.

Cette statue a été restaurée par Tenerani, qui a refait un pied et la massue. Hercule est représenté adolescent et imberbe, vainqueur du lion de Némée et du dragon gardien du jardin des Hespérides, dont il tient une pomme. Il repose sur la jambe droite, la gauche légèrement pliée, attitude qui, au dire de Pline, fut introduite dans la statuaire par Polyclète (*proprium ejusdem ut uno crure insisterent signa*

— 545. Buste d'Antinoüs, trouvé à Tivoli, villa d'Adrien. — 546. Statue d'Antonin le Pieux, trouvée à Tivoli, villa d'Adrien; sur le piédestal, course de quadriges. — 547. Buste de l'Océan, avec des cornes au front et des dauphins dans la barbe, trouvé à Pouzzolles, près Naples. — 548. Statue assise de Nerva, trouvée mutilée près de S.-Jean de Latran et complétée par Cavaceppi *. — 549. Buste de Jupiter Sérapis, avec le *modius* sur la tête, trouvé dans un *columbarium* sur la voie Appienne. — 550. Statue colossale de Junon, attribuée à Praxitèle et trouvée sur le Viminal. — 551. Buste de Claude. — 552. Statue colossale de Junon Lanuvina, provenant du palais Paganica. — 553. Buste de Plautine, femme de Trajan, trouvée à la villa Mattei, sur le Cœlius. — 554. Buste de Julia Pia, seconde femme de Septime Sévère, trouvée près la porte Saint-Jean. — 555. Statue colossale de Cérès en marbre pentélique *. — 556. Buste de Publius Elvius Pertinax. — 557. Grande vasque de porphyre rouge, ayant servi aux thermes de Dioclétien : Ascanio Colonna la donna à Jules III qui la mit dans sa villa, et Pie VI en fit don au Musée *.

Salle des sarcophages. — L'encadrement de la porte est en granit rouge. De chaque côté se dressent deux cariatides égyptiennes, en granit rouge, provenant de la villa d'Adrien. Au-dessus est un bas-relief représentant un combat de deux gladiateurs contre un lion et une lionne.

Dans le pavé, sont encastrées trois mosaïques antiques. — 1. Bacchus debout, arrosant une fleur, trouvé à Falerano, dans la Marche d'Ancône.— 2. Quatre génies supportent le médaillon central, où est figurée Minerve casquée, avec l'égide, et entourée d'étoiles, du soleil et des phases de la lune. Cette mosaïque a été trouvée à Tusculum *. — 3. Une corbeille de fleurs, trouvée à Roma-Vecchia *.

558. Chimère. *Voir* n° 596. — 559. Statue très rare d'Auguste, trouvée à Rome, au palais Verospi : elle est posée sur un cippe de T. Flavius Filetus, affranchi d'Auguste.— 560. Buste de femme. — 561. Statue de Mercure, protecteur du commerce. — 562. Tête de jeune homme.— 563. Plafond de marbre à caissons sculptés. *Voir* n° 568. — 564. Statue de Lucius Verus. — 565. Statue d'Hercule tenant une massue et une corne d'abondance, posée sur un cippe élevé par Staberia, mère de Titus Staberius. — 566. Grand sarcophage de porphyre rouge d'un seul bloc, provenant de l'église de Sainte-Constance-hors-les-Murs, où il servait de tombeau à la fille de Constantin, et, par ordre de Pie VI, transporté au Musée. Les bas-reliefs représentent des génies cueillant des raisins et faisant la vendange. Il est posé sur deux piédestaux à têtes d'animaux, sculptés par Franzoni. — 567. Prêtresse de Cérès, trouvée près la voie Cassia.— 568. *Voir* n° 563. — 569. Statue assise

excogitasse), ce sculpteur grec que loue Cicéron pour la beauté et la perfection de ses statues : *pulchriora... et jam plane perfecta.*

de Clio. — 570. Buste de Faustine, trouvé à Ostie. — 571. Statue d'Euterpe, avec une double flûte, provenant des fouilles de Roma-Vecchia. —572. Buste de Didius Julianus, trouvé à Ostie.— 573. Bas-relief : trois muses. *Voir* n° 580. — 574. Statue de la Vénus de Gnide*. — 575. Tête d'Adrien, trouvée à Ostie. —576. Deux génies tenant un vase d'où sort une vigne.— 577. Bas-relief : trois bacchantes. — 578. Sphinx de granit égyptien, trouvé à la villa di Papa Giulio. — 579. Sphinx de granit égyptien, trouvé à l'escalier de S.-Pierre. — 580. Bas-relief : trois muses. *Voir* n° 573. — 581. Tête de Trajan, trouvée à Ostie. — 582. Statue d'Érato, trouvée dans les jardins du Quirinal. — 583. Tête de Marc Aurèle, trouvée à Ostie. — 584. Statuette de Diane chasseresse. — 585. Tête de Marciana, sœur de Trajan, trouvée à Ostie. — 586. Bas-relief : Victoire. — 587. Statue d'Euterpe : sur le piédestal, Ménélas dédiant à Apollon les armes d'Euphorbe. — 588. La femme d'Auguste, sur le cippe de Leonidinianus. — 589. Grand sarcophage de porphyre rouge, ayant servi de tombeau à l'impératrice Ste Hélène, mère de Constantin : les quatre faces figurent une bataille avec des prisonniers. — 589 *bis*. Sur le mur est une inscription relative aux thermes détruits par l'incendie et reconstruits par Ste Hélène. — 590. Statue d'empereur sur le cippe de Syphax, roi de Numidie, trouvé à Tivoli.— 591. Bas-relief : Victoire. —592. Statue d'orateur, trouvée à Ostie. — 593. Buste d'homme. — 594. Statuette de la Fortune. — 595. Tête d'Antonin le Pieux, trouvée à Ostie. — 596. Bas-relief : chimère. *Voir* n° 558. — 597. Statue d'Auguste en sacrificateur, sur un autel dédié à C. Volusius Victorius, questeur. — La porte à main gauche ouvre sur le Musée égyptien.

Grand escalier. — Il a été construit sous Pie VI par Michel-Ange Simonetti, qui l'a soutenu et orné de dix-huit colonnes de granit gris ou rouge, provenant des monuments romains de Palestrina, de deux de brèche-coralline, et deux de brèche de Cori. Treize marches descendent au jardin du Vatican. On monte par une double rampe au palier qui donne sur la galerie des candélabres et de là au musée étrusque. Le palier, du haut duquel on a vue sur la grande salle ronde, est orné de deux rarissimes colonnes de porphyre noir découvertes aux trois fontaines, hors la porte Saint-Paul.

598. Statue d'athlète. — 599. Statue d'Hercule. — 600. Statue du Tigre, fleuve de l'Asie, tenant une urne et un joug.— 601. Trépied en haut-relief, représentant le combat d'Hercule avec les fils d'Hippoconthe, trouvé sur la voie Appienne : il est posé sur un piédestal où sont sculptés des rinceaux et des Amours. — 602. Bas-relief : deux Victoires tenant un buste d'impératrice. — 603. Bas-relief : les fils de Jason et de Médée. — 604. Bas-relief : Cybèle assise entre deux lions.—605. Bas-relief : guerrier gaulois. — 606. Vase de granit plasmé d'émeraudes, posé sur un piédestal, aux armes de Pie VI.

Salle du Bige. — Construite sur le modèle du Panthéon par Joseph Camporési, sous le pontificat de Pie VI, cette salle a sa coupole soutenue par huit colonnes de marbre de Carrare.

607. Polymnie, statue posée sur un cippe orné d'enfants, d'aigles et de têtes de bélier. — 608. Sardanapale, statue ainsi nommée à cause de l'inscription gravée sur son manteau ; elle fut trouvée à Monte Porzio (État pontifical). — 609. Courses de chars et de chevaux dans le cirque, sarcophage trouvé dans les catacombes de Saint-Sébastien. — 610. Bacchus adolescent, statue posée sur le cippe de Pomponius Eudemonus et de Pomponia Elpida.— 611. Statue d'Alcibiade, nu et en athlète. — 612. Prêtre en sacrificateur, statue provenant du palais Giustiniani, à Venise.—613. Sarcophage : courses de chars et de chevaux dans le cirque.—614. Apollon avec la lyre, statue trouvée sur la place Saint-Sylvestre *in Capite*, et posée sur un autel où est sculpté un sacrifice à Minerve.—615. Discobole nu, trouvé à Colombara sur la voie Appienne; statue posée sur le cippe de Ofilia Pithusa. — 616. Phocion, statue drapée, trouvée sur le Quirinal.— 617. Sarcophage (*voir* n° 609).—618. Discobole de Miron, prêt à lancer son disque, statue trouvée dans la villa d'Adrien, à Tivoli, et signée : MIPON ΕΠOΙΕΙ. — 619. *Auriga*, ou cocher de cirque, statue posée sur le cippe de Nevius Vitulus. — 620. Statue de Sestus Chéronée.— 621. Sarcophage : la course de Pélope et d'Œnomaüs.—622. Diane chasseresse, statue posée sur un autel dédié à Apollon. — 620. Bige ou char à deux chevaux : le char décoré de rinceaux servait de siège cardinalice dans l'église Saint-Marc; le torse du cheval de droite est antique, l'autre fut sculpté par Franzoni, sous Pie VI; les deux roues sont modernes.

VI. — MUSÉE ÉTRUSQUE.

Ce Musée a son gardien spécial, à qui on laisse en sortant une rétribution.

Première salle. — 1. Trois statues de femme en terre cuite, couchées sur des sarcophages. — 2. Deux têtes de chevaux en terre cuite. — 3. Une urne sépulcrale carrée, avec son couvercle. — 4. Deux têtes d'hommes en terre cuite. — 5. Sur les parois des murs sont attachées trente-trois têtes ou demi-têtes en terre cuite.—6. Inscription en l'honneur de Grégoire XVI, fondateur du musée.

Deuxième salle. — 7. Treize petits sarcophages en marbre, surmontés des statues des défunts. — 8. Deux grands sarcophages, dont un avec une statue de guerrier, trouvés sur la route d'Albano. — 9. Quarante-sept têtes en terre cuite. — 10. Mosaïque de marbre représentant une vigne.

Troisième salle. — Les murs peints à fresque représentent les

monuments élevés par Pie VI : L'obélisque de Monte Citorio, l'hô-
pital des enfants trouvés à Faënza, la maison de correction de Foli-
gno, l'orphelinat de Città di Castello.

11. Grand sarcophage en terre cuite, avec figure couchée et bas-relief
représentant un sacrifice humain. — 12. Petit sarcophage en marbre,
avec caractères étrusques. — 13. Quatre urnes cinéraires en forme de
maisonnette, remplies d'ossements brûlés. —14. Objets divers en marbre,
terre cuite et bronze.

Quatrième salle. — 15. Statue en terre cuite de Mercure. — 16. Sarco-
phage représentant la mort d'Adonis. — 17. Bas-reliefs en terre cuite,
dont un représente les travaux d'Hercule. — 18. Têtes, amphores et sar-
cophages en terre cuite.

Cinquième salle. — 19. Vase représentant l'éducation de Bacchus, posé
sur une demi-colonne d'albâtre. — 20. Vingt-sept vases à fonds rouges
et dessins noirs. — 21. Vase à fond noir et dessin rouge, sur une demi-
colonne de granit gris. — 22. Vitrines contenant des coupes et fioles en
verre.

Sixième salle. — La frise, peinte sous Pie IV, par Nicolas Circi-
gnano dalle Pomaranco, représente des Vertus, des faits bibliques
et mythologiques. Les Vertus sont : L'*Humanité*, HVMANITAS,
douce comme la colombe, et donnant à boire à un enfant l'eau
qu'elle a versée de son urne. — La *Stabilité*, TELLVS STABILIS,
couronnée de murs comme Cybèle; ses mains tiennent une corne
d'abondance et s'appuient sur un soc de charrue, car elle produit,
ses flancs sont déchirés et toujours elle demeure la même. — La
Joie, LÆTITIA, qui se réjouit à la vue de sa corne remplie. — La
Gaieté, HILARITAS, qui a pour emblème l'enfant qu'aucune préoc-
cupation n'attriste, et la palme, qui rend heureux les vainqueurs. —
L'*Abondance*, ABVNDANTIA PERPETVA, qui verse des flots d'or de
sa corne généreuse. — La *Libéralité*, LIBERALITAS, qui a tout
donné et dont les mains tombent abattues pour dire qu'elle regrette
de ne pas avoir davantage de fruits dans sa corne prodigue. — La
Concorde, CONCORDIA, qui est prête à faire un sacrifice aux dieux
avec la patère qu'elle tient, et cela, sans doute, dans le temple qui
porte son nom, au Forum romain.

23. Au milieu de la salle, cinq grand vases. — 24. Trente-trois vases
historiés[1]. — 25. Deux vitrines contenant des vases, coupes et lampes en

1. Les vases peints, que l'on rencontre en si grand nombre dans tous les musées

terre cuite. — 26. Au-dessus des portes, trois mosaïques rom aines, pro-
venant du jardin des Dominicains de Sainte-Sabine, sur l'Aventin. Elles
représentent : un chien attaquant un taureau, un éléphant attaquant un
taureau, un lion et un dromadaire, la course au taureau.

Septième salle. — La frise, peinte à fresque sous Pie VI, repr é-
sente des monuments.élevés ou restaurés par ce pape : Dessèchement

de l'Europe, ont jeté une grande lumière sur l'histoire de l'ancienne Étrurie. Ces
vases étaient autrefois désignés sous le nom collectif de *vases étrusques*, parce
que l'on pensait qu'ils avaient été exclusivement fabriqués en Étrurie (Toscane).
Les nouvelles découvertes ayant prouvé qu'il en existait une grande quantité dans
toutes les contrées soumises à l'ancienne domination grecque, et qu'une grande
partie de ceux que l'on rencontre dans l'Étrurie devait être attribuée à des artistes
grecs ou à des Étrusques soumis à l'influence du génie hellénique, on a classé ces
vases en deux grandes divisions, savoir : les vases étrusques proprement dits et les
vases grecs. Ces deux groupes eux-mêmes se subdivisent en plusieurs sections
correspondant aux diverses phases de l'art.

Les localités de l'ancienne Etrurie qui fournissent le plus grand nombre de vases
peints sont Tarquinia, Volterra, Pérouse, Orvieto, Viterbe, Corneto, Chiusi et
Vulci.

Les vases grecs et étrusques se font remarquer par leur légèreté, l'élégance et la
variété de leurs formes, par le trait pur et hardi des dessins qui les décorent. Ils
servaient à la fois aux usages religieux, domestiques et funèbres; mais la majeure
partie ne doit être considérée que comme des œuvres d'art destinées à orner l'inté-
rieur des palais, des temples et des maisons, ou à être offertes comme présents aux
vainqueurs des jeux publics; un certain nombre, remarquables par leurs petites
proportions, étaient fabriqués dans l'unique but de servir d'amusement aux enfants.
L'habitude qu'avaient les Étrusques d'en déposer un très grand nombre dans leurs
hypogées ou tombeaux de famille, explique leur merveilleuse conservation. Une
circonstance digne de remarque, c'est que ces vases offrent exclusivement des
sujets empruntés à la mythologie grecque, tandis que les peintures des tombeaux
sont relatives aux croyances religieuses de l'ancienne Étrurie et sont caractérisées
par la présence des divinités ailées.

Les Étrusques étant originaires de l'Asie, on ne doit pas être surpris si leurs
monuments rappellent l'art qui florissait, à une époque extrêmement reculée, dans
la vallée de l'Euphrate. Leurs vases les plus anciens sont de style lydien, presque
toujours en terre noire, et en général dépourvus de peintures et d'inscriptions.
L'analogie de ces vases avec les poteries de Ninive, du Mexique et de la Phénicie
ne saurait être méconnue.

Les vases de la seconde classe datent de l'invasion corinthienne dans l'Étrurie
méridionale. Ils sont caractérisés par des peintures de style archaïque, noires sur
fond rouge. On les désigne quelquefois sous le nom de *phénico-corinthiens*.

Viennent ensuite ceux de l'époque de Périclès, c'est-à-dire de la plus belle
époque de l'art athénien. Leurs peintures rouges sur fond noir représentent, comme
celles de la classe précédente, les cycles complets des légendes argonautiques,
troyennes, thébaines, orestides, héracléennes, etc. On y observe aussi des figures de
divinités, des sujets relatifs aux jeux publics, aux usages religieux, domestiques
et funèbres, ainsi que des inscriptions dans le dialecte de l'Attique.

Tous les anciens centres de population de l'époque romaine renferment une
grande quantité de débris de vases en poterie rouge lustrée, très fine, dont le vernis
a conservé tout son éclat, et qui devait être fabriqué avec de la sanguine argileuse
et de la soude. Les formes de ces vases sont très variées et d'un goût très pur. Les
ornements offrent en général des sujets et des emblèmes bachiques ; on y observe

des marais Pontins. — Musée du Vatican. — Villa du pape Jules III.
— Bourg de Saint-Laurent.—Château de Subiaco. — Atelier de tein-
ture. —Collège romain. —Sacristie de Saint-Pierre. — Zecca. —Salle
des gravures du Vatican. — Salle des bronzes du Vatican. — Bains
d'Aqua Santa. — Fortifications d'Urbino. — Abolition des octrois.
— Conservatoire du Janicule. — Caserne de Civita-Vecchia.

27. Autour de la salle sont disposés cinquante-trois vases rouges et noirs,
historiés de faits mythologiques ou de scènes d'amour, parmi lesquels on
remarque le vase de Minerve et d'Hercule, le vase d'Achille et Ajax jouant
à la *morra* et celui de l'enlèvement d'Égine. — 28. Dans les niches sont
deux grands vases en style grec, placés comme point de comparaison avec
les vases étrusques. — 29. Cinq vases sont posés sur des demi-colonnes
de granit rouge et de cipollin.

Huitième salle. — 30. Trente et un vases en terre cuite noire.— 31. Au-
dessus, quatre-vingt-deux tasses étrusques et quatre vases de verre de
formes diverses. — 32. L'on remarque dans les vitrines des patères, des
miroirs, des lampes, des ivoires sculptés, des terres cuites coloriées, des
verroteries, des objets de toilette, des anneaux, une bague d'or avec
émeraudes, des moules de monnaies, des clefs, des gonds de portes en
bronze, des fioles, une mosaïque en cubes noirs et rouges représentant
un masque, un marteau en fer, des bracelets, des fibules et des grains
de collier. — 33. Le long des murs sont des peintures à teintes plates et
à personnages, copiées sur celles trouvées dans les tombeaux étrusques. —
34. A l'extrémité de la salle, buste en marbre de Grégoire XVI, sur une
demi-colonne de cipollin.

Neuvième salle dite des bronzes. — 35. Statue de guerrier, trouvée à
Tivoli *. — 36. Statuette d'enfant, avec caractères étrusques *. — 37. Ciste
votive, représentant le combat des Amazones *. — 38. Statuettes d'hommes.
— 39. Figurines d'oiseaux et d'animaux. — 40. Bras colossal de Trajan.
— 41. Quarante-six vases en terre cuite de toutes formes. — 42. Vingt
patères, cuirasses et casques en bronze. — 43. Quatre grands vases. —
44. Chaudières. — 45. Ustensiles de ménage. — 46. Lit. — 47. Quatre
strigiles. — 48. Vingt-six candélabres, dont un orné de figures humaines.

aussi des oiseaux, des chiens et autres espèces d'animaux, des méandres, des flots,
des arabesques, des combats et diverses espèces de feuillages. Tout indique qu'ils
étaient employés à des usages domestiques. L'on en conserve un au musée de Naples,
sur lequel on lit : BIBAS AMICO. Ces vases étaient fabriqués sur le tour, à l'aide
de moules dans l'intérieur desquels les ornements étaient gravés en creux. Il est
probable que ces moules, très communs dans les collections, étaient fabriqués en
Italie et expédiés ensuite aux potiers des provinces, ou bien que les potiers fabri-
quaient eux-mêmes les moules, mais qu'ils employaient, pour les décorer, des
matrices achetées dans les grandes usines qui centralisaient la vente de ces orne-
ments.

— 49. Plusieurs brasiers, avec les ustensiles nécessaires pour mettre le charbon ou le remuer. — 50. Trois lances, deux épées, cinq boucliers. — 51. Cinq cuillers. — 52. Cassette en bronze, avec médaillons représentant Bacchus entre une femme qui joue de la lyre et un génie. — 53. Statue de satyre dansant. —54. Groupe d'Hercule, avec le lion de Némée. — 55. Bacchus et Ebone.—56. Vingt-huit miroirs gravés. Les plus remarquables sont ceux qui représentent Calchas, Thirèse, Hercule, Jolaüs, un Génie, Aurore, Pélée, Atlas, Jupiter accordant à Thétis la victoire d'Achille contre Hector, Hercule, Atalante. — 57. Statue d'Isis. — 58. Statue de dame romaine trouvée à Vulci. —59. Quinze manches divers de cassettes, seaux, etc. — 60. Trépieds ciselés. — 61. Deux mains votives et un manche d'épée. — 62. Un robinet pour l'eau. — 63. Une grande coupe avec manche et méandre de perles. — 64. Une ciste mystique, avec couvercle orné d'animaux. — 65. Une trompette de Tyr. — 66. Appliques avec têtes d'animaux pour battants de porte. — 67. Taureau. — 68. Poids affectant la forme d'un porc. — 69. Une paire de souliers. — 70. Deux têtes de chevaux.— 71. Tuyaux de plomb avec inscriptions en relief.— 72. Un char *. —73. Peinture représentant un cirque champêtre, avec une course de chars, attelés de chevaux, cerfs, panthères et léopards que guident deux enfants*. — 74. Vitrine contenant des objets trouvés en 1851 à Pompéi, en présence de Pie IX, et donnés par Ferdinand II, roi de Naples : chaudière, moulin, vases de bronze, bêche en fer, paille et corde brûlées, bas-relief en marbre, lampes, vases en verre, vitres pour fenêtres *. — 75. Au milieu de la salle est une grande vitrine contenant des objets précieux en or et en argent : bulles pour porter au cou, anneaux avec pierres précieuses, couronnes de feuillages dont une en or émaillé, objets de toilette, colliers et fibules, patères, vases, coupes *.

La frise, peinte à fresque par Thadée et Frédéric Zuccheri, représente des faits de l'Ancien Testament. Ce fut dans cette salle que Pie IV, en 1560, reçut le grand-duc Côme de Médicis.

Dixième salle. — 76. Tuyaux de plomb de l'aqueduc de Trajan*. — 77. Statuette d'enfant en bronze*. — 78. Tête de femme en bronze. — 79. Bronzes divers. — 80. Objets en terre cuite.

Onzième salle. — La frise a été peinte sous le pontificat de Pie IV.

81. Dix-sept grandes jarres en terre cuite, employées à conserver les récoltes et les fruits.— 82. Vases, amphores.— 83. Une inscription votive du peuple volsque à Flavius Valère. — 84. Sur les murs sont des peintures à personnages, copiées sur celles trouvées dans les tombeaux.

Douzième salle. — 85. Armoire pleine des objets en bronze trouvés à Veïes : vases, miroirs, passoires. — 86. Vitrine contenant des objets trouvés à Ostie : lampes, chaînette d'or avec perles, dés à jouer, fioles, clefs, broyon ou doigt en marbre pour broyer les couleurs, anneaux d'or.

— 87. Grosse cloche chinoise en bronze peint. — 88. Deux divinités chinoises assises, en bois doré. — 89. Un candélabre égyptien.

Treizième salle. — 90. Reproduction au naturel d'un tombeau étrusque, semblable à ceux qui ont été trouvés à Corneto (État pontifical). A l'entrée sont couchés deux lions. La chambre sépulcrale est creusée dans le roc, avec plafond peint. On y voit la disposition des lits de pierre sur lesquels étaient couchés les défunts et des vases funèbres.

VII. — GALERIE DES CANDÉLABRES.

Cette galerie est divisée en six compartiments, séparés par des arcs doubleaux que soutiennent des colonnes de marbre gris. Léon XIII l'a fait décorer, par le peintre allemand Seitz, de peintures murales qui représentent le triomphe de saint Thomas d'Aquin.

Première pièce. — Quatre colonnes d'albâtre de Civita-Vecchia. — 1. Vase en caillou d'Egypte, sur une demi-colonne de porphyre rouge. — 2. Tronc d'arbre en marbre, dont les branches sont surmontées de nids avec des amours. *Voir* n° 66. — 3. Pied de statue chaussée. — 4. Torse de Faune. — 5. Statuette de femme drapée. — 6. Statuette de Jason se chaussant. — 7. Torse de Bacchus. — 8. Pied de statue. — 9. Torse de jeune homme. — 10, 11. Torse d'homme, sur un autel à têtes de bélier. — 12. Tête de Faune. — 13. Petit torse. — 14. Vase de porphyre rouge, sur une demi-colonne de granit d'Egypte. — 15, 16. Hermès à tête de Sylvain. — 17, 18. Vase de granit vert. — 19. Enfant jouant, statue très rare. — 20. Sarcophage trouvé dans la catacombe de Sainte-Cyriaque et représentant Apollon et les Muses, avec l'effigie du défunt sur le couvercle. Il est posé sur trois torses et un petit autel. — 21. Vase d'albâtre, sur une demi-colonne de cipollin. — 22. Tête de Julia Soemia, mère de l'empereur Héliogabale. — 23. Torse de Télamon. — 23 *bis*. Vase orné d'une bacchante, sur une demi-colonne de vert antique. — 24. Torse, sur une demi-colonne cannelée de marbre gris. — 25. Torse d'homme, en marbre grec. — 26. Doigt de statue colossale, trouvé près du Colisée. — 27. Pied de statue. — 28. Petit torse. — 29. Torse d'Hercule avec la peau de lion. — 30. Torse d'Hercule. — 31. Candélabre, sur la base duquel sont sculptés un faune et une bacchante. Il est posé sur un autel trouvé au mont Cœlius, et où est représenté le Nil avec ses crocodiles. *Voir* n° 35. Les grands candélabres servaient de support à des lampes et à des vases où l'on brûlait des parfums et des bois de senteur : on les employait dans les maisons aussi bien que dans les temples. — 32. Fragment de statue. — 33. Cratère de granit d'Égypte, sur une demi-colonne de cipollin vert ondé. — 34. Vase de granit d'Égypte, sur une demi-colonne de cipollin. — 35. Candé-

labre, sur le pied duquel sont sculptés Apollon et Marsias, trouvé à Otricoli (État pontifical). Il est posé sur un autel, provenant du mont Cœlius et représentant une divinité égyptienne. (*Voir* n° 31.) — 36. Hermès vêtu de la peau de lion. — 37. Torse d'homme. — 38. Statuette de Bacchus enfant. — 39. Torse d'homme. — 40. Tête de lion en albâtre de Montalto. — 41. Pied en marbre blanc, avec le cothurne d'albâtre fleuri. — 42. Torses de Castor et Pollux. — 43. Torse de Faune, sur une demi-colonne cannelée de marbre gris. — 44. Tête d'Hercule. — 45. Tête d'un Faune. — 46. Vase en serpentin de Gênes, sur une demi-colonne de granit gris. — 47. Statuette de jeune homme. — 48. Urne cinéraire de granit égyptien, sur une demi-colonne de jaune antique bréché. — 49. Statuette d'enfant tenant des raisins. — 50. Vase de serpentin gris. — 51. Torse de Cupidon. — 52. Faune endormi, statuette en basalte vert °. — 53. Torse d'athlète. — 54. Torse de Faune. — 55. Torse de Diane. — 56. Vase en serpentin de Thèbes, sur une demi-colonne de granit à morviglione ou porphyre gris. — 57. Tête de génie. — 58. Tête d'enfant. — 59. Torse d'athlète, posé sur un cippe et un autel. — 60. Torse d'homme en marbre grec. — 61. Torse d'enfant. — 62. Pied d'une grande statue. — 63. Fragment de statue. — 64. Torse de Faune. — 65. Statuette de Faune assis sur un rocher. — 66. Tronc d'arbre, surmonté d'un nid contenant des amours ; sur le piédestal est sculpté l'épervier égyptien. (*Voir* n° 2.) — 67. Pied de statue. — 68. Torse d'Hercule. — 69. Vase de jaspe lysimaque taché de lapis-lazuli, sur une demi-colonne de brèche d'Alep surnommée *Arlequin*, à cause de la bigarrure des couleurs.

Deuxième pièce. — 70. Vase en serpentin vert foncé, sur une demi-colonne de granit rouge. — 70 *bis.* Colonne avec inscription de Coccius Julianus, supportant un cadran solaire, trouvé à Ostie, en 1838. — 71. Statuette d'enfant drapé. — 72. Vase à feuilles de lierre, en marbre blanc, sur une colonne à feuilles imbriquées. — 73. Statuette d'Hercule enfant étouffant un serpent, posée sur un cippe, élevé par le médecin Ulpius Doriforus à un affranchi d'Auguste. — 74. Satyre enlevant une épine du pied d'un Faune. — 75. Satyre, statue posée sur une urne cinéraire. — 76. Tasse de marbre tigré, placée sur un guéridon soutenu par trois têtes d'Hercule avec griffes de lion. — 77. Vase en marbre grec, sur une colonne ornée de feuilles de lierre. — 78. Statuette d'enfant. — 79. Vase en marbre blanc, orné de feuilles de lierre et posé sur un groupe de masques de comédie. — 80. Statuette de Cupidon. — 81. Diane d'Éphèse. — 82. Sarcophage : la mort d'Agamemnon et de Cassandre. — 82 *bis.* Deux vases en marbre de Ponsevera, enfant assis sur une oie et mangeant des raisins, enfant jouant avec un chien, pied de statue, tête *bifrons* en rouge antique, vase d'albâtre oriental. — 83. Statuette de Bacchus. — 84. Urne cinéraire, posée sur un autel avec bacchanale. — 85. Rome, statuette assise. — 86. Vase en marbre blanc godronné, sur un pilastre orné de pampres et raisins. — 87. Esclave portant un vase sur ses épaules. — 88. Mercure,

statuette posée sur un autel qui lui est consacré. — 89. Nymphe. — 90. Tasse de marbre blanc, soutenue par trois silènes accroupis, trouvée dans les fouilles de Roma-Vecchia. — 91. *Voir* n° 86. — 92. Statuette de philosophe assis. — 93. Candélabre, provenant de l'église de Sainte-Constance. — 94. Pied de statue colossale, curieux pour la manière dont les sandales s'attachent. — 95. Vase en granit vert, sur une demi-colonne d'albâtre fleuri. — 96. Vase en serpentin de Thèbes, sur une demi-colonne de granit rouge. — 97. Candélabre. (*Voir* ;n° 93.) — 98. Pied d'albâtre fleuri, avec les doigts en marbre blanc. — 99. Statuette d'enfant nu, tenant deux torches. — 100. Urne cinéraire, sur un pilastre décoré de pampres et de raisins ; un oiseau mange un papillon. — 101. Fragment de pied. — 102. Enfant jouant avec un canard, sur l'urne cinéraire de Pompée Euporianus. — 103. Torse d'homme sur une urne cinéraire. — 104. Jupiter sous la forme d'un aigle enlevant Ganymède ; sur le rocher combattent deux lézards. — 105. Fragment de pied. — 106. Vase en marbre blanc ayant servi pour fontaine. — 107. Vase en pierre de Montagna, sur un pilastre orné de feuilles de lierre. —108. Le génie d'Hercule. — 109. Vase cinéraire, où sont sculptés deux coqs combattant, par allusion au combat de la vie. — 110. Mercure enfant, tenant un chien dans ses bras. — 111. Statue de Diane chasseresse. — 112. Sarcophage : la fable de Protésilas et de Laodamie. — 112 *bis*. Vase de granit vert foncé. — 112 *ter*. Vase en marbre vert de Ponsevera. — 113. Un amour jouant avec une oie. — 113 *bis*. Coupe en marbre blanc. — 113 *ter*. Statuette d'amour. — 114. Urne cinéraire, avec deux têtes de Jupiter Ammon formant les anses, posée sur des masques de théâtre. — 115. Bacchus enfant. — 116. Vase cinéraire, sur une colonne ornée de pampres et de raisins. — 117, 118. Deux enfants portant des urnes et ayant servi d'ornement à une fontaine. — 119. Le berger Ganymède, enlevé par Jupiter transformé en aigle. — 120. Trépied d'albâtre rose à taches diaphanes; des têtes de léopard supportent la tasse de forme circulaire. — 121. Vase cinéraire d'Aurélius Victorius, sur une colonne ornée de pampres et de raisins. — 122. Statue de l'Amour tirant de l'arc. — 123. Vase en serpentin noir.— 123 *bis*. Autel dédié à Titus Claude-Auguste et surmonté d'un cadran solaire avec les noms des mois en grec.

Troisième pièce. — Toutes les statues de cette salle furent trouvées en 1825 par Marie-Antoine, duchesse de Chablais, à Tor-Marancio, hors de la porte S.-Sébastien. — Dans le mur sont encastrées huit fresques représentant les quatre saisons et quatre génies agrestes.

124. Hermès *bifrons* de Bacchus et Libera. — 125. Statue de femme drapée, tenant une boîte à onguents. — 126. Monument votif avec un serpent. — 127. Tête d'Ariane. — 128. Torse de femme drapée. — 129. Nymphe, appuyée su r

une urne par où s'écoulait l'eau de la fontaine. — 130. Pleureuse des morts, fragment de statue. — 131. Mosaïque de couleur, avec une bordure blanche et noire, représentant des poissons, un poulet, des dattes, des écrevisses et une botte d'asperges. — 132. Torse de Vénus Anadiomène. — 133. Statue de Silène monté sur un bouc. — 133 *bis.* Magnifique colonne d'albâtre fleuri, surmontée d'une tasse d'albâtre oriental. — 134. Statuette de Sophocle assis. — 135. Fragment de statue. — 136. Tête de Faune. — 137. Statue d'Ariane. — 138. Bas-relief : marchand avec des amphores pleines de vin ou d'huile. — 139. Buste d'homme. — 140. Hermès de Socrate. — 141. Statue de Bacchus. — 142. Table de marbre avec empreinte de pieds, signe de propriété sur les tombeaux. — 143. Tête de Flamine. — 144. Torse d'adolescent. — 145. Fragment de statue drapée. — 146. Sarcophage : les courses de chars dans le cirque, par allusion à la course de la vie. — 147. Cheval marin. — 148. Fragment d'inscription. — 149. Bacchus. — 149 *bis.* Silène portant Bacchus enfant sur ses épaules, groupe en marbre blanc avec des yeux d'émail, trouvé au *Sancta Sanctorum* et donné par Pie IX *. — 150. Fragment de statue. — 151. Torso de Bacchus. — 152. Tête de Dioscure. — 153. Statue de Bacchus. — 154. Couvercle d'urne cinéraire représentant un serpent enroulé. — 155. Hermès *bifrons*, représentant Bacchus et Libera.

Quatrième pièce. — 156. Vase en vert de Ponsevera, imitant le vert antique, posé sur une demi-colonne de *pavonazetto.* — 157. Candélabre feuillagé, à tête de bélier et sphinx aux angles, provenant de Sainte-Constance-hors-les-Murs. — 158. Le génie de la Mort, statuette appuyée sur une torche renversée, avec une couronne d'immortelles au cou. — 159. Vase en vert de Gênes, sur un bloc d'albâtre à cristaux et un autel orné de bucrânes et de festons. — 160, 161. Bacchus et Ariane, statues trouvées près Monte Rotondo (État pontifical). — 162. Victoire navale, statuette posée sur un groupe moderne de dauphins et de coquillages. — 163. Silène ivre, statuette couchée. — 164. Vase cinéraire de Cicereius Cotilus, sur une colonne avec inscription grecque dédiée à Commode. — 165. Silène, statuette debout. — 166. Candélabre feuillagé, — 167. Nymphe, statuette tenant une coquille. — 168. Matrone romaine, statue trouvée près du tombeau de Néron. — 169. Statuette d'enfant tenant un oiseau. — 170. Statuette de Mercure avec tous ses attributs : le pétase ailé, les ailes aux pieds, la bourse et le caducée. — 171. Vase d'albâtre oriental, posé sur un cippe et un autel orné de bucrânes et de festons. — 172. Statuette du Dieu de la convalescence. — 173. Sarcophage : Bacchus trouvant Ariane. — 173 *bis.* Deux urnes cinéraires strigillées, posées sur des colonnes de *pavonazzo* et de *palombino.* — 173 *ter.* Vase en vert de Ponsevera. — 174. Statuette d'enfant, portant un trophée militaire. — 175. Vase en marbre blanc, dont les anses sont formées par des branches d'olivier qui s'étalent sur la panse; il est posé sur un putéal en travertin *. — 176. Statuette de Faune dansant avec les

crotales. — 177. Vieux pêcheur, statue trouvée dans la villa Pamphili, à Rome; elle est posée sur un bas-relief représentant une néréide. — 178. Statuette de Faune dansant avec les crotales. — 179. Grand vase de marbre blanc, représentant une bacchanale et une vigne, posé sur un autel. — 180. Mercure enfant, statuette trouvée à Tivoli (État pontifical). — 181. Tasse de rouge antique en forme de gondole, sur un pied de candélabre. — 182. Statuette de Terpsichore, avec la harpe et le plectrum. — 183. Torse de Diaduménien. — 184. Statuette de Cybèle, posant le pied sur la personnification de la Terre. — 185. Vase en vert de Carrare, sur une colonnette de basalte noir et le cippe d'un sculpteur. — 186. Statuette du génie de la Mort, appuyé sur une torche renversée. — 187. Candélabre à quatre étages, en forme de chapiteau feuillagé. — 188. Vase d'albâtre d'Orte, sur une colonnette de cipollin vert ondé. — 189. Vase de jaspe rouge, sur une demi-colonne de jaune antique. — 190. Moulage en plâtre d'un candélabre, sur le piédestal duquel est figurée une danse bachique. — 191. Statuette d'histrion assis, avec le masque comique. — 192. Sur une colonne de granit vert, vase de noir antique d'Alger, dont les anses sont formées par deux pics verts. — 193. Statuette d'enfant, avec un masque par la bouche duquel passait le conduit d'une fontaine. — 194. Statuette d'enfant jouant avec une oie. — 195. Statuette de jeune berger tenant des fruits et le *pedum*. — 196. Tasse en rouge antique, sur un autel à têtes de bélier. — 197. *Voir* n° 191. — 198. Vase de marbre blanc, posé sur un putéal. — 199. Statuette de Satyre, tenant un vase sur ses épaules. — 200. Jupiter, transformé en Diane chasseresse. — 201. Statuette de Satyre assis sur un rocher. — 202. Vase d'albâtre oriental, sur une urne cinéraire, avec l'inscription *Argenti. have; Argenti. tu. nobis. bibes.* — 203. Statuette de l'Amour, allumant sa torche à l'autel de Vénus. — 204. Les fils de Niobé percés de flèches par Apollon et Diane, sarcophage trouvé à Rome près la porte S.-Sébastien. — 204 *bis*. Vase d'albâtre antique de Tivoli. — 204 *ter*. Vase d'albâtre oriental, bassin de marbre en forme de coquilles; dans le mur est encastrée la moitié d'un vase d'albâtre oriental. — 205. Statuette d'homme nu, le manteau rejeté en arrière. — 206. Vase d'albâtre oriental, sur un autel circulaire où sont sculptés des bucrânes et des guirlandes.— 207. Statuette d'enfant, faisant becqueter un raisin par un oiseau. — 208. Enfant avec la toge et la bulle d'or, statue posée sur le cippe de Septime Sévère. — 209. Statuette d'enfant, jouant avec une perdrix. — 210. Vase où est sculptée une bacchanale, sur un pied de candélabre. — 211. Statuette d'enfant, tenant un canard et une couronne. — 212. Urne cinéraire ovoïde strigillée. — 213. Statuette d'enfant, faisant manger un oiseau. — 214. Statuette d'enfant, jouant avec un canard, trouvée à Genzano près du lac de Némi. — 215. Statuette de femme drapée. — 216. Statuette d'enfant, couché et dormant. 217. Vase de granit tigré d'Égypte, sur l'urne cinéraire de Pompée Faustus. — 218. Statuette d'enfant, tenant un oiseau. — 219. Candélabre trouvé à

Ste-Agnès-hors-les-Murs. — 220. Vase en vert de Ponsevera, sur une demi-colonne de cipollin vert.

Cinquième pièce. — 221. Tasse en rouge antique, sur un autel hexagone où des génies supportent une guirlande de fleurs et de fruits. — 222. Statue de femme en style archaïque. — 223. Tasse de marbre blanc, sur un cippe où sont sculptés des Ménades et des Faunes. — 224. Némésis, déesse de la Justice, statuette trouvée à Pantanella, près Tivoli. — 225. Vase cinéraire en palombin de Tibère Claude, sur un terme dédié à Rogatus *pontifici Dei Solis.* — 226. Enfant tenant deux oiseaux, statuette trouvée à Roma-Vecchia. — 228. Hercule enfant, étouffant deux serpents, statuette trouvée dans le forum de Palestrina (État pontifical). — 229. Urne cinéraire en albâtre, posée sur un cippe. — 230. Vase de marbre blanc, représentant une chasse au lièvre, à la biche, au lion, au buffle et au sanglier, posé sur un terme dédié à Crescentilla, femme de Rogatus, *veteris sanctitatis matronæ.* — 231. Comédien, avec un masque, déclamant, statuette trouvée à Palestrina. — 232. Vase godronné, sur le cippe de Tibère Claude Alexandre, philosophe stoïque. — 233. Statue de Poppée sous les traits de Cérès. — 234. Candélabre trouvé à Otricoli, dont le fût est découpé en spirales et orné de colombes : sur la base, sont les quatre dieux Jupiter, Minerve, Apollon et Vénus. — 235. Vase de granit tacheté de rouge, sur un autel aux emblêmes de Diane et d'Apollon. — 236. *Voir* n° 235. — 237. Candélabre feuillagé. — 238. Statue d'impératrice, tenant une patère. — 239. Tasse en serpentin vert, sur un autel consacré à Esculape *. — 240. Statue d'esclave maure, tenant une éponge, un strigile et un vase à parfums. — 241. Vase de marbre blanc, où est représentée une bacchanale; trouvé à Ostie. — 242. Statuette d'enfant déclamant. — 243. Ganymède tenant un aigle et un vase par où s'écoulait l'eau d'une fontaine, statue posée sur un bas-relief représentant un satyre buvant. — 244. Statuette de Bacchus enfant. — 245. Vase de marbre blanc, où sont sculptés des hippocampes et des dauphins, — 246. Statuette de Faune ayant servi à une fontaine, trouvée à Roma-Vecchia. — 247. Tasse de granit rouge, sur un autel dédié par Caïus Petronius et un cippe mithriaque*. — 248. Statue de Lucille, femme de Lucius Verus. — 249. Tasse de porphyre vert, sur l'urne cinéraire de Julius Secondinus.

Sixième pièce. — 250. Cantharus, figurant Neptune entouré d'hippocampes, sur un pilastre orné de rinceaux. — 251. Statuette du génie de la Mort. — 252. Cantharus de marbre blanc, sur une colonnette de porte sainte. — 253. Diane et le berger Endymion, sarcophage trouvé hors la porte Saint-Sébastien. — 253 *bis.* Deux urnes cinéraires de marbre blanc. — 253 *ter.* Statuette du génie de l'Égypte, tenant une corne d'abondance et un crocodile. — 254. Statuette de Cérès en marbre de Paros. — 254 *bis.* Statuette d'enfant, tenant un oiseau. — 254 *ter.* Statuette de Mars. — 255. Grand vase tapissé d'une vigne courante, avec des oies aux anses, posé sur une colonnette de *pavonazetto* cannelée en spi-

rale. — **256.** Statuette de Silène, trouvée à Roma-Vecchia. — **257.** Statue de Ganymède, trouvée à Falerone. — **258.** Statuette d'enfant jouant avec une oie. — **259.** Statue de Faune avec le *pedum*. — **260.** Hermès de Faune. — **261.** Statue du berger Pâris. — **262.** Hermès de Saturne *bifrons*, trouvé au palais Massimo, à Rome. — **263.** Statuette d'enfant, jouant avec une oie. — **264.** Statue d'un des fils de Niobé, trouvée à Ostie. — **265.** Statuette de berger, tenant un veau. — **266.** Grand vase ovoïde, représentant les fêtes de Bacchus, sur une colonne, avec une inscription relative à Marc-Aurèle Maxence. — **267.** Statuette de l'Abondance. — **268.** Vase de granit gris d'Égypte, sur une colonnette du même marbre. — **269.** Sarcophage : enlèvement des deux fils de Leucippe, roi de Sicyone, par Castor et Pollux. — **269 bis.** Deux urnes cinéraires, deux statuettes de guerriers, statuette de gladiateur combattant. — **270.** Statuette du génie de la Mort. — **271.** Cantharus, où est sculpté Silène avec des Faunes, sur un autel dédié à Caïus Julius Felix. — Au-dessus de la porte : deux vases sculptés, trois personnages drapés et tenant le volumen, haut-relief.

VIII. — GALERIE DES TAPISSERIES [1].

Cette longue galerie est divisée en trois compartiments par deux arcs-doubleaux, que soutiennent quatre colonnes de porphyre. Les deux portes sont flanquées de colonnes de vert antique. Le plafond a été peint en camaïeu sous Pie VI par Bernardin Nocchi, Dominique del Frato et Antoine Murini : il représente les principaux traits de la vie de Trajan et d'Adrien, ainsi que le génie des beaux-arts. Toutes les tapisseries, moins les nos 19, 20 et 21, ont été dessinées par Raphaël; les originaux sont conservés en Angleterre, à Hampton-court. Elles furent exécutées à Arras (France), d'où leur vient leur nom d'*Arazzi*, par Bernard Wan Orlay et Michel Coxis, en haute lisse soie et or. Léon X les avait commandées pour tendre les murs de la chapelle Sixtine. Elles coûtèrent alors soixante-dix mille écus.

1. La mort d'Ananie. Le soubassement représente le retour à Florence, sa patrie, du cardinal Jean de Médicis. Sur la bordure, armes de Léon X, et personnification de la Foi, de l'Espérance et de la Charité.

2. J.-C. donnant les clefs à S. Pierre et lui ordonnant de paître son troupeau. Le soubassement représente Pierre et Julien de Médicis fuyant de Florence, dont ils emportent les objets d'art, et le cardinal passant au milieu du peuple, déguisé en franciscain. Aux bordures, le Printemps,

l'Été, l'Automne et l'Hiver; armes de Léon X; les trois Parques et deux satyres.

3. S. Paul et S. Barnabé refusant le sacrifice que les habitants de Lystra veulent leur offrir. Le soubassement représente S. Paul prenant congé de S. Jean pour se rendre à Jérusalem et instruisant les Juifs à Antioche; au milieu, emblèmes de la maison de Médicis, le lion, les boules, le joug, l'anneau à pointe de diamant et les plumes.

4. S. Paul prêchant à Athènes dans l'Aréopage, en face d'un temple semblable à celui que Bramante construisit sur le Janicule. Le soubassement représente S. Paul partant d'Athènes et arrivant à Corinthe, où il travaille à la confection des tentes; insulté par les Juifs; baptisant Crispus, le chef de la synagogue, avec toute sa famille; conduit par les Juifs devant Gallion, proconsul d'Achaïe. Sur la bordure, les armes des Médicis, la Renommée, et Atlas portant le monde; le Jour et la Nuit, et un cadran italien de vingt-quatre heures.

Une inscription rappelle que ces tapisseries furent restituées par Anne de Montmorency à Jules III, en 1553, le connétable de Bourbon les ayant enlevées lors du pillage de la ville de Rome, en 1526.

VRBE CAPTA PARTEM AVLAEORVM A
PRAEDONIB. DISTRACTORVM CONQVISI
TAM ANNAE MORMORANCIVS GALLI
CAE MILITIAE PRAEF. RESARCIENDAM.
ATQ; IVLIO. III P. M. RESTITVENDAM
CVRAVIT. . 1553

5. J.-C., vêtu en jardinier, apparaissant à la Madeleine, après sa résurrection. Les nos 5, 6, 7, 8, 9, 10, 11 et 12 sont dessinés dans la deuxième manière de Raphaël.

6. J.-C. à table avec les disciples d'Emmaüs.

7. La Présentation au temple. Le portique est orné de colonnes vitinées, copiées sur celles que Ste Hélène apporta, dit-on, du temple de Jérusalem à Rome, et qui sont conservées dans la basilique vaticane.

8. Adoration des bergers.

9. L'Ascension de J.-C.

10. L'Adoration des Mages. On remarque le cortège de chevaux, de dromadaires et d'éléphants.

11. La Résurrection de J.-C.

12. La descente du S.-Esprit sur les apôtres dans le cénacle.

13. Le tremblement de terre, pendant que S. Paul est en prison à Silla.

14. La Religion, les pieds sur le globe du monde, assise au ciel entre la Justice et la Charité; deux lions accroupis soutiennent les étendards de la Ste Église. La bordure est ornée d'arabesques aux armes de Léon X. Une copie en a été faite à l'hospice apostolique de S.-Michel, sous Pie VI,

pour servir au trône du pape le jeudi saint et lors des consistoires publics.

15. Lapidation de S. Etienne. Le soubassement représente le cardinal de Médicis, légat du pape, entrant à Florence.

16. 17, 18, Massacre des Innocents.

19. Adoration des bergers. Cette tapisserie, de la fin du xv° siècle, est entourée d'une guirlande de roses.

20. J.-C., portant sa croix, rencontre sa mère sur le chemin du Calvaire. La bordure, ornée de rinceaux et d'oiseaux, porte les armes du cardinal de Médicis ; aux angles inférieurs sont des sauterelles pinçant de la harpe.

21. Le Christ confiant à S. Pierre le soin de paître son troupeau, tapisserie des Gobelins (xvii° siècle).

22. Guérison du paralytique à la porte du temple, dont le portique est orné de colonnes vitinées. Le soubassement représente le cardinal de Médicis à la bataille de Ravenne et sa fuite.

23. Conversion de S. Paul, renversé de cheval sur la route de Damas. Au soubassement, le massacre des troupes espagnoles à la prise de Prato, en 1512.

IX. — SALLE DES CARTES GÉOGRAPHIQUES.

Ensemble. — La salle des cartes géographiques fut construite, en 1581, sous le pontificat de Grégoire XIII, par Jérôme Muziani, de Brescia. Complétée et restaurée sous Urbain VIII, en 1631, elle a été rafraîchie par les soins de Pie IX.

En plan, elle dessine un rectangle, qui se développe sur une longueur de 118m,80, et une largeur de 5m,50. Voûtée en plein cintre, elle atteint une hauteur de 6m,60.

Les artistes qui y ont travaillé, sous la direction de Muziani, sont : Raffaellino de Reggio, Paris Nogari, Pascal Cati, Octavien Mascherini, Marc de Faënza, Jean de Modène, Jérôme Massei, Jacques Sementa, Lorenzino de Bologne, et Antoine Danti, frère du géographe. Les figures des tableaux d'histoire sont d'Antoine Tempesta, de Florence, plus connu sous le nom de *Tempestino.*

Le pavé est en briques de deux couleurs, combinées suivant des dessins géométriques. Aux extrémités de la salle, on voit le nom et le dragon de Grégoire XIII.

Trente-quatre fenêtres éclairent cette longue galerie. Dix-sept ouvrent sur les jardins du Vatican, et les autres, à gauche, sur une cour intérieure.

Les trumeaux sont ornés de grandes cartes géographiques, d'un effet très pittoresque. Une teinte bleue avec vagues exprime la mer, où voguent des navires et se jouent des poissons et des monstres marins. Une étoile indique par des rayons d'or la longitude et la latitude. La terre est couverte de bois, de montagnes, de villes, de lacs, figurés au naturel et en perspective. Des groupes de personnages rappellent avec des inscriptions les principaux faits historiques. Une inscription plus développée mentionne les produits de chaque pays. Ces cartes sont l'œuvre du dominicain Ignace Danti.

Chaque trumeau offre, depuis Pie VII, un banc de bois entre deux hermès antiques de marbre blanc.

La voûte est historiée de trois sortes de sujets : les sacrifices de l'ancienne loi peints en camaïeu jaune, ce que les Italiens nomment *chiariscuri a terretta gialla;* les vies des saints, correspondant aux cartes respectives du pays qu'ils ont illustré, et enfin une série de vertus et d'allégories.

La porte, encadrée de *porta santa*, est surmontée des armes de Grégoire XIII, soutenues par la Justice et l'Abondance, grandes statues de stuc, et aussi de cette inscription, noire sur fond d'or, qui donne une notion générale de l'Italie, seule contrée figurée sur les cartes, dans son ensemble et ses détails : *Italia, regio totius orbis nobilissima, ut natura ab Appennino secta est, hoc itidem ambulacro in duas partes, alteram hinc Alpibus et supero, alteram hinc infero mari terminatas dividitur, a Varoque flumine ad extremos usque Brutios ac Sallentinos regnis, provinciis, ditionibus, insulis, intra suos, ut nunc sunt, fines dispositis, tota in tabulis longo utrimque tractu explicatur. Fornix pia sanctorum virorum facta locis in quibus gesta sunt ex advorsum respondentia ostendit. Hæc ne jucunditati deesset ex rerum et locorum cognitione utilitas, Gregorius XIII pont. max. non suæ magis quam Romanorum Pontificum commoditati hoc artificio et splendore a se incoata perfici voluit anno MDLXXXI.*

Traits de la vie des Saints. S. Paul s'embarque pour Rome : *S. Paulus Romam venturus navem conscendit.* — A Malte, il guérit le père de Publius : *S. Paulus Publi parentem Melitæ sanat.* — Il secoue dans le feu la vipère qui s'était attachée à sa main : *S. Paulus viperam illæsus excutit.*

2. L'empereur Valentinien se lève de table pour recevoir S. Martin : *S. Martino episcopo adventanti Valentinianus imp. reverenter assurgere divinitus compellitur.*

3. Le voile de Ste Agathe arrête les ravages causés par l'Etna en feu : *S. Agathæ tenui velo Ætnæ ignis propulsatur.* — S. Michel apparaît, sous la forme d'un taureau, dans une caverne du mot Gargan, où le clergé se rend en procession : *S. Michael in monte Gargano apparet.* — S. Anselme, au concile de Bari, confond les hérétiques : *S. Anselmus in concilio hæreticos arguit.*

4. Le roi Théodoric est précipité en enfer par le pape Jean et Boëce : *Theodoricus rex in infernum dejicitur.*

5. Le pape S. Symmaque fait porter sur des navires aux évêques exilés pour la foi les vêtements qui leur sont nécessaires : *Symmachus papa episcopis relegatis necessaria subministrat.* — Une députation va offrir la tiare à S. Pierre de Murano, qui vit en anachorète au milieu des neiges de la montagne della Majella : *S. Petrus de Murano anacoreta in pontificem eligitur.* — S. Bernardin de Sienne oblige un marchand à brûler les cartes à jouer qu'il possède et lui assure sa fortune en lui faisant débiter à la place des images du S. Nom de Jésus : *S. Bernardinus vitiorum illecebras comburit.*

6. Les habitants de la Corse reconnaissent S. Grégoire VII pour leur souverain dans la personne du légat qu'il leur envoie : *S. Gregorium VII dominum suum per legatum agnoscunt.*

7. L'empereur Henri communie et fait communier ses soldats pour les préparer au combat : *Henricus imp. Christi corpore milites suos corroborat.* — La maison de la Ste Vierge est transportée par les anges de Nazareth à Lorette : *Angeli Mariæ Virginis domum circumferunt.* — S. Marcellin arrête par sa bénédiction l'incendie qui dévore la ville d'Ancône dont il est évêque : *S. Marcellinus Anconam urbem incendio eximit.*

8. Le feu d'un four à chaux respecte S. François de Paule : *S. Franciscus de Paula ab igne non læditur.*

9. S. François de Paule traverse le détroit de Messine sur son manteau en guise de barque : *S. Franciscus de Paula pallio utitur pro navigio.* — S. Pierre Damien cardinal écrit une règle pour les ermites : *S. Petrus Damianus card. regulam eremiticam conscribit.* — S. Ubald, évêque de Gubbio, met en fuite par le signe de la croix l'armée qui assiège sa ville épiscopale : *S. Ubaldus signo crucis hostes fugat.*

10. S. Sévère est désigné par l'Esprit-Saint, pour être archevêque de Ravenne, au clergé et au peuple assemblés : *S. Severus a Spiritu S. Ravennæ archiepiscopus designatur.*

11. Les prières de S. Lavier délivrent les possédés des démons qui les obsèdent : *S. Laberii precibus fugantur dæmones.* — Raynulphe à genoux implore le secours de S. Bernard, dont les prières mettent en fuite ses

ennemis : *Rainulphus S. Bernardi precibus hostes vincit.* — S. Antoine de Padoue prêche sur le bord de la mer et les poissons sortent la tête de l'eau pour l'entendre : *S. Antonio prædicante pisces ex aqua emergunt.*

12. Deux diacres distribuent au peuple la manne qui sort du corps de S. André, placé sous un autel : *Manna e corpore S. Andreæ fluit.*

13. S. Pétrone ressuscite à Bologne un maçon qu'a tué la chute d'une colonne : *S. Petronius Bononiæ mortuum suscitat.* — Le Christ confie à S. Pierre la garde de son troupeau, fresque de Romanelli. — Vue du monastère de Ste-Marie sur le mont Guardia : *Effigies B. M. Virginis in monte Guardiæ S. Lucæ opus.* — Vue du monastère de S.-Michel *in Bosco*, ces deux vues ont été peintes par Jean Canini : *Celeberrimum S. Michaëlis monasterium in Nemore prope Bononiam.* — Des anges apportent du pain à S. Dominique pour nourrir ses religieux de Bologne : *S. Dominico panem Bononiæ angeli ministrant.*

14. — S. Benoît reconnaît, au milieu de sa cour, le roi Totila qui cherche à rester incognito : *S. Benedictus Totilam regem non agnitum detegit.*

15. Le sang de S. Janvier entre en ébullition, quand on le met en présence de sa tête : *S. Januarii sanguis Neapoli ebullit.* — Par les prières des Saints Apôtres, Simon le Magicien, que des démons soutenaient dans les airs, tombe à terre et se brise le corps : *Simon Magus Petro debitas pœnas resolvit.* — S. Géminien délivre de la fureur de l'ennemi la ville de Modène : *Mutina precibus S. Geminiani servatur.*

16. Le Christ apparaît à S. Pierre qui lui demande où il va : *Domine, quo vadis?*

17. Ste Claire, l'ostensoir en main, défait les Sarrasins qui assiègent Assise : *S. Clara Assisium obsessum a Saracenis liberat.* — S. Léon le Grand arrête Attila que S. Pierre et S. Paul menacent de leurs glaives, s'il franchit le Pô : *S. Leo pont. max. Attilam furentem reprimit.* — Innocent IV délivre Parme qu'assiège Frédéric II : *Parma urbs Federici II obsidione eximitur Innocentii IIII pont. max. opera.*

18. La comtesse Mathilde offre ses biens au Saint-Siège : *Mathilda multa bona Ecclesiæ Romanæ obtulit.*

19. Urbain IV reconnaît le miracle de Bolsène, où une hostie, pendant la messe, laissa des traces de sang sur un corporal : *Christi corporis miraculum Vulsinii actum in Urbeveto ab Urbano IIII celebratur.* — Alexandre III reçoit à Saint-Marc de Venise la soumission de l'empereur Frédéric Barberousse : *Fredericus imp. Alexandro III obedientiam præstat.* — S. François d'Assise apparaît à S. Antoine de Padoue qui prêche : *S. Antonio prædicanti S. Franciscus apparet.*

20. S. Constance, de la prison où il est enfermé, fait le signe de la croix sur des malades qu'il guérit : *S. Constantius episcopus signo crucis infirmos sanat.*

21. Un séraphin imprime les stigmates de la Passion aux membres de S. François d'Assise, sur le mont dell'Avernia : *S. Franciscus in Arvernum*

stigmatibus decoratur. — S. Romuald établit les religieux de son ordre dans le désert de Camaldoli : *S. Romualdus Camaldulensem eremum instituit.* — S. Ambroise chasse de Milan, le fouet en main, les ennemis de l'Église : *S. Ambrosius Ecclesiæ hostes e Mediolano expellit.*

22. S. Ambroise interdit à l'empereur Théodose l'entrée de l'église : *S. Ambrosius Theodosium imp. ab ingressu ecclesiæ expellit.*

23. Les cendres de S. Jean-Baptiste sont portées processionnellement à Gênes : *S. Jo. Baptistæ cineres Genuam deferuntur.* — Constantin, à cheval dans la plaine de Ponte-Molle, contemple la croix que deux anges lui montrent au ciel et qui lui assure la victoire : *In hoc vince.* — A Turin, on fait avec pompe l'ostension du Saint Suaire dans lequel N.-S. fut enseveli : *Christi imago ostenditur sancta sindone expressa.*

24. Constantin tient par la bride le cheval de S. Sylvestre : *Constantinus imp. S. Silvestri equi frenum tenet.*

25. Constantin bâtit une basilique en l'honneur de S. Pierre : *Constantinus imp. Petro apostolo basilicam erigit.* — Il est baptisé par S. Sylvestre : *Sylvester p. Constantinum imp. baptisat.* — Il fait construire la basilique de Saint-Paul : *Constantinus imp. S. Paulo apostolo basilicam erigit.*

Sacrifices de l'ancienne loi. — Ces petits tableaux sont peints en camaïeu dans l'ordre suivant : Deux colombes sont offertes au grand prêtre. — Purification par l'eau de la piscine probatique. — Femme se lavant et allant à l'autel pour se purifier de son impureté : *Lavabitur aqua et immunda erit usque ad vesperum.* — Offrande de l'agneau et des colombes : *Expletis diebus purific. deferet agnum ann. et pullos columbarum.* — Immolation d'un bouc. — Sacrifice de la chèvre : *Si quis de populo ign. peccaverit offeret capram.* — Sacrifice du veau : *Seniores pro omnis pop. peccato offerent vitulum.* — Sacrifice de l'eau répandue. — Les prêtres déposent sur l'autel les entrailles d'un bœuf. — Une femme prie à genoux devant le voile du temple. — Un prêtre ordonne à une femme de se purifier par l'eau. — Immolation d'un bœuf : *Immolabit vitulum imm. ad ostium tabernaculi.* — Moïse et le buisson ardent : *Moyses immolabit Deo super montem istum.* — Sacrifice de Jacob : *Jacob sacrif. ad puteum juramenti.* — Jacob oint d'huile un autel : *Jacob sacrif. in monte Bethel.* — Jacob élève un autel. — Il le consacre à Dieu : *Invocavit super altare fortissimum Deum Israel.* — Songe et échelle mystérieuse de Jacob : *Erit mihi Dominus in Deum.* — Sacrifice d'Abraham. — Noé sacrifie au sortir de l'arche. — Adam prie avec sa femme et ses enfants : *Adam immolat Deo sacrificium laudis.* — Sacrifice de Caïn et d'Abel.

Vertus et allégories. — Je les décris dans l'ordre un peu confus où elles se présentent au spectateur et avec leurs répétitions nombreuses : La *Justice* a le glaive et la balance ; la *Libéralité*, la corne d'abondance ; la *Sérénité*, l'arc-en-ciel au-dessus de la tête ; la *Force*, un faisceau de verges ; la *Foi*, une croix et un trépied ; l'*Espérance*, la tête d'Holopherne et le poisson du jeune Tobie, qui permettent d'espérer le salut du peuple et la guérison de l'aveugle ;

la *Charité*, un enfant et une corne d'abondance; l'*Harmonie*, HARMONIA, tient une lyre sonore; la *Sagesse*, SAPIENTIA, est voilée et vêtue d'une robe brune pour ne pas attirer les regards, elle fait discrètement l'aumône à un pauvre petit enfant abandonné; la *Dévotion*, DEVOTIO, tient la navette dont l'encens fume dans l'encensoir et a allumé devant le tabernacle du Très-Haut le chandelier à sept branches; l'*Humilité*, HVMILITAS, baisse les yeux modestement et croise ses mains sur sa poitrine; la *Virginité*, VIRGINITAS, est pure comme le lis qu'elle a cueilli; la *Force* s'appuie sur une colonne et l'*Avarice* compte son argent qu'elle dépose dans un coffre-fort; la *Justice*, glaive et balance en main, retient captif à une colonne, où il est enchaîné, un malfaiteur; l'*Abondance* réunit à la fois les dons de la terre et de l'onde dans son urne et dans sa corne, elle est couronnée d'épis; la *Foi* a le calice et la croix; l'*Espérance* est en prière; la *Prudence* porte le glaive, le miroir et le serpent; la *Colère de Dieu*, IRA DEI, brandit une épée flamboyante et fait souffler les vents; le *Reproche*, INCREPATIO, casqué, le feu à la main pour réprimander, la trompette à la bouche pour donner de l'éclat à ses avis; l'*Offense*, OFFENSIO, comme David, frappe son adversaire au front avec une pierre; l'*Immutabilité*, IMMVTATIO, tend son bras immobile et raidi; la *Providence ?* PREMISSIO, arrête l'enfant échevelé qui, le tambourin à la main, dans la saison d'automne, que représente un pied de vigne, va gaiement danser et folâtrer; la *Fidélité*, FIDELITAS, proteste de ses sentiments, la main sur le cœur : un chien est couché près d'elle; la *Servitude*, SERVITVS, a les mains liées et le corps dépouillé de vêtements; l'*Idolâtrie*, IDOLOLATRIA, adore le veau d'or élevé sur une colonne; la *Religion* baptise un enfant agenouillé, sur la tête de qui voltige la colombe divine; l'*Église* tient la croix du Sauveur, le livre de la doctrine et les deux clefs symboliques données à S. Pierre par le Christ; l'*Espérance*, SPES, a des ailes pour voler au ciel où elle aspire; la *Charité*, CHARITAS, elle aussi, est ailée : elle tient dans sa main son cœur enflammé; la *Douceur*, MANSVETVDO, baisse les yeux sur l'agneau qui lui sert de modèle; la *Foi*, FAMILIARITAS FIDEI, croit en un Dieu-Trinité, dont elle voit dans le triangle l'expression rigoureuse; la *Foi*, ailée comme ses deux sœurs, parce qu'elle a une origine céleste, montre le ciel et la croix de son auteur; l'*Église*, ECCLESIA, est ailée et présente aux fidèles le temple où ils doivent se réunir; la *Force* tient le bâton du commandement et la colonne solide, ces deux types de la force morale et matérielle; la *Promptitude*, PROMPTITVDO, monte lestement un escalier; guerrière, elle a le glaive pour terminer vite les combats; architecte, le marteau, pour achever rapidement l'édifice commencé; la *Prière* tient une navette; la *Compassion*, un enfant dans une corbeille; la *Paix*, nimbée, une branche d'olivier; la *Justice*, une balance; la *Résignation*, une croix sur ses épaules; la *Vérité*, le soleil dans la main droite et la lune dans la gauche; la *Stérilité* lance la foudre et fait souffler les vents; la *Tempérance* verse de l'eau dans un bassin; la *Vigilance*, VIGI-

LANTIA, se distingue par le serpent craintif, la lampe allumée et le vase plein d'huile ; la *Dîme*, DECIMAE, se paye à l'Église avec un pain et un muid de vin ; la *Myrrhe*, MYRRHA, couronnée, porte un vase plein de parfums, comme les trois Maries ; l'*Or*, AVRVM, est symbolisé par une couronne et une chaîne d'or ; l'*Encens*, TVS, par l'encensoir fumant ; le *Zèle*, ZELVS, prend à deux mains le manteau de pourpre qui fut dérisoirement jeté sur les épaules du Sauveur à sa douleureuse Passion ; la *Substance*, SVSTANTIA, se donne elle-même le lait de son sein, après avoir offert la substance de la terre, le blé, qui fait le pain, et la grappe, d'où le vin coule ; la *Félicité stable*, FELICITAS STABILIS, se trouve à la fois dans les villes et dans le commerce, de là sa corne d'abondance et sa couronne murale ; la *Prière*, DEPRECATIO, supplie, mains jointes ; la *Foi*, FIDES, est voilée parce qu'elle croit sans voir aux mystères de l'Évangile et de l'Eucharistie, signifiés par un livre et un calice ; la *Religion*, RELIGIO, vêtue de l'étole croisée, offre de l'encens sur un autel et montre le temple qu'elle a construit ; la *Charité* a des extases, une auréole de feu l'enveloppe ; la *Douceur*, MANSVETVDO, ne peut être mieux figurée que par un essaim d'abeilles, qui donne le miel, le plus doux des mets naturels ; la *Paix*, PAX, a présenté son bâton au serpent, qui s'y enroule; la *Justice* tient le globe du monde et montre au ciel l'*Esprit-Saint* qui lui dicte ses arrêts ; la *Prière* balance l'encensoir ; la *Résurrection* arbore un drapeau rouge timbré d'une croix blanche ; la *Confiance*, CONFIDENTIA, lève les yeux au ciel, dont elle implore le secours, et attend, les bras tendus; le *Zèle*, ZELVS, brandit une épée dans chaque main pour frapper des coups plus fréquents; la *Renommée*, FAMA, sonne de deux trompettes pour mieux retentir au loin; l'*Obéissance* plie ses épaules sous le joug; la *Contemplation*, CONTEMPLATIO, médite sur le ciel, qu'elle fixe, et concentre dans son cœur les grâces qu'elle en reçoit; l'*Église*, armée du bénitier et du goupillon pour bénir et exorciser, porte la croix en *tau* à laquelle est attaché le serpent d'airain, figure du Sauveur crucifié pour le salut du genre humain.

Cartes géographiques. — 1. Carte de l'île de Malte, avec une vue du siège qu'en firent les Turcs. Au-dessus, un ange en robe rouge, marqué sur la poitrine de la croix de l'ordre, brandit un glaive et montre, écrite sur un livre, la délivrance de l'île : *Melita obsidione liberatur.*

2. Vue de la bataille de Lépante, en 1571. Les trois escadres catholiques d'André Doria, d'Espagne et de Barbarigo, combattent contre 190 galères, 168 *galeotte* et 280 petits vaisseaux qui composent la flotte turque; au-dessus un ange tient pour les vainqueurs une palme et une couronne : *Classis Turcorum ad Crocyleium profligata.*

3. Carte de l'île d'Elbe, avec une vue du port construit par Claude, à Porto : *Romanus Portus a Claudio imperatore olim constructus.*

4. Carte des Tremitæ, avec une vue des ruines du port de Claude, au xvi⁰ siècle : *Romani portus reliquiæ, anno X pontificatus Gregorii XIII, pontificis maximi, descriptæ.*

5. Carte d'Avignon et du comtat Venaissin, avec une vue de la ville habitée par les papes, de 1307 à 1377 : *Avenio urbs antiqua : Venaisinus item comitatus ejusque caput Carpentoracte, atque aliæ urbes et oppida, etsi ad Italiam minime pertinent, tamen quia Ecclesiæ Romanæ sunt propria, ideo hic describuntur. Avenionis ruinas recentiora decorant ædificia : Pons ibi in Rhodano est integer et opere et DC geometricorum passuum longitudine admirabilis. — Gregorius XI sedem pontificiam, divino numine permotus, Avenione Romam, post annos LXX, reducit, pont. sui anno VII, salut. MCCCLXXVII.*

6. Carte de la terre d'Otrante : *Sallentina peninsula, quam Cretenses coloni habuerunt, multis primum nominibus, postremo Hydronti terra est appellata. Tritico, vino, oleo affluitur, nullis affluit fluminibus minimeque est montuosa. Rudium poetam Ennium sibi vindicat. Ad hanc Apulia Peucetica, quæ Barii terra nominatur, est adjuncta.*

L'inscription suivante nomme le P. Ignace Danti, dominicain, qui traça ces cartes, et indique sommairement la méthode qu'il adopta : *Cum in conficienda hac Italiæ chorographia iis authoribus, qui plurima Italiæ loca terrestria maritimaque descripserunt, ac variis valdeque dubiis eorum traditionibus, qui particularia loca peragrarunt, standum esset; mirum nemini debet, si minus nota oppidula hic adamussim posita non reperiantur. Curabamus tamen ut longitudinum latitudinumque gradus et minuta insignioribus locis (quoad chorographia ferre poterat) exacta responderent. Atque id Fr. Egnatius Dantes Perusinus ord. prædic. admonitum esse volebat.*

7. Carte de la Sicile, avec les plans de Messine, de Syracuse et de Palerme : *Sicilia natura et nomine Triquetra primum dicta. Provincia ab ultima Italia, qua priscis credita est sæculis contineri, modico freto dividitur. Cella penuaria reipublicæ et plebis romanæ nutrix nominata, sic frumento aliisque rebus abondat. Romanæ Ecclesiæ est patrimonium.*

8. Carte de la Pouille : *Apulia, Daunia plana hodie dicta, ad Phiternum amnem ab Aufido, inter quos ager est Molisinus, pertinet. Opima est et maxime frumentaria; vasto Gargani montis dorso, ubi S. Michael archangelus et apparuit et colitur. In Adriaticum mare procurrit.* Dans un coin, on voit la bataille de Cannes, livrée l'an de Rome 538.

9. Carte de la Sardaigne : *Sardinia a Sardo unde nomen accepit Libycorum colonorum duce, fuit occupata, quorum hucusque lingua cum italica et hispana commixta incolæ utuntur. Ea nec lupos nec venenata fert animalia. Frumento, pecore, venatione abundat. Bello deditos homines generat et laboriosos. Apostolicæ Sedis est.*

10. Carte des Abruzzes, avec un plan de la ville d'Aquila : *Aprutio urbes fere omnes atque agri attribuuntur, quos antiqui Samnites, Præcutini, Pinnenses, Frentani, Peligni, Marruccini, Furconienses, Amiterni et Vestini incoluerunt. Hæc regio Nicate monte, ubi Cœlestinus sancti : se macerans jejuniis vitam toleravit, Cœlestinorumque familiam instituit et Sulmone Ovidii ingeniosissimi poetæ patria præcipue celebratur.*

11. Carte de l'île de Corse, qui appartenait autrefois au Saint-Siège : *Corsica, Mediterranei maris insula, Italiæ littoribus et Sardiniæ interjecta, quingenta circiter passuum millia in ambitu patet : montuosa maxima ex parte neque admodum ferax et ideo incolis haud satis frequens. Quatuor tamen naturæ donis commendatur, nam et equos fert exiles quidem et graciles, cæterum ad laborem indefessos ac prope ferreos. Generosissima quoque vina, quæ in mensis principum haud in postremis delitiis habentur : ad hoc villaticos et pastorales canes celebris late nominis : in primis strenuos et acres viros ac bello magis quam pace bonos, ut pedestris Corsorum militia magno semper apud Italos et apud cæteras nationes in pretio fuerit. Apostolicæ Sedis est.*

12. Carte du territoire et plan de la ville d'Ancône : *Ancona, Piceni urbs principua, portu et triumphali fornice a Trajano imperatore nobilitata, atque arce a Gregorio XIII pont. max. munita, novissime ab Urbano VIII ingenti cæædificato propugnaculo aliisque munimentis instauratis, tutior reddita est.*

13. Carte de la Calabre ultérieure, qui produit le sucre, la manne, le sel fossile et la soie : *Calabria ulterior æque ac citerior fructuosa, nullius rei proventum cuiquam Italiæ regioni invidet; omnibus autem longe antecedit quod saccarum fert et manna; fossili sale abundat; serici copia aliarum fere Italiæ partium lanas æquat.*

14. Carte de la marche d'Ancône ou *Picenum*, avec une vue de Macerata. Cette province, en 1527, envoya quinze mille hommes pour protéger le pape et Rome : *Picenum celebrem populorum frequentia agrum habet et frugum ubertate copiosum ut quod antiquis præstitit temporibus, nunc quoque Romam atque alias Italiæ regiones annona et militibus juvare possit.*

15. Carte de la Calabre citérieure, fertile en blé, vin, manne, soie, cristal, sel et mines de fer : *Calabria citerior frumenti, vini, mannæ non expers, serici affluit, christallum gignit, salis ferrique fodinas non desiderat. Hæc ob Alexandrum Epirotarum regem apud Pandosium trucidatum magna scribendi ansam historicis præbuit.*

16. Vue de la ville et carte du duché d'Urbin, qui firent retour au Saint-Siège, en 1631, à la mort du dernier duc de la Rovère : *Civitates et ditiones Ducatus Urbini nomine comprehensæ, quas a Romanis pontificibus Feltria prius, deinde Ruveria familia beneficiario jure possidebant, in Francisco Maria II extincta utriusque sobole, in liberam Apostolicæ Sedis dominationem concessere, Urbano VIII, pont. max., anno salutis MDCXXXI. Regio autem virorum tum insigni opificio et doctrinæ laude præstantium multitudine celeberrima est.*

17. Carte de la Lucanie, célèbre par les ruines et les roses de Pestum : *Lucaniam, a Lucio Samnitum duce appellatam constat, si Straboni credimus. Ejus mediterranea ab asperrim. montib. occupantur, qui cum aquilonibus sese opponant oramque omnem maritimam a frigorum injuria defendant, eam usque adeo temperatam atq. amœnam efficiunt ut cum regio illic*

omnis bis vernet, non immerito de ea Virgilius cecinerit : « *Biferique rosaria Pesti.* » *Pestum enim vocat, quam Græci Posidoniam appellarunt, ex cujus ruinis Polycastrum ædificatum est.*

18. Carte de la Romagne et plan de Rimini : *Flaminiæ nomine ea olim Italiæ pars significabatur, quam Isaurus, Scultenna, Padusaq. palus atque Appenninus et mare continebant. Heic vero in ejus ambitu tantum describitur quantum præsidibus provinciam illam administrantib. mandari consuevit. Romandiola ideo ab Adriano primo et Carolo magno appellata, quia Longobardor. tempore Rom. Ecclesiæ constantiam et fidem præstitit singularem.* Dans un coin de la carte on voit, gravée sur une pyramide, la défense faite aux mandataires du peuple romain de franchir le Rubicon :

S. P. Q. R.
Sanctio ad
Rubiconis pontem.
Jussu mandature P. R.
Cos. Imp. Trib. miles tyro
commilito armate,
quisquis es,
manipularisve centurio
turmæve legionariæ
hic sistito, vexillum sinito,
arma deponito,
Nec citra hunc amnem
Rubiconem signa ductum
exercitum commeatumve
traducito.

Si quis hujusce jussionis
ergo adversus præcepta
ierit fecritve
adjudicatus esto hostis
S. P. Q. R. ac si contra patriam
arma tulerit
penatesq. e sacr. penetralib.
asportaverit.
S. P. Q. R. sanctio
plebisciti S. Ve. C.
Ultra hos fines
arma proferre
liceat nemini.

19. Carte de la principauté de Salerne et vue de l'abbaye de Monte Vergine : *Salernum vides, a Silaro amne dictum et in agro Picent. positum, urbem tum vetustate insignem, tum Romanorum coloniu nobilem, postremis his temporibus totius appellatam caput et sedem principatus. Qua in regione clariss. urbium frequentia, celeberrima ab Amalphitanis. Carolo magno imperante, usus in navigando magnetis adinventus fuit, cujus beneficio plane divino factum est ut in mari vias inter navigandum quam in continente inter ambulandum certiores insistamus.*

20. Vue de Bologne et carte du Bolonais : *Bononia, Romanorum colonia, camporum et collium amœnitate, simul fertilitate conspicua ac ædificiorum cultu et templorum amplitudine insignita ac perpetua religionis, literar. atq. omnis humanitatis alumna, quæ ubi externi imperii jugum excussit, Ecclesiæ partes civili Italiæ bello secuta, Entio Sardiniæ rege capto, Flaminia in potestatem redacta, ac viceconitib. ab urbis dominatione depulsis, inde constanter usq. ad hunc diem in ejusdem auctoritate permansit.*

21. Vue de Naples et carte de la Campanie, dont le pape Jean X expulsa les Sarrasins, en 914 : *Campania ea est amœnitate, et utitur cœli benignitate, ea terrarum fecunditate, ea denique propinqui maris commoditate, fluminumque et lacuum opportunitate, tum calidarum aquarum salubritate, ut non injuria cognomento Felix appelletur, et naturæ ipsius delicium esse existimetur. Hodie « Terra di lavoro » a laboriis optima agri Campani parte dici constat. Ejus metropolis est Neapolis, urbs vetustissima, dynastarum regulorumque et ducum principumque frequentia celeberrima.*

22. Carte du duché de Ferrare que Jules II reprit en 1500, avec ses troupes, et qui retourna au Saint-Siège en 1598, après la mort du dernier duc; vues des villes de Ferrare et de Comachio : *Ferrariensis ditio, Romanæ Ecclesiæ ab Henrico III erepta atque eidem Mathildis comitissæ opera restituta, tandem deficiente legitima beneficiariorum principum serie, sub Clement VIII pont. max. Apostolicæ Sedi felicissime cessit, anno MDIIC.*

23. Carte du Latium et de la Sabine, avec un plan de Rome, dont S. Léon a dit : « *Roma, per sacram B. Petri sedem caput orbis effecta.* » — *Latium antiquum a Tyberi Circeios servatum est mille passuum longitudo, tam tenues primordio imperio fuere radices. At modo Latii processit ad Lirim amnem. In eo est Roma, Terrarum caput, XVI millia passuum intervallo a mari et Tyberis duobus et XL fluviis auctus, præcipuis autem Nare et Aniene, qui et ipse Latium includit a tergo. Plinius, lib. III.* — *Sabini vero, gens antiqua, angustum incolunt agrum, in longitudinem protensum a Tyberi usque Nomentum oppidum stad. m. Ab hiis Picentini Samnitesque in colonius deducti et per ipsos via Salaria non magnæ longitudinis strata est. Strabo, lib. V.*

24. Vue de la ville et carte du duché de Mantoue, où saint Léon le Grand arrêta l'armée d'Attila : *Mantua, antiquitate Ocni conditoris, nobilitate ædificiorum descriptione ac pulchritudine mœnium, aggerum, circumjacentis vivi lacus munitione, agri fertilitate, longa optimorum principum successione, civium humanitate, splendore insignis. P. Virgilii procreatione, eruditis hominibus, Sanguinis D. N. Jesu Christi, qui per Longini hastam fluxit, apud se asservati miraculo, piis omnibus summe amabilis et admirabilis.*

25. Carte de l'Ombrie et vue de Spolète : *Umbriam universe omnes appellarunt quam Tiberis, Anio atque Alpes complectuntur. Quidquid de Senonum Umbria, Ravennæ, Æsis fluminis, Alpium marisq. superi finibus contenta sit ab aliis proditum. — Hæc Umbriæ pars, quæ ex Sabino et Perugino agris est reliqua, IX urbes, multa etiam oppida continet. Unde viri prodiere litteris, armis et religionis sanctitate clari. Hujus Spoletum diu obtinuit principatum. Licet in Appennini radicibus tota subsideat, fertilissima tamen est regio.* L'an de Rome 437, Annibal, repoussé de Spolète, se jeta sur l'Ombrie, et, en 700, le duc de Spolète délivra Léon III, et offrit la ville au Saint-Siège.

26. Carte des duchés de Parme et de Plaisance, avec les vues de ces

deux villes : *Parma et Placentia, coloniæ civium Romanor., agrum habent cum ad animi voluptatem, tum ad necessarios hominum usus in primis utilem, camporum scilicet planitie, collium valliumque amœnitate, sylvarum ac nemorum opacitate distinctum, aquarum scatebris ac fluminibus irriguum, in quibus non aucupium, non piscatus, non venatus, non frumenti, non cæterarum frugum, non fructuosarum arborum, non olei, non vini et ejus quidem præstantissimi, non lactis et casei nobiliss. vis ingens desideratur.* Clément VIII combat les Vénitiens et les princes d'Italie confédérés.

27. Carte du patrimoine de saint Pierre, avec les places d'Orvieto et Viterbe : *Tuscia suburbicaria, Flore, Pallia et Tyberi amnibus marique Tyrrheno inclusa, quinque nobilissimas principesque Etruriæ civitates, Veios, Falerios, Caere, Tarquinios Volsiniosque olim complexa, quod a multis sæculis ad Sedem Apostolicam pertinuerit, « Patrimonium B. Petri » nunc appellatur.*

28. Carte de la province de Livourne, célèbre par ses marbres : *Liburnia olim, postea Forum Julii a Julio Cæsare, ut putant, mox Aquileien. ab Aquileia, V. postremo patria dicta est. Montes habet omni genere metallorum abundantes, e quibus etiam marmor excinditur candidum et nigrum idque in Fluminium et Galliam Cisalpinam a mercatoribus importatur. Habet etiam campos et latissimos et fertiliss. utiturque cœlo in primis salubri et temperato.*

29. Carte du Pérugin, avec une vue de Pérouse : *Augusta Perusia civibus, agrum hunc tot pagis, oppidis, suburbiis, amnibus, vivis fontibus, apricis collibus, feracissimis vallibus, insigni lacu Trasimeno præditum, majores vestri consilio, arte, industria, pace et bello compararunt, conservarunt, auxerunt et plurimis maximisq. rebus domi forisque gestis, litteris et armis egregie illustrarunt posterisque ad parta tuendum et terminos jam positos juste et sancte propagand. exemplum perpetuum reliquerunt.*

30. Carte de la Vénétie transpadane, avec des vues de Vicence et de Padoue : *Hic tibi loca Italiæ superiora cum Galliæ Transpadanæ parte describuntur. Ea pars Bergomum, Brixiam, Veronam, Vicentiam, Patavium, Cenedam pont. max. urbem aliaque loca celeberrima complectitur, inter quæ principem locum obtinet regio ad lacum Benacum posita et olearum, ficuum, citriorum, limonum, auranciorum copia et bonitate cum Liguribus et Campaniæ ora contendit.*

31. Carte de la Toscane, avec des vues de Florence et de Sienne : *Etruria cœli temperie, agrorum cultu, urbium et oppidorum celebritate, villarum et substructionum frequentia, fluminum ac fontium commoditate, piscosis lacubus, salubribus aquarum remediis, mercaturæ usu, militum robore, liberalium artium studiis, ingeniorum præstantia, incolarum denique in pontifices romanos observantia et pietate erga D. O. M. insignis.*

32. Carte du duché de Milan, avec une vue de la ville : *Mediolanum urbs est Cisalpinæ Galliæ metrop., populi multitudine refertissima, agri*

*bonitate felicissima, annis ante Christum natum DCLXXXIV a Gallis insu-
bribus condita, quæ postquam summa cum potestate duces decem tenuere, sub
ditione Hispaniarum regis permanet.* Trois petits tableaux représentent
Charlemagne vainqueur de Didier et donnant la Lombardie au S.-Siège,
en 774; le siège de Pavie, l'an 1523 et la bataille entre Annibal et
Scipion.

33. Carte de la Ligurie, qui a Gênes pour capitale : *Liguria, bifariam
divisa in partem, nempe orientalem et occidentalem, cujus termini sunt
fluvius Varus ab occasu, Macra ab ortu. Hujus regionis Genua caput est,
urbis maritimis opibus, ac navali gloria perpetuo florens compluribus-
que egregiis victoriis atque imperio in multas Orientis partes late propa-
gata clara.*

34. Carte du Piémont et du Montferrat, avec un plan de Turin et le
combat de Ceresola, en 1544 : *Taurini ad radices Alpium siti, unde totus
ille tractus vulgo Pedemontium vocatur. Agrum habent feracissimum, colles
amœnissimos et fructiferis arboribus omni ex parte vestitos vino, frugibus,
pecore abundant. Metropolis Augusta, olim Longobardor. sedes, hodie duci
Sabaudiæ parent. Monsferratus ora celebris ad flumen Tanarum, quam
prope totam nobiliss. in Italia Marchiones, a Palæologis Imp. Constan-
tinopolit. oriundi tenuerunt : hodie duci Mantuæ magnæ ex parte sub-
dita est.*

35. Carte de l'Italie nouvelle, avec les effigies des fleuves les plus célè-
bres, le Pô et l'Adige, et des géographes Flavio Biondo et Raphaël de Vol-
terre : *Commendatur Italia locorum salubritate, cæli temperie, soli uber-
tate, incolarum humanitate ac solertia, urbium frequentia et splendore
excellens : portuoso litorum gremio et facili undiq. accessu cunctis gentibus
commercio hospitioque patens. Umbilicus est Cutilius lacus agri Reatini.
Decoratur primatu S. R. E., cui nunc præest S. D. N. Urbanus VIII, qui
hanc ambulationem qua in pristinum decorem, qua in meliorem formam
geographicam restituit. Habet patriarchas duos, Venetiarum et Aquileiæ;
Archiepiscopos XXIX. Episcopos CCLIII. Dividitur nunc in XX provincias,
quarum I. Liguria. II. Pedemontium. III. Longobardia Transpadana. IV.
Longobardia Cispadana. V. Marchia Tarvisana. VI. Forum Julii. VII. Istria.
VIII. Etruria. IX. Romandiola. X. Marchia Anconitana. XI. Umbria sive
Spoleti ducatus. XII. Patrimonium D. Petri. XIII. Latium cum Sabina.
XIV. Campania felix. XV. Principatus Salerni. XVI. Calabria. XVII. Luca-
nia seu Basilicata. XVIII. Hidruntinorum regio. XIX. Apulia. XX. Sam-
nium sive Aprutium. Præcipua dominia XI : I. Respublica Genuensis. II.
Pedemontis. III. Mediolani. IV. Mantuæ ducatus. V. Resp. Veneta.
VI. Parmensis. VII. Mutinensis ducatus. VIII. Resp. Lucensis. IX. Magnus
ducatus Etruriæ. X. Status Ecclesiasticus. XI. Regnum Neapolitanum.
Italia artium studiorumque plena semper est habita.*

36. Carte de l'Italie ancienne, représentée entre l'Arno et le Tibre, et
les géographes Strabon et Ptolémée : *Italia, regionum orbis princeps,*

olim Hesperia, Ausonia, Œnotria et Saturnia dicta, ab occasu æstivo in ortum hibernum protenditur, folio querno vel potius cruri humano similis, septentrionem versus lunatis Alpium jugis intra Varum et Arsiam flumina a Gallis, Germania et Pannonia separatur; cætera ambitur mari, ab occidenti Ligustico et Thyrreno, a meridie Siculo et Ausonio, ab ortu Hadriatico. Media perpetuo Apennini jugo se attollit tandemque in duas secta partes, altera Siciliam, altera Epirum versus prominet. Gentes præcipuas habet, ad inferum mare Ligures, Etruscos, Latinos, Sabinos, Marsos, Volscos, Campanos, Hirpinos, Picentinos, Lucanos et Bruttios. Inde ad superum Salentinos, Calabros, Apulos, Samnites, Frentanos, Pelignos, Picentes, Umbros, Venetos et Istros; intus circa Padum Gallos. In Alpibus Taurinos, Graios, Salassos, Lepontios, Euganeos, Rhætos et Carnos. Cæsar Augustus in undecim regiones eam divisit, quarum I continet Latium et Campaniam. II. Apuliam, Calabriam et Salentinos. III. Lucaniam et Bruttios. IV. Samnium. V. Picenum. VI. Umbriam. VII. Etruriam. VIII. Galliam Cispadanam. IX. Liguriam. X. Venetiam et Istriam. XI. Galliam transpadanam. Constantinus M. in XVI provincias distinxit, una cum vicinis insulis. I. Campania. II. Tuscia cum Umbria. III. Æmilia. IV. Flaminia. V. Picenum. VI. Liguria. VII. Venetia cum Istris. VIII. Alpes Cottiæ. IX. Samnium. X. Apulia cum Calabria. XI. Bruttia cum Lucania. XII. Rhætia prima. XIII. Rhætia secunda. XIV. Sicilia. XV. Sardinia. XVI. Corsica. Accessit deinde XVII. Valeria et tamdem, XVIII. Appenninæ Alpes, donec Gothi, Longobardi et Græci antiquam Italiæ faciem in nova regna, ducatus et exarchatus transformare.

37. **Vue du port de Civita-Vecchia**: *Urbanus VIII, Pont. Max., vectigalibus sublatis, Centumcellarum portum magnificentissime olim a Trajano Imp. conditum, temporis injuria labefactatum et in plerisque locis consumptum, licet in utroque brachio a pluribus pontificibus sartum, adhuc tamen navigiis excipiendis inutilem, nuperæ substructionis laxatam compagem constabiliens et prisca vestigia, qua vix apparentia, qua penitus abolita, saxis ingentibus calce testaque comminuta ferruminatis implens, pristino decori restituit, ut securius fracto maris sævientis impetu, navigantes appellerent et exciperentur; extremas insulæ hinc inde partes novo prorsus opere leniter ad interiora flectens protendit, ambitum latiori lapidum aggere firmavit, pharum orientalem rimis undique fatiscentem restauravit, occidentalem construxit, utrumque gremium inveterato cœno oblimatum purgavit et recentioris coagmentationis ruderibus passim vi tempestatis invectis implicitum expedivit, ad nocturnas descensiones validissimum e trabibus repagulum nexu utrinque catenæ per certa spatia illigatis, in aquæ summo natantibus, præsto esse voluit, cujus illinc objectu parietis, hinc excitati præsidio discrimen arceatur; pluribus propugnaculis arcem munivit et additis quæ super aquas extant operibus, ad hanc formam redegit, anno salutis* MDCXXXIV, *pont.* XI.

Uue autre inscription rappelle qu'Urbain VIII a approvisionné d'eau la

ville, au moyen d'un nouvel aqueduc, en 1631 : *Urbanus VIII, Pont Max.,
e salubriorib. fontib. rivos uberiores collegit, obstructo veteri aquæductu,
novum alibi ex integro protensum publicæ commoditati substituit, anno
sal.* MDCXXXI, *pont.* IX. Au milieu de la carte est figurée une médaille
d'Urbain VIII, avec son buste, et en bas le transport, sous le règne
d'Auguste, de l'obélisque que Sixte V a depuis érigé sur la place du
Peuple.

38. Vue du port d'Ancône qu'Urbain VIII fortifia et augmenta d'un laza-
ret : *Urbanus VIII, Pont. Max., domum ad expurgandum merces et advenas
morbi suspicione construxit.* — *Urbanus VIII, Pont. Max., propugnaculum
ad tutelam arcis et portus Trajani.*

39. Vue de Gênes. Deux griffons soutiennent cette inscription : *Genua,
maritimæ Liguriæ caput, navalis militiæ studio et civium virtute atque opu-
lentia inclyta, munitissimis nuper ædificatis mœnibus, tutam clarissimæ
Reipublicæ sedem præbet.*

40. Vue de Venise, fondée en 454. Le lion de S. Marc tient un cartouche,
où est écrit : *Venetiæ, civitas admirabilis, post eversam ab Attila. Hunnor.
rege, Aquileiam, condito anno a salute hominibus restituta* CCCCLIII.

La porte du fond a des vantaux de bois, sculptés aux armes de
Grégoire XIII. Le même écusson reparait au tympan, soutenu par
deux statues, en stuc, d'homme et de femme assis sur un dragon.
Au-dessous, les armoiries d'Urbain VIII accompagnent cette inscrip-
tion, qui précise les travaux faits dans la salle, sous son pontificat :

*Vrbanvs. VIII. Pont. Max.
ambvlationis. Gregorianae
fvndamentvm. ab. aqvae. svblabentis. noxa
parietes. et. fornicem. ab. imbrivm. et. temporis. inivria. vindicavit
pictvras. in. dies. paene. obsolescentes. instavravit
geographiam. mvltis. in. locis. correxit. et. avxit
vniversvm. opvs. sartvm. tectvmqve
pristino. decori. restitvit. An. D.* MDCXXXI. *pont.* VIII

En revenant sur ses pas, on s'arrête, au bas de l'escalier à double
rampe, au Musée égyptien.

X. — MUSÉE ÉGYPTIEN.

Dans les statues d'ancien style, les draperies sont à petits plis, ou
si minces et collantes au corps, que c'est seulement au bas des jam-
bes qu'on s'aperçoit que les statues sont vêtues. Les femmes ont la

taille très fine aux hanches et les seins saillants. Les bras ne sont pas détachés du corps. Du temps d'Adrien, on fit de nombreuses imitations de ces statues.

La tête égyptienne offre ordinairement les traits suivants : le nez, légèrement voûté, ne forme qu'une seule ligne avec le front, qui est penché en arrière; les yeux sont grands et largement fendus ; les lèvres épaisses et larges; l'oreille est placée très haut, et ce caractère est même si nettement accusé qu'il suffit à préciser le type égyptien.

Première salle. — 1. Deux sarcophages de basalte noir, dont un avec un couvercle au nom du roi Psammétique 1. — 2. Deux caisses peintes de momies, avec leurs couvercles où sont représentées les défuntes.

Deuxième salle. — 3. Le dieu Anubis, statue de granit à tête de chien. — 4. Torse de statue en marbre blanc avec le nom du préfet Achoris, trouvé à Népi (Etat pontifical). — 5. Siège d'une statue de granit avec hiéroglyphes. — 6. Buste d'homme sculpté en grès. —7. Cinq statues de granit. — 8. Fragment, en basalte vert, d'une statue de femme accroupie. — 9. La reine Tovea, mère de Ramsès III, statue de granit noir bréché. — 10 Deux lions couchés, de granit, sculptés par ordre du roi Achoris. — 11. Le dieu Ælurus, ou tête de chat sacré, en granit. — 12. Deux statues, en granit rouge, de la déesse Neith. — 13. Une statue d'homme en granit rouge. — 14. Deux guenons en pierre. —15. Tête de femme en basalte noir.

Troisième salle. — 16. Prêtre égyptien, statue en granit noir. — 17. Singe debout, en marbre vert d'Egypte : ce singe était consacré à la lune. — 18. Thalamophore en granit gris, sur un piédestal en basalte noir. Le *thalamos* était un petit temple avec son idole que l'on portait dans les pompes ou processions. — 19. Isis tenant dans la droite la croix ansée, statue de noir antique trouvée à Tivoli, dans la villa d'Adrien. Cette croix, ou plutôt cette clef, indiquait qu'elle avait la garde du Nil et que, en réglant les inondations de ce fleuve, elle ouvrait ou fermait la fertilité de l'Egypte*. — 20. Prêtre égyptien, statue en granit noir. — 21. Prêtre égyptien, statue en marbre violet. — 22. Antinoüs en costume égyptien, statue en marbre blanc trouvée à Tivoli, dans la villa d'Adrien*. — 23. Deux sphinx de marbre. Les sphinx égyptiens ont ordinairement des ailes, une coiffure analogue à celle des divinités et une poitrine de femme. — 24. Femme, statue en marbre palombin. — 25. Prêtre égyptien, statue de granit noir. — 26. Isis tenant à la main une fleur de lotus, statue de noir antique trouvée à Tivoli, dans la villa d'Adrien*. — 27. Epervier sacré en marbre blanc, entre deux sphinx de granit rouge. Cet oiseau symbolisait Osiris et le soleil. — 28. Prêtre égyptien, statue en granit noir. — 29. Crocodile de marbre blanc. — 30. Isis et le bœuf Apis. Hermès de noir antique posé sur une fleur de lotus de même, trouvé à Tivoli, dans la villa d'Adrien.

— 31. Prêtre égyptien tenant dans ses mains une table mystérieuse, statue de noir antique trouvée dans la villa d'Adrien, à Tivoli*. — 32. Canope d'albâtre, surmonté d'une tête d'Isis et posé sur un pied de candélabre en marbre blanc, entre deux sphinx de même marbre. — 33. Prêtre égyptien, statue de granit gris. — 35. Deux chapiteaux sculptés de feuilles de lotus, surmontés d'un petit autel d'Isis trouvé à Ostie. — 35. Crocodile en noir antique. — 36. Prêtre égyptien tenant un vase sacré dans la main droite, statue de noir antique trouvée à Tivoli, dans la villa d'Adrien*. — 37. Prêtre d'Isis, fragment de statue en granit vert. — 38. *Thalamos* contenant une statuette de Sérapis. — 39. Singe en basalte vert. — 40. Bas-relief provenant d'un tombeau et représentant les animaux du Nil. — 41. Deux sphinx en granit rouge. — 42. Le dieu du silence, statuette en marbre gris. — 43. Le bœuf Apis, fragment de statue en granit noir. — 44. Prêtre, statue en granit gris. — 45. Prêtre égyptien avec la barbe et tenant entre ses mains le sceptre consacré à Horus, statue en noir antique trouvée à Tivoli, dans la villa d'Adrien*. — 46. Sérapis, statue en granit gris entre deux antéfixes? — 47. Prêtre égyptien. — 48. Le Nil, tenant à la main une corne d'abondance et des épis qui témoignent de la fécondité du pays qu'il arrose; il est accoudé sur un sphinx et a à ses pieds un crocodile, statue en marbre gris trouvée à Tivoli, dans la villa d'Adrien *. — 49. Buste, en marbre blanc, de Grégoire XVI, restaurateur du Musée.

Quatrième salle. — 50. Idole assise tenant la clef, statue en granit noir. — 51. Quatre canopes en pierre blanche. — 52. Quatre canopes en pierre blanche pour animaux sacrés. — 53. Canope en basalte noir, sur une base de granit vert. — 54. Isis avec la corne d'abondance, statue drapée de basalte noir, trouvée à Tivoli, dans la villa d'Adrien. — 55. Canope d'albâtre. — 56. Canope sculpté en basalte vert, sur un pilastre de même. — 57. Urne cinéraire d'albâtre. — 58. Thalamophore, statue en basalte vert avec hiéroglyphes. — 59. Prêtresse accroupie. — 60. Horus, ou le dieu épervier, en basalte noir. — 61. Torse de jeune fille en basalte noir. — 62. Thalamophore, statue de basalte vert. — 63. Homme agenouillé tenant un pylone couvert d'hiéroglyphes, statue de basalte vert. — 64. Épervier sacré en basalte avec des yeux d'ambre. — 65. Buste de femme en basalte, dont les yeux vides étaient autrefois incrustés. — 66. Femme tenant un singe, statue de granit. — 67. Urne cinéraire d'albâtre. — 68. Neuf canopes d'albâtre. — 69. Statuette de prêtre en basalte vert. — 70. Isis tenant la clef de la main droite et de la gauche la fleur de lotus; statue drapée en basalte noir, dont les yeux vides étaient autrefois incrustés. Elle fut trouvée à Tivoli, dans la villa d'Adrien. — 71. Prêtresse égyptienne portant la table mystérieuse, statuette de basalte noir. — 72. Épervier sacré avec des yeux d'ambre jaune. — 73. Thalamophore.

Cinquième salle. — 74. Crocodile en basalte vert. — 75. Caisse de momie non peinte. — 76. Trois caisses de momies peintes et historiées. — 77. Une caisse de momie ouverte. — 78. Dans la première vitrine l'on remar-

que : deux momies d'enfants, une momie de jeune crocodile, deux paires de semelles de jonc pour enfants, deux têtes de chat, deux d'ibis, deux vases coniques de terre cuite pour momies, une caisse de momie ouverte avec divers objets de toilette. — 79. Une momie dans sa caisse de bois, encore enveloppée dans son linceul, avec des ornements d'émail, de bronze doré et le scarabée sacré sur la poitrine. — 80. Une momie dans sa caisse de bois, entourée de bandelettes. — 81. Caisse de momie peinte et historiée. — 82. Deux sarcophages en pierre avec leur couvercle. — 83. Chapiteau en marbre sculpté, en forme de feuille de lotus. — 84. Quatre statues colossales, assises, de déesses, et trois debout tenant la croix ansée ou clef du Nil, avec le disque sur la tête, représentant la lune. — 85. Autre vitrine contenant divers objets, tels que coins en briques, bijouterie, émail pour collier, blé, etc. — 86. Fragment de lit funèbre.

Sixième salle ou des idoles. — 87. Statuettes en bois peint, serpent sacré, masques, éperviers sacrés, réductions de momies, idoles d'émail et de bronze, colliers d'émail blanc, bleu, verdâtre et jaune ; fragments d'idoles de bronze, monnaies de bronze, scarabées, petite caisse de momie et vase d'albâtre.

Septième salle, dite des bronzes. — 88. Sceptre, miroir, scarabées, blé trouvé dans les caisses de momies, cuillers, divinités, épervier sacré, sistre, seau à puiser l'eau, ibis sacré, bœuf Apis, plaque de métal émaillée bleu et rouge, le dieu Anubis, chats sacrés ; cinq caisses, en bois, de chats, peintes et dorées, et deux tissus en toile. — 89. Deux tableaux de papyrus, au-dessus des portes. — 90. Fragment du couvercle d'une caisse dorée de momie où est représenté le portrait de la défunte avec des yeux d'émail.

Huitième salle. — 91. Quatre papyrus avec hiéroglyphes. — 92. Sept armoires contenant des divinités égyptiennes en rouge antique, pierre de touche et granit, des vases d'albâtre, des scarabées, des fragments de colliers, des réductions de momies, un collier en grains d'émail et pierres gravées, cinq fragments de bois pétrifié, des fioles en verre et albâtre, trois chats de bronze, trois statuettes de bronze, des monnaies d'argent, de petites momies d'émail bleu, de la bijouterie d'émail ou de pierres précieuses.

Neuvième salle, dite des papyrus. — 93. Tout autour de la salle sont disposés vingt-six papyrus écrits et historiés, entiers ou par fragments. — 94. Partie supérieure d'une caisse de momie, avec les cheveux tressés de la défunte.

Dixième salle. — 95. Le dieu Anubis, gardien des morts, avec le sistre et le caducée, statue de marbre blanc trouvée, en 1810, près de Porto d'Anzio, dans la villa Pamphili. Le sistre, un des emblèmes du système du monde, s'agitait pendant les cérémonies isiaques et mêlait ses sons aigus à ceux de la flûte et du tambourin. — 96. Tableaux votifs en bois

peint. — 97. Statuette couchée du Nil. — 98. Inscriptions hiéroglyphiques, persanes et cunéiformes. — 99. Bassin circulaire en pierre de touche. — 100. Divinités indiennes. — 101. Pierres sépulcrales. — 102. Statuette de femme accroupie. — 103. Imitation de la grande pyramide d'Égypte. — 104. Couvercle de sarcophage sculpté. — 105. Bas-relief représentant une cérémonie funèbre.

LA BIBLIOTHÈQUE VATICANE [1]

ALIENI TEMPORIS FLORES.

La bibliothèque Vaticane est célèbre dans le monde entier, aussi bien au point de vue de l'architecture et de la décoration que sous le rapport des richesses artistiques et des curiosités bibliographiques qu'elle contient.

A elle seule elle mériterait déjà une description spéciale, beaucoup plus développée que ne le peuvent faire les *Guides* français, anglais ou allemands, qui sont dans toutes les mains.

Mais à la bibliothèque sont adjointes des annexes d'une importance majeure, comme le Musée chrétien, la salle des Papyrus, la collection des tableaux à fond d'or des diverses écoles italiennes du moyen

1. *La Bibliothèque vaticane et ses annexes : le musée chrétien, la salle des tableaux du moyen âge, les chambres Borgia,* etc., Rome, Spithover, 1867, in-8 de 280 pages. Compte rendu par le comte de Maguelonne dans la *Correspondance de Rome*, 1867, p. 192 : « Condensant dans cet ouvrage de nombreuses et savantes recherches, l'auteur y met en relief tout ce que la longue hiérarchie des pontifes romains a accumulé de trésors de science et d'art dans ce palais apostolique et surtout dans cette bibliothèque vaticane, trop ignoré des gens du monde. C'est un véritable service rendu au public que de vulgariser les choses élevées. » Le chanoine Guichené écrivait dans le *Courrier de Dax*, n° du 23 juin 1867 : « L'infatigable ecclésiastique ne se lasse pas et, chaque année, un nouvel ouvrage vient nous attester sa patience, sa sagacité, ses études, en un mot aussi utiles que remarquables. Voici un nouveau livre....., qui ne mérite pas moins l'attention que ses devanciers..... Le titre de cet opuscule est déjà une recommandation et il faut un véritable courage pour oser entreprendre la description d'un des plus beaux monuments de Rome....... Nous ne pouvons assez recommander aux visiteurs qui se rendront à Rome ce guide muet qui les conduira sûrement à travers l'immense labyrinthe de ces inscriptions, de ces statues, de ces armoires, de ces manuscrits..... On peut tenir pour constant, si l'on a assez de temps à y donner, qu'on fera, avec ce secours, la plus profitable et la plus curieuse des études. Ce qui étonnera, c'est que l'auteur ait pu lui-même, avec la meilleure volonté du monde, tout suivre, tout dépeindre aussi scrupuleusement, j'allais dire aussi minutieusement....... Comme nous félicitons sincèrement M. Barbier de Montault de ses intelligentes et pénibles œuvres ! Pour un homme de science comme lui, l'étude est bien le plus doux et le plus agréable des passe-temps; mais il trouvera dans la reconnaissance du public pour les services qu'il lui rend une récompense bien douce aussi. »

âge, les fresques antiques, les briques sigillées, la chapelle de S. Pie V, les incomparables chambres Borgia et enfin la salle des bijoux. C'est-à-dire que l'accessoire devient ici presque le principal.

Il n'y avait pas à hésiter. L'étranger veut tout voir, il fallait donc tout décrire. Tel est le but de cette publication, que je crois opportune et que je me suis efforcé de faire exacte.

D'ailleurs, j'ai été singulièrement aidé par la bienveillance de S. E. le cardinal Antonelli, de Mgr Asinari di San Marzano et de Mgr Martinucci, qui m'ont donné toute facilité d'étudier à loisir et de prendre les notes nécessaires. Qu'ils trouvent ici l'expression de mes sincères remerciements.

Le Musée chrétien est si riche en objets d'art et d'archéologie qu'il mérite, comme les Musées consacrés aux antiquités païennes, un catalogue spécial et développé. J'en dirai autant des tableaux sur bois. Ce catalogue paraît aujourd'hui pour la première fois. Le premier de ce genre, je le considère plutôt comme un essai que comme un catalogue définitif, car je sais fort bien qu'il lui manque, pour être complet, certains renseignements que le conservateur officiel du Musée peut seul fournir. Quoi qu'il en soit, et en attendant un catalogue meilleur, j'offre celui-ci au public, à qui il servira provisoirement de guide et d'indicateur.

Je décris chaque objet autant que je le crois nécessaire pour le faire reconnaître et en laisser souvenir. Malheureusement, il n'y a pas de numéros sur les objets : pour plus de commodité, j'en ai établi dans ce catalogue.

Le classement devrait être fait méthodiquement et selon l'ordre chronologique, afin que les époques ne soient pas confondues ni les divers produits de l'art mêlés ensemble. Pour le Musée chrétien, je me suis astreint à cet ordre qui est le seul logique, le seul aussi qui puisse satisfaire les exigences de l'amateur.

Le faire également pour les tableaux sur bois eût amené une confusion que je tenais à éviter. J'ai donc laissé subsister pour cette salle l'ordre actuel des armoires.

Puisse cette opuscule, tel qu'il est, ne pas sembler inutile aux voyageurs studieux, qui retrouveront ici les principes d'iconographie et d'archéologie que la France, l'Angleterre et l'Allemagne admettent actuellement comme base de la science ecclésiologique !

I. — BIBLIOTHÈQUE.

On arrive à la bibliothèque Vaticane par la galerie des inscriptions.

Histoire. — La bibliothèque Vaticane fut fondée par le pape Nicolas V, au xv⁰ siècle, et augmentée par ses successeurs, princi_palement Calixte III, Sixte IV, Jules II, Léon X, Paul III, S. Pie V, Grégoire XIII, Sixte V, Clément VIII, Paul V, Grégoire XV, Alexandre VII, Alexandre VIII, Clément XI, Clément XII, Benoît XIV, Clément XIV, Pie VII, Léon XII et Grégoire XVI.

Elle contient 125.000 volumes, tant manuscrits qu'imprimés.

Elle est divisée en plusieurs fonds, suivant la provenance des ouvrages. On les désigne par le nom de leurs anciens propriétaires : fonds Orsini; fonds Palatin, provenant de l'électeur de Bavière, Maximilien I; fonds des ducs d'Urbin, de la reine de Suède, fonds Ottoboni (Alexandre VIII), du marquis Capponi, du baron Stosch, du cardinal Zelada, du comte Cicognara.

Pie IX a acheté la bibliothèque du cardinal Maï, qui comprend 292 manuscrits et 6.950 imprimés.

Bibliographie. — ZANELLI, *La Bibliotheca Vaticana dalla sua origine fino al presente*, Rome, 1857, in-8°.

MAÏ, *Catalogo de papiri Egiziani della bibliotheca Vaticana*, Rome, 1825, in-4°, fig.

PANZA MUTIO, *Della libreria Vaticana*, Rome, 1590, in-4°, rare.

ROCCA, *Bibliotheca Apostolica Vaticana*, Rome, 1591, in-fol.

LANCISI, *Appendix ad Metallothecam Vaticanam*, Rome, 1719, in-fol., fig.

MERCURI, *Le pitture dei Filostrati tratte dai codici Vaticani*, in-8°, Rome, 1728, 2 vol.

Antiquissimi Virgiliani Codicis fragmenta et picturæ ex bibliotheca Vaticana ad priscas imagin. formas a P. S. Bartoli incisæ, Rome, 1741, in-fol.

Catalogo critico della Libreria Capponi (nella Vaticana), Rome, 1747, in-4°.

Raccolta di pitture etrusche tratte dagli antichi vasi esistenti nella

Bibliotheca Vaticana ed in altri Musei d'Italia, Rome, 1807, 3 vol. in-fol.

Les Archives du Vatican, ap. *Analecta juris pontificii*, t. XI, col. 1037-1071.

Deux manuscrits romains, ibid., t. XI, col. 1071-1084.

DE ROSSI, *La Biblioteca della Sede apostolica ed i catalogi dei suoi manoscritti, i gabinetti di oggetti di scienze naturali, arti ed archeologia, annessi alla bibliotheca Vaticana;* Rome, Cuggiani, 1888, in-8° de 68 pages.

MÜNTZ, *La Bibliothèque du Vatican au* XVIe *siècle, notes et documents;* Paris, Leroux, 1886, petit in-12 de 140 pages[1]. Cet ouvrage, plein d'érudition, montre la sollicitude des papes pour l'acquisition des manuscrits; il contient une foule de noms de calligraphes et de miniaturistes employés par eux. L'auteur, parlant du cardinal de la Rovère, qui devint Jules II, signale certains manuscrits à ses armes. Je regrette qu'il n'ait pas mentionné les grands et beaux livres de chœur de Sainte-Marie-Majeure, que j'ai décrits dans la *Revue du Monde catholique*, en rendant compte de l'Exposition religieuse tenue à Rome en 1870 (t. IX, p. 123).

ALLARD, *Les Archives et la Bibliothèque pontificales avant le* XIVe *siècle*, ap. *Revue de l'art chrét.*, 1887, p. 1-10.

1. — ENTRÉE.

Heures d'ouverture. — La bibliothèque est ouverte aux curieux tous les jours, excepté les dimanches et fêtes, de midi à trois heures. Les visiteurs sont toujours accompagnés d'un gardien, auquel il est d'usage de laisser, en sortant. une petite rétribution d'un paul (0,50 c.) par personne.

Pour ceux qui désirent travailler, la bibliothèque est ouverte, aux mêmes jours, de neuf heures à midi. Le Préfet de la bibliothèque peut seul donner l'autorisation d'étudier ou de copier les manuscrits. On ne communique pas le catalogue.

Des écrivains, pour toutes les langues, sont attachés au service de la bibliothèque et délivrent, à des prix convenus, des copies au-

1. Extr. de la *Revue de l'art chrétien*, 1887, p. 504.

thentiques des manuscrits, tant anciens que modernes, orientaux ou occidentaux.

Atelier de reliure. — On entre par une petite porte, qui ouvre sur l'atelier de reliure.

Les reliures des livres qui en ont besoin se font actuellement en parchemin blanc. Sur le dos on imprime en or les armes du pape et du cardinal-bibliothécaire.

Dans la première salle, on voit deux fresques de Pinturicchio reportées sur toile et provenant des chambres Borgia, plusieurs portraits des cardinaux bibliothécaires et le *fac-simile* de deux colonnes chargées d'inscriptions grecques et trouvées près du tombeau de Cécilia Métella sur la voie Appienne (les originaux sont à Naples).

La seconde salle, dont les armoires portent l'écusson de Benoît XIII, contient plusieurs tableaux :

1. Portraits de papes et de cardinaux des trois derniers siècles. — 2. Copie d'une peinture du cimetière |de S.-Calixte, représentant le Christ assis au milieu des douze apôtres, tous debout, à l'exception de S. Pierre et de S. Paul qui ont des pliants (IV⁰ siècle?). — 3. La Vierge sur un trône, entre S. Jérôme et S. François d'Assise ; peinture sur bois datée de l'an 1502. — 4. S. Joachim et Ste Anne, à genoux aux pieds de la Vierge ; tableau de la même époque et de la même main que le précédent. — 5. Ste Catherine d'Alexandrie, S. André apôtre, S. Jean évangéliste et S. Augustin, évêque d'Hippone ; tableau sur bois à fond d'or (xv⁰ siècle). — 6. La Vierge et l'Enfant Jésus : à la droite du trône, S. Jean-Baptiste et S. Macaire, évêque de Jérusalem ; à gauche, S. Jérôme et S. François d'Assise ; au pied, S. Bonaventure, dont le nom est écrit en latin, tous les autres étant en grec. Tableau byzantin du xv⁰ siècle.

Aux murs de la troisième et dernière salle sont accrochés plusieurs portraits et quelques tableaux byzantins à fond d'or :

1. La Vierge entre S. Nicolas et S. Antoine. — 2. Triptyque : au milieu, le Sauveur, la Vierge et S. Jean-Baptiste ; sur les volets, S. Georges et S. Jean évangéliste. — 3. S. Jean-Baptiste dans sa prison écoute Notre Seigneur qui lui parle du haut du ciel : sa tête coupée est dans un plat à ses pieds. — 4. Dormition de la Vierge, entourée des apôtres : S. Pierre l'encense et J.-C. emporte son âme au ciel [1]. — 5. S. Siméon Stylite sur sa colonne. — 6. La Vierge et l'enfant Jésus.

1. Il est intéressant de comparer ce tableau avec deux sujets analogues, exécutés en mosaïque, à la fin du xiii⁰ siècle, dans l'abside de Ste-Marie-Majeure et de Ste-Marie *in Trastevere*. Les artistes romains avaient évidemment un tableau byzantin sous les yeux, quand ils ont créé ce double chef-d'œuvre de l'art du moyen-âge.

Comme curiosité, je citerai encore :

1. Une gravure représentant Sixte V entouré des monuments qu'il a construits à Rome. — 2. Une copie à l'aquarelle de la mosaïque de Ste Pudentienne, telle qu'elle était autrefois. M Spithover l'a fait reproduire en chromolithographie, après avoir revu sur place les parties encore existantes. — 3. Dessin colorié des armoiries des villes de l'État pontifical qui sont chef-lieu d'une légation ou d'une délégation.

Salle des écrivains. — La salle, à gauche, où travaillent les conservateurs, a sa voûte peinte à fresque par Marc de Faënza, égayée de paysages et d'arabesques et historiée de huit sibylles. Ces sibylles se nomment, en raison des contrées qu'elles habitèrent, la Samienne, la Persique, la Cumane, la Delphique, la Cimmérienne, la Tiburtine, l'Érythrée et la Phrygienne. Aux murs sont appendus les portraits des cardinaux bibliothécaires de la Ste Église. Les boiseries en marqueterie datent du xvi° siècle.

Sur une des armoires, on lit ce souvenir de l'occupation française : « 1798. Alli 23 di Febraro fine delli Scrittori, e di tutt'altro nella B.ª V.ª, perchè sono venuti li Commissarj Francesi, capo de quali era Haller Svizzero con il suo ajutante, ed altri Notari Republicani, bifforono la libreria, presero tutte le chiavi, il giorno dopo furono cacciati li Svizzeri, ed io bastonato indegnamente, D. S. S. »

2. — GRANDE SALLE.

Cette salle a été construite par Dominique Fontana , par ordre de Sixte V, ainsi que le montre le tableau placé près la porte d'entrée. Elle est divisée en deux nefs. Le pavé de marbre blanc et noir ne remonte pas au delà de 1851 et du pontificat de Pie IX, dont le buste a été sculpté par Tenerani. Les murs, peints à fresque représentent les conciles généraux, les bibliothèques célèbres de l'antiquité et les inventeurs des divers alphabets. A la voûte, sont également peints à fresque divers emblèmes et allégories, ainsi que les actes du pontificat de Sixte V, qu'élucident des inscriptions latines (1589).

Les armoiries de Sixte Quint se blasonnent : *d'azur, au lion d'or tenant dans la patte dextre une branche de poirier au naturel, brisé d'une bande de gueules, chargée d'une montagne à trois*

côteaux d'argent, accompagnée en chef d'une étoile de même, qui est
PERETTI. C'est aux divers meubles de cet écusson que font allusion
certaines allégories, peintes à fresque dans la grande salle : Un lion
tenant une branche de poirier: *De forti egressa est dulcedo. Vincit
leo de tribu Judi. Si rugiet, quis non timebit?*—Un lion accroupi : *Non
dormit neque dormitabit.* — Trois montagnes superposées et sur-
montées d'une étoile : *Altitudines conspicit.* — Trois montagnes
couronnées qu'une étoile colore diversement : *Terna triplici colore.
Scientiæ, bonitatis, disciplinæ.* — Mêmes montagnes : *Mons in quo
beneplacitus est Deo.* — Chandelier dont les sept branches portent
des livres au lieu de lampes : *Luceant septies justo.* — Chandelier
dont les trois branches portent les livres de la science, de la bonté
et de la discipline : *Scientiæ, bonitatis, disciplinæ.*

Les peintures à fresque de la grande salle sont l'œuvre collective
de Henri le Flamand, Pâris Nogari, Antoine d'Urbin, César Nebbia,
Jacques Stella, Joseph Franco, Salimbeni, César Torchi, André Lilio,
Prosper Orsi, Paul Guidotti et Antoine Salviati.

Les sujets ont été choisis et les inscriptions rédigées par le cardi-
nal Silvio Antoniano, Pierre Galesino, protonotaire apostolique, et
Angelo Rocca, sacriste du Pape, qui a écrit un volume in-4° en
latin sur la décoration de la bibliothèque.

Le tableau qui montre Sixte V ordonnant à Fontana la construc-
tion de la bibliothèque Vaticane, a été peint par Scipion Gaetani.
Le cardinal qui présente l'architecte au Pape est Antoine Caraffa, bi-
bliothécaire de la Ste Église. Le Pontife est placé entre ses deux
neveux, le cardinal de Montalto, à gauche, et, à droite, le marquis
Michel Peretti, bardé de fer.

Les murs, à l'extérieur, représentent, d'après le procédé du *graf-
fito,* huit grands personnages allégoriques, désignés à la fois par une
inscription et un attribut. La *Providence,* PROVIDENTIA, gouverne le
monde dont elle a le globe dans la main ; la Religion, RELIGIO, mon-
tre l'église où se réunissent les fidèles pour prier ; la *Loi canonique,*
LEX CANONICA, figure la discipline ecclésiastique ; la *Loi de grâce,*
LEX GRATIÆ, fait allusion à l'Ancien Testament; la *Loi d'amour,* LEX
AMORIS, personnifie le Nouveau Testament; la *Loi civile,* LEX CIVILIS,
ne se distingue pas suffisamment des autres par son livre; la *Prophétie,*
PROPHETIA, fait résonner deux trompettes; la *Garde,* CVSTODIA, est

assise sur un livre qu'elle ne se laissera pas enlever et qu'elle dé-
fendra au besoin avec son épée.

Manuscrits. — Les armoires, surmontées de vases étrusques, sont
fermées par des volets ornés de fleurs et d'oiseaux. Elles contiennent
des manuscrits.

Vitrines. — Deux vitrines, dont une en marqueterie aux armes
de Pie IX, offrent quelques spécimens des principaux manuscrits :

1. Le livre sur les Sacrements, par Henri VIII, roi d'Angleterre, avec
dédicace autographe au pape Léon X :

> *Anglorum Rex Henricus, Leo decime, mittit*
> *Hoc opus et fidei testem et amicitiæ.*

2. Lettre autographe d'Anne Boleyn à Henri VIII. Elle est signée A B
et porte en souscription :

> *Votre loiale et plus assuré serviteure*
> *Autre ne chœrse.*

3. Autographe du cardinal Bembo (xvi⁰ siècle). — 4. La *République*, de
Cicéron, palimpseste découvert et publié par le cardinal Maï. — 5. Bré-
viaire de Mathias Corvin, roi de Hongrie (xv⁰ siècle). Les miniatures des
deux feuillets exposés représentent les quatre évangélistes, les quatre
docteurs de l'Église latine, S. François d'Assise et S. Dominique, Dieu
créant le monde et David en prière. — 6. Le Paradis de la divine Co-
médie du Dante, manuscrit ayant appartenu aux ducs d'Urbin (xvi⁰ siècle).
— 7. Pontifical Romain. La miniature représente la consécration d'un
évêque (xv⁰ siècle). — 8. Histoire des ducs d'Urbin (xvi⁰ siècle), avec
une bataille par Jules Clovio. — 9. Même histoire. La miniature repré-
sente le 'duc d'Urbin reçu à Venise par le doge (xvi⁰ siècle). Ces deux
manuscrits furent donnés à la bibliothèque Vaticane par Jules II. — 10. La
divine Comédie du Dante, manuscrit commandé par Bocace. — 11. Bible
grecque, d'après la version des Septante. L'imprimerie de la Propagande en
a publié un *fac-simile* [1]. Le manuscrit du Vatican est écrit en forme de vo-
lume, sur trois colonnes et sur peau d'antilope. On reconnaît à l'orthographe
que la copie, pleine de fautes et d'omissions, provient d'Alexandrie, et on
estime que c'est un des cinquante exemplaires que fit exécuter Constantin
pour l'usage des églises de Constantinople, ainsi qu'il l'écrivait à Eusèbe

1. Les plus anciens manuscrits actuellement connus de la version des Septante
appartiennent au iv⁰ ou v⁰ siècle. Ce sont : 1⁰ Le *Vatican*, conservé à la bibliothèque
Vaticane et publié à Rome, en 1857, par le P. Vercellone, après la mort du cardi-
nal Maï qui en avait préparé l'édition. — 2⁰ L'*Alexandrin*, découvert à Alexandrie
et publié à Londres par Baber, en 1816-1828. — 3⁰ Le *Sinaïtique*, découvert au
mont Sinaï et publié par Tischendorf, en 1862.

« Conveniens enim visum est significare prudentiæ tuæ ut jubeas describi in membranis probe apparatis quinquaginta codices divinarum Scripturarum, lectu et ad usum transportatu faciles, ab artificibus antiquariis et artis illius peritissimis. » — 12. Petit livre d'Heures du xvᵉ siècle. La miniature figure la Présentation au temple. — 13. Sonnets autographes sur papier de Torquato Tasso (xvıᵉ siècle). — 14. Autographe sur papier de Pétrarque (xıvᵉ siècle). — 15. Térence, du vᵉ siècle. — 16. Géorgiques et Enéide de Virgile, manuscrit du vıᵉ siècle. Les deux miniatures exposées figurent le départ d'Enée et la mort de Didon. — 17. Comédies de Térence, avec miniatures représentant la mise en scène (ıxᵉ siècle). — 18. Virgile, en lettres carrées du vıııᵉ siècle.

Objets d'art. — Parmi les obje s d'art exposés au milieu de cette galerie, on remarque un morceau de malachite et un crucifix d'or monté sur malachite, donnés à S. S. Pie IX par le prince Demidoff; une coupe en malachite donnée par le cardinal Antonelli; un vase en albâtre oriental, envoyé à Grégoire XVI par le vice-roi d'Égypte; deux vases peints en porcelaine de Sèvres, cadeau du roi Charles X, et deux autres envoyés à Pie IX par le roi de Prusse.

Font baptismal. — Ce font, en porcelaine de Sèvres, a servi, en 1856, au baptême du prince impérial, fils de Napoléon III, empereur des Français, par S. E. le cardinal Patrizi, légat du S.-Siège. Les sujets peints sur le pourtour de la vasque représentent la Ste Trinité et les symboles des quatre évangélistes, aigle, ange, lion et bœuf. On y lit au milieu des fleurs ces charmantes inscriptions symboliques : *Caro abluitur, ut anima emaculetur. Caro ungitur, ut anima consecretur. Caro signatur, ut anima muniatur. Abluti estis. Sanctificati estis. Vos ex Deo estis filioli. Justificati estis. Christum induistis.*

Tables de Pie VI. — Ces tables rectangulaires sont en granit gris. Douze Hercules de bronze les supportent. Au-dessous du granit, qui forme couverture, circule une large bande de métal ciselé et doré qui consacre les principaux faits du pontificat de Pie VI.

Sur la première table, on voit les sujets suivants : Le Pape ouvre la porte sainte et proclame le Jubilé : *Sanctioris portæ religionis causa aperitio. Sacer annus christiano orbi indictus.* — Construction de la sacristie de S.-Pierre : *Templi Vaticani sacrarium a fundamentis ædificatum ornatumque pro dignitate.* — Agrandissement du Musée du Vatican : *Veteris artis monimenta conquirit. Museum amplissimo cultu extructum.* — Le commerce favorisé et développé : *Portoria per Romanam ditionem sublata. Viæ restitutæ, commercia, opificia propagata.* — Dessèchement des marais Pontins : *Tellus Pontina stabilita, flumina molibus cohibita et fossis derivata.* — Res-

tauration de la voie Appienne : *Appia regina viarum refecta.* — L'ambassadeur de Venise est fait chevalier : *Orator Venetus equestribus ornamentis donatus, adstante Paullo Petri f. magno Roxellanorum duce.*

Les sujets de la seconde table sont : L'arrivée de Joseph II à Rome : *Adventus Josephi Augusti Romam, ad pontificem maximum invisendum et compellandum.* — Visite du roi de Suède : *Gothorum rex pontificem in Museo adit.* — Étude de l'antiquité : *Artes antiquas suscipit.* — Construction de la collégiale de Sublaco : *Templum Sublacense ingenti substructione excitatum, absolutum et dedicatum.* — Érection des obélisques : *Obelisci ægyptiaci erecti, veterum munificentia resurgens.* — Voyage de Pie VI à Vienne : *Adventus pontificis maximi Vindobonam, Josepho II Augusto in occursum egresso.* — Pontifical célébré à Augsbourg : *Sacrum sollemne a p. m. Augustæ Vindelicorum peractum, ubi olim Lutherianæ hæreseos incunabula.*

Porte en marqueterie. — Une porte en marqueterie de bois de différentes couleurs, travail de patience, mais non de goût, historie ses quatre panneaux de quatre monuments élevés par la munificence de Pie IX. Ils représentent le pont de l'Ariccia, l'intérieur et l'extérieur de la basilique de S.-Paul-hors-les-Murs, ainsi que la restaution du ciborium de S.-Jean de Latran.

Vertus et Allégories. — La *Manifestation*, MANIFESTATIO, montre sa richesse en étalant son *argenterie* dans un bassin. — L'*Élection sacrée*, ELECTIO SACRA, par allusion au miracle qui rendit S. Joseph époux de la Ste Vierge [1], porte un *faisceau de verges, dont une fleurit.* — La *Sûreté*, SECURITAS, est ferme comme la *colonne* et forte comme le *lion* qui la symbolisent. — La *Providence*, PROVIDENTIA, régit avec le *sceptre* le monde représenté par un *globe.* — La *Dévotion*, DEVOTIO, fait fumer l'*encensoir* avec les parfums d'Orient qu'elle prend dans sa *navette.* — La *Défense*, DEFENSIO, lance la *foudre* et exorcise avec l'*eau bénite.* — La *Chasteté*, CASTITAS, caresse une *licorne* et, le *van* en main, sépare la paille du froment. — L'*Oblation*, OBLATIO, offre avec l'*hostie* et le *calice* ce que l'homme a de plus précieux sur la terre, le corps et le sang d'un Dieu. — La *Gratitude*, GRATITUDO, a pour attribut le *cygne.* — La *Recognition*, RECOGNITIO, s'arme du *bouclier* de la défense et du *sceptre* de la direction. — La *Vraie gloire*, VERA GLORIA, montre un *lys* planté dans un vase et le dit plus beau que Salomon dans toute sa gloire. — L'*Élection sacrée*, ELECTIO SACRA, reparaît avec les *armes de Sixte V* et la *trompette* qui sonne en faveur du triomphe que proclame la *palme.* — La *Bonne Œuvre*, OPERATIO BONA, porte une *gerbe* sur sa tête. — La *Connaissance du vrai Dieu*, COGNITIO VERI DEI, se puise dans les enseignements de la *croix* et la victoire du démon. — La *Réédification*, REEDIFICATIO, se superpose aux *ruines*, comme le *rejeton* qui naît d'un vieux tronc. — Le *Pouvoir*, POTESTAS, se manifeste

ici-bas de trois manières : avec Dieu, à la création, il crie *fiat*; spirituel, il s'exerce par le pouvoir des *clefs* qui ouvrent et ferment; temporel, il commande avec le *sceptre*. — La *Noblesse*, Nobilitatio, écrit des lettres d'anoblissement. — La *Joie*, Lætificatio, se réjouit aux sons de la *harpe*. — La *Bénignité*, Benignitas, sous les traits de la fille de Pharaon, recueille le jeune *Moïse* exposé sur les eaux du Nil dans une *corbeille* d'osier. — La *Misération*, Miseratio, vêtue comme les prêtres de l'ancienne loi, présente, nouveau Melchisédech, le *pain* et le *vin*. — La *Purification*, Purgatio, sèche au feu le *linge* qu'elle vient de *laver*. — La *Santé*, Sanatio, prend dans un coffret le *remède* qu'elle donnera aux malades. — La *Piété*, Pietas religionis, a pour emblème l'*arche d'alliance*, qui résumait toute la piété de l'Ancien Testament.—Le *Salut du genre humain*, Salus generis humani, présente la *croix* qui sauva le monde. — Le *Symbole*, Mutatio, jette la *croix* au serpent d'airain et élève ce trophée. — La *Sublimation*, Sublimatio, sous les traits de Jacob, bénit, les mains en croix, les deux enfants de Joseph, donnant la préférence à Ephraïm, le plus jeune, sur Manassé, l'aîné. —La *Libéralité*, Liberalitas, répand l'argent à pleines mains. — La *Charité*, Charitas, réchauffe *trois petits enfants* nus. —La *Magnificence*, Magnificentia, élève une de ces *pyramides* que l'on est accoutumé à considérer comme une des merveilles du monde. — La *Religion*, Religio, construit un *temple* au vrai Dieu et y fait fumer l'*encensoir* en son honneur. — Le *Châtiment*, Castigatio, tranche avec le *couteau*, frappe avec le *fouet* et sonne de la *trompette* pour appeler au Jugement dernier les damnés. — La *Justice*, Justitia, armée en *guerrier*, *brûle* ce qui est impur, coupe avec une *hache* le bois mort, *balaie* ce qui est souillé. — La *Dignité*, Dignitas, a pour symboles une *clef*, une *branche d'olivier* et un *livre*. — L'*Honneur*, Honor, à la façon des rois, porte le *sceptre*, la *couronne* et la *chaîne d'or* : il ceint son front de *lauriers*. — L'*Egalité*, Æquiparatio, tient à la main *deux bougies allumées*. — L'*Origine des créations*, Procreationum origo, rappelle par le *dauphin* et le *trident* que toutes choses sont sorties du sein des eaux. —La *Maternité*, Mater omnium, produit les animaux et les plantes, le *lion*, le *mouton* et le *froment*. — La *Stérilité*, Procreationis expers, sous la forme d'une *Furie*, lance la *foudre* qui détruit et ravage. — L'*Impatience*, Inanitatis impatiens, *cheveux épars* et les *bras étendus*. — L'*Hiver*, Canos hirsute capillos, se réchauffe au feu d'un *brasier*.—Le *Printemps*, Cinctum florente corona, *couronné de fleurs*, promet l'abondance avec sa *corne* classique. — L'*Été*, Spicea serta gerit, est brûlant comme la *torche* qu'il a allumée et riche en *épis* qu'il *fauche*. — L'*Automne*, Calcatis sordidus uvis, porte des *grappes* de raisin sur sa tête et dans sa *corne* d'abondance [1].

1. Ovide décrit ainsi les Saisons :

« Verque novum stabat cinctum florente corona,
Stabat nuda æstas et spicea serta gerebat,
Stabat et autumnus calcatis sordidus uvis,
Et glacialis hiems canos hirsuta capillos. »

Vie de Sixte V, peinte aux lunettes de la voûte.

1. Couronnement de Sixte V sous le portique de S.-Pierre :
 « Hic tria, Sixte, tuo capiti diademata dantur ;
 Sed quartum in cælis diadema manet. »
2. Cavalcade pour la prise de possession à S.-Jean de Latran :
 Ad templum antipodes Sixtum comitantur euntem
 Jamque novus pastor pascit ovile novum. »
3. Sixte V purge l'État des brigands :
 « Alcides partem Italiæ prædone redemit,
 Sed totam Sixtus. Dic mihi, major uter? »
4. Érection de l'obélisque de la place de S.-Pierre [1] :
 « Dum stabit motus nullis obeliscus ab auris,
 Sixte, tuum stabit nomen honosque tuus. »
5. Heureux effets d'un bon gouvernement :
 « Temporibus Sixti redeunt Saturnia regna
 Et pleno cornu copia fundit opes. »
6. Érection de la statue de S. Pierre sur la colonne Trajane :
 « Ut vinclis tenuit Petrum, sic alta columna
 Sustinet : hinc decus est dedecus unde fuit. »
7. Procession à Ste-Marie-Majeure pour le Jubilé :
 « Sixtus regnum iniens indicit publica vota.
 Ponderis o quanti vota fuisse vides ! »
8. Construction du palais de Latran et érection de l'obélisque :
 « Quintus restituit Laterana palatia Sixtus
 Atque obelum medias transtulit ante fores. »
9. L'eau Félix vient à Rome et est reçue à la fontaine de la place des Thermes :
 « Fons Felix celebri notus super æthera versu
 Romulea passim jugis in Urbe fluit. »
10. Rectification du plan de la ville :
 « Dum rectas ad templa vias sanctissima pandit,
 Ipse sibi Sixtus pandit ad astra viam. »
11. Rétablissement de la morale publique :
 « Virgo intacta manet nec vivit adultera conjux
 Castaque nunc Roma quæ fuit ante salax. »
12. Construction de la chapelle du S.-Sacrement à Ste-Marie-Majeure :
 « Virginis absistit mirari templa Dianæ
 Qui fanum hoc intrat, Virgo Maria, tuum. »
13. Érection de l'obélisque de la place du Peuple :
 « Maximus est obelus circus quem maximus olim
 Condidit et Sixtus Maximus inde trahit. »

1. Fontana, *della transportione dell' obelisco vaticano e delle fabriche di papa Sisto V*, Roma, Basa, 1590, in-fol., pl.

14. Les mendiants sont recueillis à l'hospice de S.-Jean Calybite :
 « Quæris cur tota non sit mendicus in Urbe ?
 Tecta parat Sixtus suppeditatque cibos. »
15. Erection de la statue de S. Paul sur la colonne Antonine :
 « Jure Antoninum Paulo vis, Sixte, subesse,
 Nam vere hic pius est, impius ille pius. »
16. Translation du corps de S. Pie V à Ste-Marie-Majeure :
 « Transfers, Sixte, Pium. Transferre an dignior alter?
 Transferri an vero dignior alter erat? »
17. Érection de l'obélisque de Ste-Marie-Majeure :
 « Qui regum tumulis obeliscus serviit olim
 Ad cunas Christi tu, pie Sixte, locas. »
18. Équipement de la flotte pontificale :
 « Instruit hic Sixtus classes quibus æquora purget
 Et Solymos victos sub sua jura trahat. »
19. La ville de Lorette fortifiée et érigée en évêché :
 « Lauretum muris, pastore et civibus auctum
 A Sixto et Sixti laus simul aucta fuit. »
20. Dessèchement des marais Pontins et création de fontaines :
 « Pontinas Sixtus potuit siccare paludes,
 Fontibus ut potuit sicca rigare loca. »
21. Alliances avec les diverses puissances, symbolisées par les animaux qui figurent dans leurs armoiries :
 « Mutua disjuncti coeunt in foedera reges
 Et Sixti auspiciis pax stabilita viget. »
22. Reconstruction de l'église de S.-Jérôme des Esclavons :
 « Dum tibi templa locat supplex, Hieronyme, Sixtus,
 Huic parat in coelis aurea tecta Deus. »
23. Eau potable donnée à la ville de Civita-Vecchia sur le littoral de la mer :
 « Urbs vicina mari mediis sitiebat in undis;
 Nunc dulces Sixti munere potat aquas. »
24. Création du trésor pontifical :
 « Quæ fuit a parco congesta pecunia Sixto
 Turcæ erit exitium præsidiumque Petri. »
25. Transport de la Scala Santa [1] :
 « Scalas innocuo conspersas sanguine Christi
 Constituit Sixtus splendidiori loco. »
26. Érection sur la place du Quirinal des chevaux de Phidias et de Praxitèle :
 « Sixtus equos transfert geminos quos finxerat olim
 Artificum e pario marmore docta manus. »

1. *Œuvres compl.*, t. I, au mot *Scala Santa*.

27. Montalto, lieu de sa naissance, est érigé en cité et évêché:
 « Montaltum Sixto patrem donavit habere,
 Montalto Sixtus donat habere patrem. »
28. Fontaine établie au Capitole :
 « Fontem rursus habet sedes Tarpeia, sed quem
 Non habet infensi dum timet arma Tati. »

Conciles Œcuméniques, peints sur les murs latéraux.

Conciles d'Orient. — 1. Premier concile de Nicée (325), où est condamnée l'hérésie d'Arius. Constantin fait brûler les livres Ariens. *Concilium Nicænum I. S. Silvestro pp., Fl. Constantino mag. imp., Christus Dei f. Patri consubstantialis declaratur, Arii impietas condemnatur. — Ex decreto concilii Constantinus imp. libros Arianorum comburi jubet.*

2. Premier concile de Constantinople, contre Macédonius qui niait la divinité du S.-Esprit (381). *Concilium Constantinop. I. S. Damaso pp. et Theodosio sen. imp., Spiritus Sancti divinitas propugnatur, nefaria Macedonii hæresis extinguitur.*

3. Premier concile d'Ephèse, qui décide contre Nestorius que Marie est mère de Dieu (431). *Concilium Ephesinum. S. Cœlestino pp. et Theodosio jun. imp., Nestorius Christum dividens damnatur, B. Maria Virgo Dei genitrix prædicatur.*

4. Concile de Chalcédoine, contre Eutychès qui n'admettait qu'une nature en Jésus–Christ (451). *Concilium Chalcedonense. S. Leone magno pp. et Marciano imp., infelix Eutiches unam tantum in Christo post incarnationem naturam asserens confutatur.*

5. Second concile de Constantinople, contre les erreurs des Trois chapitres et d'Origène (555). *Concilium Constantinop. II. Vigilio papa et Justiniano imperatore, contentiones de tribus capitibus sedantur, Origenis errores refelluntur.*

6. Troisième concile de Constantinople, contre les Monothélithes (680). *S. Agathone papa, Constantino Pogonato imp., Monotholitæ hæretici, unam tantum in Christo voluntatem docentes exploduntur.*

7. Second concile de Nicée, contre les Iconoclastes (790). *Concilium Nicænum II. Hadriano pp., Constantino Irenes f. imp., impii iconomachi rejiciuntur, sacrarum imaginum veneratio confirmatur.*

8. Quatrième concile de Constantinople, qui rend S. Ignace à son siège patriarcal et condamne Photius (870). *Concil. Constantinop. IV. Hadriano II papa et Basilio imp., S. Ignatius patriarcha Constant. in suam sedem, pulso Photio, restituitur.*

Conciles d'Occident. — 9. 10. 11. Trois conciles de Latran, le dernier contre les Vaudois et les Cathares, pour le rétablissement de la discipline et l'interdiction des tournois (1123, 1139, 1179). *Alexandro III pont., Frederico I imp., Vualdenses et Cathari hæretici damnantur, laïcorum et cleri-*

corum mores ad veterem disciplinam restituuntur, torneamenta vetantur [1].

12. Quatrième concile de Latran (1215), en faveur des croisades. *Innocentio III pont., Frederico II imp.. abbatis Joachim errores damnantur, bellum sacrum de Hierosolyma recuperanda decernitur, cruce signati instituuntur.*

13. Premier concile de Lyon, où Innocent IV donna la pourpre et le chapeau rouge aux cardinaux, excommunia l'empereur Frédéric et mit S. Louis à la tête de la croisade (1245). *Concilium Lugdunense I. Innocentio IIII pont. max., imp. Federicus II hostis Ecclesiæ declaratur imperioque privatur, de Terræ Sanctæ recuperatione constituitur, Hierosolymitanæexpeditionis dux Ludovicus Francorum constituitur.*

14. Second concile de Lyon, où figure S. Bonaventure et où Grecs et Latins chantent ensemble le *Filioque procedit* du *Credo* (1274). *Concilium Lugdunense II. Gregorio X pont., Græci ad Sanctæ Ecclesiæ Romanæ unionem redeunt. In hoc concilio S. Bonaventura egregia virtutum officia Ecclesiæ Dei præstitit, rex Tartarorum solemniter baptizatur, Tartarorum rex c fratre Hieronymo ordinis Minorum ad concilium perducitur.*

15. Concile de Vienne (1311), où sont promulguées les Clémentines, où est instituée la procession de la Fête-Dieu et fondée l'étude des langues sémitiques pour la propagation de la foi. *Clemente V pontifice, Clementinarum decretalium constitutionum codex promulgatur, processio solemnitatis Corporis Domini instituitur. Hebraicæ, Chaldaicæ, Arabicæ et Græcæ linguarum studium propagandæ fidei ergo in nobilissimis quatuor Europæ Accademiis instituitur.*

16. Concile de Florence (1438), pour la réunion des Grecs. *Eugenio IV pontifice, Græci, Armeni, Æthyopes ad fidei unitatem redeunt* [2].

17. Cinquième concile de Latran (1513), pour la croisade contre les Turcs. *Julio II et Leone X pont. max.. bellum contra Turcam qui Syriam et Egyptum, proxime Sultano victo, occuparat, decernitur; Maximilianus Cæsar et Franciscus rex Galliæ bello Turcico Iuces præficiuntur.*

18. Concile de Trente (1545-1564), contre les protestants et pour la réforme de la discipline ecclésiastique. *Paulo III, Julio III, Pio IIII pontificibus, Lutherani et alii hæretici damnantur, cleri populique disciplina ad pristinos mores restituitur* [3].

Bibliothèques célèbres de l'antiquité.

1. Bibliothèque des Juifs, composée par Moïse et rétablie par Esdras : *Moyses librum legis Levitis in tabernaculo reponendum tradit. Esdras sacerdos et scriba bibliothecam sacram restituit.*

1. Les cinq conciles de Latran se sont tenus au palais de Latran, dans la salle du *Triclinium* ou basilique Léonienne, dont la mosaïque absidale existe encore près de la *Scala Santa*. (*Œuvr. compl.*, t. 1, aux mots *Concile, Latran* et *salle des Conciles*.)

2. L'histoire de ce concile a été représentée sur les portes de bronze de la basilique Vaticane.

3. Les fresques des conciles ont été reproduites dans le grand ouvrage de Frond sur le concile du Vatican.

2. École de Babylone : *Daniel et socii linguam scientiamque Chaldæorum ediscunt. Cyri decretum de templi instauratione Darii jussu perquiritur.*

3. Bibliothèque Grecque fondée par Pisistrate : *Pisistratus primus apud Græcos bibliothecam instituit. Seleucus bibliothecam a Xerxe asportatam referendam curat.*

4. Bibliothèque d'Alexandrie, sous Ptolémée : *Ptolemæus ingenti bibliotheca instructa Hebræorum libros concupiscit. LXXII interpretes ab Eleazaro missi sacros libros Ptolemæo reddunt.*

5. Bibliothèque de Rome, formée par Tarquin le Superbe et Auguste : *Tarquinius Superbus libros Sibyllinos tres, aliis a muliere incensis, tantidem emit. Augustus Cæsar, Palatina bibliotheca magnifice ornata, viros litteratos fovet.*

7. Bibliothèque de Césarée, due à S. Pamphile. *Bibliotheca Cæsariensis. S. Pamphilus, presb. et mart., admirandæ sanctitatis et doctrinæ, Cæsareæ sacram biblioth. conficit, multos libros sua manu describit.*

8. Bibliothèque des Pontifes Romains : *S. Petrus sacrorum librorum thesaurum in Rom. Ecclesia perpetuo asservari jubet. Romani pontifices Apostol. bibliothecam magno studio amplificant atque illustrant.*

Inventeurs d'alphabets ou de lettres.

1. Lettres hébraïques, elles remontent à Adam et aux fils de Seth : *Adam, divinitus edoctus, primus scientiarum et litterarum inventor. Filii Seth columnis duabus rerum cælestium disciplinam inscribunt.*

2. Lettres syriaques et chaldaïques : elles ont pour auteur Abraham. *Abraham syras et chaldaicas litteras invenit.*

3. Anciennes et nouvelles lettres hébraïques, dues à Moïse et Esdras : *Moyses antiquas hebraicas litteras invenit. Esdras novas Hebræorum litteras invenit.*

4. Lettres égyptiennes, on les attribue à Isis et à Mercure : *Isis regina ægyptiarum litterarum inventrix. Mercurius Thoyt Ægyptiis sacras litteras conscripsit.*

5. Lettres phrygiennes : elles furent inventées par l'égyptien Hercule. *Hercules Ægyptius phrygias litteras conscripsit.*

6. Lettres égyptiennes, découvertes par Memnon : *Memnon Phoroneo æqualis litteras in Ægypto invenit.*

7. Lettres grecques, elles viennent du roi Cécrops : *Cecrops Diphyes, primus Atheniensium rex, græcarum litterarum auctor.*

8. Lettres phéniciennes, elles tiennent leur nom de Phénix : *Phænix litteras Phænicibus tradidit. Cadmus, Phænicis frater, litteras sexdecim in Græciam intulit.*

9. Lettres grecques, inventées ou complétées par Linus, Palamède, Pythagore, Epicharme et Simonides : *Linus Thebanus litterarum græcarum inventor. Palamedes bello Troiano græcis litteras IIII adjecit. Pythagoras*

litteram y ad humanæ vitæ exemplum invenit. Epicharmus Siculus duas græcus addidit litteras. Simonides Melicus quatuor græcarum litterarum inventor.

10. Lettres latines, découvertes par Nicostrate Carmenta et perfectionnées par l'empereur Claude : *Nicostrata Carmenta latinarum litterarum inventrix. Evender, Carmentæ filius, Aborigenis litteras docuit. Claudius imp. tres novas litteras adinvenit.*

11. Lettres étrusques, Demarathe en est l'inventeur : *Demarathus Corinthius hetruscarum litterarum inventor.*

12. Lettres gothiques, elles sont l'œuvre d'Ulphilas : *Ulphilas episcopus Gothorum litteras invenit.*

13. S. Jean Chrysostôme, auteur des lettres arméniennes : *S. Jo. Chrysostomus litterarum armenicarum auctor.*

14. S. Jérôme, auteur des caractères illyriques : *S. Hieronymus illyricarum litterarum auctor.*

15. S. Cyrille, auteur de caractères analogues. *S. Cyrillus aliarum illyricarum litterarum auctor.*

16. J.-C., souverain maître et docteur, tient le livre des Évangiles ouvert à cet endroit : *Ego sum A et Ω, principium et finis. Jesus Christus summus magister, cælestis doctrinæ auctor.* Il est placé entre S. Sylvestre et Constantin : *Sanctus Sylvester, Christi Domini Vicarius. Constantinus Imperator, Ecclesiæ Defensor.*

3. — TRANSSEPT.

Le transsept représente à fresque, sur les parois et les voûtes de sa double nef, la suite des conciles et les sujets suivants :

1. S. François d'Assise soutient sur ses épaules la basilique de Latran prête à crouler [1] : *Innocentio III pontifici per quietem S. Franciscus ecclesiam Lateranensem humeris sustinere visus est.*

2. S. Dominique entreprend la croisade contre les Albigeois : *S. Domenico suadente, contra Albigen. hæreticos Simon comes Montisforten. pugnam suscipit egregieque conficit.*

3. Vue du patriarcat de Latran, avec la *loggia*, dite de Boniface VIII, qui servait à la bénédiction papale.

4. Sixte V donne la bénédiction à la nouvelle *loggia* qu'il a fait construire à l'extrémité du transsept de S.-Jean de Latran.

5. Sixte V tient chapelle à Ste-Sabine pour le Mercredi des Cendres. Le tref placé en avant de l'autel se compose de deux poteaux surmontés d'une poutre horizontale supportant quatre chandeliers : poteaux et poutres sont enguirlandés.

1. Une inscription de la basilique de Latran et du XIIIᵉ siècle rapporte ce fait qui a été, à la même époque, traduit en mosaïque à la façade de Ste-Marie *in Ara Cœli.* Voir *Œuvres complètes*, t. 1, p. 403.

6. Chapelles papales tenues par Sixte V dans les diverses basiliques et églises de Rome.

4. — ARCHIVES.

Un buste de Paul V indique l'entrée des archives secrètes.

Historique. — Les archives de l'Église romaine sont très anciennes; l'histoire en fait mention dès le III° siècle. Elles existaient alors dans le palais de Latran. Au IV° siècle, S. Jules I ordonna aux ecclésiastiques de recueillir tous les actes et donations qui intéressaient le Saint-Siège. Nous savons que, sous le pontificat de Sergius II, vers la fin du VII° siècle, la bibliothèque de Latran était confiée à Grégoire, plus tard pape et deuxième de ce nom. Adrien I et Eugène II enrichirent les archives d'un grand nombre de pièces qui servirent plus tard au cardinal Cenci pour écrire son grand ouvrage. Quelques auteurs pensent que les chanceliers et vice-chanceliers remplirent les fonctions de bibliothécaires. Innocent IV, partant pour le concile de Lyon, en 1245, voulut porter les diplômes originaux des empereurs en faveur de l'Église romaine, afin de montrer toute l'injustice de la guerre que Frédéric II lui faisait au sujet des donations et du domaine temporel; on fit des copies authentiques de ces diplômes. Ces copies étaient munies de 40 sceaux; on les déposa à Cluny, où elles existaient encore en 1744 [1].

Dès que Clément V eut transféré sa résidence à Avignon, il voulut avoir une partie des archives, et particulièrement les registres de ses prédécesseurs immédiats, Boniface VIII et le bienheureux Benoît XI. Les autres papiers n'étant pas en sûreté dans Rome, on les transporta à Assise, dans le couvent des Franciscains. Benoît XII les fit venir à Avignon; tous les registres pontificaux et les titres les plus précieux des archives romaines furent conservés longtemps dans le palais apostolique de cette ville.

Après le concile de Constance, Eugène IV donna l'ordre de porter à Rome une partie des registres et des diplômes qui avaient été pris aux archives de Latran et du Vatican. Nicolas V acheta un si grand nombre de manuscrits grecs et hébreux que les historiens se plaisent

1. Voir dans les *Análecta juris pontificii* l'article intitulé *Les rouleaux de Cluny*, t. XI, col. 525-530, 653-691, 900.

à lui décerner le titre de fondateur de la bibliothèque Vaticane. Non seulement Sixte IV acheta des manuscrits, mais il fit construire un nouveau bâtiment pour la bibliothèque et créa les archives du château Saint-Ange pour garder les diplômes originaux et les papiers les plus précieux. Les registres pontificaux existaient dès lors dans les archives secrètes du Vatican, lesquelles étaient distinctes de la bibliothèque; personne n'avait permission d'y entrer.

Une grande partie des registres se trouvait encore à Avignon; les livres de la chambre apostolique, ceux de la chancellerie et des secrétariats étaient épars dans plusieurs lieux. Pie IV conçut le projet de fonder des archives pour les affaires consistoriales *et eorum omnium, quæ ad Sedem Apostolicam quoquo modo pertinent.* Par bref du 15 juillet 1565, il donna ordre au cardinal Amulius de chercher et de faire copier des pièces dans les archives des villes de l'État pontifical et dans celles des ordres religieux. La mort empêcha Pie IV de réaliser un aussi vaste dessein. S. Pie V, par *motu proprio* du 18 août 1568, ordonna de faire l'inventaire général de tous les livres, papiers, diplômes et lettres qui se trouvaient dans le palais apostolique, dans les archives du château, dans celles de Rome, d'Avignon et de tout l'État pontifical, sans excepter celles des particuliers. S. Pie V voulut avoir à Rome les beaux registres d'Avignon, écrits sur grand parchemin; 158 volumes de lettres pontificales entrèrent à cette occasion dans les archives du Vatican. Sous Pie VI, peu de temps avant l'annexion du Comtat Venaissin à la république française, le palais apostolique d'Avignon fournit encore aux archives Vaticanes 500 magnifiques volumes contenant les minutes de toutes les autres affaires des papes qui résidèrent dans cette ville.

Sixte V fit construire la nouvelle bibliothèque et réserva deux pièces pour les archives secrètes[1]. Clément VIII et Paul V eurent soin de faire restituer les papiers de la secrétairie d'État qui existaient chez les particuliers. En 1610, Paul V établit les archives secrètes dans l'appartement des cardinaux bibliothécaires. Il y fit transporter de la bibliothèque secrète du Vatican et des archives de la Chambre apostolique tous les registres des bulles, depuis Innocent III jusqu'à

1. Les *Actes consistoriaux de Sixte V* ont été publiés dans les *Analecta juris pontificii*, t. XI, col. 830-874.

Sixte V; en 1612, il y envoya un grand nombre de volumes pris aux archives du château Saint-Ange. Urbain VIII fit déposer dans les archives secrètes les bulles enregistrées par voie secrète depuis Sixte IV jusqu'à S. Pie V, ainsi que tous les livres, registres et minutes des brefs, d'Alexandre VI à 1567, lesquels se trouvaient au secrétariat des brefs. Aux bulles, aux brefs et aux écritures de la Chambre apostolique, déjà conservés dans les archives secrètes, Alexandre VII joignit les papiers de la secrétairie d'État qui contiennent la correspondance avec les légats, les nonces, les évêques, les princes, les particuliers, etc. Auparavant, Urbain VIII avait déposé dans les archives un grand nombre de lettres écrites par les nonces du xvi° siècle, surtout pour les affaires du concile de Trente.

Un livre imprimé à Naples, en 1855, sous le titre de *Legislazione positiva degli archivi del Regno*, rapporte un extrait du *Tableau systématique des archives de l'Empire au 15 août 1811*, publié à l'époque où les archives du Saint-Siège étaient à Paris. Voici ce qui existait alors à l'hôtel Soubise :

1. Pièces originales et détachées, depuis le iv° siècle jusqu'au ix°, dans 300 boîtes étiquetées et dans 500 portefeuilles.

2. Bulles depuis Jean VIII jusqu'à Sixte V, 2.018 volumes étiquetés. — Bulles des papes d'Avignon, 432 volumes. — Épîtres des papes aux princes, depuis Innocent III jusqu'à Pie VII, 230 volumes. — Bulles depuis Jean XXII jusqu'à Pie VII, 4.823 volumes. — Suppliques et brefs depuis Martin V jusqu'à Pie VII, 6.727 volumes. — Brefs depuis Pie V jusqu'à Pie VII, 4.837 volumes. — Bulles depuis Grégoire XIII jusqu'à Pie VI, 863 volumes. — Placards et feuilles imprimées, 226 volumes. — Autres collections partielles, 420 volumes. Total des bulles, brefs et suppliques, 20.596.

3. Privilèges et biens de l'Église romaine, matières camérales et diverses, 4.202 volumes.

4. Nonciatures et légations : légation d'Avignon, 439 vol.; légation de Bologne, 336 vol.; légation de Ferrare, 301 vol.; légation de la Romagne, 217 vol.; légation d'Urbin, 311 vol.; nonciature de France, 964 vol.; nonciature d'Angleterre, 45 vol.; nonciature de Bavière, 119 vol.; nonciature de Cologne, 379 vol.; nonciature d'Espagne, 587 vol.; nonciature de Flandre, 888 vol.; nonciature de Florence, 249 vol.; nonciature de Lucerne, 279 vol.; nonciature de

Malte, 193 vol., nonciature de Naples, 534 vol.; nonciature de Pologne, 440 vol.; nonciature de Portugal, 261 vol.; nonciature de Turin, 491 vol.; nonciature de Venise, 565 vol.; nonciature de Vienne, 679 vol. Total des nonciatures et des légations, 7.737 vol.

5. Secrétairie d'État : minutes et pièces diverses, 104 portefeuilles; pièces originales relatives aux prêtres français émigrés, 49 portefeuilles; lettres originales adressées au pape, au secrétaire d'État, à des cardinaux, 1.170 volumes ou portefeuilles. — 6. Daterie, 8.800 portefeuilles, registres ou liasses. — 7. Chancellerie, 1.000 registres. — 8. Pénitencerie, 4.256 registres ou liasses. — 9. Congrégation du concile de Trente, 3.668 registres ou portefeuilles. — 10. Congrégation de la propagande, 3.963 registres, portefeuilles ou cartons. — 11. Congrégation du Saint-Office, 6.205 portefeuilles; congrégation de l'*Index*, 495 volumes, liasses ou cartons. Total, 6.696. - 12. Congrégation des évêques et réguliers [1], 16.082 registres ou liasses; congrégation de l'Immunité, 2.890 registres ou liasses. Total, 18.972. — 13. Congrégation des Rites, 5.086 volumes ou portefeuilles. — 14. Archives administratives, 7.301 registres, portefeuilles ou liasses. — 15. Archives judiciaires, 15.892 liasses, portefeuilles ou registres. — 16. Inventaires et répertoires, 5.152 registres et cartons.

Résumé des archives de Rome transportées à Paris : 102.435 registres, volumes et portefeuilles.

Première salle. — 1. Casimir, roi de Pologne, offre à Grégoire VI son royaume comme tributaire du Saint-Siège. *Gregorio VI pont. max., Casimirus, Poloniæ rex, debellatis hostibus, regnum suum Beato Petro ex voto vectigale fecit.* — 2. Charlemagne confirme la donation territoriale faite par Pepin, son père, et l'augmente. *Hadriano I pont. max., Carolus Magnus, Francorum rex, Pipini patris donationem Romanæ Ecclesiæ factam confirmat novisque donationibus cumulat.* — 3. Pépin donne à Étienne III l'exarchat de Ravenne et la pentapole qu'il a conquis sur le roi des Lombards. *Pipinus, Francorum rex, exarchatum et pentapolim provincias ex Astulphi, Longobardorum regis, manibus ereptas per Fulradum abbatem Stephano III pont. max. donat.* — 4. Aripert, roi des Lombards, restitue les Alpes Cottiennes à Jean VI. *Joanne VI pont. max., Aripertus, Longobardorum rex, Alpes Cottias a majoribus suis injuste occupatas apostolicæ*

1. Les *Decreta S. Congregationis Episcoporum et Regularium, nunc primum edita,* ont été publiés par Mgr Chaillot dans les *Analecta,* t. XI, XII, XIII, XIV.

Sedi restituit. — 5. Le landgrave de Hesse donne à Urbain VI plusieurs châteaux situés en Allemagne. *Urbano VI pont. max., Henricus lantgravius Hassiæ per legatum suum castra diversa Mogur.tin., Treveren. et Herbipolen. diœc. apostolicæ Sedi donat.* — 6. Renaud, roi d'Anglesey, donne son île au Saint-Siège. *Honorio III pont. max., Reginaldus, rex insulæ Monæ in Hibernico mari, coram legato pontificio regnum suum apostolicæ Sedi donat.* — 7. Jean, roi d'Angleterre, rend son royaume tributaire de l'Église romaine. *Inno entio III pont. max., Joannes, Angliæ rex, coram legato Sedis apostolicæ regnum suum B. Petro vectigale constituit.* — 8. Adrien IV concède à Henri II le royaume d'Irlande comme fief avec droit de cens. *Hairianus IV, pont. max., Henrico II, Angliæ regi, Hiberniæ regnum sub censu concedit.*

Deuxième salle. — 1. La comtesse Mathilde donne son patrimoine à Grégoire VII. *Gregorio VII, pont. max., Matildes femina præclarissima patrimonium suum in Tuscia et Lombardia apostolicæ Sedi donat.* — 2. Le duc Démétrius promet à Grégoire VII, qui l'a fait roi de Candie et de Dalmatie, de payer un tribut annuel à l'Église romaine. *Demetrius, Cretæ et Dalmatiæ dux, a Gregorio VII pont. max. per legatum regali titulo auctus, annuum censum Beato Petro se soluturum promittit.* — 3. Étienne I, roi de Hongrie, fait donation de son royaume au Saint-Siège. *Stephanus I, Ungariæ dux, a Silvestro II, pont. max., regia corona et cruce per legatum insignitus, regnum Ungaricum Sedi apostolicæ donat.* — 4. Le duc de Bohême s'engage à payer un tribut à l'Église. *Nicolao, pont. max., Bohemiæ dux, regali corona a pont. per legatum donatus, centum argenti libras singulis annis apostolicæ Sedi solvere promittit.* — 5. Alexandre III donne le titre de roi à Alphonse, duc de Portugal, qui a fait son royaume tributaire du Saint-Siège. *Alexander III, pont. max., regiam coronam mittit Alphonso Portugalliæ duci, qui Lucio II pont. max. ducatum suum Romanæ Ecclesiæ vectigalem fecerat.* — 6. Le comte Roger reçoit d'Innocent II le titre de roi de Sicile, comme feudataire du Saint-Siège. *Innocentius II Rogerium, Siciliæ comitem, regio titulo ornat et apostolicæ Sedis feudatarium facit.* — 7. Pierre, roi d'Aragon, promet un tribut annuel. *Urbano II, pont. max., Petrus I, Aragonum rex, per legatum Aragoniæ regnum B. Petro vectigale facit.*

Au-dessus de la porte est inscrit le nom du cardinal Borghèse, bibliothécaire de la sainte Église.

Troisième salle. — 1. L'empereur Frédéric II fait serment, après son sacre, de maintenir et de défendre toutes les donations faites par ses prédécesseurs. *Honorio III pont. max., Fredericus II, Romæ per legatum apostolicum imperator coronatus, superiorum imperatorum donationes Sedi apostolicæ factas tueri jurejurando promittit.* — 2. Même promesse de la part d'Othon IV. *Innocentio III pont. max., Otho imperator apud Spiram in conventu principum donationes Romanæ Ecclesiæ ab aliis impera-*

toribus factas manu sua confirmat. — 3. Henri I ajoute de nouvelles do-
nations et confirme les précédentes. *Benedicto VIII pont. max.*, *Henricus I,*
imperator, donationes [a quatuor superioribus imperatoribus Sedi aposto-
licæ confirmat easque novis donationibus auget. — 4. L'empereur Othon
recouvre les possessions usurpées sur l'Église. *Joanne XII pont. max.*,
Otho I imperator superiorum principum donationes B. Petro fac-
tas confirmat, et patrimonia quæ tyranni occupaverant illi restituit. —
5. Louis le Débonnaire confirme les donations de son père et de son
aïeul. *Ludovicus Pius imperator diploma ad Paschalem I, pont. max.*,
mittit in quo patris avique donationes Romanæ Ecclesiæ factas comprobat.
— 6. Constantin comble de ses dons le Pape et l'Église. *Sylvestro I pont.*
max., *Constantinus Magnus I imperator Romanam Ecclesiam ingentibus*
donis locupletat, pontifici varia ornamenta largitur. — 7. Charles IV est
couronné empereur par Innocent VI. *Innocentio VI pont. max.*, *Carolus IV,*
cum uxore, a legatis apostolicis Romæ imperator coronatus, donationes a
veteribus imperatoribus Romanæ Ecclesiæ factas confirmat. — 8. Boni-
face VIII reconnaît aux sept électeurs le droit d'élire l'empereur du S. Em-
pire romain. *Bonifacio VIII pont. max.*, *Alberti Romanorum regis legatus*
Sedis apostolicæ jura confirmat, jus eligendi imperium septem electoribus
ab ea concessum esse fatetur. — 9. L'empereur Henri VII confirme les
donations faites par ses prédécesseurs. *Clemente V pont max.*, *Henri-*
cus VII, Romæ per legatos apostolicos imperatoris corona ornatus, dona-
tiones Sedi apostolicæ a prædecessoribus factas probat. — 10. Raoul, roi
des Romains, envoie un religieux franciscain à Nicolas III pour prêter ser-
ment relativement aux donations de ses prédécesseurs. *Rodulphus, Roma-*
norum rex, per Conradum ordinis minorum Nicolao III pont. max. solita
juramenta præstat, donationes S. R. E. factas confirmat. — 11. Guil-
laume, roi des Romains, écrit un diplôme dans le même sens. *Gu-*
glielmus, Romanorum rex, ad Innocentium IV, pont. max., *diploma mittit*
in quo donationes Sedi apostolicæ a superioribus imperatoribus factas
confirmat.

5. — GALERIE.

On tourne à droite pour aller à la salle des bijoux.

Cette longue galerie se divise en plusieurs chambres, dont les
portes sont décorées d'albâtre aux chambranles et au linteau.

Première chambre. — Sur les murs peints à fresque, en 1610, aux
armes de Paul V : *d'azur, au dragon d'or; au chef de même, chargé*
d'une aigle éployée et couronnée de sable, becquée et membrée de
gueules, qui est BORGHÈSE, on voit :

1. Les écrivains célèbres de l'antiquité : Platon, Aristote, Théo-

phraste, Eschine, Hérodote, Sénèque, Perse, Salluste, Horace et Cicéron.

2. Les bibliothèques les plus renommées : en Égypte, par les soins d'Osymandras ; — à Pergame ; — à Rome, où elle fut fondée par le sénateur Asinus Pollion ; — à Rome, la bibliothèque Ulpienne, sous Trajan ; — celle de Mathias Corvin, roi de Hongrie.

3. L'histoire de la bibliothèque Vaticane : Nicolas V l'augmente, — Sixte IV en confie la garde à l'historien Platina ; — S. Pie V fait transporter 158 manuscrits d'Avignon à Rome ; — Paul V assigne un revenu à la bibliothèque, — le même pape crée bibliothécaire de la Ste Église le cardinal Scipion Borghèse, son neveu.

4. Les monuments et faits principaux du pontificat de Paul V : le palais du Quirinal, — la visite du pape à l'ambassadeur du roi de Congo mourant, — la fontaine Pauline, au Janicule ; — la façade de la basilique de S.-Pierre, — la réception de l'ambassade du shah de Perse, — la chapelle de la Vierge, à Ste-Marie-Majeure.

5. Les canonisations de Ste Françoise Romaine, oblate olivétaine, le 29 mai 1608, et de S. Charles Borromée, cardinal-archevêque de Milan, le 1er novembre 1610.

Les armoires portent les armes de Clément XIV et dans les embrasures des fenêtres sont encastrées des inscriptions païennes, latines et grecques.

Deuxième chambre. — Les fresques datent également du pontificat de Paul V et continuent les sujets de la chambre précédente.

1. Archytas — Socrate — Pythagore — Solon — Apulée — Servius Sulpice — Porcius Caton — Jules César.

2. Bibliothèque de Lucullus, — Constantin se fait apporter les codes sacrés, — Sammonicus Serenus laisse à Gordien le jeune 72.000 volumes, — Bibliothèque de Byzance, riche de 120.000 volumes, sous l'empereur Zénon.

3. Paul V envoie à l'empereur Rodolphe trois mille fantassins pour combattre les Turcs, — il ordonne aux religieux de faire étudier dans leurs couvents le grec, l'hébreu, le latin et l'arabe, pour aider à la propagation de la foi ; — il réforme les tribunaux, — il augmente le fonds de la bibliothèque Vaticane.

4. Paul V crée la fontaine Pauline dans les jardins du Vatican (1609), — il établit un grenier d'abondance aux Thermes de Dioclétien (1609),

— il construit une fontaine et une porte à l'entrée des jardins du Vatican (1609), — il dégage l'embouchure du Tibre (1611).

Sur les armoires, peintes en blanc, se détachent en or des motifs empruntés à l'écusson de Clément XIV.

Troisième chambre. — Une inscription de l'an 1690 constate que là est conservé le fonds Ottoboni, qui doit son nom au pape Alexandre VIII, de cette famille.

Les fresques qui historient les murs et ont été exécutées sous Pie VII sont consacrées aux événements les plus saillants du pontificat de Pie VI : Il dessèche les marais Pontins et les rend à l'agriculture, — il érige l'obélisque de la Trinité des Monts, — il augmente de nombreux manuscrits la bibliothèque, — il fait construire la sacristie de S.-Pierre, — il dresse l'obélisque du Quirinal, — il reçoit au Vatican l'empereur d'Autriche Joseph II, — il visite le Musée avec Gustave III, roi de Suède ; — il donne son nom à une partie du Musée du Vatican qu'il a élevé, — il met en place l'obélisque de *Monte Citorio*, — son voyage de Vienne ; — il quitte Rome pour prendre le chemin de l'exil, — il est interné à la chartreuse de Sienne, — de Florence il est transporté à Bragance, — il meurt à Valence (1799), — son corps est rapporté à Rome, — Pie VII fait ses funérailles (1802).

Quatrième chambre. — La vie de Pie VII est peinte à fresque sur les murs : Son élection à Venise, — son arrivée à Rome ; — il restaure le Colisée, — il fait faire des fouilles à Ostie, — il place les inscriptions dans la grande galerie du Vatican, — il est exilé à Grenoble, — on le transporte à Savone, — il part pour Fontainebleau, — il revient à Savone, — son retour à Rome, — il part pour Gênes, — nouvelle entrée à Rome, — il reçoit la soumission des villes de l'État pontifical, — il donne un code de lois à son royaume, — fouilles et déblais du Forum, — Musée du Capitole, — augmentation de la bibliothèque Vaticane, — livres donnés à la même bibliothèque ; — asile ouvert aux pauvres, aux Thermes de Dioclétien ; — collection de vases étrusques ; — il ajoute un bras au Musée du Vatican.

Les armoires empruntent le motif de leur décoration aux armes de Pie VI : *un lys courbé par le vent.*

Six colonnes de porphyre précèdent la salle des bijoux. Les deux premières, qui sont d'un grain extrêmement remarquable, viennent des Trois Fontaines. Les autres ont été enlevées des Thermes de

Constantin. Sur les deux dernières, on voit grossièrement sculptés deux rois qui s'embrassent.

6. — SALLE DES BIJOUX ET DES BRONZES.

Cette salle a été disposée par Clément XIII, en 1767, pour les objets d'art antique et les bijoux.

Sur les murs, quatre mosaïques représentent des paysages et des oiseaux. L'une d'elles provient de la villa Adriana et l'autre du temple d'Hercule sur l'Aventin.

Sur les consoles, lampes et tête de bronze, dont une représente Auguste.

Dans la première armoire, camées en pierres précieuses, bustes d'ivoire, grosse tête d'ivoire; un triomphateur sur son char, groupe d'ivoire du IV⁰ siècle; poupées articulées en ivoire; une femme poète, ivoire circulaire, gravé en creux; lion sculpté sur marbre antique.

Dans la seconde armoire, les volets sont également tapissés d'ivoires romains à sujets profanes. Parmi eux, le Christ debout et parlant, nimbé, abrité sous une draperie (IV⁰ ou V⁰ siècle) — Bracelets en or, chaîne or et émail. — Médailles d'or, montées pour être portées au cou. — Deux tableaux ovales, magnifique ciselure représentant la guerre des Titans (XVI⁰ siècle). — Plusieurs miroirs en bronze.

Dans la troisième armoire, antiquités mexicaines en bronze, plaques de bronze antiques chargées d'inscriptions, chevelure d'une dame romaine trouvée en 1777 près la porte Capène.

Dans la dernière armoire, ivoires à personnages détachés de cassettes du XV⁰ siècle, dont le sujet est emprunté aux romans de chevalerie. — Trois miroirs, historiés de scènes d'amour ou du jeu d'échiquier (XIII⁰-XIV⁰ siècle) — Une tablette d'ivoire pour écrire, avec son style également en ivoire : le sujet est le dieu d'Amour lançant une flèche qui atteint au cœur un cavalier, lequel ensuite fait sa déclaration à sa dame.

7. — GALERIE.

Une longue galerie, garnie d'armoires pleines de manuscrits, conduit, à gauche du transsept, au Musée chrétien. Elle se divise en trois salles.

Pontificat de Pie IX. — La première salle représente, sur les armoires, les principaux faits du pontificat de Pie IX, jusqu'à l'année 1854. Ce sont : l'érection des statues en marbre blanc de S. Pierre et de S. Paul, au bas de l'escalier de la basilique de Saint-Pierre; la restauration de la porte Pie, la réédification de la porte Saint-Pancrace, l'établissement du gazomètre, la promenade du Pincio, le viaduc de l'Ariccia, le pont de fil de fer dit *Ponte Rotto*, les fouilles de la *Via Appia*, le dégagement du Panthéon, le nivellement de la basilique Julie, la découverte du tombeau de sainte Cécile, la crypte des papes au cimetière de Saint-Calixte, l'établissement du chemin de fer, du télégraphe électrique, l'achèvement de la basilique de Saint-Paul, la restauration du ciborium de Saint-Jean de Latran, la façade du couvent de Sainte-Marthe, le palais de la Poste, la *Scala Santa* et la construction du couvent qui y est annexé, la création d'un musée chrétien dans le palais du Latran, la fondation du séminaire Pie, la construction de l'église de Porto d'Anzio, le don d'un jardin fait aux enfants des écoles, la restauration du Colysée.

Monuments élevés par Sixte V. — La vie de ce pape célèbre continue à se traduire en fresques et inscriptions. (*Voir* plus haut à partir du n° 19.) Elle se complète surtout par ces trois tableaux : 1. Érection de l'obélisque du cirque de Néron sur la Place de Saint-Pierre par l'architecte Fontana : on voit l'abside de la nouvelle basilique et la nef à fenêtres gothiques de l'ancienne. — 2. Projet de la basilique de Saint-Pierre, avec son dôme, sa façade et sa colonnade, tel qu'il fut conçu par Michel-Ange. — 3. Intérieur de la basilique de Saint-Pierre, tel qu'il était lors de la canonisation de S. Diego par Sixte V : on voit, appendus aux colonnes, les draps mortuaires qui servirent aux enterrements des Papes; ils sont verts, jaunes ou rouges et entourés d'une large bande noire, sur laquelle sont brodées des croix et les armoiries du défunt.

Docteurs de l'Eglise grecque et latine. — 1. La Sainte Vierge remet à S. Jean Damascène la main que lui avait fait injustement couper l'empereur de Constantinople, Léon l'Isaurien [1] : *Sancto Damasceno false accusato abscisa ab imp. manus divinitus restituitur.*

[1]. Ce fait a été exprimé en mosaïque à l'un des pendentifs de la chapelle de la Vierge à la Colonne, à S.-Pierre, sous le pontificat d'Urbain VIII.

2. S. Cyrille bat un philosophe avec sa crosse : *Sanctus Cyrillus devictum philosophum proterit et conculcat.*

3. S. Jean Chrysostôme est averti de sa fin prochaine par l'apparition de S. Basilisque : *S. Jo. Chrysostomus, bis in exilium pulsus, tandem a S. Basilisco martyre per somnium admonitus, in Domino requievit.*

4. S. Grégoire de Nazianze se démet de l'évêché de Constantinople : *S. Gregorius Nazianz., ob commotam inter episcopos seditionem, Constantinopolit. episcopatu sponte se abdicavit.*

5. S. Athanase se disculpe, la main sur l'autel, d'une accusation injuste : *S. Athanasius, de maleficio injuste accusatus, Dei beneficio juste liberatur.*

6. Valens ne peut envoyer en exil S. Basile, puisque la terre est un lieu d'exil et le ciel la patrie : *S. Basilium miraculis præpotentem in exilium ejicere imperator Valens non valuit.*

7. S. Thomas d'Aquin, tenant à la main le soleil dont il illumine l'Église [1], entend de la bouche du crucifix l'éloge de ses travaux : *Sancti Thome de Christo scripta a Christo crucifixo probantur.*

8. S. Jérôme est fouetté par un ange, afin de le détourner de la lecture de Cicéron : *S. Hieronymus ab angelo per somnum verberibus cæsus a Ciceronis lectione deterretur.*

9. S. Ambroise, le fouet à la main, éloigne du temple l'empereur Théodose : *Sanctus Ambrosius Theodosium imp., propter cædem Thessalonicæ factam, ecclesiæ limine prohibuit.*

10. Tagion, évêque de Sarragosse, retrouve les *Moralia* de S. Grégoire le Grand près la confession de S.-Pierre : *S. Gregorii Moralia a Tagione, episcopo Cæsaraugustano, in ecclesia S. Petri divinitus reperiuntur.*

11. S. Augustin est repris de sa témérité à vouloir scruter le mystère de la Sainte Trinité, quand il voit un enfant qui cherche à épuiser la mer avec une coquille de noix : *Puerulus nucis puta-*

1. On rapporte qu'après sa mort il apparut avec ce soleil sur la poitrine, comme signe de la pureté d'intention qui avait constamment dirigé tous ses actes. La prose d'un missel Dominicain fait allusion à ce miracle :

« Dum completur vitæ meta,
Nova panditur cometa
Ex fulgoris rutilo. »

mine aquam e mári hauriens S. Augustinum a sanctissimæ Trinitatis indagatione dehortatur.

12. S. Thomas laisse S. Bonaventure écrire la vie de S. François : *Sanctus Thomas S. Bonaventuram pro S. Francisco laborare sinit.*

Pontificat de Benoît XIV. — La dernière salle de la galerie consacre ses fresques aux restaurations et embellissements faits par Benoît XIV aux monuments de Rome, tels que la façade de Sainte-Marie-Majeure, celle de Sainte-Croix-de-Jérusalem, l'église des SS. Pierre et Marcellin, la mosaïque du Triclinium, le cimetière du Saint-Esprit, l'hôpital de Saint-Esprit *in Saxia*, la restauration du Panthéon. Ces fresques sont de Jean Angeloni.

Manuscrits. — Les armoires sont surmontées de vases étrusques. Deux inscriptions attestent, à l'occasion des manuscrits qui y sont conservés, la munificence d'Urbain VIII, qui légua la bibliothèque Palatine (1624), et d'Alexandre VII, qui fit don de la bibliothèque des ducs d'Urbin (1658).

II. — MUSÉE CHRÉTIEN.

Le Musée chrétien, fondé par Benoît XIV, avec les collections Buonarotti, Carpegna et Vittori, et augmenté par ses successeurs, s'annonce par cette insciption latine placée au-dessus de la porte et au-dessous des armes du pontife, qui se blasonnent : *palé d'or et de gueules,* qui est LAMBERTINI.

> BENEDICTVS . XIV . P . M .
> AD AVGENDVM VRBIS SPLENDOREM
> ET ASSERENDAM RELIGIONIS VERITATEM
> SACRIS CHRISTIANORVM MONIMENTIS
> MVSEI CARPINEI BONAROTII VICTORII
> ALIISQVE PLVRIMIS VNDIQVE CONQVISITIS
> ET AB INTERITV VINDICATIS
> NOVVM MVSEVM
> ADORNAVIT INSTRVXIT PERFECIT
> ANNO MDCCLVI

La porte est flanquée de colonnes de jaune antique et de deux statues en marbre blanc, dont une porte le nom d'Aristide de Smyrne.

Le Musée chrétien avait été classé autrefois par Mgr Marini. A ma connaissance, l'ordre établi par le savant prélat a été modifié deux fois. Deux fois, j'ai dû en conséquence refaire mon catalogue, rédigé définitivement dès 1854.

En 1867, un changement radical a bouleversé entièrement le Musée. Si l'on en juge par les vitrines, la méthode adoptée ne sera pas celle que nous désirions, parce qu'elle est la plus commode et la plus logique. J'ai donc cru devoir établir ici une classification méthodique qui ne peut varier, quels que soient les changements ultérieurs opérés dans l'organisation du Musée. Je me suis arrêté à ce parti qui obvie à bien des difficultés, quitte, plus tard, à faire concorder avec nos numéros l'ordre que l'on prépare et que l'on aura établi.

J'ai distingué dans l'art trois grandes divisions qui correspondent aux trois courants principaux, aux diverses époques et dans les divers lieux qui l'ont cultivé. C'est ainsi que nous avons tout d'abord l'art latin des catacombes ou des premiers siècles ; l'art du moyen âge, de la renaissance et des temps modernes ; enfin l'art byzantin, qui, ayant un cachet à part, devait ne pas être confondu avec l'art de l'Occident.

Puis, selon la matière dont sont formés tous ces petits monuments-meubles, nous avons des catégories différentes pour l'orfèvrerie, l'argenterie, le bronze, l'émaillerie, l'ivoirerie, la céramique, la glyptique, la numismatique, la peinture, etc. Tous ces objets sont exposés dans six vitrines et dix-huit armoires.

Voici sommairement ce que contiennent ces vitrines, sur lesquelles seules le gardien appelle d'ordinaire l'attention du visiteur.

Côté gauche. Première vitrine. Lampes en bronze avec ou sans chaînes de suspension. — Croix byzantine remplie par une inscription à jour. — Petite croix en or (vie siècle), trouvée à S.-Laurent-hors-les-Murs, avec une étiquette de la main de Pie IX. — Médailles en bronze des premiers siècles. — Fioles en argent (vie-viie siècle). — Collier portant ces mots : *Servus Dei fugitivus.* — *Deuxième vitrine.* Vases et fioles de verre trouvés dans les catacombes. — Fonds de coupes, en verre doré et historié, ayant servi aux agapes chrétiennes. — Petits médaillons bleus provenant de patènes liturgiques. — *Troisième vitrine.* Crosse émaillée du xiiie siècle. — Deux pyxides en émail champlevé (xiiie siècle). — Tête d'empereur à couronne radiée, sculptée sur agate. — Cristal de roche, verroterie de cou-

leur, statuettes d'ivoire; baril en verre, etc., tous objets trouvés dans les catacombes. — Deux croix-reliquaires en cuivre, travail byzantin. — Sceau de la Garfagnana (XIV° siècle). — Médaille romaine apposée sur la chaux d'un locule dans les catacombes. — *Côté droit. Première vitrine.* Triptyque byzantin en ivoire (XIV° siècle). — Cassette niellée (XVI° siècle). — Ivoire de l'abbaye de Rambona (IX° siècle). — Châsse émaillée (XIV° siècle). — Quatre croix sculptées au Mont Athos et servant à l'évêque grec pour bénir : l'une d'elles, dite des *Chevaliers de Rhodes*, porte une étiquette écrite par Pie IX. — Trois crosses d'ivoire (X° et XIV° siècles). — Bracelet à effigie de saints (XVI° siècle). — Croix en or trouvée à Palestrina (X° siècle). — Triptyque de la Crucifixion et de la Nativité, orfèvrerie allemande du XV° siècle. — Camée formant chaton d'une bague en or. — Bel ivoire à l'effigie du Sauveur (VII° siècle). — *Deuxième vitrine.* Agnus Dei consacré par Jean XXII. — Chapelet en cuivre d'une forme originale (XVI° siècle). — Ivoire représentant l'enfance du Sauveur (fin du XIII° siècle). — Massacre des Innocents, fond de miroir (XIV° siècle). — Diptyque en ivoire : l'Adoration des mages et la crucifixion (XIV° siècle). — Apparition du Christ souffrant (XVI° siècle). — Enfance de la Vierge, ivoire du XVI° siècle. — Crucifixion, paix en ivoire du XV° siècle. — Ivoire de la Nativité (IX° siècle). — Boîte eucharistique, ivoire grec moderne. — *Troisième vitrine.* Crucifixion en ivoire du XIV° siècle. — Triptyque allemand sculpté sur bois (XV° siècle). — Deux émaux peints du XVI° siècle. — S. Jean, peinture byzantine. — Quatre anneaux du pêcheur en cuivre (XV° siècle). — *Crux victorialis* en argent. — Fermail de chape, à l'effigie de S. Pie V (XVI° siècle). — Triomphe de Charles Quint, argent ciselé par Benvenuto Cellini. — Descente de croix, en ivoire, d'après un dessin de Michel-Ange. — Coupe niellée, avec le portrait de Pie IV (XVI° siècle). — La Trinité, ciselure en argent, de travail flamand (XVI° siècle). — Le Sauveur, peinture byzantine à fond d'or.

1. — ART DES PREMIERS SIÈCLES.

Verroterie. — 1. Trente-neuf fioles allongées, du genre de celles dites *guttus*, parce que la liqueur qu'elles contenaient ne pouvait, en raison de l'étroitesse de l'ouverture, que couler goutte à goutte. — 2. Vase à anse et pied de verre bleu. — 3. Deux grands vases en verre, un à une anse, l'autre à deux. — 4. Vases et fioles en verre blanc, vert ou bleu. — 5. Six vases, dont un en verre bleu. — 6. Dix-neuf coupes ou fioles de formes diverses. — 7. Plusieurs vases de verre blanc ou bleu, dont un gravé et historié. — 8. Fragment de coupe en verre gravé et historié. — 9. Petite coupe où sont gravés des poissons. — 10. Deux oiseaux en verre. — 11. Petite lampe en verre. — 12. Poisson gravé sur verre [1]. — 13. Cinq

[1]. « Le poisson est l'emblème du Christ, parce qu'on a remarqué, dès l'origine du christianisme, que les lettres dont se compose son nom en grec, Ἰχθύς, forment

poissons en verre, dont un en verre bleu. — 14. Trois épis. — 15. Sept petits pots en gros bleu. — 16. Médaille en verre fondu. — 17. Génie en verre. — 18. Statuette nue, en verre. — 19. Tentation d'Adam et d'Ève, gravure sur verre. — 20. Coupe de verre sur une tige élevée (le pied manque). — 21. Anneau ou bracelet en verre teint en bleu. — 22. Deux fleurons en relief sur verre blanc. — 23. Bâton de verre teint en vert, taché de jaune. — 24. Baril en verre bleu.

Tous ces vases, fioles, coupes, lampes, poissons, etc., ont été trouvés dans les catacombes.

Il existe au Collège Romain une très curieuse collection de verres teints des premiers siècles.

Verres dorés des catacombes. — Les verres dorés, dont on n'a conservé que le fond, arrachés à la chaux qui les fixait aux locules des catacombes, datent des IIIe, IVe Ve et même VIe siècles. Ils servaient aux agapes que faisaient les fidèles lors des sépultures et des anniversaires [1]. C'étaient des coupes ordinaires, appropriées aux usages do-

chacune l'initiale d'une de ses qualifications diverses : Ιησους - Χριστος - Θεου -υιος - Σωτηρ ; Jésus-Christ, Fils de Dieu, Sauveur.

« La piété éclairée des premiers chrétiens leur faisait encore voir dans le poisson une figure sensible de N.-S. J.-C. qui a chassé le démon et rendu la vue au genre humain, comme ce grand et mystérieux poisson, dont le jeune Tobie se servit par ordre de l'ange, chassa le démon et rendit la vue au saint vieillard Tobie.

« Il est aussi l'emblème du chrétien, selon cette parole de Tertullien : « Nos pisciculi secundum ιχθυν nostrum Jesum Christum. »

« L'image du poisson rappelle les eaux du baptême, où les fidèles sont régénérés et acquièrent la vie spirituelle de la grâce, comme le poisson est engendré dans l'eau et ne peut vivre hors de cet élément. » (*Nouv. élém. de diplomatique.*)

1. Origène fait voir comment la charité envers les pauvres, le besoin de reprendre des forces pour les prêtres qui avaient mené le convoi, la consolation des familles, avaient autorisé les repas funèbres. Dans les premiers temps, ils se tenaient avec tant de réserve et de modestie, que l'on permettait de les servir dans l'église même. Mais bientôt, les désordres et la superstition s'y mêlant, S. Ambroise s'élève contre eux. S. Augustin reprend à ce sujet jusqu'à sa mère Ste Monique, qui portait des aliments sur les tombes des martyrs. Écrivant à l'évêque Valère, son prédécesseur, il l'engage à faire la même défense. Mais la raison principale qui excita ces esprits éminents à combattre et à supprimer cet usage, ce fut la crainte que des hommes ignorants ne revinssent par là à la superstition païenne. Les païens mettaient du pain, du vin et d'autres aliments sur les tombes, à l'intention de satisfaire les dieux infernaux, quelquefois pour aider le mort dans les faiblesses du terrible passage : *Resurge tu, comede et bibe,* disaient-ils en l'appelant. Personne ne touchait à ces mets consacrés. Les Romains appelaient ces repas *silicernia,* et disaient qu'ils avaient pour objet de consoler les vivants et d'honorer les morts.

Menochius parle de l'usage de laver les corps avant de les ensevelir. Cette première purification préparait à l'onction et à l'embaumement. Berlendi s'étend sur les anniversaires et les banquets funèbres. Là se rassemblaient non seulement les parents, mais les amis et le clergé qui avait assisté à la cérémonie funèbre. C'est ce qui donna occasion à Hincmar de Reims de faire ce statut : « Ut nullus presby-

mestiques. De là un grand nombre de sujets exclusivement profanes. Rien ne prouve que ce soient des calices pour le saint sacrifice, quoiqu'accidentellement parfois on ait pu les affecter à cette destination.

Ces vases reproduisent aussi des scènes de l'Ancien et du Nouveau Testament, le Christ, les apôtres et les évangélistes, les saints et d'autres motifs iconographiques que j'ai groupés sous des titres communs pour en faciliter l'étude.

La feuille d'or, qui dessine les sujets, est appliquée entre deux verres blancs, comme un *paillon*, et gravée.

Il importe de donner ici quelques mots d'explication sur les formules usitées dans les légendes qui contournent les verres dorés. DIGNITAS AMICORVM s'entend du respect dû aux amis qu'on invite à sa table et des politesses qu'on leur fait. — PIE est un mot grec qui signifie *Bois*, invitation toute naturelle dans la bouche de celui qui présente la coupe à un convive. — PROPINA indique que la coupe, portée d'abord aux lèvres du maître de la maison, faisait ensuite le tour des convives qui y buvaient successivement. — ZEZES, mot grec qui a le sens de *Vivez*, souhait de vie qui se traduit aussi par VIVAS, MVLTIS ANNIS VIVATIS, VITA TIBI, DVLCIS ANIMA, locution employée surtout dans les repas funèbres à la louange du défunt. — CVM TVIS FELICITER, souhait de félicité, adressé non seulement à l'ami, mais encore à toute sa famille, à tous les *siens*. — VIVAS PARENTIBVS TVIS. On dit à un enfant qu'il vive pour ses parents. — HILARES OMNES. La gaité est une condition essentielle d'un repas partagé avec des amis.

On consultera avec fruit les deux ouvrages suivants qui sont classiques sur la matière : BUONARROTI, *Osservazioni sopra alcuni frammenti di vasi antichi di vetro ornati di figure, trovati nei cimiterj di Roma; Firenze*, 1716, in-4°. — GARRUCCI, *d. C. d. G.,Vetri ornati di figure in oro, trovati nei cimiteri dei cristiani primitivi di Roma, con una aggiunta : Descrizione dei vetri ornati di figure in oro, apparten. à T. Capobianchi; Roma*, 1858, in-fol. et in-4°, 1862.

Ancien Testament. — **25.** Adam et Eve, au pied de l'arbre fatal, voilent leur nudité. . . . CORAM . PIE — **26.** Sacrifice d'Abraham : Isaac a les yeux bandés. ZESES | CVM TVIS | SPES | HILARIS. — **27.** Jonas se reposant à l'ombre d'un calebassier. Ce sujet se voit une autre fois sur un fond de

terorum ad anniversariam diem, vel tricesimam tertiam, vel septimam alicujus defuncti se inebriare præsumat. • L'évêque Guibert, pour enlever jusqu'à l'occasion de ce scandale, défendit à toute personne de son clergé de prendre place à ces repas.

verre. — **28.** Deux lions accroupis gardent le temple [1] : chandelier à sept branches, palme, vases. ANATHEUEZISIS. — **29.** Fragment de coupe où figure le chandelier à sept branches [2].

Nouveau Testament. — **30.** Jésus-Christ imberbe ressuscite Lazare, emmailloté comme une momie, et qu'il touche de sa baguette. Autour et à rebours : ZESVS CRIZTVZ. Miracle des pains que Jésus multiplie avec sa baguette. Multiplication des pains, dont les restes remplissent six corbeilles, et des deux poissons, avec le monogramme du Christ. — **31.** Lazare au tombeau. Il ressuscite sous le choc de la baguette du Christ. Vase à parfums. — **32.** Résurrection de Lazare, Multiplication des pains. — **33.** J.-C., imberbe et nimbé, ressuscite Lazare. — **34.** Résurrection de Lazare. . PIE . ZESVS. — **35.** Même sujet. — **36.** Multiplication des pains.— **37.** Multiplication des pains : quatre rouleaux, pour exprimer les quatre évangiles, accompagnent cette scène. — **38.** Le Bon Pasteur, une brebis sur les épaules et deux autres à ses côtés. En légende : DIGNITAS AMICORVM VIVAS CVM TVIS FELICITER.

Le Christ. — **39.** J.-C. au milieu des docteurs ou de ses apôtres. — **40.** Christ imberbe, tenant à la main la baguette avec laquelle il opère ses miracles. — **41.** Le Christ, nimbé et barbu, étend les mains ; à sa droite, son monogramme. — **42.** Le Christ, PIE ZESVS, nimbé, couronne de chaque main le mari et la femme. — **43.** Le Christ, barbu et pieds nus, couronne un homme et une femme. DVLCIS ANIMA VIVAS.

Voir aussi, pour le rôle assigné au Christ, aux faits du Nouveau Testament et à l'article suivant, n°" 45 et 46.

S. Pierre et S. Paul. — 1. *Ils assistent le Christ :* — **44.** [3] Le Christ, debout et les pieds chaussés de sandales, étend les mains vers S. Paul, à droite, et S. Pierre, à gauche, qui porte la croix de son supplice. A droite, est un palmier où perche le phénix ; au-dessous, le Jourdain coule, IORDANE ; et de la colline, que domine l'Agneau divin, sortent les quatre fleuves du paradis terrestre [4]. Partis des villes de Bethléem, BECLE, et de Jérusalem,

1. Deux lions sont aussi placés à l'entrée de plusieurs églises, comme S.-Laurent-hors-les-Murs, SS. Jean et Paul, S. Laurent *in Lucina*, etc.

2. Les Juifs, qui avaient aussi leurs catacombes, ont affecté de graver ce chandelier sur les marbres qui fermaient les locules. Il est donc probable que ces deux fonds de verre ont été à leur usage.

3. Ce verre est gravé dans la *Revue de l'art chrétien*, t. 1, p. 293.

4. « Per Phison Joannes, per Gion Matthæus, per Tigrim Marcus, per Euphratem Lucas designati sunt. Sic enim clare probat Innocentius III de Evangelistis in sermone. » (GUILLELM. DURAND., *Ration. divin. officior.*)

 « Petram superstat ipse petra Ecclesiæ
 De qua sonori quatuor fontes meant
 Evangelistæ, viva Christi flumina. »
 (S. PAULIN., *Opera*, p. 150, *Epist. XXXII ad Sever.*)

 « Quatuor hæc uno cecinerunt ore beati.
 Quatuor exsurgunt Paradisi flumina fonte
 Quæ cunctum largo fecundant gurgite mundum. »
 (FLORUS, *Gesta Christi Domini.*)

les agneaux, symboles des apôtres, viennent s'y abreuver [1]. — 45. Christ orant entre S. Pierre, PETRVS, et S. Paul, Paulvs. Exergue : BIBAS, *di*GNITAS AMICORVM ZESES.

2. *Ils sont couronnés par le Christ ou par un ange.* — 46. Le Christ, CRISTVS, sans barbe, couronne S. Pierre, PETRVS, et S. Paul . CVM TVIS FELICITER . ZES. — 47. Ange nimbé, couronnant S. Pierre et S. Paul, avec l'exergue : DIGNITAS AMICORVM VIVAS CVM TVIS ZEZES. — 48. S. Pierre et S. Paul couronnés par un ange, bordure à dents de scie.

3. *Ils sont accompagnés d'une couronne.* — 49. Couronne entre S. Pierre, PETRVS, et S. Paul, PAVLVS, au front chauve.— 50. Couronne entre S. Pierre, PETRVS, et S. Paul, PAVLVS, figurés à mi-corps.

4. *Ils ont près d'eux un rouleau,* ou livre roulé qui signifie l'apostolat, la prédication. — 51. S. Pierre, PETRVS, S. Paul, PAVLVS, et S. Luc, LVCAS, accompagnés chacun d'un rouleau. — 52. Cinq médaillons représentant S. Pierre, PETRVS, et S. Paul, PAVLVS, accompagnés de la couronne et du rouleau, ou de la couronne seule. Une seule fois S. Pierre occupe la gauche [2]. — 53. Rouleau entre les deux mêmes apôtres. — 54. Même scène : S. Pierre a une large tonsure [3].

5. *Ils sont séparés par une colonne.* — 55. S. Pierre et S. Paul, séparés par une colonne qui porte leurs noms : S. Paul est surtout remarquable par le type que la tradition lui a conservé. — 56. S. Pierre bénissant et S. Paul, séparés par une colonne marquée au monogramme du Christ.

6. *Le monogramme du Christ les unit.* — 57. Monogramme du Christ entre S. Pierre et S. Paul. — 58. S. Pierre et S. Paul (?), assis près du monogramme X P. — 59. Monogramme du Christ entre S. Pierre, PETRVS, et S. Paul, PAVLVS.

7. *Ils ont avec eux les évangélistes.* —60. S. Pierre, PETRVS, présente un rouleau à S. Paul, PAVLVS, qui pose son livre sur son genou : les apôtres sont assis sur des pliants et accompagnés de quatre rouleaux, symboles des quatre évangiles [4].—61. S. Paul, PAVLVS, entouré des têtes des quatre évangélistes (?); palmes.

8. *Ils sont seuls.* — 62. S. Pierre et S. Paul, Petrvs ET PAVLVS, assis, pieds chaussés de sandales et causant.

9. *Ils escortent Ste Agnès.* — 63. S. Pierre, PETRVS, et S. Paul, PAVLVS,

1. Ce sujet a la plus grande analogie avec les anciennes mosaïques des églises, telles que celles des SS.-Côme et Damien, Ste-Cécile, Ste-Praxède, S.-Marc.

2. Plusieurs anciens monuments représentent S. Pierre à la gauche de S. Paul, l'intelligence prime alors l'autorité.

3. L'on rapporte à S. Pierre l'origine de la tonsure ecclésiastique, en souvenir de ce que lui firent les Juifs d'Antioche qui, par dérision, lui coupèrent les cheveux.

4. A S.-Laurent-hors-les-Murs et à S.-Martin-des-Monts, on remarque, sur une fresque du IX^e siècle, une croix cantonnée de quatre *livres*, qui ne sont autres que les quatre évangiles.

assistent Ste Agnès [1] en orante, ANNES ZESES. Les deux apôtres sont jeunes et imberbes, S. Paul tient un livre. — 64. Ste Agnès, orante, ACNE, entre S. Pierre, PETRVS, et S. Paul, PAVLVS.

10. *Ils sont accompagnés de plusieurs Saints.* — 65. S. Simon apôtr e, SIMON ; S. Damase pape, DAMAS [2] ; S. Pierre, PETRVS, et S. Paul, PAOLVS, tous les deux de figure jeune et imberbe.

11. *S. Pierre seul.* — 66. S. Pierre imberbe, PETRVS. — 67. S. Pierre, PETRVS, ayant une couronne à la hauteur de sa tête, frappe, nouveau Moïse, le rocher de sa baguette : *Petra autem erat Christus*, a dit S. Paul. — *Voir* pour S. Pierre au n° 71.

12. *S. Paul seul.* — 68. Belle tête de S. Paul, PAVLVS, à front chauve et barbe pointue [3]. S. Pierre a une grosse tête, des yeux saillants, la barbe et les cheveux abondants, courts et frisés ; S. Paul se distingue par l'absence de cheveux au front, une figure allongée et une barbe pointue [4]. Tels sont leurs portraits d'après l'historien Nicéphore Calixte : « Petrus equidem non crassa corporis statura fuit, sed mediocri et quæ aliquanto esset erectior ; facie subpallida et alba admodum. Capilli et capitis et barbæ crispi et densi, sed non admodum prominentes fuere : oculi quasi sanguine respersi et nigri, supercilia sublata ; nasus autem longior, ille quidem non tamen in acumen desinens, sed pressus simusque magis. — Paulus autem corpore erat parvo et contracto et quasi incurvo atque paululum inflexo, facie candida annosque plures præ se ferente, et capite calvo ; oculis multa inerat gratia, supercilia deorsum versum vergebant ; nasus pulchre inflexus idemque longior, barba densior et satis promissa eaque non minus quam capitis comæ canis etiam respersa erat. »

Saints divers : S. Simon et S. Barthélemy apôtres, S. Jean évangéliste, S. Jules pape, S. Timothée évêque, S. Pasteur prêtre, S. Damase pape, S. Marcellin pape, S. Cyprien évêque, S. Laurent diacre, Ste Agnès vierge. — 69. S. Simon, SIMON, et S. Jean, IOHANES, assis et entourés d'une couronne. *Voir* pour S. Simon au n° 65. — 70. Magnifique verre bleu, représentant un écrivain, assisté de S. Barthélemy et d'une Sainte, qui semble protéger un homme agenouillé à ses pieds ID CE PIE ZESES. — 71. Six personnages disposés en rond : trois sont nommés PETRVS, IVLIVS, LVCAS. — 72. Orant nimbé entre S. Sixte, SVSTVS, et un autre Saint. — 73. S. Sixte [5], SVSTVS, et S. Timothée, TIMOTEVS, couronnés par un ange. — 74. S. Timothée, TIMOTEVS, et S. Sixte, SVSTVS, imberbes, debout, le rouleau à la main et séparés par une cou-

1. Ste Agnès fut décapitée l'an 300.
2. S. Damase étant mort en 384, un grand nombre de ces verres sont donc postérieurs au IVe siècle.
3. Le type des SS. Apôtres n'a presque pas varié à Rome, depuis l'époque des catacombes.
4. *Voir* pour de plus amples détails sur l'iconographie de S. Pierre et de S. Paul ma brochure intitulée : *L'Octave des Saints Apôtres, à Rome.*
5. S. Sixte Ier, pape, fut martyrisé l'an 127.

ronne [1]. — 75. Monogramme du Christ entre S. Pasteur [2], PASTOR, et
S. Damase, DAMAS; Voir au n° 65 pour S. Damase. — 76. S. Pasteur
seul : PASTOR. — 77. S. Marcellin. Tête : MARCELLINVS. — 78. S. Laurent,
LAVRENTIVS, bénissant et un livre à la main; S. Cyprien [3], CRIPRANVS,
imberbe et avec un livre. Ils sont séparés par un rouleau, une couronne
de feuillage et le monogramme du Christ. Autour : HILARIS VIVAS. — 79.
S. Laurent, imberbe, bénissant et tenant un livre : VI(vas in Chris)TO.......
(viv)AS IN NOMINE LAVRETI. — 80. Ste Agnès, ...auNES......, coiffure et boucles
d'oreilles à la tête, orante, debout entre deux oiseaux. — 81. Ste Agnès,
ACNE, parée de boucles d'oreilles, orante, entre deux arbres. Bordure à
dents de scie. — 82. Ste Agnès, ANNE, nimbée, coiffée, à boucles d'oreilles,
orante, entre deux arbres. — Voir encore pour Ste Agnès aux nᵒˢ 63
et 64 [4].

Famille. — 83. Deux époux. — 84. Deux époux. — 85. Epoux. PIE
ZESESIS. — 86. Deux époux, PIE ZESES. — 87. Deux époux ZESES. —
88. Epoux. PIE ZESES. — 89. Deux époux : la femme occupe constamment
la droite : VIVAS . CVM — 90. Deux personnes, dont une femme
agitant un éventail carré. CVM TVIS. — 91. Homme et femme, séparés par
une colonne et une couronne. — 92. Homme et femme avec un rouleau.
MAXIMA . VIVAS . CVM DEX; voir aussi pour des époux les nᵒˢ 42 et 43. —
93. Femme avec son enfant. — 94. Père, mère et enfant : PELETE VIVAS
PAR | ENTIBVS | TV | IS. — 95. Deux époux, Marie, MARA, et Germain, GER-
MANVS, ont devant eux leurs enfants. VIVAS AMADA . AABAS. — 96. Per-
sonnages divers d'une même famille. — 97. Trois personnes ensemble.

Sujets divers : Lutteurs, guerre, chasse, métiers, condition sociale,
etc. — 98. Personnage tenant le globe céleste : ANIMA | DVLCI | S PIE *zeses.*
Vis-à-vis, autre personnage devant lequel un homme se prosterne. — 99.
Deux personnages, chaussés de sandales, la palme et la flûte à la main,
devant l'autel de Rome invincible chargé de couronnes : INVICTA ROM |
LIODORO. La statue se nomme CANTONA. — 100. Lutte entre Asellus, ASELLVS,
et Constance, ANTIVS : celui qui doit récompenser le vainqueur se tient
debout derrière eux, la palme à la main; ZENNARVS *consul.* — 101. Lutte
aux gantelets entre ASELLVS et CONSTANTIVS.—102. Guerrier tombant à terre,
son bouclier devant lui. — 103. Femme agenouillée et nue devant un

1. La couronne signifie la récompense, la victoire obtenue par le martyre.
2. S. Pasteur, prêtre, mourut l'an 298.
3. Le martyre de S. Cyprien date de l'an 272.
4. Il est fort possible que ce nom d'Agnès ne se rapporte pas à la jeune martyre
romaine. Ce peut être aussi celui de la personne à qui appartenait la coupe et qui
s'y était fait représenter. Agnès est un nom qui se retrouve à S.-Paul-hors-les-
Murs, sur une épitaphe de l'an 422 :

Hic . quiescit . Agne . innocens
que . vixit . annvs . VII . deposita
in . pace . VIII . k iulias . Fl. s. avito
Mariniano . v . c . v . consule.

homme à cheval. — 104. Fond de coupe : homme sur un char à un cheval et entouré de chiens. — 105. Fragments de coupes, sur l'une d'elles est un cavalier. — 106. Un jeune chasseur tue un cerf, le gibier qu'il a déjà abattu est pendu à un arbre. — '107. Six ouvriers sont occupés à tailler, scier et polir du bois; beau et curieux médaillon, malheureusement fort mutilé, trouvé en 1731 dans le cimetière de S.-Saturnin, *via Salara*. — 108. Homme chaussé, vêtu d'une tunique courte et d'un manteau agrafé sur l'épaule, et tenant une canne à pommeau à la main. PIE . ZESES . DEDALII SPES TVA | CVM TVIS FELICITER SEMPER | REFRIGERIS IM PACE DEI. — 109. Homme nu entre deux autres. — 110. Homme chaussé, debout entre deux étoiles et tenant un livre ouvert. A SAECVLARE BENED'CTE PIE Z. — 111. Homme. — 112. Homme demi-nu. ZESES VIVAS MVLTIS ANNIS. — 113. Jeune homme. SERBVLE [1] PIE . ZESE HILARIS OMNES. — 114. Fond de coupe, encore enveloppé de mortier : beau jeune homme. — 115. Femme....... VM DONAT. — 116. Belle tête de femme. — 117. Femme nue, voilant sa nudité : un génie lui présente un miroir, l'autre pleure ENOPE | FAVSTINA FILIA | ZES | ES. — 118. Fragment : femme demi-nue. — 119. Femme : AELIANE . VIVAS. — 120. Marie, MARA, orante [2] entre deux arbres. Il est plus que douteux qu'il s'agisse ici de la Vierge. — 121. Orante entre deux arbres. Autour . DVLCIS . ANIMA . PIE . ZESES . VIVAS. — 122. Bœuf. — 123. Ane : ASINVS. — 124. Trois têtes. Un oiseau. — 125. Tête sur un fond blanc. — 126. Fragment de verre doré. — 127. Les trois Grâces, nues et les bras entrelacés, émail vert qui a pour légende : GELASIA DECORI COMASIA PIE TEZES ET MVLTIS ANNIS VIVATIS.

Inscriptions. — Les inscriptions comme on l'a vu plus haut, sont des invitations à boire ou des souhaits de santé et de vie heureuse. — 128. Souhait de vie sur un fond de coupe : VITA | TIBI. — 129. Légende : LVCI PIE Z | SES CVM TVI. — 130. Sur verre vert : CENAB. | .ENANTI ET | CLAVDIAE I | QVI SE CORO | NABERIN. | .BIBIN. — 131. Inscription sur un fond de coupe.

Patènes liturgiques et émaux bleus [3].—Les patènes de verre, dont

1. Le *B* est souvent employé pour le *V* dans l'épigraphie des catacombes.
2. On nomme *orantes* certaines figures des catacombes, qui étendent les bras ; attitude consacrée autrefois pour la prière et que le prêtre a conservée à l'autel quand il dit : *Dominus vobiscum.*
3. Le concile de Tribur, célébré en 895, dit au chapitre XVIII que l'usage des patènes de verre fut introduit par le pape S. Zéphirin : « Zephyrinus, XVI Romanus Episcopus, patenis vitreis missas celebrari constituit. Tum deinde Urbanus, XVII Papa, omnia ministeria sacrata fecit argentea. » Sa vie, insérée dans le *Liber Pontificalis*, dit seulement que ce pontife ordonna que les diacres porteraient les patènes devant les prêtres se rendant à l'autel pour y célébrer : « Fecit constitutum de Ecclesia ut patenas vitreas ante sacerdotes in ecclesiam ministri portarent. » C'est de ce texte mal interprété qu'est née l'erreur historique, acceptée par le concile, puis propagée par les auteurs ecclésiastiques. Mais l'autorité du *Liber Pontificalis*, dont la première partie remonte au moins au pape S. Damase, ne peut pas être infirmée par des documents de beaucoup postérieurs.
Bonizo, cité par le cardinal Maï dans la *Bibliothèque des Pères*, t. VII, part. III,

parle le *Liber pontificalis*, au pontificat du pape S. Zéphirin, à l'an 203, étaient de grands plats de verre blanc, dans lesquels l'artiste avait incrusté, pendant la fusion, de petits émaux bleus, historiés de feuilles d'or gravé. Une patène de ce genre, publiée par le commandeur de Rossi (*Bull. d'arch. chrét.*, déc. 1854), existe encore à Cologne, et c'est par elle seulement que nous savons l'usage de ces petits émaux si multipliés dans le Musée chrétien. Chaque médaillon ne contenant qu'un seul personnage ou un seul objet, il faut réunir plusieurs de ces médaillons ensemble pour avoir le sujet complet. C'est ainsi que les trois enfants hébreux de la fournaise sont répartis sur trois médaillons, et que Daniel occupe un médaillon, tandis qu'il en faut deux pour les lions de la fosse où il fut jeté. On risquerait donc une interprétation erronée en jugeant chacun de ces médaillons isolément et sans connexion entre eux.

Les sujets sont empruntés aussi bien au Nouveau qu'à l'Ancien Testament.

Par les derniers numéros, de 144 à 150, on voit que ces médaillons ronds, teints en bleu dans la masse, entraient aussi dans la composition de vases profanes.

132. Arbre et serpent. Évidemment, il s'agit ici de la tentation du premier homme. — 133. Noé dans l'arche. — 134. Moïse frappant le rocher. —135. Homme nu et orant. D'après les données iconographiques des premiers siècles, il y a grande probabilité que c'est un Daniel. — 136. Lion. Ce lion pourrait bien avoir appartenu à la scène de Daniel dans la fosse aux lions. — 137. Un des trois enfants hébreux dans la fournaise. — 138. Les trois enfants hébreux dans la fournaise ardente [1]. Le même sujet a été répété trois fois. — 139. Tobie dévoré à la main par un poisson. — 140. Le Christ, sans barbe, assis et enseignant. — 141. Résurrection de Lazare. — 142. Paralytique de l'Evangile emportant son grabat sur son dos. — 143. Enfants tenant du pain. Peut-être est-ce un fragment de la multiplication des pains au désert?—144. Monogramme du Christ et tête.—

pag. 31, reporte aussi au pape S. Zéphirin l'adoption des vases liturgiques en verre : « Hic constituit ut omnia vasa altaris essent vitrea, nam antea omnia erant lignea.» Honorius d'Autun affirme la même chose dans sa *Gemma animæ*, lib ɪ, c. 89 : « Apostoli et eorum successores ligneis calicibus missas celebrarunt ; Zephyrinus papa vitreis ; Urbanus vero papa et martyr aureis vel argenteis calicibus et patenis offerri instituit. » L'auteur anonyme de 1293, cité par Muratori (*Antichità Estens.*, pag. 1, c. xɪ-xxvɪ), rapporte aussi à S. Zéphirin une ordonnance analogue : « Ut calices essent vitrei vel stannei saltem.» Or, S. Zéphyrin occupa le trône pontifical de l'an 203 à l'an 220, et Urbain I, qui abrogea sa constitution, siégea de 227 à 233.

1. Ces trois enfants sont vénérés sous les noms de Sidrach, Misach et Abdenago, dans l'église de S.-Adrien, où reposent leurs corps.

145. Poisson.—146. Deux personnes assises sur des pliants : très probablement, ce sont deux apôtres. — 147. Père, mère et enfant. — 148. Enfant : SIMPLICI DVLCIS.—149. Femme agenouillée et tendant les mains.—150. Tête de femme. — 151. Tête de femme. — 152. Enfant VI(vas dulcis) ANIMA. — 153. Tête d'animal. — 154. Tête de léopard. — 155. Bouc. — 156. Corne d'abondance. — 157. Fleuron. — 158. Fragment du mot DIGNITAS.

Terres cuites. — 159. Soixante-huit lampes en terre cuite et à un bec, historiées du monogramme du Christ, du palmier, du poisson, de l'agneau, de la colombe, de raisins, de palmes, de figures, de la croix, du paon, etc. — 160. Soixante lampes en terre cuite et à un seul bec. On y voit en relief la croix, le monogramme du Christ, le chandelier à sept branches, la colombe, le poisson, l'agneau, le palmier, le chevreau, des figures, etc. Plusieurs de ces lampes sont réticulées : une offre la singularité de deux bras tenant une palme. — 161. Le Bon Pasteur, statuette en terre cuite. — 162. Pot en terre, avec son couvercle. — 163. Colombe en terre. — 164. Lampe en forme de poisson et en terre. Tous ces objets proviennent des catacombes. — 165. Monogramme du Christ, débris d'une tête de lampe. — 166. Vase portant cette inscription qui suit une palme : FELICIO CAECIDELE VIVAS. — 167. Palme gravée sur le mortier d'un locule, pendant qu'il était encore frais. — 168. Agneau en terre de Samos ou d'Arezzo : sur sa tête est un disque où figure le monogramme du Christ, acccompagné de l'*oméga* et de l'*alpha*.

Numismatique. — 169. Trois monnaies impériales, dont une adhère encore au mortier. — 170. Médailles en bronze des premiers siècles aux effigies suivantes : Le Bon Pasteur, en creux. — 171. Disque de bronze, figurant les têtes de S. Pierre et de S. Paul (III^e siècle?). Ce monument est extrêmement important, d'abord parce qu'il est le plus ancien connu, puis parce qu'il donne une idée exacte des vrais portraits des saints apôtres, tels qu'ils nous ont été transmis par la tradition de Rome. S. Pierre, qui est à gauche (la droite du spectateur), a la figure ronde, des traits gros, la barbe et les cheveux abondants, courts et frisés; S. Paul, qui est à la droite, a la figure allongée, les traits fins, les cheveux courts, le front chauve et la barbe pointue. — 172. Offrande au tombeau d'un martyr, par GAVDENTIANVS. — 173. Deux Saints. — 174. Adoration des Mages; au revers, le Christ, debout sur un monticule d'où sort un fleuve (le Jourdain ?), couronne S. Pierre et S. Paul. — 175. Le Christ et deux apôtres. — 176. Le Bon Pasteur, de grand module. — 177. Fragment de médaille, à l'effigie d'un apôtre, encore entourée de mortier et provenant d'un locule des catacombes. — 178. Deux médailles destinées à être portées au cou sur l'une est une inscription, sur l'autre le monogramme du Christ avec l'*alpha* et l'*oméga*. — 179. Deux petites croix en bronze avec chaînettes et médailles, *encolpium* des premiers siècles que les chrétiens portaient sur eux par dévotion. — 180. Grande médaille en bronze, à l'effigie du Bon

Pasteur [1], qu'accompagnent autour Adam et Ève, près de l'arbre fatal; Jonas couché sous le calebassier, Abraham immolant son fils, Moïse frappant le rocher; Jonas jeté à la mer, dévoré par une baleine, puis rejeté au rivage; Daniel dans la fosse aux lions, Noé dans l'arche recevant la colombe. — 181. Médaillon, historié d'une croix flanquée de l'*alpha* et de l'*oméga*. — 182. Monnaie, marquée du monogramme du Christ entre *alpha* et *oméga*.

Ivoire, os, nacre. — 183. Petit livret d'ivoire, dont la couverture est marquée d'une croix. — 184. Livret en ivoire. — 185. Broche en ivoire, avec l'inscription HILARVS. — 186. Poisson en ivoire. — 187. Barque en ivoire, chargée de passagers, EYCEBI. — 188. Bague en ivoire, marquée au monogramme du Christ entre l'*alpha* et l'*oméga*. — 189. Fragments et statuettes d'ivoire. — 190. Ivoire aux initiales S P R, qui est la devise romaine, *Senatus Populusque Romanus*. — 191. Tablette d'ivoire, avec cette inscription: TENI ME | N F FVGI A On connaît un certain nombre d'inscriptions analogues, gravées plus ordinairement sur des plaques de métal, que l'on attachait au cou de certains animaux qu'on affectionnait, ou même d'esclaves, pour en prévenir la perte, au cas où ils se seraient échappés ou égarés. Une inscription qui a appartenu à Pasqualini porte : *Tene me qvia fvgi et reboca me Victori acolito a dominicv Clementis.*

Voici une inscription de ce genre qui se voit au Musée du Collège romain :

FVGI TENE ME
CVM REVOCV
VERIS ME . DM
ZONINO ACCIPIS
SOLIDVM .

192. Ivoire découpé à jour et au nom d'ACERII. Une feuille d'ivoire, portant le nom de IOVINA, a été trouvée, en 1864, adhérente au mortier qui fermait un locule dans la catacombe de S.-Calixte. — 193. Boîte eucharistique en ivoire (IV⁵ et V⁵ siècle), historiée des sujets suivants : Résurrection de Lazare, le Christ prêchant, le paralytique emportant son grabat sur ses épaules, guérison de l'aveugle-né. — 194. Médaillon en ivoire, entouré d'oves et où J.-C. est représenté bénissant; son nimbe est timbré de son monogramme. — 195. Style en os, dont la partie supérieure figure un buste de femme, d'un travail élégant. Ce style était destiné à écrire sur une tablette enduite de cire [2]. — 196. Os sculpté et figuré, des premiers siècles· — 197. Os marqués au monogramme du Christ. — 198. Deux poissons en nacre.—199. Bouton en nacre.—200. Nacre gravée.— 201. Tête en nacre.

1. « Erroncam ovem patientia pastoris requirit et invenit; laborem inquisitionis patientia suscipit et humeris insuper advenit bajulus patiens peccatricem derelictam. » (*Tertullian.*, De patientia, c. XII.)
2. Un marbre des catacombes, conservé dans le cloître de S.-Laurent-hors-les-Murs, représente une tablette et un style.

Orfèvrerie, argenterie, bijouterie. — **202.** Vase d'argent. On y lit au rebord l'accomplissement d'un vœu. ✝ PETIBI ET ACCIPI VOTVM SOLVI. — **203.** Deux fioles de métal ciselé, offrant une panse circulaire et aplatie, un pied évasé et un col allongé légèrement élargi au goulot. Au milieu d'une couronne de rinceaux sont, sur l'une, la tête du Christ, au nimbe crucifère, sur l'autre, les têtes de S. Pierre et de S. Paul (vıı° siècle). Ces fioles servaient à recueillir et expédier l'huile qui brûlait devant les tombeaux des SS. Apôtres ou des Martyrs, ainsi que nous l'apprend S. Grégoire. — **204.** Cuiller de verre à manche d'argent. — **205.** Sur une bague en or, destinée à une femme du nom de Victoire, BICTORIAE VITA. — **206.** Trois clochettes, dont une en or. — **207.** Anneau d'or, à pierre gravée au chaton. — **208.** Croix en or niellé (vı° siècle), trouvée dans un sarcophage, à S.-Laurent-hors-les-Murs. On y lit, outre deux monogrammes placés sur les côtés : CRVX EST VITA MI*hi*, MORS INIMICE TIBI; l'étiquette qui accompagne est écrite de la main de Pie IX.

Bronze, fer, plomb. — **209.** Lampes en bronze à deux becs et chaînes de suspension, avec le monogramme du Christ, X P, inscrit dans un cercle. — **210.** Tête de lampe en bronze, ornée du monogramme du Christ. — **211.** Tête de lampe en bronze : deux apôtres debout sont séparés par le monogramme du Christ, qui se compose des deux initiales du nom grec du Christ, X P*istos*. — **212.** Dix-huit lampes en bronze, avec chaînes de suspension, dont les plus curieuses sont les suivantes. — **213.** Trois lampes en bronze, à croix pattée. — **214.** Lampe en bronze : sur sa croix pattée perche une colombe [1]. — **215.** Lampe en bronze ayant la forme d'un navire; à la proue, la colombe est posée sur un monogramme du Christ accompagné de l'*alpha* et de l'*oméga* [2]. — **216.** Lampe en bronze à deux becs, avec le monogramme, l'*alpha* et l'*oméga*. Toutes ces lampes en bronze, d'un travail soigné, datent des ııı° et ıv° siècles [3]. — **217.** Quatre cuillers, dont trois allongées et peu profondes ; la quatrième creuse et ronde [4]. — **218.** Deux autres cuillers en bronze. — **219.** Clochette de cuivre. — **220.** Monogramme en relief qui se décompose ainsi : BNSPE. — **221.** Disque en bronze évidé et rempli par une croix pattée. — **222.** Deux figurines nues, en bronze. — **223.** Deux petits amours, nus, ailés et tirant de l'arc. — **224.** Chèvre au pied d'un arbre. — **225.** Quatre béliers en

1. La colombe est ici l'emblème de l'âme fidèle. Douze colombes, symbole des douze apôtres, sont posées sur la croix en mosaïque de l'abside de S.-Clément (xıı° siècle).

2. « Ego sum *A* et *Ω*, principium et finis, dicit Dominus Deus. » (*Apocalyp.*, I, 8.)

3. Dans les Actes proconsulaires des Martyrs d'Afrique, rapportés par Surius au tome IV, on lit que onze lampes de bronze et à chaînes furent remises aux ministres de Dioclétien, *lucernæ argenteæ septem, æneæ undecim cum suis catenis*.

4. Ces cuillers servaient autrefois, dit-on, à la messe pour mesurer l'eau que l'on mettait dans le calice, usage qui s'est maintenu à la messe célébrée pontificalement par le Pape.

bronze. — 226. Deux agneaux en bronze. — 227. Oiseau en bronze. — 228. Colombe. — 229. Bronze gravé : VINANTII. — 230. Bracelet en bronze. — 231. Anneaux dont le chaton est gravé de manière à former cachet : on y voit une palme [1], une tête de Christ qui rayonne en croix, le souhait VIVAS. — 232. Anneau de bronze, provenant des catacombes. — 233. Bague dont le chaton gravé forme cachet. — 234. Anneau gravé d'une croix pattée. — 235. Quatre anneaux, dont un marqué au monogramme du Christ. — 236. Deux anneaux de métal. — 237. Autre anneau avec le monogramme du Christ X P Z. — 238. Cachet rectangulaire, avec l'A et le monogramme du Christ. — 239. Petite croix pattée en métal. Encolpium de bronze, en forme de croix pattée. — 240. Croix latine, en fer rouillé. — 241. Tête de clou. — 242. Ongles de fer à cinq ou sept crochets. — 243. Deux pinces de fer à dents de scie. — 244. Fouets en chaines de fer, terminées par des balles de plomb. Ste Bibiane fut fouettée avec un pareil instrument de supplice. — 245. Peigne de fer, en forme de râcloire. S. Blaise, évêque de Sébaste, en Arménie, fut déchiré avec des peignes de fer. Tous ces objets proviennent de la catacombe de S.-Sébastien-hors-les-Murs ; on croit qu'ils ont servi au supplice des premiers chrétiens [2]. —

1. La palme symbolise le martyre. J'écrivais ceci en 1856 dans les *Annales archéologiques*, t. XVI, p. 375-376, sous la rubrique : *Pierres gravées des catacombes :* « Une jeune et intelligente archéologue anglaise, Miss Dundas, possède deux pierres fines, gravées en intailles pour servir de cachets, qui ont été trouvées, cette année même, dans les catacombes. Sur l'empreinte de l'une d'elles, on lit EIPHNH. Nom de personne ou de chose, ce mot grec m'intéresse. Qu'il signifie *Irène* ou simplement *paix*, c'est, dans l'une et l'autre hypothèse, un charmant symbole. *Irène* me rappelle cette jeune vierge romaine, gardienne des livres sacrés, que Dioclétien fit percer de flèches, puis brûler vive, vers l'an 300, avec ses sœurs Agape et Chionie, et que, le 5 mai de chaque année, à Ste-Anastasie, où repose son corps, et à S.-André *della Valle*, où l'on expose ses reliques et se célèbre sa fête, le peuple invoque avec confiance contre la foudre et les tempêtes, qui sont les batailles de l'atmosphère. S'il s'agit de paix, je me souviens de cette inscription des catacombes qu'ont écrite de pieux parents à la mémoire de leur jeune fils : AELIO FABIO RESTITVTO FILIO PIISSIMO PARENTES FECERVNT QVI VIXIT ANNI. S XVIII MENS VII IN IRENE. Sur l'autre de ces pierres, il y a devant une palme et sur deux lignes le nom d'Eucharis, EVCARI : à cette époque, beaucoup de noms et d'inscriptions sont grecs. A cette question : Où allez-vous ? la généreuse chrétienne se dispose à confesser sa foi, à répondre en montrant la palme qui devait être sa récompense. C'est aussi éloquent que bref, aussi saisissant qu'énergique. Rapprochez cet *ad palmam* des bijoux étrusques, où le *vita dulcis* se confond avec les roses, et vous aurez l'expression la plus vraie et la plus intime des deux religions qui les ont inspirés. Ici, la sensualité; là, le sacrifice. D'un côté la jouissance passagère, mais immédiate ; de l'autre, un bonheur qu'il faut gagner, mais qui sera sans fin. Le paganisme ne nous fournit point des leçons de sagesse, nous donnera-t-il des leçons de bon goût ? »

2. La basilique de S.-Pierre possède un autre instrument de torture, qui a la forme de tenailles. V. l'*ouvrage de Gallonius*, De SS. Martyrum cruciatibus, *Rome, 1594, in-4°*.

246. Fragment de collier en fer, où est gravé : SERVVS DEI FVGITIVS [1]. — **247.** Plaque carrée en plomb, gravée à l'effigie de deux poissons, affrontés et séparés par une palme.

Marbre, cristaux, pierres précieuses. — **248.** Deux têtes sculptées en marbre blanc. — **249.** Médaillon en marbre blanc, découpé à jour et formant une croix unie au monogramme du Christ. — **250.** Petit vase en porphyre. — **251.** Poids en pierre, où sont gravés le monogramme du Christ et le mot FELIX. — **252.** Petit sarcophage rectangulaire, en albâtre, avec sa couverture en toit et à antéfixes ; une croix pattée est sculptée aux faces les plus étroites. — **253.** Cœur en cristal, percé pour être porté au cou ou suspendu. — **254.** Quatre morceaux de cristal de roche, adhérents au mortier dans lequel ils avaient été incrustés. — **255.** Morceau de cristal ouvragé. — **256.** Tête d'empereur à couronne radiée, sculptée sur agate. — **257.** Soucoupe en agate. — **258.** Vase d'ambre sculpté : Moïse frappe le rocher et les Hébreux se désaltèrent à l'eau qui en sort. — **259.** Bague, dont le chaton gravé représente une agape. — **260.** Cornaline gravée où se lit I X Θ Y C. Le X forme le monogramme du Christ. — **261.** Pierres où sont gravés en creux : le Bon Pasteur, I X Y. ✝ IOHANNES VIVAS . IN ; HERMESI entre deux poissons ; PATIENTIA. — **262.** Petite pierre verdâtre, sur laquelle sont gravées deux palmes et le nom de Jésus I H C. — **263.** Pierre, marquée de la lettre *alpha*. — **264.** Autre pierre, avec la lettre *oméga*. — **265.** Trois pierres ainsi gravées : ✝ M ✝, monogramme du Christ NIKA ; CEDACTIAL.

2. — ART DU MOYEN-AGE, DE LA RENAISSANCE ET DES TEMPS MODERNES.

Ivoires. — **266.** Le Christ, debout sous une arcade, imberbe quoiqu'âgé, assisté de deux anges et foulant aux pieds le lion, le dragon, l'aspic et le basilic [2]. Au-dessus, deux anges allongés horizontalement tiennent une croix inscrite dans un médaillon ; au-dessous, les Rois Mages sont interrogés par Hérode, puis ils offrent leurs présents à l'enfant Jésus assis sur les genoux de sa mère. Magnifique ivoire du VIe ou VIIe siècle. — **267.** Diptyque [3] du monastère de Rambona (IXe siècle). En haut, deux

1. Il existe au Vatican une inscription des catacombes ainsi conçue :

CVRRENTIO
SERVO DEI
DEP. D XVI
KAL . NOV.

La religieuse Ste Fébronia, interrogée par Silénius qui lui demande : « Dic mihi, adolescentula, cujus conditionis es, serva an libera ? », répond : « Serva. » Silénus reprend : « Cujusnam vero ? » et Fébronia d'ajouter : « Christi. » (*Vita et martyrium S. Febroniæ*, p. 26, apud Bollandist.)

(2) « Super aspidem et basiliscum ambulabis et conculcabis leonem et draconem. » (*Psalm.* XC, 13.) — Sur les marches de l'ancien trône papal, à S.-Jean de Latran, on voit en marbre blanc, sur mosaïque d'émail, les quatre animaux désignés par David (XIIIe siècle). *Œuvres compl.*, t. I, p. 448.

3. Voici quelques textes sur l'usage de ces diptyques : « Publice diaconus recitat

anges tiennent dans une auréole circulaire le Christ enseignant et bénissant à la manière grecque : EGO SVM IHS NAZARENVS. Au centre, la mort du Christ que pleurent la Sainte Vierge et S. Jean. Le Soleil, SOL, et la Lune, LVNA, ont une forme humaine et tiennent une torche allumée. Au bas, la louve allaite les deux fondateurs de Rome : ROMVLVS ET REMVS A LVPA NVTRITI. Sur le côté gauche, la Vierge est assise entre deux chérubins, garnis de six ailes ocellées; l'enfant Jésus qu'elle tient assis sur ses genoux bénit à la grecque [1]. L'inscription constate l'érection d'un monastère consacré aux SS. Grégoire et Sylvestre par une nommée Geltrude, Oldéric étant abbé : *Confessoris Dni scis Gregorius. Silvestro Fla | viani cenobio Rambona a Geltruda construxi | quod ego Odelricus infimus Dni serbus et abbas | sculpire mini sit in Domino. Amen.* L'ange, qui est sculpté au bas, me paraît symboliser les quatre éléments : l'*air* où il vole, la *terre* par les fruits de la vigne, l'*eau* par une plante aquatique, le *feu*, par la torche allumée; tous attributs que cet être céleste tient à la main ou dont il est entouré. — 268. Ivoire roman (IXᵉ siècle ?). Un ange est assis à la porte du sépulcre; le Christ bénit deux saintes femmes agenouillées, Marthe et Marie. Nativité de N.-S. : la Sainte Vierge est au lit, trois bergers et trois mages viennent adorer le nouveau-né; ils sont conduits par un ange. — 269. Volute de crosse en ivoire terminée par une tête de bélier broutant un feuillage (Xᵉ-XIᵉ siècle) [2]. — 270. Volute de crosse en ivoire, terminée par une tête de veau et semée de petits ornements circulaires disposés en croix (Xᵉ-XIᵉ siècle). — 271. Évêque bénissant, ivoire roman (XIᵉ siècle). — 272. Diptyque en ivoire (commencement du XIIIᵉ siècle). Chaque sujet est abrité par une ogive tréflée et fleuronnée : on lit de haut en bas et de gauche à droite. Judas vend son maître : on lui compte l'argent qu'il met dans une bourse. Les soldats vont à la recherche de Jésus. Il est conduit garotté à Pilate. Troupe de soldats. Judas se pend à un arbre, ses entrailles sortent de son corps. Flagellation. Portement de croix. Le Prince des Prêtres et un soldat. Crucifixion. Descente de croix. Jésus-Christ embaumé. Les saintes femmes au tombeau, l'ange leur parle. *Noli me tangere.* — 273. La Vierge assise, ivoire de ronde bosse (XIIIᵉ siècle). — 274. Triptyque en ivoire (XIIIᵉ siècle). Au centre, la Vierge et l'enfant Jésus; sur les volets l'Annonciation, la Visitation, l'Adoration des Mages, S. Joseph pensif, la Nativité, la Présentation au temple. — 275. Couronnement de la Vierge,

offerentium nomina. » (*S. Hieronym.*, in Ezech.) — « Diaconus in circuitu sacram mensam thurificat ac defunctorum ac vivorum diptycha.... percurrit. (*S. J. Chrysostom.* in Liturgia.) — « Etiam hodie Romana Ecclesia recitat nomina ex diptychis. » (*Remig. Antissiodoren.*, De celebrat. missar.) Ce texte est du Xᵉ siècle.

1. Pour bénir à la manière grecque, la main doit former le monogramme du nom de Jésus-Christ. L'index reste droit et le medius se recourbe, ce qui produit I C; le pouce croisé sur l'annulaire et le petit doigt recourbé simulent X C.

2. La crosse d'ivoire, attribuée à S. Grégoire le Grand et que conservent les Camaldules de S. Grégoire au Cœlius, porte dans sa volute un bélier debout, percé par la croix. V. ma brochure intitulée : *Le symbolisme du bélier sur les crosses d'ivoire.*

ivoire du xiii^e siècle [1]. — 276. Poliptyque en ivoire de la seconde moitié du xiii^e siècle. Le fond est peint en rouge, avec un semis d'étoiles ou de fleurs de lis. Aux tympans des pignons, des anges tiennent des couronnes. Annonciation, Visitation, S. Joseph assis, Naissance de N.-S.; Rois Mages, Présentation au temple [2], le vieillard Siméon reçoit dans ses bras l'enfant Jésus. — 277. Très beau diptyque en ivoire de la fin du xiii^e siècle : Adoration des Mages. Crucifixion : Marie s'évanouit [3] et est soutenue par S. Jean; des anges tiennent le soleil et la lune. — 278. Feuillet d'ivoire, détaché d'un diptyque (fin du xiii^e siècle). Chaque sujet est surmonté d'une arcade ogivale tréflée, couronnée d'un pignon à crochets : Résurrection, *Noli me tangere*, Adoration des Mages, Présentation de l'enfant Jésus au temple. — 279. Ivoire de la fin du xiii^e siècle : la Crucifixion, la Flagellation. — 280. Volute de crosse en ivoire (xiv^e siècle), représentant d'un côté le Couronnement de la Vierge, entre deux anges céroféraires, de l'autre la Crucifixion, avec l'assistance de la Vierge et de S. Jean. — 281. Triptyque en ivoire, dont les sujets se lisent de bas en haut et de gauche à droite (xiv^e siècle): Annonciation, Nativité, Adoration des Mages, Présentation au temple, Crucifixion, Mise au tombeau, Résurrection, *Noli me tangere*, Ascension, Pentecôte, le Christ entouré des symboles des évangélistes, Jugement dernier. — 282. Crucifixion, ivoire sculpté du xiv^e siècle. — 283. Crucifixion, ivoire en ronde bosse, inachevé (xiv^e siècle). — 284. Christ bénissant et enseignant, ivoire du xiv^e siècle. — 285. Diptyque en ivoire (xiv^e siècle) : Nativité, Annonce aux bergers, Adoration des Mages, Crucifixion, Couronnement de la Vierge. — 286. Ivoire du xiv^e siècle : Annonciation, Annonce de la naissance de J.-C. aux bergers, Adoration des Mages. — 287. Diptyque en ivoire finement sculpté (commencement du xiv^e siècle): Mort de la Vierge, son Couronnement, Ascension, Pentecôte. — 288. Triptyque en ivoire (xiv^e siècle): Au panneau central, Couronnement de la Vierge; sur les volets, anges céroféraires et thuriféraires. — 289. Couronnement de la Vierge, ivoire du xiv^e siècle. — 290. S. Pierre, en pape, ivoire du xiv^e siècle. — 291. S. André, ivoire du xiv^e siècle. — 292. Ivoire inachevé, représentant S. Paul, S. Eloi, la Vierge, tenant l'enfant Jésus et couronnée par les anges, S. Michel, S. Pierre (xiv^e siècle).

1. Deux belles mosaïques absidales représentent le couronnement de la Vierge : l'une, à Ste-Marie *in Trastevere*, remonte au xii^e siècle; l'autre, à Ste-Marie-Majeure, date du xiii^e.

2. L'autel de marbre blanc sur lequel se fit cette présentation, transporté par par Ste Hélène de Jérusalem à Rome, est conservé dans l'église de S.-Jacques-*Scossacavallo*.

3. Cet évanouissement sur le Calvaire, au pied de la croix, est contraire à l'Evangile et à la tradition ecclésiastique, affirmée par cette strophe d'une séquence de l'office de N.-D. des Sept Douleurs :

Stabat mater dolorosa
Juxta crucem lacrymosa,
Dum pendebat filius.

— 293. Poliptyque en ivoire sculpté (xv⁰ siècle). Ouvert, il forme une table carrée, distribuée par panneaux que surmonte une ogive tréflée et qui se lisent de haut en bas. 1ᵉʳ volet : L'offrande d'Anne et de Joachim au temple est repoussée par le grand-prêtre, S. Joachim gardant ses troupeaux, apparition de l'ange à S. Joachim, même apparition à Ste Anne. 2ᵉ volet : Leur rencontre à la Porte Dorée, Naissance de Marie, sa Présentation au temple, la Vierge en prière dans le temple. 3ᵉ volet : La Vierge occupée à tisser, des anges lui apportent sa nourriture, son mariage, Annonciation, Visitation. 4ᵉ volet : Jésus, après sa naissance, adoré par Marie et Joseph ; annonce de l'ange aux bergers, Adoration des Mages. — 294. Crucifixion, figurée sur un instrument de paix (xvᵉ siècle). — 295. Crucifixion et Résurrection, ivoire allemand du xvᵉ siècle. — 296. Le Christ couronnant sa mère (xvᵉ siècle). — 297. Massacre des innocents, ivoire circulaire, ayant servi de fond à un miroir (xvᵉ siècle). — 298. Ivoire espagnol, découpé à jour (xvᵉ siècle) : Portement de croix, Crucifiement, Crucifixion, Résurrection, Descente aux limbes. — 299. La Vierge, posée sur le croissant (xvᵉ siècle). — 300. S. Jean-Baptiste (xvᵉ siècle). — 301. Ste Catherine d'Alexandrie (xvᵉ siècle). — 302. J.-C. voyageant avec les disciples d'Emmaüs, ivoire de la fin du xvᵉ siècle. — 303. Triptyque en ivoire (xvᵉ siècle) : Crucifixion, Résurrection, Adoration des bergers. — 304. Ivoire sculpté aux effigies de S. Barthélemy, S. Thomas, S. Mathias, S. Simon (xvᵉ siècle). — 305. Pyxide en ivoire, à pied à six pans et incrusté de bois de différentes couleurs (xvᵉ siècle). — 306. La Vierge de douleur, Crucifixion, mauvais ivoire du xviᵉ siècle. — 307. Apparition de Jésus sortant du tombeau, ivoire de la Renaissance. — 308. Le Christ, ivoire copié sur la statue de Michel-Ange, qui est dans l'église de la Minerve. — 309. S. Jean-Baptiste, statuette en ivoire. — 310. Descente de croix, découpée à jour sur une feuille d'ivoire, d'après un dessin de Michel-Ange. Le cadre d'ébène est rehaussé des instruments de la Passion tenus par des anges, en argent. — 311. La Mort, tête d'ivoire : d'un côté la tête d'un homme qui vient d'expirer et a la bouche encore ouverte; de l'autre un crâne décharné, d'où sortent des serpents et un crapaud. — 312. Absalon pendu par les cheveux à un arbre et percé d'une lance, ivoire.

Ivoires douteux ou faux.—313. Ivoire curieux, mais d'une détestable exécution, daté à la bordure 1247 [1]. Le Christ, assis dans une auréole soutenue par un Chérubin et un Séraphin, CHERVBIN, SERAPHIN, la tête entourée d'un nimbe crucifère, dont les croisillons sont gravés au mot REX, bénit à la manière grecque et porte sur une tablette : EGO SVM RESVRRECCIO ET VITA. Il est assisté de S. Gervais, GERVASIVS, et de S. Protais, PROTASIVS. —314. Couverture d'évangéliaire en os sculpté, avec applications de cuivre émaillé (style du xiiᵉ siècle). Au centre est l'ange de S. Mathieu; tout autour, prophètes et évangélistes ainsi nommés ou désignés : S. Marc,

1. Ou l'ivoire est faux, ou la date est apocryphe, car le style est beaucoup plus ancien, carolingien peut-être. Gori l'a publié et décrit.

ENOC PP, DAVID, S. Jean, ABRAM PP, ELIAS PP, ISAIA PP, S. Mathieu, DANIE,
IONA PP, S. Luc, ZACARIA, SOLI DEO ON, JACOB PP. Sur l'autre feuille, l'Agneau
pascal, tenant le livre apocalyptique entre les pattes de devant, est en-
touré, aux quatre angles, des symboles des quatre évangélistes et des
Vertus dans cet ordre : Humilité, Espérance, Science de Dieu, Tempérance,
Victoire, Charité, Foi, Douceur, Force et Justice [1]. — 315. Couverture de
livre en ivoire sculpté et découpé à jour. Sur un des plats, Crucifixion à
laquelle assistent le soleil, à tête radiée, et la lune coiffée d'un croissant;
aux quatre angles, les symboles des évangélistes; tout autour les douze
apôtres. Sur l'autre plat, la Vierge et l'enfant Jésus, accompagnés de deux
séraphins à six ailes posés sur une roue; autour, anges et saints,
dans des médaillons circulaires. Cet ivoire, conçu dans le style du IXᵉ siècle,
est non moins faux que le précédent, tous les deux œuvres d'artistes mo-
dernes maladroits et peu intelligents, qui ont vieilli l'ivoire avec de la
couleur [2].

Nacre.— 316. Médaillon en nacre à l'effigie de l'Agneau pascal, à nimbe
crucifère, croix et étendard. On lit autour en gothique carrée : AGNVS DE
QVI [3] (XVIᵉ siècle). — 317. La Résurrection, nacre de la fin du XVᵉ siècle. —
318. Sur nacre, Sibylles Érythrée (?), SIBIL EZECHIA; de Cumes, s. ECVMEA,

1. Il n'est peut-être pas de motif plus souvent répété que les Vertus dans les
églises de Rome. Cette représentation serait de toutes la plus ancienne, si l'ivoire
était authentique. Il existe au Musée de Cluny un ivoire analogue, que je crois
également faux.

2. Les anciens inventaires mentionnent souvent l'ivoire, taillé par feuilles sépa-
rées ou réunies en forme de vase ou de coffret. De Angelis cite ce texte de la basi-
lique de Ste-Marie-Majeure : « Duæ tabulæ eburneæ cum multis figuris » et le com-
plète par la description de quatre cassettes d'ivoire : » Unum vas eburneum elevatum,
ornatum argento deaurato cum pede seu basi argentea, in quo conservantur multæ
reliquiæ diversorum Sanctorum, videlicet Apostolorum, Martyrum, Confessorum et
Virginum. — Capsa una de osse seu ebore, in qua est quædam capsa de marmore
cum cooperculo etiam de marmore et plena de reliquiis Sanctorum, cum quodam
vitro desuper ut videri possint et non tangi. — Una capsa de ligno, cooperta osse
seu ebore, in qua stant multæ Sanctorum reliquiæ sine scriptura. — Una capsula
eburnea plena reliquiis Sanctorum et Sanctarum, inter quas leguntur reliquiæ
S. Praxedis. »

Rasponi, en décrivant le Saint des Saints, parle ainsi d'un coffret-reliquaire
qui y était déposé : « In capsula eburnea multæ reliquiæ diversorum Sanctorum
conduntur. »

La basilique de Latran et l'église de S.-Marc possèdent chacune une cassette
d'ivoire sculptée de personnages en relief. Quoique l'iconographie en soit complè-
tement profane, des reliques y sont conservées. Les sujets, empruntés aux romans
de chevalerie, représentent pour la plupart des scènes d'amour et autorisent à
supposer que, dans le principe, ces coffrets servirent à renfermer les présents de
mariage. Ces petits meubles offrent d'autant moins d'intérêt qu'ils ne sont pas
antérieurs au XVᵉ siècle et qu'on en trouve fréquemment de semblables dans le
commerce.

3. Le prêtre dit à la messe : « Agnus Dei, qui tollis peccata mundi, miserere
nobis. »

et de Tivoli, s. TIBVRTINA [1]. — 319. La Nativité, gravée sur nacre. Ces
sortes de travaux en nacre se font à Jérusalem; aussi ils portent presque
toujours les armes du S. Sépulcre et celle des Franciscains, chez qui ils se
se débitent.

Sculpture sur bois. — 320. Sculpture sur bois (xv^e siècle) : Annonciation,
Visitation, *Noli me tangere*, Hérodiade portant la tête de S. Jean-Baptiste
Flagellation, S. Denis, évêque de Paris, et ses deux compagnons, S. Rus-
tique et S. Eleuthère, Saint, l'empereur Henri regarde la coupe qu'un
ermite lui présente [2], S. Martin coupant son manteau pour en donner la
moitié à un pauvre.—321. Triptyque sculpté sur bois, du xv^e siècle. Sur
le panneau central, Jésus crucifié est assisté, à droite, de la Ste Vierge,
S. Pierre, S. Jean-Baptiste, Ste Catherine d'Alexandrie; à gauche, de
S. Jean évangéliste, S. Paul, S. Jacques majeur, Ste Madeleine. Au pignon :
Annonciation, Apparition du Christ, prophètes. Sur le volet droit : Évêque,
S. Laurent, S. Vigile?, Sainte..... Sur le volet gauche : S. François d'As-
sise [3], S. Antoine de Padoue, S. Christophe, S. Antoine, abbé.—322. *Pietà*,
sculptée sur buis (xvii^e siècle).

Peinture sur bois, agate et verre. — 323. Boîte cylindrique, en bois,
peinte sur fond jaune, aux effigies de la Vierge, près d'un palmier, de
deux anges et d'un saint (xii^e siècle). — 324. La Vierge et l'Enfant, char-
mante peinture italienne et à fond d'or (xiv^e siècle). — 325. Diptyque
italien de la fin du xiv^e siècle, peint sur bois et à fond d'or. Un des volets
représente S. Antoine abbé et S. François d'Assise; l'autre, S. Paul
apôtre et un évêque. — 326. L'Annonciation, gracieux tableau de l'école
italienne, peint sur bois et à fond d'or (xv^e siècle); des mains de Dieu le
Père, qui bénit, partent des rayons de lumière sur lesquels la colombe

1. Les sibylles ont été fréquemment peintes à fresque, du xvi^e au xviii^e siècle, dans
les églises de Rome; on les voit à Ste-Marie-du-Peuple, Ste-Marie-de-la
Paix, S.-Pierre *in Montorio*, S.-François *a Ripa*, S.-Jean-des-Florentins, etc.
2. Ce sujet et toute la suite de l'histoire ont été peints à fresque sous le porche
de S.-Laurent-hors-les-Murs (xiii^e siècle) : « Un pieux ermite étant en méditation
dans sa cellule entendit au dehors un fracas extraordinaire. Ayant ouvert la fenê-
tre, il demanda à haute voix la cause de ce bruit. Il lui fut répondu qu'une légion
de démons passait, qui allaient assister à la mort de l'empereur Henri et voir s'ils
auraient des droits sur son âme. Le saint homme, sans s'effrayer, adjura l'un des
esprits infernaux de venir lui rapporter l'issue du jugement. Le démon revint en
effet et dit qu'ils n'avaient rien gagné. Les bonnes et les mauvaises actions de l'em-
pereur, ajouta-t-il, ont été mises dans une balance. On ne savait encore lesquelles
l'emporteraient, lorsque Laurent le brûlé vint déposer un grand vase d'or dans le
plateau de droite et fit ainsi pencher la balance en faveur de l'empereur : nous
sommes restés confondus. A ces mots, le mauvais esprit s'éloigna. Le pieux ermite
se mit aussitôt en marche et ne tarda pas à apprendre que l'empereur Henri était
mort et que le vase en question était un magnifique calice d'or, revêtu de pierre-
ries, que l'empereur avait consacré au glorieux martyr dans une de ses églises. »
(*S. Antonin.*, Chronic., *part.* ii, *tit.* xvi, n° 4.)
3. Une copie du vrai portrait de S. François d'Assise se voit dans la chambre
qu'il habita à S.-François *a Ripa* et dans l'église de S.-Jean *della Pigna*.

divine descend vers Marie. — 327. Jésus-Christ sortant du tombeau
(xvᵉ siècle). — 328. Madone du xvᵉ siècle. — 329. S. Michel, vêtu en
guerrier, perce de sa lance le dragon infernal; peinture sur bois de l'école
italienne (xvᵉ siècle). Ce tableau est de la même main que la Madone qui
lui fait pendant. Tous les deux ont conservé leur cadre sculpté et doré. —
330. S. Jean-Baptiste (fin du xvᵉ siècle). — 331. Beau triptyque de l'école
italienne, à fond d'or (xvᵉ siècle) : S. Jean-Baptiste, la Ste Vierge et l'en-
fant Jésus, évêque. — 332. Diptyque italien (xvᵉ siècle): Deux saints avec
des couronnes, S. Dominique, S. François d'Assise. — 333. Tableau de
l'école italienne, peint sur bois et à fond d'or (xvᵉ siècle) : Ste Hélène,
Ste Madeleine, Saint martyr, Ste Catherine de Sienne. — 334. Peinture
sur bois, fond or, de l'école italienne : S. Nicolas, S. Christophe, S. Louis,
évêque de Toulouse, S. François d'Assise. — 335. Tableau sur bois, à
fond d'or, de l'école italienne (xvᵉ siècle) : Évêque, Sainte martyre, tenant
une lampe et une palme, Ste Catherine, Ste Ursule. — 336. Tableau sur
bois, à fond d'or, de l'école italienne (xvᵉ siècle) : S. François d'Assise,
S. Jean-Baptiste, S. Louis, évêque de Toulouse, bénissant un cardinal
agenouillé, Ste Ursule. — 337. Diptyque peint sur bois à fond d'or :
S. Jean-Baptiste, S. François d'Assise, S. Louis, évêque de Toulouse. —
338. S. Laurent, peinture sur bois de la fin du xvᵉ siècle. — 339. Deux
docteurs occupés à écrire; l'un se reconnaît à sa chape et à sa tiare pour
S. Grégoire le Grand.— 340. Peinture sur bois à fond d'or : Apparition du
Sauveur, Baiser de Judas, S. Pierre coupe l'oreille à Malchus.—341. Trip-
tyque de l'école italienne : *Pietà*, S. Jérôme, S. François d'Assise. —
342. S. Eustache agenouillé devant le cerf qui lui apparaît sur les hau-
teurs voisines de Tivoli [1].— 343. Jésus-Christ donnant une croix à S. Jean-
Baptiste, peinture sur agate (xviiiᵉ siècle). — 344. Délicieux triptyque en
verre peint bleu et or [2] (fin du xivᵉ siècle). Les sujets se lisent de haut en

1. Une tête de cerf, avec une croix entre les bois, forme les armoiries de la
collégiale de S.-Eustache et du *8ᵉ Rione*.

2. La peinture et l'or sont appliqués derrière le verre par le procédé du *fixé*.
Le moine Théophile, qui vivait au xiiᵉ siècle, nous a conservé, dans sa *Diversa-
rum artium schedula*, le procédé employé au moyen âge pour fixer l'or sur le
verre. Cette citation n'élucide pas seulement le nᵒ 344, mais elle aide aussi à com-
prendre. quoique avec quelque légère différence, la fabrication des verres dorés des
catacombes.

« De vitreis scyphis, quos Græci auro et argento decorant.

« Græci vero faciunt ex iisdem saphireis lapidibus pretiosos scyphos ad potan-
dum, decorantes eos auro hoc modo. Accipientes auri petulam, formant ex ea effi-
gies hominum, aut avium, sive bestiarum, vel foliorum, et ponunt eas cum aqua
super scyphum in quocumque loco voluerint ; et hæc petula debet aliquantulum
spissior esse. Deinde accipiunt vitrum clarissimum, velut crystallum. Quod ipsi
componunt, quodque mox, ut senserit calorem ignis. solvitur et terunt diligenter
super lapidem porphyriticum cum aqua, ponentes cum pincello tenuissimo super
petulam per omnia, et cum siccatum fuerit, mittunt in furnum in quo fenestræ vi-
trum pictum coquitur, supponentes ignem et lignea faginea in fumo omnino siccata.
Cumque viderint flammam scyphum tamdiu pertransire, donec modicum ruborem

bas et de droite à gauche. Sur le panneau central : Assomption de la Vierge, portée au ciel par des anges dans une auréole, Crucifixion : Marie et S. Jean y assistent, ainsi que deux anges qui se voilent la face. Sous une triple arcade ogivale, la Vierge entre S. Paul et S. Pierre. Sur le volet droit : Ange Gabriel, les bras croisés; S. Laurent, avec le gril sur lequel il fut brûlé; S. Étienne, avec les pierres qui le lapidèrent; Sainte, S. Nicolas, évêque de Myre. Sur le volet gauche : Vierge de l'Annonciation, livre en main; Ste Agnès, tenant la palme du martyre et l'agneau, emblème de de son nom; Ste Catherine, portant la roue de son supplice; S. Jean-Baptiste, une croix en main; S. Jacques majeur, avec le bourdon des pèlerins et le livre de l'apostolat.

Émaillerie. — L'émail se définit : Une pâte compacte, formée avec un fondant vitreux et diversement colorée par des oxydes métalliques. *Émaux champlevés.* On les nomme encore *incrustés* ou *en taille d'épargne.* Leur ancienne qualification de *byzantins* est complètement erronée. Dans les émaux champlevés, la plaque de métal est creusée, de manière à renfermer l'émail, les figures et autres ornements étant réservés. L'émail fond au feu, puis est poli, ce qui lui donne son éclat. — Le moine Théophile, qui vivait au xiii° siècle, nous a révélé un fait curieux lorsqu'il nous a appris dans sa *Diversarum artium schedula*, lib. II, c. xii, que le moyen-âge se servait pour ses émaux des cubes d'émail employés dans les édifices paiens: « Inveniuntur in antiquis ædificiis paganorum, in musivo opere, diversa genera vitri, videlicet album, nigrum, viride, croceum, saphireum, rubicundum, purpureum, ex quibus fiunt electra in auro, argento et cupro. »

345. Les saintes femmes se rendent au tombeau de Jésus–Christ, portant des parfums, SEPVLCHRVM DNI ; mais l'ange qui encense, assis sur la pierre renversée du sépulcre, leur dit que le Christ est ressuscité. † FILIVS HOMINIS. IN CORDE TERRE | LOCVS. HIC. EST | ITA ERIT : | † QVEM QVERITIS AB. EST ECCE . TESTIS. — 346. Dans un quatre-feuilles émaillé, la Vierge tenant une fleur de lis à la main et l'enfant Jésus qui bénit (xii° siècle avancé). — 347. Agneau pascal, émaillé de blanc, portant une croix pattée et le livre apocalyptique (xii° siècle). — 348. Le Christ imberbe, bénissant et enseignant (xii° siècle). — 349. Quatre-feuilles en cuivre et émail champlevé, représentant le Christ en croix (fin du xii° siècle). En haut, le Soleil, SOL, est figuré par une tête imberbe, la Lune, LVNA, par une tête surmontée d'un croissant. La Vierge, MARIA, paraît abîmée dans la douleur : S. Jean,

trahat, statim ejicientes ligna, obstruunt furnum, donec per se frigescat; et aurum nunquam separabitur. »

IOHANNES, se tient près de la croix, vers laquelle s'avance Longin, la lance à la main. Ces plaques d'émail étaient destinées à être clouées sur des châsses ou des livres d'église, tels que Missels, Évangéliaires. — 350. Saint en relief sur un fond d'émail bleu, semé de globules d'émail blanc et bleu (xiie siècle). — 351. Figurine émaillée tenant un livre (xiie siècle). — 352. Autre figurine émaillée (xiie siècle). — 353. Figurines émaillées à yeux saillants (xiie siècle). — 354. Résurrection de Lazare, sur un fond couvert de rinceaux gravés et niellés. — 355. Bassin circulaire, en émail champlevé, historié d'anges et égayé de rinceaux (xiie siècle). On s'en servait pour se laver les mains. — 356. Plaque d'émail champlevé (xiiie siècle). Crucifixion, à laquelle assistent deux anges, la Ste Vierge et S. Jean. Des nuages sort la main de Dieu le Père qui bénit à trois doigts. Le titre de la croix porte IHS XPC. Les têtes sont en relief, ce qui dénote la fabrication de Limoges. — 357. Le Christ, assis sur l'arc-en-ciel et bénissant ; il tient son livre dans un pli de son manteau ; émail champlevé du xiiie siècle. — 358. Le Christ, *alpha* et *oméga*, bénit à trois doigts et tient son livre dans un pli de son manteau ; émail du xiiie siècle. — 359. Sur un fond de rinceaux, le Chrit bénissant et enseignant ; il tient un rouleau. Émail champlevé du xiiie siècle. — 360. Le Christ, assis sur l'arc-en-ciel, enseignant la doctrine évangélique avec le livre qu'il tient ouvert (fin du xiiie siècle). — 361. Le Christ debout, pieds nus et étendant les mains, sur un fond d'émail bleu rehaussé de fleurs (fin du xiiie siècle). — 362. Le Christ, bénissant et enseignant, émail à fond étoilé (xiiie siècle). — 363. Plaque elliptique en émail champlevé, représentant le Christ bénissant, le livre en main, et placé entre *alpha* et *oméga* (xiiie siècle). — 364. Le Christ, assis sur l'arc-en-ciel dans une auréole elliptique, bénit et enseigne. Il est entouré des quatre symboles des évangélistes dans cet ordre :

ange — aigle
lion — bœuf (xiiie siècle) [1].

[1] « En iconographie, le premier évangéliste et par conséquent celui qui doit occuper la place d'honneur est S. Mathieu ; le second, S. Jean ; le troisième, S. Marc ; le dernier, S. Luc. Cette hiérarchie a été fixée, non pas eu égard aux évangélistes, sans quoi S. Jean serait incontestablement le premier, mais à cause de leur attribut zoologique. Or, le plus noble attribut est l'*ange*, après lequel s'élève l'*aigle*, puis bondit le *lion* et enfin rampe le *bœuf*. Sur une ligne horizontale, la place est donc presque toujours celle-ci : ange — aigle — lion — bœuf.

« Sur deux lignes, les attributs sont ainsi disposés :

ange — aigle
lion — bœuf.

« La droite étant plus noble que la gauche et le haut plus distingué que le bas, l'ange doit être à droite et en haut ; l'aigle en haut, mais à gauche ; le lion en bas, mais à droite ; le bœuf, le plus infime des quatre, à gauche et en bas. Il faut remarquer soigneusement que la droite et la gauche s'ordonnent comme en blason, non d'après le spectateur, mais d'après la figure centrale autour de laquelle se groupent les figures d'encadrement. Très souvent, surtout aux croix de procession, l'aigle est placé au sommet, non pas pour lui faire primer l'ange, mais à cause de

365. Grand Christ en relief, émail du XIIIe siècle : sa tête est cour onnée, il bénit à trois doigts et appuie sur son genou le livre de sa doctrine, ses pieds sont nus. Ce Christ devait faire partie d'une grande châsse en orfèvrerie et être placé à une des extrémités. Sur les flancs étaient rangées des statuettes debout : il n'en reste plus que les trois numéros qui suivent. — 366. Statuettes émaillées de S. Pierre et de S. Paul (XIIIe siècle). — 367. Apôtre, reconnaissable à son livre et ses pieds nus : émail du XIIIe siècle. En iconographie, la nudité des pieds distingue les personnes divines, les anges, les apôtres et quelquefois les prophètes. — 368. Émail du XIIIe siècle, figurant un saint en chasuble et tenant un livre. — 369. Très bel émail champlevé du XIIIe siècle, où toutes les têtes sont en relief. Le Christ, assis dans une auréole elliptique, bénit à la manière latine et pose le livre de vie sur son genou. Il est entouré des quatre symboles des évangélistes : en haut, l'ange et l'aigle ; en bas, le lion et le bœuf [1]. — 370. Plaques d'émail, à bordure et fond de rinceaux (XIIIe siècle), représentant : les Rois Mages suivant l'étoile qui brille au ciel, parlant à Hérode assis sur son trône, Hérode donnant ses ordres pour le massacre des Innocents, un ange avertissant S. Joseph de fuir en Égypte. — 371. Croix en émail champlevé (XIIIe siècle). Au sommet, la main de Dieu le Père bénit à la manière latine [2] le Christ attaché à la croix et que le titre nomme IHS XPS. Adam ressuscite au contact du sang du Sauveur qu'il implore à deux mains. — 372. Croix pattée et semée de rinceaux, à fond d'émail bleu, très bel ouvrage du XIIIe siècle. Au centre, Jésus-Christ bénit et enseigne ; en haut, vole l'aigle de S. Jean ; à droite, est accroupi le lion de S. Marc ; à gauche, mugit le bœuf de S. Luc ; en bas, se tient debout l'ange de S. Mathieu [3]. — 373. Médaillon circulaire, à fond de rinceaux émaillés : un homme tenant un fouet appelle un singe, coiffé d'un capuchon (XIIIe siècle). — 374. Plaque émaillée, garnie de rinceaux (XIIIe siècle). — 375. Ange tenant un livre (XIIIe siècle). — 376. Médaillon émaillé, à l'effigie d'un saint (XIIIe siècle). — 377. Deux chandeliers bas, ciselés, émaillés, à pied triangulaire, à l'effigie du Sauveur bénissant et enseignant (XIIIe siècle). — 378. Châsse en émail champlevé et têtes en

sa nature, parce qu'il gagne les hauteurs du ciel, parce que son apôtre S. Jean s'est envolé jusqu'au trône de Dieu pour y étudier les mystères les plus sublimes de la théologie. » (DIDRON, *Annales archéologiq.*, t. XV, page 200.)

1. Cet ordre, basé sur l'importance relative des attributs, est l'ordre hiérarchique qu'observe assez scrupuleusement le moyen-âge.

2. La bénédiction latine se donne à trois doigts, au nom de la Ste Trinité, le petit doigt et l'annulaire étant repliés sur la paume de la main.

3. S. Jérôme donne ainsi la raison de ces symboles : « Prima (similitudo) hominis facies Matthæum significat, qui quasi de homine exorsus est scribere : *Liber generationis Jesu Christi, filii David, filii Abraham*. Secunda Marcum, in quo vox leonis in eremo rugientis auditur : *Vox clamantis in deserto : Parate viam Domini, rectas facite semitas ejus*. Tertia vituli, quæ evangelistam Lucam a Zacharia sacerdote sumpsisse initium præfigurat. Quarta Joannem evangelistam, qui, assumptis pennis aquilæ et ad altiora festinans, de Verbo Dei disputat. » (S. HIERONYM., *in Comment. sup. Matth.*)

relief (xiii° siècle). Sur le toit, Fuite en Égypte ; sur le coffret, Saint Sépulcre, où deux femmes apportent des parfums ; sur les côtés, Apôtres ; par derrière, quatre-feuilles aigus. — 379. Châsse émaillée (xiii° siècle). Sur le toit, S. Étienne emmené hors la ville pour être lapidé ; sur le coffret, sa lapidation ; au revers, quatre-feuilles arrondis ; aux petits côtés, S. Pierre et S. Jean évangéliste. — 380. Belle châsse émaillée (xiii° siècle). Sur le toit, le Christ, assis sur l'arc-en-ciel, bénissant et enseignant, entre les quatre symboles des évangélistes : ange, aigle, lion, bœuf. Aux extrémités, Apôtres ; sur la face, Crucifixion ; aux petits côtés, S. Pierre et S. Jean ; au revers, quatre-feuilles inscrits dans des cercles. — 381. Deux custodes émaillées pour la réserve de l'Eucharistie, en forme de boîtes rondes à toit conique ; l'une porte le nom de Jésus, I H S, et l'autre des rinceaux (xiii° siècle) [1]. — 382. Crosse émaillée, dont la volute réticulée et bordée de crochets renferme la scène de l'Annonciation. Quatre Saints sont représentés sur la pomme et trois serpents à queue recourbée descendent le long de la douille (xiii° siècle). — 383. Crosse émaillée, dont la volute hérissée de crochets figure un serpent. La tête du reptile est transpercée par l'épée de l'archange S. Michel (xiii° siècle). — 384. Plaque émaillée et repoussée, en forme de quatre-feuilles : le Christ est cloué sur la croix et accompagné de la Ste Vierge et de S. Jean (xiv° siècle). — 385. Résurrection de N.-S., bel émail du xiv° siècle, découpé en quatre-feuilles. — 386. L'Agneau pascal, portant l'étendard de la Résurrection, émail bleu champlevé, en forme de quatre-feuilles, inscrit dans un losange (xiv° siècle). — 387. Plaque de cuivre avec émail champlevé (xiv° siècle) : Écusson d'Angleterre, S. Pierre, la Ste Vierge, Crucifixion, S. Jean évangéliste, S. Paul, Écusson de France. — 388. Petite châsse en émail champlevé, avec têtes en relief. Sur une des pentes du toit, trois anges tiennent des livres ; sur la face principale, le Christ est assis entre deux saints ; un saint se tient debout à un des petits côtés (xiv° siècle). — 389. Médaillon à tête nimbée et émaillée (xiv° siècle). — 390. Médaillon à l'effigie d'un saint (fin du xiv° siècle). — 391. Émail représentant plusieurs personnages nimbés et nommés : COSTANTINVS, MASIMIANVS, IOHANNES, MALCVS, MARTINIANVS, DANESIVS, SARAPIO (xiv°-xv° siècle).

Émaux peints et translucides. — L'émail peint se fait au pinceau, comme un tableau ; il est translucide, quand il laisse voir la plaque de métal sur laquelle il est étendu.

392. Annonciation, émail de Limoges (xvi° siècle). — 393. Émaux du xvi° siècle : Jésus-Christ devant Pilate, Jésus-Christ prêchant. — 394. *Ecce Homo*, émail de la fin du xvi° siècle. — 395. Crucifixion, émail peint du xvi° siècle. — 396. *Pietà*, ou déposition de Jésus descendu de la croix

1. Ces custodes ou pyxides sont du genre de celles indiquées dans un Inventaire de 1240, cité par Du Cange (*Glossarium*, v°. Limogia) : « Duæ pixides de opere lemovicino, in quo hostiæ conservantur. »

423. Patène en cuivre doré (xiiie siècle). A l'intérieur, dans un médaillon découpé en six lobes, se détache en relief, sur émail bleu, l'effigie d'un pape, dont l'initiale M peut indiquer S. Marc, S. Marcel, S. Martin ? — **424.** Patène en cuivre, gravée à l'intérieur au pointillé d'une figure du Christ sortant du tombeau [1] (xve siècle).

Ciboire [2]. — **425.** Ciboire en cuivre, dont le pied porte la date de 1571. Le nœud représente, niellés sur un fond d'émail bleu-clair, le Sauveur, S. Jean évangéliste, S. Pierre, S. André, S. Jacques majeur, la Ste Vierge.

Ostensoirs. — **426.** Ostensoir pyramidal en cuivre repoussé (xive siècle). Le pied est découpé à six lobes et la partie supérieure, garnie de baies et de frontons, est coiffée d'un vrai clocher à crochets sur les arêtes. A l'intérieur se voit le croissant destiné à porter l'hostie. Cet ostensoir, le plus ancien connu, date du temps même où fut instituée la procession du S. Sacrement. — **427.** Ostensoir, en forme de monstrance et en cuivre repoussé, du xve siècle. Le pied est découpé à six lobes et semé de quatre-feuilles, où les armes du donateur alternent avec des Saints. Au nœud, des statuettes d'argent sont abritées sous des dais gothiques et au-dessus se lit, sur fond d'émail bleu et en gothique ronde, la dédicace :

<div align="center">

† HOC OPVS FECIT FIERI DOMINVS

NICOLAVS PLEBANVS MARANI.

</div>

Encensoirs. — **428.** Encensoir, en forme de boule, suspendu à trois chaînes et orné de médaillons où figurent des rinceaux, des oiseaux affrontés et l'Agneau pascal (xiiie siècle) [3]. — **429.** Petit encensoir pyramidal, dont la patère a la forme d'un lys renversé : ses baies ogivales sont séparées par des contreforts crénelés (xive siècle). — **430.** Encensoir pyramidal en argent : le couvercle, qui est à trois étages, offre des clochetons et des pigno ns gothiques (fin du xve siècle) [4].

l'Agneau pascal, avec ou sans nimbe, et le monogramme gothique du nom de Jésus, dont la lettre H a la hampe barrée en forme de croix, Y H S.

L'autre calice a le pied également découpé à six lobes, mais avec angles saillants et pierres précieuses. La fausse coupe et la tige sont émaillées. Six médaillons, en émail translucide sur argent, décorent le nœud : ils sont historiés aux effigies de S. Paul, reconnaissable à son livre et à son glaive; de S. Barthélemy, que caractérisent un couteau et un livre; de S. Jacques, avec le bourdon; d'un apôtre, le livre en main; d'un évêque et de deux saints martyrs tenant des palmes. Ce dernier calice est en cuivre doré.

1. C'est ainsi que le Christ apparut à S. Grégoire le Grand. — Cette vision a été sculptée en bas-relief sur un charmant autel de l'église de S.-Grégoire, au Cœlius, vers la fin du xve siècle, et accompagnée de cette inscription :

<div align="center">

Gregorio I p. m. celebranti Jesus

Christus patiens heic visus est.

</div>

2. Voir le n° 381.

3. Il y en a un de la même époque et du même style au Musée du Collège Romain.

4. Il existe à Rome deux *navettes*, en forme de nef. L'une est au Collège Romain l'autre à Saint-Marc. Elles datent du xve siècle et sont en bronze.

436. Plaque en plomb (xii^e siècle), provenant d'une châsse, dont elle nommait et authentiquait les reliques. On y lit : HE SVNT RE || LIQVIE SANC-TORVM || MARTIRVM SEB || ASTIANI ET || PROCESSI.

Croix et Crucifix. — 437. Christ à bras horizontalement étendus, grosse tête et jupon aux reins (ix^e-x^e siècle). — 438. Crucifix en métal repoussé, avec les effigies de la Vierge et de S. Jean (x^e siècle ?). — 439. Christ de crucifixion à cheveux longs, quatre clous, jupon et corde aux reins ; travail grossier du x^e ou xi^e siècle. — 440. Christ crucifié, sans clous aux pieds et à large jupon ; travail grossier du x^e au xi^e siècle. — 441. Christ de crucifixion, couronné, à yeux saillants, jupon émaillé et deux clous aux pieds (xi^e siècle). — 442. Christ de crucifixion, sans clous aux pieds, barbu et couronné (xi^e siècle). — 443. Christ imberbe, percé de quatre clous, couronné et vêtu d'un jupon (xi^e siècle). — 444. Christ de crucifixion (xii^e siècle). — 445. Crucifixion, où figurent la Ste Vierge, S. Jean, le soleil et la lune. — 446. Christ de crucifixion : les pieds ne sont pas percés de clous et les bras sont étendus horizontalement. — 447. Crucifix à quatre clous, jupon, bras droits et couronne (xii^e siècle). — 448. Croix en fer, où le Christ n'a pas de clous aux pieds et dont le jupon est curieusement relevé aux hanches (xii^e siècle). — 449. Croix en cuivre, pattée et terminée par des boules aux extrémités (xii^e siècle). Le Christ y manque. Les quatre symboles des évangélistes y sont gravés dans cet ordre :

<div align="center">

aigle

lion bœuf

ange

</div>

450. Christ de crucifixion (xii^e-xiii^e siècle). — 451. Christ, en émail champlevé, percé de quatre clous, ceint d'un jupon bleu et à yeux saillants (xii^e siècle). — 452. Crucifix émaillé : les pieds sont percés de deux clous et appuyés sur un support. — 453. Croix en cuivre, gravée aux emblèmes des évangélistes ainsi disposés :

<div align="center">

aigle

ange lion

bœuf.

</div>

Le Christ occupe le milieu : il est nommé IC XC et percé de quatre clous (xii^e-xiii^e) siècle). — 454. Croix gravée : au centre, Jésus crucifié,

entre autres choses : Un fragment d'ardoise avec cette inscription : REL. SCT. XL, *reliquiæ Sanctorum Quadraginta* (sans doute des Quarante Martyrs de Scillita); une pierre où est écrit :

<div align="center">

FLAVIVS : CLEM : MR :

HIC FELICIT : E TV

LEO . I . DOCT . XISCO . VI . AS . P . EG

</div>

La cassette avait été ouverte sous Benoît XIII, et le P. de Vitry, qui publia un savant opuscule à ce propos, dit de la troisième ligne de la dernière inscription : « *Facilius est dicere quomodo non sit legenda quam quomodo legenda sit.* »

XꝎ, Ꝏ ; en haut, l'aigle de S.
le lion de S. Marc ; en bas,
siècle). — 455. Christ de cruc
jupon bleu bordé de blanc [1],
champlevé du XIII^e siècle. -
quatre clous [2] : assistance
Remarquable peinture sur
fixion, couronné, yeux sa
clous aux pieds appuyés
crucifixion, percé de troi
(fin du XIII^e siècle). — 4
de trois clous (XIII^e siè
l'effigie de l'Agneau pa
pattée (XVI^e siècle). D
l'autre, deux cavaliers
mettant en fuite l'arm
Naples [3].

Croix de processio
émaillé et repoussé
quatre évangélistes
cite. Au revers, le
bœuf de S. Luc, à
S. Mathieu, en ba
émaillé (XV^e siècle
ange tenant une
soleil et la lune

1. Le linge qu
de la Ste Vierge
Œuvres compl
2. Avant la r
deux clous ; p
Il existe à R
salem, l'autre
3. Sixte V,
graver sur le

Baroni
Etienne
paroles
Et de l
VINCIT

bas, d'Adam ressuscité par le sang du Sauveur [1]. Au revers, J.-C. triomphant bénit et pose le livre de vie sur son genou. Au sommet de la croix, l'*aigle* de S. Jean ; au croisillon droit, le *bœuf* de S. Luc et un saint ; au croisillon gauche, le *lion* de S. Marc et un saint ; à l'extrémité inférieure, un évêque et l'*ange* de S. Mathieu. Les symboles des évangélistes sont nimbés, ailés et caractérisés par un livre ou un phylactère [2].

Croix pectorale. — 464. Croix pectorale, ornée d'un Christ, dont les mains seules sont percées de clous (milieu du xiii° siècle). Cette absence de clous aux pieds justifie l'époque de transition ; on ne veut plus des quatre clous traditionnels et l'on n'ose pas encore n'en admettre que trois. — Voir aussi les n°° 474, 475.

Fermail de chape. — 465. Fermail de chape en cristal de roche, monté en vermeil. S. Pie V y est entouré de Ste Catherine d'Alexandrie, Ste

1. C'est une ancienne tradition ecclésiastique que la croix du Sauveur fut plantée sur le Calvaire, à l'endroit même où Adam avait été enseveli. Ce sentiment est suivi par S. Cyrille, S. Basile, S. Athanase, S. Cyprien, S. Ambroise, S. Jean Chrysostôme, S. Augustin, Tertullien, Baronio, Bellarmin, Salmeron, etc. Voici quelques textes anciens à l'appui : « In hac urbe, imo in hoc tunc loco, et mortuus esse Adam ; unde et locus in quo crucifixus est Dominus noster, Calvaria appellatur, scilicet, quod ibi sit antiqui hominis calvaria condita, ut secundi Adam et jacentis protoplasti peccata dilueret et tunc sermo ille apostoli compleretur : Excitare qui dormis et exurge a mortuis, et illuminabit te Christus. »'(S. Hieronym.' Epist. ad Marcellam.) — « Audivi quemdam exposuisse Calvariæ locum in quo sepultus est Adam et ideo sic appellatum esse, quia ibi antiqui hominis sic conditum caput et hoc esse quod Apostolus dicit : Surge, qui dormis et exurge a mortuis, et illuminabit te Christus (Ephes., v, 14). Favorabilis interpretatio et mulcens aures populi. » (S. Hieronym., in cap. xxvii Matth.) — « Etiam hoc antiquorum relatione refertur, quod et Adam primus homo in ipso loco, ubi crux fixa est, fuerit aliquando sepultus : et ideo Calvariæ locum dictum esse, quia caput humani generis ibi dicitur esse sepultum. Et vere, fratres, non incongrue creditur, quia ibi erectus sit medicus, ubi jacebat ægrotus. Et dignum erat ut ubi occiderat humana superbia, ibi se inclinaret divina misericordia : et sanguis ille pretiosus, etiam corporaliter pulverem antiqui peccatoris dum dignatur stillando contingere, redemisse credatur. » (S. Augustin.) — « Hortus fuit in Calvaria, ubi Adam jacebat mortuus. » (Anastas. Sinaita, Patriarch. Antiochen.) — « Locus Calvariæ dicitur dispensationem habere ut illic moreretur qui pro hominibus fuerat moriturus. Venit enim ad me traditio quædam talis quod corpus Adæ primi hominis ibi sepultum est, ubi crucifixus est Christus : ut sicut in Adam omnes moriuntur, sic in Christo omnes vivificentur, ut in loco illo qui dicitur Calvariæ locus, id est locus capitis, caput humani generis, Adam, resurrectionem inveniat cum populo universo per resurrectionem Salvatoris, qui ibi passus est et resurrexit » (Origenes, Tract. xxxv in Matth.) — « Noe reparat gratia Salvatoris, dum quod cecidit in Adam primo, erigitur in secundo. » (S. Leo, Serm. 1, De jejunio.) — « Hoc Adæ sacellum est sub ea parte cryptæ montis Calvariæ in qua Christus Dominus fuit in cruce elevatus......... . Post altare, in pariete vel fornice, tabella marmorea dolata satisque crassa est, ubi repositum fuisse caput Adæ ab ejus posteris docet vetus receptaque harum partium traditio. » (Quaresmius.)

2. La face de cette croix, assignée au xiii° siècle par Grimouard de S. Laurent, est gravée dans les *Annales archéologiques*, t. XXVII, p. 176.

Madeleine, S. Barthélemy. S. Jacques majeur. Au revers, S. Benoît?
S. Simon, apôtre, S. Paul (xvi° siècle).

Burette. — 466. Burette en argent ciselé, où l'on voit, séparés par deux
cercles au trait, une croix et quatre colombes ; le Christ, à nimbe crucifère,
et quatre apôtres nimbés; l'Agneau de Dieu et quatre agneaux [1] (v° siècle).

Clochette. — 467. Bâton de fer tordu, élargi en palette aux extrémités et
garni de vingt grelots : instrument liturgique qui servait à sonner pendant
la messe [2].

Mitre [3]. — 468. Mitre de damas blanc, à fanons frangés de rouge, trouvée
en 1759, à Avignon, dans le tombeau du pape Jean XXII [4].

1. Dans les mosaïques anciennes, comme à SS.-Côme et Damien, Ste-Cécile,
Ste-Praxéde, etc., les douze agneaux, qui se dirigent vers l'Agneau de Dieu,
représentent les douze apôtres. — Sur un marbre du Musée chrétien de Latran,
chaque apôtre est accompagné d'un agneau.

2. Il a été gravé dans le *Magasin pittoresque* (t. XLVII, p. 64), qui a communiqué
son cliché à la *Revue de l'art chrétien*, 1883, p. 510. De Linas, qui aimait à taire
certains noms par jalousie, n'y dit pas que la gravure a été faite d'après la photo-
graphie de mes *Antiquités chrétiennes*, et, pour donner le change, il écrit : Tin-
tinnabulum, dessiné dans une église de village, près de Rome ». Imposteur!
Les Anglais ont rétabli ce genre de sonnette ; on peut en voir un exemple au
Gesù, dans la chambre de S. Ignace.

3. Je ne puis laisser dans l'oubli les deux seules autres mitres que l'on ait con-
servées à Rome du moyen-âge.
La plus ancienne ne remonte pas au delà du xiv° siècle, quoique bien souvent
on l'ait attribuée au iv° et au pape S. Sylvestre I. On la voit dans l'église de
St-Martin-des-Monts. Elle n'est pas brodée, mais tissée. Le fond vert est semé de
larges étoiles d'or qui rayonnent sur une auréole rouge. La Vierge, d'un dessin
grossier, est assise sur un banc à rebord, les pieds posés sur un escabeau vert. Elle a
la couronne en tête, une robe d'or et un manteau jaune, étincelant d'étoiles d'or.
Sa main droite fait un geste d'admiration ; sa gauche, enveloppée dans un pan de
sa robe, tient son Fils, assis sur ses genoux. L'enfant Jésus est vêtu d'une tunique
jaune, ceinte d'un cordon d'or qui pend en avant. Ses cheveux sont noirs, ses bras
étendus horizontalement, avec la main ouverte. De chaque côté du banc se tient
un ange, aux ailes d'or déployées; celui de droite est couronné, celui de gauche
nimbé d'or. Tous les deux ont les cheveux noirs et une tunique d'or. Deux autres
anges accompagnent la Vierge en haut et en bas; l'un a les ailes rouges. La
bordure est jaune, divisée en carrés or et bleu. L'inscription suivante se lit en
gothique ronde à la partie inférieure de la mitre, sur fond alternativement bleu
et jaune : † AUE REGINA CELO*rum*
La mitre, dite de S. Ubald, à S.-Pierre *in Vincoli*, est un charmant travail du
xv° siècle. Le fond blanc de la soie est rehaussé d'une broderie de couleur fine
et habilement nuancée. On distingue encore la place qu'occupaient les pierres pré-
cieuses. Les figures sont dessinées à mi-corps, dans des quatre-feuilles, sur le
double orfroi vertical et horizontal. Tous les personnages sont nimbés d'or. Sur
l'orfroi en *titre*, le Christ bénissant et tenant les saints Evangiles; la Vierge, les
mains jointes ; S. Jean-Baptiste, avec une croix. De chaque côté de cet orfroi, un
ange, les mains jointes et ailes baissées. Sur l'orfroi en *cercle*, S. Ubald (?) entre
S. Paul, à droite, glaive levé, et S. Pierre, à gauche. Cette mitre, si elle avait ap-
partenu à S. Ubald de son vivant, daterait du xiii° siècle. Son corps étant habillé
pontificalement dans sa châsse, c'est une des mitres dont on a couvert sa tête
et que l'on a ensuite conservée comme relique.

4. Jean XXII mourut le 4 octobre 1334.

Chapelet [1]. — 469. Chapelet en cuivre, dont les grains sont formés d'anneaux enfilés dans un cercle et les cinq dizaines indiquées par des saillies sur les anneaux. On y lit la prière qui s'y récite :

> Ave . Maria . gratia . plena
> Dominvs . tecvm . benedita . tv
> in . mvlieribvs . benedítvs
> frvtvs . ventris . tvi . Iesvs.

Agnus Dei. — 470. Agnus Dei en cire, à l'effigie de l'Agneau pascal, dont le sang coule dans un calice. On y lit le nom du pape Jean XXII, qui l'a consacré, et cette invocation pieuse : † AGNE DEI MISERERE MEI QVI CRIMINA TOLLIS.

Anneaux [2]. — L'anneau du pêcheur est ainsi nommé, parce qu'il représente S. Pierre jetant ses filets à la mer. On le renouvelle à l'élection de chaque pape. Il est d'usage d'en briser le chaton, qui porte le sujet, à la mort du souverain pontife dont le nom y est gravé. Si, comme on l'a pensé, ces anneaux étaient des *anneaux du pêcheur,* ils auraient leur chaton vide et on n'en trouverait pas plusieurs avec le nom du même pape. Ce sont, selon moi, les anneaux que le pape donnait aux cardinaux qu'il avait créés et avec lesquels ils étaient enterrés. Voilà pourquoi ils portent le nom et les armes du pape et pourquoi on les a découverts dans des tombeaux. Le trésor de S.-Pierre possède un anneau analogue, qui date du pontificat de Sixte IV.

471. Six anneaux en cuivre doré (xve siècle). Autour d'une topase, est gravé en gothique carrée CAGOUAL; armoiries. — Au chaton, rubis ; autour, armoiries [3] et initiales du pape Pie II, PA . P [4]. — Emblèmes des quatre évangélistes au chaton. — Rubis, au chaton. — Armoiries du pape Pie II et emblêmes en relief des quatre évangélistes; autour, PAPA PIO. — Armoiries du pape Pie II, PAPA PIVS, répétées de chaque côté [5]. — 472. Gros anneau cardinalice en cuivre doré, orné d'une émeraude au chaton. Ces sortes d'anneaux, trouvés dans des tombeaux, ne se portaient que par-dessus des gants épais [6]. — Un *Inventaire* de S.-Louis-des-Français, daté de 1525, men-

1. Le chapelet de la Vierge existe, à Rome, dans l'église de Sainte-Marie in *Campitelli.*

2. *Voir* ma brochure : *L'Anneau d'investiture du Musée de Montauban.*

3. D'argent, à la croix d'azur, chargée de cinq croissants montants d'or, *qui est Piccolomini.*

4. Papa Pius. Pie II fut créé pape en 1458.

5. V. *Recueil des travaux de la Société de Sphragistique,* t. II, p. 126; t. III, p. 173, 289.

6. On peut juger de l'épaisseur de ces gants par ceux de S. Ubald que l'on montre à Ste-Marie-de-la-Paix (XIIIe siècle).

tionne, parmi les pontificaux qui servaient aux évêques officiant dans l'église nationale, *ung anneau gros de leton dorez*[1]. — 473. Gros anneau ciselé représentant la Crucifixion (xve siècle).

Orfèvrerie, gravure sur métal, damasquinure. — 474. Croix en or repoussé (ixe siècle?). — 475. Croix en or, trouvée à Palestrina. Les figures sont d'un dessin grossier (xe siècle). — 476. Support gravé (xne siècle?). — 477. Collier à cabochons, monté en argent. — 478. Cuivre gravé (xne siècle) : S. Sébastien, presque nu, attaché à une base de colonne et percé de six flèches. L'inscription demande au saint la préservation de la mort subite :

```
BEATE     SEBASTIANe
MAGNA  EST FIDES VEstra
PRO       NOBIS AD
IESVM    CHRISTO V
ET SV    BITANEA
MVRte    AMen.
```

479. Fragment de triptyque en cuivre repoussé (xme siècle). Sur un fond de quatre-feuilles arrondis se détache une Vierge voilée et tenant un livre. — 480. Volet de triptyque, en cuivre repoussé et semé de quatre-feuilles (xme siècle). L'ange Gabriel porte un livre. — 481. Le Christ en croix, entouré des évangélistes, médaillon en métal repoussé et doré (xive siècle). — 482. La Crucifixion et la Nativité du Sauveur, gracieux triptyque en or et argent. Orfèvrerie flamande du xve siècle. — 483. Vierge tenant son enfant sur ses genoux, repoussé du xve siècle. — 484. Jésus-Christ, IC XC [2], bénissant et enseignant, gravure sur métal (xve siècle). — 485. L'Annonciation; haut-relief en argent d'une exécution remarquable (xve siècle). Aux quatre coins sont les emblèmes des évangélistes :

aigle — ange
lion — bœuf.

486. Médaillon circulaire, gravé à l'effigie de l'apôtre S. Barthélemy (xve siècle). — 487. Charmant bracelet, orné des effigies de la Vierge, de S. Jean évangéliste, de Ste Marthe, de S. Benoît, de Ste Barbe, de S. Antoine, de Ste Catherine d'Alexandrie et de S. Paul. Des lettres en relief et émaillées de bleu séparent ces divers saints : leur réunion forme le prénom et l'initiale du nom de la personne à qui ce bracelet appartenait : MARIA G. A l'intérieur est émaillé ce texte biblique : SERVIRE DEO REGNARE EST (xvie siècle). — 488. Médaillon d'argent, ciselé en relief à l'effigie de la Ste Trinité. Le Père est en empereur. On lit autour : PROPTER SCELVS POPVLI MEI PERCVSSI EVM. ISALE LIII. Orfèvrerie allemande du

1. *Œuvres compl.*, t. I, p. 120.

2. Ce monogramme est formé des initiales et des finales des mots grecs IncsvC XpictcC. Le *sigma* des grecs ressemble à notre C.

xvi⁰ siècle. — 489. Broche de la Renaissance, imitant l'antique et où est écrit : GLYCERI VIVAS. — 490. Apothéose de Charles-Quint; remarquable bas-relief en argent, ciselé par Benvenuto Cellini sur les dessins de Michel-Ange Buonarotti (xvi⁰ siècle). — 491. Cuiller damasquinée en argent doré (xvi⁰ siècle). La Cène y est très finement représentée. — 492. Enseigne [1] de pèlerinage, figurant l'Annonciation, au repoussé. Autour est écrite en gothique la Salutation Angélique : AVE M GRA PLENA DNS TECV BENEDICTA TU in MVLIERibVS ET BENEDICTVS FRVCTVS VENTRIS TVI. — 493. Délicieux ciborium en cuivre doré, porté sur quatre colones et surmonté d'un clocheton fleuronné; remarquable spécimen de l'orfèvrerie du xiii⁰ siècle. Le pied carré, garni de feuillages et de cabochons, pose sur quatre griffes. Deux volets doubles se replient de manière à couvrir et envelopper ce petit tabernacle destiné à une statue de la Ste Vierge, dont il ne reste plus que le nimbe émaillé. Sur le volet droit : Ange thurifé-raire, Ange aux mains étendues, S. Jean-Baptiste, Visitation, Nativité de N.-S., Annonce de l'Ange aux bergers, Adoration des Mages. Sur le volet gauche : Ange thuriféraire, Ange aux mains étendues, Fuite en Égypte et renversement des idoles sur le passage du Fils de Dieu, Hérode ordonne et fait exécuter sous ses yeux le massacre des Innocents, Purification de Marie et Présentation de N.-S. au temple. — 494. Ste Face, entourée des instruments de la Passion : l'échelle, la lance, l'éponge, la couronne d'épines, les trois clous; au revers, Ste Vierge (xvii⁰ siècle). Don de S. S. Pie IX. — 495. Sacrifice d'Abraham (xvi⁰ siècle). Au revers : GAVDENTIANVS; Ste Face de N.-S. — 496. Plaque d'argent, ainsi gravée aux lettres cabalistiques [2] :

$$† \; z \; † \; DIA \; †$$
$$DIZ \; † \; SAB \; † \; z$$
$$† \; HGF \; † \; BFAS.$$

497. *Pietà*, en argent repoussé (xv⁰ siècle). — 498. Cassolette en fili-grane.

Bronze et plomb. — 499. Cinq plaques de bronze, à l'effigie de l'Agneau pascal nimbé. — 500. Figurine en métal (xi⁰ siècle). — 501. Statuette en bronze de S. Pierre. — 502. Christ assis et enseignant, pieds chaussés; figurine de bronze du xv⁰ siècle. — 503. S. Jean-Baptiste, bronze du xv⁰ siècle. — 504. Statuette à collerette, dont les mains sont jointes. — 505. J.-C. mis au tombeau, bronze en relief de la Renaissance. — 506. Judith tenant la tête d'Holopherne, bronze du xvi⁰ siècle. — 507. Lion dé-vorant un chrétien dans l'amphithéâtre, bronze restauré et complété à

1. Ces enseignes, souvenir du pèlerinage accompli, se cousaient à la coiffure ou aux vêtements, comme les targes que portent les membres d'une confrérie.

2. On remarque une porte couverte de signes et de lettres cabalistiques sur le chemin qui conduit de Ste-Marie-Majeure à Ste-Croix de Jérusalem.

moitié. — 508. S. Antoine, enseigne de pèlerinage en plomb coulé du XIV^e siècle. — 509. Plaque de plomb, à l'effigie, au trait et en relief, de S. Blaise, avec le poinçon du plombier, provenant de la toiture de l'ancienne basilique Vaticane (xv^e siècle?). — 510. Mariage de la Vierge, plaque en plomb (xvi^e siècle).

Numismatique et sigillographie. — 511. Médailles à l'effigie du Sauveur. — 512. Médaille à l'effigie de ALEXANDER. — 513. Médaillons circulaires où deux têtes se regardent. — 514. Médaille à l'effigie de S. Pierre. —515. Deux médaillons, gravés et repoussés, figurant deux apôtres (xiv^e siècle). — 516. Le Christ, bénissant, enseignant et assisté de deux anges; médaillon gravé (xv^e siècle). — 517. L'Annonciation, ANNVNCIANTE VIRGINE . MARIA, grande médaille en relief (xv^e siècle). — 518. S. Jérôme, médaillon du xvi^e siècle. — 519. Médaille en cuivre doré, à l'effigie du Sauveur. En légende : CONSILII FILIVS PORVS (xvi^e siècle). Au revers : IHS | VERBVM . TVVM DNE . PERMANET | IN ÆTERNVM. — 520. Médaille, gravée par B. Duvivier et commémorative de l'achèvement de la cathédrale d'Orléans (France), en 1767. A l'obvers : LVDOVICVS REX CHRISTIANISS. Au revers, façade de la cathédrale : BASILICA SS. CRVCIS AVRELIANENSIS | HENRICI IV. VOTVM PERSOLVIT | LVDOV . XV . MDCCLXVII. — 521. Sacrifice d'Abraham ; sceau du moyen-âge. — 522. Sceau ovale et à queue, gravé aux mots SCS PAVLVS. — 523. Sceau de la Garfagnana (XIV^e siècle). De forme orbiculaire, il représente, en haut, le pape, tenant à la main une croix, bénissant, S. PP. et entouré des cardinaux mitrés, DNI CARDINALES : au-dessous, trois mottes ou *roches*, surmontées de tours crénelées où des têtes se font voir. Le champ est semé de têtes par allusion aux habitants de Garfagnana (diocèse de Lucques), que l'enceinte fortifiée signifie. Une première légende horizontale se lit : *Sigillum* CARFAGNANE. La seconde contourne le sceau : CARFAGNANA BONVM TIBI PAPAM SCITO PATRONVM, ce qui signifie que la cité était sous le patronage du pape. Ce sceau fut donné à Clément XIV par le cardinal Étienne Borgia, qui l'avait trouvé à Bologne. Voir GARAMPI, *Illustrazione di un antico sigillo della Garfagnana*, Roma, 1759, in-4°. — 524. Sceau armorié de l'anti-pape Clément VII, gravé sur un chaton de bague en or. L'écusson se blasonne : *Quatre points d'azur équipollés à cinq points d'or.* Robert de Genève fut élu pape, sous le nom de Clément VII, contre Urbain VI, le 21 septembre 1378. Son pontificat, que l'Église n'a pas reconnu, fut de 15 ans, 11 mois, 27 jours. Il mourut le 25 septembre 1394.

Pierres gravées et matières diverses. — 525. L'Agneau pascal, cornaline gravée : au revers, IHS VEM TRANSIENS MEDIVM ILLORVM IBAT [1]. — 526. Pierres gravées en relief : la Vierge et l'enfant Jésus, S. Jean-Baptiste. — 527. Saint agenouillé et priant, statuette de marbre blanc. — 528. Tête de Christ vue de profil : fausse mosaïque, extraite, dit-on, des catacombes. On a révoqué en doute son authenticité. Aux xvi^e et xvii^e siècles, on a

1. « Ipse autem transiens per medium illorum ibat. » (*S. Luc.*, IV, 30.)

fabriqué un grand nombre d'objets qui se vendaient comme provenant des catacombes. — 529. La Vierge et l'Enfant, faïence de la fin du xvᵉ siècle. —530. Nécessaire de toilette en cuir gaufré, aux armes et au nom de Clément VII Médicis (1523-1533) [1]. Il contient une lime, deux grattoirs qui portent la devise semper, des ciseaux où figure un cœur enflammé percé d'une flèche et une *foi* conjugale : tous ces objets sont en acier damasquiné en or.

3. — Art byzantin.

531. *Ivoires.* — Deux Saints byzantins, ivoire du ixᵉ siècle ? — 532. Le Christ, la Vierge et S. Jean-Baptiste, ivoire byzantin (xiiᵉ siècle). — 533. Naissance de N.-S., ivoire byzantin (xiiᵉ siècle). L'enfant Jésus, que lavent Ste Anastasie [2] et Marie Salomé, est adoré par trois anges et deux bergers.— 534. Magnifique triptyque grec en ivoire (xivᵉ siècle), déjà publié par Gori ; un semblable dans la *Revue de l'art chrétien*, 1885, p. 16. Au-dessus du Christ, assisté d'anges, de S. Jean-Baptiste et de la Ste Vierge, S. Philippe, S. Luc, S. Marc, S. Mathieu, S. Thomas, S. Jacques majeur, S. Jean évangéliste, S. Pierre, S. Paul, S. André. Sur le volet droit : S. Théodore, S. Georges, S. Mercure, S. Étienne, S. Arétas, S. Procope. Sur le volet gauche : S. Théodore, S. Georges, S. Pantène, S. Ménas, S. Démétrius, S. Eustrathius. — 535. Ivoire byzantin : six Saints, Crucifixion, Descente aux limbes, Transfiguration, Ascension, Pentecôte; au-dessous : Figure du monde [3], Dormition de la Vierge. — 536. Ivoire grec d'une grande finesse d'exécution : la Vierge et l'Enfant, Prédication pendant que le sacristain sonne les cloches. — 537. Ivoire grec : le Christ, assis entre la Vierge, S. Jean-Baptiste et deux anges; au-dessous, S. Basile, S. Grégoire de Nazianze, S. Cyrille. — 538. Boîte ronde, filigranée et émaillée, avec pierres précieuses, travail byzantin : les douze apôtres, médaillons d'ivoire entourant une crucifixion; la Pentecôte, émail byzantin. — 539. Pyxide eucharistique en ivoire, de style byzantin (xivᵉ siècle). Sur un des côtés : la Trinité, sous la forme des trois anges vus par Abraham ; l'un porte le nimbe crucifère. Autour sont : l'Annonciation, le Baptême, l'Entrée à Jérusalem, la Descente aux limbes, l'Ascension, la Dormition de la Vierge, la Transfiguration, l'Apparition, la Présentation au temple, la

1. D'or, à cinq boules de gueules, posées 2, 2 et 1 ; la sixième en chef d'azur, à trois fleurs de lis d'or, 2 et 1, *qui est Médicis.*

2. Un Noël, chanté par les *pifferari*, mentionne expressément Ste Anastasie dans cette strophe :

« S. Giuseppe, Sant'Anastasia
Assistarno al parto di Maria. »

3. Le monde est également figuré sur le tombeau de Junius Bassus sous la forme d'un personnage nu, à mi-corps, et déroulant en cercle une écharpe au-dessus de sa tête. Varron, expliquant un vers d'Ennius, dit que ce rideau arrondi, nommé *courtine d'Apollon*, figurait l'espace compris entre la terre et le ciel : « Cava cortina dicta, quod est inter terram et cœlum, ad similitudinem cortinæ Apollinis. »

Nativité. Sur l'autre côté : la Vierge avec l'enfant Jésus, entourée de douze Saints tenant des phylactères. — 540. S. Théodore, travail byzantin sur os. *Bois.* — 541. Triptyque byzantin en bois sculpté et peint, d'une exécution médiocre. Le panneau central représente la Crucifixion, la Résurrection des morts et le Jugement dernier. Sur le volet droit s'étagent l'Annonciation, la Visitation, la Nativité, l'Annonce aux Bergers, l'Adoration des Mages, la Présentation au temple, le Massacre des Innocents, la Fuite en Égypte, la dernière Cène, la Prière au Jardin des Oliviers, le Baiser de Judas, la Flagellation, la Descente de croix, la Garde du sépulcre par les soldats, l'Ange debout sur le sépulcre ouvert, l'apparition aux saintes femmes. Sur le volet gauche, de bas en haut : Descente de J.-C. aux limbes, Apparition aux apôtres, Ascension, Pentecôte, Dormition de la Vierge, Assomption, Lapidation de S. Etienne, Martyre de S. Sébastien, S. Michel terrassant le démon, S. Christophe. — 542. L'arbre de Jessé, sculpture grecque moderne sur bois, d'une exécution fort délicate. — — 543. Triptyque grec finement sculpté en bois. Les sujets se lisent de haut en bas et de gauche à droite : Annonciation, Adoration des Mages, Présentation, Baptême de N.-S., Résurrection de Lazare, Entrée triomphante à Jérusalem, Lavement des pieds, Baiser de Judas, Crucifixion, Déposition de la Croix, Sépulture, Résurrection, Transfiguration, Ascension, Dormition de la Vierge, S. Sébastien, S. Georges, deux Saints, Naissance de S. Jean-Baptiste, sa Décollation, Salomé apportant sa tête, S. Jean-Baptiste, Nativité, Annonciation. — 544. Sculpture grecque sur bois (xive siècle) : Crucifixion, Adoration des Mages, Ascension, Annonciation, Déposition de la croix, Dormition de la Vierge, Entrée à Jérusalem, Baptême de N.-S., sa Présentation au temple. — 545. Travail byzantin, où tous les sujets sont dans un désordre complet : Fuite en Égypte, Annonciation, Nativité, Circoncision, J.-C. lave les pieds à S. Pierre, Entrée à Jérusalem, Présentation, Baptême. Au revers : Transfiguration, J.-C. monte l'escalier du prétoire[1], son interrogatoire, S. Pierre coupe l'oreille à Malchus, Crucifixion. — 546. Croix en bois sculpté, historiée, de travail moderne et provenant probablement du mont Athos, où se fait surtout ce genre de travail. On l'attribue aux anciens chevaliers de Rhodes. L'étiquette est de la main de Pie IX, qui en a fait don au Musée. — 547. Croix grecque d'une fine exécution[2], offrant d'un côté le Baptême de N.-S., de l'autre, la Crucifixion ; elle est encadrée de métal émaillé. — 548. Croix grecque pour bénédiction : Annonciation, Baptême, Nativité, Dormition de la Vierge ; au revers, Crucifixion, Résurrection de Lazare, Entrée à Jérusalem, trois anges assis à table et figurant la Trinité entrevue par Abraham. — 549. Deux autres croix grecques, représentent la Crucifixion et le Baptême.

1. Cet escalier est vénéré à Rome sous le nom de *Scala Santa.* Voir *Œuvres complètes,* t. I, p. 503.
2. Ces croix précieuses servent aux évêques grecs pour bénir.

Émaillerie. — 550. Le Christ bénissant et entouré d'anges qui tiennent son auréole ou les instruments de la Passion, émail byzantin (xiii° siècle). — 551. Crucifixion de S. Pierre et décollation de S. Paul [1]; cuivre émaillé, avec inscriptions grecques explicatives. — 552. Nativité de N.-S., émail rouge (xii° siècle). — 553. Triptyque byzantin, émaillé et historié. — 545. Déposition de la croix, S. Barthélemy attaché à une colonne et écorché, émail brun (xii° siècle). — 555. Crucifixion en relief sur émail glauque'; travail byzantin. — 556. Émail bleu de style byzantin : le Christ bénissant et enseignant. — 557. S. Basile, émail bleu byzantin. — 558. S. Jacques majeur bénissant deux pèlerins, émail rouge (xiv°-xv° siècle). — 559. Croix à reliques, émaillée, ainsi historiée : au centre, le Christ bénissant et enseignant; en haut, S. Pierre; au croisillon droit, la Ste Vierge; au croisillon gauche, S. Jean; en bas, S. Paul. — 560. Email bleu du xii° siècle: le Sauveur, IC XC, bénit et tient sa croix; sous ses pieds on lit ΕΜΑΝΝΗΛ et aux écoinçons *alpha, omega* et le monogramme du Christ.

Bronzes. — 561. Seau à puiser de l'eau, ou font baptismal portatif. Bronze de style byzantin, gravé à l'effigie du Christ, assis et bénissant, l'évangile à la main, entre six apôtres que séparent des palmiers [2]. Ils sont nommés *Pierre, André, Jacques* majeur, *Jean, Simon* et *Paul* : ils bénissent, sont chaussés de sandales et tiennent l'évangile qu'ils ont annoncé au monde. — 562. S. Georges, plaque byzantine du xi° au xii° siècle. — 163. Bronze byzantin du xi° siècle, figurant, de haut en bas et de gauche à droite : la Crucifixion, la Sépulture du Sauveur que Marie embrasse, tandis que deux anges se voilent la face de douleur, l'Apparition de l'Ange aux saintes femmes qui se rendent au tombeau, la Descente de Jésus triomphant aux limbes; la croix en main et les portes brisées, il en tire les âmes des justes. — 564. Série de bronzes dorés, de style byzantin, représentant : S. André, Nativité de S. Jean-Baptiste, S. Théodore, S. Jean-Baptiste devant Hérode, · Ange gardien, Décollation de S. Jean-Baptiste, Saint, avec croix et livre; S. Tryphon. — 565. Autre série : S. Jacques majeur, S. Jean Chrysostôme, S. Jacques mineur, S. Pantaléon, Saint, S. Cuplos, Saints innommés. — 566. Encolpium en croix, destiné à mettre des reliques; travail byzantin en bronze, avec médaillons aux extrémités et au centre. — 567. Croix pectorale, destinée à contenir des reliques et historiée des effigies de la Vierge-Mère, au centre, en haut de S. Mathieu, à droite de S. Luc, à gauche de S. Jean, en bas de S. Marc; au revers, la Crucifixion. Orfèvrerie byzantine du vii° ou viii° siècle [3]. — 568. Christ byzantin, IC XC, bénissant et enseignant; plaque de

1. S. Pierre fut crucifié, la tête en bas, sur le Janicule, et S. Paul décapité à l'endroit nommé depuis *les Trois-Fontaines*, à cause des trois sources qui jaillirent du sol aux trois bonds que fit sa tête.

2. Des palmiers, chargés de fruits, séparent les apôtres, dans les fresques de l'église S.-Clément (xiii° siècle) et de la salle du Martyrologe à Saint-Paul-hors-les-Murs (fin du xii° siècle). — On peut appliquer à cet objet les deux textes du *Liber pontificalis* qui parlent du *siclo* et du *pelvis ad baptismum.*

3. Les deux faces de cette croix sont gravées dans les *Annales archéologiques,* t. XXVI, p. 143.

métal. — 569. Le Christ assis entre deux anges, la Ste Vierge et S. Jean-Baptiste, cuivre byzantin. — 570. L'enfant Jésus embrassant sa mère, cuivre byzantin. — 571. S. Michel, médaille byzantine en bronze. — 572. Trois anges vus par Abraham et assis à une table : celui du milieu, symbole du Christ, porte le nimbe crucifère et sur les croisillons O ωN.— 573. Vierge, MT ΘV, tenant l'enfant Jésus qui bénit, IC XC ; plaque byzantine au repoussé. — 574. S. Théodore et S. Georges, cuivre byzantin. — 575. Triptyque : la Vierge entre S. Pierre et S. Paul. S. Georges, S. Tite, évêque de Crète. — 576. S. Théodore, cuivre. — 577. Triptyque en cuivre : le Christ descend aux limbes et en retire deux patriarches, Saints, la Vierge, le Christ bénissant et enseignant, S. Jean-Baptiste ailé montre l'enfant Jésus à nimbe crucifère, couché dans le bassin qu'il tient. — 578. Diptyque en cuivre, la Vierge, Ste Catherine d'Alexandrie [1]. — 579. Diptyque : Saint évêque, S. Athanase. — 580. Triptyque en cuivre : Descente de J.-C. aux limbes, Saints, Crucifixion, Ascension. — 581. Diptyque : S. Ephrem le Syrien, S. Antoine. — 582. Croix latine, en fer et à jour, portant une inscription grecque dans chacune de ses branches et surmontée d'une petite croix pattée à l'extrémité de ses croisillons. — 583. Petite cassolette grecque, représentant des anges, des saints, la Ste Vierge et l'enfant Jésus.

Glyptique.— 584. Pierre verte, où figure en relief le Christ, IC XC, bénissant à la grecque et assisté des archanges Michel et Gabriel ; beau travail byzantin. Au revers, une croix. — 585. Le Christ sur son trône et entouré d'anges, pierre gravée ; école byzantine. — 586. La Vierge et l'Enfant, travail byzantin sur pierre. — 587. La Vierge, médaillon byzantin en pierre. — 588. S. Démétrius, pierre gravée de style byzantin ; au revers, croix double. — 589. Pierres gravées : Christ byzantin, Crucifixion, avec le soleil et la lune, S. Jean-Baptiste, Christ byzantin.

Peinture sur bois. — 590. Diptyque byzantin peint sur bois : Un ange parle à Moïse qui ôte sa chaussure et voit la Vierge et l'enfant Jésus dans le buisson ardent [2] ; la main de Dieu, qui sort des nuages, lui présente les tables de la loi, Sacrifice d'Abraham. — 591. Peinture byzantine sur bois et à fond d'or : Crucifixion, Simon le Cyrénéen aide Jésus à porter sa croix, Ste Véronique essuie la face du Sauveur, les trois Maries portent des parfums au tombeau de N.-S., Descente de J.-C. aux limbes. — 592. Diptyque byzantin, en bois et à fond d'or : la Présentation au temple, J.-C. parle à la Samaritaine. — 593. Tableau grec, divisé par casiers et se lisant de gauche à droite et de haut en bas : Annonciation, Nativité, Présentation, Baptême de J.-C., Transfiguration, Entrée à Jérusalem, Crucifixion, Remise des clefs à S. Pierre, Dormition de la Vierge, Ascension, Cénacle,

1. Les attributs donnés à Ste-Catherine s'expliquent facilement quand on a étudié les belles fresques de sa vie et de sa passion, peintes à S.-Clément par Masaccio.

2. Une des antiennes de l'office de la Circoncision applique à Marie toujours vierge le symbole du buisson ardent : « Rubum quem viderat Moyses incombustum, conservatam agnovimus tuam laudabilem virginitatem, Dei Genitrix. »

Guérison d'un paralytique par S. Pierre. — 594. Peintures byzantines : la Dormition de la Vierge, la Vierge et l'enfant Jésus, assistés de deux anges. — 595. Le Christ, mauvaise peinture byzantine sur bois et à fond d'or. — 596. Christ byzantin, peint sur bois, à fond d'or. — 597. Vierge orante : sur sa poitrine repose l'enfant Jésus, sérieux et âgé, dans une auréole circulaire. — 598. Christ : à sa droite, la Vierge, MP ΘV [1], se tient debout en orante. — 599. Tableau byzantin à fond d'or, représentant la Vierge qui allaite l'enfant Jésus, dont le nimbe le qualifie O ω N, l'*Être* par excellence. Cette peinture sur bois est signée du nom d'*Antoine Pampilopos*. — 600. Peinture sur bois et à fond d'or : la Vierge allaitant l'enfant Jésus [2]. — 601. La Vierge-mère : l'enfant Jésus bénit à la manière grecque. Peinture byzantine, sur bois et à fond d'or. — 602. Diptyque byzantin, peint sur bois et à fond d'or : la Ste Vierge, Crucifixion. — 603. Madone byzantine, recouverte d'une feuille d'argent qui dessine ses formes. — 604. Tableau représentant la Vierge et couvert d'argent, à l'exception de la figure [3]. — 605. Christ assis entre la Vierge et S. Jean-Baptiste ; deux anges tiennent le sceptre et le nom du Christ ; deux Saints baisent le trône du Sauveur. Les nimbes rapportés sur le fond sont en métal émaillé ou en filigrane. — 606. Dormition de la Vierge [4] : les apôtres entourent son lit et J.-C. emporte son âme au ciel. — 607. Baptème de N.-S., dont le nimbe porte dans les croisillons O ω N. — 608. J.-C. et la Samaritaine. — 609. Diptyque [5] : sur une des feuilles, Marie est couronnée d'étoiles, entourée d'une auréole de feu et sort à mi-corps du croissant de la lune ; sur l'autre, Marie et Élisabeth s'embrassent, en présence de S. Joseph, à la Visitation. — 610. La Vierge, accompagnée, à droite, de S. Parasceve et de Ste Anne ; à gauche, de Ste Hélène et de Ste Photine la Samaritaine. — 611. Diptyque : sur une des feuilles, Nativité de la Vierge ; sur l'autre, sa Présentation au temple : la Vierge monte, un cierge à la main, les degrés du temple (fin du xv⁰ siècle). — 612. Triptyque : sur le volet droit, l'arbre de la généalogie du Sauveur sort de la poitrine de Jessé ;

1. Monogramme du nom de la Ste Viegre, Mère de Dieu, composé, pour cnaque mot, d'une initiale et d'une finale : Mγ.ττΡ ΘιϲV.
2. Ce sujet est assez commun dans les églises de Rome. Peut-être le motif en a-t-il été suggéré par ces paroles de la liturgie :

« O gloriosa Virginum,
Qui te creavit parvulum
Lactente nutris ubere. »

3. Cet usage, habituel chez les Grecs, est plus rare à Rome. Le plus ancien exemple en est au *Sancta Sanctorum* dans le tableau du Sauveur, couvert, moins à la figure, d'une feuille d'argent estampée, datée du pontificat d'Innocent III (1198-1216).
4. Les Grecs emploient le terme de dormition ou sommeil, qui est plus exact que le mot de *mort*, usité parmi les Latins, puisque cette mort ne fut que temporaire.
5. Tableau à deux compartiments, qui se replient l'un sur l'autre et sont réunis par des charnières.

Zacharie tient le chandelier à sept branches du tabernacle ; Abraham, la montagne du sacrifice ; Jacob, l'échelle de sa vision ; Gédéon, un calice où il recueille la rosée du ciel ; David, un rouleau sur lequel ses psaumes sont écrits. Sur le volet droit, Ézéchiel tient une porte fermée [1], par allusion à la virginité de Marie ; Daniel, la pierre détachée de la montagne et qui grossit en roulant ; Isaïe, le charbon ardent qui purifia ses lèvres ; Aaron, sa verge miraculeuse ; Moïse, le buisson ardent ; Salomon, le rouleau de sa prophétie. Au centre, la Vierge à laquelle se rapportent toutes ces figures de l'Ancien Testament. Sur le volet gauche, la vigne mystique [2] : J.-C. sort d'un cep, dont chaque branche porte un apôtre. Le panneau central figure le Paradis : le Christ y trône sur l'arc-en-ciel, entre la Vierge et S. Jean-Baptiste, le soleil et la lune, les anges et les chérubins, les quatre animaux symboles des évangélistes et les différents ordres de saints divisés par groupes. Au-dessous, dans un jardin planté d'arbres, Abraham, ayant près de lui le bon Larron, recueille dans son sein les âmes des élus. — 613. Le Jugement dernier, peinture byzantine de la même main que le tableau précédent. Au ciel, trône le Christ, assis entre les quatre symboles des évangélistes, la Ste Vierge et S. Jean-Baptiste. Au son de la trompette, les morts ressuscitent. Trois anges montrent sur des livres ouverts les actions bonnes ou mauvaises enregistrées au livre de vie. S. Michel pèse avec équité les rouleaux écrits qui lui sont apportés [3] et, suivant la sentence du souverain Juge, les âmes sont conduites au ciel par les anges ou à l'enfer par les démons. — 614. Le Ciel, peinture byzantine, exécutée par le même artiste que les deux tableaux précédents. A la porte du ciel, où se presse une foule nombreuse, veille un ange, l'épée à la main. A chacun des élus, J.-C. donne la Ste communion avec une cuiller et un calice, à la manière des Grecs. Près de la porte, sont Dixmas, le bon Larron, et Abraham, qui recueille dans son sein les âmes couronnées des élus [4]. — 615. Belle Vierge, à pieds nus, du XVIᵉ siècle. — 616. Au ciel, le Christ bénit, entouré des anges, de la Vierge et de S. Jean-Baptiste : au-dessous, deux anges tiennent un autel, chargé d'une croix et du livre des Évangiles. Des anges portent des couronnes aux dif-

1. La Liturgie Romaine dit à ce propos :

« Tu regis alti janua
Et aula lucis fulgida. »

2. La mosaïque absidale de S.-Clément (XIIIᵉ siècle) donne à l'Église la forme d'une vigne verte :

« Ecclesiam Cristi viti similabimus isti,
Quam lex arentem set crux facit esse virentem.

3. S. Michel pèse les actions bonnes et mauvaises, OPERA BONA, OPERA MALA, dans une fresque du porche de Saint-Laurent-hors-les-Murs (XIIIᵉ siècle). Ces actions sont représentées par des livres.

4. Abraham et le bon Larron ont aussi leur place dans le Paradis, sur la *Dalmatique impériale* qui se voit au trésor de la basilique de S.-Pierre (XIIᵉ siècle).

férents ordres de saints: confesseurs, martyrs, pontifes, religieux, vierges, etc. — 617. Le S.-Esprit descend, à la Pentecôte, sur la Ste Vierge et les apôtres, dont le nom est inscrit autour de leur nimbe. Au-dessous et dans un quatre-feuilles, le Monde qu'ils vont évangéliser, ĸ⊃ϲϻοϲ, est couronné comme un roi et étend à deux mains une nappe qui figure le ciel. — 618. Diptyque : le Christ bénissant à la grecque, au ciel, au-dessus de S. Pierre et S. Paul soutenant l'Église [1], représentée par un édifice à coupole, où l'on voit un autel; S. Antoine de Padoue, S. François d'Assise. — 619. La Cène : S. Jean est couché sur la poitrine du Sauveur. — 620. Tableau byzantin peint sur bois : S. Jean-Baptiste y porte une longue chevelure, est vêtu d'une tunique en poil de chameau et d'un manteau par-dessus, a des ailes aux épaules [2], une croix et un rouleau écrit dans la main gauche avec laquelle il supporte encore dans un plat sa tête décapitée par Hérode, tandis qu'il bénit de la main droite : la hache de sa décollation est à ses pieds. — 621. Tableau byzantin, à l'image de S. Jean-Baptiste, la croix à la main, montrant l'Agneau de Dieu couché devant lui et ayant au-dessus de sa tête deux colombes. — 622. S. Jean le théologien ou l'évangéliste, peinture grecque. — 623. Tableaux byzantins peints sur bois et à fond d'or : Melchisédech, Moïse avec une seule corne au front. — 624. Triptyque byzantin, peint sur bois et à fond d'or : à l'extérieur des volets, S. Jérôme et S. Jean-Baptiste, S. Pierre et S. Paul, S. Paul ermite et S. Antoine, sur le panneau central; Couronnement de la Vierge. — 625. S. Joseph. Triptyque défait, dont le panneau central représente la Vierge-mère; Madone, Christ, assis entre la Vierge et un Saint, S. Mathieu. — 626. Peinture byzantine, à rinceaux sur le fond (xıı° siècle). — 627. Résurrection de Lazare, peinture byzantine à fond d'or. — 628. S. Côme et S. Damien, médecins, bénis par J.-C. — 629. S. Nicolas, bénissant et entouré de seize traits de sa vie (xıv° siècle). — 630. L'esprit Saint envoie des rayons et des langues de feu sur cinq personnages nimbés, chaussés et bénissant : S. Jean évangéliste, S. Athanase, S. Basile, S. Grégoire le théologien et S. Cyrille. — 631. Peinture byzantine, attribuée à *Emmanuel Zanfumari*, et apportée de Grèce par le Squarcione [3]. Réunion de solitaires en Syrie : les uns tressent des paniers, les autres font des lectures pieuses, un récite son chapelet dans une grotte, l'autre bat du fer. S. Siméon Stylite, du haut de sa colonne, descend, à l'aide d'une corde, un panier dans lequel on lui met des provisions. Grotte de S. Ephrem : une lampe brûle devant une

1. Ce tableau est gravé dans les *Annales archéologiques*, t. XXIV, p. 161.
2. S. Jean-Baptiste a des *ailes*, parce qu'il a été assimilé à un ange dans cette prophétie de Malachie (ııı, 1), rapportée par S. Mathieu (xı, 10) : « Hic est enim de quo scriptum est : Ecce ego mitto angelum meum ante faciem tuam, qui præparabit viam tuam ante te. »
3. « Le *Sommeil de S. Ephrem* est un tableau à la détrempe et sur bois, qui fut peint à Constantinople par Emmanuel Zanfumari, dans le x° ou xı° siècle, et apporté en Italie par Francesco Squarcione, celui qui fonda à Padoue l'école d'où sortit Mantegna. » (Viardot, *Musées d'Italie*, p. 50.)

image de Jésus et de sa mère. S. Ephrem est mort, un ange emporte son âme [1] au ciel, le clergé l'encense et récite sur lui les dernières prières, les malades accourent ou se font porter près de lui pour obtenir leur guérison, un ange frappe avec un marteau sur une planche pour convoquer les religieux aux funérailles. — 682. Fine mosaïque byzantine : S. Théodore en guerrier (xiiie-xive siècle).

III. — SALLE DES PAPYRUS.

La toile placée au-dessus de la porte d'entrée, et qui reproduit les traits de Pie IX, a été offerte à Sa Sainteté par les catholiques belges.

La voûte, qui représente le Musée fondé par Clément XIV et l'apôtre S. Pierre, a été peinte à fresque sur fond d'or par le célèbre Raphaël Mengs [2], qui y a exprimé avec talent cette parole du Sauveur : *Super hanc petram ædificabo Ecclesiam meam.* Les portes sont aux armes de Pie VI.

Le long des murs et préservés par des vitres sont appendus des diplômes pontificaux écrits sur papyrus [3] et antérieurs au ixe siècle [4]. Ils sont classés dans cet ordre, en tournant de droite à gauche :

1. Bulle du viie siècle. — 2. Quatre fragments du ixe siècle. — 3. Bulle de S. Léon IV, avec son sceau de plomb [5] (850), qui

porte au droit :	et au revers :
÷	÷
LEO	PA
NIS	PAE
÷	÷

4. Diplôme de Ravenne (852). — 5. Autre diplôme de Ravenne (625). — 6. Autre diplôme de Ravenne (vie siècle). — 7. Autre diplôme de Ravenne (591). — 8. Donations (ve siècle). — 9. Acte de l'an 899. — 10. Acte du vie siècle. — 11. Testament de l'an 575. — 12. Donation à Rieti

1. L'âme est représentée, au moyen-âge, sous la forme d'un enfant, le plus souvent nu et sans sexe.
2. Il mourut à Rome, en 1779. On voit son tombeau dans l'église des SS.-Michel et Magne, au *Borgo.*
3. On nomme ainsi le papier fait avec la moelle d'un roseau originaire de l'Egypte et qui actuellement ne croît plus qu'en Sicile.
4. *Gaet. Marini,* I papiri diplomatici raccolti ed illustrati, Roma, 1805, in-fol.
5. La plus ancienne bulle en plomb qui soit connue porte le nom de Deusdedit, qui fut fait pape en 615. Léon IX est le premier qui y ajoute le numéro d'ordre parmi les papes du même nom et les têtes des SS. Pierre et Paul (1049).

(557). — 13. Vente de l'an 546. — 14. Diplôme de Ravenne (834). — 15. Lettre de l'an 540.

IV. — SALLE DES FRESQUES ANTIQUES.

Les murs de cette salle sont décorés de peintures à fresque détachées des monuments de l'ancienne Rome, au quartier des Monts, rue *Graziosa*. Ces fragments, d'un ton assez terne, représentent des paysages et des marines [1] avec quelques petits personnages et plusieurs figures en pied. On y a vu les voyages d'Ulysse, racontés par Homère aux livres X et XI de son *Odyssée*.

Le morceau capital, connu sous le nom de *Noces Aldobrandines*, parce qu'il a appartenu au cardinal Aldobrandini, qui le céda au pape Pie VII au prix de 10.000 écus (53.000 fr.), a longtemps fait l'admiration du monde savant. Cette fresque provient des Thermes de Tite. La jeune mariée est assise, timide et voilée, sur le lit nuptial, près de la *pronuba*, couronnée de myrte, qui cherche par des paroles insinuantes à triompher de sa pudeur et à l'initier aux mystères de sa vie nouvelle. L'époux, demi-nu, attend avec impatience au pied du lit. Trois femmes entourent un trépied. La première, la patère en main, fait une libation. Des deux qui l'assistent, l'une chante et l'autre accompagne de la cithare. Au côté opposé, la prêtresse tient un strigille et tâte de la main, pour savoir si elle n'est ni trop chaude ni trop froide, l'eau qui va servir aux ablutions. Elle est accompagnée de deux Camilles.

Le pavé, en mosaïque de cubes blancs et noirs, a été extrait d'un monument antique. Il représente des jeux, des danses et des luttes.

La voûte, peinte à fresque sous le pontificat de Paul V, représente Samson déchirant la gueule d'un lion, massacrant les Philistins avec une mâchoire d'âne et portant sur ses épaules les portes de Gaza.

1. Le peintre Ludius eut une grande réputation, sous le règne d'Auguste, pour ses fresques représentant des scènes maritimes et rustiques.

V. — SALLE DES BRIQUES SIGILLÉES.

Les murs sont couverts de briques sigillées, c'est-à-dire qui ont reçu l'empreinte, avant leur cuisson, d'une matrice portant le nom du fabricant et la date de la fabrication, qui reporte au temps de l'empire romain. Elles ont été découvertes à Ostie.

En voici quelques-unes :

1. FORTVNA
 COLENDA
2. C. HOSTILI
 NICANORIS
3. L . VALERI
 SEVERI
4. L . DOMITI
5. C . N . DOMITIAPRILIS
6. STATILIAE SPI
 LYSIDIS . DE . FIG . ROD
7. A CORNELI CLODIANI
8. CLAVDIANA
9. BRVT LVPI
10. TI CLAVDI
 HERMEROTIS

11. CALLISTI DV DOMITIORVM
12. L BRVTTIDI AVGVSTALIS FEC
 OPVS DOL EX FIG CAES . N
 PROPE AMBI
 COS
13. EX PRAEDIS FLINI
 CLARISSIMI VIRI
14. EX PRAEDIS FAVSTINAE S . AVG . OPV
 DOL . EX FIG . DOMIT
 MA
 IOR
15. † REG DN THEODERI.....
 BONORVM AERTIVM.....
16. † REG DN THEOD
 AICO † ELIXRO

Une de ces briques contient sur plusieurs lignes un alphabet en lettres gothiques (xvᵉ siècle). Sur une autre on voit les armes et le nom d'Alexandre VI.

Une peinture sur parchemin reproduit à peu près l'iconographie d'une peinture murale, actuellement détruite, sur laquelle Ste Félicité est entourée de ses sept fils martyrs (vıᵉ siècle ?). La frise, qui s'étend au-dessus de l'arc, représente l'Agneau de Dieu, la tête entourée du nimbe crucifère et debout sur une colline, d'où s'échappent les quatre fleuves symboliques. Vers lui s'avancent, par groupes de six, les douze agneaux, emblèmes des apôtres, qui sortent des portes de deux villes opposées, Jérusalem et Bethléem. La dédicace de cette mosaïque, offerte en exécution d'un vœu, par Victor, est ainsi conçue : VICTOR . VOTVM . SVLVIT . ET . PRO . VOTV . SVLVIT

Au ciel de l'abside, paraît Dieu à mi-corps. Son nimbe est godronné et il tient à la main une couronne. Au-dessous, Ste Félicité,

FELICITAS, est debout, en orante, voilée et chaussée. Son nimbe circulaire est flanqué de quatre monogrammes du Christ.

Une autre inscription motive le culte dont elle est l'objet :

FELICITAS CVLTRIX	ROMANARVM
SANITA FELICI	TAS MARTYR
MVLTVM	PRAESTA*ns*
HOB VOTI CEREOR FELICI	TATES SPERARE INNOCENTES
NON DESPE	IPSA FORTVNA CO*ns*TET
CONTVRBATVS	A † ω
RARE	
A † ω	
MEMORANDA	

Autour de Ste Félicité sont groupés ses sept enfants, également martyrs, et pour cela tenant des couronnes. A droite, ce sont S. Silianus, SILIANVS, S. Martial, deux fois nommé, MARTIALIS, et S. Philippe, FILIPVS. — A gauche, on voit S. Félix, FELIX, S. Vital, VITALIS, S. Alexandre, deux fois nommé, ALEXANDER, et S. Janvier, GENNARIVS. La scène est limitée par deux palmiers et deux petits enfants : le palmier du côté droit est surmonté d'un phénix nimbé.

Une peinture plus intéressante, si elle est authentique, représenterait à fresque l'empereur Charlemagne, couronné et barbu ; mais ce monument ne paraît pas antérieur au XVᵉ siècle. Il a été trouvé au Pincio et offert par les Minimes à Benoît XIV.

Des plaques de plomb, aux armes et au nom du pape Nicolas V[1], proviennent de l'ancienne basilique Vaticane. Elles sont datées de l'an 1451.

Un tabernacle en terre cuite vernissée est attribué à Luca della Robbia ou plus exactement à son école. Il porte le millésime 1515.

Plusieurs peintures des catacombes figurent un oiseau et une branche d'arbre, une lampe ; une tête, marquée d'une croix sur son vêtement ; le Bon Pasteur, imberbe et une gerbe sous le bras ; enfin la Cène où le Christ, à nimbe crucifère, est assis au milieu des douze apôtres, devant une table en fer à cheval. Toutes ces peintures ont été retouchées.

Deux figures d'apôtres en mosaïque proviennent du *Triclinium* de

1. De gueules, à deux clefs liées d'argent en sautoir, qui est *Bartolomeo*.

carnations en pierre rose.

VI. — SALLE DES TABLEAUX DU MOYEN AGE.

La création de la vaste salle, spécialement affectée aux tableaux peints sur bois de l'école italienne primitive, remonte à l'année 1837 et au pontificat de Grégoire XVI, ainsi que l'atteste l'inscription suivante :

GREGORIVS. XVI. PONT. MAX.

MVSEO. CHRISTIANO

MVNIFICENTIA. SVA. LOCVPLETATO. ATQVE. AVCTO

ALTERVM. HOC. CONCLAVE

PICTVRATIS. TABVLIS. PRISCAE. ARTIS

ORDINANDIS. OBSERVANDISQVE. DESTINAVIT

AN. M. DCCC. XXXVII

SACRI. PRINCIPATVS. VII.

La voûte de la salle, peinte à fresque sous Pie VII, représente les quatre grands docteurs des deux églises latine et grecque : S. Jérôme, S. Grégoire, S. Cyrille et S. Jean Chrysostôme.

Dans les embrasures des fenêtres, on remarque plusieurs bas-reliefs en marbre blanc, dont les sujets sont : S. Pierre et S. Paul (xvᵉ siècle), Nativité de N.-S. (xvᵉ siècle avancé), la Vierge et l'enfant Jésus (deuxième moitié du xvᵉ siècle) ; *Pietà*, le Christ est soutenu par deux anges (xvıᵉ siècle).

Deux grandes tables rectangulaires de granit gris remplissent la galerie, qui est occupée au centre par deux tables circulaires, formées avec les plus beaux marbres trouvés dans les catacombes de S.-Calixte et des SS.-Nérée et Achillée. Le médaillon représente le Bon Pasteur, tel qu'on le voit sur une fresque du cimetière de S.-Calixte et, sur la seconde table, les armoiries de Pie IX. Ces tables ont été offertes, en 1857 et 1866, par le cardinal Patrizi, président de la commission d'archéologie sacrée.

Une autre table circulaire, dont les marbres proviennent de la basilique d'Hippone (Afrique), a été envoyée à Grégoire XVI par l'évêque d'Alger, en 1843. Elle porte les cadeaux faits à Pie IX, en 1856, par les ambassadeurs siamois : ce sont des

objets d'or émaillé de noir et consistant en une vasque, une coupe, deux boîtes et une paire de ciseaux.

Pie IX a également fait don au Musée des tableaux d'une croix et de trois médaillons (le Baiser de Judas, le Portement de croix et la Mise au tombeau), en cristal de roche, signés du nom d'un artiste contemporain : VALERIUS DE BELLIS VICEN. F.

Un triptyque en bois, peint avec une finesse remarquable, offre tous les saints honorés dans l'église grecque, sous forme de calendrier, travail byzantin-russe d'une haute valeur iconographique, mais qui ne date pas de plus de deux siècles.

Au-dessus de la porte d'entrée est une copie d'un tableau byzantin que conserve le trésor de la basilique Vaticane : il figure le Christ et les apôtres S. Pierre et S. Paul.

A droite, panneau du xvᵉ siècle, où l'on voit S. Jean-Baptiste, S. Laurent diacre, un évêque, S. Jacques majeur, S. Pierre, S. Paul, Moïse, nimbé et cornu, S. Grégoire le Grand, S. Bonaventure et plusieurs autres Saints.

A gauche, panneau du xvᵉ siècle et du même artiste, représentant S. Barthélemy, S. François d'Assise, un évêque, plusieurs saintes vierges, S. Étienne diacre et divers autres Saints. Ces deux panneaux ont dû former les volets d'un triptyque.

PREMIÈRE ARMOIRE [1].

1. *Crucifixion* (xivᵉ siècle avancé).— Le Père Éternel, assis sur un trône, coiffé de cette couronne triangulaire et à cornes que popularisa le B. Angelico de Fiésole, jeune et blond, quoique l'ancien des jours, montre son Fils aux saints qui ont le plus médité sur sa passion. J.-C. est attaché par trois clous à une croix en tau : son sang coule sur le Calvaire et y atteint le crâne desséché d'Adam qu'il vivifie. Des quatre saints et saintes agenouillés, deux sont sans attributs ; les deux autres se nomment S. François d'Assise, reconnaissable au costume de son ordre et à ses stigmates, et Ste Madeleine, que distinguent sa tête nue, ses cheveux épars et le coffret dans lequel elle renferma des parfums pour embaumer le Sauveur. — Le panneau est ogival et orné de dentelures à la partie supérieure.

2. *Flagellation* (fin du xiiiᵉ siècle). — Le Christ est attaché à une co-

1. La première à main gauche en entrant.

lonne torse et flagellé par deux bourreaux. Les draperies qui ceignent ses reins sont amples et d'un bon effet.

3. *La Vierge et l'Enfant* (commencement du xv⁰ siècle). — Sur un panneau découpé et ogival, la Vierge trône entre S. Jean-Baptiste, qui tient la croix de son maître et montre du doigt celui qu'il annonce, et Ste Catherine ?, couronnée comme une princesse, la palme en main, à l'instar des martyrs, avec le livre qui indique la science. Marie est voilée et marquée à l'épaule d'une étoile d'or. L'enfant Jésus, assis sur ses genoux, demi-nu, joue avec un oiseau [1].

4. *Baiser de Judas* (commencement du xiv⁰ siècle). — Pendant que tous les disciples s'enfuient et que S. Pierre resté seul coupe l'oreille à Malchus, Judas, que l'absence du nimbe fait reconnaître pour un apôtre *dégradé*, trahit son maître par un baiser. La tête de S. Pierre est rasée, en manière de tonsure, ainsi que le veut la tradition ecclésiastique.

5. *Crucifixion* (Renaissance). — Le fond du tableau est noir. Le Christ a les pieds et les mains percés de quatre clous, et le titre est ainsi écrit : I. N. R. I (*Jesus Nazarenus Rex Judæorum*).

6. *Résurrection de Lazare* (xiv⁰ siècle avancé). — Marthe et Marie, agenouillées aux pieds du Christ qui les bénit, le supplient d'avoir pitié de leur frère. Suivi de ses apôtres, J.-C. s'avance vers le tombeau et commande à Lazare de sortir : LAZARE (*veni foras*). A ces mots, Lazare paraît, emmaillotté dans des bandelettes qui le lient. Deux des assistants, par un geste expressif, font voir que le corps du disciple, enseveli depuis quatre jours, exhale une odeur fétide.

7. *Résurrection du Christ* (xiv⁰ siècle avancé). — J.-C. ressuscite, tenant en main un étendard rouge, timbré d'une croix noire. Des gardes endormis, les uns sont coiffés du chaperon de leur cotte de mailles ; les autres, pardessus ce même chaperon, d'un casque conique à rebords rabattus.

8. *Mise au tombeau* (xv⁰ siècle). — Pendant que Jésus est déposé dans la tombe, Marie, sa mère, l'embrasse, S. Jean baise ses mains et Madeleine ses pieds ; les deux autres Maries s'empressent autour de lui. Nicodème et Joseph d'Arimathie s'apprêtent à l'embaumer. Marie Salomé, Marie mère de Jacques, Nicodème et Joseph sont gratifiés du nimbe.

9. *Flagellation* (xiv⁰ siècle). — Des soldats bardés de fer fouettent jusqu'au sang J.-C., attaché à une colonne [2], dans une chambre dont les poutrelles sont apparentes et peintes.

10. *La Vierge et son Enfant* (xv⁰ siècle). — Marie, abritée sous un trèfle, adossée à une tenture rouge que rehaussent des fleurs de lys d'or, assise sur un coussin d'une brillante étoffe, reçoit la bénédiction de son Fils, qu'elle tient emmailloté sur son bras droit. Déjà nous avons une double

1. L'oiseau, entre les mains de Jésus, signifie souvent l'âme fidèle, comme sur les marbres des catacombes.

2. La colonne de la flagellation se voit dans une des chapelles de l'église de Ste-Praxède.

dégénérescence à constater : l'enfant Jésus bénit à pleine main et porte un nimbe uni.

11. *J.-C. bénissant* (xv⁰ siècle). — Sa main droite, levée pour bénir, accomplit cet acte au nom de la Ste Trinité que représentent ses trois doigts levés. Le type du Sauveur est un des plus beaux connus.

12. *Saints divers* (Renaissance). — Le fond est peint en grisaille et chaque personnage occupe une niche cintrée. Ils sont placés dans cet ordre : S. Dominique, Ste Catherine d'Alexandrie, Ste Irène, S. Thomas d'Aquin. S. Dominique se reconnaît au lys de la chasteté et au livre de la prédication que lui remit S. Paul; Ste Catherine d'Alexandrie, à la roue, au livre et à la palme ; Ste Irène, à la palme, au livre et à la flèche qui lui traverse le cou ; S. Thomas d'Aquin, au livre et au soleil qu'il montre au ciel, pour rappeler le corps lumineux qui, trois jours consécutifs, pronostiqua la gloire qui suivit sa mort.

DEUXIÈME ARMOIRE.

1. *Légende de S. Etienne* (xiv⁰ siècle) [1]. — S. Etienne, en diacre, est lapidé. Du haut du ciel, la main de Dieu, rayonnante de lumière, le bénit [2]. — S. Gamaliel apparaît au prêtre S. Lucien, le touche de sa baguette d'or et lui montre trois corbeilles d'or et une d'argent. « L'un des vases d'or, dit la Légende d'or, était plein de roses rouges, et les deux autres de roses blanches. Et le vase d'argent était plein de safran. Et Gamaliel dit : Ces vases sont nos tombeaux et ces fleurs sont nos reliques. Les vases rouges désignent Étienne, le seul de nous qui ait mérité la couronne du martyre. Les deux vases pleins de roses blanches indiquent Nicodème et moi, comme ayant persévéré, dans la sincérité du cœur, dans le culte de Jésus-Christ. Le vase d'argent rempli de safran est le signe de mon fils Abibas, qui a gardé sa pureté virginale et qui est sorti du monde sans souillure. » — Invention des corps de S. Étienne, de S. Gamaliel, de S. Nicodème et de S. Abibas, désignés chacun par une corbeille. — Translation solennelle de leurs corps, faite par six prêtres chapés. — Révélation nouvelle faite à un cardinal que le pape envoie à Constantinople. — Seconde translation par ce cardinal et plusieurs prêtres du corps de S. Étienne ; le patriarche de Constantinople suit avec l'empereur. — S. Étienne est déposé à Rome dans le même tombeau que S. Laurent, les démons prennent la fuite.— Les fidèles viennent prier à leur tombeau, au-dessus duquel brûle une lampe.

2. *La Vierge, modèle des Vertus* (xv⁰ siècle). — Voilée de gaze et vêtue d'un manteau bleu, la Vierge tient en main la ceinture qui lie sa robe et

1. Cette légende a été peinte à fresque, d'une manière plus détaillée, sous le porche de S.-Laurent-hors-les-Murs (xiii⁰ siècle).

2. La disposition des tableaux, que je crois devoir rétablir, ne suit pas l'ordre historique.

le livre dans lequel elle médite. Le Saint-Esprit plane sur sa tête et verse sur elle les rayons de sa grâce. Autour d'elle se groupent les Vertus, dont elle fut le plus parfait modèle. Ces Vertus, portées sur les nuages, sont nimbées d'un nimbe hexagone, dont les rayons débordent sur les pans. A droite, on voit la *Foi*, voilée, la croix et une banderole en main, parce qu'elle croit sans voir et que la source de sa croyance est dans l'instrument de supplice du Sauveur et les Saintes Écritures ; la *Charité*, qui brûle comme la flamme qu'elle tient et est inépuisable comme la corne d'abondance qu'elle répand ; l'*Espérance*, qui tend vers le ciel des mains suppliantes ; la *Prudence*, dont la double face, l'une regardant le passé et l'autre l'avenir, imite le cauteleux serpent dont elle fait son emblème ; à gauche se montrent l'*Humilité*, voilée et tenant un cierge allumé ; la *Force*, nommée FORTEC, appuyée sur une colonne, habillée d'un manteau bleu, parce que le secours qui l'assiste vient du ciel et lui a valu la victoire sur le lion dont la fourrure orne sa tête ; la *Tempérance*, voilée et portant une coupe ; la *Justice*, pesant avec ses balances les actions bonnes et mauvaises et égorgeant avec son glaive le démon, auteur du mal.

3. *Crucifixion* (xvᵉ siècle). — Le titre de la croix est écrit I. N. R. I. Les pieds du Christ, percés d'un seul clou, reposent sur un support. Jean et Marie se lamentent, assis sur le roc du Calvaire ; Longin, armé de sa lance teinte de sang, et le Centurion proclament que le Christ est vraiment Fils de Dieu. Tous les deux ont autour de la tête un nimbe hexagone.

4. *Nativité de Marie* (xvᵉ siècle). — Marie, nimbée, est couchée dans un lit et rafraîchie par une femme qui agite l'air autour d'elle avec un éventail carré. L'enfant vient d'être lavé : on s'occupe à l'essuyer [1].

5. *Assomption* (xvᵉ siècle). — La Vierge monte au ciel, au-dessus de son tombeau entr'ouvert, assise et portée dans une auréole de lumière par six anges, dont les cheveux sont ornés d'un diadème. Ce tableau, tant pour la composition que pour la suavité du pinceau, est un des plus précieux du Musée chrétien.

6. *Crucifixion* (xvᵉ siècle). — Le Christ a les pieds posés sur une tablette et percés de deux clous. Le sang du Sauveur coule des pieds sur le crâne d'Adam, tandis que deux anges recueillent dans des calices celui qui sort des plaies de ses mains. A droite, la Vierge est accompagnée de trois saintes femmes ; à gauche, on voit debout S. Jean évangéliste, S. François d'Assise, S. Laurent et le Centurion nimbé qui s'écrie : VERE FILIVS DEY ERAT ISTE [2]. Le sujet est dominé et expliqué par cette strophe du *Dies iræ*, écrite en gothique carrée :

QVERENS ME SEDISTI LAPSVS
REDEMISTI CRVCEM PASSVS
TANTVS LABOR NON SIT CASSVS.

1. *V.* le même sujet à la mosaïque absidale de Ste - Marie *in Trastevere* (xivᵉ siècle).
2. *S. Matth.*, xxvii, 34.

7. *Nativité de S. Jean-Baptiste* (Byzantin). Élisabeth est couchée dans un lit et S. Jean dans un berceau que balance une servante : Zacharie écrit sur une tablette le nom de son fils révélé par l'ange.

8. *Groupes d'anges*, tableau byzantin.

9. *Le Christ aux limbes* (Byzantin). Des anges au ciel tiennent les instruments de la Passion. Le Christ, debout dans une auréole elliptique, vient de renverser les portes de l'enfer : il prend la main d'Adam et Ève, nimbés, qui sortent de leurs tombeaux.

TROISIÈME ARMOIRE.

1. *Sainte Catherine d'Alexandrie* (xve siècle). Ses attributs sont le livre de la philosophie, la palme du martyre et l'anneau de son mariage mystique. Près d'elle, S. Théodore (?), l'épée au côté.

2. *S. Jacques et S. Antoine* (xve siècle). S. Jacques, s. IACOBVS, porte un livre en signe d'apostolat, et un bourdon, pour marquer ses pérégrinations. S. Antoine abbé, ANTONIVS ABAS, a les pieds chaussés, le livre de sa règle et le bâton en *tau*, qui le désigne abbé; son porc est couché à ses pieds.

3. *Triptyque* (xve siècle). Sur le panneau central, la Cène, où Judas est sans nimbe; la Crucifixion : J.-C. est couronné d'épines, Longin lui perce le côté, la Vierge tombe évanouie dans les bras des saintes femmes; le crâne d'Adam est renfermé dans une petite grotte au pied de la croix. — Sur le volet droit : Prière de Jésus au jardin des Oliviers, baiser de Judas, S. Pierre coupe l'oreille à Malchus, Jésus-Christ conduit devant Pilate, Ecce homo. Sur le volet gauche : J.-C. mis au tombeau, portement de croix, J.-C. reprend ses vêtements, la Flagellation. — Sur le gradin : S. Paul, S. Onuphre, S. Jérôme, S. Augustin, S. Jean évangéliste, Ste Vierge.

4. *S. Antoine et S. Jean-Baptiste* (xve siècle). S. Antoine a pour attributs un bâton et un livre; S. Jean-Baptiste, une croix et un rouleau sur lequel est écrit : ECCE AGNVS. DEI.

5. *S. Antoine de Padoue et S. Louis de Toulouse* (xve siècle). Tous les deux sont revêtus du costume franciscain : le premier est reconnaissable au feu, dont il préserve, et au livre de ses méditations ; le second à son costume épiscopal, à la couronne qu'il abandonne, et à la règle de S. François qu'il choisit.

6. *Crucifixion* (xve siècle). La croix, de couleur verte, n'est pas équarrie, Ste Madeleine la tient embrassée; la Vierge s'évanouit, S. François d'Assise agenouillé reçoit les stigmates. — Au-dessus, S. Pierre, habillé en pape; S. Paul, avec le glaive de sa décollation ; S. Ubald, en évêque.

7. *Mort de la Vierge* (xve siècle). La Vierge vient de rendre le dernier soupir. Les apôtres entourent son lit. S. Pierre récite les prières des morts, S. André l'asperge d'eau bénite, S. Jean (imberbe) tient la palme mira-

culeuse qu'il portera devant la bière, et le Christ reçoit dans ses bras l'âme de sa Mère. Quatre anges éclairent avec des torches cette scène funèbre. L'âme est un enfant nimbé et lié de bandelettes [1].

8. *J.-C. devant Pilate* (xvᵉ siècle). Imitation sur bois d'un travail de mosaïque, jeu puéril, qui n'ajoute aucun caractère de beauté à la peinture et montre l'embarras de l'artiste ennuyé de suivre la voie ordinaire.

9. *J.-C. dans la maison de Simon le Pharisien* (xvᵉ siècle). S. Pierre et S. Jean sont à table près du Sauveur dans la maison du Pharisien, Madeleine essuie avec ses cheveux les pieds de Jésus-Christ sur lesquels elle a répandu un vase de parfums. Les nimbes des apôtres et de la pécheresse sont unis. Par une dérogation aux règles ordinaires de l'iconographie, le nimbe du Christ n'est pas différent du leur.

10. *Crucifixion* (xvᵉ siècle). Jésus, attaché à la croix, recommande à Marie, dans la personne de S. Jean, l'humanité tout entière. Madeleine, agenouillée, pleure la mort de son Maître. Le nimbe du Sauveur est uni.

11. *Madeleine au tombeau* (xvᵉ siècle). Le Christ apparaît à Madeleine et lui défend de lui toucher. Son costume est celui d'un jardinier, il tient une bêche à la main. Même nimbe aux deux personnages.

12. *S. Jean évangéliste* (xvᵉ siècle très avancé). Trois tableaux sont consacrés à trois traits de la vie de S. Jean, représenté âgé et grisonnant. — Il monte au ciel, où le reçoit le Christ, assisté de trois personnages, dont un porte le type et la tonsure de S. Pierre. Le peintre a voulu offrir dans cette scène l'assomption de l'Apôtre. — Il vide, sans en souffrir atteinte, la coupe pleine de poison qui a fait mourir les ministres couchés à ses pieds [2]. — En présence de Domitien, sceptré et couronné, pendant que les bourreaux activent le feu, S. Jean, plongé dans une chaudière d'huile bouillante [3], reçoit des mains d'un ange la palme du martyre.

13. *Baptême de J.-C. par S. Jean* (Byzantin ancien). Le Christ est plongé nu dans le Jourdain et les anges le servent sur le rivage.

14. *Peinture grecque sur coquille de nacre*. Dormition de la Vierge. S. Pierre et un autre apôtre tiennent des cierges; J.-C., assisté de deux anges, emporte l'âme au ciel. Le Juif, qui a touché témérairement au cercueil, implore le secours de la Vierge pour ses mains desséchées. — Assomption. S. Thomas tient la ceinture que Marie lui a laissé tomber du ciel, en témoignage de sa résurrection que l'apôtre contestait [4].

1. Dans les mosaïques de Ste-Marie-Majeure et de Ste-Marie *in Trastevere* (xmᵉ et xivᵉ siècles), l'âme de la Vierge est drapée dans un linceul blanc.
2. Cette coupe, taillée dans un bloc de marbre de couleur sombre, est conservée dans le trésor de la basilique de Saint-Jean-de-Latran. V. *Œuvres complètes*, t. I, p. 416.
3. S. Jean subit le martyre près la porte Latine, où s'élève actuellement le petit oratoire de S. Jean *in Olio*. V. *Œuvres complètes*, t. I, p. 410.
4. Le même sujet se voit, peint sur bois, vers la fin du xvᵉ siècle, dans le cloître de Saint-Jean de Latran.

QUATRIÈME ARMOIRE.

1. *Ascension* (xvᵉ siècle). Le Christ est entouré de lumière. S. Pierre porte une large tonsure.

2. *Crucifixion* (xvᵉ siècle avancé). Les saintes femmes soutiennent la Vierge évanouie; le Christ a un nimbe uni. — Dans le compartiment inférieur, S. Pierre, les trois myrrophores se rendant au sépulcre, *Noli me tangere*.

3. *La Reine des Saints* (xvᵉ siècle.) La Vierge, debout, couronnée d'étoiles, vêtue d'une robe rouge et d'un manteau bleu doublé d'hermine, tient sur son bras l'enfant Jésus. En haut, un ange purifie avec un charbon ardent les lèvres du prophète Isaïe. A droite, sont S. François d'Assise stigmatisé; le diacre S. Laurent, avec le gril et la palme de son martyre; S. Antoine abbé, avec la croix en T [1] sur son manteau, qui est devenue un des signes distinctifs de l'ordre des Antonins; le diacre S. Étienne, avec les pierres de sa lapidation sur la tête. A gauche, Ste Catherine de Sienne, tenant le lys de la virginité; un saint, avec un livre; Ste Catherine d'Alexandrie, s'appuyant sur la roue de son supplice; Ste Madeleine, dont les longs cheveux couvrent la nudité. Aux écoinçons, Annonciation. En bas, cadavre mangé par les vers, les crapauds, les serpents et les lézards.

4. *La reine des Vierges* (xvᵉ siècle). La Vierge-Mère, qu'accompagnent à son trône deux anges en dalmatique, est entourée de Ste Agnès, qui tient l'Agneau de Dieu; d'une sainte avec un livre; de Ste Madeleine myrrophore; de Ste Agathe, tenant dans un linge ses mamelles coupées [2]; de Ste Claire, un lys à la main; de Ste Élisabeth de Portugal, dont le scapulaire est plein de roses [3]; de Ste Marguerite, qui foule aux pieds le dragon infernal; de Ste Catherine d'Alexandrie, avec la palme du martyre et la roue, instrument de son supplice. Au-dessus de la Vierge est représentée son Annonciation.

5. *Miracle de S. Nicolas* [4] (xvᵉ siècle). Trois chevaliers vont être

1. Cette croix en *tau* n'est autre chose que la crosse ou bâton abbatial dont se servent encore les abbés de l'Ordre de S. Antoine, comme on peut s'en convaincre aux offices pontificaux qu'ils célèbrent dans l'église de S.-Grégoire l'Illuminateur, près la colonnade de S.-Pierre.

2. « Ei mamilla abscinditur. Quo in vulnere Quintianum appellans virgo : Crudelis, inquit, tyranne, non te pudet amputare in femina, quod ipse in matre suxisti ? Mox conjecta in vincula, sequenti nocte a sene quodam, qui se Christi apostolum esse dicebat, sanata est. » (*Brev. Rom.*)

3. « Pecunias pauperibus distribuendas, ut regem laterent, hiberno tempore in rosas convertit. » (*Brev. Rom.*)

4. « Comme Nicolas était absent, le consul, qui s'était laissé corrompre, avait condamné trois chevaliers innocents à être décapités. Et quand le saint homme le sut, il vint à l'endroit où étaient ceux que l'on allait exécuter; il les trouva à genoux et les yeux bandés, et le bourreau brandissait l'épée sur leur tête. Et alors

décapités. Le saint évêque qui les protège saisit le glaive du bourreau et empêche l'exécution.

6. *Résurrection* (fin du xive siècle). Le Christ porte, attaché à la croix, un étendard marqué d'une croix rouge.

7. *Adoration des Bergers* (xve siècle). Au ciel, les anges chantent, dansent ou jouent du hautbois.

8. *Quatre Saints* (xvie siècle). Un évêque, un martyr, avec le glaive qui le décapita ; S. Paul apôtre, l'archange S. Michel.

9. *Annonciation* (xve siècle). La Vierge, assise et en cheveux, médite dans son livre ouvert ce texte du prophète Isaïe : ECCE VIRGHO CONCIPIET.

10. *Apparition de l'ange à Ste Anne et S. Joachim* (xive siècle). Ste Anne est dans sa maison ; S. Joachim garde les troupeaux aux champs.

11. *Triptyque* (xve siècle). Au centre, la Vierge embrasse son enfant ; sur son nimbe est écrit en belle gothique carrée : AUE . MARIA . GRATIA . PLENA . DOMINUS . TECU. — En haut, le Père Éternel envoie à Marie les rayons de sa grâce; sur le volet droit, l'ange de l'Annonciation, agenouillé et un lys en main; au-dessous, un apôtre et une martyre; sur le volet gauche, Vierge de l'Annonciation; au-dessous, Ste Catherine d'Alexandrie et S. Jean-Baptiste.

12. *Fuite en Égypte* (xve siècle). La Vierge, tenant l'enfant Jésus emmaillotté, est assise sur un âne que suit S. Joseph. Une étoile guide leur marche. Sur leur passage un palmier s'incline pour lui donner ses fruits [1]. Ils arrivent à une ville d'Égypte, dont la porte est fortifiée.

CINQUIÈME ARMOIRE.

1. *S. Jacques majeur* (xve siècle). — 2. *Ste Madeleine* myrrophore (xve siècle). — 3. *Passion de N.-S.* (xive siècle). La Cène, Judas dégradé n'a pas de nimbe; Prière au jardin des Oliviers, Judas donne un baiser au Sauveur et S. Pierre coupe l'oreille à Malchus, — Flagellation, Crucifixion : trois anges recueillent dans des coupes le sang qui coule des mains et du côté ; Longin, la lance au poing, implore son pardon; la Vierge s'évanouit au milieu des saintes femmes; S. François d'Assise et un autre saint Fran-

Nicolas, embrâsé de l'amour de Dieu, se jeta hardiment sur le bourreau; il lui arracha l'épée de la main et il la jeta bien loin. Et il délia les innocents et il les amena avec lui sans qu'ils eussent de mal. » (J. DE VORAGINE, *Légende d'or*.)

1. « Maria fatigata de itinere, videns arborem palmæ, voluit in eam requiescere, et respiciens ad comam palmæ, quæ alta erat et pomis repleta, ait : O ! si possem ex his palmæ fructibus percipere !...... Tunc infans Hiesus (nondum erat bimulus), sedens in sinu Virginis, exclamavit : Flectere, arbor, et refice matrem meam de fructibus tuis. Statimque ad vocem ejus inclinavit palma cacumen suum usque ad plantas Mariæ. Postquam vero collecta sunt omnia poma ejus, inclinata manebat. Tunc ait Jesus : Erige te...... hanc dignitatem confero tibi, ut unus ex ramis translferatur ab angelis in cœlo, et sic factum est. » (VINCENT. BELVACENSIS, *Speculum historiale*, lib. VII, cap. 94.)

ciscain contemplent la croix. Au pignon, Dieu bénissant et enseignant est entouré des évangélistes, portant sur des corps d'hommes les têtes de leurs symboles zoologiques [1]. — 4. *Ste Marguerite* (xv⁰ siècle avancé). Elle garde les troupeaux ; un jeune prince, suivi de ses domestiques, la demande en mariage. — 5. *Décollation de Ste Marguerite* (xv⁰ siècle avancé). — 6. *Martyre de S. Laurent,* retourné sur son gril avec une fourche de fer (xv⁰ siècle avancé). — 7. *Le Christ naissant et glorieux* (fin du xiv⁰ siècle). S. Joseph, la Vierge et deux anges adorent l'enfant qui vient de naître et, presque nu, est étendu à terre. Plus haut, le Christ apparaît nu et à mi-corps, entre deux anges. — 8. *Passion de N. S.* (xiv⁰ siècle très avancé). J.-C. est dépouillé de ses vêtements, la croix est dressée et Marie, entourée des saintes femmes, se tient au pied; Crucifixion : pamoison de la Vierge, S. Jean-Baptiste, S. Paul, en chasuble, avec la glaive de sa décollation et le livre de son apostolat; déposition de la croix, mise au tombeau, autre pamoison de la Vierge, S. Jean et les saintes femmes au sépulcre. — 9. *Crucifixion* (xv⁰ siècle) : la croix a la forme de la lettre T [2]. Un dominicain prie sur le Calvaire. — 10. *Descente de croix* (fin du xv⁰ siècle). — 11. *Descente de croix* (xv⁰ siècle). — 12. *Mariage mystique de Ste Catherine d'Alexandrie* (xv⁰ siècle). L'enfant Jésus lui met un anneau au doigt. — 13. *Triptyque* (xv⁰ siècle). Au centre, la Crucifixion : un ange recueille le sang du Sauveur dans le saint Graal [3]. Sur le volet droit, l'ange Gabriel, S. Louis de Toulouse, Ste Apolline, portant les tenailles avec lesquelles ses dents furent arrachées [4]; au volet gauche : Vierge de l'Annonciation, S. Antoine, Ste Catherine d'Alexandrie. — 14. *Nativité de N.-S.* (xv⁰ siècle). Au ciel, les anges chantent en signe de joie, les bergers apprennent par un ange la bonne nouvelle, ils adorent l'enfant Jésus, au-dessus duquel brille une étoile et plane la colombe divine.

SIXIÈME ARMOIRE.

1. *Légende de Ste Marguerite* (xv⁰ siècle). Ste Marguerite garde aux champs les brebis de sa nourrice et file sa quenouille. Olibrius, gouverneur d'Antioche, épris de sa beauté, la demande en mariage. — Il la fait conduire dans son palais, où il siège sur un trône. — Ayant refusé d'adorer les faux dieux, Ste Marguerite est jetée en prison, mais l'Esprit-Saint l'y console. — Attachée, les bras en croix, nue jusqu'à la ceinture, elle est déchirée

1. Cette singularité iconographique n'est pas rare en Italie. On la constate, dès le xiii⁰ siècle, au Sacro Speco de Subiaco.

2. « Ista littera Græcorum *Tau,* nostra autem *T,* species crucis est. » (TERTULLIAN., contra Marcion, lib. III.) — « *Tau* littera speciem crucis demonstrat. » (S. ISIDOR, *De vocatione gentium,* cap. 25)

3. Le saint Graal, qui joua un si grand rôle dans toutes les poésies du moyen-âge, est conservé à Gênes.

4. « Omnes ei contusi sunt et evulsi dentes. » (*Brev. Rom.*)

avec des ongles de fer. — La Sainte, ayant demandé à Dieu quel ennemi elle avait à combattre, voici qu'elle aperçoit dans sa prison un dragon qui vomit l'infection, mais elle fit le signe de la croix et il disparut. — Dépouillée de ses vêtements, elle est mise dans une chaudière que l'on chauffe avec du bois; un ange lui apporte la palme du martyre. — Sortie de cette épreuve sans douleur, elle est condamnée à être décapitée; son bourreau tombe à la renverse. — Les malades accourent à son tombeau et y suspendent des *ex-voto*, en signe de guérison. — Au centre du panneau, Ste Marguerite debout, en robe bleue et manteau vert fleuronné d'or, foule aux pieds le dragon infernal qu'elle dompte par la vertu de la croix et bénit la donatrice du tableau, agenouillée à ses pieds. — En haut, le Christ, sortant du tombeau et entouré des instruments de la Passion, a ses mains baisées par la Ste Vierge et S. Jean. — Aux écoinçons, Annonciation.

2. *Fuite en Égypte* (fin du xvᵉ siècle). Sur un fond qui s'essaie à la perspective, la Ste Famille fuit la persécution d'Hérode. La Vierge, assise sur l'âne, tient dans ses bras l'enfant Jésus emmaillotté. Un homme conduit l'âne par la bride et Joseph suit, pieds nus, en le frappant [1].

3. *Nativité de N.-S.* (fin du xvᵉ siècle). L'enfant Jésus est couché nu à terre, son corps rayonne et forme autour de lui une auréole lumineuse. Il bénit Joseph et Marie qui l'adorent. Au ciel, les anges adorent aussi, les mains jointes, et le Père Éternel bénit, envoyant l'Esprit-Saint sur un rayon de lumière. Les bergers, qui gardent leur troupeaux parqués autour d'un feu pétillant, écoutent l'ange qui leur parle et leur annonce, la palme en main, la bonne nouvelle. Un pourceau surpris fait entendre ses grognements.

SEPTIÈME ARMOIRE.

1. *Baptême et décollation de S. Pancrace* [2] (xvᵉ siècle), en deux tableaux.

2. *Magnifique triptyque* (1365). Sur le panneau central, la Vierge, en robe rouge et manteau bleu, présente son enfant aux adorations de toute une famille agenouillée. Sur le gradin, prière tirée du psaume cxxii, signature du peintre et date de l'exécution : *Ad te levavi oculos meos qui habitas in celis. Ecce sicut oculi servorum : in manibus dominorum suorum. Et sicut oculi ancille in manibus domine sue . ita oculi nostri ad Dominum Deum nostrum donec misereatur nostri. Miserere nostri Domine, miserere nostri.*

✠ ALEGRITTUS . NUTIJ . ME PINXIT . A . M . CCC . LXV

Sur le volet droit, S. Michel, vêtu en guerrier, le glaive levé et le bou-

1. Le même sujet a été peint avec beaucoup d'art, à la même époque, sur les parois de l'abside de S.-Onuphre. On y voit de plus la légende bien connue du moissonneur.

2. Il fut décapité, à l'entrée de la catacombe, dans l'église qui porte son nom, hors les murs.

clier au bras, foule aux pieds le serpent infernal, dont il a coupé la tête. Sur le volet gauche, Ste Ursule, tenant une palme et un étendard blanc timbré d'une croix rouge.

3. *Captivité d'un Saint* que l'on vient consoler (xv° siècle).

4. *Nativité de N.-S.* (xv° siècle avancé). L'enfant vient de naître : il est adoré par sa mère, tandis que S. Joseph médite sur le mystère qui vient de s'accomplir. Une femme apporte de l'eau pour le laver, et une autre s'apprête à lui donner les premiers soins [1] — Un ange annonce aux bergers la naissance du Fils de Dieu. — Les trois Rois Mages, nimbés [2], viennent à cheval, suivis de chameaux et de domestiques, offrir leurs présents.

5. *S. Alexis* (commencement du xv° siècle). Il quitte l'escalier [3] sous lequel il vit et va demander à boire à son père qui fait l'aumône à deux pèlerins.

6. *S. Pierre et S. Paul protecteurs de l'Église* (xiv° siècle avancé). S. Pierre est assis et S. Paul debout à sa droite. Une grande foule s'avance vers eux en suppliant, précédée de quatre trompettes dont la bannière rouge porte deux clefs d'or en sautoir [4].

7. *Miracle opéré par S. Pierre* (xiv° siècle et du même peintre que le tableau précédent). S. Pierre, suivi de S. Paul, ressuscite par sa bénédiction un jeune enfant, en présence de l'empereur Néron.

8. *Crucifixion* (xiv° siècle très avancé). Marie évanouie est soutenue par les saintes femmes; Ste Madeleine, les cheveux épars, regarde avec amour le Sauveur; S. Jean est plongé dans la douleur; S. Longin, nimbé et à cheval, perce le côté du Christ; le Centurion, également à cheval et nimbé, proclame que c'est vraiment le Fils de Dieu qui est sur la croix. Le titre est écrit en trois langues [5]. Dans le tympan du couronnement, le pélican se perce la poitrine pour donner la vie à ses petits [6]; S. Jean, barbu

1. Ces deux femmes sont nommées par la tradition Ste Anastasie et Ste Marie Salomé.

2. L'Église les vénère sous les noms de Gaspar, Balthasar et Melchior. L'église de la Propagande a été dédiée en leur honneur. — Une miniature du xv° siècle, que possède M. Spithover, leur donne aussi des nimbes, fait assez rare en iconographie.

3. Cet escalier est conservé à Rome dans l'église de S.-Alexis, sur le mont Aventin, où l'on montre également le puits qui lui fournissait de l'eau. — La vie de S. Alexis a été peinte au xii° siècle sur les murs de la crypte de S.-Clément.

4. Ce panneau est gravé dans les *Annales archéologiques*, t. XXIV, p. 93.

5. Comme sur l'original, conservé dans le couvent des Cisterciens, à Ste-Croix de Jérusalem.

6. David avait annoncé ce symbole dans ce verset prophétique : *Similis factus, sum pelicano solitudinis*. L'Église Romaine l'a accepté, car elle chante, avec S. Thomas d'Aquin, dans l'hymne *Adoro te supplex :*

« Pie pellicane, Jesu Domine,
Me immundum munda tuo sanguine,
Cujus una stilla salvum facere
Totum quit ab omni mundum scelere. »

Dante a dit, en parlant de S. Jean :

« Colui che giacque sopra'l petto
Del nostro Pellicano. »

« Ferunt philosophi quod pellicanus filios suos statim ut nati sunt interficit

et à cheveux blancs, écrit son Apocalypse; S. Luc taille sa plume.
Sur le gradin et sur les arcades tréflées que supportent des colonnettes :
S. Jean-Baptiste, Saint apôtre, S. François d'Assise, S. Augustin, en évêque
et avec le livre de docteur; Ste martyre. Ste martyre, avec le glaive de
sa décollation.

HUITIÈME ARMOIRE.

1. *Mariage mystique de S. François d'Assise avec la Pauvreté* (xv^e siècle).
Le saint patriarche stigmatisé met un anneau au doigt de la *Pauvreté*,
couverte d'habits déchirés et soutenue par l'*Obéissance*, qui porte un joug
sur les épaules, et la *Chasteté*, qui tient un lys à la main.

2. *Le Magnificat* (xiv^e siècle). La Vierge, en robe courte et manteau
bleu, déploie un rouleau sur lequel est écrit le *Magnificat*.

3. *La Circoncision* (fin du xiv^e siècle). La cérémonie légale est faite
par le grand-prêtre chapé, avec un couteau de pierre et en présence de
S. Joseph et de la Vierge.

4. *Sépulture de S. Bernard* (xv^e siècle). Un frère convers porte, attachée
à la croix processionnelle, une bannière blanche où est brodée une Vierge
qui abrite sous son manteau les religieux de l'Ordre [1].

5. *Nativité de N.-S.* (xv^e siècle). L'enfant Jésus, couché à terre dans
une auréole de lumière, bénit sa mère qui l'adore. Annonce aux bergers.

6. *Légende de S. Julien le Pauvre*, en trois tableaux (xv^e siècle). S. Ju-
lien et sa femme, qui ne reconnaissent pas le Christ caché sous les
traits d'un pauvre, lui donnent des vêtements, le servent à table, où il
mange, lui portent à boire dans son lit.

7. *Légende de S. Antoine abbé*, en trois tableaux (xv^e siècle). S. Paul,
premier ermite, vient de mourir. S. Antoine, qui l'embrasse, l'a déposé à
l'entrée de sa grotte : deux lions ont creusé sa fosse; S. Antoine l'y des-
cend [2]. Le saint abbé retourne dans sa solitude. — S. Antoine parle à
un moine par la fenêtre. — Il voit la terre entr'ouverte et le feu prêt à le
dévorer [3]. Renversé, il est battu par des démons; un troisième met le feu

postea vero mater seipsam vulnerat eosque sanguine suo resuscitat. Quis vero pater
noster et mater, nisi mediator Dei et hominum qui occidit in nobis omnem iniqui-
tatem, ut meliorem inveniamus resurrectionem ? » (S. GREGOR , in *Explanal. sup.
sept. psalm. pœnitent.*)

Benoît XIII et Innocent XII ont frappé des médailles avec cet exergue : *Suos pro-
prio sanguine pascit.*

1. Les Cisterciens ont conservé cette Vierge protectrice comme cimier des armoi-
ries de l'Ordre.

2. « Cum sarculum, quo terram foderet, non haberet, duo leones ex interiore
eremo rapido cursu ad beati senis corpus feruntur : ut facile intelligeretur, eos quo
modo poterant ploratum edere : qui certatim terram pedibus effodientes, foveam quæ
hominem commode caperet, effecerunt. Qui cum abiissent, Antonius sanctum corpus
in eum locum intulit. »

3. On a longuement disserté sur la signification du *feu* comme attribut de

à ses habits. Il meurt au milieu de ses frères; deux anges emportent au ciel son âme agenouillée, vêtue et suppliante. Sa sépulture, un religieux asperge sa tombe d'eau bénite.

1. *Pèlerinage* (fin du (xv⁰ siècle). Des infirmes vont prier au tombeau de S. Jean-Baptiste.

2. *Décollation de S. Jean-Baptiste* (fin du xv⁰ siècle).

3. Un saint, encore enfant, parle à un roi; un dragon est attaché au mur (fin du xv⁰ siècle).

4. *Mort de S. François d'Assise* (xv⁰ siècle). Son âme, vêtue en religieux, est emportée au ciel par deux anges. On lit sur le phylactère que tient un franciscain :

FRANCISCE SANCTE CUIUS ANIMAM

VIDIT DISCIPULUS AB ANGELLIS

FERRE IN CELLUM.

5. *Mort de S. Antoine* (xv⁰ siècle avancé). L'âme monte au ciel au milieu de rayons de lumière.

6. *Baptême du Roi* que le jeune saint vient de convertir (fin du xv⁰ siècle).

7. *Mariage de la Vierge* (xv⁰ siècle). La cérémonie se fait dans le temple, devant le chandelier à sept branches, en présence de Ste Anne et de S. Joachim, au son des instruments de musique. S. Joseph porte le bâton dont la floraison miraculeuse l'a indiqué comme l'époux choisi par le ciel, tandis que ses rivaux brisent leurs verges restées stériles.

8. *Saints* (xv⁰ siècle). S. Jean-Baptiste, montrant l'Agneau pascal qu'il tient dans la main droite. S. Antoine, avec son bâton abbatial en T. Ste Catherine d'Alexandrie, couronnée comme une princesse et tenant le livre avec lequel elle confondit les philosophes, ainsi que la roue et la palme de son martyre. S. Henri en empereur, le glaive dans le fourreau.

9. *Présentation au temple* (xv⁰ siècle). La Vierge enfant gravit, sous les yeux de ses parents, les degrés du temple, où le grand-prêtre chapé l'attend.

10. *Annonciation*. L'ange Gabriel, qui tient une branche d'olivier, est séparé par un lys fleuri de la Vierge qui joint les mains; la main de Dieu qui bénit envoie sur un rayon de lumière la colombe divine. — L'inscription italienne, apposée au bas du tableau, au-dessous des écus-

S. Antoine. L'origine, ainsi qu'il résulte des deux faits exprimés par le peintre du xv⁰ siècle, en est purement historique. Ce n'est qu'assez tard que ce *feu* a été envisagé comme symbole d'une maladie spéciale, *cancer*, *érysipèle gangreneux* ou *dartre rongeante*, que l'on nomme *feu de S. Antoine*, parce que les Antonins, qui étaient des Hospitaliers, furent les premiers à se vouer au service des malheureux qui en étaient atteints. Au xi⁰ siècle, ce mal dévorant prit les proportions d'une véritable contagion.

sons des magistrats qu'elle mentionne, fait connaître que ce tableau, commandé par la commune de Sienne, par contrat passé devant notaire, a été commencé le 1er janvier 1444 et terminé fin de juin 1445.

11. *S. Thomas d'Aquin* (xv° siècle). La Vierge lui apparaît pendant son travail, entourée d'anges et de saints; une lampe brûle sur sa table.

12. *Ste Barbe* visite la construction de la tour dans laquelle son père doit la renfermer (xv° siècle).

13. *Triptyque Dominicain* (commencement du xv° siècle). Au centre, S. Dominique, avec un lys et un livre; sur le volet droit, S. Pierre martyr, avec une palme et un livre; sur le volet gauche, S. Thomas d'Aquin, un livre en main.

14. *Vie de N.-S. et de la Vierge* (Byzantin). Ce tableau est divisé en trois compartiments de quatre sujets chacun, dans cet ordre : Présentation, Annonciation, Nativité, Baptême de J.-C., Résurrection de Lazare, Entrée à Jérusalem, Crucifixion, Descente aux limbes, Pentecôte, Ascension, Transfiguration, Dormition de la Vierge.

15. *Martyre*, en deux tableaux, curieux pour les détails de costumes militaires (xv° siècle). Le saint comparaît devant l'empereur qui veut lui faire abjurer sa foi; étendu sur un chevalet, il y est fouetté.

DIXIÈME ARMOIRE.

1. *Vie et mort de S. Antoine*, en deux tableaux (fin du xv° siècle). S. Antoine est en prière près de sa cellule et d'une source d'eau qui coule; la main de Dieu au ciel le bénit. Il est mort, un de ses religieux lui récite les dernières prières et un autre tient le bénitier; son âme, habillée en religieux, est portée au ciel par deux anges.

2. *Nativité de N.-S.* (xv° siècle). Joseph assis est absorbé dans sa méditation; la Vierge en cheveux adore l'enfant Jésus qui suce son doigt et se proclame la lumière du monde : EGO. SVM. LVX. MVNDI. Au ciel, les anges chantent sur un phylactère, noté en plain-chant, GLORIA IN EXCELSIS DEO, et convient les nations autour du berceau du fils de Dieu : VENIENT GENTES ADORARE DOMINVM.

3. *Visitation* (xv° siècle). Marie est tête nue et sans voile.

4. *Nativité de S. Jean-Baptiste* (xv° siècle) [1]. Elisabeth, sa mère, est couchée dans un lit, au pied duquel son père écrit, parce qu'il est muet, le nom de l'enfant.

5. *La Reine des Saints*. Autour de la Vierge, que son enfant cherche à embrasser, sont rangés S. Pierre, S. Augustin, le diacre S. Étienne, Ste Marthe, qui tient une petite croix (commencement du xiv° siècle).

6. *Miracle de S. Nicolas* (xv° siècle avancé). Une violente tempête force les mariniers à jeter à la mer leur cargaison, un enfant est en prières; S. Nicolas apparaît au ciel, bénit et calme les flots.

1. Du même peintre que le n° 3.

7. *S. Antoine de Padoue* (xiv* siècle). Il porte un livre et a du feu autour des pieds. Ce dernier attribut est emprunté à un trait de sa vie.

8. *S. Antoine de Padoue* (Renaissance). Il parle devant un Dominicain et un Augustin ; au milieu du feu, il prie Dieu de le bénir.

9. *S. Jean Gualbert* (Renaissance) [1]. Il tire son épée pour frapper le meurtrier de son frère, mais touché de la grâce il lui pardonne [2]. Il s'agenouille devant un autel pour y prier Dieu.

10. *Ste Catherine de Sienne* (xv* siècle). Elle chasse le démon du corps d'une possédée.

11. *Mort de S. Jean-Baptiste*, en deux tableaux (fin du xiv* siècle). Salomé, pour lui plaire, danse devant Hérode assis à un banquet. Elle précède, en jouant du tambourin, le serviteur qui porte dans un bassin la tête de S. Jean. L'âme du Précurseur est enlevée au ciel par les anges.

12. *Annonciation* (commencement du xv* siècle). Curieux intérieur de maison ; la Vierge est assise et joint les mains ; le livre où elle lisait est ouvert à ces paroles : *Ecce ancilla Domini, fiat mihi secundum* (verbum tuum). Le Père Éternel, entouré de chérubins à six ailes et couleur de feu, fait descendre la colombe divine sur un rayon de lumière.

13. *Saints Franciscains* (Renaissance). S. Bonaventure se distingue par son chapeau de cardinal ; les cinq autres tiennent des livres ouverts. Chaque personnage, représenté en buste seulement, est encadré dans des rinceaux en feuilles de vigne.

14. *S. Thomas d'Aquin* (xv* siècle). Il est agenouillé devant un crucifix.

15. *Pèlerinage* (xv* siècle). Trois femmes sont en prière devant un tombeau, tandis que trois autres filent.

ONZIÈME ARMOIRE.

1. *Légende de S. Nicolas*, en trois tableaux, par Fra Angelico de Fiésole (xv* siècle) [3]. Enfant, il sort par pudeur de l'eau dans laquelle on veut

1. De la même main que le n° 8.

2. « Joannes Gualbertus, Florentiæ nobili genere ortus, dum patri obsequens rem militarem sequitur, Ugo, unicus ejus frater, occiditur a consanguineo : quem cum solum et inermem, sancto Parasceves die, Joannes armis ac militibus stipatus, obviam haberet, ubi neuter alterum poterat declinare, ob sanctæ Crucis reverentiam, quam homicida supplex mortem jamjam subiturus brachiis signabat, vitam ei clementer indulget. Hoste in fratrem recepto, proximum sancti Miniatis templum oraturus ingreditur, ubi adoratam crucifixi imaginem caput sibi flectere conspicit. Quo mirabili facto permotus, Deo exinde, etiam invito patre, militare decernit atque propriis sibi manibus comam totondit ac monasticum habitum induit. » (*Bréviaire Romain*, 12 juillet.)

3. Il mourut en 1455. Telle est l'épitaphe gravée sur sa tombe dans l'église de Ste-Marie-sur-Minerve :

« Hic jacet Venerabilis pictor Frater Joannes de Florentia Ordinis Predicatorum.

Non mihi sit laudi quod eram velut Apelles,
Sed quod lucra tuis omnia, Christe, dabam ;
Altera nam terris opera extant, altera cœlo.
Urbs me Joannem flos tulit Etruriæ. »

le laver. — Jeune homme, il jette de l'argent par la fenêtre à trois jeunes filles que leur père destine, pour cause de misère, à la prostitution [1].
— Evêque, il fait revivre par sa bénédiction les trois écoliers que l'hôtelier de l'*Hôtel du Croissant* [2] avait coupés par morceaux et mis dans des saloirs, pour les faire manger aux voyageurs. Etonnés de ce miracle, l'hôtelier et sa femme implorent à genoux leur pardon.

2. *S. François d'Assise servant à table les pauvres* (xv° siècle).

3. *S. François d'Assise assiste aux derniers moments d'un riche* (xv° siècle).

4. *Mort de la Vierge* (xv° siècle). Quatre anges tiennent des cierges; S. Pierre récite les dernières prières, J.-C. emporte l'âme [3] emmaillottée.

5. *Estropiés venant demander leur guérison au tombeau d'une sainte* (Renaissance). La sainte est étendue sur une table que supportent quatre colonnes.

6. *Crucifixion* (Renaissance). La croix est un tronc d'arbre simplement ébranché.

7. *Crucifixion* (xiv° siècle très avancé). Madeleine embrasse les pieds de la croix, Marie s'évanouit entre les bras des saintes femmes ; Longin et le Centurion, au nimbe octogone [4], prient à l'écart.

8. *Vie de Jésus,* en quatre tableaux, par Fra Angelico (xv° siècle). Enfant, il est retrouvé par Marie et Joseph dans le temple où il enseigne les docteurs. — *Transfiguration :* J.-C. imberbe est enveloppé de lumière, Moïse et Élie l'accompagnent. — *Adoration des Mages.* — *Entrée triomphale à Jérusalem :* J.-C. bénit à la manière latine et les apôtres le suivent, avec des palmes ou des branches d'olivier à la main.

9. *Ste Barbe* (Renaissance). Elle regarde construire la tour où elle doit être renfermée.

10. *Passion de N.-S.,* émaux de Robert Vauquier, de Blois (France), en

1. « Hujus insigne est christianæ benignitatis exemplum, quod cum ejus civis egens tres filias jam nubiles in matrimonio collocare non posset, earumque pudicitiam prostituere cogitaret, re cognita, Nicolaus noctu per fenestram tantum pecuniæ in ejus domum injecit, quantum unius virginis doti satis esset, quod cum iterum et tertio fecisset, tres illæ virgines honestis viris in matrimonium datæ sunt. » (JOANN. DIACONUS, Vit. S. Nicol.)
Dante rapporte la générosité de S. Nicolas au chant XX de son *Purgatoire :*
 « Essa parlava ancor della larghezza
 Che fece Nicolao alle pulcelle,
 Per condurre ad onor lor giovinezza. »

2. Au moyen âge, l'*Hôtel du Croissant* est toujours pris pour un lieu mal famé. C'est là que l'enfant prodigue va dissiper follement sa fortune en mauvaise compagnie.

3. L'âme, au moyen âge, est un petit être humain, un enfant, le plus souvent nu et sans sexe, parce qu'il est écrit : *In resurrectione neque nubent neque nubentur, sed erunt sicut angeli Dei in cœlo.* (S. MATTH., XXII, 39.)

4. Ce nimbe à pans coupés est attribué, dans l'iconographie italienne, aux Vertus, à S. Longin, au bon Larron et au Centurion.

cinq tableaux, datés de 1670. Baiser de Judas, J.-C. au jardin des Oliviers, J.-C. conduit devant Hérode, devant Caïphe, devant Pilate.

DOUZIÈME ARMOIRE.

1. *S. Augustin*, en évêque, donne la règle qui porte son nom aux religieux qu'il institue. Son livre est ouvert à cet endroit : *Ante omnia, fratres carissimi, diligatur Dominus, deinde proximus* (xvᵉ siècle).

2. *Baptême de S. Augustin* (xvᵉ siècle) [1]. S. Ambroise, s. AMBROXIUS, baptise à la fois par immersion et par infusion son disciple S. Augustin, s. AGUSTINUS, pendant que Ste Monique, s. MONICA, prie agenouillée et que deux autres disciples, ALIPIUS et ADEODATUS, dépouillés de leurs vêtements, s'apprêtent à entrer dans la cuve baptismale taillée en quatre-feuilles.

3. *La Vierge au Papillon* (xvᵉ siècle). La Vierge a fermé son livre pour soutenir son fils demi-couché sur une table. Un papillon voltige auprès d'elle. Ce tableau est signé en majuscules romaines : FRANCISCVS. GENTILIS DE

4. *Vie et mort de S. Justin, évêque de Volterra*, en deux tableaux (Renaissance). Il fait fuir par ses prières les démons qui hantent des rochers, un religieux franciscain prie avec lui, des infirmes accourent à son tombeau sur lequel on lit : s. JUSTINI . EP . VOL . (*Episcopi Volaterrani*.)

5. *Gracieux triptyque* (xvᵉ siècle). Au centre, la Vierge est assise sous une coupole gothique, son enfant est demi-nu ; sur le volet droit : Crucifixion, *Noli me tangere* ; sur le volet gauche : Annonciation, S. François recevant les stigmates.

6. *Nativité de N.-S.* (xvᵉ siècle). Marie adore son enfant qu'entoure une auréole ; Joseph est endormi ; deux femmes, Marie Salomé et Ste Anastasie, sont dans l'étable pour assister la Vierge. Un ange annonce aux bergers la naissance de l'Enfant-Dieu.

7. *Un religieux franciscain donne l'habit de son ordre* (xvᵉ siècle avancé).

8. *Crucifixion* (xvᵉ siècle). La croix est tranformée en un arbre, au-dessus duquel niche le pélican.

9. *Flagellation* (commencement du xvᵉ siècle). La scène se passe dans une salle dont la voûte azurée est semée d'étoiles d'or.

10. *La Vierge* (Renaissance). Son enfant est nu et posé sur ses genoux, il bénit à trois doigts le globe du monde qu'il tient de la main gauche. A droite, Ste Marie Égyptienne, mains jointes et couverte de ses longs cheveux ; à gauche, S. Michel, armé du glaive pour combattre Lucifer et de la balance pour peser les âmes.

11. *Crucifixion* (xvᵉ siècle). La croix est un arbre ébranché, au sommet duquel niche le pélican. Ste Madeleine est au pied, la Vierge s'évanouit

1. Du même peintre que le précédent.

entre les bras des saintes femmes; S. Longin, la lance au poing, implore son pardon; le Centurion nimbé est monté sur un cheval et un prêtre de la Synagogue se frappe la poitrine.

12. *J.-C. au jardin des Oliviers* (xv⁰ siècle avancé). Il veut saisir le calice que lui présente un ange, les apôtres dorment.

13. *Déposition de la croix* (xv⁰ siècle avancé) [1]. La lune brille au ciel; la Ste Vierge, Ste Madeleine, Nicodème et Joseph d'Arimathie animent cette scène douloureuse.

14. *Suite de la Passion de N.-S.*, émaux de Robert Vauquier (1670), en cinq tableaux : J.-C. est condamné à mort : souffleté, flagellé, *Ecce Homo*, Couronnement d'épines.

15. *Trois saints*, tableau byzantin.

<center>TREIZIÈME ARMOIRE.</center>

1. *Charmante tête de Vierge* (xv⁰ siècle). On lit en relief sur son nimbe : MATER. DEI. MEMENTO. MEI.

2. *Mariage mystique de Ste Catherine d'Alexandrie* (du plus beau xv⁰ siècle). Ste Catherine porte une couronne et un collier de perles; son costume est fort gracieux. On voit des têtes d'anges à six ailes.

3. *La Vierge allaitant l'enfant Jésus* (fin du xiv⁰ siècle). Ce sujet a été fréquemment reproduit par la peinture italienne du moyen âge. L'idée en est prise de l'Evangile : « Beatus venter qui te portavit et ubera quæ suxisti » (S. Luc., xi, 27), et de la Liturgie, qui dit dans un répons de l'octave de Noël : « Beata viscera Mariæ Virginis quæ portaverunt æterni Patris Filium et beata ubera quæ lactaverunt Christum Dominum. » La Liturgie applique également à la Vierge ces paroles du Cantique des Cantiques : « Exultabimus et lætabimur in te, memores uberum tuorum super vinum. » — « Fasciculus myrrhæ dilectus meus mihi, inter ubera mea commorabitur. » (*Brev. Rom.*)

4. *S. Dominique*, à la prière d'un cardinal et de sa famille, ressuscite le jeune Napoléon tué par une chute de cheval [2].

5. *Vie de la Vierge*, en quatre tableaux (xv⁰ siècle). Ste Anne est au lit, pendant qu'on lave son enfant. Marie est reçue au temple par le grand-prêtre et présentée par Ste Anne et S. Joachim. *Mariage de la Vierge :* S. Joseph tient la tige desséchée qui a fleuri miraculeusement, tandis que celles des jeunes gens qui l'entourent sont restées stériles. *Visitation de la Vierge* à sa cousine Ste Elisabeth.

6. *S. Paul et S. Antoine*. S. Antoine, appuyé sur sa potence, va visiter S. Paul qu'il trouve lisant ses prières dans sa grotte.

7. *Scènes de la Passion*, en deux tableaux. J.-C. est en prière; un

1. Du même peintre que le précédent.
2. Ce miracle fut opéré dans une des salles du couvent de S. Sixte-le-Vieux, où il a été peint à fresque et rappelé par une inscription commémorative.

ange lui présente le calice qu'il doit boire jusqu'à la lie. Il vient réveiller ses apôtres endormis. Judas, la tête entourée d'un nimbe noir, en signe de dégradation, donne à Jésus le baiser de la trahison ; S. Pierre, tonsuré, coupe l'oreille à Malchus ; les disciples prennent la fuite. Ces deux tableaux sont ainsi datés : *A di 15 del ago 1510.*

8. *Légende monastique* (xvᵉ siècle). Les vêtements blancs indiquent des chartreux ou des camaldules.

9. *Adoration des Mages* (xvᵉ siècle). L'enfant Jésus offre son pied à baiser ; un des Mages a la figure noire ; les domestiques tiennent les chevaux, portent des faucons au poing et sont suivis de chiens.

10. *Déposition de la croix* (commencement du xviᵉ siècle). Ste Madeleine, aux longs cheveux, se tient au pied de la croix.

11. *Isaïe et Jérémie* (dernières années du xviᵉ siècle). Les deux prophètes sont réunis sur le même tympan d'un tableau mutilé. Ils disent sur leurs phylactères : ISAIE. *Ecce. Virgo. concipiet. et. pariet. filium. vocabitvr. no* (men ejus Emmanuel). [1]. — IEREMIE. *Ecce. dedi. verbv. ore. tvo.* [2].

12. *Suite de la Passion de N.-S.,* émaux de Robert Vauquier (1670), en cinq tableaux : Pilate se lave les mains, Portement de croix, Crucifixion, Descente de croix, *Pietà.*

QUATORZIÈME ARMOIRE.

1. *S. Côme et S. Damien,* médecins, deux tableaux de la fin du xvᵉ siècle.

2. *La Vierge* (vers 1500). Sous un dais porté par quatre anges est assise la Vierge dans une auréole de lumière. L'enfant Jésus, qui tient un lys à la main [3], pose ses pieds sur des nuages que soulèvent un saint évêque franciscain et S. Dominique.

3. *Grand triptyque,* pour retable d'autel. Assomption : La Vierge est assise sur des nuages, S. Thomas lève les yeux au ciel et montre la ceinture qui lui est tombée miraculeusement entre les mains. Sur le volet droit, Messe de S. Grégoire, ou apparition de N.-S. souffrant à ce pape, pendant qu'il célèbre [4]. Ce volet est daté de l'an 1497 : A D MCCCCLXXXXVII. Sur le volet gauche, S. Jérôme, agenouillé devant un crucifix, se frappe la poitrine avec un caillou [5]; près de lui est le lion [6] auquel il arracha une épine, et son chapeau de cardinal.

1. Isaias, VII, 14.
2. « Ecce dedi verba mea in ore tuo. » (Jerem., I, 9.)
3. « Ego flos campi et lilium convallium. » (Cantic. Cantic., XI, 1.)
4. Suivant la tradition, cette apparition aurait eu lieu dans l'église de Ste-Marie de la Rotonde.
5. S. Jérôme dit dans sa lettre à Eustochium : « Memini me clamantem, diem crebro junxisse cum nocte ; nec prius a pectoris cessasse verberibus quam rediret, Domino increpante, tranquillitas. » (*Epistol.* XVIII.)
6. Cette légende a été peinte à fresque dans l'église de Ste-Marie-du-Peuple et à S.-Onuphre, vers la fin du xvᵉ siècle.

4. *Suite de la Passion de N.-S.*, émaux de Robert Vauquier (1670), en trois tableaux : Mise au tombeau, Descente aux limbes, Résurrection.

5. En dehors et à côté de cette armoire, *triptyque* du xvᵉ siècle très avancé. Sur le premier volet, S. Luc, Ascension de J.-C., Déposition de la croix, S. Paul apôtre, S. François d'Assise. Sur le second volet : S. Marc, Descente du S.-Esprit sur la Vierge et les apôtres, Résurrection, S. Louis de Toulouse, en évêque, avec une chape bleue fleurdelisée d'or; Ste Claire, avec une petite croix rouge et le livre de sa règle. Sur le panneau central : le Christ bénissant et enseignant, son livre est ouvert à cet endroit: *Ego sum via, veritas et vita, qui de celo de* (scendi), Crucifixion; un ange recueille dans un calice le sang qui sort de la plaie du côté; le bon Larron [1] et S. Longin sont nimbés; S. François d'Assise est agenouillé au pied de la croix, Dernière Cène, Judas a un nimbe noir. Dans un coin, on remarque le donateur du tableau. Sur le volet droit. S. Mathieu, J.-C. lavant les pieds à ses apôtres, Judas porte un nimbe noir, ainsi que dans la scène suivante, Judas trahit son maître par un baiser; S. Pierre coupe l'oreille à Malchus, Ste Catherine d'Alexandrie, Évêque bénissant. Sur le volet gauche : S. Jean évangéliste, Prière au jardin des Oliviers, Portement de croix, un soldat éloigne S. Jean et les Saintes femmes; S. Pierre, S. Jean-Baptiste déroulant un phylactère où est écrit : *Ecce angn* (us Dei), *ecce qui tollit peccata mundi.*

QUINZIÈME ARMOIRE.

1. *Tryptique* (1435). Sur le panneau central, l'Annonciation. L'ange Gabriel agenouillé tient un lys à la main et a un diadème aux cheveux. Marie assise indique l'étonnement que lui cause ce message. Son livre, posé sur un prie-Dieu, est ouvert à ce texte de David : *Audiam. quid· loquatur. in. me. Dominus Deus. cum loquetur pacem in plebem suam et super* [2]. Le Père éternel, qui bénit, envoie du haut du ciel la colombe divine et l'enfant Jésus portant la croix sur ses épaules [3]. Le donateur du tableau s'est ainsi nommé : *Hec. fieri. fecit. S. Angelus. de Actis. de. Tuderto. apostolice. camere. notarius.* Sur le volet droit, S. Louis de Toulouse [4], pris à tort pour S. Louis, roi de France, par l'inscription, qui date aussi le tableau :

<div align="center">

S. LODOVICVS. REX. FRAN

CORVM. ANNI. DOMINI. M. C. C. C. C. XXXV.

</div>

Sur le volet gauche, S. Antoine de Padoue : s. ANTONIVS. DE PADVA.

1. On conserve à Ste-Croix de Jérusalem la traverse de la croix du bon Larron, que la tradition nomme S. Dixmas.
2. Sanctos suos (*Psalm.* LXXXIV, 9.)
3. Cette singularité iconographique a été également peinte à fresque au xvᵉ siècle, sous le portique de Ste-Marie *in Trastevere.*
4. S. Louis de Toulouse, issu du sang de France, se reconnaît à son costume franciscain, à sa chape fleurdelisée et à ses insignes épiscopaux, mitre, crosse et anneau.

2. *Adoration des Mages* (Renaissance). Un des Mages a la figure noire.

3. *Légende de S. Jacques* (xv° siècle). Un pèlerin de Compostelle, accompagné de son père et de sa mère, est accusé, par la méchanceté d'une mauvaise femme qui veut se venger de n'avoir pu le séduire, d'avoir volé une coupe d'argent. Le juge le condamne à être pendu, malgré les supplications de ses parents qui attestent en vain son innonocence. Mais S. Jacques le soutint miraculeusement sur le gibet, en sorte que, trente-six jours après, ses parents étant revenus de leur pèlerinage le retrouvèrent sain et sauf, ce dont ils rendirent grâces à Dieu et à S. Jacques. Ainsi fut attestée publiquement l'innocence de l'infortuné jeune homme.

4. *S. Antoine* instruisant ses religieux (xv° siècle).

5. *Apparition de l'ange à S. Joachim*, pendant qu'il garde ses troupeaux (commencement du xv° siècle).

6. *S. François recevant les stigmates* (xv° siècle avancé).

7. *Jugement dernier* (xvıı° siècle). Le Christ, assis sur les nuées, juge les hommes : il est entouré d'anges qui portent les instruments de sa Passion, de ses apôtres et de ses saints disposés sur deux rangs. En bas, deux anges accueillent les élus, religieux, guerriers, papes, cardinaux, etc., et leur font gravir les escaliers qui conduisent à la porte du ciel, tandis que des démons entraînent dans une caverne les damnés, religieux, évêques, cardinaux, etc. Sept supplices différents punissent les coupables : la Gourmandise, GOLA, est assise à une table, où elle ne peut même rassasier sa faim ; l'Envie, INVIDIA, brûle dans une chaudière bouillante ; la Paresse, ACEDIA, n'a pas de repos.

SEIZIÈME ARMOIRE.

1. *Vie de S. Antoine*, en deux tableaux (xv° siècle). S. Paul ermite prie dans sa grotte, S. Antoine et S. Paul partagent le pain que Dieu leur a envoyé miraculeusement. — Deux lions creusent la fosse de S. Paul, qui est enseveli par S. Antoine. — S. Antoine retourne dans son désert. — S. Antoine est battu par les démons. — Il voit à l'entrée de sa grotte un centaure qui l'empêche d'entrer.

2. *Fragments de la vie de J.-C.*, en deux tableaux (Renaissance). Descente de croix : J.-C. est reçu par S. Jean, S. Joseph d'Arimathie et S. Nicodème ; Pâmoison de la Vierge. — Résurrection : le Christ tient un étendard, en signe de triomphe, et les soldats prennent la fuite.

3. *La Reine des Vierges* (xv° siècle). Assise sur un trône, dont le dossier est en étoffe rouge, la Vierge allaite son enfant. A ses pieds, deux anges tiennent des vases où fleurissent des lys, emblème de la pureté virginale. Autour sont groupées, *Ste Madeleine*, myrrophore[1] ; *Ste Cathe-*

1. Madeleine reconquit par la pénitence la virginité perdue.

II. 17

rine d'Alexandrie, avec la roue de son supplice ; *Ste Apolline*, avec les tenailles qui lui arrachèrent les dents ; *Ste Dorothée*, avec; des fleurs dans sa robe et un bouquet à la main — Au dessous, le Christ entre la Ste Vierge, S. Jean et deux myrrophores.

4. *Apparition du Christ*, presque nu et les plaies saignantes (xv° siècle).

5. *S. Pierre et S. Paul* (xv° siècle).

6. *La Vierge, reine des Saints*, panneau ainsi daté : cn *1472 a di 9 di março*. — Marie étend devant son enfant un voile de gaze. — S. Sébastien, attaché à un arbre, est percé de fleches. — S. Bernardin, s. BERNARDINVS, coiffé de son capuchon et les mains passées dans ses manches, tient un livre ; à hauteur de sa tête brille le nom de Jésus, dont il prit la défense, dans la basilique de S.-Pierre, devant le pape Martin V et les cardinaux [1].

7. *Crucifixion* (xv° siècle). J.-C. est attaché par trois clous à une croix en *tau*. Une large gaze forme ceinture. On lit au titre les initiales I. N. R. I. Le sang des plaies coule sur la tête d'Adam. Deux anges pleurent de douleur. La Ste Vierge et S. Jean assistent debout à ce lamentable spectacle. S. Augustin agenouillé prie le Christ. Le fond du tableau est orné d'une décoration architecturale qui tourne déjà au classique.

DIX-SEPTIÈME ARMOIRE.

1. *Saints Franciscains*, en deux tableaux (fin du xv° siècle): S. François d'Assise stigmatisé; S. Bernardin de Sienne, tenant un crucifix et un livre ouvert.

2. *La Vierge des Pénitents* (commencement du xv° siècle). Marie présente son divin Fils aux adorations d'une confrérie de pénitents, qui tous ont la discipline à la main. Ce tableau est signé : VITALIS. DE. BONONIA. F.

3. *Scènes de la Passion*, en deux tableaux (xv° siècle) : Prière de J.-C. au jardin des Oliviers, Déposition de la croix.

4. *Procession des Grandes Litanies* (xv° siècle). S. Grégoire s'agenouille, ainsi que tout le peuple, à la vue de l'ange qui, debout sur le mausolée d'Adrien, remet son épée dans le fourreau, pour indiquer que la peste qui désole Rome va cesser [2].

5. *S. Benoit*, abbé (xv° siècle). Il tient le livre de sa règle et les verges de la correction.

6. *Nativité de N.-S.* (xv° siècle). La Vierge adore à genoux son enfant, qui bénit. Au ciel étoilé paraît le Père éternel. Une religieuse, age-

1. Le tableau, peint sur bois, dont il se servit en cette occasion, se voit dans l'église de Ste-Marie *in Ara Cœli*.
2. C'est depuis lors que le mausolée d'Adrien a pris le nom de château St-Ange et en souvenir de cette apparition qu'on y a placé une statue de S. Michel remettant son épée dans le fourreau. — Ce fait a été sculpté d'une manière fort gracieuse, à la fin du xv° siècle, sur un retable en marbre de l'église de S. Grégoire au Cœlius. *Voir* aussi *Œuvres complètes*, t. 1, p. 22.

nouillée et nimbée, récite dévotement son chapelet. Les anges accompagnent leurs chants harmonieux avec la guitare et l'orgue portatif.

7. *Assomption de la Vierge* (xiv⁰ siècle très avancé). Le Christ est descendu du ciel, porté par ses quatre ailes rouges; il prend par la main sa mère que deux ailes enlèveront au ciel [1]. Autour du tombeau sont rangés les apôtres : S. Pierre se reconnaît à sa large tonsure, S. Jean à la palme qu'un ange lui a remise, S. Thomas à la ceinture que la Vierge lui laisse [2].

8. *Vie de S. Jean Baptiste* (xv⁰ siècle) : Visitation, Nativité de S. Jean, Zacharie indique le nom qu'il portera; Prédication dans le désert, sur son phylactère est écrit : *Vox clamantis in deserto.*

DIX-HUITIÈME ARMOIRE.

1. *Triptyque* (xiv⁰ siècle). Sur le panneau central, la Vierge caressée par son enfant; à droite, Ste Paule, SCA PAVLA, voilée; à gauche, sa fille Ste Eustochie, SCA EVSTOCHIVM, un lys à la main. L'inscription, extraite des lettres de S. Jérôme, se lit ainsi : *Cogitis me, o Paula et Eustochium, immo charitas Xpi me conpellit quod vobis dudum tractatibus loquar consueveram : Audi, filia, et vide et inclina aurem tuam et obliviscere populum tuum et domum patris tui et concupiscet rex decorem tuum.*

2. *S. Augustin*, en deux tableaux (xv⁰ siècle) : Ste Monique conduit son fils à l'école; S. Augustin enseigne la rhétorique [3], le livre ouvert devant lui est intitulé : LIBER RETORICE.

1. Sur un tableau dit de Giotto, que l'on voit dans la salle capitulaire de la basilique Vaticane, l'âme de S. Pierre monte au ciel, avec deux ailes éployées comme un ange.

2. La ceinture est l'attribut caractéristique de S. Thomas, à l'Assomption, aussi bien chez les Grecs que chez les Latins. Voici comment s'exprime le *Guide de la peinture*, rapporté du Mont Athos : « *L'Assomption de la Mère de Dieu*. Un tombeau ouvert et vide. Les apôtres dans l'étonnement. Au milieu d'eux Thomas, tenant la ceinture de la Vierge et la leur montrant. Au-dessous d'eux, dans les airs, la Ste Vierge enlevée au ciel sur des nuages. Thomas est encore sur des nuages, à côté de la Ste Vierge, et reçoit de ses mains une ceinture.» (*Manuel d'iconographie chrétienne et latine*, p. 283 et suiv.)

Didron ajoute en note, p. 287 : « Rarement, chez nous, voit-on S. Thomas recevant la ceinture de la Vierge. Cependant, aux xv⁰ et xvi⁰ siècles, on représente cet épisode. S. Thomas, incrédule à la résurrection de Jésus-Christ, refusa de croire également à la résurrection et à l'assomption du corps de Marie. Lorsqu'il vint au tombeau de Marie avec les autres apôtres et qu'il le trouva vide du corps qu'on y avait déposé trois jours auparavant, il ne voulut pas croire à la résurrection de la Vierge ; mais il porta ses yeux au ciel et vit Marie qui y montait lentement, au milieu des acclamations des anges et des saints. Au même moment, la ceinture de Marie lui tomba du ciel, comme autrefois tomba sur Élysée le manteau d'Élie. S. Thomas crut alors plus fermement que les autres. On voit cette jolie scène sur un vitrail qui orne la chapelle latérale nord de l'église de Brou. »

3. Il enseigna la Rhétorique à l'école grecque de Ste-Marie *in Cosmedin*, le nom de *Scola greca* est resté à une des rues qui avoisine la basilique.

3. *Couronnement de la Vierge* (xvᵉ siècle). Elle est entourée d'anges à six ailes et de saints, parmi lesquels on distingue à droite S. Étienne, S. Barthélemy, S. Jean-Baptiste; à gauche, S. Pierre, S. Paul., etc. Au-dessous, apparition du Christ entre S. Jean évangéliste, S. François d'Assise, la Vierge et Ste Madeleine.

4. *S. Jean-Baptiste*, la croix à la main [1] et *S. Pierre*, tonsuré, avec les deux clefs et l'étole croisée sur la poitrine (xivᵉ siècle avancé).

DIX-NEUVIÈME ARMOIRE.

1. *Légende de S. Vit* (?) *martyr*, en quatre tableaux (xvᵉ siècle) : Il paraît avec sa nourrice, Ste Crescence, devant le roi qui le condamne; à sa voix, l'idole qu'il refuse d'adorer tombe renversée. Nu, il est plongé dans une chaudière de plomb fondu, où sa nourrice le soutient; on lui enfonce un clou dans la tête [2].

2. *La Reine des Anges et des Saints* (commencement du xvᵉ siècle). La Vierge assise présente son enfant aux adorations de quatre anges, dont deux lui offrent des fleurs dans des vases. A droite, sont une sainte martyre et S. Jean-Baptiste; à gauche, un saint martyr et l'apôtre S. Pierre.

3. *Légende d'un martyr* (xvᵉ siècle). Cité au tribunal de son juge, — il prie, — montre au roi une femme âgée, — est jeté dans une fournaise ardente.

4. *Le Christ et les Saints* (xvᵉ siècle très avancé). Le Christ occupe le centre du tableau et les saints sont rangés sur trois rangs, dans cet ordre, de gauche à droite : S. Philippe, S. Jacques majeur, S. André, S. Étienne, S. Thadée, S. Pierre, Vierge, Christ, S. Jean évangéliste, S. Paul, S. Mathias, S. Thomas, Saint martyr, avec un glaive et un livre, S. Barthélemy, S. François d'Assise.

VINGTIÈME ARMOIRE.

1. *S. François d'Assise*, en pied (xiiiᵉ siècle). Le tableau est signé : MAR-GARIT DE ARETIO FEC [3].

1. Adam de Saint-Victor a dit de lui :

> « Novæ legis novi regis
> Præco, tuba, *signifer*. »

2. Dans un tableau sur bois du xvᵉ siècle, que possède M. Spithover, S. Vit, ou Guy, est compté parmi les *Saints auxiliaires*, il tient élevé au-dessus de sa tête le *clou* avec lequel il fut martyrisé.

3. Le peintre Margheritone d'Arezzo mourut en 1289. Il était né en 1212. « Il fut le premier, dit Vasari, qui trouva le moyen de rendre la peinture plus durable et moins sujette à se fendre. Il étendait une toile sur un panneau, l'y attachait avec de la colle forte, composée de rognures de parchemin, et la couvrait entièrement de plâtre avant de l'employer pour peindre. » Ainsi, ajoute Viardot dans ses *Musées*

2. *Saints* (xv⁰ siècle). Leurs noms sont écrits sur leurs nimbes : S. Antoine abbé, S. Jean-Baptiste, S. Jacques majeur, S. Sébastien, avec la donatrice agenouillée à ses pieds.

3. *Tableau byzantin* (xii⁰ siècle). On y voit trois saintes femmes, celle du milieu paraît être Ste Catherine d'Alexandrie.

4. *Croix pattée* (xiii⁰ siècle). Le Christ y est représenté attaché par quatre clous [1] entre la Vierge et S. Jean.

5. *Vie de S. François d'Assise* (xiii⁰ siècle) : vêtu de l'habit de son ordre, il tient une croix rouge et un livre ouvert; il guérit un enfant que sa mère lui apporte, soigne un lépreux, chasse le démon du corps d'une possédée, guérit un infirme.

6. *Triptyque* (xiv⁰ siècle). Au centre, Crucifixion, CRUCIFIXIO, à laquelle assistent la Vierge et S. Mathieu, s. MATHEUS EVANGELIS (ta). Le titre de la croix porte o BEATAZ. Sur le volet droit, baptême de J.-C., BAPITISMVS. Le Christ est plongé dans l'eau que verse de son urne le Jourdain personnifié [2]. Deux anges tiennent ses vêtements. Sur le volet gauche, S. Marc, bénissant à la grecque; S. Jean-Baptiste, déroulant un phylactère où est écrit : *Ece Agnus Dei, ece bi tolli* [3]; S. Nicolas, avec le pallium que lui donne la Sainte Vierge et un livre.

7. *Le Sauveur du Saint des Saints,* copie peinte à l'huile. La tête seule existe, entourée d'un nimbe crucifère gemmé.

VII. — CHAPELLE DE S. PIE V.

Cette salle était autrefois une chapelle dédiée sous le vocable de S. Pierre martyr. Elle servit au pape S. Pie V, qui y fit représenter en fresques, peintes par des élèves de Vasari, au xvi⁰ siècle, quatre traits de la vie du saint dominicain : S. Pierre prie devant un crucifix, fait voler un cheval en l'air, chasse les démons par la vertu de la sainte Hostie et prêche la croisade.

Tout autour sont rangées dans des vitrines les Adresses, magnifiquement reliées, qui furent envoyées à Pie IX, lors de l'invasion et

d'*Italie*, « Margaritone réunissait en un les trois procédés de la peinture : panneau, toile et fresque. »

1. Ce n'est qu'à partir de la seconde moitié du xiii⁰ siècle et à la suite des innovations introduites par les Albigeois que le Christ n'a plus été percé que de trois clous.

2. Cette imitation des fleuves de l'antiquité païenne s'est maintenue à Rome pendant toute la durée du moyen âge, comme on peut s'en convaincre par l'inspection des mosaïques absidales.

3. « Vidit Joannes Jesum venientem ad se et ait : Ecce Agnus Dei, ecce qui tollit peccata mundi. » (S. JOANN., I, 29) — « Altera die,...... respiciens Jesum ambulantem, dixit : Ecce Agnus Dei. » (*Ibid.*, 36.)

occupation de ses États par le Piémont, au nom des royaumes, villes, chapitres, etc., du monde catholique.

Une des fenêtres est close par un grand et magnifique vitrail de couleur, offert à Sa Sainteté par un peintre d'Aix-la-Chapelle. Le pape Pie IX y est représenté assis sur son trône et vêtu des ornements pontificaux, qui étincellent de pierres précieuses. On aperçoit dans le lointain la coupole de Saint-Pierre.

La porte qui conduit aux chambres Borgia est décorée de marqueterie et aux armes de Pie IX.

Le même pape a donné une cassette incrustée d'écaille et de nacre, ainsi que la copie d'un tableau de la fin du xv⁰ siècle.

Au milieu de la salle est exposé le remarquable prie-dieu offert à Pie IX par la province ecclésiastique de Tours (France). Voici de cette œuvre d'art une description aussi exacte que possible faite par le chanoine Bourassé :

« Ce monument, dû à M. Blottière et à ses neveux, n'a pas coûté moins de vingt-cinq années d'un travail assidu.

« Le style adopté pour la composition de ce prie-dieu est celui du commencement du xviᵉ siècle, qui précéda immédiatement la renaissance française. Ce style permet une grande richesse d'ornementation, et laisse à l'artiste assez de liberté pour que son œuvre ait un caractère à la fois traditionnel et original.

« Le prie-dieu, en bois de chêne, est établi sur un plan carré, avec des contreforts d'angles très saillants. L'ordonnance générale en est aussi élégante que régulière. Les quatre côtés sont libres et destinés à rester visibles. Les quatre panneaux en retraite sont encadrés dans des moulures nombreuses, dont les profils sont d'une finesse et d'une pureté admirables. Pour abréger, nous dirons que toutes les lignes d'architecture, tant du prie-dieu que du retable et du couronnement, sont irréprochables sous le rapport de l'ajustement, de la précision et de l'exécution.

« La décoration végétale est traitée avec une extrême délicatesse. C'est là que le talent de M. Blottière est sans rival. Les grandes feuilles du chou frisé qui ornent les accoudoirs, les rinceaux qui courent autour des panneaux, les feuilles de chêne qui couronnent le retable, les feuilles grimpantes qui couvrent les angles des cloche-

tons, sont sculptées avec cette exactitude et cette perfection que l'on ne rencontre que dans les chefs-d'œuvre.

« Les figures en haut-relief qui décorent les panneaux représentent l'Espérance et la Charité : sur le panneau antérieur sont les armoiries du Souverain Pontife Pie IX, accompagnées des insignes pontificaux. Les sculptures de chaque panneau sont entourées d'une guirlande qui déploie ses fleurs et ses feuillages dans une gorge profonde faisant partie des moulures d'encadrement. Elle est composée de plantes symboliques : la passiflore, ou fleur de la passion, emblème de la foi; l'aubépine en fleurs, emblème de l'espérance; la mauve, emblème de la bienfaisance et de la charité; le chêne, emblème de la force.

« Les contreforts d'angle reçoivent, dans de petites niches surmontées de pinacles, douze statuettes en ivoire représentant les douze apôtres. Chaque personnage tient en main une banderole, sur laquelle on lit son nom, avec un article du symbole des Apôtres.

« Le retable offre une disposition non moins régulière et non moins élégante que le prie-dieu proprement dit. Au centre, s'ouvre une chapelle, formée de trois travées en perspective, avec leurs voûtes à nervures, terminée par un délicieux petit reliquaire en ivoire. Sous les arcs des travées se trouvent dix statuettes d'anges en ivoire. A l'entrée de la chapelle, on voit S. Louis, roi de France, en manteau royal, à genoux devant la couronne d'épines. Ce prie-dieu avait été, dès le principe, destiné au comte de Chambord.

« De chaque côté de l'ouverture de la chapelle, sous des dais richement ciselés, sont placées deux statuettes en ivoire, représentant l'une la Ste Vierge, tenant l'enfant Jésus entre ses bras; l'autre, S. Pie V, l'un des plus grands papes qui aient occupé le siège de S. Pierre, le patron du glorieux Pontife Pie IX, actuellement régnant.

« Voilà pour la partie antérieure du retable. La partie opposée présente deux niches à baldaquins sous lesquels s'abritent deux statuettes d'évêque, en ivoire : à droite, S. Martin de Tours; à gauche, S. Julien du Mans. Entre ces deux statuettes et au-dessous d'une fenêtre simulée à meneaux flamboyants, dans un large écusson,

entouré d'une guirlande de chèvrefeuille, on lit l'inscription suivante,
gravée sur ivoire :

PIO IX
SVMMO PONTIFICI
PROVINCIA TVRONENSIS, ETC.

« Le contre-retable ou couronnement forme le digne complément
de cette magnifique composition. Au milieu des clochetons qui sur-
montent les contreforts du retable et des feuillages qui s'épanouis-
sent au sommet des ogives s'élève la croix avec un crucifix en ivoire.
La Ste-Vierge, *Mater dolorosa*, et S. Jean l'évangéliste se tiennent
debout à côté de la croix. Ces deux statuéttes en ivoire sont appuyées
sur des socles habilement combinés avec le système général de l'or-
nementation. Il en est de même du socle dans lequel la croix est
plantée : il est recreusé d'un écusson orné, où sont sculptés des épis
et une branche de vigne. »

VIII. — CHAMBRES BORGIA.

Ces chambres doivent leur nom au pape Alexandre VI, qui les fit
construire et décorer, en 1494, les habita et y mourut.

Elles contiennent maintenant les bibliothèques Cicognara et Maï.
On en comptait sept autrefois. Actuellement elles sont réduites à six.
L'architecture en est des plus simples, parce que toute l'ornemen-
tation devait être abandonnée au pinceau du plus suave des pein-
tres de la Renaissance, qui, pieusement inspiré, y a tracé,
avec un prodigieux talent, des pages d'un haut enseignement
théologique.

Les admirables fresques de Pinturicchio représentent, en effet, les
prophètes et les sibylles qui prédisent la venue du Messie, les apô-
tres chantant le *Credo*, la vie de N.-S. et de la Ste Vierge, les patrons
que le pape aimait à invoquer, les arts libéraux et le système pla-
nétaire.

On entre à l'appartement Borgia par deux chambres pleines de
livres, et dont le plafond porte les armes de Grégoire XVI qui les a
restaurées.

Les portes sont en bois sculpté aux armes de Léon X : *d'or, à six*

tourteaux[1] *disposés en orle; le 1 en chef, d'azur à trois fleurs de lis d'or et les autres de gueules*, qui est Médicis.

J'indique ici, une fois pour toutes, les armoiries d'Alexandre VI et les emblèmes qui lui étaient personnels. Son écusson se blasonne : *Parti : au 1, d'or à une vache passante de gueules, accornée d'azur, sur une motte de sinople; à l'orle d'or, chargé de six flammes d'azur*, qui est Borgia : *au 2, fascé d'or et de sable*, qui est Lenzuola.

Les emblèmes sont : une *couronne radiée* sur champ de sinople et *des flammes de sable* sur champ de gueules.

1. — Chambre des sibylles.

Les murs sont tapissés de livres.

La voûte, en manière de plafond, est ornée de stucs dorés qui se détachent sur un fond de couleur. Les armoiries du pape occupent le centre et tout autour sont distribués ses emblèmes. La retombée des arcs se fait sur des chapiteaux, qui forment cul-de-lampe et ne se prolongent pas en colonnes ou pilastres. Aux lunettes cintrées de la voûte, les prophètes et les sibylles sont groupés deux par deux et figurés à mi-corps. Ils ont chacun à la main une longue banderole flottante qui contient, en majuscules romaines, le texte de leurs oracles.

Comme il y a douze prophètes, nous comptons également douze sibylles. C'est une tradition de l'Église, consignée même dans la Liturgie, que les sibylles eurent le don de prophétie et qu'elles ont annoncé la venue du Sauveur et décrit les faits principaux de sa vie, de sa passion, de sa mort et de son second avènement au dernier jour du monde[2]. La célèbre prose de l'office des Morts les met en parallèle avec David et sur le même rang que le prophète :

> « Dies iræ, dies illa
> Solvet seclum in favilla
> Teste David cum Sibylla. »

1. Les sculpteurs ont toujours donné à ces tourteaux la forme de boules.
2. Sulpitii Verulani, *De carminibus et Sibyllarum ratione, in-4°, rare édition du xv° siècle.* — Sibyllina Oracula græce cum notis Opsopœi et interpretatione latina Castalionis, *in-8°, Paris*, 1599. — Philippi Siculi, *De XII Sibyllis, in-4°, rare édition du xv° siècle.* — Mussardus, Historia deorum fatidicorum, vatum, sibyllarum, phœbadum apud priscos illustrium, *in-4°, Colon. Allobrog. fig.* — Petiti, De Sibylla, *in-8°, Lipsiæ.*

Les oracles païens, aussi bien que ceux du peuple juif, annonçaient donc ensemble le Messie à venir.

Il existe à Rome une foule de représentations des sibylles, presque toutes peintes à fresque, aux xv°, xvi° et xvii° siècles. Quelquefois elles sont seules, mais le plus souvent on les trouve en compagnie des prophètes, des apôtres et des docteurs. Les plus intéressantes se voient à Ste-Marie-du-Peuple, à la Trinité-des-Monts, à Ste-Marie-de-la-Paix, à S.-François à *Ripa* et à Ste-Praxède.

Les sibylles de Pinturicchio parlent un langage très expressif qui peut se résumer ainsi : « Du haut des cieux descendra sur la terre un prophète, dont le nom est le Christ. Verbe invisible, il apparaîtra comme le plus beau des enfants des hommes. — Sa naissance sera annoncée à Nazareth et elle n'aura pas lieu par les voies ordinaires de la nature. — Sa mère sera une vierge juive, pauvre, mais sainte et belle. Elle l'enfantera à Bethléem et le nourrira de son lait. — Les bêtes de la terre l'adoreront et les rois se prosterneront devant lui. Il dominera toutes choses, montagnes et collines. Quoique riche, il sera pauvre. Il régnera dans le silence. — Il sera le salut des nations et avec lui reviendront les jours heureux du règne de Saturne. »

Tout en respectant l'orthographe du temps, j'ai cherché à suppléer aux lacunes du texte et, pour les prophètes, j'ai renvoyé aux passages correspondants de la Vulgate.

1. Le prophète Baruch (III, 38) : POST HAEC IN TERRIS VISVS EST ET CVM HOMINIBVS CONVERSATVS EST . BARVC PP.

La sibylle de Samos : ECCE VENIET DIVES ET NASCETVR DE PAVPERCVLA ET BESTIE TERRARVM ADORABVNT EVM . SIBILA SAMIA.

2. Le prophète Zachée (IX, 9) : *Ecce rex tuus* veNIET TIBI IVSTVS et *Salvator*.

La sibylle de Perse : IN GREMIVM VIRGINIS SALVS GENCIVM . S. PERSIA.

3. Le prophète Abdias (VII, 2) : ECCE PARVVLVM DEDI TE IN CELO *in gentibus* CONTENPTIBILIS TV ES VALDE . ABDIAE PP.

La sibylle de Lybie : VIDEBVNT REges ILLVM . SIBILLA LIbica.

4. Le prophète Isaïe (VII, 14) : *Ecce Virgo concipiet et pariet filium*.

La sibylle de l'Hellespont : HESVS CHIS*tus* DE VIRGINE SANTA . S. ELESPONTICA.

5. Le prophète Michée (v, 2) : *Ex te* MICHI EGREDIETVR *qui sit* DOMINAVOR *in* ISHRAEL . MICHEAS PP.

La sibylle de Tivoli : NASCETVR CHRISTVS IN BETHLEEM ET ANNVNTIABITVR IN NAZARETII REX . S. TIBVRTINA.

6. Le prophète Ezéchiel (XLIV, 2) : PORTA HEC CLAVSA *erit, non aperietur et vir non* TRANSIBIT PER EAM *quoniam Dominus Deus Israel* INGRESSVS EST . EXECHIEL PP.

Le sibylle Cimmérienne : QVEDAM PVLCRA FACIE PROLIXA CAPILLIS SEDENS SVPER SEDE NVTRIT PVERVM DANS EI LAC PROPRIVM . S. CIMERIA.

7. Le prophète Jérémie (XXXI, 22) : CREAVIT DEVS NOVVM SVPER TERRAM FEMINA CIRCVMDAVIT VIRVM.

La sibylle de Phrygie : DE OLIMPO EXCELSVS VENIET ET ANNVNCIABITVR VIRGO IN VALLIBVS DESERTORVM . SIBILA PHIGIA.

8. Le prophète Osée (XI, 1) : PVER ISRAHEL *et* DILEXI EVM EX AEGIPTO *vocavi filium* MEVM : OSEE.

La sibylle de Delphes : NASCI DEBERE PROPHETAM ABSHVE MARIS COHITV . S. DELPHICA.

9. Le prophète Daniel (III, 100 ; VII, 27) : EIVS REGNVM SEMPITERNVM EST ET OMNES REGES SERVIENT EI *et obedient* . DANIEL.

La sibylle d'Érythrée : NASCETVR IN DIEBVS NOVISSIMIS DE VIRGINE HEBREA FIL........BVS . SIBILLA ERITHEA.

10. Le prophète Aggée (II, 22 ; II, 8) : ET EGO MOVEBO CAELVM *pariter* ET TERRAM ET VENIET DESIDERATVS CVNCTIS GENTIBVS . *Agge*VS PP.

La sibylle de Cumes : IAM REDIT *et Virgo,* REDEVNT SATVRNIA *regna.* IAM NOVA PROGENIES CAELO DEMITTITVR ALTO [1]. SIBILLA CVMANA.

11. Le prophète Amos : ECCE VENIET ET NON TARDABIT [2] DESIDERATVS CVNCTIS GENTIBVS . AMOS PP.

1. On se rappelle l'églogue dans laquelle Virgile cite ces deux vers qu'il applique à Marcellus et fait précéder de cet alexandrin, qui indique à quelle source il a puisé

 « Ultima Cumæi venit jam carminis ætas. »

2. Habacuc dit : « Veniens veniet et non tardabit » (II, 3).

La sibylle d'Europe : VENIET ILLE ET TRANSIBIT MONTES ET COLES ET REGNABIT IN PAVPERTATE ET DOMINABITVR IN SILENCIVM . SI . HEVROPEA.

12. Le prophète Jérémie : PATREM INVOCABIS [1] QVI TERRAM FECIT ET CELOS CONDIDIT . IEREMIAS PP.

La sibylle d'Agrippa : INVISIBILE VERBVM GERMINABIT ET NON VLTRA APAREBIT VENUSTAS CIRCVMDABITVR ALVVS MATERNE . SI. AGRIPPA.

Dans de petits médaillons circulaires, sont figurées les sept planètes, chacune avec son nom et un sujet qui les montre présidant aux diverses phases de la vie et de l'ordre social. La Lune, LVNA, protège la pêche qui a besoin, pour réussir, de la tranquillité et de la pâle lumière des nuits. — Mercure, MERCVRIO, comme dans l'antiquité, est le dieu du commerce. — Vénus, VENERE, est la mère des plaisirs et des amours. — Apollon, APOLLO, est beau et resplendit dans le monde comme le Pape, entouré des cardinaux et prélats de sa cour. — Mars, MARTE, n'a pas perdu son humeur guerrière et il favorise les combats. — Jupiter, IOVE, le roi des dieux, aime la chasse, que l'on a qualifiée le *plaisir des rois.* — Saturne, SATVRNO, se plait, comme au temps heureux de son règne, à la visite des prisonniers et à l'assistance des malheureux. — Enfin, un dernier médaillon figure des savants en présence d'une sphère céleste qui sert de thème à leurs discussions.

2. — CHAMBRE DU *CREDO.*

On lit à la voûte cette inscription, qu'accompagnent les armoiries, la couronne et les flammes du pontife :

ALEXSANDER

BORGIA

PP. VI FVNDAVIT

La retombée des voûtes se fait sur des culs-de-lampe en forme de chapiteaux.

Aux lunettes de la voûte, sont peints les apôtres et les prophètes, à mi-corps et groupés deux par deux, une banderole en main.

Une tradition fort respectable, puisqu'elle a été acceptée par le

[1]. Jérémie a dit : « Patrem vocabis me » (III, 199).

liturgiste Guillaume Durant et le grave annaliste Baronio, rapporte que les apôtres, avant de se séparer, composèrent un symbole de la foi catholique qu'ils allaient prêcher au monde entier. Chacun d'eux fit son article : aussi y en a-t-il douze, autant que d'apôtres.

La voûte a beaucoup souffert ; on a dû en conséquence l'étayer d'un arc-doubleau, qui coupe la chambre en deux et a motivé l'enlèvement de quatre personnages. De plus, certaines inscriptions sont devenues illisibles ou ont complètement disparu. Heureusement, il m'a été possible de combler les lacunes à l'aide des statues d'apôtres qui garnissent l'intérieur de la coupole de l'hôpital du Saint-Esprit.

Pinturicchio a mis un prophète en regard de chaque apôtre pour montrer clairement l'alliance des deux testaments, l'ancien n'ayant été que la figure du nouveau. Cet exemple est unique à Rome. Aussi, à mon grand regret, ai-je dû, pour ne pas laisser vides les banderoles que ne pouvaient compléter des monuments contemporains et analogues, recourir à une peinture de l'ancienne Belgique [1].

1. L'apôtre S. Pierre : CREDO IN DEVM PATREM OMNIPOTENTEM CREATOREM CELI ET TERRÆ.

Le prophète Jérémie : PATREM INVOCABIMVS QVI TERRAM FECIT ET CONDIDIT CELOS [2].

2. L'apôtre S. Jean : ET IN IESVM XPM FILIVM DOMINVM NOS*trum*.

Le prophète David : DOMINVS DI FILIVS

3. L'apôtre S. André : *Qui conceptus est de* SPV SANCTO NATVS *ex Maria Virgine*.

Le prophète Isaïe (VII, 14) : ECCE VIRGO CONCIPIET ET PARIET FILIVM.

1. Pierre d'Ailly, évêque de Cambrai, fit peindre, en 1404, dans sa cathédrale, les apôtres et les prophètes. La *Belgica Christiana* d'Arnould de Raysse rapporte ainsi les inscriptions qui les accompagnaient :
1. Patrem vocabis, dicit Dominus. *Jérémie*, III.
2. Filius meus es tu, ego hodie genui te. *David, ps.* II.
3. Ecce Virgo concipiet et pariet Filium. *Isaïe*, VII.
4. Post hebdomadas sexaginta duas occidetur Christus. *Daniel*, IX.
5. O mors, ero mors tua, morsus tuus ero inferne. *Osée*, VIII.
6. Qui ædificat in nido ascensionem suam. *Amos*, IX.
7. In valle Josaphat judicabit omnes gentes. *Joel*, III.
8. Spiritus meus in medio vestrum erit. *Aggée*, II.
9. Hæc est civitas gloriosa quæ dicit : Extra me non est amplius. *Sophonie*, II.
10. Cum odio habueris, dimitte. *Malachie*, II.
11. Suscitabo filios tuos. *Zacharie*, IX.
12. Et erit Domino regnum. *Abdias*, I.
2. Ce texte n'est pas exactement cité.

4. L'apôtre S. Jacques le Majeur : PASSVS SVB PONTIO PILATO CRV-
CIFIXVS MORTVVS ET SEPVLTVS.

Le prophète Zacharie (XII) : ASPICIENT IN ME DEVM SVVM QVVEM
CONFIXERVNT.

5. L'apôtre S. Mathieu : DESCENDIT AT INFEROS TERTIA DIE RESV*rrexit*
a mortuis.

Le prophète Osée (XIII, 14) : ERO MORS TVA O MORS MORSVS TVVS
ERO INFERNE.

5. L'apôtre S. Jacques le Mineur : ASCEN*dit* AT CELOS SEDET *ad*
dexteram Dei Patris omnipotentis.

Le prophète Amos (IX, 6) : *Aedifi*CAT ASCENSIONEM SVAM IN CELO.

7. L'apôtre S. Philippe : INDE VENTVRVS EST IVDICARE VIVOS ET MOR-
TVOS.

Le prophète Malachie (III, 5) : ASCENDAM AT VOS IN IVDICIO ET ERO
TESTIS VELOX.

8. L'apôtre S. Barthélemy : CREDO IN SPIRITVM SANTVM.

Le prophète Joël (II, 28) : EFVNDAM SPIRITVM MEOM SVPER OMNEM
CARNEM.

9. L'apôtre S. Thomas : SANTAM ECCLESIAM SANTORVM [1] COMMVNIO-
NEM.

Le prophète : INVOCABVNT OMNES NOMEN DOMINI ET SERVIENT EI.

10. L'apôtre S. Simon : *Remissionem peccatorum.*

Le prophète Malachie : *Cum odio habueris, dimille.*

11. L'apôtre S. Thadée : *Carnis resurrectionem.*

Le prophète Zacharie : *Suscitabo filios tuos.*

12. L'apôtre S. Mathias : *Vitam æternam. Amen.*

Le prophète Abdias : *Et erit Domino regnum.*

C'est dans cette chambre, que Burcard nomme la *première après
celle du Pape,* qu'étaient conservés les bijoux d'Alexandre VI, tiare,
mitres, anneaux, vases sacrés et certains actes importants, comme
les serments des cardinaux et la bulle d'investiture du royaume de
Naples, le tout renfermé dans huit caisses ou grands coffres-forts [2],
et une cassette de cyprès recouverte de drap vert.

1. Cette manière d'écrire prouve quelle était alors la prononciation, qui suppri-
mait le c, comme son dur.
2. On conserve au château Saint-Ange les deux vastes coffres, bardés de fer, dans
lesquels Jules II et Sixte V, au XVIᵉ siècle, déposèrent, pour plus de sûreté, les trésors
de l'État pontifical.

3. — Salle des arts libéraux.

Une frise en marbre blanc fait le tour de la chambre au-dessous de la voûte. On y voit sculptés des bucrânes enguirlandés, les armoiries du pape et des têtes de lions dans lesquelles sont fixés les crochets qui servaient à suspendre les tentures des parois.

La voûte est à fond bleu, avec stucs dorés, figurant des armoiries, des candélabres et des vaches affrontées.

Dans les embrasures de la fenêtre sont disposés, à droite et à gauche, des bancs de marbre.

Les lunettes, de forme ogivale, représentent chacune un des sept arts libéraux, suivant la tradition des écoles qui subdivisaient la science en *trivium* et *quadrivium*. Les fonds sont égayés de gracieuses perspectives.

La Rhétorique, RHETORICA, est assise sur un trône dont le dossier s'amortit en coquille. Par derrière, deux petits anges nus, debout sur des nuages, étendent une draperie. Deux enfants, également nus, l'escortent sur les marches du trône. Elle est entourée des deux côtés des plus célèbres orateurs de l'antiquité. De la main droite, elle brandit un glaive, car c'est à l'éloquence qu'il appartient de pénétrer et de trancher; de la gauche, elle tient le globe du monde suspendu sous le charme de sa parole. Ce tableau est signé, sur une des marches, en minuscule cursive, du nom du peintre, *Pentorichio*.

La Géométrie siège sur un trône à haut dossier arrondi et candélabres au sommet des montants. Elle est entourée de mathématiciens et de géomètres, dont un trace un cercle avec un compas. Les autres tiennent des livres ou des instruments de précision. Les attributs qui la font reconnaître sont une tablette qu'elle appuie sur son genou et un instrument chiffré en forme d'éventail qu'elle tient de la main droite.

L'Arithmétique, ARIDMETICA, a son siège surmonté d'un dais carré. Parmi ses auditeurs, il en est qui tiennent l'équerre et le quart de cercle. Elle a dans les mains un compas et la table de Pythagore.

La Musique a les pieds nus et joue du violon. Deux anges nus, debout sur de petits nuages flottants, étendent une draperie derrière son trône, dont le tympan est creusé en coquille et où pendent des

festons. Deux enfants soufflent, à ses pieds, dans des cornets. Son entourage pince de la harpe ou de la guitare pour accompagner le chant, indiqué par des tablettes. Un forgeron frappe en cadence sur une enclume avec deux marteaux, pour rappeler cette harmonie qui charmait tant les oreilles de Pythagore.

L'Astronomie montre aux astronomes qui lui font cortège le globe céleste, objet de ses observations patientes. Afin de préciser encore mieux qu'elle étudie le cours des astres, le peintre a placé entre les mains de petits enfants, le soleil, la lune, une étoile et une comète.

La Grammaire, GRAMMATICA, lève les yeux au ciel comme pour y chercher une inspiration. Elle tient un livre qui renferme ses préceptes. Les grammairiens qui l'assistent, à droite et gauche, ont aussi un livre et une plume pour écrire leurs commentaires.

La Dialectique, DIALECTICA, est subtile et insinuante comme le serpent qu'elle étreint dans sa main. Les philosophes dont elle est entourée se distinguent par des livres.

L'arc-doubleau, qui divise la chambre en deux, est destiné à glorifier la vertu de Justice dans une série de cinq médaillons. Au sommet de l'arc trône la *Justice*, assise sur une chaire, *cathedra*, parce qu'elle est la reine des Vertus cardinales, la *balance* à la main pour peser à leur juste valeur les actions des hommes, et l'*épée* droite pour les punir, s'ils sont coupables. — Elle ne se manifeste pas ainsi seulement en personne, mais encore dans ses œuvres les plus éclatantes. Abraham voit trois anges, il n'en adore qu'un seul, qui est la personnification de Dieu : il discerne, sous les apparences de l'humanité, la divinité qui y est cachée. — En face d'un juge assis à son tribunal, qu'encombrent des ballots de marchandise, des commerçants se donnent une foi mutuelle d'observer leurs engagements réciproques et se serrent la main, en signe de consentement de part et d'autre aux paroles échangées. — Des colliers d'or, des croix, des couronnes, des palmes sont la récompense de la vertu, du sacrifice, du renoncement à soi-même, au ciel et même sur la terre. — Enfin, Trajan, le type de la justice humaine et souveraine, écoute attentivement les plaintes de la pauvre veuve qui le supplie [1].

1. J'insiste sur ce dernier fait, parce qu'à Rome et dans toute l'Italie, à Venise surtout, le témoignage de S. Grégoire le Grand qui le raconte lui a donné une certaine notoriété et autorité. Voici en quels termes je le trouve dans la *Légende*

Ce fut dans cette chambre que mourut Alexandre VI, le 13 août 1503, à la suite d'une fièvre tierce et après avoir reçu successivement les sacrements de pénitence, d'eucharistie et d'extrême-onction [1].

d'or : « Il fut un temps où l'empereur Trajan se hâtait fort d'aller à une bataille ; une femme veuve vint en pleurant à sa rencontre et lui dit : Mon seigneur, je vous prie qu'il vous plaise de venger le sang innocent de mon fils unique qui est tué. Trajan lui répondit que, s'il revenait sain et sauf de la bataille, il le vengerait. La veuve dit : Et qui le vengera si vous restez sur le champ de bataille ? Trajan lui dit : Celui qui sera empereur après moi. Et la veuve répliqua : Quel profit en aurez-vous, si un autre me fait justice ? Trajan dit : Certes, il ne m'en reviendra rien. La veuve lui dit : N'auriez-vous pas plus de mérite à me faire justice que de la laisser faire à un autre ? Alors Trajan, ému de pitié, descendit de cheval et vengea le sang innocent. On dit que comme le fils de Trajan chevauchait trop vivement en parcourant la ville de Rome , il tua le fils d'une veuve, et que, quand cette femme s'en plaignit à Trajan, celui-ci lui livra son fils, auteur du crime, en remplacement de celui qui était mort, et le dota richement. » (*Légende dorée*, trad. de G. Brunet, t. II, p. 42.)

Jean Diacre raconte que S. Grégoire pria Dieu dans la basilique de S.-Pierre, et obtint, à cause de sa justice, que l'âme de Trajan fut sauvée. S. Thomas d'Aquin, qui ne révoque pas ce fait en doute, en donne une explication théologique. « Legitur penes easdem Anglorum ecclesias, quod Gregorius per Forum Trajani, quod ipse quondam pulcherrimis ædificiis venustarat, procedens, judicii ejus, quo viduam consolatus fuerat, recordatus atque memoratus sit. Quodam tempore Trajano ad imminentis belli procinctum vehementissime festinanti, vidua quædam processit, flebiliter dicens : « Filius meus innocens, te regnante, peremptus est. Obsecro ut quia eum mihi reddere non vales, sanguinem ejus digneris legaliter vindicare. » Cumque Trajanus, si sanus reverteretur a prælio, hunc se vindicaturum per omnia responderet, vidua dixit : « Si tu in prælio mortuus fueris, quis mihi præstabit ? » Trajanus respondit : « Ille qui post me imperabit. » Vidua dixit : « Et quid tibi proderit, si alter mihi justiciam fecerit ? » Trajanus respondit : « Utique nihil ». Et vidua : « Nonne, inquit, melius est tibi ut tu mihi justitiam facias et pro hoc mercedem tuam accipias, quam alteri hanc transmittas ? » Tunc Trajanus, ratione pariter pietateque commotus, equo descendit, nec ante discessit quam judicium viduæ per semet imminens profligaret. Hujus ergo mansuetudinem judicis asserunt Gregorium recordatum, ad S. Petri apostoli basilicam pervenisse ibique tam diu super errore tam clementissimi principis deflevisse, quousque responsum sequenti nocte recepisset, se pro Trajano fuisse auditum, tantum pro nullo ulterius pagano preces effunderet. » (JOANN. DIACON., *apud* BOLLAND., t. II Mart., p. 155.)

CIACONIO, Historia utriusque belli Dacici a Trajano Cæs. gesti ex columna Romæ, etc., accessit historia animæ Trajani precibus divi Gregorii Pont. a tartareis cruciatibus ereptæ, *Romæ*, 1576, in-fol. rare. — *Annales archéologiques*, t. XVII, p. 207-209.

Dante suppose que la légende de Trajan est sculptée sur une corniche de marbre dans le Purgatoire (*Purgat.*, ch. x). Au chant xx du *Paradis*, il figure un aigle, symbole de la Justice. Le sourcil est formé par Trajan, Ezéchias, Constantin, etc.

1. *Récit de la mort et des funérailles d'Alexandre VI, par Jean Burcard, son maître des cérémonies.* — « Anno 1503, sabbatho, die 12 augusti in mane, Papa sensit se male habere. Post horam vesperorum 21 vel 22, venit febris quæ mansit continua. Die 15 augusti extractæ fuerunt ei 13 unciæ sanguinis vel circa et supervenit febris tertiana. Die jovis 17, hora 12, accepit medicinam *a*. Die vene-

a. Les médecins d'Alexandre VI furent Philippe della Valle, Bernard Buongiovani, évêque de Venosa; Jean-Baptiste Canani, de Ferrare ; l'espagnol André Vives, chanoine et nonce apostolique en Espagne;

4. — CHAMBRE DES SAINTS.

Cette chambre servit à exposer, de suite après sa mort, le corps d'Alexandre VI, qu'un maître des cérémonies, après l'avoir fait laver, revêtit de ses vêtements ordinaires, soutane blanche sans queue et rochet, puis coucha sur un lit recouvert d'une draperie de soie cramoisie et d'un riche tapis.

ris 18 augusti, circa horam 22, confessus est D. Petro episcopo Calmensi, qui deinde dixit coram eo missam, post communionem suam dedit Papæ sedenti in lecto sacramentum Eucharistiæ; quo facto, complevit missam, cui interfuerunt quinque cardinales, videlicet Arborensis, Cosentinus, Montis Regalis, Casanova et Constantinopolitanus, quibus deinde dixit Papa se male sentire.

« Hora vesperarum, data sibi extrema unctione per episcopum Calmensem, expiravit, præsentibus datario et præfato episcopo et papæ parafrenariis tantum adstantibus.

« Dux Valentinus infirmus, audiens mortem Papæ, misit D. Micheletum cum magna gente, qui clauserunt omnes portas respondentes ad exitum et habitationem Papæ, et unus eorum extraxit pugnale et minatus est cardinalem Casanova, quod nisi daret claves et pecuniam Papæ, eum jugularet et projiceret eum extra fenestram. Cardinalis perterritus dedit ei claves. Illi entrantes ad invicem ad locum post cameram Papæ acceperunt omnia argentea quæ invenerunt et duas capsas cum ducatis centum millibus.

« Circa horam 23, aperuerunt portas et publicata est mors Papæ. Servitores interim acceperunt residuum de guardarobba et de camera nihilque prætermiserunt præter sedes papales et aliquos cussinos de pannis in muris appensos.......

« Socius meus venit ad palatium post horam 24. Qui primus fuit vocatus et intromissus, vidit Papam mortuum et lavit se manibus, quantum potuit. Deinde fecit lavari papam, quod fecit Baltassar, familiaris sacristæ et quidam ex servitoribus Papæ, quem induerunt omnibus pannis quotidianis, quadam veste panni albi qua nunquam vivus indutus est (sine cauda erat) et desuper rocchetto. Et posuerunt eum in alia camera ante salam in qua mortuus est, super unam lecticam et super panno serico cremesino et tapete pulcro.

« Ego postquam veni ad Papam, indui eum omnibus paramentis de brocatello et pulchra planeta et caligis, et quia calcei non habebant crucem, loco sandaliorum imposui planellas quotidianas de velluto cremesino cum cruce aurea texta et cum duabus stringhis ligavi retro ad calcaneos. Defecit ei anulus, quem pro eo habere non potui.

« His peractis, portavimus eum per duas cameras et aulam pontificiam et cameram audientiæ ad papagallum, ubi paravimus mensam unius cannæ pulcram et coopertam de cremesino et deinde cum pulcro tapete. Et accepimus quatuor cussinos de brocato, et unum de cremesino rubeo et unum de cremesino antiquo retinuimus; unum de brocato et de cremesino rubeo antiquum posuimus sub spatulis Papæ et duo juxta et unum desuper in initio sub capite Papæ et desuper cum alio tapete

l'espagnol Pierre Pintor; Gaspar Torella, de Valence en Espagne et évêque de Santa Giusta (Sardaigne); Julien Amalfi, le Castillan Alexandre de Espinosa, Clément Gattola.
Un *motu-proprio* d'Alexandre VI, à la date de l'an 1503, compte cent ducats par an à Pierre Pintor pour son traitement annuel : « Dilecto filio Magistro Petro Pintor, physico nostro, pro suo consueto salario singulis annis ducatos centum de carlinis decem pro quolibet ducato. » G. MARINI, t. II, p. 247 des *Archiatri Pontificii*, Rome, 1784, a reproduit PROSP. MANDOSIUS, *Theatron in quo maximorum christiani orbis pontificum architatros spectandos exhibet*, Rome, 1596, in-4.

La frise de marbre blanc qui fait le tour de cette pièce, éclairée d'une seule fenêtre au nord, est sculptée de couronnes, de festons, vases liturgiques, etc., auxquels sont mêlés, dans de petits médaillons, les portraits des divers membres de la famille Borgia.

Aux crochets de cette frise étaient appendues des tentures de velours ou de damas, suivant la saison.

La chambre est aussi ornée de trois colonnes antiques, l'une torse et en albâtre, les autres en *pavonazzetto*, marbre blanc veiné de violet. Elles sont surmontées de bustes antiques.

La voûte, par allusion à la vache qui forme le meuble principal de l'écusson d'Alexandre VI, est rehaussée, sur fond bleu, de stucs dorés, consacrés à l'histoire d'Isis et d'Osiris et au triomphe du bœuf Apis. La légende égyptienne se continue en petits médaillons peints:

antiquo. Ubi stetit illa nocte cum duobus intortitiis et nemo cum eo, licet fuerint vocati pœnitentiarii ad dicendum officium mortuorum.

« Ego in illa nocte redii ad Urbem post horam tertiam noctis, associatus ab octo de custodia palatii et mandavi nomine vicecancellarii Carolo cursori quod deberet cum sociis, sub pœna privationis officii, intimare toti clero Urbis, religiosis et secularibus, quod cras, XII hora, essent in palatio associaturi funus a capella majori ad basilicam S. Petri. Parata fuerunt duo intorticia pro Papa associando.

« In mane sequenti 19 augusti, feci portare catalectum in cameram papagalli et posui desuper Papam. Subdiaconus fuit paratus pro portanda cruce cum sua cappa, sed non potuimus habere crucem papalem. Hinc fuerunt vocati scutiferi et quidam cubicularii qui portaverunt 43 intortitia. Et quatuor pœnitentiarii nocte dixerunt officium mortuorum, sedentes in gradu fenestræ, et apposuerunt manus ad feretrum Papæ, quem portaverunt illi pauperes qui ibidem adstabant Papam videntes.

« Postmodum posui in catalecto mataratium duplicatam et desuper pulcrum palionem novum de brocatello violaceo claro et cum duobus telis novis cum armis Papæ Alexandri et desuper Papam cum antiquo tapete, cussino antiquo sub spatulis et duobus de brocato sub capite; duos capellos novos de cremesino cum fimbria inaurata ad pedes.

« Posuimus Papam ad capellam majorem, quo venerunt religiosi Urbis...... Funus portabant pauperes, qui steterunt in capella circa eum...... Funus secuti sunt quatuor tantum prælati, bini et bini.

« Interim convenerunt in Minerva XVI cardinales...... Ruptus fuit coram eis per plumbatores anulus Piscatoris. Commiserunt cardinalibus S. Priscæ et Cosentino (Francisc. Borgia) ut facerent inventarium bonorum Papæ in camera...... Post prandium, prædicti cardinales cum clericis Cameræ et notario fecerunt inventarium argenti et mobilium pretiosiorum, et repererunt regnum et duas pretiosas mitras, omnes annulos quibus Papa utitur in missa et totam illam credentiam Papæ celebrantis; et quantum posset stare in octo capsis sive magnis forzeriis; vasa argentea, quæ fuerunt in prima camera post cameram Papæ, de qua camera dictus Michel non fuit memor, et una capsetam de cupresso, quæ fuerat cum viridi panno cooperta et etiam per illos non visa, in qua fuerunt lapides et anuli pretiosi valoris 25 mille ducatorum vel circa et multæ scripturæ, juramenta cardinalium, bulla investituræ regni Neapolitani et plura hujusmodi. » (GATTICO, *Acta selecta ceremonialia*, Rome, 1753, in-f°, p. 431-432.)

Isis est émerveillée à la vue d'Osiris qui lui montre le bœuf Apis Elle veut fuir, mais son amant la retient. — Leur mariage. — Osiris enseigne à cultiver la terre au moyen du labourage. — Par lui aussi l'Égypte apprend à planter la vigne et à récolter les fruits des arbres. — Mort d'Osiris trahi par son frère Tiphon : Isis recueille ses membres épars et les dépose dans un coffre. — Le bœuf Apis est porté en triomphe. — Isis, couronnée, sceptrée et assise sur un trône, instruit, un livre en main, les Égyptiens groupés autour d'elle. — Mercure tue avec un glaive le berger Argus, dont les bras sont couverts d'yeux.

Les lunettes ogivales contiennent chacune un trait de la vie de Ste Catherine, de S. Antoine, de la Vierge, de S. Sébastien, de Ste Julienne et de Ste Barbe.

Maxence est assis sur son trône, le sceptre en main. Devant lui comparaît Ste Catherine, qui discute avec les philosophes et les convainc d'ignorance. Les philosophes se reconnaissent à leurs livres. On remarque une grande variété dans les attitudes et les physionomies. Le groupe de cavaliers mérite surtout attention. Au fond du tableau s'élève un arc de triomphe, en relief de stuc, et qui a été visiblement inspiré par l'arc de Constantin. Il porte cette inscription : PACIS CVLTORI.

S. Paul, premier ermite, et S. Antoine, abbé, sont assis à l'entrée d'une grotte creusée dans le rocher : ils partagent le pain qu'un corbeau vient de leur apporter. S. Paul est vêtu d'une tunique de palmier et il appuie le livre de ses méditations sur son genou gauche. Derrière lui se tiennent les deux disciples d'Antoine, qui ont accompagné leur maître : l'un, vieux, chemine avec un bâton; c'est Macaire. L'autre est jeune et se nomme Amatas. S. Antoine montre le ciel, car leur conversation ne roule que sur des sujets pieux. Derrière lui se tiennent debout trois belles jeunes filles, dont les ailes de chauve-souris, les cornes au front et les griffes aux mains et aux pieds symbolisent les tentations fréquentes et violentes auxquelles le serviteur de Dieu fut exposé. Une clochette est pendue à un morceau de bois horizontal au sommet du rocher.

La rencontre de la Vierge, allant au devant de Ste Élisabeth, se fait sous un portique. Les deux cousines s'embrassent. Joseph suit Marie, un bâton à la main. Dans l'intérieur, plusieurs femmes sont

occupées à filer et à coudre, un enfant joue avec un chien et S. Zacharie paraît absorbé par sa lecture.

S. Sébastien, jeune et n'ayant qu'un linge étroit aux reins pour couvrir sa nudité, est attaché à une colonne. Des archers décochent leurs flèches sur lui. Dans le lointain, on aperçoit le Colysée en ruines.

Une belle fontaine à double vasque saillit au milieu du tableau et est entourée d'animaux paisibles, biche, lapin, etc. Ste Julienne est successivement mariée malgré elle à un gouverneur idolâtre, saisie par les bourreaux qui la déshabillent, puis décapitée.

Ste Barbe avait été renfermée par son père dans une tour, dont les trois fenêtres rappelaient le mystère de la Trinité. Mais une crevasse qui se fit miraculeusement dans la muraille lui livra passage. Dioscore, informé de sa fuite, court après elle, le glaive en main pour la tuer. Il apprend d'un berger le lieu de sa retraite. Barbe fait ses adieux à son amie Julienne[1].

Au-dessus de la porte, un médaillon circulaire représente la Vierge faisant lire l'enfant Jésus dans un livre et entourée de gracieuses têtes d'anges à quatre ailes.

5. — Chambre de la vie de Notre-Seigneur.

Des bancs de márbre garnissent l'embrasure de la fenêtre qui s'ouvre au nord.

La frise de marbre blanc, à laquelle s'accrochaient les tentures,

1. La légende du *Bréviaire Romain* est très importante à consulter pour l'iconographie de Ste Barbe. En voici les passages principaux :

« Barbara, virgo Nicomediensis, Dioscori, nobilis sed superstisiosi hominis, filia..... Eam pater, utpote forma venustiori nitentem a quocumque virorum occursu tutari cupiens, turri inclusit, ubi pia virgo meditationibus et precibus addicta.... Absente patre, jussit Barbara duabus fenestris quæ in turri erant, tertiam addi in honorem divinæ Trinitatis... Quod ubi rediens Dioscorus inspexit, audita novitatis causa, adeo in filiam excanduit ut stricto ense eam appetens, parum abfuerit quin eam dire confoderet; sed præsto adfuit Deus, nam fugienti Barbaræ saxum ingens se patefaciens, viam aperuit, per quam montis fastigium petere sicque in specu latere potuit; sed paulo post cum a nequissimo genitore reperta fuisset, ejus latera pedibus dorsumque pugnis immaniter percussit...... quod animadvertens Juliana, matrona ad fidem conversa, ejusdem palmæ particeps effecta est..... Filiæ cervicem ipse scelestissimus pater, humanitatis expers, propriis manibus amputavit, cujus fera crudelitas non diu inulta remansit, nam statim eo ipso iu loco fulmine percussus interiit. »

est sculptée de fleurs et de fruits. Les armoiries du pa|
emblèmes ressortent en stuc doré sur l'arc-doubleau.

Les sujets représentés dans les lunettes ogivales sont em
la vie de Notre-Seigneur et à celle de la Ste Vierge.

Annonciation. Marie est à genoux et elle a fermé, pou
l'ange, le livre dans lequel elle méditait; l'ange Gabriel, co
roses, lui parle et, par un geste de bénédiction, lui signi
est bénie entre toutes les femmes : le lys fleuri qu'il tient
est l'emblème de la virginité que sa maternité ne lui fera p
Un rosier fleuri sépare les deux personnages[1]. Le Père éte
ronné d'anges, contemple cette scène du haut du ciel.

Nativité. L'enfant Jésus est couché sur un peu de paille
vre un linge. Il est adoré par Marie, Joseph et deux a
prosternent devant lui. L'étable est une misérable caban
tout vent et dont le toit de chaume est soutenu par des pil
grec. Le bœuf et l'âne ont quitté leur pâture renferm
palissade d'osier[2] et regardent le nouveau-né. Deux be
cent en causant. Un ange apparaît dans les cieux et ann
nouvelle à un berger que la lumière d'en haut éblou
d'anges chante le *Gloria in excelsis.*

Adoration des Mages. Au ciel, on voit l'étoile m
rayonne et deux anges, les mains jointes. Sur la te
passe dans un palais inachevé. Joseph se tient à la
qui, pieds chaussés, présente aux Mages son enfant.
Tous les trois sont d'un âge différent, depuis l'adol·
vieillesse. Les deux plus âgés sont agenouillés,

1. Dante a comparé la Vierge à une rose (*Paradis*, ch. xx
 « Quivi è la rosa, in che'l Verbo divino
 Carne si fece. »
2. Le prêtre Wipon écrivait au xıe siècle ces vers gra·
faitement l'attitude des deux animaux :
 « Parva dedit Bethleem de magno germ
 Qui satiare valet quidquid ubique mar
 Panem de cœlo porrexit gratia mundo
 Panis adest vivus perpetuusque cibus
 Fons salientis aquæ diffusæ populo
 Hinc quicumque bibet non iterum si
 Mellis dulcedo per Christum fluxit
 Ut sapiant famuli delicias Domini
 Bos renuit fœnum cum vidit nobi'
 Et præsepe Dei præcavet os asini

encore debout. Derrière eux vient une suite nombreuse et des pages tiennent les chevaux sur lesquels ils étaient montés.

Résurrection. Le Christ sort du tombeau au milieu d'une auréole de lumière. Il tient à la main la croix, instrument de son supplice et de son triomphe. A gauche, on voit agenouillé le pape Alexandre VI, mains jointes et vêtu d'un riche pluvial.

Ascension. Le Christ s'élève dans les airs en présence de ses apôtres.

Pentecôte. Le Saint-Esprit, sous la forme d'une colombe blanche, environné de lumière et de têtes d'anges ailées, descend sur les apôtres réunis. Marie est à genoux au milieu d'eux. S. Pierre se reconnaît à son front chauve, S. Jean à son visage imberbe et S. Jacques majeur à son bourdon de pèlerin.

Assomption. La Vierge monte aux cieux dans une auréole. Des anges l'accompagnent en jouant de divers instruments. Le tombeau vide est plein de fleurs. S. Thomas agenouillé regarde en haut et tient la ceinture que lui a laissé tomber Marie. Au côté opposé est également agenouillé un personnage en vêtements rouges, que l'on suppose être le duc de Valence [1].

1. César Borgia, surnommé Valentino, était fils de Roderic Borgia, qui devint pape sous le nom d'Alexandre VI. Créé cardinal-diacre de Ste-Marie-la-Neuve en 1492, il résigna son titre en 1498 et mourut le 12 mars 1507. Il était gonfalonier de la Ste Église et avait administré les églises de Pampelune, Castres, Nantes et Elne. Outre César, Alexandre VI créa dans sa famille les cardinaux Jean Borgia, archevêque de Monreale; Jean Borgia, archevêque de Capoue; Louis Borgia, archevêque de Monreale, et François Borgia, archevêque de Cosenza.

En 1887, j'ai publié dans la *Revue de l'Art chrétien*, p. 208, cette note sous ce titre : *Portrait de César Borgia* :

La *Gazette des Beaux-Arts*, 2e pér., tom. XXXVI, nos de septembre et octobre 1887, a un article intitulé : *Les portraits de César Borgia*. L'auteur, M. Charles Yriarte, a raison de démolir l'attribution du faux portrait de la galerie Borghèse, mais il tombe dans deux erreurs que je dois relever. Voici la première : « Alexandre VI avait aussi demandé à Pinturicchio de décorer les salles de ses appartements privés dans le Vatican même, les *Ædes Borgiæ*, dont quatre salles sont encore admirablement conservées. Au milieu de compositions très nombreuses, pleines d'épisodes, où l'artiste a introduit des lignes étrangères à l'action, on pouvait espérer retrouver un portrait de César ou de Lucrèce. L'examen le plus minutieux de toutes les têtes des personnages, fait en présence d'artistes compétents ou d'archéologues autorisés (?), nous permet d'avancer qu'en dehors d'une magnifique représentation d'Alexandre VI,...... on ne retrouvera là aucun portrait de la famille Borgia. La date des peintures, 1494, écrite en lettres d'or dans les ornements de la voûte, explique cette abstention; César n'est pas encore né à la vie politique, il n'a pas dix-huit ans. »

En 1867, je publiais à Rome, à la librairie Spithover, un petit volume intitulé *La bibliothèque vaticane*. J'y ai décrit en détail les admirables peintures des chambres Borgia, qui sont actuellement annexées à la bibliothèque. J'y dis, page 204, en

La voûte d'arête, divisée en deux travées, a, dans chacun de ses pendentifs, un prophète qui, par le texte qu'il tient à la main, fait allusion à un des sujets peints aux lunettes.

Malachie est le prophète de l'Annonciation (III, 1 ; IV, 2) : MALA-CHIAS . ECCE EGO MITTAM ANGELVM MEVM *et* ORIETVR VOBIS TIMENTIBVS NOMEN MEVM.

Jérémie prédit la Nativité du Sauveur (XLIX, 15) : IHEREMIAS . ECCE PARVVLVM DEDI TE IN *gentibus*.

David annonce l'Adoration des Mages (LXXI, 11) : DAVID. ADORABVNT EVM OMNES REGES *terræ*.

Sophonie prophétise la Résurrection du Christ (III, 13) : SOPHO-NIAS. EXPECTA IN DIE RESVRRECTIONIS MEE *in futurum*.

Michée parle explicitement de l'Ascension (II, 13) : MICHEAS. ASCENDET PANDENS ITER ANTE EOS.

parlant de l'Assomption : « Au côté opposé (à saint Thomas) est également age-nouillé un personnage en vêtements rouges, que l'on suppose être le duc Va-lentino. César Borgia, surnommé Valentino... cré écardinal-diacre de Sainte-Marie-la-Neuve en 1492, résigna son titre en 1498. » M. Yriarte me donne raison, p. 202 : « Nommé à seize ans archevêque de Pampelune, à dix-sept ans il est cardinal de Valence. » Plus tard, il devient par son mariage avec « Charlotte d'Albret, sœur du roi de Navarre », « duc de Valentinois » (p. 202). Aussi la médaille publiée à Lyon en 1553 porte-t-elle en exergue : CAESAR BORGIA DVX VALENT (p. 207), et son portrait, au musée d'Imola : CAES. BORGIA. VALENTINVS (p. 307). En Italie, il n'est connu que de son surnom : Il Valentino.

Je n'ai pas affirmé l'authenticité du portrait, je me suis contenté de recueillir la tradition romaine, que m'a répétée le préfet de la bibliothèque vaticane, Mgr Martinucci. Il me semble qu'il y avait lieu, en conséquence, de se montrer plus réservé et moins absolu, mais surtout d'examiner et de discuter cette opinion, qui a un grand poids, car le personnage est agenouillé comme un donateur et vêtu de rouge, ce qui concorde avec ce qu'on sait de César Borgia, à cette époque de sa vie, qui, si elle n'est pas encore *politique*, est certainement déjà publique comme archevêque et cardinal.

M. Yriarte ajoute : « La destruction des images des Borgia est un fait acquis à l'histoire ; du Sud au Nord de l'Italie la réaction contre eux fut effroyable ; la seule image qui trouva grâce, c'est cette fresque superbe des appartements des Borgia qui représente Alexandre VI aux pieds du Christ en croix » (p. 309). Un détail ici n'est pas exact. Je reprends donc ma description, p. 204 : « *Résurrection*. Le Christ sort du tombeau, au milieu d'une auréole de lumière. Il tient à la main la croix, instrument de son supplice et de son triomphe. A gauche, on voit agenouillé le pape Alexandre VI, mains jointes et vêtu d'un riche pluvial. » C'est cette fresque qui a donné lieu à une mauvaise plaisanterie, que j'ai dû réfuter parce qu'elle circule auprès des étrangers visitant Rome ; on leur dit sérieusement que le pape est prosterné *en adoration* devant sa *maîtresse nue* et que c'est pour cela que les chambres sont fermées au public. La nudité existe, mais c'est celle du Christ ressuscitant, non d'une Vierge impudique : ou l'on a mal vu ou l'on s'est fait calomniateur à dessein. Je félicite M. Yriarte de ne pas avoir pris garde à cette niaiserie mal-saine.

Joël fait connaître à l'avance la Descente du S.-Esprit (II, 28) : IOEL. EFFVNDAM DE SPIRITV MEO [1] SVPER OMNEM CARNEM.

Salomon voit Marie s'élever dans les cieux comme le cèdre du Liban (*Eccli.*, XXIV, 17) : QVASI CEDRVS EXALTATA SVM IN LIBANO.

Au milieu de la salle s'élève le modèle en bois peint d'une église dédiée à l'Immaculée Conception. Ce projet, qui n'appartient à aucun style, mais qui résume tous les styles connus, a été offert, en 1865, à Pie IX par un architecte français, le chevalier Eugène Nepveu. Le long des murs sont disposés, dans des cadres, le plan, une coupe et la façade de cet édifice.

6. — SALLE DES GARDES.

Le linteau de la porte quadrangulaire est sculpté aux armes de Nicolas V : *de gueules, à deux clefs liées d'argent en sautoir*, qui est BARTOLOMEO.

On attribue à Sansovino la belle cheminée dont le manteau en pierre *di Monte* est si finement sculpté de rinceaux. Au-dessous est placé un sarcophage romain, décoré de strigilles.

La voûte porte les armes et le nom de Léon X, qui était de la maison de Médicis. C'est ce pape qui a substitué aux gracieuses compositions de Pinturicchio la décoration actuelle due au pinceau de Jean d'Udine et de Perino del Vaga.

Des inscriptions latines, qui servaient de commentaires à des sujets analogues, rappellent certains faits saillants de l'histoire de la Papauté. Etienne II (752) fait tenir la bride de son cheval par Pépin. — Adrien I (771-795) voit crouler le royaume lombard. — Léon III (796-816) couronne Charlemagne. — Serge II (844-847), le premier de tous les pontifes, change son nom pour un autre de convention [2]. — Léon IV (847-855) donne son nom à la cité Léonine. — Urbain II (1088-1099) prêche les croisades. — Nicolas III (1277-1280) est surnommé *Compositus* à cause de l'austérité de ses mœurs. — Grégoire XI (1370-1378) ramène le Saint-Siège d'Avignon à Rome. — Boniface IX (1389-1404) établit d'une manière stable le domaine

1. La Vulgate porte *Spiritum meum*.
2. Selon l'historien Platina, Serge II, avant son élévation au souverain pontificat, se nommait *Bocca di porco*.

temporel de l'Eglise et fortifie le château Saint-Ange. — Martin V
(1417-1431) met fin au schisme d'Occident.

Les sept planètes se distinguent par la manière dont est traîné le
char sur lequel est assis le dieu qui leur a donné son nom :
Jupiter attelle des aigles à son char, Mars des chevaux, Mercure
des coqs [1], Diane des nymphes, Vénus des colombes, Saturne des
dragons et Apollon des chevaux.

Le système planétaire se complète par les douze signes du zodia-
que.

L'hiver est symbolisé par un ours au milieu de la glace, et l'été
par une trirème armée.

La grande porte ouvre, au fond, sur le premier étage des loges.

IX. — COLLECTION NUMISMATIQUE.

Cette collection ne date que de peu d'années, l'ancienne ayant été
volée pendant les troubles de la république romaine. On la doit au
zèle et à la science bien connue du professeur Tessieri. Elle est
installée dans une des pièces attenantes aux chambres Borgia.
Comme elle n'est pas publique, il faut une permission spéciale du
conservateur pour la visiter.

Son intérêt est doublé par la réunion de tous les ouvrages qui
traitent de la numismatique.

Le fonds provient du riche médailler du chevalier Belli, acheté par
les soins du cardinal Antonelli et classé par Sibilio. Depuis, il s'est
considérablement augmenté, grâce aux acquisitions faites au
compte du ministère du commerce.

La collection numismatique se compose de médailles et monnaies
en or, argent et bronze, classées méthodiquement dans des casiers
étiquetés, et les plus précieuses sont mises entre deux verres, d'après
un système fort ingénieux dont M. Tessieri est l'auteur, en sorte
qu'on peut les voir dans tous les sens, sans être obligé d'y toucher.

Les grandes divisions de ce médailler colossal comprennent l'an-
cienne Grèce, l'empire romain, les familles consulaires, la série des

[1]. Varron dit les coqs « in certamine pertinaces et ad pugnandum maxime
idonei ».

souverains pontifes, y compris leurs bulles de plomb et les divers états de l'Italie, ainsi que ceux de l'Europe moderne.

La plus ancienne monnaie pontificale remonte à Grégoire III (731-741).

La plus ancienne bulle de plomb, si elle est authentique, date du pontificat de Dieudonné (614).

On voit aussi, dans le même cabinet, une collection de monnaies chinoises, classées et cataloguées, qui ont été offertes à Pie IX par un missionnaire. La plus reculée serait contemporaine de Salomon.

La dernière série est formée de pierres gravées, ayant servi de chaton de bague, d'amulettes ou de parure do bijoux.

Voici l'indication de quelques livres qui traitent de la numismatique papale et qui sont entre les mains de tous les collectionneurs, omettant à dessin ceux publiés en France par Du Molinet et C. Lenormant :

SCILLA, *Delle monete pontificie antiche e moderne*, Rome, 1705, in-4°. — VIGNOLII, *Antiquiores et antiqui Pontificum Romanor. Denarii a Floravante notis illustrati*, in-4°, Rome, 1734-38, 2 vol., rare. — VENUTI, *Numismata RR. Pontificum præstant. a Martino V ad Benedictum XIV*, Rome, 1744, in-8°, fig. — ACAMI, *Sulla zecca di Roma ed altre dello Stato Pontificio, sopra i valori delle monete, alterazioni, etc.*, Rome, 1752, in-4°. — REPOSATI, *Della zecca di Gubbio e delle geste dei Conti Duchi di Urbino*, Bologna, 1772, 2 vol., rare. — ZANETTI, *Delle monete di Faenza*, Bologne, 1777, in-4°, fig. — *Serie de' conj di medaglie pontificie esistenti nella Zecca di Roma*, Rome, 1824 in-8°. — CINAGLI. *Le monete dei Papi descritte in tavole sinottiche*, Fermo, 1848, in-fol. [1].

1. « Le 8 thermidor, le Conservatoire de la Bibliothèque Nationale reçut de l'administration du Muséum central vingt-six caisses arrivées d'Italie, dont 21 étaient destinées au Cabinet des Médailles et 5 aux divisions des livres et des estampes. Les 21 caisses ayant été ouvertes, on reconnut qu'elles contenaient 50 médailliers, conformément à la note sommaire que les commissaire des actes en Italie avaient précédemment envoyée au Directoire exécutif...... 52 de ces médailliers sont en forme de boîtes portatives, en bois satiné et d'acajou, contenant des tablettes de bois, percées et propres à recevoir autant de médailles qu'il y a d'ouvertures; les médailles y sont assujetties dans des cercles do cuivre doré mobiles, et tenant à une tige qui permet de tourner un rang de médailles et d'en présenter alternativement les titres et les revers. Chacun de ces médailliers est orné des armes de Pie VI et d'une plaque de cuivre doré, sur laquelle est gravée l'indication de la suite des médailles qu'elle contient. Des 4 autres, 1 aux armes de Clément XII, 1 à celles de Benoît XIV et les deux autres à celles de Clément XIV, qui formaient le médailler de la reine Christine de Suède » (COUTBAAU, *Histoire abrégée du cabinet des Médailles*, Paris, an IX (1800), p. 203-207.)

INVENTAIRES DE LA BASILIQUE
DE SAINT-PIERRE [1]

MM. Muntz et Frothingham ont donné quatre inventaires, datés
de 1204, 1361, 1454 et 1489, dans un fort intéressant opuscule in-
titulé : *Il tesoro della basilica di S. Pietro in Vaticano dal XIII al
XV secolo, con una scelta d'inventarii inediti* (Rome, 1883, in-8° de
137 pages[2].) Mes notes personnelles me permettent de remonter plus
haut et de descendre plus bas, en produisant un court inventaire
de Nicolas III et des extraits de celui de Grimaldi, qui contiennent
tous les deux de très utiles renseignements.

.

Feu le chevalier John Henry Parker, en complément de ses études
archéologiques sur Rome, qui prenaient les allures d'une vaste en-
cyclopédie [3], avait projeté de consacrer un volume exclusivement
aux inventaires, et, comme ce genre de documents est très en vogue
depuis une vingtaine d'années, il voulait que ce recueil, non seule-
ment offrît le texte original, mais fût accompagné, à l'usage des sa-
vants étrangers, d'une traduction en français, en anglais et en alle-
mand. Il voulut bien m'associer plus spécialement à ce travail, comme
il l'avait déjà fait en d'autres circonstances, principalement pour les
églises, les *mosaïques* et les *œuvres des Cosmati*.

1. Extr. de la *Revue de l'Art chrétien*, 1888, p. 339-355, 482-493 ; 1889, p. 98-108.
Tirage à part de la première partie à 25 exemplaires dans *Mélanges d'archéologie*,
p. 7-23 ; de la 2ᵉ et 3ᵉ, à 100 exemplaires, Lille, Desclée, 1889, in-4 de 22 pages.
 On lit dans le *Monde* du 9 mai 1889, sous la signature de M. Vuillaume : « Per-
mettez-moi de signaler aux amis des souvenirs religieux de Rome deux nouvelles et
intéressantes publications : les *Inventaires de Saint-Pierre* et les *Médailles du
Pontificat de Pie IX*. Je ne saurais mieux les recommander qu'en indiquant le nom
de l'auteur, Mᵉʳ Barbier de Montault, si avantageusement connu déjà par tant d'au-
tres publications analogues, où il a commenté, avec non moins d'attrait que d'éru-
dition et vraiment *con amore*, les cérémonies liturgiques et les trésors de la Ville-
Éternelle au triple point de vue de la religion, de l'histoire et de l'art. »
2. Voir le compte rendu dans *Œuvres complètes*, t. I, p. 94-97.
3. *Archæology of Rome*, in-8, avec planches.

Nous commençâmes d'abord par rechercher les textes et les faire transcrire : la moisson fut abondante: Notre base d'opération ou plutôt le point de départ fut le *Liber pontificalis*, qu'il s'agissait de continuer jusqu'au xixᵉ siècle. Les inventaires de ce document, pour ainsi dire officiel, furent composés à Oxford en 1864[1], puis clichés: on en tira seulement trois exemplaires, j'en possède deux. La mort de M. Parker empêcha la mise au jour de cette brochure, qui dispensait désormais de feuilleter les éditions volumineuses de Vignoli, de Bianchini et de Migne. Quant à ma traduction française, elle dort dans mes cartons, d'où je ne l'exhumerai certainement pas, car je n'en vois pas actuellement la nécessité.

Parmi les documents faisant suite au *Liber pontificalis*, était un inventaire en quinze articles des dons faits, en 1277, par le pape Nicolas III, à la basilique de Saint-Pierre au Vatican pour la chapelle de St-Nicolas[2]. Le texte latin est resté entre les mains de M. Parker; pour moi, je n'ai plus que ma traduction littérale que voici et qui, au fond, est suffisante pour nos études.

1. A cet autel (de St-Nicolas), il donna une croix avec son pied d'argent.

2. Deux chandeliers d'argent.

3. Deux *basilica* d'argent.

4. Deux vases d'argent.

5. Un encensoir d'argent.

6. Deux calices d'argent doré.

7. Une navette d'argent avec sa cuiller. Tout cela pèse vingt-huit marcs et sept onces d'argent.

8. Aussi des parements de soie pour l'ornement de l'autel, de ses propres deniers.

9. Il donna aussi un tabernacle d'argent, avec une pyxide d'or, pour conserver le corps du Christ.

10. *Item*, une mitre ornée de pierres.

1. *Inventaria ecclesiarum Urbis Romæ, ab Anastasio, S. R. E. bibliothecario, sæculo IX collecta et Libro pontificali inserta;* Oxford, Parker, 1864, in-8ᵉ de 90 pages.

2. Ciampini indique, sous le vocable de saint Nicolas, dans une des nefs latérales, un *autel* (altare) construit par Nicolas V, qui se fit ensevelir devant; un autre *autel* dans le bas-côté nord, et un *oratoire* (oratorium), commencé par Calixte II et achevé par Anastase IV. (*De sac. ædific. a Constantino Magno constructis*, Rome, 1693, p. 20, 68, 73.)

Nicolas III reçut la sépulture à Saint-Pierre, où sa tombe était ornée d'une *imago cælata*, c'est à dire à son effigie. Le tombeau actuel est moderne. (X. Barbier de Montault, *Les souterrains et le trésor de Saint-Pierre*, p. 42.)

11. *Item*, un anneau pontifical d'or, et des sandales avec des bas de samit.

12. *Item*, un chalumeau d'or, qui sert au Souverain-Pontife, pour humer[1] le corps[2] du CHRIST.

13. Il donna aussi à la basilique deux grands chandeliers d'argent.

14. *Item*, deux bassins d'argent.

15. *Item*, une cassette pour mettre les hosties.

Le don est fait à *l'autel de Saint-Nicolas*, c'est-à-dire pour son usage propre. De semblables prescriptions se rencontrent souvent dans les documents du moyen âge, à titre de dévotion personnelle.

Or, cet autel reçut, pour sa parure, un certain nombre de pièces d'argenterie. Tout d'abord, une *croix*, montée sur un pied (n° 1) ; c'est un des plus anciens textes relatifs aux croix d'autel. J'ai montré ailleurs [3] que ce pied était presque toujours mobile.

Deux *chandeliers* (n° 2) escortaient la croix pour la messe : ce minimum persista jusqu'au XVII° siècle et on s'en contente souvent aux autels des chapelles [4].

Deux *grands chandeliers* (n° 13) devaient être placés, suivant une coutume qui se retrouve encore à Rome, à l'entrée de la chapelle ou au bas des marches de l'autel [5].

1. Le marquis de Seignelay raconte en 1671, dans son *Voyage en Italie*, qu'il assista à la messe pontificale du pape : « Lorsque la consécration a esté faite, le cardinal (diacre) et l'abbé de Bourlemont (sous-diacre) se levant, ils ont esté porter la communion au pape, qui a pris l'hostie à l'ordinaire, mais qui suce le sang du calice avec une canule d'or. » (*Gaz. des Beaux-Arts*, t. XVIII, p. 370.)

2. Il eût été plus exact de dire le sang.

3. *La Corrèze à l'Exposition archéologique de Limoges*, p. 1-4.

4. M. Rohault de Fleury a reproduit, dans la *Messe*, t. IV, pl. CCLXIV, une miniature de la Bibliothèque Nationale, où l'autel porte, sur son gradin, une croix entre deux chandeliers (XIII° siècle).

« Item quatuor candelabra argentea, quorum duo parva paria ponuntur supra altare cum reliquiis, et alia duo, que sunt majora et paria, deportantur per ecclesiam. «(*Inv. de la cath. de Châlons-sur-Marne*, 1410, n° 95.)

Le Musée de Nantes possède une inscription de l'an 1461, où il est dit : « A cest autier de sainte Anne, est fondée une chapellenie..... lesdits curé et fabricours seront tenus et doyvent, chascun pour son fait, fournir de deux cierges qui seront sur ledit autier allumez durant les dittes messes et services. »

« Une croix et deux chandeliers d'argent, donnez par Mr de Pange, chanoine. » (*Inv. de la cath. de Chartres*, 1682.)

5. A la fête de S. Omer, «festum quadruplex, » cinq grands chandeliers et quatre petits étaient placés devant l'autel : « Quinque majora candelabra et minora quatuor locantur ante altare. » (Deschamps de Pas, *Les cérémonies religieuses dans la collégiale de Saint-Omer, au XIII° siècle*, p. 45, 105.)— « Deux grands chandeliers, qui étoient en bas du sanctuaire de l'autel du chœur.» (*Inv. de l'abb. de Maubuisson*, 1792.)

Deux *váses* (n°3): le terme est très générique et pourrait embarrasser. Mais puisque, à cette époque, on ne mettait pas encore de vases à fleurs sur l'autel, je présume que ce sont les burettes, indispensables d'ailleurs pour le service divin et qui, autrement, manqueraient dans l'énumération. L'inventaire du S.-Siège, en 1295, les dénomme *ampulle* (n°⁵ 480-490).

Deux *bassins* (n° 14) ou *gémellions*, pour le lavement des mains. Dans l'inventaire du S.-Siège, en 1295, ils sont appelés *baccilia* et vont toujours par paire (n°⁵ 62-66).

La *cassette* (n° 15) était tout simplement une boîte à hosties [1], car les hosties consacrées se conservaient dans une *pyxide* d'or (n° 9), incluse elle-même dans un *tabernacle* (n° 9). Ce texte est vraiment précieux pour l'histoire liturgique des tabernacles, sans qu'il résolve toutefois la question de forme [2].

Plusieurs choses supposent qu'à cet autel, au moins à la fête de saint Nicolas, il y avait office pontifical, car sont énumérés un *anneau pontifical*, c'est-à-dire plus gros et plus riche que l'anneau ordinaire (n° 11); une *mitre* gemmée (n° 10), des *sandales* (n° 11) et des *bas* de samit (n° 11), ce qui constitue, avec la croix pectorale et les tunicelles, ce qu'on nomme *pontificaux* dans la langue liturgique.

Ce même office solennel requérait un *encensoir* (n° 5), avec sa *navette* (n° 7) [3].

Quant aux deux *calices* (n° 6), l'un devait être pour l'usage quotidien et l'autre réservé pour les fêtes; ainsi a-t-on pratiqué autrefois comme en font foi les inventaires.

L'autel était garni d'un *parement* (n° 8). Mais le mot étant au pluriel, on peut admettre qu'il y en avait de plusieurs couleurs et par conséquent de rechange.

Entre les petits chandeliers et les vases se placent deux *basiliques*

1. « Item, duas pixides de jaspide, unam scilicet de viridi et aliam de rubeo, guarnitas de argento, pro hostiis tenendis. Item, vij pixides de ebore pro hostiis, quarum alique sunt guarnite de argento et ij sunt fracte » (*Inv. du Saint-Siège*, 1295, n°⁵ 806, 808.)

2. L'inventaire de la Sainte-Chapelle de Paris (1376), cité par du Cange, fournit une disposition analogue : « Quædam cupa auri, ubi reconditum est sanctum sacramentum, una cum tabernaculo argenti deaurato, suspensum tribus cathenis argenteis. »

3. Pour les *thuribula* et *navicule*, voir l'*Inv. du Saint-Siège*, 1295, n°⁵ 493-513.

d'argent. Le mot n'est pas dans les glossaires. Je lui trouve, par analogie, deux sens entre lesquels il faut choisir. La lampe décrite dans la *Revue de l'Art chrétien*, t. X, p. 536, fait songer tout d'abord à un lampadaire ; mais j'y vois aussitôt une difficulté. En effet, les textes d'inventaires ne disent rien de pareil ; on peut donc croire à une forme exceptionnelle : de plus, le xiii° siècle avait d'autres types que le v°.

Nous savons tous que le moyen âge a très fréquemment pris le modèle de ses châsses sur les églises elles-mêmes. Il est donc bien probable que *basilica* signifie un coffret, châsse ou fierte, en forme de basilique, à trois nefs, comme la châsse de saint Vaulry (Creuse), qui est du xiii° siècle et destinée à contenir des reliques. L'inventaire du Saint-Siège en 1295 emploie le mot *ecclesia* dans le même sens: « Item, unam ecclesiam de auro, stantem super iiij brancis, habentem quinque campanilia, cum uno zaffiro grosso, ornato (*sic* pour *ornatam*) iiij esmaltis parvis super hostium. Item, habet xiij zaffiros alios non ita grossos. Item xv balascios, tamen credo quod duo de eis in duobus angulis sint granati; in corpore etiam sunt xxvii zaffiri parvi. Ponderis est dicta ecclesia, cum cristallo qui est intus, xii m. et. iij unc. et dimid. » (n°⁵ 407-409).

Le *chalumeau* sert encore au pape, aux grandes solennités de Noël, de Pâques et de saint Pierre ; mais les autres prêtres, au xiii° siècle, l'employaient également. Le don papal avait donc son utilité pratique.

Il ne sera pas hors de propos d'ajouter ici quelques textes, qui compléteront ce qui a déjà été recueilli à ce sujet par MM. Gay (aux mots *calice à chalumeau* et *chalumeau*) et Rohault de Fleury (*La Messe*, t. IV, p. 111, 118, 126, 130), ainsi que par le chanoine Corblet et moi dans la *Revue de l'Art chrétien*, 1885, p. 61 ; 1887, p. 497[1]. M. Rohault de Fleury cite un texte allemand, « duosque calices et duas harundines », qui assimile le chalumeau à un roseau, *arundo*, dont il a en effet l'aspect.

A Maillé (Vendée) on a trouvé, dans un tombeau en pierre, que l'on suppose être celui de saint Pient, évêque de Poitiers vers 560, « une croix en fer et un chalumeau en cuivre doré. » (Bourloton, *Maillezais et Maillé*, p. 14.)

1. *Voir dans cette même Revue,* 1886, p. 312.

Calicem argenteum et patenam, cum aquamanili et cum suo naso.
(*Charte* de l'an 777, citée par du Cange, qui commente le mot *nasus*.) —
Calicem unum, cum patena et calamo, ex auro purissimo, atque alterum
ex argento purissimo, similiter cum patena et calamo ac decorato auro.
(*Don de l'arch. de Lyon Odolric à sa cathédr.* en 1040.) — Ad hos (ca-
lices) due fistule auree et due argentee. (*Inv. de la cath. de Bamberg*,
1127.)

L'abbé Lebeuf dit, d'après le Nécrologe de la cathédrale d'Auxerre,
que le prévôt des chanoines, Ulger, mort en 1140, avait donné des
chalumeaux d'argent.

Canuli ad sacrificandum. — Item, unum canulum de auro cum VI ba-
lascis ab uno latere, VI zaffiris, uno smaragdo et XXIII perlis et ab alia
totidem, sed ubi est smaragdus ab illo latere, ab isto est rubinus; habet
etiam unum bottonum de opere fili in quibus sunt V balasci et V zaffiri
parvi. — Item, unum canulum de auro cum duabus manicis et uno po-
mello in quo est de opere nigellato. — Item unum canulum de auro cum
duabus manicis de opere simplici. — Item, tres canellos cum tribus pomel-
lis de auro. (*Invent. du trésor du Saint-Siége sous Boniface VIII*, 1295,
n⁰ˢ 469, 470, 471, 472.)

M. Deschamps de Pas (*Les cérémonies religieuses dans la collé-
giale de Saint-Omer, au XIII⁰ siècle*) dit que, le jour de Pâques, l'a-
blution des communiants se faisait « au moyen d'un chalumeau d'ar-
gent » (p. 31). Le texte ne parle pas de cet instrument: « Major
custos tenet calicem S. Audomari, in quo hauriunt vinum qui vo-
lunt » (p. 86).

Diaconus remanet in altari, tenendo cum manu sinistra super cornu
dextrum altaris calicem et cum manu dextra fistulam, cum qua dat ad
bibendum omnibus qui communicaverunt de manu papæ de Christi san-
guine (*XV⁰ Ordre Romain*, xiv⁰ siècle) [1]. — Un tuyau d'or à prendre le
sang de Nostre-Seigneur. (*Invent. de Charles VI*, 1420.) — Unus argenteus
deauratus calix..... cum 2 argenteis deauratis *pipen*, ex quibus potant in
Pascha communicantes. (*Inv. de Saint-Donatien de Bruges*, 1460.) — Ung
petit tuyau d'argent doré, ployé à l'un des bouts, servant pour faire
boire les malades. (*Inv. de l'abb. de Maubuisson*, 1453, n° 67.) — Plus un
tuyau d'argent doré, qui servait après la communion aux clercs pour

1. « Diaconus, tenens fistulam intra calicem, propinabat sanguinem fidelibus, ut
quisque, admoto ore, sugeret de calice ex alio fistulæ capite » (Du Cange.)
« Le Roy (de France) prend lui-même (le jour de son sacre) dans le calice celle
(l'espèce) du vin avec un chalumeau d'or. » (Grandet, *Notre-Dame Angevine*,
p. 73.) Dom Doublet, dans ses *Antiquités de l'abb. de Saint-Denys*, p. 330, a décrit
le « chalumeau sacré avec la cuiller servant au saint sacrifice de la messe », qui
était destiné à cet usage.

boire au calice, pesant une once sept trezeaux. (*Inv. de la cath. d'Au-xerre*, 1567.)

M. Molinier cite le dessin d'un chalumeau de Herford (Westphalie), qui se trouve à la Bibliothèque Nationale parmi les papiers de Montfaucon, et le chalumeau de l'église de Willen en Tyrol, publié par Jacob, *Die kunst im Dienste der Kirche*, p. 189 (*Bibl. de l'École des Chartes*, 1884, p. 31, 32): ce dernier est gravé dans Reusens. Il y aurait lieu aussi de consulter le célèbre bénédictin dom Martin Gerbert, qui en a figuré quelques-uns dans ses études sur l'ancienne liturgie allemande.

« En Allemagne et en Suisse, dit M. Bapst (*Rev. arch.*, 1883, p. 65), on a eu des calices d'étain portant un petit tube ou siphon par lequel les fidèles aspiraient pour communier sous l'espèce du vin. Lindanus, qui raconte le fait (*Panoplia evangelica*, p. 342), a vu conserver encore un certain nombre de ces calices dans l'église de Boswaeht chez les Frisons (Hollande). »

La collection Basilewski possédait deux chalumeaux (*Gaz. des Beaux-Arts*, 2ᵉ pér., t. XXXI, p. 57). Celui du XIIIᵉ siècle est reproduit dans le *Glossaire archéologique*, p. 309; les deux autres ont été donnés par le chanoine Reusens dans ses *Éléments d'archéologie chrétienne* et la *Revue de l'art chrétien*, 1885, p. 248.

II

Les doctes auteurs du *Tesoro* ont entendu ne donner que des inventaires *inédits*. Ils reproduisent comme tel celui de Boniface VIII, mais je dois leur faire observer qu'il se trouve déjà dans un auteur ancien, Rossi (*Rubeus*), d'où je l'ai extrait pour le recueil de M. Parker, qui, en 1864, l'a fait imprimer à part sur une feuille volante. Si j'y reviens, c'est uniquement pour y ajouter la glose qu'il comporte.

Il comprend trente articles, qui se répartissent ainsi :

Orfèvrerie : *croix* (nᵒˢ 2, 8), *calices* (nᵒˢ 1, 7), *bassins* (nᵒ 6), *chandeliers* (nᵒ 9), *encensoirs* (nᵒ 13), *navette* (nᵒ 10), *pyxide* (nᵒ 11), *couloire* (nᵒ 12).

Toreutique : *couronne* (nᵒ 12).

Ornements : *pluviaux* (nᵒˢ 3, 16), *dalmatique* (nᵒ 4), *chasubles* (nᵒ 15),

dossiers (n° 17), *tentures* (n° 18), *orfrois* (n° 19), *étoles et manipules* (n° 22), *cordons* (n° 23), *coussins* (n° 30).

Tissus : *diaspre* (n°ˢ 15, 16), *samit* (n° 15), *tartaire* (n°ˢ 15, 16), *courtine* (n°ˢ 20, 29), *vimpa* (n° 29), *œuvre d'Allemagne* (n° 28), *d'Angleterre,* (n°ˢ 3, 19), *de Lucques* (n° 18), *de Chypre* (n°ˢ 3, 4, 17, 19, 20, 21, 22, 23).

Broderie : *à l'aiguille* (n° 30), *à personnages* (n°ˢ 3, 4, 19), *avec perles* (n°ˢ 3, 4).

Linges : *aubes* (n° 20), *amicts* (n° 21), *surplis* (n° 29), *touailles* (n° 28).

Livres : *missel* (n° 25), *bréviaire* (n° 26), *graduel* (n° 27).

La chapelle ou *autel* de Saint-Boniface avait été dotée de trente bénéficiers. Boniface VIII, qui y érigea son tombeau [1], en augmenta le nombre de trois. Leur fonction était de dire des messes, à perpétuité, pour les fondateurs : aussi leur lègue-t-il un « beau missel, » bien écrit et enluminé, plus un « graduel noté, de petit format », propre à tenir à la main, parce que ces messes parfois pouvaient être chantées. Aux anniversaires, la messe s'allonge de l'office des morts; à la fête de saint Boniface, peut-être l'office était-il complet ? De là, nécessité d'un bréviaire noté, parce qu'on chante, et divisé en deux parties, comme de nos jours, qui sont le *Propre du temps* et le *Propre des Saints*.

Une autre preuve qu'on chantait des grand'messes est dans les encensoirs et dans la dalmatique du diacre, et qu'on faisait aussi, outre l'absoute aux anniversaires, des offices complets, dans les deux pluviaux, dont un pouvait être noir et l'autre blanc, si toutefois on tenait rigoureusement à la couleur liturgique, qui commence à se fixer au XIIIᵉ siècle.

L'autel a pour garniture une croix à pied [2], un calice, des gémel-

1. « Ad basilicæ calcem, in angulo mediæ navis, prope jannam Ravennatem, in ortum, Bonifacius VIII e Pariis marmoribus, columnis, operculo musivisque figuris restituit et ornavit altare b. Bonifacii martyris, longo senio deciduum illiusque reliquiis sacratum. Ciborium cuspidatum erat germani operis, sub quo sepulcrum marmoreum sibi vivens, cum suis insignibus gentilitiis, cooptavit, ita ut dum sacerdos missæ sacrificium perageret, tumulum ipsius Bonifacii conspiceret. Sacelli præfati architectus fuit quidam Arnulphus, cujus nomen inibi incisum erat; imaginem vero Deiparæ Virginis ac SS. Apostolorum Petri in dextera et Pauli in sinistra, ac etiam Bonifacii VIII, quem princeps apostolorum offert B. Virgini, musivo opere expresserat Carolus Comes. » (Ciampini, *de Sacr. ædific.*, p. 65.) Cette mosaïque est décrite dans mes *Souterrains de Saint-Pierre* (p. 78-79), où il est aussi question des restes du tombeau (p. 41-43). Voir, sur la chapelle et tombeau de Boniface VIII, Muntz, *Les sources de l'Archéologie chrétienne à Rome*, p. 32, 40, 42.

2. « Crux cum pede, smaldata per totum, cum crucifixo, cum lapidibus et cum

lions, deux chandeliers, une pyxide ou boîte à hosties [1], une couloire pour passer l'eau et le vin [2] et, suspendue au-dessus de sa

relliquiis et duabus ymaginibus in pede, et deficiunt novem lapides. — Crux de argento deaurata, cum tribus niccolis, cum uno capite de cammeo in pede et cum uno capite de crugnola in capite cum aliis lapidibus. — Crux de cristallo, cum cruce viridi in medio, cum pede de argento. — Crux de diaspro, cum ferro intus, cum uno pomo in pede. — Crux de argento parva, cum pede de argento, que stat in sacristia pro altari conventuali. » (*Inv. de Saint-Pierre*, 1455.)

La croix de l'autel, à Constantinople, en 878 « se mouvait aux yeux de tous ». En 1247, à Ratisbonne, « le crucifix en bois qui surmontait le tabernacle étendit le bras du Sauveur vers le tabernacle et saisit le calice. » (*Collect. d'hist. et d'art du Mus. eucharistiq. de Paray-le-Monial*, p. 17-44.)

En 1422, Colin Vassali, orfèvre, est payé « pro reparatione cujusdam crucis candelabrorum... ad capellam D. N. papæ spectantium. » (Muntz, *Nouv. recherch.*, p. 16.) Aussi la croix qui accompagnait les chandeliers se nommait *croix des chandeliers*, comme nous disons maintenant *croix d'autel*. Il n'y avait alors que deux chandeliers : « 1424. Pro reparatione duorum candelabrorum argenti antiquorum pro usu capellæ D. N. » (p. 17.)

1. Je n'ose affirmer que cette pyxide contint la réserve eucharistique, surtout en comparant à l'inventaire de Nicolas III, qui parle expressément du « corps du Christ » ; toutefois, l'argent doré convient bien aussi à la réserve.

2. J'ajouterai ici quelques textes à ceux déjà produits par le *Glossaire archéologique*, la *Messe* et la *Revue de l'Art chrétien*, 1885, p. 60-61 ; 1887, p. 497 :

« Due cole ex auro et gemmis. » (*Inv. de la cath. de Bamberg*, 1127.) — « Cola aurea cum gemmis et margaritis, habent in pondere vi marcas absque fertone. » (*Inv. de Thuringe*, 1246.) — « Unum colatorium de argento deauratum. » (*Inv. de Saint-Pierre de Rome*, 1455.) — « Une culière d'argent, en partie dorée, armoriée aux armes de G. de Sainte Aldegunde, pour servir à l'autel, avec ung anneau au bout. » (*Inv. de Saint-Omer*, 1557, n° 41.) — Dom Boyer, en 1712, vit au Puy, dans la châsse de saint Vosy, un « calice de plomb... et une cuiller de bois dur, qui paraît être de cerisier ou de poirier, qui a sept pouces et quelques lignes de longueur ; le manche, qui a environ trois pouces, a aussi un trou au bout, comme si on voulait l'attacher à la ceinture. » (*Journal de Voyage*, p. 187.) L'anneau, à ces deux *cuillers* dont le fond était troué, s'explique par la rubrique de l'*Ordre romain*, dont parle en ces termes son commentateur, D. Mabillon (*Mus. Italic.*, t. II, p. 73) : « Vinum, per colam quam in sinistra manu Romanus ordo archisubdiaconum auriculari digito ferre jubet, purgandum. Quod utique vas in id opus ex aliquo metallo formatum, in medio sui plurima quasi acus foramina ad excolandum vinum ostendit : et illud archisubdiacono per totum missæ officium in sinistra manu illo quo prædiximus annulo suspensum portaturus est. »

L'anneau de suspension se constate dans l'*Inventaire de la cathédrale de Laon*, en 1504 : « Coclear magnum argenteum perforatum, quo solet colari vinum, ut fertur, pro celebratione facienda, et habet in extremitate capuli magnum anulum, quo deferri consuevit in festis annualibus a subdiacono. »

La forme en cuiller est manifeste par ces textes : « Item, coclear concavum argenteum album, in cujus fundo est in multis locis perforatum, aptum ad coulandum vinum et aquam quibus utitur sacerdos in altari. » (*Inv. de la cath. de Châlons*, 1410, n° 40.) — « Coclear aliud majus, perforatum et deauratum. » (*Inv. de Saint-Pierre*, 1489.) — « Il y a encore une cuiller d'or, de belle et antique façon, partout remplie de petits trous, servant à verser l'eau et le vin au travers dans le calice, afin que si, d'aventure, il y a quelque brindille dedans le vin ou dans l'eau, elle y demeure, et qu'il n'y passe rien que de net pour la confection de ce très auguste Sacrement de l'autel. » (D. Doublet, *Antiq. de l'abb. de Saint-Denys*, p. 334.)

table, une couronne d'ivoire historiée de scènes de l'Évangile. La partie antérieure est munie d'un parement ou dossier, et des tentures sont étalées sur les murs, à droite et à gauche, coutume que Rome observe fidèlement en signe de fête.

Le prêtre est vêtu, pour officier, à la messe, du surplis [1], de l'amict paré [2], de l'aube parée, du cordon de soie [3], du manipule, de l'étole et de la chasuble. Pour les laudes et vêpres, il met le pluvial sur le surplis.

Les deux coussins, placés aux deux extrémités, *in cornu epistolæ*

1. La rubrique du Missel Romain porte encore : « Induit se... si sit prælatus regularis vel alius sacerdos sæcularis supra superpelliceum, si commode haberi possit, alioquin sine eo supra vestes communes. » (*Rit. serv. in celebr. missæ*, I, 2.) Le *surplis* se distingue du *rochet* par les *manches*, qui sont larges au premier et étroites au second, ce que remarque Du Cange : « *Superpellicium*, vestis linea, manicata, sic appellata, inquit Durandus in *Ration.*, lib. III, c. 4, nos 10-11 : « Eo « quod antiquitus super tunicas pellicias de pellibus mortuorum animalium fac- « tas, induebatur, quod adhuc in quibusdam ecclesiis observatur. » Superpelliciorum canonicorum regularium forma varia fuit; quippe, ex constitutione Benedicti XII pp., superpelliceum, quo in choro utuntur, longiores manicas habet. Cui non amplæ sed strictæ manicæ sunt, *rochetum* seu *Romana camisia* dicitur, quod utantur potissimum Itali. »
Au XIIIe siècle, la distinction de nom n'existait pas encore, témoin cet article d'un inventaire : « Item, duo superpellicia cum largis manicis. Item duo superpellicia cum strictis manicis. » (*Inv. du prieuré de Libaud en Vendée*, 1260.)

2. L'Inventaire du Saint-Siège, en 1295, a un chapitre spécial pour les *amilli* (nos 1029-1039). La parure y est nommée orfroi, *frixium*. — « Unus amictus de veluto carmusino, cum perlis et cum aliquibus rotundis de argento in quibus est sculpta corona. — Ornamentum pro uno amictu, nigrum, cum rosis de perlis minutis. — Frisium unius amicti rechamati et cum septem figuris, videlicet Dei in medio et a latere dextro beate Virginis et apostolorum Petri et Pauli, a sinistro S. Johannis euvangeliste, Johannis Baptiste et Jacobi, cum frisiis de perlis circumcirca. — Frisium unius amicti, quod fuit destructum ut ex perlis que erant in eo fieret mitra. » (*Inv. de Saint-Pierre de Rome*, 1489.)

3. Les *cinguli*, dans l'Inventaire du Saint-Siège, en 1295, enregistrés sous les nos 1075-1088, sont également soie et or. — « Cingulus maspillatus de serico rubeo et auro. Cingulus de serico carmusi rubeo. » (*Inv. de Saint-Pierre de Rome*, 1361.) — « Unum cingulum imbroccatum auro, cremosinum, cum fibulis argenteis auratis, non magni valoris. Item unum alium cingulum imbroccatum auro, cremosinum, cum fibulis argenteis auratis, non magni valoris. » (*Inv. du card. d'Estouteville*, 1483.) — « Cingulum rubeum pontificale cum flocchis ex serico rubeo et botonibus aureis. Cingulum rubeum cum flocchis ex auro et serico rubeo. » (*Inv. de Saint-Pierre de Rome*, 1489.)
Au tombeau de saint Pierre martyr, à Saint-Eustorge de Milan (1338), la statue de la Force est ceinte, sur son aube, d'un cordon, noué en avant, avec les deux bouts pendant sur les côtés : quatre boutons ou nœuds sont espacés régulièrement dans la longueur des pendants, qui se terminent chacun par un effilé. — A Pavie, au tombeau de saint Augustin (1362), les anges ont l'aube ceinte d'un cordon attaché en avant et qui retombe sur les côtés, où il se termine par un bouton et une houppe : il est formé d'une série de fils alternativement droits ou obliques. — A

et *in cornu evangelii*, sont affectés au missel. Rome n'en admet plus qu'un, mais on en retrouve deux dans le royaume de Naples, comme au moyen âge [1].

L'inventaire de Boniface VIII comprend deux sortes d'objets : les uns sont communs et se rencontrent ailleurs ; les autres, au contraire, paraissent ici pour la première fois ou sont encore d'introduction récente dans les inventaires. Il est donc opportun de comparer ce document à ses similaires.

J'ai publié dans les *Annales archéologiques*, t. XVIII, p. 18 et suivantes, un autre inventaire du même pape, relatif à la cathédrale d'Anagni : ces documents s'éclairent mutuellement.

De part et d'autre, l'aube est rehaussée de pièces de rapport, ce qu'on a nommé plus tard les *cinq pièces* : la plus apparente est le *pectoral*, placé sur la poitrine ; les *gramiciæ*, *paraturæ* et *fimbriæ* sont spéciales aux manches ; plus tard, on les transformera en poignets mobiles, *pugnalia* [2]. Les aubes d'Anagni sont fort riches et, en conséquence, minutieusement décrites :

Una alba cum pectorali de auro et pernis grossis ad ymagines Salvatoris

Bergame, dans l'église de Sainte-Marie-Majeure, au tombeau du cardinal Longhi (xiv° siècle), le cordon est noué sur le côté et tombe droit ; il se termine par un bouton, d'où sortent trois petits boutons tenus par des tigettes et terminés par des houppes.

1. Deux coussins de ce genre ont figuré, en 1887, à l'Exposition rétrospective de Tulle. Comme ils sont en cuir, ils rappellent cet article de l'Inventaire de Pierre de Médicis (1464) : « Uno guanciale per lo messale di cuoio, » qui était précédé de cet autre : « Uno guanciale per lo messale di zetani broccato. »
Dans l'inventaire du Saint-Siège, en 1295, les *coxini* ne sont pas par paire (n°° 1115-1142).
2. « Item, unum camisum, pugnalia sunt ad perlas. Item, unum camisum... cum pugnalibus de opere Cyprensi ad perlas. Item, duo frustra pro pugnali. » (*Inv. du S.-Siège*, 1295, n°° 1005, 1009, 1352.) — « Item XXII poignalia et defficiunt duo. Item octo poignalia competentia et XVI alia talia qualia. Item scripta sunt in alio inventario IIII°° alia poignalia pro mortuis, quæ tunc et nunc defficiunt, restat unum de bougrano.» (*Inv. de la cath. d'Angers*, 1418.) — « Item... sex poigneti, que fuerunt facti de antiquis paramentis. Sex poigneti, trium albarum,... panni persei deaurati, seminati magnis floribus lilii et rosis aureis, pro majoribus festis confessorum. Sex poigneti trium albarum,... de panno damasceno viridi, pro festis simplicibus confessorum. » (*Ibid.*, 1467.) — « Primo tres albe de bona tela, cum paramentis subtus hal.entibus arma domine ducisse Anne de Cypro, cum certis operibus de auro et perliis et duabus partibus pugnetorum. » (*Inv. de la Ste-Chapelle de Chambéry*, 1483, n° 174.) — « Item paramentum unius albe de broderia,... cum duobus coleriis ejusdem broderia pro duobus amictis et uno poigneto.» (*Ibid.*, 1505.)
On voit de curieux poignets aux statues du puits de Moïse, à Dijon. Les trois variétés sont : des ronds, alternativement marqués d'une croix alésée et d'un treillis ; un échiqueté, de deux tires, avec une ligne diagonale de gauche à droite, dans chaque carré ; un losange, semé de petits points.

et beate **Virginis** et quatuor aliis, cum fimbriis de dyaspero laborato ad pappagallos et alios labores in manicis, paraturas cum tribus ymaginibus. — Item alia alba cum pectorali ad aurum cum ymagine beate Virginis fugientis in Egyptum et in manicis tres ymagines per quamlibet et cum fimbriis aureis laboratis ad plures ymagines.

La dalmatique ancienne ressemble beaucoup pour la forme à l'aube, à cette différence qu'elle ne serre pas le corps de si près, étant plus ample. Elle a aussi, pour la décorer, des *gramiciæ* [1] et des *paraturæ* aux manches et en bas, vers les pieds ; en plus, des orfrois aux épaules et au col.

Una dalmatica.... cum.... aurifrisio in spatulis et collo. — I dalmatica cum aurifrisiis.... in manicis. Una dalmatica.... cum aurifrisiis et cerratis in manicis. Dalmatica... ad paraturas in manicis et per pedes.

Le complément de la dalmatique est la tunique du sous-diacre, de manière à former le parement complet, compris aussi sous la dénomination de *chapelle* [2]. L'inventaire d'Anagni enregistre ainsi deux tuniques :

Una tunica ejusdem coloris et similibus paraturis. — J tunica de panno serico virgato [3].

Il y avait onze chasubles à la chapelle Saint-Boniface, d'étoffes et

1. Du Cange cite Rossi et fait de *gramata* une variante de *gramicia*, qu'il définit « limbus vestis ». Francisque Michel dit que *gramites* vient du grec γράμμα, frange, bordure, et veut y voir l'équivalent de *vestis litterata*, en sorte que *cum gramatis* devrait s'interpréter *écrit*. Le vrai sens est *galon, parement*, et non *paratura*.

Granatis doit être une faute du copiste pour *gramatis* dans les deux articles suivants : « Item, tunicam et dalmaticam de panno tartarico albo subtili, sine laborerio, cum granatis de panno tartarico nigro ad folia aurea. Item, tunicam et dalmaticam de panno tartarico albo, cum granatis de panno tartarico et indico ad medalias aureas. » (Nos 932, 933.)

2. « *Capella* etiam pro ipso integro caparum ecclesiasticarum apparatu sumitur, id est capa, tunica, dalmatica, etc. » (Du Cange.) — V. Œuvr. compl., t. I, au mot *Chapelle d'ornements*.

Pierre IV d'Orgemont, évêque de Paris, qui mourut en 1409, légua à sa cathédrale par testament, à la charge d'un anniversaire, une chapelle de velours dont les orfrois portaient ses armes : « Reverendus in Christo pater et dominus Petrus de Ordeo Monte, quondam miseratione divina episcopus Parisiensis, qui in suo testamento seu ultima voluntate nobis et Ecclesie nostre legavit capellam suam integram de velooto, seminatam stellis aureis, habentem orfreda ad arma sua, pro uno anniversario sollempni anno quolibet celebrando. » (Guérard, *Cartulaire de Notre-Dame de Paris*, t. IV, p. 3.)

3. Voir sur les *virgæ* et *virgulæ* (raies), les nos 1040-1044 de l'inventaire du Saint-Siège en 1295.

de couleurs diverses. A Anagni, on a soin de spécifier leur orne-
mentation par le travail à l'aiguille, sans oublier les différentes par-
ties, comme le *pectoral* et l'*orfroi* :

Una planeta... cum frisio de auro cum pernis et ymagine Salvatoris in
pectorali. — Una planeta de samito laborato de auro cum acu ad leones,
pappagallos. — Una planeta.... cum aurifrisio de samito, laborato de
auro ad ymagines genealogie Salvatoris.

Les pluviaux de Rome sont simplement en étoffe; à Anagni, ils
sont plus *nobles* et ils ont, pour les fixer sur la poitrine, ou un fer-
mail [1] gemmé ou des boutons d'orfèvrerie :

Unum pectorale argenteum deauratum pro pluviali, cum xxviij lapidi-
bus, videlicet xilj saffiris et xv granatis et xvij pernis grossis [2]. — Unum
pluviale.... cum aurifrisio et quatuor bottonibus de pernis. — Aliud nobile
pluviale... cum... quatuor boctonibus de auro et pernis. — Unum pectora-
le.... pro pluviali cum... XV granatis. — I pluviale... cum duabus pernis
de argento in caputio.

· A Rome, les orfrois sont indépendants; on peut donc les adapter
à volonté à divers ornements. Or, l'inventaire d'Anagni nous les
montre successivement à la chasuble, au pluvial, à la dalmatique
et à la *touaille* :

Planeta.... cum aurifrisio amplo. — Una tobalea... cum aurifrisio ad
ymagines Salvatoris. — Una tobalea cum aurifrisio ad roccas et lilia ad
aurum. — Nobile pluviale.... cum aurifrisio de pernis.

A Anagni, il y a aussi des broderies à l'aiguille et des ornements
de perles et d'émaux pour donner plus d'éclat au tissu.

Una planeta de samito, laborato de auro cum acu ad leones, pappagal-
los, grifos et aquilas. — Una dalmatica de dyaspero, laborata ad acum. —
Unum pluviale de samito rubeo laborato ad acum de auro battuto. —
Una dalmatica.... cum pernis et paraturis similibus in manicis. — Una
dalmatica.... cum decem ymaginibus et aurifrisio ad spatulas cum pernis.
— Una alba cum pectorali de auro et pernis grossis ad ymagines Salvato-
ris et beate Virginis. — Unum aliud nobile pluviale..... cum septuaginta
duobus petiis auri qui pro smaltis [3]. — Una dalmatica.... cum octuaginta

1. « Item, unum firmale pro pluviali de auro, cum V zaffiris grossis et quatuor
perlis et viij granatellis, cum acu argentea. » (*Inv. du S.-Siège*, 1295, n° 373.)
Voir aussi les n° 375, 377.

2. *Perna* se dit de la nacre de perles, pinne marine. Pline la définit : « Appellan-
tur et pernæ concharum generis circa Ponticas insulas frequentissimæ, stant velut
suillo cruore longo in arena defixæ hiantesque. » (*Lib. III, cap. ult.*)

3. « Una tobalea... Et est tibi fronsale de pernis, cum triginta duobus smaltis
rotundis ad ymagines et cum sexaginta sex aliis smaltis mediis. »(*Inv. d'Anagni*.)

duobus plactis de auro et pernis, ad ystoriam beati Nicolai. — Unus calix.... cum.... pernis xij grossis et aliis pernis minutis in circuitu pomi. — Unum pectorale..... cum.... xvij pernis grossis.

Trois étoffes sont communes aux deux inventaires : le diaspre, le samit et le tartaire.

Una dalmatica de dyaspero, laborata ad acum (ad) pappagallos et flores qui ad modum crucis. — Una alba.... cum fimbriis de dyaspero laborato ad pappagallos et alios labores [1].

Diaspre, écrit Francisque Michel, vient du grec δίασπρον, qui signifie *deux fois blanc*. Il fut surtout fabriqué en Autriche et en Grèce. V. Gay donne une définition qui manque de clarté, car elle ne permet pas de distinguer le *diaspre* du *damas* ou du *brocart*. « *Diapré, diaspinel, diaspre*, diversifié de couleurs et d'ornements, comme vignettes, rinceaux, fleurs, animaux, moresques, grotesques et damasquines. Parmi les soieries, les diaprés ou diaspres sont des draps façonnés en brocarts, comme les produits des fabriques de Damas ou leurs imitations. » Ce seul article de l'inventaire d'Anagni détruit cette théorie, puisque les *ornements* du diaspre, *perroquets* et *fleurs*, y sont brodés à l'aiguille : « Item una dalmatica de dyaspero, laborata ad acum (ad) pappagallos et flores qui ad modum crucis. »

Le samit était une étoffe de soie, de fabrication orientale, qui *ressemble en lustre au satin*, disait Nicot, dans son *Thrésor de la langue francoyse*, imprimé au commencement du XVIIᵉ siècle [2]. Il était indifféremment rouge, vert, violet, noir et blanc.

Unum pluviale de samito rubeo. — J pluviale de samito viridi. — Unum pluviale de samito violacio. — Unum pluviale de samito nigro. — Una planeta de samito albo.

Il y en avait de *fin* et de *gros*, suivant la qualité du brin : ·
Due planete similes de samito subtili. - · Una planeta violata de samito grosso.

1. « Item, unum pluviale de diaspro. Item, unum pluviale de diaspro de Antiochia. Item, unam planetam diaspri albi. Item, unam planetam de diaspro albo. Item, unam dalmaticam de diaspro albo. Item, unam tunicellam de diaspro albo Antiocheno. Item, unam planetam de diaspro viridi. Item, frustrum de diaspro de Anthiocia. Item, V frustra de diaspro albo de Antiocia. » (*Inv. du S.-Siège*, 1293, nᵒˢ 887, 888, 906, 911, 924, 937, 972, 444, 1262.)

2. Francisque Michel, auquel il faut toujours recourir, dit que le samit, du latin *examitum* ou *heximitum*, était une « étoffe à fils sextuples », « à chaine sextuple » comme le nom primitif l'indique, car il dérive du grec ἕξ et μίτας, fil mêlé à la trame. Cette étoffe, fabriquée en Orient dans les parties occupées par les musulmans (Égypte et Perse), fut imitée, au moyen âge, à Palerme et à Lucques.

Le *tartaire* figure plusieurs fois dans l'inventaire d'Anagni :

Item, una dalmatica, de panno tartarico ad aurum. — Item, una dalmatica de panno tartarico, intus rubeo et foris viridi ad aurum. — Item, una dalmatica de panno tartarico viridi ad aurum. — Item, una tunica similis coloris. — Item, unum pannum tartaricum rubeum longum, ad aurum. — Item, unum pannum tartaricum violatium ad aurum, longum. — Item, unum pannum sericum tartaricum. — Item, alius pannus, qui viridis coloris, tartaricus.

Francisque Michel dit que le mot est écrit au moyen âge *tartaire*, *tartayre*, *tartare et tartarin*, et que la fabrique était en Tartarie. Il ajoute qu'il y en avait de toutes les couleurs et qu'il était à raies, le plus souvent d'or; il exprime en même temps son embarras pour le distinguer du diaspre et du samit.

Voici quelques autres textes sur ce tissu :

Item, unum dorsale de panno tartarico albo. Item, unum pluviale de tartarico rubeo ad aurum. Item, unam planetam de panno tartarico albo ad aurum. Item, tunicam et dalmaticam de panno tartarico albo subtili. (*Inv. du Saint-Siège*, 1295, n⁰ˢ 825, 897, 907, 933.) Un chapitre tout entier, comprenant trente n⁰ˢ, de 1143 à 1172, y est consacré aux *panni tartarici*. En outre du subtil, qui reparaît aux n⁰ˢ 1156, 1157, 1159, 1160, 1161, ce même inventaire signale trois variétés : le vélu, *pilosum* (n⁰ 1165), le tabi « pannum tartaricum de attabi » (n⁰ˢ 1166, 1167), et le kandi, « pannum tartaricum de canci » (n⁰ 1168).

Item, un autre chaperon, fourré de tartaire vert. (*Inv. de Jeanne de Presles*, 1317, n⁰ 128.) — Deux bons estuis de broderie,.... dont les fons sont couverts de tharthaire arlant. Item, une chasuble d'un tharthaire azuré. Item, une autre chasuble d'un tharthaire ynde. Item, une autre chasuble d'un tharthaire vert. (*Inv. du Saint-Sépulcre de Paris*, 1379, n⁰ˢ 33, 38, 39, 42.) — Item, une chambre brodée de satanin azuré.....et sont les courtines de ladite chambre de tartaire vert rayé d'or. Trois custodes de tartaire vert royé d'or. (*Inv. de Charles V*, 1380, n⁰ˢ 3536, 3539.)

Dans les deux inventaires il est enregistré des touailles :

Item, una tobalea, de opere theotonico, in qua est in medio Agnus Dei et in circuitu diverse ymagines et litere. Et est ibi fronsale de pernis, cum triginta duobus smaldis rotundis ad ymagines et cum sexaginta sex aliis smaltis mediis et nonaginta quinque coccuis deauratis. — Item, una tobalea, de opere theotonico, cum ymaginibus Salvatoris et quatuor evangelistarum in medio, cum aurifrisio ad roccas et lilia ad aurum. — Item, alia tobalea, de opere theotonico, in qua est Agnus Dei in medio cum aurifrisio ad roccas et lilia ad aurum. — Item, una alia tobalea, de opere theotonico, cum fronsali de auro ad ystoriam beati Thome archiepiscopi Cantuarien. — Item, una tobalea, de opere theotonico, ad capita Regum, cum

aurifrisio ad ymagines Salvatoris in medio, parte a dextris, parte a sinistris, cum pernis et viginti novem cocculis argenteis deauratis. — Item, una tobalea, de opere theotonico, cum aurifrisio contrastato.

L'inventaire d'Anagni éclaire singulièrement la question : la *tobalea* est bien une nappe d'autel, suivant son acception usuelle [1], non un parement [2]; elle est d'*œuvre d'Allemagne* et ornée, aux extrémités pendantes, d'un *orfroi*, et, à la partie retombant en avant, d'un riche *frontal,* où des *émaux* et des *clochettes* de cristal remplaçaient la frange.

Boniface VIII aimait le luxe. Aussi Rome et Anagni reçoivent un calice d'or pour les solennités, sans préjudice de plusieurs autres pour l'ordinaire :

Unus calix alius aureus, cum xiij zaffiris grossis, uno toppatio et aliis lapidibus pretiosis et pernis XII grossis et aliis pernis minutis in circuitu pomi subtus et supra. — Unum calicem aureum, cum smaltis in pede. — Unus calix argenteus deauratus, cum fuso pedis et pomo smaltato. — Unus alius calix argenteus, optime deauratus, cum fuso pedis et pomo smaltatis.

Je ne pousserai pas plus loin l'examen des concordances; j'ai hâte d'arriver aux divergences, qui portent sur quatre points : les *croix,* les *chandeliers* [3] les *corporaliers* et les *corporaux.*

A Anagni, il n'y a d'inscrits que deux chandeliers hauts et une seule croix à pied :

Duo candelabra argentea alta cum tribus pomis. — Una crux argentea deaurata, cum crucifixo sine auro in corpore, Agnus Dei a tergo et quatuor evangelistis smaltatis et cum pede amplo quadrato cum quatuor smaltis, cum lapidibus pretiosis tam in cruce quam in pede.

A Rome, je constate trois croix, trois encensoirs et six chandeliers. Les trois articles 2, 8, 9 et 13 doivent aller de pair, c'est-à-dire qu'il y a deux chandeliers et un encensoir [4] pour chaque croix.

1. « *Tobalea,* mappa, mappula, gallice *touaille.* » (Du Cange.) L'inventaire de la Ste-Chapelle, en 1376, ne laisse pas de doute sur le sens. « Item, XX tobaliæ sive mappæ pro altaribus. » Dans l'inventaire du Saint-Siège, en 1295, un chapitre est intitulé : *Cortine et tobalee de Alamania et Lombardia et alie tobalee serice ad diversa laboreria et tele Remenses et Pisane* (n° 1378-1412).

2. Le parement, dans l'inventaire d'Anagni, est appelé *dossale.* A St-Pierre, il y a aussi des *doxalia,* distincts des *tobaliæ;* ils devaient former dossier à l'autel, suivant la définition de Guillaume Durant : « Dorsalia sunt panni in choro pendentia a dorso clericorum. » *(Ration,* lib. I, cap. 3, n° 33.)

3. Voir les *Candelabra,* n°ᵉ 516-534 de l'*Inv. du Saint-Siège* en 1295.

4. Les *Monumenta Germaniæ historica* me fournissent ce document de l'an 856

La croix fixe était sur l'autel avec ses deux chandeliers habituels ; les deux autres croix, plus riches, puisqu'elles sont en jaspe et en cristal, monté en argent, étaient escortées des quatre autres chandeliers. Là-dessous se cache une théorie liturgique, qui n'a pas encore été expliquée et qui a donné lieu à une méprise archéologique.

Les deux croix processionnelles, précédant chacune une des deux files du clergé marchant deux à deux, étaient fréquentes au moyen âge. Elles ont disparu à Angers, lors du changement de liturgie : c'est un tort grave ; on a fait mieux à Trèves en les maintenant, et je les y ai vues avec plaisir comme un vestige du passé. On peut, à ce propos, multiplier les textes d'inventaires et les documents.

Ditmer, évêque de Mersebourg, mort en 1018, raconte que le roi Henri donna « evangelium, auro et tabula ornatum eburnea, et calicem aureum atque gemmatum, cum patena et fistula ; item cruces duas ».

En 1022, l'évêque de Cambrai, Gérard, reçut de l'empereur « duas parvas cruces aureas, pallium quoddam rubei coloris ».

En 1025, « Domnus episcopus munera quæ acceperat a rege, retentis duabus crucibus quæ usque hodie preferuntur ad processiones S. Mariæ, data pro eis una aurea et preciosis lapidibus fabrefacta. »

« Due magne cruces argentee et deaurate. » (*Inv. de la cath. de Rouen*, XII° s.)

M. Deschamps de Pas a publié l'*Ordinarium* de Saint-Omer, sous ce titre : *Les cérémonies religieuses dans la cathédrale de Saint-Omer, au XIII° siècle.* Les deux croix y sont souvent indiquées aux processions. Le dimanche des Rameaux, « duo pueri ad cruces discoopertas, duo pueri ad candelabra et duo ad thuribula » (p. 63). — Le Samedi Saint, « duo pueri ad cruces, pueri duo ad cereos et duo pueri ad thuribula » (p. 79). — Le jour de Pâques, « VII pueri, scilicet unus ad crisma, duo ad cruces et duo ad thuribula » (p. 86). — A Saint-Marc, « duo pueri ad cruces, duo ad cereos, et duo ad thuribula, et duo ad vexilla, induti albis, et duo in superpelliciis ad aquam benedictam » (p. 97).

« Tertia feria post Pascha, summo mane, universi fratres (du Mont Cassin), vestibus sacris induti, assumentes cruces aureas ad procedendum, et turribula, atque ceraptata, necnon et textus evangeliorum, et capsas, diversosque ornatus atque thesauros ecclesiasticos, procedebant. » (Pertz, t. IX. p. 602.)

L'inventaire de Saint-Pierre de 1489 enregistre trois encensoirs et une seule navette : « Turribulum unum magnum argenteum. — Turribulum aliud mediocre, etiam argenteum. — Turribulum aliud parvum argenteum. — Navicella una argentea, cum cocleare pro incenso. » (*Tesoro*, p. 125.)

1. « In cornibus altaris duo sunt constituta candelabra, quæ, mediante cruce, faculas ferunt accensas... Inter duo candelabra in altari crux collocatur media, quoniam inter duos populos Christus in Ecclesia mediator existit, lapis angularis, qui fecit utraque unum. » (Innoc. III, *de Myst. miss.*, lib. I, cap. 21.)

« Duas cruces argenti parvas. » (*Inv. de Saint-Pierre des Cuisines*, 1350.)

A Parme, aux premières vêpres de Saint-Bernard : « Duobus clericis cruces deferentibus et tribus ceroferariis præviis. » Pour la Purification : « Duobus cruciferariis et tribus ceroferariis et duobus thuriferariis præcedentibus... processionaliter gradiantur. » La veille de Saint-Jean-Baptiste : « Duobus crucibus et tribus ceroferariis præcedentibus. » Le Jeudi Saint, pour la réconciliation des pénitents, la procession se rend à la chapelle Sainte-Agathe : « Duo ceroferarii atque duo thuriferarii et duo subdiaconi cruciferarii. Et vadunt bini et bini... semper prævlis duobus cruciferariis. » Aux grandes Litanies, « sine vexillo et duabus crucibus præcedentibus, » et aux Rogations, « primo vexillifer, deinde duo cruciferarii, post quos sequantur clerici. » (*Stat. Eccl. Parmen.*, 1417, p. 95, 118, 132, 151, 157, 176.)

« Due magne cruces argenti, cum certis lapidibus deaurate, quas redimit D. Guill. Foseys precio CC et L franc., ut dicitur a Petro Burgensis, cive quondam Lugduni. » (*Inv. de la cath. de Lyon*, 1448.)

« Deux croix d'argent avec crucifix et les bastons revestus d'argent que l'on porte en procession. » (*Inv. de Saint-Omer*, 1557, n° 28.)

« Nous veismes une merveilleuse richesse d'or et d'argent, de pierreries et d'ornements, les deux grandes croix. » (*Trésor de Saint-Lambert de Liège*, 1615.)

« Quatre croix d'argent doré, dont les deux grandes servent aux processions de l'Église et les deux autres, plus petites, servent aux processions de Saint-Marc et des Rogations. » (*Inv. de la cath. de Reims*, 1622, n° 3.)

Dom Jacques Boyer assista, en 1712, au jubilé du Puy. La fête ouvrit par une procession : « Les deux porte-croix étaient précédés du suisse, du bedeau et de plusieurs soldats des Isles. Ensuite venait le capiscol, les quatre plus anciens chanoines, en chape, portant chacun un gros flambeau de poing, deux enfants de chœur avec des chandeliers d'argent, deux thuriféraires. » (*Journal de voyage*, p. 190.)

Le *Mémoire instructif pour l'ordre de la procession du Sacre de saint Julien d'Angers, en 1784*, publié par M. Hautreux, parle ainsi des deux croix, l'une d'argent, l'autre de vermeil, dont faisait usage la collégiale : « Il n'y a plus... que quatre acolytes, deux porte-croix, quatre porte-textes..... Aussitôt après la grand-messe, le troisième maître de cérémonies aura soin de faire apporter ou d'apporter lui-même, à l'autel de la paroisse, les deux croix qu'il placera dans les anneaux qui sont à la balustrade, avec les quatre textes, les quatre chandeliers... Au commencement du dernier psaume de sexte, les deux premiers maîtres de cérémonies..... feront entrer en ordre dans la nef..... Les deux acolytes de la deuxième croix, c'est-à-dire de celle qui doit être à la tête de la procession ; les deux acolytes de la première croix, c'est-à-dire de celle qui doit marcher le

plus près du Saint-Sacrement; les deux croix, la première à droite; les deux textes de la seconde croix, les deux textes de la première croix..... Quand il est temps de se mettre en marche,..... le quatrième maître des cérémonies fait partir l'exorciste, les acolytes de la deuxième croix, la seconde croix et le porte-texte de cette croix, et il fait suivre les Messieurs du petit séminaire, qui sont en surplis, et ceux du grand séminaire... Après les Messieurs du grand séminaire, qui sont en chape, il fait partir les acolytes de la première croix, et les textes de cette croix..... Le quatrième maître conduira l'exorciste, la croix blanche, ses acolytes et ses textes au reposoir, tous six *ad cornu evangelii*... Le troisième maître fera placer la croix de vermeil avec ses acolytes et ses textes à l'autre bout du reposoir *ad cornu epistolæ*. » (P. 4, 6, 7, 8, 10, 17, 18, 19.)

M. Léon Gautier, qui cite les deux textes suivants dans ses *Tropes* (p. 196, 223), n'en donne pas la date : Le jour de Pâques à matines, à Laon : « Primo præcedit clericulus, aquam benedictam deferens; hunc sequentur duo clericuli ferentes insignia; duo alii clericuli ferentes cereos; duo alii clericuli, cappis sericis induti, ferentes duas cruces aureas. »

Pour la procession des Rameaux, à Besançon : « Primum aqua benedicta, dehinc vexilla, tunc candelabra sicque thuribula. Dehinc cruces. Tunc subdiaconi cum Evangeliorum libris. Tunc feretrum cum reliquiis sicque duo acolithi cum candelabris, duo cum thuribulis aureis.. Sicque seniores,... incedentes bini et bini. Dominus autem pontifex veniat ultimus omnium, quam præcedat crux. »

Du Cange cite ces textes sans date où il est question de plusieurs croix : « Deum precaturi cum crucibus, vidit B. Remigium et S. Martinum deforis eisdem crucibus obviantes. » (*De mir. sanct. Walburgis*, lib. III.) — « Per universum mundum cruces in Rogationibus solent elevari. Paratis omnibus, cruces a fidelibus efferrentur. » (*Ibid.*) — «Extra civitatem cum crucibus atque promiscuo genere populi orandi gratia secundum morem processit. » (*Vit. sancti Arnulfi, Meten. ep.*)

Un manuscrit du xiiie siècle, à la Bibliothèque Nationale, a une miniature consacrée à saint Patrice ouvrant le purgatoire. Il est suivi de deux clercs portant chacun une croix et d'un troisième qui tient le bénitier : elle a été reproduite dans les *Arts somptuaires au moyen-âge*, qui donnent aussi, d'après un manuscrit de la Bibliothèque Royale de Bruxelles, une miniature du xe siècle, où, à une translation de reliques, deux croix sans crucifix sont portées en avant de la châsse.

Ces croix se plaçaient, pendant l'office, derrière l'autel, à droite et à gauche [1] : ainsi a-t-on fait à Lyon, où elles sont à demeure, et où

1. Baldéric, dans la *Chronique d'Arras et de Cambrai*, liv. III, ch. 44, parlant de la consécration de l'église Notre-Dame, à Cambrai, en 1080, énumère, parmi les dons de l'évêque Gérard en 1030, des croix d'or qui furent substituées à celles en

ou leur donne une signification symbolique qu'elles n'ont certainement pas [1].

argent, de chaque côté de l'autel : « Auream tabulam ampliavit utrisque lateribus argenteis subrogans cruces, cum ventilabris æque aureis, renovavit. »

L'inventaire de Saint-Sernin de Toulouse, en 1246, énumère: « 1 crux de auro et altera de argento... et II° thoalæ de serico ad tenendum cruces... VIII candelabra de cupro vel de metallo et II° cruces ad altare majus et magna crux ubi est crucifixus magnus et III cruces parve et in duabus est lignum Domini. — In ecclesia de Livraco sunt... II° vexilla, et II° turibula et II° cruces. — In capella de Olverio,.. due cruces. » (N°˙ 29,93,98.)

Sicard, dans le *Mitrale* (VI, 15), indique plusieurs croix à l'autel : « Altare quoque (à Pâques) suis ornamentis decoratur, ut vexillis, crucibus, quæ, secundum quosdam, significant victoriam Jesu Christi. »

« Item, sur le grand autel sont deux grandes croix de bois, couvertes d'argent doré et sont couvertes partout de pierreries, au milieu est une grosse pierre de....., un grand crucifix et quatre petites figures. » (*Inv. de Cluny*, 1383, n° 159.)

« Deux aultres croix de cristal, estans deseure le table d'aultel. » (*Inv. de Saint-Omer*, 1357, n° 34.) « Deulx autres doubles croix d'argent doré, servant au prettre célébrant au grand autel. « (*Ibid.*, n° 31.)

« Plus, deux croix d'argent accoutumées de porter à l'autel et aux processions, assises sur deux panneaux de cuivre doré. » (*Inv. de la cath. d'Auxerre*, 1567.)

En 1767, le chapitre de la cathédrale de Lyon fit dorer « deux grands chandeliers, appelés *candelabres*, à l'usage du grand chœur, cinq chandeliers servant aux acolytes et les deux grandes croix du maitre-autel. » (Niepce, *Les trésors des églises de Lyon*, p. 90.)

Un ivoire du Musée de Ravenne (IV° — V° siècle), provenant de l'abbaye de Saint-Michel de Murano, près Venise, représente le Christ assis entre deux longues croix pattées. (Gori, *Thes. vet. diptych.*, t. III, pl. VIII.)

L'évangéliaire de la bibliothèque de l'Université de Prague (XI° siècle) figure un autel portant une châsse entre deux chandeliers et ayant, à chacune de ses extrémités, derrière la table, une croix pommetée et hastée (*Mittheilungen*, t. V, p. 16, f. 1.)

Le *Monasticon Anglicanum*, t. I, p. 121, reproduit une vue de l'autel de l'abbaye de Saint-Augustin : or, aux deux extrémités, au-dessus des portes latérales qui conduisent au chœur des religieux, sont deux croix, tréflées, gemmées et sans crucifix. Elles sont à l'alignement du gradin qui supporte les reliques.

1. Cet usage des deux croix n'existait peut-être pas encore en 1208, époque à laquelle une charte de l'archevêque Renaud de Forez reconnaît aux pelletiers de la ville de Lyon le droit d'être reçus par le chapitre à la porte de la cathédrale, le 24 juin, « cum ceremonia et vestibus sacerdotalibus et cum cruce. » (Bégule, *Monogr. de la cath. de Lyon*, p. 2.) Or, *cruce* étant au singulier, il s'ensuit rigoureusement que les chanoines de Lyon ne se faisaient précéder que d'une seule croix aux processions : c'était la croix dite capitulaire. Les deux croix pouvaient être réservées pour les processions majeures, comme à Angers, où il n'y en avait qu'une seule à l'ordinaire.

Dans un vitrail du XIII° siècle, à la cathédrale de Lyon (Bégule, *Monogr. de la cath. de Lyon*, p. 110), on voit une procession qui s'avance à la porte de la ville pour recevoir une châsse contenant des reliques. L'évêque, la crosse dans la main droite, est précédé d'un clerc portant soit la croix processionnelle, soit la croix archiépiscopale. Si c'est cette dernière, notons qu'elle n'a qu'un seul croisillon ; si c'est, au contraire, la première, il est bon d'observer qu'elle est unique. Les deux croix de l'autel, si elles remontent comme origine à l'époque du vitrail, ne seraient donc pas certainement des croix de procession, puisque la métropole ne se servait que d'une seule. On voit que la question demeure un peu obscure.

Parfois s'ajoutait une troisième croix[1] : Angers l'avait avant la Révolution[2]. Or celle-ci se mettait sur l'autel, au milieu, en face du

[1]. « Cruces ΙΙ aureæ, 1 argentea. » (Inv. de Saint-Père de Chartres, x⁰ siècle).

D'après le cérémonial manuscrit de Beroldo, rédigé au XII⁰ siècle, on portait trois croix à Milan pour la procession de la Chandeleur faite par l'archevêque : « La croce dei vecchioni precede tutti... L'osservatore ostiario porta la croce avanti al primicerio de decumani... Il settimanario ostiario porta la croce d'oro nel mezzo dé sacerdoti e leviti. »

« Due magne cruces argentee et deaurate. Et nova crux argentea cum lapidibus deaurata, que fecit fieri Rotradus Roth. Archiep. Tres cruces parve de cupro deaurate. » (Inv. de la cath. de Rouen, xiii⁰ siècle.) A certains jours, on se servait de deux croix et de trois aux solennités.

« In ecclesia de Merglos sunt... tres cruces et tres candelabra et IΙ⁰ turibula. — In ecclesia de Anasco,... duo candelabra et tres cruces. — In ecclesia de Mercus,... III cruces. Prioratus de Glisiolis,... IIII⁰ʳ cruces. » (Inv. de Saint-Sernin de Toulouse, 1246, n⁰ˢ 108, 109, 111, 115)

« Tres cruces cupri deaurate. » (Dons faits par le doyen Henri de Rochefort à la cathédrale de Lyon, en 1334.)

« Due magne cruces argenti. Quedam crux argenti deaurata, una cum lapidibus intus et extra, cum suo pede de lotone. » (Inv. de la cath. de Lyon, 1448.)

« Tres cruces habent : maximam cupream, preter crucifixum argenteum; mediam cupream totam; minimam argenteam, in qua non est crucifixus. » (Inv. de Saint-Denis de Troyes, 1526.)

« Tres cruces habent, quarum due majores argentate, alia cuprata. » (Inv. de Saint-Nisier de Troyes, 1527.)

« Crucem deauratam ligneam, cum pede cupreo, in qua est portio ligni vivifici. — Duas habent cruces, que solent anteferri in processionibus, alteram argentatam et alteram dumtaxat cupream. » (Inv. de Saint-Aventin de Troyes, 1527.)

Martène (De antiq. monach. ritib., lib. IV, c. 1) donne cet ordre pour la procession: « Post tertiam agitur festiva processio per claustrum. Primo loco ponitur aqua benedicta, secundo tres cruces, deinde textus evangeliorum duo a duobus subdiaconibus tunicatis feruntur, habentes utroque latere bis bina candelabra, ante se vero duo thoribula. »

Laurent de Vérone parle des trois croix dans son poème de Bello Balearico:

« Tresque cruces noctis quibus alternare labores
Continuos possent et se recreare quiete,
Sub tribus egregie generosis distribuerunt. »

L'église de Carrière-Saint-Denis possède un retable en pierre sculptée, de la seconde moitié du XII⁰ siècle M. Rohault de Fleury le décrit dans ses Retables, p. 45. « Parmi les dessins de M. Viollet-le-Duc, dit-il, exposés en 1880, j'ai vu le relevé qu'il avait fait de ce retable et la note qu'il avait prise de trois trous dans le haut, larges de 0,03 et également profonds de 0,03. Il les supposait destinés à recevoir trois croix. »

Dans une miniature du XI⁰ siècle, à la Bibliothèque Nationale, reproduite par Rohault de Fleury (La Sainte Vierge, t. I, pl. XXXII), on voit à un autel trois grandes croix pattées et hastées, qui sont évidemment des croix de procession. Celles des deux côtés portent chacune, au-dessous du croisillon, un petit étendard carré, flottant et à plis.

Trois croix se remarquent aussi, au XIII⁰ siècle, à un autel, au-dessus d'une châsse, sur un vitrail de la cathédrale de Bourges.

[2]. La procession des Rameaux se faisait dans cet ordre : « 1° Le porte-bénitier, les diacres portant leurs croix et les sous-diacres portant leurs textes, précédez des

célébrant, et souvent elle contenait des reliques. L'usage en était très ancien, puisqu'elles figurent toutes trois dès le viii° siècle.

M. de Rossi a publié le premier, dans son *Bulletin d'Archéologie chrétienne*, 1875, pl. XI, une sculpture grossière du monastère de Ferentillo, en Ombrie, qui peut dater de cette époque. L'autel est accompagné de trois disques crucifères, élevés sur des hampes et posés sur des pieds bifurqués. Feu de Linas, en le reproduisant (*Rev. de l'Art chrét.*, 1883, p. 495), y voit des *flabella liturgiques*. Je ne puis me ranger à cette opinion : ce sont des croix de procession, portées par conséquent et posées provisoirement sur un pied, pour la durée des saints offices et la décoration de l'autel.

Qu'il y ait eu des croix processionnelles ainsi auréolées, en manière de disques, je n'en veux d'autre preuve que les armoiries de Toulouse, au xv° siècle, où l'agneau pascal porte, non un *flabellum* qui n'aurait pas de signification, mais, sur une hampe, un disque timbré d'une croix. (*Mém. de la Soc. arch. du Midi*, t. VIII, pl. 2, n°s 1, 5 [1].)

Chaque croix avait sa paire de chandeliers [2], et les acolytes, en arrivant près de l'autel, les alignaient au bas des marches, suivant une rubrique qui est inscrite dans un des ordres romains primitifs. Tel est le sens exact et vrai des six chandeliers requis au maître-autel, à l'époque moderne. Supposez un office pontifical, un septième chandelier précède la croix principale, et alors on comprend pourquoi le *Cérémonial des Évêques* exige maintenant sept chandeliers, qui rappellent la plénitude des dons de l'Esprit-Saint. Les sept chandeliers escortant la croix subsistent aux pontificaux du pape ; ils ont été repris avec raison à ceux des archevêques de Tours

bedeaux et des deux grands acolytes ; 2° le chapelain portant la croix quarrée. » (*Cérémonial de l'Église d'Angers*, 1731, p. 216.)

Cette « croix quarrée » devait correspondre à la *major* de la cathédrale de Reims dont parlent ainsi, à l'an 941, les *Annales* de Flodoard : « Crux major ecclesiæ Remensis, auro cooperta gemmisque pretiosis ornata, ab eadem furtim aufertur ecclesia. »

1. Les croix de consécration sont souvent ainsi auréolées. Aux pignons des églises romanes on remarque également des croix inscrites dans des cercles, qu'on peut appeler des *roues* (*Rev. de l'Art chrét.*, 1886, p. 124.)

2. « Quatuor alia (candelabra) de argento, que ponuntur ante altare... Due magne cruces argentee et deaurate. » (*Inv. de la cath. de Rouen*, xiii° siècle.)

et de Lyon, car, autrefois, il en était ainsi dans nos églises de France, si fidèles à conserver les anciens rites.

A l'autel Saint-Boniface, les corporaux sont au nombre de quatre, par paires de deux. C'est la première fois que cet usage paraît dans un inventaire, et il persistait encore au XVII° siècle, comme il résulte du *Registre de la Confrérie du Saint-Sacrement, à Limoges.* Je vais lui chercher quelques analogues :

Item, duo paria corporalium. (*Inv. des Templiers de Toulouse*, 1313, n° 65.)

Item, viij paria corporalium, cum duabus capsulis, quorum tria de dono Johannis de Derby, quondam decani. Item, duo paria corporalium, cum una capsula nova. Item, una capsula de armis regis Alemannie. Item, coopertorium pro corporali. Item, par corporalium, de dono domini Johanis de Melbourne. (*Inv. de Lichfield*, 1345, n°° 154, 155, 156, 162, 209.)

Item, una bursa corporalis cum corporalibus suis et panno deaurato, cum Jhus in medio, cum litteris aureis et albis in circuitu, ad cooperiendum calicem, de velluto rubeo, cum Jhus in medio de perlis, cum razio in circuitu de perlis in circuitu, et cathena eciam de perlis et aliis ornamentis aureis. (*Inv. de Paul II*, 1457.)

1557. Deux paires de corporaux avec leur estuys. —Item, le grand corporal, de toille de Cambray, que avons faict faire.— Item, le petit corporal, semmé de perles. (*Inv. de Limoges.*)

1604. L'estuy avec deux paires de corporaux. (*Inv. de Limoges.*)

Victor Gay n'a pas observé que les corporaux se comptaient par *paires*, et pourtant le cas tient de très près à l'ancienne liturgie du diocèse de Limoges. En effet, sur un bas-relief sculpté à la cathédrale, au tombeau d'un évêque du XIV° siècle, on remarque saint Martial célébrant la messe : le corporal est plié en trois parties égales ; une est sous le calice, la seconde monte par derrière et la dernière recouvre le calice ; j'ai fait ailleurs pareille constatation. Dans la liturgie moderne, la pale a remplacé le troisième repli du corporal. A Limoges, on a dû, au XVII° siècle, abandonnant cette méthode assez peu commode, couper le corporal en deux parties, une pour le dessous et l'autre pour le dessus du calice. Voilà pourquoi, au rite romain, la pale ne diffère pas du corporal quant à la matière (les dimensions seulement en ont été restreintes), et aussi pourquoi, dans le Pontifical, corporal est au pluriel : *De benedictione corpora-*

lium... **Pontifex,** *corporalia benedicere volens, etc.* Là où la pale n'était pas encore admise et où n'existait plus l'usage d'un corporal unique et plié en trois, deux corporaux formant la paire étaient nécessaires.

L'emploi simultané de deux corporaux persista longtemps dans l'Église de France, comme en témoignent les observations suivantes :

Le Missel du xiv⁰ siècle, qui a figuré à l'exposition de Tulle et que je crois d'origine italienne, contient cette rubrique : « Calicem collocat in altari, corporali cohoperit. »

A Saint-Jean de Lyon, « il (le prêtre) pose l'hostie sur le corporal et de l'autre partie du corporal il en couvre le calice, comme les Chartreux qui disent la messe à peu près comme à Lyon. Il paraît, par un missel d'Orléans de l'an 1504, qu'on y offrait aussi *per unum* l'hostie et le calice et qu'on le couvrait du corporal. » (*Voyage liturgique du S^r de Moléon*, p. 57.)

A Sainte-Croix d'Orléans, « dans un Pontifical pour le Jeudi-Saint, manuscrit de deux à trois cents ans, il y a : « Cooperiat eum « (calicem) cum corporalibus. » Après le *simili modo*, etc., « repo- « nat calicem in loco suo et cooperiat corporale » (p. 198).

« On trouve dans ces mêmes Pontifical et Missel (d'Orléans, de 1504), qu'on couvrait encore alors le calice du corporal, comme on fait à Lyon et aux Chartreux, et non de la pale, qui est fort moderne » (p. 200).

A Notre-Dame de Rouen, « le calice était couvert, non d'une pale, mais du corporal » (p. 286). « Il est marqué dans le missel de Rouen de l'an 1516, que.... au *Per quem hæc omnia Domine*, le diacre s'approchait de l'autel, et il ôtait le corporal de dessus le calice, qu'il découvrait avec le prêtre » (p. 288).

Les corporaux se renfermaient dans des boîtes qui prirent en conséquence le nom de *corporaliers*, mais dont la dénomination varia dès l'origine, car on trouve indifféremment *capsa, capsula, cassum, casa, receptaculum, repositorium, copertorium, ornamentum*, et en français *étui* et *bourse* [1]. Le mot *domus*, employé en 1303 à Saint-

1. « Pour XII aulnes de toille blanche, dout a esté faite une aube, amict et III

Pierre du Vatican, est absolument insolite, mais il a une saveur biblique [1]. Du Cange ne l'a pas connu; il revient cependant dans l'inventaire de 1455 et à son équivalent_dans la *casa* de celui de 1436 : or *casa* signifie également *maison*. Nous pouvons remonter pour cet usage liturgique jusqu'au xii° siècle, car le XI° Ordre Romain donne cette rubrique au Vendredi-Saint : « Quidam cardinalis honorifice portat corpus Domini præteriti diei, conservatum in capsula corporalium. »

La question s'éclaircira encore mieux par ce texte de l'an 1208, qui mentionne deux corporaux avec leurs réceptacles : « Duo corporalia cum receptaculis eorumdem. » (Riant, *Exuviæ sacræ Constantinop.*, t. II, p. 85.) Il s'agit ici d'une lettre de Conrad de Krosigk, évêque d'Alberstadt, qui envoie de Constantinople à sa cathédrale plusieurs objets précieux ou reliques qui lui sont échus en partage dans la répartition faite par les croisés. Or ces corporaux n'étant pas considérés comme reliques, ce ne sont donc que des linges propres au saint Sacrifice que, suivant l'usage du temps, on renfermait dans une boîte. L'évêque en obtint deux.

L'Inventaire du trésor du Saint-Siège, sous Boniface VIII, en 1295, enregistre jusqu'à dix-neuf corporaliers :

Repositoria pro corporalibus. — Item, unum repositorium ad corporalia de argento deaurato, quod habet ab una parte crucifixum elevatum cum imagine M(arie) et Johannis et ab alia parte imago Salvatoris elevata. — Item, ex parte Crucifixi est unus cameolus et circa cameolum iiij zaffiri et plures alii zaffiri et lapides preciosi cum castonis et granatis, et ex parte Salvatoris sunt duo zaffiri et duo granati grossi; pond. xvij m. et iij unc. scarsarum; et deficit unus lapis. Et sunt ibi duo corporalia. — Item, unum repositorium pro corporali de cataxamito [2] rubeo, cum imagine Majestatis ab una parte sedentis et alia Crucifixi et beate Marie et Joannis, de auro

napes d'autel, au prix de 5 s. t. l'aulne, valent 3 fr.; pour uns cor poraulx, 10 s... t... une bourse à corporaulx. » (*Comptes de Guy de la Trémoille*, 1395.)

1. « Myrrha et gutta et casia a vestimentis tuis, a domibus eburneis. » (*Psalm.* XLIV, 9.)

2. « Aliud dossale pro dicto altari majori de catassamito cœlestino. — Item, unum aliud dossale pro dicto altari majori de catassamito cœlestini coloris. — Item unum dossale pro dicto altari de cataxamito rubeo ad magnos pavones et pennas avium de auro. — Item, unum dossale pro dicto altari de catassamito coloris cœlestini. — Item, unum dossale de catassamito rubeo. » (*Inv. de Saint-Pierre*, 1361.) *Voir* sur cette étoffe Fr. Michel, t. I, p. 362; t. II, p. 5, 454.

tractitio [1]. — Item, unum repositorium de opere anglicano [2] ad aurum, cum iiij imaginibus et perlis et vitris. — Item, unum repositorium de panno rubeo cum imagine crucifixi ex una parte et beatorum Marie et Johannis ex alia. — Item, unum repositorium cum imaginibus ad aurum. — Item, unum repositorium de tabulis [3], copertum de panno ad aurum in quo sunt duo leones. — Item, aliud repositorium de opere anglicano, cum imagine Salvatoris ex una parte et Virginis ex altera.— Item, unum reposi- torium de xamito ad scachetia rubea et viridia [4], cum leonibus et aquilis ad aurum. — Item, unum repositorium, cum imagine Salvatoris ab una parte et Agnus Dei in coperculo ex altera. — Item, unum repositorium de serico diversorum colorum, cum scutis ad diversa arma. — Item, unum repositorium cum avibus albis ex utraque parte. — Item, aliud reposito- rium de serico ad spinam piscis [5]. — Item, unum repositorium de panno ad aurum. — Item, unum repositorium de serico diversorum colorum, laboratum ad acum. — Item, aliud medium repositorium de serico et auro, laboratum ad acum, cum appendiciis de tela et serico. — Item, unum re- positorium de xamito rubeo, cum Crucifixo et duabus imaginibus ex una parte et seraphim ex alia ad aurum, cum aliquibus perlis, coralis et vitris. — Item, unum repositorium de panno Lucano [6] ad castella et lilia. — Item, aliud repositorium, de serico, operatum ad acum cum auro et rosis de se- rico diversorum colorum. — Item, aliud repositorium de serico ad aurum, cum una aquila in coperculo. (N^{os} 861-879.)

1. « *Or trait*, c'est de l'argent doré, étiré et d'une grande ténuité. Cet or servait à la passementerie... Cet or, trait ou étiré dans les trous de la filière, forme une petite lame quand on le fait passer sous la pression d'un cylindre, et il sert, en cet état, dans la broderie et le tissage des étoffes dites lamées. » (De Laborde, *Glossaire*.)

2. « Item, unum pluviale de auro, cum infinitis imaginibus diversarum hystoriarum sanctorum de opere Anglicano.—Item, unum pluviale de auro, de opere Anglicano, quod fuit Bonifatii papæ VIII.—Item, unum aliud pluviale de opere Anglicano quod fuit Nicolay tertii. — Item, unum aliud pluviale de catassamito rubeo simplici cum aurifrisio de opere Anglicano. » (*Inv. de Saint-Pierre*, 1361.) — V. sur l'*Opus Anglicanum*, Fr. Michel, t. II, p. 336, 337, 342.

3. *Tabula*, planchette de bois.

4. Echiqueté rouge et vert. « Item, unum pluviale de velluto rubeo scacchato de auro. Item, aliud pluviale de syndone violaceo, cum aurifrisio stricto antiquo ad scaccos. » (*Inv. de Saint-Pierre*, 1361.) — « A Jehan de Paris, chasublier, pour un orfroy d'or, de III doiz de large sur le juste, mis sur une chasuble de veluyau eschiqueté de rouge et de noir. » (*Comptes de Guy de la Trémoille*, 1395, p. 42.)

5. « Item, una dalmatica et una tunicella de panno serico viridi, testo ad spinam piscis per totum. » (*Inv. de Saint-Pierre*, 1361.)

6. L'inventaire du Saint-Siège, en 1295, a un chapitre entier pour les *panni Lucani* (n^{os} 1216-1229.)— « Item, unum aliud pluviale de catassamito rubeo, cum aurifrisio de opere Lucano. Item, unum aliud pluviale de serico nigro de opere Lucano. Item, unum pluviale de cataxamito giallo simplici, sine fodera, cum aurifrisio de opere Lucano. Item, aliud pluviale de serico rubeo, laborato ad aurum de opere Lucano. » (*Inv. de Saint-Pierre*, 1361.) — V. sur l'*Opus Lucanum*, Fr. Michel, t. II, p. 342.

Je continue pour le XIV° siècle, que je n'entends pas dépasser :

Repositoria duo ad corporalia et ad panem [1], operata cum acu. (*Inv. de Gérard de Corlandon, archidiacre de Paris*, 1320.)

Unum corporale magnum, cum capsa consuta de serico. (*Inv. de Lichfeld*, 1345, n° 215.)

Item, deux corporaulz en un estui de soie ouvré de brodeire. (*Inv. de Jeanne de Presles*, 1347, n° 6.)

Unum cassum pro corporalibus de 2 tabulis, operatum ex una parte cum Assumptione beate Marie et altera cum Epiphania Domini, flossatum ex utraque parte cum angelis de perlis, precii 60 s. — Item, unum cassum corporalibus de auro de plate, frettatum cum auro de Cipre et cum Resurrectione Domini, minutis cum perlis, precii 40 s. — Item, unum cassum corporalibus, broudatum ex una parte cum uno crucifixo, Maria et Johanne; ex altera parte, cum Assumptione beate Marie, p. 30 s. — Item, unum cassum corporalibus de velvetto rubeo, operatum cum Assumptione beate Marie, et cum orfrizio culpinato de armis Francie et Navarre, et cum 2 coronis de perlis, p. 20 s. (*Argenter. d'Isabelle d'Angleterre*, 1359, n°° 60-64.)

Item, deux bons estuis de broderie aux armes de France, toutes plaines, dont les fons sont couverts de tharthaire ardent et ferment chacun à un las de soie et dedens l'un a un grans corporaux. — Item, deux autres estuis à corporaux, dont le champ est d'azur et sont semés à fleur de lis d'or losengé. (*Inv. du Saint-Sépulcre de Paris*, 1379, n°° 33, 34.)

Item, unum repositorium corporalium, cum corporalibus. — Item, unum repositorium corporalium de cirico, brodatum de opere subtilissimo, cum armis Domini regis Francie et domini Clementis, in parvis escutis; et sunt ibi signi et alii aves; cum repositorio corii. — In quo etiam aliud repositorium corporalium, de cirico, cum ymaginibus sanctorum Petri et Pauli; munitum de corporalibus. — Item, unum repositorium corporalium, munitum corporalibus, cum armis de Ruppe. — Item, aliud repositorium corporalium, munitum, cum armis Francie. (*Inv. du chât. de Cornillon*, 1379, n°° 173, 214, 215, 228, 229.)

Pour demie aune et demi quartier de drap d'or impérial à champ vermeil, pour faire une bource à mettre les corporaulx de la chapelle de Mgr le duc d'Orléans, au pris de 7 l. 4 s. p. l'aune, 54 s. p. (*Compte royal*, 1394.)

Puisque nous sommes à Saint-Pierre du Vatican, demandons à son *Tesoro* quelques autres textes:

1341. Item, unus pannus de dyaspero viridi pro copertorio corporallium et pro ymagine unius cappelle portatile, in quo panno ab uno capite est ymago Salvatoris de auro, cum libro aperto in manu

1. Les boîtes aux corporaux servait donc en même temps de boîte à hosties.

de perlis minutis in quo sunt lictere nigre dicentes : *Ego sum lux mundi*, cum dyademate de auro girato de perlis, cum quatuor rotis de auro. Ab alio capite est ymago Domine nostre cum quatuor brachiis de eodem opere de auro et perlis, cum quatuor rotis de auro. In medio vero est crucifixus cum Domina nostra et sancto Joanne et duobus parvis angelis, cum dyadematibus de perlis minutis. Qui pannus est circumdatus de seri co et auro et cum fodere de syndone rubeo. Qui fuit Domini Johannis Gaytani. — Item tres case corporalium. cum paribus corporalium intus in eis. (P. 45,50.)

1436. Due case corporalium. Casa cum corporali de velluto rubeo et aureo cum Jhesu ab uno latere, ab alio vero cum Assumptione beate Marie Virginis. — Alia casa etiam cum corporali de auro et serico, cum Domino nostro Jhesu resurgente et armis dicti Domini, videlicet Pietatis in medio.— Alia casa de serico impernata et laborata, cum cruce de auro in medio et figuris Doctorum Ecclesie. — Tria corporalia alba, posita in una casa de ligno. — Casa corporalium de serico et auro, cum Salvatore et beata Virgine et Crucifixo. — Alia casa corporalium cum perlis diversis, laborata cum auro ad arma plurima.— Alia casa corporalium pulcherrima de auro filato, cum argento et gemmis et perlis, cum crucifixo ab uno latere, ab alio cum Salvatore coronante beatam Virginem, posite in una casa de ligno. (P. 74, 78.)

1455. Novem domus corporalium pulcra. — Due domus corporalium de villuto plano rubeo. (P. 92.)

1489. *Capse corporalium.* Capsa de veluto carmusino pro corporalibus, in qua ab una parte est nomen Jhesus cum radiis ad modum solis, ab alia parte est una crux, cum quatuor flocchis de perlis. — Capsa de damaschino albo brochato cum uno flore aureo in medio, cum quatuor flocchis de serico de grano et auro. — Capsa contexta ex auro et serico, cum figuris Agnus Dei aureis et cum nomine Jhesus cum radiis solaribus. — Capsa contexta ex auro cum figura Dei Patris, cum multis crucifixis .— Capsa antiqua contexta auro cum figura S. Pauli in medio et quatuor rosis in quibus fuerunt olim perle. — Capsa contexta ex auro cum Pietate in medio, cum armis cardinalis de Ursinis. — Capsa corporalis alba, cum quatuor floribus auri et cruce aurea in medio, cum frangiis viridibus circumcirca. — Ornamentum sive capsa corporalis, in quo ab una parte est figura crucifixi, beate Marie Virginis, S. Johannis evangeliste, rechamata auro et argento, ab alia parte figura Dei et beate Virginis stantis in throno, rechamatum auro et argento et serico et cum perlis. — Ornamentum sive capsa corporalis in quo, ab una parte, est crux cum 4or figuris sanctorum circumcirca, videlicet Augustini, Iheronimi, Antonii, etc. ; ab alia parte, est nomen Jhesus de perlis, ornatum per totum cum perlis et rosis smaltatis et aliis floribus de serico. — Ornamentum simile, contextum auro et argento, cum aquilis nigris et leonibus rubeis et quibusdam quadris cum listis rubeis et albis. — Ornamentum simile, in quo est figura Dei sedentis in throno, cum quatuor angelis cir-

cumcirca, rechamatum auro et argento. —Ornamentum simile, in quo est figura beate Virginis, cum Xro in brachio et cum angelis circumcirca sedentis in throno et amicta sole, similiter rechamatum auro et sirico. — Ornamentum simile in tribus petiis,in quorum uno est figura crucifixi, cum figura beate Vi rginis et S. Johannis, in alio est figura Xri cum litteris *Ego sum lux mundi*, in alio est figura beate Virginis cum Xro in brachio. (P. 121-122.)

Reste, après avoir montré la forme et la décoration du corporalier, à faire voir son usage liturgique. L'église paroissiale de Chambly (Oise) possède un ancien retable peint de la Renaissance, qui autrefois devait être en triptyque et qui représente la messe de S. Grégoire. Or, sur l'autel, on remarque, adossé à la *predella* et en arrière du calice, un carré d'étoffe rouge, marqué d'une croix, qui ne peut être que la bourse aux corporaux [1].

Voici maintenant le petit inventaire qui a motivé ce long commentaire :

In nomine Domini. Amen. Anno ejusdem MCCCIII, indictione III, idus mensis octobris, obiit sanctæ memoriæ Dominus Bonifacius Papa VIII, natione Campanus, de civitate Anagniæ, de domo Gaytanorum, magnarum scientiæ et eloquentiæ ; qui, ob magnam devotionem quam habuit ad istam sacro-sanctam Basilicam (S. Petri), cujus antea fuerat canonicus, liberaliter donavit ipsi Basilicæ.

1. Item, unum calicem aureum ad usum S. Mariæ de Cancellis [2], ponderis quinque marcharum.

2. Item, unam crucem cum pede de argento pulcherrimi operis ad smaltos, ponderis quinquaginta [3] marcharum cum dimidia.

3. Item, unum pluviale nobilissimum de opere Cyprensi ad imagines, cum aurifrigio Anglicano ad perlas.

4. Item, unam dalmaticam nobilissimam de opere Cyprensi,cum gramicis ad figuras, cum perlis [4].

1. Ce renseignement m'a été envoyé par M. Marsaux, qui a publié sur ce retable une excellente brochure intitulée : *Panneaux de l'église de Chambly.*

2. « Sacellum antiquissimum figurisque musivis insigne in hujus transversæ crucis angulo, versus austrum tollebatur, erectum a Paulo I Pont. sub denominatione Deiparæ, vulgo *de cancelli*, sive *dell'oratorio*, nam æreis undequaque cancellis circumvallatum laicos arcebat et præcipue fœminas quibus omnino inaccessum erat, nec immerito cum illuc e plurimis suburbanis urbanisque cœmeteriis innumera sanctorum corpora congesta fuerint ab eodem pont. Paulo I, ubi postea et ipse in tumulo a se constructo musivoque opere ornato conditus fuit. » (Ciampini, *De sacr. ædif.*, p. 56.)

3. Le *Tesoro*, sur lequel je contrôle mon texte, porte LVII.

4. « Una dalmatica..... ad arma ipsius Dni Pape, regum Francie, Anglie et Castelle. » (*Inv. d'Anagni*.)

5. Hic etiam instituit tres beneficiatos, ultra numerum triginta institutum per sancte memorie Dominum Nicolaum papam tertium, per quos voluit perpetuis temporibus dici missas ad altare S. Bonifacii pro anima sua ; juxta quod altare, quod fecit innovari et etiam consecrari, fecit construi et erigi sepulchrum suum, in quo requiescit ; supra quod altare et juxta ipsum fecit erigi`cappellam insignem, cancellis ferreis circumdatam. Ad cujus cappellæ altaris et ministrorum usum donavit hæc, quæ sequuntur :

6. In primis unum par bacillum de argento.

7. Quatuor calices cum patenis.

8. Duas cruces de argento, unam de diaspro, et unam de crystallo [1].

9. Tria paria candelabrorum de argento, et unum par de diaspro cum apparatu de argento et gemmis.

10. Duas naviculas de argento.

11. Unam pyxidem de argento deauratam pro hostiis.

12. Unum collatorium de argento, perforatum [2].

13. Item, tria thuribula de argento, quorum duo sunt deaurata, et sunt in iis duæ testæ de argento, ponderis prædictarum marcharum 114, unciarum 4, et quartorum trium.

14. Item, unam coronam de ebore, cum duodecim historiis novi testamenti, valde pretiosam.

15. Item, undecim planetas diversorum colorum de scyamito, panno tartarico, et diaspro.

16. Item, duo pluvialia de diaspro, et panno barbarico (tartarico ?).

17. Item, sex doxalia diversorum colorum, quorum tria sunt opere Cyprensi nobilissima [3].

1. « Et ipsa Paula statim, sibi Domina ostendente, vidit Claram virginem quasi esset infra crucem quamdam reposita et in ipsa cruce mirabiles delectationes habentem. Erat enim crux ista quasi esset de cristallo transparens. » (Faloci, *Vita di santa Chiara da Montefalco*, p. 141.)

2. « Quatuor paria ampullarum de argento, quarum unum par est deauratum. » (*Tesoro*, p. 12.)

3. Francisque Michel, dans ses *Recherches sur le commerce, la fabrication et l'usage des étoffes de soie, d'or et d'argent*, donne cette définition de l'*œuvre de Chypre* : « Étoffe tissue avec un fil de soie recouvert d'une lame métallique. » L'*or de Chypre* était un fil trait passé à la filière. L'industrie de l'or et de l'argent filé fut également pratiquée à Lucques (fin du XIIIe siècle), à Gênes (XVe siècle), puis à Milan et Florence (XVIe siècle). De Milan elle passa à Lyon en 1552, avec Benoît Montaudoyn.

« Item, unum dorsale de opere Ciprensi. Item, unum dorsale de panno rubeo de opere Ciprensi. Item, unum dorsale non completum de opere Ciprensi, totum ad aurum. Item, unum frontale amplum de duobus palmis de opere Ciprensi. Item, duo frustra de opere Cyprensi ad aurum. Item, unum frixium de opere Cyprensi. Item, unum pluviale album, laboratum ad aurum de opere Ciprensi. Item, unum pluviale de examito rubeo, brodatum ad aurum de opere Ciprensi. Item, unum

18. Item, decem et septem pannos integros diversorum colorum, de opere Lucano.

19. Item, quinque aurifrigia, quorum tria sunt de opere Cyprensi, et unum est de opere Anglicano [1], et unum est ad smaltos, habens figuras sanctorum integras, nobilissimum.

20. Item, quatuor camisias [2], de cortina, cum pectoralibus et gramiciis [3], de opere Cyprensi.

21. Item, septem amictus, cum aurifrigiis de opere Cyprensi.

22. Item tres stolas, et tria manualia de opere Cyprensi.

23. Item, septem cingula de serico.

24. Item, duo paria corporalium, cum domibus de opere Cyprensi [4].

pluviale de examito rubeo, brodatum de opere Cyprensi. Item, duas planetas de diaspro albo..... una ipsarum habet circa locum ubi frixium esse debet opera de Cypro cum perlis. »(*Inv. de Boniface VIII*, 1295, n°° 821, 822, 827, 828, 829, 832, 882, 890, 894, 915.)

1. Il est assez difficile de déterminer en quoi consistait précisément la différence entre l'œuvre d'Allemagne et l'œuvre d'Angleterre. Le premier genre de broderie est mentionné plusieurs fois, à propos de touailles, dans l'inventaire d'Anagni : « Tobalea de opere theotonico. » Le *Glossaire archéologique*, page 32, dénomme « ouvrage de perles » le second genre : ce même inventaire le dément, car « Anglicano ad perlas » serait un pléonasme (n° 3) et il admet aussi des perles au premier « cum pernis »; les perles se retrouvent encore sur des ornements non qualifiés (n° 4). Le *criterium* n'est donc pas sûr.

« Item, unum dorsale de opere Anglicano. Item, unum frixium de opere Anglicano. Item, unum frixium Anglicanum. Item, unum pluviale Anglicanum. Item, unam planetam.... cum aurifrixio Anglicano. Item, duas planetas, laboratas de opere Anglicano. Item, unam tunicam et dalmaticam.....ornatas frixiis Anglicanis. Item, tunicam..... cum frixio a pede, manibus et spatulis de Anglia ornatum. Item, unam planetam, cum frixio Anglicano. Item, iiij planetas de xamito nigro, una cum aurifrixio Anglicano et pulcro; alia cum alio frixio Anglicano bruno, non ita pulchro nec amplo. Item, unum camisum cum fimbriis de opere Anglicano. » (*Inv. du St-Siège*, 1295, n°° 820, 831, 835, 881, 912, 916, 923, 928, 971, 998, 1008.)

2. « Camixos. » (*Tesoro*, p. 12.) — « Camisus, cum fimbriis de serico sbendato azurino. » (*Inv. de St-Pierre*, 1361.)

3. Les *gramiciæ* sont les *pièces*, tant aux dalmatiques qu'aux aubes. A l'aube, celle de la poitrine prend le nom de *pectorale*. — « Item, dalmaticam de panno violaceo cum gramitis de panno tartarico quasi albo. Item, unum camisum cum gramitis ad argentum deauratum tractitium et per diversas partes earum sunt aves; pectorale autem est in xamito rubeo, ornato de uno smalto in auro in medio cum uno angelo et ad alia smalta et rosas de auro. Item, tunicam et dalmaticam de panno tartarico quasi violaceo ad aurum, cum rosis et avibus et gramitis de panno tartarico rubeo ad aurum. Item, tunicam et dalmaticam de cataxamito violaceo, cum gramitis de panno viridi ad spinam piscis. Due gramite de panno de Romania, et fuerunt de predicta dalmatica. » (*Inv. du St-Siège*, 1295, n°° 993, 994, 995, 1092, 1202.) M. Molinier traduit *gramita* « des franges ou plutôt une bordure »; ce ne peut être une frange, car elle ne serait pas *cum figuris*, et le mot frange se dit *fimbria* : « Item, unam dalmaticam de xamito albo sine listis, cum fimbria de serico diversorum colorum. » (*Inv. du St-Siège*, 1295, n° 913.)

4. Le *Tesoro* écrit *cypressino*, ce qui ferait la boîte en cyprès, comme dans l'inventaire d'un bourgeois de Tournay, au XVI° siècle, « coffre de chypro » : ce n'est

25. Item, unum missale pulcrum.

26. Item, unum breviarium pulcrum notatum, in duobus voluminibus.

27. Item, unum graduale notatum parvi voluminis.

28. Item, viginti tobalias tam sericeas, quam operis Alemannici.

29. Item, tria superpellicea de vimpa [1] et cortina [2].

30. Item, duo orbicularia de opere acum [3].

guère probable; cependant l'inventaire de 1436 mentionne « una casa de ligno ». Ma raison de douter vient de cet article de l'inventaire de 1295, où le bois est recouvert d'étoffe : « Unum repositorium de tabulis, copertum de panno ad aurum. » — « Plus ung coffre de cyprès tout peint, là où repouse ung aultre petit coffre et dedans la Saincte espine. « (*Inv. de la Sainte-Chapelle de Chambéry*, 1542.)

1. Rossi avait lu *vinipa*. MM. Muntz et Frothingham ont rétabli *vimpa* et donné, avec du Cange, cette définition : « Vimpa, pannus lineus ex quo conficiebantur vimpæ seu pepla mulierum. » De *vimpa* dérive notre français *guimpe*, partie du vêtement qui se faisait en toile, comme il est d'usage chez les religieuses. La *vimpa* diffère de la *cortina* en ce que le tissu est plus fin et plus léger. Ce terme est resté dans la langue italienne, pour désigner une espèce de gaze dont est faite l'écharpe blanche qui sert à tenir la mitre des cardinaux et des évêques, écharpe nommée à cause de cela *vimpa*.

« Tabernaculum de argento, ad usum corporis Christi, involutum cum una vimpa. » (*Inv. de Saint-Pierre*, 1455.)

2. Du Cange renvoie à l'inventaire de Boniface VIII et définit mal cette étoffe, qui était de la *toile* : « Cortina, panni, vel serici species, sic dicta ut pallium pro pallii materia. » Ce n'est pas un tissu de soie, puisqu'on en fait des aubes et des surplis. Son nom lui vient de ce qu'on en confectionnait surtout des rideaux. — « Item, unam cameram de cortina de Alamania. Item, Xliij brachiatas de cortina tincta in endico » (*Inv. du Saint-Siège*, 1295, 1384, 1415.) Les n°s 1400 et 1405 ont cette indication : « Unam tobaleam de lino, unam tobaleam de lino crudo », et le n° 1415 est ainsi conçu : « Item, Xlvj brachiatas de panno canapacio rubeo. » Voilà bien clairement le lin et le chanvre. La *cortina* n'était donc ni l'un ni l'autre. Au n° 1408, nous avons laine et coton : « Unam petiam de lana et bombace. » J'inclinerais à croire qu'il y avait du coton dans la *cortina*. Quant à la teinture en bleu, elle reparaît plus loin : « Unam cultram.... foderatum de tela endica » (n° 1441). « Unam cultram parvam de zendato rubeo ex una parte et alia de tela endica » (n° 1446).

« Camisus de cortina, cum amictu de simili panno, et cum fimbriis ante et post ex damaschino carmusino brochato auri. » (*Inv. de Saint-Pierre de Rome*, 1489.) — « Item, unum aurifrisium seu frontale pro dicto altari, de opere Lucano... consutum, in una tela de cortina. » (*Ibid.*, 1361.)

Dans la *Disputatio mundi et religionis*, poème franciscain de la fin du xiii° siècle, il est dit que les bénédictins, par leur décadence, ont transformé le château en ruines, la colonne en bâton et la saie en courtine : « Nam quos ordo ordinat, stante Benedicto, nunc caro deordinat.... Fit heres vernaculus et castrum ruina, ex columna baculus, sagum de cortina. » (*Bibl. de l'École des Chartes*, 1884, p. 16.)

3. « Item, duo orticularia de opere ad arcum. » (*Tesoro*, p. 12.) Je lirais plus volontiers : « Duo auricularia de opere ad acum », c'est-à-dire deux coussins brodés à l'aiguille. L'inventaire de 1361 m'y autorise : « Duo petia panni serici azurini. imbrochati de auro, pro auricularibus et capitalibus faciendis. — Duo riglieria de auro et serico. — Duo alia riglieria de velluto azurino. » (*Tesoro*, p. 74, 81. La formule *laborata ad acum* se trouve dans l'inventaire de 1371. (*Tesoro*, p. 84.)

« Duo aurealia meliora disparia. Item, duo alia aurealia paria mediocria, cooperta de panno serico variorum colorum, operata ad aquilas ad duo capita et lilia. Item, duo alia parva paria, cooperta de panno aureo a parte anteriori et panno serico

M. Eugène Muntz, dans une instructive et substantielle brochure[1] comme il sait les écrire, nous a révélé les travaux si précieux de Jacques Grimaldi, qui, au commencement du XVII° siècle, fut archiviste de la basilique Vaticane. Un des manuscrits de cet érudit, archéologue chrétien quand personne ne l'était encore, est conservé à la bibliothèque Ambrosienne à Milan : il date de 1621. Il y aurait certainement lieu de le reproduire intégralement, car il contient les renseignements les plus précieux sur l'ancien Saint-Pierre, que l'auteur vit démolir à regret, et, de plus, son inventaire minutieux est accompagné d'un docte commentaire et de dessins assez imparfaits, qui donnent au moins une idée des objets dont il parle.

J'ai feuilleté avec un immense intérêt cette compilation, à qui il ne manque qu'un peu de critique pour être à la hauteur du sujet; mais, pressé par le temps, j'ai dû faire une sélection. Heureusement, j'étais aidé par M. Georges Callier, qui voulut bien me transcrire les textes que je lui signalais. J'ai donc jeté mon dévolu sur le trésor, qui était des plus riches, car les siècles y avaient accumulé les pièces d'orfèvrerie, comme il résulte des inventaires publiés par MM. Muntz et Frothingham. Toutefois, je me suis limité aux reliques les plus curieuses et aux reliquaires les plus attachants, soit par leur forme, soit par leur date de confection[2]. C'est peu

a parte posteriori, operata ad scuta et aquilas albas ad solum caput. Item, duo alia aurealia vetera disparia, cooperta de panno serico, que quotidie ponuntur supra majus altare. » (Inv. de Châlons-sur-Marne, 1413, n° 139, 141, 142, 143.)

Le Tesoro complète l'inventaire de 1303 par cet article : « Et campanas sex fieri de novo fecit optimas duplicati ponderis et pluris quam priores extitissent. » Boniface VIII avait aussi donné des cloches à la cathédrale d'Anagni.

1. Ricerche intorno ai lavori archeologici di Giacomo Grimaldi, antico archivista della basilica Vaticana, fatte sui manoscritti che si conservano a Roma, a Firenze, a Milano, a Torino, e a Parigi: Florence, 1881, in-8.

2. Catalogus Reliquiarum basilicæ S. Petri in Vaticano, tel est le titre de cette partie.

M. Edm. Bishop m'écrivait d'Angleterre, le 16 janvier 1889 : « Dans son De secretariis, Cancellieri a donné, pages 1639-1666, une liste fort ample des reliques et reliquaires de S.-Pierre, tirée des manuscrits d'Alfarani, contemporain de Grimaldi et, comme lui, bénéficier de la basilique (il est mort en 1616). La liste d'Alfarani compte 39 reliquaires, à part « tabulæ antiquissimæ, reliquiis exornatæ et variis picturis SS. insculptæ, quas brevitatis causa omittimus ». Votre article

assurément, j'en conviens ; mais il y en a assez pour mettre quelque érudit en goût de poursuivre plus avant des recherches si profitables aux études archéologiques.

L'inventaire de 1489 range les reliquaires par catégories : *Capita, brachia, tabernacula, capsulæ, bussulæ* et *imagines*. Grimaldi, qui écrivait en 1621, est plus complet, car il permet d'ajouter à l'énumération *vasa, capsæ, angelus, ampullæ* et *involucrum*.

Il y a deux *chefs* : l'addition *cum pectore* indique que ce sont des bustes avec poitrine et non une tête seule, comme le saint Adrien de la cathédrale de Tours, qui remonte au xiii* siècle. Le chef de saint Sébastien martyr se reconnaît aux deux flèches qui le transpercent : il est en argent, porté sur quatre pieds avec les armes du donateur, le pape Eugène IV, placées au-dessous des épaules et garnies chacune de trois pierres précieuses; la poitrine est ornée d'un médaillon de cristal, entouré de cinq gemmes (n° 9).

Le chef de l'apôtre saint André (n° 14) est aussi en argent, mais doré. Il datait de 1462 et était un don de Pie II, qui l'avait paré d'un collier d'or, rehaussé de perles et d'unions.

Nous avons trois *bras*. Celui de saint Grégoire de Nazianze, don de Grégoire XIII, est en argent. Au doigt annulaire est passé un anneau d'argent doré, dont le chaton de verre imite un saphir (n° 5).

Le second bras, élevé sur une base, est qualifié de saint Longin martyr, qu'on reconnaît à la lance qu'il tient à la main, lance qui transperça le côté de Notre-Seigneur sur la croix et que possède la basilique Vaticane. Un des doigts porte aussi un anneau. Sur la *plinthe* sont les armes du donateur, Jérôme Maffei, chanoine et vicaire de Saint-Pierre, référendaire de la signature papale. Une inscription le nomme et spécifie ses titres, avec la date de 1594 (n° 6).

Le troisième bras est celui de saint Joseph d'Arimathie : il est en argent. La main tient comme attribut les tenailles avec lesquelles le noble décurion enleva les clous qui fixaient le CHRIST à la croix. Sur la base étaient les armes du chapitre de Saint-Pierre, qui sont *deux*

ne dit pas combien Grimaldi en a énumérés. Alfarini s'étend plus sur les reliques que les reliquaires, en sorte que ces deux documents se complètent. Cancellieri reproduit, pages 1667-1676, l' « elenchus reliquiarum bas. Vatic., à Jacobo Grimaldo contextus », mais « novis accessionibus locupletatus ». Malheureusement, il n'est pas facile de démêler ce qui appartient sûrement à l'un et à l'autre. Il y a des notices et extraits intéressants, empruntés aux manuscrits de Grimaldi.

clefs liées et pendantes. La date d'exécution est fixée au pontificat de Clément VIII, qui siégea de 1592 à 1605.

Deux *tabernacles* sont enregistrés : ce mot signifie ici *monstrance*. Le premier (n° 1) est simplement en bois doré, rond et uni ; mais sa forme est des plus curieuses. Il représente un *chêne*. Pourquoi pas plutôt un rosier, puisqu'il porte des *roses* ? Mais peut-être le donateur voulut-il faire allusion au meuble des armoiries de Sixte IV, qui était de la Rovère : *d'azur, au chêne d'or*. Les branches s'entr-ecroisent et chaque fleur forme un locule pour une relique : il y en a ainsi trente et une. Cet arbre mystique est dû à la libéralité de Jourdain Orsini, cardinal-évêque de Sabine, grand pénitencier et archiprêtre de la basilique, dont le nom revient souvent dans les anciens inventaires [1].

Le second tabernacle (n° 10) était d'argent doré, travaillé avec art. Il fut offert par le chanoine Georges Cesarini, sacriste de la basilique et frère de l'archiprêtre Julien. Il contenait un morceau de la vraie croix, provenant d'Orient, car il était découpé en forme de croix du Saint-Esprit [2], c'est-à-dire à double croisillon. On l'avait retiré, sous le pontificat de Nicolas V, de la chapelle de la Sainte-Croix [3], construite par le pape Symmaque dans l'enceinte de la basilique, et que l'agrandissement du chœur avait forcé de détruire. La relique était alors incluse dans un crucifix de mosaïque, qui certainement venait aussi de Constantinople et devait ressembler aux tableaux dont il est question dans les trois derniers numéros.

1. Voir, sur un de ses dons et une inscription qui le concerne, mes *Souterrains de St-Pierre*, p. 65. Il est ainsi mentionné dans l'Inventaire de 1489 : « Tabernaculum de argento, cum armis de Ursinis ab una parte, et ab alia, clavibus S. Petri, in quo est spatula S. Stephani protomartiris. — Tabernaculum cristallinum, cum armis cardinalis de Ursinis. — Tabernaculum cristallinum, sine coperterio, in quo sunt reliquie de costula S. Laurentii martiris, cum aliquibus figuris sanctorum et armis de Ursinis smaltatis, et cum pede ad sex angulos. — Tabernaculum christallinum, ornatum argento deaurato, cum pomo in medio ad fectas et cum pomo parvo cum cruce superius et cum pede rotando, cum armis cardinalis de Ursinis, in quo est una de spinis Dni Nri Jhu Xpi. — Imago sive figura unius sancti de ebore, cum armis de Ursinis. » (*Tesoro*, p. 101, 102, 104.)

2. Cette croix forme les armoiries de l'archi-hôpital, des chanoines et du commandeur de *San Spirito in Sassia*.

3. « Oratorium S. Crucis, fultum hinc inde geminis e porphyrite columnis marmoreoque operculo fastigiatum, cujus in abside Symmachus papa, ejusdem excitator, sanctissimæ Crucis particulam decem librarum pondere posuit, et ab ejus ingressu mulieres perpetuo removit. » (Ciampini, *De sacr. ædific.*, p. 60.)

Je compte deux *capsæ* ou coffrets. L'une est ronde et en cuivre doré. Elle contenait autrefois le chef de saint Magne, évêque et martyr : on y voyait l'écusson du donateur, Guillaume Petri, bénéficier de Saint-Pierre. Ces boules, dont l'usage s'est maintenu en Limousin jusqu'au siècle dernier, prenaient exactement la forme de la tête ; il en est d'anciennes, dans le trésor de Saint-Marc, à Rome même.

L'inventaire de 1489 qualifie *tabernacle* cette boîte, qu'il décrit en ces termes : « Caput S. Manni, in tabernaculo de ære deaurato, cum duabus armis cum novem foliis et cum littera G supra dictis armis. » (*Il Tesoro*, p. 100.) L'identification des deux articles ne laisse pas de doute : la matière est la même, l'écusson aux *neuf feuilles* est spécifié par la lettre G, qui le surmonte et qui est l'initiale de *Gulielmus* (n° 3).

L'autre *capsa* étant *arcuata* devait avoir un couvercle bombé, cintré. Les dimensions étaient petites ; aussi est-elle qualifiée *parva*, ce qui la fait rentrer dans la catégorie des *capsulæ* (n° 4.)

Il existait encore deux *vases*. Le premier (n° 2) est une boule de cristal, qui devait avoir de l'analogie avec celle dans laquelle fut apportée la Ste Lance et qui existe toujours dans le trésor de Saint-Pierre[1]. L'armature, le pied et le couvercle étaient en argent doré. Le second (n° 11), beaucoup plus modeste, n'était qu'en plomb ; sa forme probablement était celle d'un globe.

Au n° 13 sont inscrites quinze ampoules, soit en verre, soit en cristal ; elles font songer aux ampoules du trésor de Monza, qui remontent au vi° siècle et viennent précisément de Rome. Elles sont toutes réunies dans un bocal, comme avait fait saint Charles Borromée pour celles de Monza. La similitude du procédé me permet de croire à celle de l'enveloppe, terme générique qui n'implique aucune forme spéciale, *involucrum* (n° 13).

L'ange (n° 8) se tenait debout sur un socle, le tout d'argent ; il fut exécuté en 1616. Levant les bras, il portait au-dessus de sa tête une couronne aussi d'argent, dorée par endroits et gemmée, traversée de deux palmes en sautoir. Dans cette couronne, motivée par le nom même de saint Étienne, était placée la relique.

1. Ce vase, qui date de 1495, est monté en or, exhaussé sur un pied à six lobes et décoré d'émail translucide. (*Les Souterrains et le Trésor de St-Pierre*, p. 62.)

Ce que l'inventaire de 1489 appelle *imagines*, Grimaldi le nomme *tabulæ* : ce sont, en effet, des tableaux plats et rectangulaires, formant diptyque. Sur une des feuilles d'ivoire sont sculptés en relief le CHRIST, assis entre le Père éternel [1] et saint Jean-Baptiste, et au-dessous, les apôtres saint Pierre et saint Paul ; sur l'autre, il n'y avait que quatre images (n° 15).

Les trois tableaux n° 16, 17, 18 méritent une étude à part.

1. Tabernaculum ligneum inauratum rotundum planum, ad arboris quercus et rosarum figuram cum ramis connexis, in quorum spatiis sunt loca triginta unum pro continendis reliquiis. Ad Vaticanam devenit Basilicam piâ largitione bone memorie Jordani Ursini, episcopi Sabinensis, maioris Pœnitentiarii, sanctæ Romanæ Ecclesiæ cardinalis, archipresbyteri dictæ Basilicæ.

2. Vas pulchrum crystallinum ovata forma, ligulis argenteis inauratis clusum, quæ cum pede et coperculo nectuntur, in quo sunt reliquiæ sanctorum Hilarii et Martini, episcoporum confessorum. Habet pedem argenteum inauratum.

3. Capsa rotunda ex aere olim inaurato, cum armis Gulielmi Petri, beneficiarii. Ibi olim erat caput sancti Magni, episcopi et martyris ; nunc in ea sunt reliquiæ sanctæ Catharinæ, virginis et martyris, ac de oleo quod ex ejus corpore divinitus emanet. Vixit dictus Gulielmus anno 1420.

4. In capsa parva arcuata sunt reliquiæ... de scutella ubi Maria Jacobi et Salome comederunt.

5. In argenteo brachio, in cujus pollice est annulus argenteus inauratus cum sapphyro vitreo, in quo veneranda reliquia unum ex brachiis eximii doctoris Ecclesiæ, Nazianzeni archiepiscopi, sancti Gregorii, decentissime conservatur.

6. Brachium nudatum argenteum, lanceam manu gestans cum simili base. Conservatur in eo venerabile brachium sancti Longini Martyris, militis, qui Christi latus in cruce divo mucrone aperuit : in plintho seu quadrato basis sunt stemmata Hieronymi Maphei, romani, canonici et vicarii dictæ Basilicæ ac utriusque signaturæ S. D. N. Referendarii, cum his litteris..... Ex antiquissimo inventario :..... brachium sancti Longini cum uno annulo [2].

7. Brachium argenteum, forcipem manu gestans, in quo observatur sacrum brachium sancti Josephi ab Arimathia, nobilis Decurionis, qui cor-

1. A la scène représentant la Majesté et plus probablement la préparation au Jugement dernier, le personnage que Grimaldi a pris pour le Père éternel doit être la Vierge, conformément à la tradition byzantine.

2. « Brachium S. Longini, ornatum argento, cum uno annulo in digito annulari. » (*Inv. de 1489.*)

pus Salvatoris nostri ex cruce deposuit; in plintho basis sunt insignia capituli dictæ Basilicæ, confectum totum argenti sub Clemente VIII [1].

8. Angelus argenteus, artificii prestantia elegans, qui supra argenteum stilobatum rectus stans, elevatis ulnis coronam argenteam, aliquibus in locis inauratam, lapidibus distinctam, decussatis palmis ornatu satis venuste sustinet : in qua corona honorifice asservatur pars humeri sanctissimi Stephani proto-martyris.

9. In capite argenteo, cum pectore simili confosso binis sagittis, asservatur caput sancti Sebastiani martyris, Ecclesiæ defensoris et pestilentiæ depulsoris.

« Caput sancti Sebastiani, ornatum argento, cum quatuor pedibus, cum armis Eugenii subter spatulis et tribus lapidibus super quolibet armorum, licet in uno deficiat unus, et in pectore cum uno spèculo crystallino et quinque lapidibus circumcirca [2]. »

10. Tabernaculum egregie elaboratum in arcatum, cum pede simili, tempore Georgii Cæsarini, canonici, majoris sacriste, germani fratris Juliani cardinalis sancti Angeli, archipresbyteri Vaticanæ Basilicæ [3], eleganter fabrefactum : asservatur in eo bona pars ligni sanctissimæ crucis Domini Nostri Jesu Christi, instar crucis Sancti Spiritus [4] effecta, quæ inventa fuit in quodam crucifixo de musivo Nicolai quinti Pontificis Maximi in oratorio Sanctæ Crucis, a beato Symmacho papa dicato in ambitu dictæ Basilicæ, quod idem Nicolaus demolitus est ampliandi Vaticani templi gratia.

11. Vas rotundum plumbeum, plenum cineribus sanctorum, in quo hæc schedula (ex) pergameno legitur : *Ex sanctis cineribus multorum sanctorum repertis sub altare sancti Bonifacii IV, anno 1605 et anno 1606.*

12. Capsula parva, in qua asservantur de lacte beatissimæ Virginis D. Dei Genitricis Mariæ et de locis sanctis Hierusalem.

13. Involucrum unum, ubi sunt XV ampullæ, partim vitreæ, partim crystallinæ, in quibus ut videtur exstat sanguis congelatus, adeps, oleum et alii liquores, de manna sanctæ Catharinæ, de manna sancti J. B. et sancti Andreæ.

1. « Brachium Joseph ab Arimathia, ornatum argento, cum tenellis argenteis in manu. » (*Inv. de 1489.*)

2. Cette citation est extraite textuellement de l'Inventaire de 1489 (*Tesoro*, p. 99.)

3. « Tabernaculum crystallinum, cum multis reliquiis interius, cum pede rotundo pontato cum armis Eugenii cardinalis de Cesarini et ecclesie S. Petri et tribus aliis rotundis cum cruce rubea et quatuor rotundis rubeis. » (*Inv. de 1489.*)

4. « Tabernaculum in quo est lignum sancte Crucis, cum una capsa cum signo crucis Sancti Spiritus de argento, cum duobus angelis dictam capsam manutenentibus, quorum unus sine alis, cum base argentea deaurata cum litteris circumcirca, cum uno pomo superius cum lapidibus novem et cum quatuor aliis lapidibus in dicta capsa. » (*Ibid.*)

Terra multorum locorum Jerusalem singillatim notatur.

14. In capite cum pectore argenteo inaurato, torquem auream marga-
ritis et unionibus pretiosis refectam habente, a Pio II summo pontifice
splendide ornato, conservatur sacrum caput sancti Andreæ Apostoli [1].

15. Tabulæ duæ similes, in quarum altera sunt annexæ quinque imagi-
nes eburneæ, scilicet in medio effigies Christi sedentis ex latere dextro
sanctissimo imaginis Dei Patris [2], ex sinistro sancti Joannis Baptistæ, in
inferiori vero parte Apostolorum Petri et Pauli; in altera sunt quatuor
aliæ similes imagines [3].

16. Prima tabula, altitudinis unius palmi cum dimidio, cum effigie
S. Michaelis archangeli ex opere mosayco minuto, cum reliquiis Sanc-
torum.

17. Secunda, similis præcedenti, cum imaginibus Xpi et Apostolorum,
designat ingressum quem habuit Salvator Noster in die palmarum in Jeru-
salem et aliquantulum deleta et habet reliquias Sanctorum.

18. Tertia similis ex opere mosayco, antiquo et minuto, cum effigie Sal-
vatoris et reliquiis S. Rufinæ, virg. et mart.

19. Tabulæ duæ, una altera major, utraque antiquissima et in utraque
reperitur depicta imago sancti Michaelis archangeli. Major donata ab
Elisabetha, serenissima regina Siciliæ, licet hodie suis ornamentis
spoliata.

IV

Les reliques énumérées par Grimaldi sont les suivantes :

Christ : vraie croix (n° 10).

1. « Brachium sancti Andree apostoli, ornatum argento, cum duobus annulis
in digitis cum tribus lapidibus. — Tabernaculum aliud crystallinum, ornatum ar-
gento deaurato, cum scuto in quo sunt littere continentes *Nicolaus papa* V et cum
sex leonibus sustinentibus ipsum tabernaculum et in summitate imago sancti Petri,
in quo sunt genu S. Andree apostoli. » (*Inv. de 1489.*)
2. M. Muntz (*Les Arts*, t. II, p. 298) rétablit, d'après un autre manuscrit, *Sanc-
tissimæ Virginis Deiparæ.* L'inventaire de 1489 contient cet article, qui établit
l'identité de l'objet : « Ichona, in qua sunt quinque figure de ebore, videlicet figura
Dei in sede, B. Virginis, B. Johannis, B. Petri et Pauli, ornata argento deaurato
laborato ad rosas. » (*Tesoro*, p. 112.)
3. L'inventaire de 1489 enregistre quatre tableaux : « Tabula in qua est depicta
figura Xpi, ornata auro straforato, cum tribus lapidibus in capite, videlicet uno sa-
phiro et duobus balasiis et perlis undecim. — Tabula sive reliquiarium, ornata
argento, in cujus medio est figura Xpi in cruce et a lateribus beate Virginis et
S. Johannis Evangeliste et octo alie figure sanctorum facte ex smalto. — Tabula una
crystallina, ornata argento, cum figuris sanctorum circumcirca, in qua a parte su-
periori, ab uno latere, est figura beate Virginis et ab alia, Gabrielis angeli. — Ta-
bula una de ebore, in qua est sculpta passio Dni Nri Jhu Xpi. — Due tabule de
ebore, in quibus est historia beate Marie Virginis et Xpi usque ad ascensionem
ipsius. » (*Tesoro*, p. 106, 113.)

S. André : chef (n° 14), manne [1] (n° 13).

Ste Catherine : manne (n° 13) [2].

S. Étienne, diacre : épaule (n° 8).

S. Grégoire de Nazianze: bras (n° 5) [3].

S. Hilaire, évêque de Poitiers (n° 2).

Jérusalem (n° 11).

S. Jean évangéliste : manne (n° 13) [4].

S. Joseph d'Arimathie : bras (n° 7).

S. Longin : bras (n° 6).

Ste Marie Jacobé et Ste-Marie Salomé : écuelle dans laquelle elles mangèrent (n° 4).

S. Martin, évêque de Tours (n° 2).

Martyrs (n° 11).

S. Sébastien : chef (n° 9).

Sang et graisse (n° 13) [5].

Vierge : lait (n° 11).

C'est cette dernière relique, si commune au moyen âge, qui va être l'objet d'une petite dissertation, pour clore ce qui a été imprimé jusqu'ici. Il est essentiel qu'on sache à quoi s'en tenir définitivement sur sa nature.

1. « Aiunt quoque de sepulchro sancto Andreæ mannam in modum farinæ et oleum cum odore emanare, a quo quæ sit anni futuri fertilitas incolis regionis ostenditur. Nam, si exiguum profluit, exiguum terra exhibet fructum; si copiose, copiosum. Hoc forte antiquitus verum fuit, sed modo ejus corpus apud Constantinopolitanos translatum esse perhibetur. » (Jacob. a Voragine, *Leg. aur.*, édit. Græsse, p. 19.)

2. « Ex cujus ossibus indesinenter oleum emanat, quod cunctorum debilium membra sanat. » (*Ibid.*, p. 794.) *Voir,* sur cette huile, ma brochure intitulée : *L'Ampoule de Corrèze.*

Il y avait aussi, à Saint-Pierre, de son sang et son chapelet en os : « Tabernaculum crystallinum, in ere ligatum, cum copertorio fracto, in quo sunt infrascripte reliquie, videlicet de sanguine S. Catharine. — Tabernaculum crystallinum, cum pede de argento deaurato ad octo angulos, in quo sunt reliquie infrascripte, videlicet de digito S. Georgii, de ossibus S. Jacobi majoris, Pater noster de ossibus S. Catharine. » (*Inv. de 1489.*)

3. *Voir,* sur la translation de son corps dans la basilique de Saint-Pierre, en 1580, mes *Musées et galeries de Rome,* p. 163; *Œuvres complèt.,* t. II, p. 76.

4. Grimaldi s'est trompé en écrivant *Baptiste,* car la manne est attribuée à l'évangéliste seul par la *Légende d'or :* « Manna fovea plena invenitur, quod in loco illo usque hodie generatur, ita ut in fundo foveæ instar minutæ arenæ scaturire videatur, sicut in fontibus fieri consuevit » (p. 62).

5. Ces reliques sont sans attribution, mais je ne ferais pas difficulté de les reporter au diacre S. Laurent. En effet, Du Chesne, *Hist. des papes,* Paris, 1653, t. II, p. 97, reproduit une inscription de dédicace, dans laquelle il est dit qu'Anaclet II consacra, en 1130, l'église de Saint-Laurent, où il déposa, « iu majori altari, » « duæ ampullæ vitreæ cum sanguine et adipe beatissimi et gloriosissimi martyris Laurentii ». Voir *Œuvres compl.,* t. I, p. 420.

Je vais donner tout d'abord, aussi complète que possible, d'après mes lectures et mes voyages, la liste, par ordre alphabétique, de tous les lieux qui ont possédé ou possèdent encore du lait de la Vierge.

ANCENIS (Loire-Inférieure). — (Durand, t. I, p. 175.) Dans le socle d'une statue en bois, du xviii° siècle, représentant la Ste Vierge, j'ai relevé ces étiquettes : « De la ceinture de la Vierge, du lait de la Vierge, du sépulcre de la Vierge. » Le lait est dans une ampoule de verre, fermée par un bouchon d'argent, qui a la forme d'un collier gemmé (xvii° siècle). On aperçoit à l'intérieur un linge qui doit être l'enveloppe de la relique.

ANGERS. — Item, unum pomum grossum, in quo est de lacte Virginis, de argento deaurato. (*Inv. de la cath.*, 1421.)

Il y a quatre choses, écrivait Grandet au siècle dernier, qui rendent l'église de Saint-Maurille une des plus considérables du diocèse......... La seconde est le grand nombre de reliques qu'ils (les chanoines) possèdent, entre autres... du lait et des habits de la Sainte Vierge, dans une image d'argent. (*Notre-Dame Angevine*, p. 270-271.)

ARLANZA (Espagne). — Durand, p. 533.

ASSISE (Italie). — *Ibid.* ; Cerf, p. 18 ; Ferrand ; *Rosier de Marie*, 1883, p. 54.

BEAUVAIS. — L'abbaye possédait une multitude de reliques, je signalerai seulement : *Lac Beatæ Mariæ* (Muller, *Quelques notes sur la royale abbaye de S. Lucien*).

BESANÇON. — Durand, p. 533.

Pretiosissimi Virginei lactis guttulis Assisium in Italia, Ovetum in Hispania, Parisienses, Anicienses, Bisuntinos, Remenses, aliosque in Gallia potiri. (Ferrand, lib. I, cap II.)

BETHLÉEM (Palestine). — Cerf, p. 9.

Item, au partir de la dite église, en la dite ville de Bethléem, à destre main, a une église de Saint-Nicolas, en laquelle place la doulce Vierge Marie se cacha pour traire son lait de ses dignes mamelles, quant elle s'en volt fuir en Egipte. En cette dite église a un pillier de marbre auquel elle se appuyait quand elle trayhait son digne lait. Lequel pillier sue toujours depuis cette heure qu'elle s'y appuya et, quand on le torche, tantost reprend à suer et partout les lieux où son digne lait chey et où il fut espandu, la terre y est encore condée et blanche comme lait prins, et en

prend-on qui veult par dévocion. En celle digne place fut Notre-Dame une nuit avec son cher enfant cachée par doubte des gens du roy Hérodes. (*Voyage du baron d'Anglure*, 1395, p. 106.)

Catherine Emmerich, qui a fondu ensemble les traditions et l'iconographie du moyen âge, eut une vision à ce sujet : « Je vis alors la Sainte Vierge, livrée à ses inquiétudes maternelles, rester seule à la grotte sans l'Enfant Jésus, pendant l'espace d'une demi-journée. Quand vint l'heure où on devait l'appeler pour allaiter l'Enfant, elle fit ce qu'ont coutume de faire les mères soigneuses lorsqu'elles ont été agitées violemment par quelque frayeur ou quelque vive émotion. Avant de donner à boire à l'Enfant, elle exprima de son sein le lait que ses angoisses avaient pu altérer, dans une petite cavité de la couche de pierre blanche qui se trouvait dans la grotte (de Maraha, lors de la fuite en Égypte). Elle parla de la précaution qu'elle avait prise à un des bergers, homme pieux et grave, qui était venu la trouver (probablement pour la conduire auprès de l'enfant); cet homme, profondément convaincu de la sainteté de la Mère du Rédempteur, recueillit plus tard avec soin le lait virginal qui était resté dans la petite cavité de la pierre, et le porta avec une simplicité pleine de foi à sa femme, qui avait alors un petit nourrisson qu'elle ne pouvait pas satisfaire ni calmer. Cette bonne femme prit cet aliment sacré avec une respectueuse confiance. et sa foi fut récompensée, car son lait devint aussitôt très abondant. Depuis cet événement, la pierre blanche de cette grotte reçut une vertu semblable, et j'ai vu que, de nos jours encore, même des infidèles mahométans en font usage comme d'un remède, dans ce cas et dans plusieurs autres. Depuis ce temps, cette terre passée à l'eau et pressée dans de petits moules, a été répandue dans la chrétienté comme un objet de dévotion; c'est d'elle que se composent les reliques appelées *lait de la Très Sainte Vierge.* »

Le rédacteur des visions, Clément Brentano, complète le récit par une note : « La tradition de ce miracle est rapportée avec diverses variantes dans beaucoup de descriptions anciennes et modernes de la Palestine. Suivant la tradition la plus ordinaire, la Sainte Famille, passant près de Bethléem lors de la fuite en Égypte, se serait cachée dans cette grotte, et quelques gouttes de lait, tombées du sein de la Mère de Dieu, auraient donné cette vertu à la pierre de la grotte. C'est la sœur Emmerich qui a dit la première que cette grotte avait servi de tombeau à la nourrice d'Abraham, qu'elle s'appelait dès lors la *grotte de la Nourrice*, et aussi que les inquiétudes maternelles de Marie avaient été la cause de cette vertu communiquée à la pierre de la grotte en question. Le savant Franciscain Fr. Quaresmius, commissaire apostolique de la Terre Sainte, au dix-septième siècle, dit entre autres choses, à propos de cette grotte, dans son *Historica Terræ Sanctæ elucidatio*, Antwerpiæ, 1632, t. II, p. 678 : « A peu de dis« tance de la grotte de la Nativité et de l'église de la Sainte Vierge à « Bethléem (suivant d'autres indications, elle en est éloignée de deux

« cents pas), se trouve un souterrain dans lequel sont creusées trois grot-
« tes; dans celle qui est au milieu, le saint sacrifice de la messe a été
« souvent célébré en mémoire du miracle qui s'y est opéré : on l'appelle
« communément la grotte de la Vierge, ou l'église de Saint-Nicolas, où
« est la grotte dans laquelle, suivant la tradition, la Sainte Vierge s'est
« cachée avec l'Enfant Jésus. » Quaresmius, après avoir rapporté la
tradition vulgaire sur cette grotte, ajoute que la terre de cette grotte est
naturellement rouge; mais qu'étant réduite en poussière, lavée et séchée
au soleil, elle devient blanche comme la neige, et que, mêlée avec de
l'eau, elle ressemble parfaitement à du lait. La terre ainsi préparée s'ap-
pelle *lait de la Sainte Vierge*. On en fait une potion très salutaire pour les
femmes qui ne peuvent pas nourrir et on l'emploie aussi avec succès
contre d'autres maladies. Même les femmes turques et arabes en retirent
une telle quantité de terre, pour l'employer ainsi, que ce qui était autre-
fois une seule grotte en forme trois aujourd'hui. Les reliques qui, dans
plusieurs lieux de pèlerinage, portent le nom de *lac beatæ Virginis* et
donnent lieu à beaucoup de moqueries, ne sont le plus souvent que de la
terre de cette grotte voisine de Bethléem dont parle la sœur Emmerich.

« Quaresmius, à ce propos, mentionne un miracle rapporté par Baro-
nius, lequel dit, dans ses *Annales* (an 158), que depuis que saint Paul a
rejeté la vipère qui l'avait mordu à la main dans l'île de Malte (*Act.*, XXIX),
il n'y a plus dans cette île ni serpents ni animaux venimeux, et même que
la terre de Malte est devenue un contre-poison; puis il ajoute ces paroles:
« Si une telle vertu a été donnée à cette terre à cause de saint Paul,
« pourquoi refuserions-nous de croire que Dieu, pour honorer la Vierge
« Mère, a communiqué une vertu semblable et encore plus grande à cette
« grotte, sanctifiée par la présence de Jésus et de Marie ? » Castro, dans la
vie de Marie, Crotanus, dans la vie de saint Joseph, rapportent la même
tradition d'après un viel écrit. » (*Vie de la Sainte Vierge, d'après les mé-
ditations d'Anne-Catherine Emmerich*, p. 350-352; *Rosier de Marie*, feuil-
leton du 26 déc. 1874.)

Le P. Hilarion, Franciscain, écrivait en 1879 : « A Bethléem, nous pos-
sédons la grotte de la Nativité, et dans cette grotte le lieu de la Sainte
Crèche, l'autel de l'Adoration des Mages et l'étoile placée à l'endroit où
naquit le Sauveur du monde. Les autres cryptes de Saint-Joseph, de Saint-
Jérôme, de Saint-Paul, de Saint-Eusèbe et des Saints-Innocents, conti-
guës à celle de la Nativité, appartiennent exclusivement aux catholiques,
ainsi que celle connue sous le nom de grotte du Lait; à Saint-Jean *in
Montana*, le sanctuaire élevé sur le lieu de la naissance du saint Pré-
curseur; une autre chapelle bâtie au lieu de la Visitation, là où reten-
tirent pour la première fois les sublimes accents du *Magnificat*; à Em-
maüs, une chapelle et une résidence au lieu de la fraction du pain. »

BOURGES. — Un petit tableau quarré d'argent blanc... dedans lequel

tableau sont les reliques..... du lait de la Vierge Marie et du buisson où Moïse vit le feu et de la pierre du sépulcre Notre-Seigneur [1]. — Un tabernacle d'or, appellé le joyau du mont de Calvaire.... et pendent audit tabernacle... deux petites fioles de cristal, en l'une desquelles a du sang de Notre-Seigneur et en l'autre du lait de Notre-Dame, pris en la Sainte-Chapelle du palais de Paris. (*Invent. des joyaux du duc Jean de Berry*, xv° siècle, dans les *Mémoires de la Commission historique du Cher*, t. I, p. 261, 262, 265.)

BOURGOGNE. — M. de Laborde fait cette citation dans son *Glossaire :* « 1467. Un reliquaire de cristal, à façon de boiste, où il y a eu du lait Notre-Dame, garny d'or. » (*Ducs de Bourgogne*, 2118.)

BUEIL (Indre-et-Loire). — En 1661, le Carme Martin Marteau y signalait « une phiole de laict de la Sainte Vierge ». (*Bulletin monum.*, 1878, pag. 339.)

CADÉROT (Provence). — Cerf, p. 12, 18. — « On y conserve dans un vase de cristal quelques cheveux de la Ste Vierge et un peu de la terre blanchie par son lait, avec cette inscription en lettres gothiques : *Hic est de lacte et crine beate Virginis.* » (*Hist. du culte de la Sainte Vierge en France*, t. VII, p. 189.)

CHALONS-SUR-MARNE. — « Item, ymago beate Marie concava, argentea, deaurata, in qua est de lacte ejusdem, cum pede argenteo, deaurato desuper. » (*Inv. de la cath.*, 1413, n° 6.)

CAMBRAI. — Cerf, p. 18.

CHARROUX (Vienne). — De lacte Sanctæ Mariæ et de vestimentis ejus. (*Inv. de l'abb.*, 1045.) — De lacte Sanctæ Mariæ et vestimentis ejus. (*Cartulaire du* xiv° *siècle.*) — Deux vaisseaux ès quels on mettoit partie des reliquaires, mesmement en l'un d'iceux le lait de N.-D. (*Inv. de l'abb.*, 1506.)

CHARTRES. — Cerf, p. 16; de Santeul, *Trésor de Chartres*, p. 18, 55, 75, 100, 112, 114; de Mély, *Inventaire des reliques de l'église de Chartres*, p. 12, 66, 76, 100, 112; *Rosier de Marie*, 1883, p. 54.

« St Fulbert, évêque de Chartres (1029), était malade d'une esquinancie, et la Sainte Vierge le guérit, dit-on, en laissant tomber dans sa bouche quelques gouttes de son lait. » (Rohault de Fleury, *La*

1. « Il ne se trouve dans cette châsse que l'extrémité d'un gros os, lequel est dans une boëte sans couvercle; il y a aussi quelqu'autres petits paquets renfermés dans une boëte, contenant 3 paquets, l'un : *de lapidibus sepulcri Domini nostri.* » (De Mély, *Le Trésor de Chartres*, p. 82; voir aussi pages 44, 51, 63.)

Vierge, t. I, p. 317.) — « On lit dans Baronius, l'an 1028, que cette grâce fut donnée à saint Fulbert, évêque de Chartres, pendant une maladie très grave. Et pour que le saint évêque ne se crût pas l'objet d'une illusion ou d'un rêve, quelques gouttes de ce lait si précieux restèrent sur la joue de Fulbert, qui s'empressa de les recueillir soigneusement avec un linge, et on les conserve aujourd'hui avec un très grand respect dans l'église de Chartres. » (*Ros. de Marie*, 1883, p. 54.)

Au costé de la châsse de saint Serge et en tirant vers le fond du trésor, il y a une grande Vierge d'argent, tenant son Fils entre ses bras ; elle est couronnée et posée sur une base ou stylobate de vermeil doré, enrichy de pierreries. Au-devant de cette base, il y a un petit portique, accompagné d'un fronton, dont les colonnes sont de crystal, ayant leurs bases et leurs chapiteaux de vermeil doré. Au milieu est une boëte ronde d'or, posée de champ, dans laquelle il y a une petite phiolle de crystal, pleine de lait de la Sainte Vierge. Le couvercle en est d'or, sur lequel est escrit en émail : *de Lacte B. Mariæ*. Il se lit une pareille inscription dans le tympan du fronton, laquelle est environnée de perles fines. Cette figure s'appelle *Notre-Dame blanche* ou *de lacte*, soit pour la blancheur de l'argent dont elle est fabriquée, ou à cause de cette petite phiolle. C'est un présent des Anglois, sur le pied duquel on a ajouté ce reliquaire, qui est un lait miraculeux qui guérit saint Fulbert, évesque de Chartres. — Dans celuy du milieu, qui est une petite boëte quarrée longue, d'or, ayant une fleur de lys au-dessus avec un rubis balais, l'on y voit du lait de la Ste Vierge, qui est naturel, mais caillé et séché. Le derrière de cette boëte est orné d'une Vierge d'émail. (*Inv. de 1682*.)

CLAIRVAUX. — *Annal. arch.*, t. II, p. 272 ; t. III, p. 125 ; *Rosier de Marie*, 1883, p. 54 ; Durand, *Écrin*, t. I, p. 92 et suiv.

Saint Bernard, l'élève brillant de la Sainte Vierge, a beaucoup écrit en son honneur ; aussi obtint-il la faveur de la voir. Un jour, une statue de la Sainte Vierge présenta miraculeusement son Fils à ce grand Saint, et fit distiller sur ses lèvres quelques gouttes de son lait. Il paraît qu'il fut trois fois favorisé de cette lactation surnaturelle (Rohault de Fleury, *La Vierge*, t. I, p. 320[1].)

Ymago beatæ Marie eburnea, in tabernaculo cupreo deaurato et bene

1. Le 12 septembre 1651, à M. de l'Estre, pour avoir peind deux grands tableaux de huit pieds de hault et six de large, l'un de l'Adoration des trois Roys et l'autre de la Sainte Vierge donnant de son lait à saint Bernard et un anneau à saint Robert, pour servir sur les deux hostels de l'église du dedans, 160 l. (Dutilleux et Depoin, *L'Abbaye de Maubuisson*, p. 99.)

operato, tenens vasculum crystallinum in quo est de suo lacte (*Inv. de 1405*, ap. Lalore, *Trésor de Clairvaux*, p. 100.)

Dans un phylactère, placé sous le pied de l'Enfant Jésus, à une statue de la Sainte Vierge, on lisait cette inscription : « De lacte Virginis Marie. » (*Inv. de 1501*, ap. Lalore, p. 54.)[1] — Dans le reliquaire n° 72 : « de lacte Sancte Marie. » (*Inv. de 1741*, ap. Lalore, p. 64.)

101. Un reliquaire d'argent (daté de 1667), à deux portes qui le couvrent par devant. Il est large, y compris les portes, de treize poulces; haut de sept poulces, quatre lignes. L'une des deux portes en dedans, c'est celle à droite, porte la figure de la Sainte Vierge, tenant son Enfant Jésus de la main droite, et une tige à trois fleurs de lys de la gauche. La porte à gauche porte la Sainte Vierge au haut, tenant son Enfant Jésus en petite figure, présentant de son lait à saint Bernard en cuculle, la tête nue, entre ses mains jointes sa crosse, et recevant sur ses lèvres le lait. (*Inv. de 1741*, ap. Lalore, p. 83.) — 112. Une image d'yvoire de la Vierge, portant le petit Jésus de la gauche, tenant de la droite un petit vase de cristal, dans lequel on tient y avoir de son lait. Cette image est dans une exposition de cuivre doré très ouvragée. (*Inv. de 1741*, ap. Lalore, p. 85.)

M. Parrot (*Hist. de Notre-Dame de Béhuard*, p. 38) cite, dans l'église de Béhuard en Anjou, un tableau qui date probablement du XVII⁰ siècle : « S. Bernard, accompagné de sept religieuses prosternées avec lui au pied de la Vierge, qui fait jaillir sur le saint abbé du lait de son sein. Dans son extase, il s'écrie : *Memento congregationis nostræ*, paroles qui semblent sortir de sa bouche et sont écrites sur la trainée blanche produite par le lait. »

La statue d'argent de saint Bernard à l'abbaye de Clairvaux avait, à sa base, « une rangée de fenestres émaillées où on voit saint Bernard recevoir du lait de la Sainte Vierge. » (*Inv. de l'abb. de Clairvaux*, 1741, ap. Lalore, p. 56.)

A l'Hôtel de ville d'Ypres, un tableau de l'École Tournaisienne représente le même fait : « Du sein découvert de la Sainte Vierge jaillit un jet de lait dans la bouche de saint Bernard, agenouillé devant elle. » (*Rev. de l'Art chrét.*, 1884, p. 183.)

La même scène se voit à Angers, chez le chanoine Joubert, sur un panneau peint du XVI⁰ siècle, provenant de l'abbaye de l'Épau, au diocèse du Mans, et à Conches (Eure), sur un vitrail de la Renaissance, dont M. Brouillet donne une phototypie, qu'il élucide par une gravure de Dirck van Staren. (*L'église Ste-Foy de Conches*, 1889, p. 68.)

A consulter, Grimouard de Saint-Laurent, *Guide de l'Art chrétien*, t. V, p. 380-381.

D'après l'abbé Durand, la statue qui opéra le premier miracle était à Châtillon-sur-Seine, dans l'église Saint-Bérole : « Marie laissa découler sur ses lèvres trois gouttes de lait. » (*Écrin*, t. I, p. 95.) Transportée ailleurs, « en présence de la foule, elle laissa découler des gouttes de lait, et elles devinrent bientôt si abondantes que l'un des porteurs, Jacques Viander, en eut la main tout inondée » (p. 94). Le second miracle eut lieu à Spire, devant une autre statue, « qui laissa distiller quelques gouttes de lait sur les lèvres harmonieuses du Saint. A partir de ce jour, les mères accoururent à la statue miraculeuse » (p. 95). Le troisième se manifesta à Clairvaux, pendant que saint Bernard écrivait : « la Vierge lui apparut et laissa tomber sur ses lèvres des gouttes de lait » (p. 95).

1. Voir aussi pages 8 et 10.

CLUNY. — *Inv. de 1382*, qui m'est signalé par M. Bénet.

CORBIE (Somme). — La figure à droite représente la Sainte Vierge, assise sur un trône d'argent, tenant sur ses genoux le petit *Jésus*. Elle porte dans la main droite un reliquaire en forme de chapelle, qui renferme du bois de la vraie croix et quelque chose des vêtements et du lait de la Mère de DIEU. (Dusevel, *Histoire abrégée du trésor de l'abbaye royale de Saint-Pierre de Corbie*, pag. 47.) — Le reliquaire suivant est un vase de cuivre doré et ciselé, fait en forme de tour, qui en supporte trois autres petites sur ses côtés, orné d'emblèmes et de figures en émail. Il contient.... du lait de la Sainte Vierge dans une phiole de cristal. (*Ibid.*, pag. 54-55.)

CUNAUD (Maine-et-Loire).—Item, une bague de Nostre-Dame, toute d'or, avecque la pierre qui est à icelle et du laict Nostre-Dame en une fiolle de cristal enchâssée en argent. (*Inv. de 1639*, n° 4.) — La seconde (relique) est du lait de la Sainte Vierge, dans une petite phiole de chrystal de roche, enchâssée dans de l'argent, au travers de laquelle il paraît qu'il y a une autre petite phiole renfermée qui contient ce lait. (Grandet, *Notre-Dame Angevine*, p. 315.)

DOUAI (Nord). — Cerf, p. 17.

ÉCOUIS (Eure). — *Inv. de 1565*, que me signale M. Bénet.

ÉVRON (Mayenne). — Cerf, p. 6, 14, 15; Durand, p. 530-533, 537-539.

FABRIANO (Italie). — Durand, p. 534.

GRAMMONT (Flandre). — Cerf, p. 18.

GRAND SAINT-BERNARD (Savoie). — « Une fiole du lait de Nostre-Dame. » *(Inv. de 1667.)*

JAVARZAY (Deux-Sèvres). — « Item, aussi y a du lait des mamelles de la Vierge Marie. » (*Inv. des reliq., XV° siècle.*)

LAON. — Cerf, p. 16; *Annales arch.*, t. VIII, p. 139. — Au XIII° siècle, dans la liste des reliques de Jérusalem venues en France, on trouve à Laon du lait de la Vierge : « *In ecclesia Laudunensi, est lac ejusdem Virginis.* » (Riant, *Alexi Comneni I epistola*, p. 47.)

Feretrum, quasi rotundum, imaginibus argenteis deauratis adopertum, in quo solet reponi columba argentea, continens de sanctissimo lacte beatissime Virginis Marie. (*Inv. de la cath.*, 1502.)

LE MANS. — Durand, p. 533.

LE PUY. — *Ibid.*, Ferrand.

LENS (Pas-de-Calais). — En 1495, un acte constate la présence

« du lait de la Vierge Marie » dans la collégiale. (Richard, *Trésor de la Collégiale de N.-D. de Lens au XV⁰ siècle*, p. 9.)

Le fietre Nostre-Dame, où il y a du laict d'icelle Vierge mère en poure (en poudre), de sainct Jehan Baptiste, etc.(*Inv. du XV⁰ siècle.*) — Item, une bouteleilh ronde à pied d'argent et ung rais de soleil dessus d'argent et est de yvoire, où il y a du laict de la Vierge Marie, donnée par feu Jehan de Carvin, escuier. (*Ibid.*)

LIESSIES (Belgique). — Cerf, p. 18.

LILLE. — « Pro reficiendo unam alam ad avem in quo ponitur sanctum lac et deaurari de novo. » (Compte de 1407, ap. *Ann. arch.*, t. XVIII, p. 174.)

LOCHES. — Une petite statue de la Sainte Vierge, d'argent doré, avec le petit fils Jésus, qui tient entre ses mains un petit vaisseau qui contient un peu de terre lactée (*Inv. de 1749.*)

MAESTRICHT (Belgique). — Cerf, p. 18.

MANTOUE (Italie). — Le père Gonzaga rapporte qu'au couvent de Saint-François, il y avait du lait do la Vierge : « *De lacte gloriosæ Virginis Mariæ tribus in locis.* » (*De orig. relig. franc.*, page 294.)

MAURIAC (Cantal). — « Les cheveux et le lait de Notre-Dame. » (*Chroniq. de Montfort*, 1564.) — « Des cheveux et du lait de la Vierge Marie. » (*Chronique du XVI⁰ siècle.*)

MESSINE (Sicile). — Durand, p. 537 ; *Écrin*, t. I, p. 96-98. Il s'agit d'un lait miraculeux.

MONT-SAINT-MICHEL (Manche). — Durand, p. 528.

MUNICH (Bavière). — Cerf, p. 19.

NAMUR (Belgique). — Durand, p. 529.

NANCY. — « Du précieux laict de la Sainte Vierge, enchâssé dans une Nostre-Dame d'argent. » (*Inv. des reliq. de Saint-Georges*, 1664.) La relique avait été apportée de Malte, en 1662.

NAPLES (Italie). — On lit dans le *Nouveau voyage d'Italie* (la Haye, 1702, 4ᵐᵉ édition, t. II, p. 34) : « On garde, à Saint-Louis-du-Palais, une assez raisonnable quantité du lait de la Vierge, et ce lait devient liquide toutes les fêtes de Notre-Dame. »

NEVERS. — M. le chanoine Boutillier, curé de Coulanges-les-Nevers, m'écrit : « Je viens de retrouver un procès-verbal, du 28 avril 1805, relatant la découverte d'une petite boîte de plomb, contenant

diverses reliques, plus un chapelet en os enfilé de rouge et un petit morceau de pierre blanche, de deux lignes et demie de long sur une d'épaisseur, avec une bande de parchemin, où on lit : *De la pearre où Nostre-Dame varsit de son laict sur une bonne femme que ne pouvoit avoir enfant.* Le procès-verbal mentionne encore une enveloppe de papier, sur laquelle est écrit en caractères anciens : *De singulo B. Mariæ Virginis.* Or ladite boîte provenait de l'autel de l'église Saint-Étienne de Nevers. Elle a été replacée avec ses reliques dans l'autel, mais le chapelet et la pierre blanche ont été mis à part dans un reliquaire, contenant des fragments de reliques de la dite boîte. »

NOYON.— « De sanguine Domini et lacte Virginis Marie in quodam vase argenteo, quod quidem vas est ad modum turris rotunde cum pinaculo. » (*Inv. de N.-D.*, 1402.)

ORLÉANS. — « L'image de la T. Sainte Vierge, dans laquelle estoit enclos en une petite fiole du laict virginal de la glorieuse Vierge Marie. » (*Inv. de Sainte-Croix*, 1562.)

ORVAL (Cher). — Le dessin d'une croix en vermeil, que l'on dit avoir été donnée par saint Louis, a été publié dans le *Magasin pittoresque*, 1844, page 176. On lit, à chacune de ses quatre extrémités tréflées, la même inscription, qui indique qu'elle contient quatre fois du lait de la Sainte Vierge :

+ DE LACTE
BEATE VIRG

OVIEDO (Espagne). — *Rosier de Marie*, 1883, p. 54; Ferrand; Cerf, p. 18; Durand, p. 533.

PALESTINE. — « Les trois seules reliques importantes que les Latins paraissent avoir trouvées en Palestine, au commencement du XIIe siècle, sont : la Lance d'Antioche, un fragment de la vraie Croix et un reliquaire contenant une partie du saint Lait. » (Riant, *La part de l'évêque de Bethléem dans le butin de Constantinople*, p. 13.)

PARIS. — Ferrand; Cerf, p. 16, 17.

Baudouin, empereur de Constantinople, envoya à saint Louis les reliques suivantes :

Sacrosanctus sanguis Domini et Salvatoris nostri Ihesu-Christi, vestimenta infancie ipsius, frustum magnum crucis Dominice, non tamen ad formam crucis redactum, de quo imperatores Constantinopolitani amicis et

familiaribus suis dare consueverant; sanguis etiam, qui mirabili prodigio de ymagine Domini percussâ effluxit; cathena, qua idem Salvator ligatus fuit; tabula quædam quam, cum deponeretur Dominus de cruce, ejus facies tetigit; lapis quidam magnus de sepulcro ipsius, de lacte quoque gloriosissime Virginis matris ejus, superior pars capitis Baptiste et precursoris Christi, caput sancti Blasii, caput etiam sancti Clementis, cum capite beatissimi Symeonis. (*Relation de l'an 1241*, ap. *Bibliothèque de l'École des Chartes*, t. XXXIX, p. 412.)

Ung ymage d'or de Nostre-Dame, tenant son enffant entre ses bras du cousté gauche, et au costé dextre, tient ung petit vaisseau de cristail, ouquel l'on dict avoir du laict de la dicte dame, laquelle est assise sur ung pied d'argent doré, d'un pied de hault ou environ, à une patte de six pands, portée par six petits lyons. (*Inv. de la Sainte-Chapelle*, 1573, n° 6.)

« De lacte Virginis. » (*Inv. de la Sainte-Chapelle*, 1573). — Morand (*Hist. de la Sainte-Chapelle du Palais*, Paris, 1790) cite, parmi les reliques, « du lait de la Vierge » (p. 41).

— « Du lait de la Vierge. » (*Inv. de 1793*, apud *Revue universelle des Arts*, tome IV, pag. 129.)

« Pierre Bonifinius affirme qu'on conserve à Paris même, dans la métropole, ainsi que dans la chapelle royale, quelque reste du lait de la Sainte Vierge (*Livre des Fastes parisiens*). Je crois que ce lait n'est pas sorti du sein de la Vierge pendant qu'elle vivait sur la terre, mais plutôt depuis qu'elle règne dans le ciel. » (*Ros. de Marie*, 1883, p. 54.)

« Au costé droict du grand autel (à N.-D.), sur l'autel de la Trinité, dict des ardents, est une châsse Nostre-Dame d'argent doré, en icelle il y a du laict de la dicte Vierge. » (Jacq. du Breul, *Théâtre des Antiquités de Paris*.)

Item, ij reliquières, d'argent, entretenant à une chaîne d'argent, dont l'une a..... dedans..... du lait Notre-Dame. (*Inv. du S.-Sépulcre*, 1379, n° 88.)

Ung petit tabernacle dans lequel il y a une Nostre Dame tenant son enffant et au dessouls est escript : *Du laict de Nostre-Dame*, pesant ung marc deux onces et demye, estimé X l. (*Invent. des joyaux de la couronne de France*, 1560.)

PARISOT (Tarn-et-Garonne).— « Item, hy a ung autre reliquari de rovi blanc, petit, sans pes, en loqual ha tres peyras en las qualas ha de par dessus del lach de la Vierge Marie. » (*Inv. de 1522.*)

Pavie (Italie). — « En l'église du chasteau de cette ville se trouve une ampoule de verre pleine du lait de la Sainte Vierge. » (Étienne Brevenson, *Hist. de Pavie* [1].)

Poitiers. — « Item ung vaisseau de christal long, qui a un vor d'argent, ouquel y a du lait des miracles Nostre-Dame. » (*Inv. de l'abb. de Sainte-Croix*, 1476.)

Reims. — Ferrand; *Hist. de la cath. de Reims*, par Cerf, t. I, p. 480. « La relique du saint lait, vénérée à la cathédrale de Reims et ailleurs, n'est pas du lait véritable, ni miraculeux. C'est une poudre blanche, provenant d'une grotte située près de Bethléem et appelée *grotte du Lait*... C'est une poudre fine, blanche, semblable à de la roche pulvérisée; nous l'avons examinée et plusieurs chimistes avec nous : ils ont reconnu que ce n'est point du lait, mais une craie friable. » (Cerf, p. 8, 13.)

Rodez. — Cerf, p. 15; Durand, *L'Écrin de la Sainte-Vierge*, t. II, p. 85. — « Une (ampoule) contenait du lait et l'autre du sang : « In-
« ventæ etiam fuerunt cum dictis mandilibus duæ parvæ ampullæ
« vitreæ, quarum una lac adhuc vasculum suum madidans, altera
« sanguinem continere videbatur. » Un inventaire de 1322 fait men-
tion d'une cassette d'ivoire renfermant l'ampoule qui contenait du lait de la Sainte Vierge... Une seule de ces ampoules nous reste au-jourd'hui. Sa ferme arrondie et l'absence totale de goulot démon-trent son ancienneté. Une bandelette de parchemin, fixée à une épaisse couche de cire, porte ces mots en caractères du xvᵉ siècle : *De lacte bte Mᵉ Virgin. mat. Dni Nri Jhu X.* L'ampoule contient quatre ou cinq petits corps mobiles d'un rouge foncé, luisant comme de la résine et s'amollissant par l'influence de la chaleur. Tous ces caractères conduiraient à penser que c'est la fiole du sang plutôt que celle du lait... Elle a été mise dans l'état où on l'a trouvée dans un des reliquaires qui sont sur l'autel du chœur, sous le nom du lait de la Sainte Vierge, conformément à l'étiquette qu'elle portait. »

1. M. Marsaux, doyen de Chambly, m'écrit : « Dans un récent voyage en Italie, j'ai remarqué à San Michele de Pavie une curieuse fresque de l'école des primitifs. Elle a été rapportée sur le mur de la crypte, du côté de l'épître. La Vierge dé-couvre son sein, la position de l'enfant Jésus dans ses bras ne permet pas d'y voir la scène de l'allaitement. Un moine est à ses pieds, les yeux levés vers elle : ce doit être saint Bernard, recevant quelques gouttes du lait mystérieux. La peinture ne viendrait-elle pas en témoignage de la nature de la relique? »

(Vialettes, *Reliq. et anc. Trésor de la cath. de Rodez*, p. 14, 29.)

Cette relique aurait été donnée par saint Martial, comme porte l'office des saintes reliques, célébré le 1ᵉʳ dimanche après Pâques :

> « Salvete, tegmen verticis
> Mariæ et lac uberis.....
> Hæc Martialis contulit. »

Rome. — Cerf, p. 18. — Dans le reliquaire dit de Saint-Grégoire-le-Grand, à Sainte-Croix de Jérusalem, il y a sur une étiquette : « De lacte beate Virginis. »

Dans l'inventaire de Sainte-Marie-Majeure, à la fin du xvᵉ siècle, on lit : « In alia ampulla est de lacte Beatæ Virginis Mariæ. » (*De Angelis*, p. III; *Œuvres complètes*, t. I, p. 381.)

Lenguerant vit, au xvᵉ siècle, dans cette église : « Dedans l'autel y a deux ampolles, l'une plaine de sang Nostre–Seigneur, et l'aultre du laict de la Vierge Marie; » et à Saint-Pierre : « une painture en ung anglet, entrant dedens lad. église, devant laquelle ymage aulcuns cocquins jouantz aux dés, la malgréoient et despitoient; et, adonc, elle monstrant qu'elle estoit mère de Dieu, elle jecta laict de ses mamelles en lad. place, où on a mis des treilles de fer, en chacune place où led. laict fut respandu. » (*Ann. archéol.*, t. XXII, p. 92-93.)

Un vers de Pétrarque signale du lait au Latran : « Lac quoque vel puero optatum. » (Voir *Œuvres complètes*, t. 1, p. 413.)

Rouen. — « L'an 1558, les chanoines de la cathédrale de Rouen, persuadés de la vérité de cette relique (Lait de la Vierge), en firent demander une partie à l'abbaye de Corbie, et le roi, ainsi que le cardinal de Bourbon, archevêque de Rouen et abbé commendataire de Corbie, appuyèrent la demande des chanoines par leurs lettres. On lut ces lettres dans le trésor, en présence de l'évêque d'Ébron, de Charles de Talessart, gouverneur de Corbie; après quoi, le grand prieur ouvrit le reliquaire, qui est en forme de tour, accompagné de trois clochers; il en tira une phiole de cristal, renfermant le lait de la Sainte Vierge, et en donna une partie aux chanoines députés, dont il fut dressé acte. » (Dusevel.)

Saint-Christophe (Indre-et-Loire). — Dom Huynes (*Histoire de l'abbaye de Saint-Florent*, p. 125) cite, parmi les reliques du prieuré de Saint-Christophe, en Touraine, d'après un inventaire de 1356 :

« Du lait, des cheveux, des vêtements et de la ceinture de la Vierge. »

SAINT-ÉMILIAN (Espagne). — Cerf, p. 18.

SAINT-DENIS. — Cerf, p. 17. L'*Inventaire du thrésor de Saint-Denys* (Paris, 1673) mentionne « une belle châsse d'argent doré en façon de chapelle, dans laquelle se voyent.... du lait de la Sainte Vierge. »

SAINT-RIQUIER (Somme). — Saint Angilbert donna, au IXe siècle, « de lacte S. Marie. » (Bolland., t. VI, p. 106.)

SAINT-ZACHARIE (Bouches-du-Rhône). — Dans une fiole est du lait de la Vierge qu'on fait baiser aux femmes à leurs relevailles.

SAINTE-RADEGONDE DE POMMIERS (Deux-Sèvres). — La relique est conservée dans un reliquaire en argent, du XIIIe siècle, que j'ai décrit et représenté dans une brochure intitulée : L'*Église paroissiale de Sainte-Radegonde de Pommiers*, p. 8 et suiv. : « Ayant ouvert le reliquaire pour constater son contenu, j'y ai trouvé une bourse en drap d'or blanc, haute de cinq centimètres, fermée par un double cordonnet de soie que termine une houppe dont le bouton est tressé d'or, une doublure en toile lui donne de la consistance. Je l'estime, comme le reliquaire lui-même, du XIIIe siècle. Elle contient, dans un morceau de cendal rouge rayé, trois fragments ronds, d'une pierre blanchâtre, gros comme des grains de mil, quelques autres parcelles moindres et de la poussière produite par le frottement des globules... On la nomme (la relique) dans le pays le *saint Lait*, et elle est vénérée comme telle par la population, qui a grande confiance en sa vertu. Les mères qui n'ont pas de lait viennent lui en demander [1], et de nombreux exemples prouvent que leur prière fervente est presque toujours exaucée. »

SENS.— Le lait de la Vierge, conservé à l'abbaye de Saint-Pierre-le-Vif, à Sens, était un lait miraculeux, qui coula, sous forme d'huile, d'un tableau de la Vierge, à Sardenai. « Reliquias habemus de vestimentis, de capillis et de lacte ipsius Genitricis Dei Virginis Marie. — Supradictus abbas bone memorie Gaufridus (en 1095) reliquias de lacte nostre Domine decenter voluit in vasculo cristallino et argenteo collocari. De hujus-

1. La dévotion populaire a inventé un mot charmant pour caractériser l'assistance de la Vierge en pareille occurrence : à Nantes, on la nommait « Notre-Dame de Crée-lait. » (*Catal. du Mus. arch. de Nantes*, 3e édit., p. 62.)

modi lacte dicunt quidam quod in quodam monasterio virginum, quod de Sardenaio vocatur, est ymago beate Marie Virginis et matris, filium suum tenentis et quasi filio ubera porrigentis ; e quibus uberibus miraculose oleum exiit quod a quibusdam *lac* vocabatur, quia ab uberibus exibat, et a quibusdam *oleum*, quia coloris olei existebat. » (*Inv. des reliques de Saint-Pierre-le-Vif, 1293.*) — « Item, quandam ymaginem beate Marie argenteam et deauratam, in qua pie creditur de lacte ejusdem beate Marie Virginis aliquam partem recondisse. » (*Inv. de 1469.*) — « Une autre pe- « tite châsse, qui contient les reliques mentionnées dans l'article de l'inventaire ci-dessus, signé Blondel, dont voicy les termes : « Item, une « petite châsse, en laquelle soubz un verre est écrit : *reliquiæ B. Mariæ* « *virginis...* Celles de Nostre Dame sont dans une petite fiole, et croit-on « que c'est du lait exprimé miraculeusement de l'une de ses images. » (*Invent. des sainctes reliques et thrésor de l'abbaye de Saint-Pierre-le-Vif de Sens, du 25 may 1660*, page 19.)

SOISSONS. — Cerf, p. 17.

SOULAC (Gironde). — Durand, p. 533. — « La chapelle de Soulac, érigée par saint Martial à la Vierge Marie, reçut son nom de ce que le lait de la Mère de DIEU était la seule relique que Véronique [1] y déposa. » (Bernard de la Guionie.) — « Solac dicitur eo quod *solum lac* beatæ Virginis ibi positum est, aliis quas habebat beata Vero- nica reliquiis Dominæ nostræ alibi distributis. » (Pierre Subert, évêq. de Saint-Papoul.) — « Item, du lait de Nostre-Dame. » (*Inv. du XVII° siècle.*) — « Plus une Nostre-Dame, où il y a du lait de la Vierge, pesant un marc et demi d'argent doré » (*Inv. de 1676*) [2].

SUSTEREN (Limbourg). — « Une relique du lait de Notre-Dame, en- cadrée en argent. » (*Inv. du XVIII° siècle.*)

TOLÈDE (Espagne). — Durand, p. 533 ; Cerf, p. 18 ; *Rosier de Marie*, 1883, p. 54.

TONGRES (Belgique). — Cerf, p. 18.

TOUL. — « Trois reliquaires de cristal, dans l'un desquels y a du laict de Nostre-Dame. » *(Inv. de la cath., 1575.)*

TOULON. — « C'est un évesché, possédé par M. de Marly, n'y ayant qu'une paroisse, qui contient quantité de très belles reliques et sur-

1 « Le P. Labbe. dans le tome II de sa *Nouvelle Bibliothèque manuscrite*, dit que Véronique et Amator portaient avec eux, comme un inséparable trésor, du Saint Lait, des cheveux et deux sandales de la Mère de Dieu. » (Durand, *Écrin de la Sainte Vierge*, t. II, p. 67.)

2. Moxuret, *Notre-Dame de Soulac*, pages 87, 94, 97, 105, 123, 124, 128, 129, 130, 236, 307.

tout du laict de la Vierge, qui cause souvent des grands miracles. »
(Vologer Fontenay, *Voyage faict en Italie par M. le marquis de Fontenay-Mariveil*, Paris, 1643, p. 36.)

TRÈVES (Prusse). — Cerf, p. 19.

TROYES. — « Item, imaginem beate Virginis Marie, tenentem rotunditatem quamdam crystallinam, in qua dicunt esse de lacte Virginis gloriose. » (*Inv. de Saint-Denis*, 1526.)

VENISE. — Cerf, p. 19. — Le marquis de Seignelay dit avoir vu, en 1671, à Saint-Marc de Venise, « du lait de la Sainte Vierge. » (*Gaz. des Beaux-Arts*, t. XIII, p. 463.)

VERDUN. — « Ils (les chanoines de Verdun) nous firent voir un reliquaire dans lequel ils prétendent avoir du lait de la Vierge; mais un chanoine, homme habile et sçavant, me dit que c'était du lait de vache, bénit en l'honneur de la Vierge par le pape Eugène III. Le lait de la Vierge, que l'on montre en quelqu'autres églises, pourroit bien être de cette nature. » (*Voy. litt. de deux Bénédictins*, t. III, p. 93.)

VIENNE en Dauphiné. — « Terre dite *lait de la Vierge*, tel est le titre de notre relique. L'étiquette : *De terra dicta lac Virginis*, est écrite sur parchemin en caractères anciens. La partie que nous avons est soigneusement fermée dans un sac de peau et a un volume assez considérable. » (*Recherches sur les précieuses reliques vénérées dans la Sainte Église de Vienne*, p. 165). *Assez considérable* n'est guère précis et *caractères anciens* ne dît pas grand chose.

WINDSOR (Angleterre). — « Item, salutatio B. M. V., argentea et deaurata, stans in pede argenteo et aymellato de viridi, cum una olla in medio, cujus medium est de christallo, in qua continetur pars lactis B. M. V. » (*Inv. de la colleg. de Windsor sous Richard II.*)

INVENTAIRES. — Du Cange, dans son *Glossaire*, au mot *Reliquiæ*, cite un texte du moine Hermann, qui parle d'un vol fait dans une église qu'il ne nomme pas ; le lait de la Vierge était renfermé dans une colombe d'or, que l'on suspendait sur l'autel aux grandes fêtes : « Inter cetera etiam auream columbam confregit, quæ pro lacte et capillis S. Mariæ, ut ferebatur, introrsum reconditis, multum erat famosa et honorabilis. »

Cy commence un miracle de Nostre-Dame, d'un évesque à qui Nostre-Dame s'apparut et lui donna un jouel d'or, auquel avait du lait de ses mamelles.

La Vierge adresse les paroles suivantes à l'évêque, en lui remettant le jouel d'or :

Nostre-Dame.

Mon ami, pour ce que ton âme
En tes grans contemplacions
Ait plus de consolacions,
T'ay-je apporté ce vaissiau d'or
Des cieulx ; or en fay un trésor,
Car ce sont reliques moult beles :
Plain est du lait de mes mamelles,
Dont le Fil Dieu vierge alaittay,
Et pourtant apporté le t'ay
Que je vueil que tu me parserves.

Dans le récit de l'apparition qu'il fait à un ermite du voisinage, l'évêque s'exprime ainsi :

L'évesque.

Là vi qu'un vaissail apportoit,
Trestout de fin or saint Éloy,
Lequel vaissel j'ay avec moy ;
Car quant la Vierge s'en rala
Es cieulx, elle le me donna,
Tout plain du lait de sa mamelle.

(*Les miracles de Nostre-Dame*, publiés par la Société des anciens Textes français, t. II, n° 10.)

Le lait de la Vierge a donné lieu à des dissertations fort érudites et judicieuses, de la part de l'abbé Darras (*Légende de Notre-Dame*, p. 155 et suiv., t. IV, p. 201), du chanoine Cerf [1] et de l'abbé Durand [2]; moi-même, je m'en suis occupé incidemment dans la *Revue de l'Art chrétien* [3], à propos d'une fresque de Rome relative à saint Domini-

1. Cerf, *Notice sur la relique du Saint Lait, conservée autrefois dans la cathédrale de Reims;* Tours, 1878, in-8° de 23 pages, extrait du *Bulletin monumental.*

2. Le *Saint Lait*, dans *La Croix*, 1880, pages 527-539. Cet article a été reproduit par l'auteur dans l'*Écrin de la Sainte Vierge*, t. I, pages 55-100; il y étudie, dans trois chapitres, les reliques du Mont Saint-Michel, d'Évron, de Soulac, de Fabriano, de Chartres, de Clairvaux et de Messine.

3. Voir aussi *Les stations et dimanches de Carême à Rome*, page 81.
Une fresque de 1728, dans le cloître de S.-Sixte-le-Vieux, à Rome, représente S. Dominique consolé pendant une maladie par la Ste Vierge, qui adoucit ses souffrances au moyen du lait qui jaillit de son sein.
« Carthagène, d'après saint Pierre Damien, raconte un fait semblable arrivé à un clerc sur le point de mourir; la glorieuse Mère de Dieu l'assista visiblement; exprimant du lait de ses saintes mamelles, elle en humecta les lèvres du moribond et

que, et dans le *Bulletin monumental* [1], à l'occasion d'une relique de
ce genre que j'ai rencontrée à Monza (Italie).

Des documents que je viens de produire, je dois tirer des conclu-
sions : elles concordent avec celles de mes devanciers. Il est essen-
tiel, ce me semble, de poser ici une distinction. S'agit-il du lait na-
turel, sorti du sein même de la Vierge, de celui qui allaita l'Enfant
Jésus ? Je ne le pense pas, et aucun texte n'autorise à le croire.
Comment et dans quelles circonstances aurait-il été recueilli, com-
ment aussi se serait-il transmis ? Il est plus logique et conforme à
l'histoire de songer à un lait miraculeux, dont l'existence est cer-
taine, mais dont il restait à déterminer la nature et la quantité. Un
troisième lait, le plus commun, et qui, en réalité, n'en est pas un, est
tout simplement une craie blanche, sèche, en globules, provenant
de la grotte du Lait, près Bethléem. On en a des échantillons, entre
autres, à Loches, à Parisot, à Reims, à Sainte-Radegonde de Pommiers
et à Vienne, qui lèvent toute incertitude à cet égard. Ailleurs, ce
lait est liquide. Pourquoi ne serait-ce pas de cette craie délayée dans
de l'eau, dont on se sert encore en Orient? S'il en existe quelque
part, ce serait un devoir d'en faire une analyse scientifique.

La Congrégation des Rites, consultée sur cette poussière blanche,
a reconnu avec raison que ce n'était pas une relique proprement
dite et qu'on ne pouvait, en conséquence, l'exposer dans les églises
comme étant du lait véritable. En effet, ce n'est qu'un pieux souve-
nir de Terre Sainte, auquel il ne convient pas de faire plus
d'honneur qu'il ne mérite. Et pour qu'on ne se méprenne pas sur
son identité, elle a ordonné, sans réprouver l'exposition, de changer
l'étiquette, qui portera désormais : *De la terre où la Sainte Vierge
allaita l'Enfant Jésus.*

Urbinaten. — In quodam libello officiorum et capitulorum confraterni-
tatis S. Crucis Urbinatensis civitatis, circa finem, extabat quædam tabula
reliquiarum confraternitatis prædictæ. Quæ cum, de ordine S. Rituum
Congregationis, ab illustrissimo et reverendissimo D. card. Baronio revisa
et emendata fuerit, Congregatio ordinavit ut juxta dictam emendationem

le rendit à la santé. On rapporte qu'on voyait encore sur les lèvres quelques ves-
tiges de ce lait. On peut voir dans Antoine de Balinghem les miracles opérés par
ce lait divin. » (*Rosier de Marie,* 1883, p. 55.)
1. *Le Trésor de la basilique royale de Monza,* 1re partie, page 255 et suivantes.

corrigatur, videlicet caput illud de candela qua angelus Domini illumina-
vit sepulcrum in die veneris sancti, omnino deleatur ; caput vero, in quo
dicitur de lapide ubi spasmavit Beata Virgo Maria, emendetur ut infra ,
scilicet : *De lapide ubi mansit Beata Virgo Maria postquam flagellatus
Jesus-Christus;* et caput in quo dicitur : *De terra ubi sparsum fuit lac ,*
etc., emendetur : *De terra ubi lactavit B. Virgo Maria Filium suum Jesum
Christum.* Et cum hac emendatione tabulam prædictam reliquiarum in
futurum imprimendam esse eadem S. Rituum Congregatio mandavit et
ordinavit. Die 12 aprilis 1603 [1].

V

Grimaldi décrit trois petits tableaux, d'un peu plus d'un palme de
haut, qu'il dit en « fine mosaïque », représentant l'un, l'archange
saint Michel, l'autre (endommagé), l'entrée à Jérusalem du Christ
escorté de ses apôtres, et le dernier, qui lui semble plus ancien, le
Sauveur : ils contenaient, probablement, en bordure, des reliques
de saints; dans le troisième, ce sont celles de sainte Rufine, vierge et
martyre. M. Muntz a publié ce document dans *les Arts à la cour des
Papes,* t. II, p. 298, en y ajoutant deux autres tableaux, qui ne sont
pas spécifiés en mosaïque.

La provenance résulte de cette indication : « Supradictæ ycones
devenerunt ad Vaticanam basilicam jure legati ex hereditate bonæ
memoriæ doctissimi viri Bessarionis cardinalis Niceni, nobilis in
Græcia orti et oriundi, episcopi Tusculani, qui in obitu multas
pecunias et sacras vestes eidem basilicæ pie legavit. Ex inventariis
sacristiæ annorum 1454, 1455, 1489 et 1496. »

L'inventaire de 1489 a, en effet, un chapitre intitulé : « Relicta
sive legata per Nicenum car. grecum. » Treize *icones* y sont reportées
à la générosité du cardinal Bessarion, ainsi que quatre tableaux
(*Tesoro,* p. 111-113). Nulle part, il n'y est dit que ces *icones*
soient en mosaïque. Il y a bien trois saint Michel; mais Grimaldi
emploie au moins pour deux l'expression *depicta,* qui fait surtout
songer à une peinture : « Icona cum figura beati Michaelis archangeli,
ornata argento signato cum stellis et cum sirico Alexandrino a parte
posteriori. — Ichona, in qua est figura Michaelis archangeli, cum

1. Voir mes *Décrets de la Sacrée Congrégation des Rites,* t. I, p. 107, n° 269.

ense in manu, ornata argento deaurato sculpto ad rosas. — Ichona
cum figura beati Michaelis archangeli integra, ornata argento
deaurato, laborato cum rosis et foliis. »

Je n'ose m'aventurer dans les assimilations, mais si l'icone suivante
est bien en mosaïque, elle pourrait peut-être se référer à un petit
tableau du musée chrétien du Vatican[1] : « Icona, cum uno sancto
ornato, cum lancea in manu, ornata argento sculpto ad rosas et alia
folia. »

Quoi qu'il en soit, retenons, des termes mêmes de l'inventaire, ce
triple caractère que nous retrouvons dans le tableau de Sainte-Croix
de Jérusalem : une *image*, peu importe la matière; une *bordure* de
métal, à roses et feuillages; des *cases*, pour loger les reliques[2]. La
bordure est décrite en ces termes : « Ornata argento sculpto ad rosas
et alia folia, ornata argento cum litteris grecis, ornata argento signato
stellis, ornata argento deaurato cum figuris sanctorum, ornata argento
deaurato circumcirca cum figuris sanctorum circumcirca et rosis
et aliis figuris et foliis, ornata argento deaurato sculpto ad rosas,
ornata argento deaurato laborato ad rosas, ornata argento deaurato
laborato cum rosis et foliis. » Les *casule* sont ici destinées à de petits
sujets sculptés dont donnent idée les ouvrages en bois de cèdre du
mont Athos : « Due tabule, in quibus sunt XXIV casule, in quibus
sunt figure de operibus Xpi ab annuntiatione usque missionem
Spiritus sancti. »

M. Muntz a consacré une brochure fort intéressante[3] à ces petits
tableaux de dévotion, qui provenaient de l'Orient et représentaient
une figure, entière ou à mi-corps, exécutée en mosaïque d'une
incomparable perfection. J'en ai rendu compte dans la *Revue de l'Art
chrétien*, 1887, p. 116, 117; et dès lors j'ai signalé une lacune dans
l'énumération du docte archéologue. Je vais donc décrire le reliquaire
dit de saint Grégoire le Grand, qui est conservé, à Sainte-Croix de

1. Je l'ai ainsi catalogué dans ma *Bibliothèque Vaticane*, page 122 : « Fine
mosaïque byzantine, saint Théodore en guerrier, XIII-XIV° siècles. » (*Œuvr. compl.*,
t. II, p 232, n° 682.)

2. S. Grégoire aurait donné ce reliquaire à la basilique. Certaines reliques peuvent
en effet, provenir de lui.

3. *Les mosaïques byzantines portatives*, Caen, 1886, in-8°. J'emprunte au docte
archéologue les documents suivants. Grimaldi, dans les *Instrumenta authentica*,
qui sont à la bibliothèque Barberini, a « Exemplum tabernaculi in quo asservatur
preciosissima reliquia de ligno S. Crucis, inventa in crucifixo de musayco tempore

Jérusalem, dans la chapelle des saintes reliques, et que l'on expose, chaque année, à la vénération des fidèles, pour la station du quatrième dimanche de carême. J'en ai déjà parlé dans mon opuscule sur les *Stations*, p. 94-95, et je regrette vivement que Simelli, à qui j'en avais instamment réclamé une photographie, n'ait jamais su trouver le temps de la faire, car les monuments de ce genre offrent toujours un intérêt majeur.

La mosaïque, d'une très grande finesse, occupe le fond du tableau ou plutôt forme le tableau lui-même. Son origine bysantine est incontestable : je ne serai pas aussi affirmatif sur sa date. Évidemment, elle ne peut remonter au VI* siècle : probablement, elle n'est pas attribuable au X* siècle, comme d'autres congénères. Toutefois, il ne serait pas impossible de la descendre plus bas, sans aller jusqu'à l'époque du reliquaire, qui est bien italien et dans le style du XIV*

Nicolai quinti » (*Les Sources de l'archéologie*, p. 65). — « Una tavola greca di musaico, con santo Jo. Baptista intero, ornata d'ariento, fior. 20. Una tavola greca di musaico, ornata d'ariento col giudicio, fior. 3). Una tavola greca, con due figure ritte di musaico, ornata d'ariento, fior. 50. Una tavola greca di musaico, con una Anuntiata ornata d'ariento, fior. 40. Una tavola greca di musaico, con un sancto Niccolo, ornata di ariento, fior. 50. Una tavola greca di musaico, con un mezzo sco Jo., ornata d'ariento, fior. 60. Una tavola greca di musaico con un sco Piero, ornata d'ariento, fior. 50. » (*Inv. des Médicis*, 1464, ap. Muntz, *Collections*, p. 39.) — « Un altra tavoletta quadra, dentrovi uno san Giovanni Batista di musaicho fine, fregio atorno di trafori e lettere d'ariento dorato, lavorato alla grecha, f. 25. Un altra tavoletta maggiore, dentrovi una fighura di san Giovan Batista da mezzo in su, chon isguancio e fraghatura d'ariento traforato e a lettere greche, chon 10 chompassi di meze figure di musaicho, f. 80. Un altra tavoletta maggiore di b. 2/3, in che e dentrovi una fighura di santo Piero da mezzo in su di musaicho, fregatura intorno d'ariento dorato, chon dieci chompassi, entrovi piu storiette di rilievo, lavoro grecho, f. 30. Un altra tavoletta minore, drentovi una Nostra Donna ritta di musaicho, un poco guasta, chon fregatura intorno d'ariento dorato, compartita di fili chon otto compassi e chon mezze fighure'e di mezzo rilievo, f. 20. Un altra tavoletta tutta d'ariento e smaltato, fregatura et chompassi, dua fighure in detto fregio, uno san Piero e uno santo Pagholo, una figura d'uno Cristo in mezzo e ritta, di musaicho, f. 30. Un altra tavoletta, dentrovi due fighure ritte di musaicho, uno santo Piero e uno santo Pagholo, chon una fregatura intorno d'ariento dorato, con fogliami et chompassi di traforo, f. 40. Un altra tavoletta, di braccia 2/3, chon una fighura di musaico, drento uno santo, una fregatura a torno d'ariento dorato, chon piu fogliami e 12 chompassi, chon mezze fighure e di mezzo rilievo di santi, f. 30. Una tavoletta, suvi una storia del Giudicio di musaicho, con fregatura d'ariento intorno, con piu fogliami di mezo rilievo, otto chompassi, drentovi meze fighure di mezo rilievo, f. 20. Una tavoletta, di mezo bracio, drentovi una nuntiata de musaicho, fregatura atorno d'ariento dorato, chon otto chompassi di traforo chon figure di mezo rilievo, f. 40. » (*Inv. de Laurent le Magnifique*, 1492, ap. Muntz, *Collections*, p. 76, 77.)

siècle avancé. L'encadrement a été fait pour l'honorer et témoigner du respect qu'on avait pour la sainte image.

Toute la partie inférieure est dégradée ; en haut, il en reste assez pour reconnaître le Christ de pitié, tel qu'il apparut à saint Grégoire, à mi-corps[1], désigné par les deux monogrammes traditionnels IC XC ; il incline la tête, croise ses mains en avant, de façon à cacher sa nudité et est adossé à la croix, dont le titre grec le proclame *le roi des Juifs*[2]. Le fond est doré.

La bordure d'argent estampé qui dessine le cadre se compose de deux parties : à l'extérieur, un bandeau où une tige de vigne, à pampres et raisins, enroule dans ses ondulations les animaux familiers à l'époque : lions passants, griffons contournés, dragon et oiseaux se becquetant[3] ; suivent à l'intérieur un perlé et un gemmé Toute l'ornementation s'enlève en or.

Autour de la mosaïque sont disposés dix médaillons en losange inscrit dans un carré, trois en haut, trois en bas, deux sur chaque côté. Actuellement, il en manque trois, un au milieu de la ligne supérieure et un en tête de chaque ligne latérale. Ils sont en émail champlevé à fond bleu.

Les quatre angles devaient être occupés par quatre écussons. En haut et à droite (la droite du tableau), *de France ancien, au lambel à trois pendants de gueules et à l'orle componé d'argent et de gueules*, qui est Alençon ; en bas, à droite aussi, l'écusson des Orsini : *Parti : au 1, bandé d'argent et de gueules, au chef d'argent chargé*

1. La *media imago* était familière aux Grecs. Ludolph de Sudheim écrivait au XIVe siècle, dans son *De itinere terre sancte* : « *De ritu Grecorum.... Non habent in ecclesiis ymagines sculptas, sed in tabulis pictas, non integras, sed ab umbilico supra.* » (*Archiv. de l'Orient latin*, t. II, *Docum.*, p. 368.)
2. Parmi les icones du cardinal Bessarion, l'inventaire de 1449 signale une crucifixion : « Icona cum Cristo crucifixo et à lateribus beata Virgine et s. Johanne evangelista, ornata argento cum litteris grecis et a parte posteriori cum cruce argentea cum figura Xpi et angulis (angelis?) deargentatis. » (*Tesoro*, p. 112)
3. « Item, unum dossale, ornatum perlis, ad figuras quatuor grifonum in medio ejus. — Item, unum aliud dossale cum XXIIII grifonibus et duodecim vitibus de auro. — Item, aliud doxale de serico albo, laborato ad compassus de auro. cum rosectis et stellis minutis cum duabus listis ad vites. — Item, aliud aurifrisium cum vite et foliis sericeis diversorum colorum. — Item, unum aurifrisium... ad leones et rosectas. — Item, unum pluviale, quod dedit basilice bone memorie papa Johannes XXIII.... cum uno pulchro aurifrisio de auro, ornatum ad figuras diversorum animalium et avium. — Item, unum aliud pluviale de diaspero viridi, laborato ad aves. — Item, aliud pluviale de catassamito rubeo ad ymagines leonum de auro. » (*Inv. de Saint-Pierre, 1361.*)

d'une rose de gueules, soutenu d'une fasce d'or, à un filet ondé de gueules [1]. A gauche, en haut : *De... à la croix potencée, cantonnée de quatre croisettes de même*, qui est Jérusalem. En bas, au milieu : *De gueules, au lion d'argent, tenant dans sa patte dextre un oiseau* (?); puis, au côté gauche : *Écartelé : aux 1 et 4, de gueules, au soleil rayant d'or; aux 2 et 3, au cor de sable* [2].

Les faits relatifs à la Passion commencent par la flagellation à la colonne et le portement de croix au côté gauche; se poursuivent, au côté droit, par la scène des soufflets et la crucifixion entre la Vierge et saint Jean; puis, en haut, la mise au tombeau, et enfin sont clos, en bas, par la descente aux limbes, où Jésus tient en main la croix de résurrection.

Les locules aux reliques, au nombre de 102 pour la partie centrale et de 55 pour chaque volet, ce qui porte le total à 212, forment de petits carrés, garnis chacun d'un verre, et contournés de lamelles de cuivre qui se croisent : au point de jonction est une tête de clou et, entre deux, une rose en application qu'ont pu fournir les armes des Orsini. En haut, une croix pattée renferme un morceau notable de la croix du prince des apôtres. Dans chaque casier est un sachet de soie verte, qui contient la relique. Dessus est fixée une bande de parchemin, qui donne son nom, écrit en gothique carrée. La révision des reliques me paraît avoir été faite au xve siècle, car l'écriture est la même que pour les reliques de sainte Catherine de Sienne et de sainte Brigitte, qui ont été évidemment rajoutées après coup. Quelques étiquettes ont même été renouvelées au xviie siècle, et l'écriture en est tout à fait moderne.

1. Peut-être est-ce le cardinal dont il a été déjà question. L'inventaire de Saint-Pierre de 1455 reste aussi dans le vague pour cet article : « Tabernaculum parvum de cristallo, cum crucifixo supra, cum armis de Ursinis. » (*Tesoro*, p. 88.) De même, en 1489 : « Aliud par parvorum candelabrorum, argenteum, cum armis de Ursinis, ad usum altaris majoris, noviter factum. » (*Ibid.*, p. 115.)

2. D'après Ciacconio, *Vitæ et res gestæ Pontificum Romanorum et S. R. E. cardinalium*, Rome, 1677, l'identification pourrait se faire ainsi, quoique les dates qu'il fournit soient un peu trop récentes. France fait songer à Philippe d'Alençon, créé cardinal par Urbain VI, en 1378, et mort en 1397. Orsini se trouve combiné en écartelé avec le *lion* dans l'écusson de Pierre de Rossembergh, de Bohême, créé cardinal par Urbain VI en 1384. Trois cors se voient dans l'écusson d'Arnold de Horne, de Liège, évêque mort en 1389. Martin, évêque de Lisbonne, créé cardinal en 1385 par l'antipape Clément VII, porte, mais en écartelé, la croix de Jérusalem. Toutes ces armoiries, réunies sur le reliquaire, semblent former un don collectif; mais comme, nulle part, elles ne sont surmontées du chapeau rouge, qui garantit que ce sont celles des cardinaux de ce nom? Il y a là un problème à étudier.

L'idée symbolique qui domine dans l'ensemble est celle-ci : le Christ est mort pour nous et, par là, a mérité la gloire; les saints, imitateurs de sa Passion, jouissent, eux aussi, des honneurs du triomphe, c'est-à-dire de la gloire dans l'éternité[1].

L'inscription de la mosaïque insiste sur la royauté du Christ, qui a régné par la croix :

OBACIAΘVOΠ [2]

Les reliques réparties dans les locules sont au nombre de deux cent treize. Une partie se réfère au Christ et à ce que l'inventaire de Grimaldi appelle les lieux saints : je la citerai textuellement. Les autres reliques proviennent de saints honorés à Rome. Parmi eux, il s'y est adjoint, mais à une époque postérieure, celles de sainte Brigitte et de sainte Catherine de Sienne, peut-être aussi de saint Thomas de Cantorbéry. Je ne citerai que les principales dans l'ordre où elles se présentent :

De saint Gélase, pape. Reliques non qualifiées de l'apôtre saint Jacques, de sainte Anastasie, de saint Nérée, de saint Jean-Baptiste, de l'apôtre saint Paul, de divers saints. D'une côte de saint Laurent. De la croix de saint Pierre dans une croix de cuivre, de ses ossements et de son tombeau. Des vêtements, de la peau et des cheveux de sainte Catherine de Sienne. Reliques de saint Sixte, saint Benoît, sainte Madeleine, saint Blaise, les saints Innocents, sainte Pétronille, saint Urbain, sainte Fénicula, m. De la tête de sainte Praxède. Reliques des saints Côme et Damien, sainte Euphémie, v. et m., saint Fabien, saint Hippolyte, saint Thomas de Cantorbéry, sainte Brigitte, saint Sixte, pape et 'm., saint Nicolas, saint Épiphane, saint Félicissime, saint Christophe, saint Savin, saint ¡Innocentius, saint Agapit, m. Du dos de saint Blaise, évêque et m. Une dent de saint Gordien, du sang de N.-S. dans une fiole. Dans une autre fiole, n° 41, des cendres, peut-être de la poussière du Saint Sépulcre. Du lait de la Vierge, dans une fiole.

1. « Scientes quod sicut passionum estis, sic eritis et consolationis. » (S. Paul., II ad Corinth., I, 7.)

2. L'ivoire byzantin de la Bibliothèque Nationale (fin du XIII° siècle), gravé dans les Annales archéologiques, t. XVIII, p. 109, peut aider à la restitution de cette inscription, car on y lit :

IC XC O BACIΛEVC THC ΔOⅤHC
✠ ΩC CAPⁱ ΠⱧΠONΘAC ΩC ΘE
ΠAΘΩN VⱧIC.

Ce que Didron traduit : « Le roi de gloire. Comme chair (c'est-à-dire comme homme), ayant souffert, comme Dieu, tu délivres des péchés. »

Au centre : 1. De lapide quo tegitur sepulcrum Yhesu. — 2... — 3. Os sancti Gela(sii). — 4. 5. Os S. martiris. — 6. ꝶ. Sancti Jacobi fratris Domini. — 7. ꝶ. Sancte Helisabeth. — 8. S^te Anastasie. — 9. S^cti Nerei. — 10. S^cti Johannis Baptiste. — 11. ꝶ. S^cti Pauli apostoli. — 12. ꝶ. diversorum sanctorum. — 13. ꝶ.. et aliorum sanctorum. — 14. De costa sancti Laurentii martyris. — 15. Lapis ubi sedebat XPS quando dimisit pecata Marie Magdalene. — 16. De cr (uce) S. Petri apostoli. — 17. 18. 19... — 20. ꝶ. Sancte N. et aliorum sanctorum. — 21... 22. ꝶ Sancte Ill(uminate?) et aliorum sanctorum. — 23... — 24. ꝶ. Sancti Petri apostoli. — 25. De vestimentis sancte Catherine de Senis. — 26. ꝶ. Sancti Johannis Baptis(te). — 27. De cute capitis cum capillis sancte Chaterine de Senis. — 28. De virga Aaron que floruerat in deserto [1]. — 29. ꝶ. Sancti Sixti. — 30. 31... 32. Lapis domus ubi fuit Virgo Maria. — 33. — 34. De sepulcro XPI Yhesu. — 35. ꝶ. Sancti Laurentij. — 36. ꝶ. Sancte N. et aliorum sanctorum. — 37. Lapis de sepulcro beate Marie Virginis. — 38. De sanguine XPI. — 40. ꝶ. diversorum sanctorum. — 41. De fragmentis Domini Yhesu. — 42. ꝶ. S. Urbani. — 43. ꝶ. Sancte N. et aliorum sanctorum. — 44. De sanguine XPI. — 45. ꝶ. Sancte N. et aliorum sanctorum. — 46. Pars capitis Iohannis Baptiste. — 47... quo Deus... apostolum et... — 48. S^cti Petri apostoli et alior(um) sanctorum. — 49. ꝶ. Sancte Fenicule, m. — 50. De capite sancte Prasedis. — 51. ꝶ Sancte N. et aliorum sanctorum. — 52. ꝶ. Sanctorum Benedicti et Blasii. — 53. Ossa sanctorum puerorum Innocentium. — 54... 55. S^te Maria Magdal. — 56. De lacte beate Virginis. — 57. ꝶ. Sancti Benedicti. — 58. ꝶ. Sancti Dñdi. — 59... 6). ꝶ. Sancte N. et aliorum sanctorum. — 61. De lacte beate Virginis. — 62. ꝶ. diversorum sanctorum. — 63. Lapis ubi Dominus Yhesus ascendit ad cœlos. — 64. ꝶ. diversorum sanctorum. — 65. ꝶ. ꝶ. diversorum sanctorum. — 66... — 67. ꝶ. Sancte N. et aliorum sanctorum. — 68. ꝶ. Sancte Eufemie, virginis et m. — 69. Lapis ub^l XPS jejun (avit). — 70. ꝶ. Sancte N. et aliorum sanctorum. — 71... 72. De sepulcro sancti Petri apostoli. — 73... 74. ꝶ. Sanctorum Cosme et Damiani. — 75. Sancti Fabiani. — 76. ꝶ. Sancte N. et aliorum sanctorum. — 77. ꝶ. Sancti Ypoliti. — 78. ꝶ. S^ncti Pauli apostoli. — 79. ꝶ. Sancti Thome, archiepiscopi Cant. — 80. ꝶ. Sancti Ypoliti. — 81. ꝶ. Sancte Brigide. — 82. ꝶ. Sancte N. et aliorum sanctorum. — 83. Sancti Sixti, pape et martyris. — 84. ꝶ. Sancte Petronille. — 85. ꝶ. Sancti Nicolai. — 86. 87.-88. Quamplures et diverse reliquiæ sanctorum quorum nomina ob vetustatem scripturæ ignorantur [2]. — 89. ꝶ. Sancte N. et aliorum sanctorum. — 90... — 91. De capite S^d B. et... — 92... 93. 94. 95. 96. 97... 93. ꝶ. Sancte N. et aliorum sanctorum. — 99... et dens sancti Gordiani. — 100... 101. ꝶ. Sancte N. et aliorum sanctorum. — 102. Sancte N. et aliorum sanctorum.

1. *Œuvres complèt.*, t. 1, p. 408, 409, 412, 413, 414.
2. *V.* sur les saints sans nom, *Œuv. complèt.*, t. 1, p. 255, 257, 420.

Sur le volet droit : 1... 2... 3. ℞. Sancte N. et aliorum sanctorum. — 4. ℞. Sancti Epifanii. — 5. 6. 7. 8. 9.-10. ℞· Sancte N. et aliorum sanctorum. — 11. 12. 13. 14. ℞. Sancte N. et aliorum sanctorum. — 15. ℞. Sancti Felicissimi. — 16. Lapis ubi stetit angelus quando annuntiavit Virgini. — 17. — 18. ℞. Sancte N. et aliorum sanctorum. — 19. De sancto monte Calvarie, ubi XPS fuit crucifixus. — 20. Lapis ubi XPS fuit lotus. 21. 22. 23. 24. — 25. ℞. Sancte N. et aliorum sanctorum. — 26. 27. 28. ℞. Sancte N. et aliorum sanctorum. — 29... — 30. ℞. Sancte N. et aliorum sanctorum. — 31. ℞. Sancti Xpistofori. —32. Lapis super quem positum fuit caput sancte Catherine. — 33. De dorso sancti Blasii episcopi et m. — 34. ℞. Sancti Savini. — 35. Ossa sancti Agapiti m.

Sur le volet gauche : Lapis montis Calvarie, ubi XPS fuit crucifixus. — Lapis monumenti Domini Nostri Yhesu XPI. — Lapis ubi natus est XPS. — ℞. undecim prophetarum. — Lapis monumenti Yhesu XPI. — ℞. Sancti Innocentij. — De loco ubi sancta crux fuit reperta.

En haut du tableau est une inscription moderne, qui porte :

DIVERSORVM. SACRARVM. SINVS. SANCTORVM. RELIQVIARVM.

La couverture ou étui est en cuir gaufré et doré, qui reporte tout au plus à la fin du xv° siècle.

VI

M. Muntz a reproduit dans la *Revue archéologique,* 2° sér., t. IV, p. 45-46, le « trésor de la fille de Stilicon », découvert à Saint-Pierre, en 1545, d'après Münster, *Cosmographie universelle.*

1. In Vaticano, anno Christi 1544, februario, haud procul a Tiberi, quum in sacello sancti Petri fundamenta foderentur, inventa est marmorea arca, longitudine pedum octo et semis, latitudine quinque et sex altitudine, in qua condita fuit Maria, Honorii Imperatoris conjux, quæ virgo migravit ex hac luce, præventa inopinata morte, antequam ab imperatore accepta esset. In ea arca, corpore absumpto, aliquot tantum dentes supererant capillique ac tibiarum ossa duo.

2. Præterea vestis et pallium, quibus tantum auri fuerat intextum ut ex iis combustis auripondo 30 collecta sint.

3. Erat insuper capsula argentea, longa pedem unum ad semissem, latitudine digitorum duodecim ;

4. In qua vascula multa ex cristallo nonullaque ex achate perpulchre elaborata.

5. Item, annuli aurei quadraginta, variis gemmis ornata.

6. Erat et smaragdus, auro inclusus in eoque sculptum caput, quod

creditum est ipsum Honorium referre. Is quingentis aureis nostratibus æstimatus est.

7. Prætera inaures, monilia aliaque muliebria ornamenta.

8. In quibus bulla, earum quas hodie *Agnus Dei* vocant, per cujus ambitum inscriptum erat *Maria nostra florentissima* [1] laminaque ex auro et in ea hæc nomina *Michaël, Gabriel, Raphaël, Uriel,* græcis litteris.

9. Item, veluti racemus ex smaragdis aliisque gemmis contextus ;

10. Et discriminale ex auro, longitudine duodecim digitorum, inscriptum hinc *Domino nostro Honorio* [2], hinc *Domina nostra Maria.*

11. Ad hoc [3] inerat sorex ex chelidonio lapillo.

12. Cochleaque et patena ex crystallo.

13. Item, pila ex auro, lusoriæ similis, sed quæ in duas partes dividi potuit.

14. Innumeræ penè aliæ inerant gemmæ, quarum etsi plurimæ vetustate corruptæ, nonnullæ tamen recentem admirandamque pulchritudinem renitebant. Et hæc omnia Stilico filiæ dedit pro dote. Sunt hodie in Vaticano hortis Romani pontificis [4].

Le vandale Stilicon est célèbre dans l'histoire. Théodose le donna pour tuteur à son fils Honorius, qui lui fit trancher la tête, l'an 408, quand il se fut convaincu de son rôle de traître.

M. Armellini cite un fragment d'inscription, datée de l'an 472 ou 473, qui se trouve à Sainte-Agnès-hors-les-murs et qui mentionne le consulat de Stilicon (*Il cimitero di S. Agnese,* p. 393) :

```
... CE
... VIVSQV...
(post con) s FL s(tilichonis)
```

Stilicon avait le titre de *clarissime* et remplissait les fonctions de *maître des deux milices.* Ce fut à son instigation que les empereurs Arcadius et Honorius restaurèrent les murailles, les portes et les tours de Rome, pour parer à sa défense. En 1578, un Français releva [5] aux

1. Variante : *Maria Domina nostra florentissima.*

2. Cancellieri donne la variante *Dominus noster Honorius,* qui s'accorde mieux avec la suite.

3. *Adhuc ?*

4. Ce texte a été réimprimé, sans commentaire, dans l'*Archivio storico di Roma.* La découverte a été rapportée par Boulanger, *Epist. ad Vadianum in Goldasti Centuria epist. philol.,* p. 232 ; Martène, *De antiq. Eccl. ritib.,* t. II, p. 1033 ; Marini, *Papiri diplom.,* p. 245 ; Garruci, *Vetri,* p. 74 ; Bosio, *Roma sott.,* p. 42 , Chifflet, *Anastasis Childericiana,* p. 17 ; Lucio Fauno, *Antichità romane,* lib. 5, cap. 10 ; Mazzucchelli, *La bolla di Maria,* Milan, 1819, avec planche ; de Rossi, *Bullet. d'arch. chrét.,* 1863.

5. Ce manuscrit appartient au British Museum, fonds Landshowne, n° 720. Le

portes Portèse, de Saint-Laurent et de Préneste, l'inscription suivante, identique dans les trois endroits, et que M. Muntz a publiée dans la *Revue archéologique*, 3ᵉ sér., t. VI, p. 40; t. VII, p. 229, 234.

S. P. Q. R.

IMPP. CAES. DD. NN. INVICTISSIMIS PRINCIPIBVS
ARCADIO, ET HONORIO VICTORIBVS AC TRIVMPHATORIBVS SEMPER AVGG.
OB INSTAVRATOS VRBI ÆTERNÆ MVROS, PORTAS, AC TVRRES
EGESTIS IMMENSIS RVDERIBVS EX SVGGESTIONE V. C. [1] ET INLVSTRIS.
MILITIS [2] ET MAGISTRI VTRIVSQVE MILITIÆ FL. STILICHONIS AD PER :
PETVITATEM NOMINIS EORVM SIMVLACHRA CONSTITVIT
CVRANTE FL. MACROBIO LONGIANO V. C. PRÆF
VRBIS D. N. M. Q. EORVM

Stilicon avait imposé sa fille Marie à l'empereur Honorius, mais les noces n'en furent pas célébrées. Marie mourut inopinément et fut enterrée à Saint-Pierre, où Honorius reçut aussi la sépulture [3]. En 1544, au mois de février, les ouvriers qui procédèrent à la reconstruction de la basilique rencontrèrent son tombeau, dont l'identité fut établie par le contenu, puisque les inscriptions la nomment deux fois. Le sarcophage était en granit rouge d'Égypte, long de huit pieds et demi, large de cinq et haut de six : les sarcophages de porphyre de sainte Hélène et de sainte Constance, au musée du Vatican, sont dans ces grandes proportions [4]. Il était sous terre, dans la chapelle de Sainte-Pétronille, primitivement mausolée d'Honorius : ou le transporta dans les jardins du Vatican, où il ne se trouve plus.

Quant aux objets qu'il renfermait, ils furent dispersés. N'eût-il pas été plus logique de les déposer dans la sacristie de Saint-Pierre, où ils se seraient joints, à titre de curiosité historique, au riche

nom de l'auteur est Nicolas Audebert, archéologue orléanais, comme l'établit M. de Nolhac dans la *Revue archéologique*, 3ᵉ sér., t. X, p. 315-324.

1. « Sous l'empire romain, les fonctionnaires publics étaient répartis en cinq classes : les *viri illustres*, qui marquaient le rang le plus élevé ; les *viri spectabiles*, les *viri clarissimi*, les *viri perfectissimi*, et, au dernier rang, les *viri egregii*. » (*Rev. arch.*, 3ᵉ sér., t. X, p. 235.)

2. A la Porte de Préneste, se présente une variante :

INLVSTRIS. COM. ET MAG.

3. « Sepultus fuit Honorius Augustus (in atrio), sic tradit Paulus diaconus.......
Honorius, annis quindecim cum imperasset et jam antea annis tredecim ac sub patre duobus regnasset, rempublicam ut cupierat pacatam relinquens, apud Urbem Romanam vita exemptus est corpusque ejus juxta B. Petri apostoli in mausolæo sepultum est. » (Ciampini, *De sacr. ædif.*, p. 78.)

4. *Œuvres compl.*, t. II, p. 125, 126.

trésor de la basilique? Peut-être auraient-ils eu ainsi la chance d'être conservés jusqu'à nous, ce qui eût été assurément une bonne fortune pour l'archéologie. Heureusement, on prit des dessins de quelques pièces.

M. de Rossi écrivait, dans son *Bulletin*, en 1863, p. 55 : « Excepté cette *bulla*, nous n'avons plus rien du trésor trouvé dans le tombeau de Marie; de tant d'objets, lampes, anneaux, il n'a pas même été publié un dessin dans les livres d'archéologie. Cela explique pourquoi je fais si grand cas des dessins des cinq vases d'agate que j'ai vus dans le manuscrit du marquis Raffaeli, et que j'ai ensuite reconnus dans le manuscrit du Vatican 3439 [1]. Ils représentent sans doute les vases d'agate trouvés dans la première caisse d'argent, au rapport des témoins de la découverte. Leurs formes sont très élégantes; ils ne présentent aucun signe de christianisme et on les jugera probablement antérieurs à l'empereur Honorius, c'est-à-dire à la fin du IVᵉ siècle. » M. de Rossi les reproduit p. 54. Le manuscrit du comte Raffaeli porte : « Ex achate quinque vascula in sepulcro Mariæ, Honorii imperatoris uxoris, Stiliconis filiæ, in Vaticano, dum fundamenta jacerentur novi templi, pontificatu Pauli III, reperta [2]. »

Le corps de la défunte était entièrement consumé : il ne restait d'elle que des cendres, deux tibias, quelques dents et des cheveux. Les vêtements (nᵒ 2), robe et manteau, étaient tissés d'or, peut-être aussi brodés de ce métal. On ne songea pas à les garder, mais seulement à en tirer la valeur, qui fut considérable : 35 livres, disent les uns; 40, selon d'autres; 80 même, mais il y a ici exagération. D'après Cancellieri, la robe était tissée d'or, une étoffe semblable entourait la tête et une autre, pareille, couvrait le visage et la poitrine. « Jamais, dit M. de Rossi, un aussi riche trésor de pierres précieuses, d'or et d'objets divers d'une grande valeur, n'a été trouvé en aucun tombeau chrétien des cinq premiers siècles. »

En 1509, on découvrit, à Saint-Pierre, dans un tombeau de la chapelle du roi de France, « una veste d'oro avvolta ad alcune ossa, con alcune gioje, cioè uno collarino con una +, che furono stimate

1. Parmi les papiers de l'antiquaire Fulvio Orsini.

2. Un seul a des anses, en imitation de perles; trois sont côtelés ou godronnés avec une panse ovoïde; deux autres sont décorés de feuillages, l'un à la panse (courant de lierre), le second au-dessous du goulot (palmettes).

in tutto ducati 3.000. » On tira huit livres d'or du vêtement : le tout valait mille ducats, que Léon X donna au chapitre de Saint-Pierre, « che facesse una cassa d'oro alla testa di Santa Petronilla. » (Muntz, *Les monum. antiq. de Rome*, 1885, Iᵉʳ fasc,, p. 11.)

Aringhi, dans sa *Roma subterranea* (1651), t. I, p. 126, cite des exemples de vêtements précieux.

L'auteur, manuscrit et anonyme, des *Recherches sur Ste Cécile*, à la bibliothèque d'Albi, fait cette citation :

Eusebius, lib. *Hist.* 7°, cap. 14, refert Marini martyris corpus ab Asterio senatore pretiosis quoque vestibus coopertum fuisse... Idem de Vari, martyris conspicui, corpore, a Cleopatra matrona splendidis induto vestibus. Sic August. in *psal.* 48 : Pompa est funebris. Excipitur sepulchro pretioso, involvitur pretiosis vestibus, sepelitur unguentis et aromatibus (t. II, p. 499).

La préciosité de ces vêtements est précisée dans ce passage des Actes de sainte Cécile : « Cæcilia vero subtus ad carnem cilicio induta, desuper auro textis vestibus tegebatur· » (Bartolini, *Atti di Santa Cecilia*, p. 6.) Ce texte, qui parle d'un tissu d'or, est en parfaite conformité avec l'étoffe que j'ai découverte à la cathédrale d'Albi. Il faut donc rejeter, comme moins exactes, les deux versions citées par le manuscrit d'Albi, où la dorure semble plutôt rapportée sur le tissu en forme de broderie :

Subtus ad carnem cilicio induta erat, desuper deauratis vestibus tecta (*Pomerium de sanctis*, per fr. Bartholomeum de Themesvar, ord. min. de observantia, Parisiis, 1517). — Illa subtus ad carnem cilicio induta, desuper auratis vestibus tegebatur. (*Petr. de Natalibus*.)

Dom Guéranger s'exprime en ces termes à ce sujet :

La situation des deux époux dans Rome leur imposait nécessairement des habitudes en rapport avec leur rang... Sans rien perdre de l'humilité et de la modestie d'une chrétienne, elle (Ste Cécile) retint les parures dont usaient les dames de sa condition. Les Actes nous apprennent qu'elle portait une robe brodée d'or, dès le temps qui précéda son mariage. Ce vêtement, qui fut empourpré de son sang, a reparu deux fois aux regards attendris des fidèles, en 821 et en 1599. A cette dernière date, on prit soin d'en prendre le dessin en couleur et il en existe au moins deux peintures, de mains diverses, mais uniformes pour le fond et les détails. L'une, sur marbre, se conserve à Rome au musée Kircher ; l'autre, sur bois, de plus

\ l'abbaye de Solesmes, où elle
ins longtemps à Cologne.
. les dames romaines n'étaient
ou brochées d'or. Ce luxe ne
Le premier exemple qu'on en
emme de Marc-Aurèle. En
des et les Marcomans, cet
'a guerre, mit en vente un
quelles se trouvaient des
pératrice. Parmi ceux-ci,
XVII,) signale des robes
s ayant sans doute tenté
is ans après, dérogeant à
nmes du plus haut rang
urée d'une famille qui
r aux exigences de son

'einte du vêtement de
té la couleur verte, et
par Paul Véronèse
La robe est celle que
roderie qu'elle avait
Faustine et de ses
tait d'abord unique
cercle de distance
aussi la cyclade.
de Bosio, l'or de
').
à l'Époux divin,
. 370-372).

squ'il était en
s fait graver
de ses plan-
ôler la belle
s en le pho-
manente la

ns *sainte*
rd, *nous*
poids
tout des

« robes de soie brodées d'or » (brochées ou tissues serait peut-être plus exact ou fournirait une nuance),et que celle de sainte Cécile, à fond vert, était rehaussée de cercles de distance en distance et que l'or avait, lors de la seconde invention, un « éclat très vif ».

Comment était employé l'or ? Le docte bénédictin ne le dit pas. Formait-il des dessins ou des bandes? Il y a là une caractéristique essentielle, que l'étoffe indique très clairement : ce sont des rayures, reproduites identiquement sur le tableau du musée Kircher, dont M. de Rossi m'a communiqué le calque.

A l'intérieur du sarcophage était une cassette d'argent, longue d'un pied et demi et large de deux doigts (nº 3). Cherchons-lui des similaires.

La *Revue archéologique*, 3ᵉ sér., t. VII, p. 91, a publié la gravure d'un coffret, exhumé à la suite de fouilles, à Vermand, près de Saint-Quentin, en Picardie. Il y avait également, dans cette sépulture, d'autres débris de coffrets, qui étaient destinés à contenir de menus objets de toilette et des vases en terre ou en verre. Le couvercle du mieux conservé est rectangulaire, avec bordure à grappes de raisin et division, au moyen d'un grénetis, en huit compartiments. La « feuille de bronze » est « mince, oxydée, d'aspect verdâtre » ; en haut, apparaissent dans un cercle perlé, « représentés au repoussé, deux bustes ou médaillons de personnages en regard, homme et femme ; on dirait Constantin et son épouse, tels que nous les voyons sur leurs monnaies ; puis au-dessous, en quatre panneaux formant deux registres superposés, nous voyons des personnages dans diverses attitudes. Ce sont des représentations de sujets chrétiens, comme on en voit sur les tombeaux de Rome et d'Arles. Il nous semble que les deux tableaux supérieurs pourraient être Moïse frappant le rocher et la résurrection de Lazare ; les deux inférieurs, le Bon Pasteur et Daniel dans la fosse aux lions [1] . Plus bas encore, il y avait deux autres sujets, aujourd'hui disparus ; les autres morceaux qu'on a essayé de rétablir montrent qu'une grande partie des coffrets étaient ornementés de la même façon. »

Le style reporte au IVᵉ ou Vᵉ siècle. Les deux panneaux qui man-

1. Daniel est debout, nu, entre deux lions, car, sur ce point, les textes parlent comme les monuments, « utroque jejuno. »

quent ont pu, d'après le cycle traditionnel, figurer le paralytique emportant son grabat et la multiplication des pains. Dans l'état actuel, la cassette mesure 0.11 de haut sur 0.08 de large. En tenant compte de ce qui a disparu, nous arrivons à 0.10 pour la largeur et 0.21 pour la hauteur. Nous sommes donc dans des conditions identiques pour les dimensions, peut-être aussi pour l'ornementation, car il n'est pas probable que la cassette du Vatican ait été simplement unie, sans décoration aucune ; mais M. de Rossi a judicieusement observé que « les témoins de la découverte ne tinrent aucun compte des monogrammes et des symboles du christianisme, dont étaient ornés les objets susdits ».

Deux autres coffrets ont été signalés par la *Revue archéologique*, 3e sér., t. IX, p. 49 et 234. L'un, en argent, a fait partie de la collection du duc de Blacas, et le célèbre E. Visconti l'a illustré dans une brochure intitulée *Lettera intorno ad un antica supellettile d'argento*. L'inscription indiquait qu'il avait été offert, pour y mettre leurs bijoux, aux fiancés Secundus et Projecta :

† SECVNDE ET PROIECTA VIVATIS IN CHRISTO

Le second, présenté à l'Académie des inscriptions et belles-lettres, le 21 janvier 1887, est « un coffret en bois, orné de lames de bronze, qui vient d'être découvert dans une tombe de femme, de l'époque mérovingienne, à Gondrecourt (Meuse). Les lames de bronze sont finement estampées. On remarque surtout deux tableaux, représentant deux personnages nus. C'est un assez bon travail romain du IVe ou Ve siècle. Dans l'intérieur du coffret se trouvaient tous les bijoux de la défunte : la plupart sont des objets mérovingiens, qui ne peuvent être plus anciens que le VIe siècle. Il n'est pas très commun de rencontrer, ainsi mêlées, les œuvres de la civilisation romaine et celle de la civilisation franque »[1].

Les fouilles de Vermand, riches en objets de toilette, vases, bagues, pendants d'oreilles, épingles à cheveux, colliers, bracelets,

[1]. « M. Al. Bertrand a fait connaître à l'Académie des inscriptions et belles-lettres la découverte d'un coffret contenant des objets du Bas-Empire. Ce coffret a été trouvé à Gondrecourt (Meuse). Il a dû appartenir à une femme de condition modeste. Parmi les bijoux qu'il contenait, on remarque des bagues, boucles d'oreilles, bracelets, etc. Ces objets semblent appartenir à la fin du IVe ou au commencement du Ve siècle. » (*Gaz. arch.*, 1887, p. 53.)

fibules, boucles de ceinturons, clefs, cuillers, peignes, etc., ont aussi produit « des coffrets funéraires en bois et bronze, destinés à contenir toute cette masse d'or, d'argent, de bronze et d'ivoire ». (*Bull. arch.*, 1887, p. 192.)

La cassette renfermait plusieurs vases de cristal de roche et d'autres en agate, fort bien travaillés (nº 4). Il eût été facile d'en préciser le nombre, la forme et le travail, au lieu d'une indication vague, qui ne suffit pas à nous renseigner. Que contenaient ces vases d'une matière précieuse? Évidemment des parfums, car il s'agit ici de ce qui se réfère à la toilette et à la parure de la jeune fiancée.

D'après Cancellieri, la caisse d'argent ne contenait que les vases de cristal, d'agate et autres pierres dures, au nombre de trente, parmi lesquels deux tasses, de moyenne grandeur, l'une ronde, l'autre elliptique, avec des figurines en demi-relief d'une très grande beauté. Lucio Fauno décrit une lampe en or et en cristal, en forme de coquille, dont l'ouverture, où se versait l'huile, était fermée par une petite mouche mobile en or. Il y avait « quelques petits animaux » d'agate; quatre petits vases étaient en or et un était gemmé.

Alfarano indique une seconde caisse, plaquée d'argent doré (ce qui suppose une âme en bois), dont ne parle pas Munster, qui, au lieu de « cent cinquante anneaux d'or », n'en cite que quarante, avec gemmes variées au chaton (nº 5). Là se présente la même lacune : quelles étaient ces pierres précieuses de couleurs différentes?

Parmi les anneaux, était une émeraude, montée en or, estimée par Bosio 500 écus, parce qu'elle était sculptée à l'effigie d'un empereur dont la tête rappelle, crut-on alors, celle d'Honorius (nº 6). Le fiancé aurait donc offert son portrait à sa fiancée avec l'anneau qui était le gage de l'union projetée.

Voici maintenant des boucles d'oreilles, des bracelets et autres ornements féminins (nº 7). Ici encore la description est singulièrement sommaire. *Muliebria ornamenta* peut s'entendre de tout ce qui constitue la parure, ceintures, colliers, fibules, épingles, etc. On ne soupçonnerait pas, sans Lucio Fauno, qui a catalogué tous ces objets de toilette, que « dix au moins étaient de petites croix d'or, couvertes d'émeraudes et d'autres pierres précieuses ». Il mentionne

expressément « des boutons et des aiguilles pour les cheveux et un seau d'une grande élégance ».

Un de ces ornements de toilette est décrit assez clairement pour qu'on ne s'y méprenne pas : c'est un médaillon en or, ou bulle, du genre de ce qu'on appelle aujourd'hui *Agnus Dei*, autour duquel était écrit le nom de celle à qui il était destiné : *Maria nostra florentissima*. Amère dérision du sort ! Au moment où on la proclame et où on lui souhaite d'être *très florissante* de santé, elle meurt d'un coup imprévu. Cette seule épigraphe aurait dû rendre plus circonspects les auteurs qui ont voulu voir ici le plus ancien exemple de l'*Agnus Dei*[1] porté au cou. J'ai réfuté ailleurs cette assertion[2]. Le texte ne dit pas que la bulle est ou renferme un *Agnus*, mais qu'elle ressemble aux *Agnus*. Le contexte l'établit encore plus explicitement, car il y est question, sur une lame d'or, c'est-à-dire sur la pellicule d'une des faces, des quatre archanges Michel, Gabriel Raphaël et Uriel, dont le nom était écrit en grec. Cette formule pré-

1. « Prosper Lambertini, depuis pape sous le nom de Benoît XIV (*De serv. Dei beatific*, lib. IV, p. II, c. XXI, n. 12), pense que l'origine des *Agnus Dei* doit être reportée jusqu'au commencement du v⁰ siècle et même à la fin du iv⁰. Il est vrai que la principale preuve qu'invoque ce savant pontife à l'appui de son opinion est la présence d'un *Agnus Dei* dans le sarcophage de l'impératrice Marie, femme d'Honorius, tombeau découvert, comme on sait, sous Paul III, le 5 février 1544, dans les fondations de la nouvelle Vaticane, et qui renfermait tant de richesses, dont l'archéologie n'a cessé de faire son profit depuis trois siècles. Malheureusement les doutes les plus fondés se sont depuis longtemps élevés sur l'identité de l'objet recueilli dans la sépulture de la fille de Stilicon, objet que, sans examen, et sur la foi du seul Munster (*Cosmograph. universal.*, p. 148, édit. Basiléen., 1559. Cf. not. Paquot, in op. Nolani, p. 591), on était convenu de regarder comme un *Agnus Dei*. Et ces doutes se trouvent aujourd'hui pleinement justifiés. En effet, le prétendu *Agnus* de cire était renfermé dans une bulle ou cassette d'or, portant sur sa tranche cette inscription : MARIA. NOSTRA. FLORENTISSIMA, et sur l'une de ses faces, MICHAEL. GABRIEL. RAPHAEL. VRIEL. (Cancellieri, *De secretariis basilic. Vaticanæ*, p. 1033.) Or, ouverte à Milan, en 1806, par le comte D. Abondio della Torre di Rezzonico, à qui le P. Caronni l'avait apportée de Rome (Garucci, *Vetri ornati di figure in oro*, p. 74, note 3), cette bulle ne présenta qu'un résidu terreux, exhalant une odeur très appréciable de musc : c'était simplement une boîte à parfum. » (Martigny, *Étude sur l'Agneau, suivie d'une notice sur les Agnus Dei*, p. 89-90.)

2. « On fit quelque temps grand bruit d'un monument qui, disait-on, était très concluant, puisqu'il avait été trouvé dans la basilique de Saint-Pierre, dans le tombeau de Marie, fille de Stilicon et femme d'Honorius. Mais il est certain aujourd'hui que l'objet en question n'était pas un *Agnus Dei*, mais une bulle d'or, sans même effigie de l'Agneau. De Rossi, *Bullet. d'arch. chrét.*, 1863, p. 55 ; Cancellieri, *De secretariis veteris basilicæ Vaticanæ*, p. 995-1002, 1032-1039 ; *La bolla di Maria moglie di Onorio imperatore che si conserva nel museo Trivulzio*, Milan, 1819. » (*Anal. jur. pont.*, t. VIII, col. 1476.)

servatrice venait donc d'Orient, tandis que la bulle elle-même, par son inscription latine, dénotait une fabrication en Occident, probablement à Rome. La lame est un amulette. Les quatre archanges sont ici invoqués comme patrons et protecteurs [1] : l'iconographie de Ravenne les place, sans les nommer toutefois, près du trône de Dieu [2].

Uriel est actuellement considéré comme apocryphe, depuis que le concile de Trente a rejeté à la fin de la Bible, parce qu'elle n'a pas voulu se prononcer sur son authenticité irréfragable, le quatrième livre d'Esdras, qui est le seul à le mentionner. Ce livre parut suspect, à cause d'une lacune importante qui dénaturait le récit et le rendait obscur. Mais les études bibliques, si fortes de notre temps, ont permis de revenir sur cette décision ; déjà M. Lehir avait comblé le vide d'après une traduction orientale : un anglais a découvert dans la bible de Corbie le même passage en latin. Il n'y a donc plus de doute possible sur la génuité du texte et, partant, du quatrième archange [3].

1. Une bague en or, de l'époque mérovingienne, propriété du baron Pichon, qui l'a acquise de M. Castellani (d'où j'incline à déduire une provenance italienne), porte sur la tranche de son chaton rectangulaire, MICAEL MECV. M. Deloche, qui en a donné la description avec une gravure dans la *Revue archéologique*, 3ᵉ sér., t. IX, p. 51-52, croit que Michaël est le nom du fiancé, qui la remit à « une jeune fille » avec ce souhait : VIVAS IN DEO. Je ne partage pas cette opinion, sans nier toutefois que le fiancé ait pu s'appeler *Michel* ; je vois là, au contraire, l'indice d'une protection spéciale, qui se traduisait ainsi : *Michel m'assiste, Michel est avec moi.* Une bague mérovingienne parle de la dévotion de celle qui la portait à S. Magne : VOTA SCTO MA+GNO. (*Rev. arch.*, 3ᵉ sér., t. VIII, p. 318.)

2. Le moule à patène mérovingien, trouvé dans le Loiret et publié par M. Dumuys, présente trois noms d'archange : RAQVEL, VRIEL et RAFAEL ; le quatrième se soupçonne dans la syllabe DRA, qui peut s'entendre de S. Michel, vainqueur du dragon, *victor Draconis.*

3. Les quatre noms sont gravés ainsi sur le nœud d'une crosse allemande en ivoire et du XIᵉ siècle, qui est au musée de Lyon : MICHAEL : VRIEL : GABRIEL : RAPHAEL. — L'étui de la vraie croix de la Sainte-Chapelle était une œuvre byzantine du XIIᵉ siècle. Didron l'a reproduit dans les *Annales archéologiques*, t. V, p. 320, d'après la planche donnée, en 1790, par Morand, dans son *Histoire de la Sainte-Chapelle royale de Paris.* Sur cet étui quatre anges escortaient le bois sacré. Ils sont nommés chacun par une inscription grecque ; saint Michel, O A PMI ; saint Gabriel, O AP ΓABPIHA ; saint Ouriel, O AP UVPHHA ; saint Raphaël, O AP PA+AHA.

« Angelorum nomina septem sunt, quæ memorantur a catholicis scriptoribus, id est Michael, Gabriel, Raphaël, Uriel, Sealtiel, Jehudiel et Barachiel..... At sola nomina Gabrielis, Michaelis et Raphaelis in Ecclesiam admittuntur ; aliorum autem nomina nulla traditione notata, sed ab Hebræo accepta ad nos pervenerunt. Urielis mentio apud Esdram, lib. 4, sed hic liber non recensetur inter canonicos...... *Cum*

Le n° 9 ressemblait à une grappe de raisin, composée d'émeraudes et autres gemmes, dont il aurait été agréable de connaître la nature. Cet objet, venant dans le groupe du *mundus muliebris*, peut être pris pour un bijou de parure, peut-être une agrafe. Le raisin est un motif chrétien. M. de Rossi nous fournit cet éclaircissement : « Au musée Kircher, j'ai vu une petite croix d'or vide à l'intérieur, afin d'y renfermer des reliques ; elle est attachée à un anneau pour être portée au cou et les extrémités des branches semblent ornées de petites grappes de raisin. La simplicité de cet *encolpium* témoigne, à mon avis, de son antiquité ; je ne le crois pas postérieur au v° siècle. » (*Bullet. d'arch. chrét.*, 1863, p. 37-38.)

Discriminale, dans le *Dictionnaire* de Quicherat, est traduit par « aiguille de tête, qui sert à séparer les cheveux [1] ». Le mot est de saint Jérôme. Pourquoi ne serait-ce pas plutôt un démêloir, c'est-à-dire un peigne de parade, à grandes dents, analogue à celui de Théodelinde, dans le trésor de Monza ? J'y crois d'autant plus volontiers qu'il avait, inscrits sur sa nervure, les noms des deux fiancés, Honorius et Marie, gravés de part et d'autre (n° 10).

La souris du n° 11, en bézoard, rentre dans la catégorie des amulettes ; probablement il fut porté en bijou, c'est-à-dire que l'on avait donné à la pierre, trouvée dans l'estomac de l'hirondelle, la forme de ce rongeur. Pline nous fait connaître les « Chelidonii lapilli », que Quicherat traduit « Pierres que l'on trouve dans l'estomac des jeunes hirondelles ». Isidore a dit *Chelidonia gemma* ou même simplement *Chelidonia*. Du Cange a omis cette acception dans son Glossaire.

« Item, deux langues de serpens enchassées en argent, atachées à

Antonius Duca, pius sacerdos Siculus, collocari curasset in altari majori ecclesiæ S. Mariæ Angelorum de Urbe quamdam picturam, scripto nomine unius cujusque Angeli in ea depicti, et signanter Uriel, Barachiel, Sealtiel et Jehudiel, mandatum est ut ea nomina delerentur.... Apud Jacobum Longueval, tomo IV *Historiæ gallicanæ*, lib. II, cap. 311, post enarratam historiam condemnationis orationis Adalberti, adnotatur in quibusdam litaniis, quæ tempore Caroli Magni recitabantur in Galliis, invocari consuevisse, non obstante condemnatione concilii, tamquam sanctos angelos Uriel, Raguel et Tubuel. » (Benedict. XIV, *De serv. Dei beatific. et beat. canon.*, lib. IV, pars II, cap. 30, n° 3.)

1. Les fouilles de Vermand en Picardie ont révélé, parmi les objets du iv° siècle, « deux épingles à cheveux, en argent, figurant une hache », et « quatorze épingles à cheveux, en argent, avec têtes lisses, rondes, à facettes ou côtelées. » (*Bull. arch.*, 1887, p. 191.)

deux petites chesnes d'argent, ayant une pierre d'arundelle. » (*Inv. de Fr. de la Trémoille*, 1542.) M. le duc de la Trémoille commente ce passage (p. 209), avec une citation du *Dictionnaire de Trévoux* : « Dioscoride dit que si on fend les premiers petits des hirondelles, dans le croissant de la lune, on trouvera dans leur ventre plusieurs pierres de diverses couleurs, qui ont beaucoup de vertus. »

Lucio Fauno signale dans la découverte plusieurs autres animaux[1].

Cochlea signifie limaçon. Ne conviendrait-il pas de restituer *cochlear*, avec le sens de cuiller? J'y suis autorisé par le mot *patena* qui suit, et que Quicherat traduit « plat creux ». Le plat et la cuiller vont bien ensemble : tous les deux sont en cristal de roche (n° 12). Nous en avons un exemple ancien, cité par M. de Rossi dans le *Bulletin d'archéologie chrétienne*, 1868, p. 82, d'après un marbre de Bergame, qui rappelle la découverte, en 1295, d'une couronne, d'une cuiller et d'une coupe : « Coclear et siphus qui sunt argentea dona[2] ».

La boule d'or du n° 13, semblable à une balle à jouer à la paume, s'ouvrait en deux. Sa destination reste inconnue. Était-ce le symbole de la dignité impériale à laquelle l'élevait son époux ? Était-ce une forme particulière de vase? Je n'ose me prononcer[3].

Toutefois, j'émettrai encore deux hypothèses. Lucio Fauno trouvait que cette boule ressemblait plutôt à une noix. N'était-ce pas alors une boîte à bijoux, du genre de celle décrite dans l'*Inventaire de la comtesse de Montpensier, en 1474* : « Une noiz, garnye d'argent, couverte de velour, dans laquelle il y a une verge d'argent, une verge de jayet, deux bulètes d'argent et deux véroniques en parchemin? »

1. Dans les fouilles de Vermand (Aisne), on a découvert « un lécythe en verre, d'un blanc verdâtre, représentant un singe assis dans un fauteuil natté; il est coiffé d'une sorte de capuchon et joue de la flûte de Pan ». Il doit dater du IVᵉ siècle. « La collection Disch, à Cologne, en possède un semblable », ainsi que « le musée d'Amiens ». (Bull. arch. du Com. des trav. hist., 1887, p. 188, 194.)

2. Voir ce que j'ai dit de ce texte dans mes *Inventaires de la basilique royale de Monza*, p. 224-226.

« Une grande cuillère à bouche, en argent, à très bas titre, avec manche composé d'un enroulement en forme d'S, aplati », avec l'inscription PONI CVRIOSE, a été trouvée à Vermand, parmi les objets romains du IVᵉ siècle, dans une tombe. (Bullet. arch.. 1887, p. 193.)

3. Pline et Properce citent la *pila vitrea* ou *crystallina*, que Quicherat définit « Boule, ou globe de verre, remplie d'eau fraîche, pour se rafraîchir les mains. » A l'inverse, la boule d'or aurait pu contenir de l'eau chaude, dans le but de les réchauffer. Ce serait alors un des plus anciens exemples de la *pomme* affectée au moyen-âge à cet usage.

Martigny (*Dict. des antiq. chrét.*, 2ᵉ édition, p. 502) remarque qu'une noix d'ambre, s'ouvrant et portant sur une de ses sections le sacrifice d'Abraham, a été découverte dans les catacombes par Boldetti, qui en donne le dessin, page 298 de ses *Osservazioni sopra i cimiteri.*

Sous le n° 14 sont enregistrées d'innombrables gemmes, dont plusieurs avaient conservé leur éclat, tandis que les autres étaient ternies. Étaient-elles sur les vêtements? Les monnaies du Bas-Empire permettent de le conjecturer. Mais elles pouvaient aussi, le fil de soie qui les retenait étant brisé, avoir été employées en colliers, bracelets et ornements de tête.

Le narrateur a à peu près raison : tout cet amas d'or et de pierres, renfermés dans une cassette, constituait, non pas la dot de la fille de Stilicon, mais sa parure de noces. Elle fut enterrée en fiancée dans sa riche toilette d'impératrice [1].

Orelli, n° 1131 : Perret, *Catacombes de Rome*, t. IV, pl. XVI, n° 78 [2], et la *Revue archéologique*, 3ᵉ série, tome VI, p. 21, ont donné la décoration d'une des gemmes, la bulle. Les trois noms du père Stilicon, de la fille Marie et de l'époux Honorius, y sont gravés en manière d'étoile à six rais, sous cette forme :

1. « Le mort est figuré avec les objets qu'il a le plus aimé (sur les monuments funéraires de Bordeaux, à l'époque romaine). Les femmes tiennent à la main des corbeilles de fleurs ou de fruits, des peignes ou des miroirs, ou même des fioles à parfum. » (*Rev. arch.*, 3ᵉ série, t. V, p. 236.) Le procédé fut identique à Rome sous une forme différente.

Le poète Claudius, qui avait composé un épithalame pour les noces d'Honorius et de Marie, *Epithal. Honorii Aug. et Mariæ*, autorise à penser que tous ces objets luxueux étaient un don de l'empereur

« jam munera nuptæ
Præparat et pulchros, Mariæ sed luce minores,
Eligit ornatus, quidquid venerabilis olim
Livia divorumque nurus gessere superbæ. »
2. Il dit que cette gemme est au musée de Trévise.

Décomposez ces trois lignes, qui se coupent à angle droit et obli-quement, et vous trouverez une des formes du monogramme, c'est-à-dire les lettres I et X [1], initiales des noms de *Iesus* et *Xpistus*. Le souhait de vie, qui accompagne les noms, se complète par le mono-gramme même, en sorte que tout l'ensemble signifie : *Honori, Maria, Stilicho, vivatis in Iesu Xpisto*, acclamation aussi touchante que chrétienne [2] Ailleurs étaient disposés de la même façon les noms du père STELICO, de la mère SERENA, de la sœur THER-MANTIA [3], et du frère EVCHERI, combinés avec VIVATIS. J'em-prunte au P. Garrucci, *Storia dell'arte cristiana*, l'information sui-vante : Un *chrisme* des plus curieux est celui qui fut gravé sur la calcédoine qui ornait le bracelet de Marie. Deux fois la croix se com-bine avec lui, pour mettre sous la protection directe du CHRIST sa personne et ceux qui lui sont chers. C'est la traduction littérale du texte de saint Paul : « In ipso enim vivimus et movemur et sumus. » (*Act. Ap.*, XVII, 28.)

1. Voir sur ce monogramme, qui se retrouve à Poitiers au vɪᵉ-vɪɪᵉ siècle, à l'ora-toire de Mellebaude, ma brochure : *Le martyrium de Poitiers*, p. 8-9.

2. Voir sur l'acclamation *vivas* les observations de M. Deloche, dans la *Revue archéologique*, 3ᵉ sér., t. IX, p. 49, 51, 52.

3. Thermantia épousa Honorius, qui la répudia lorsque Stilicon eut été reconnu ennemi de l'empire : elle mourut dans l'obscurité, auprès de sa mère Séréna.

LES INDULGENCES DE LA BASILIQUE [1]

La basilique de Saint-Pierre au Vatican occupe à bon droit, depuis des siècles, le deuxième rang parmi les églises de Rome et du monde. Elle vient, dans l'ordre hiérarchique, immédiatement après l'archibasilique de Latran, à laquelle elle a tenté vainement plusieurs fois de disputer la primauté. Elle jouit dans l'univers entier d'un renom incontesté et elle le doit, non seulement à sa magnificence incomparable, mais aussi aux trésors de grâces spirituelles qu'elle tient en réserve au profit des fidèles qui la visitent.

On peut lui appliquer à juste titre ce que Ste Brigitte, au sixième livre de ses Révélations, écrivait des églises de Rome : « Les indulgences que l'on peut y gagner sont beaucoup plus considérables que celles que l'on dit. Par le moyen de ces indulgences on arrive au ciel par un court chemin. »

L'abbé Mignanti, bénéficier de Saint-Pierre, a donc fait une œuvre pieuse et utile en colligeant toutes les indulgences dont les souverains pontifes ont enrichi la basilique Vaticane. Son recueil a pour titre : *Indulgenze della Sacrosanta Patriarcale Basilica Vaticana, pel sacerdote Filippo Maria Mignanti, Benefiziato in quella* (Rome, 1864, in-8° de 214 pages). Comme il porte à la fin, outre l'*imprimatur* du maître du sacré palais et du vice-gérant du vicariat, l'approbation formelle de la Sacrée Congrégation des Indulgences qui l'a fait réviser par un de ses consulteurs, il nous paraît mériter toute créance. Il se divise en trois parties : les concessions pontificales, le calendrier des indulgences et les prières indulgenciées. Nous lui ferons de larges emprunts, car il importe à la piété de vulgariser parmi nous des notions qui jusqu'à présent, on peut dire, nous sont

(1) *Les indulgences de la basilique de Saint-Pierre, à Rome,* dans les *Analecta juris pontificii,* 1873, t. XII, col. 724-737, 822-298, et dans *Rome,* feuilletons des 23, 25, 26 janvier 1876.

demeurées étrangères. Rien ne dilate le cœur et ne pénètre de reconnaissance, comme de voir un sanctuaire si abondamment pourvu de faveurs spirituelles, mises à la portée de tous, de manière à obtenir la rémission la plus large des péchés.

Nous ne connaissons que peu de documents relatifs aux indulgences accordées à S.-Pierre qui soient antérieurs à la fin du treizième siècle. Nicolas IV nous l'assure lui-même dans sa bulle *Ille qui solus*, du 25 février 1289.

La plus ancienne bulle qui ait survécu à la perte générale des autres indults pontificaux remonte au règne de Grégoire IX, qui la donna le 25 juin 1240. Elle commence par ces mots : *Si loca sanctorum*, et accorde trois ans et trois quarantaines d'indulgences à ceux qui, véritablement repentants et confessés, visiteront la basilique du Vatican depuis la Pentecôte jusqu'au 6 juillet, octave des saints apôtres Pierre et Paul (*Bullarium Vaticanum*, tome I, page 123).

Anciennement, la quantité d'indulgences était assez restreinte. Un an seulement était octroyé à ceux qui entreprenaient le long et pénible voyage de Terre-Sainte. Une année également était concédée aux pèlerins qui visitaient à Rome les tombeaux des saints apôtres; mais l'indulgence était doublée, ou même triplée, si l'on venait à ce pieux pèlerinage d'outre-mer et d'outre-monts. L'indulgence plénière était réservée aux seuls croisés qui prenaient les armes pour la délivrance du S. Sépulcre ou à ceux qui contribuaient à ce but par leurs aumônes ou les secours qu'ils prêtaient en pareille occurrence. Boniface VIII fut le premier qui, en 1300, étendit cette indulgence à tous les fidèles indistinctement, en lui donnant la forme jusque-là inusitée du jubilé.

Nous trouvons encore une indulgence de trois ans et trois quarantaines pour les pèlerins étrangers qui visitaient la basilique, le Jeudi saint, à l'Ascension et la Dédicace; ces mêmes jours, les Romains ne gagnaient qu'un an (Moretti, *de Ostens. reliquiar.*, pag. 126. — Benoît XIV, *Inst.* 55, n° 10).

Lorsque Boniface VIII voulut honorer d'une manière spéciale le grand patriarche d'Assise, pour lequel il avait de la dévotion, ainsi que l'ordre séraphique qui le reconnaissait pour protecteur, il ne crut pas pouvoir octroyer une grâce plus signalée qu'en accordant à qui assisterait à la translation du corps de S. François les mêmes indulgences dont il avait enrichi la basilique du Vatican (Wadding, *Annal. Min.*, tom. II, pag. 234).

Alexandre IV, par la bulle *Sanctorum meritis*, du 23 avril 1260, accorda une indulgence de deux ans et deux quarantaines à quiconque, contrit et

confessé, visiterait la basilique le 25 avril, fête de S. Marc, évangéliste (*Bullar. Vat.*, tom. II, pag. 350).

Urbain IV, par la bulle *Quanto basilica apostolorum principis*, du 26 juillet 1263, prorogea jusqu'au 1er août l'indulgence accordée par Grégoire IX (*Bullar. Vat.*, tom. II, pag. 143).

Nicolas III, le 17 septembre 1279, donne la bulle *Decorem domus Domini*, qui faisait part d'une indulgence d'un an et d'une quarantaine à qui visiterait l'autel de S. Nicolas de Bari, le 11 juin, anniversaire de la dédicace de l'autel, et le 6 décembre, fête du saint confesseur pontife (*Bullar. Vat.*, tom. II, pag. 202).

Nicolas IV, par la bulle *Ille qui solus* du 25 février 1289, après avoir rappelé la disparition des titres antérieurs, ratifie, confirme et accorde au besoin de nouveau les indulgences suivantes :

Indulgence de sept ans et sept quarantaines. — Le 25 décembre, Noël. — Le 6 janvier, Épiphanie, jusqu'au 13. — 18, Chaire de S. Pierre. — 25 mars, Annonciation. — 25 avril, S. Marc. — 29 juin, S. Pierre et S. Paul, puis chaque jour jusqu'au 6 juillet. — Le 18 novembre, Dédicace et chaque jour de l'octave. — 3me Dimanche d'Avent. — Dimanche de Quinquagésime. — Dimanche de la Passion. — Jeudi et vendredi saints. — Lundi de Pâques. Ascension de N.-S. et chaque jour jusqu'à l'octave de la Pentecôte. — Anniversaire de la dédicace de l'autel papal, le 25 mars.

Indulgence de trois ans et trois quarantaines. — Depuis l'octave de la Pentecôte jusqu'au 1er août.

Indulgence de un an et une quarantaine. — 1er janvier, Circoncision. — 25, Conversion de S. Paul. — 2 février, Purification. — 24. S. Mathias. — 12 mars, S. Grégoire. — 15, S. Longin. — 11 avril, S. Léon. — 1er mai, S. Philippe et S. Jacques. — 3, Invention de la croix. — 8, Apparition de S. Michel. — 31, Ste Pétronille. — 26 juin, S. Jean et S. Paul. — 3 juillet, S. Processe et S. Martinien. — 17, S. Alexis. — 22, Ste Madeleine. — 25, S. Jacques. — 10 août, S. Laurent. — 15, Assomption. — 25, S. Barthélemy. — 1er septembre, S. Gilles. — 8, Nativité. — 14, Exaltation. — 21, S. Mathieu. — 29, S. Michel. — 18 octobre, S. Luc. — 28, S. Simon et S. Jude. — 1er novembre, Toussaint. — 9, Dédicace de S. Jean de Latran. — 30, S. André. — 6 décembre, S. Nicolas. — 13, Ste Lucie. — 21, S. Thomas. — 26, S. Étienne. — 27, S. Jean. — 31, S. Sylvestre. — Depuis le premier jour de Carême jusqu'à Pâques inclusivement et chaque jour des Quatre-temps.

Indulgence de quarante jours. — Chacun des autres jours de l'année. Au dire de S. Thomas d'Aquin, cette indulgence était *toties quoties* (S. Thom., *suppl.* 3, quæst. 25, art. 2).

Nicolas IV, par une autre bulle au même titre *Ille qui solus*, en date du 25 février 1289, octroya de nouvelles indulgences à la basilique Vaticane (*Bullar. Vat.*, tom. I, pag. 14).

Indulgence d'un an et une quarantaine. — Pour chaque jour de l'année,

pourvu que l'on soit contrit et que l'on se soit confessé. Elle est également *toties quoties*, affirme S. Thomas.

Indulgence de trois ans et trois quarantaines. — Du 1er dimanche de l'Avent jusqu'au dimanche de l'octave de l'Épiphanie et du dimanche de Quinquagésime jusqu'à l'octave de Pâques.

Indulgence de deux ans et deux quarantaines. — 25 janvier, Conversion de S. Paul. — 2 février, Purification. — 24, S. Mathias. — 12 mars, S. Grégoire. — 15, S. Longin. — 25, Annonciation. — 11 avril, S. Léon. — 25, S. Marc. — 1er mai, S. Philippe et S. Jacques. — 13 juin, S. Antoine de Padoue. — 29, S. Pierre et S. Paul. — 3 juillet, S. Processe et S. Martinien. — 22, Ste Madeleine. — 25, S. Jacques. — 12 août, Ste Claire. — 15, Assomption. — 25, S. Barthélemy. — 8 septembre, Nativité. — 21, S. Mathieu. — 29, S. Michel. — 4 octobre, S. François. — 18, S. Luc. — 28, S. Simon et S. Jude. — 9 novembre, Dédicace de S.-Jean de Latran. — 11, S. Martin. — 30, S. André. — 6 décembre, S. Nicolas. — 13, Ste Lucie. — 21, S. Thomas. — 27, S. Jean. — Chaque jour de station.

Boniface VIII, par la bulle *Sedis Apostolicæ solio*, du 25 mars 1296, confirma toutes les indulgences accordées par ses prédécesseurs et ajouta un an et une quarantaine pour ceux qui, vraiment contrits et confessés, visiteraient la basilique depuis le mercredi des Cendres jusqu'à Pâques inclusivement (*Bullar. Vat.*, tom. III, *App.*, pag. 6). Il augmentait aussi de cent jours les indulgences accordées précédemment aux fidèles qui assisteraient aux bénédictions solennelles données au peuple par lui et ses successeurs.

Sixte IV, par la bulle *Romanus pontifex*, accorda une indulgence plénière à ceux qui, confessés et contrits, visiteraient la chapelle du chœur aux fêtes de la Conception, de S. François d'Assise et de S. Antoine de Padoue, à partir des premières vêpres (*Bullar. Vat.*, tom. II, pag. 205).

Une autre indulgence plénière fut accordée par le même Pape, le 25 mai 1479, par la bulle *Licet ex debito*, à tous les fidèles qui, contrits et confessés, se rendront à la basilique Vaticane, le jour de S. Pierre et de S. Paul, depuis les premières vêpres, jusqu'à l'octave inclusivement, et aussi le 18 janvier, jour de la fête de la chaire de S. Pierre, et le 18 novembre, pour l'anniversaire de la Dédicace, mais à condition qu'ils feront quelque aumône pour l'entretien de la basilique (*Bullar. Vat.*, tom. II, pag. 206).

Paul III, par la bulle *Cum proxime*, du 22 septembre 1548, accorda une indulgence plénière à ceux qui, contrits et confessés ou ayant au moins le désir de se confesser, visiteront la chapelle du S.-Sacrement, ou le jour de la Fête-Dieu, ou pendant l'octave, ou le 28 octobre, fête des saints apôtres Simon et Jude. Il accorde en outre une indulgence de quarante jours à ceux qui communieront dans cette chapelle ou y visiteront le S. Sacrement et y réciteront à genoux, le vendredi, cinq *Pater* et cinq *Ave* et, le dimanche, trois *Pater*, trois *Ave* et Credo (*Bullar. Vat.*, tom. II, pag. 453).

Grégoire XIII, par la bulle *Ad augendam*, du 7 mars 1579, accorda l'in-

dulgence plénière à tous les fidèles qui, confessés et communiés, visiteront le 12 mars, depuis les premières vêpres, l'autel où repose le corps de S. Grégoire-le-Grand et y prieront pour la paix et la concorde entre les princes chrétiens, l'extirpation des hérésies et l'exaltation de la Ste Église (*Bullar. Vat.*, tom. III, pag. 123).

La bulle *Salvatoris* de Grégoire XIII porte la date du 13 mai 1580. Elle mentionne une indulgence de cent jours pour l'assistance aux litanies de Lorette qui, le samedi, se chantent devant la Madone du Secours ou devant celle de la Colonne (*Bullar. Vat.*, tom. III, pag. 134).

Par une troisième bulle, commençant par ces mots *Dum præcelsa meritorum*, le 25 mai 1580, Grégoire XIII accorda une indulgence plénière à qui, confessé et communié, visitera la Madone du Secours, les jours suivants : le 15 août, fête de l'Assomption; le 11 juin, fête de S. Barnabé; le 9 mai, fête de S. Grégoire de Nazianze; le 12 juin, anniversaire de la translation du saint Docteur; le 14, fête de S. Basile; et le 30 septembre, fête de S. Jérôme, en priant aux intentions du Souverain Pontife (*Bullar. Vat.*, tom. III, pag. 134).

Grégoire XIII, le 27 août 1580, donna la bulle *De salute gregis Dominici*, qui porte concession d'une indulgence plénière pour qui, confessé et communié, visitera la Madone de la Colonne, le 8 septembre, fête de la Nativité de la Vierge, à partir des premières vêpres, en priant aux intentions ordinaires (*Bullar. Vat.*, tom. III, pag. 136).

Enfin le même pape, par une cinquième bulle *Ad augendam*, du 4 avril 1581, accorda une indulgence plénière pour la visite des autels où reposent les corps de S. Léon Ier et de S. Léon II, au jour de leur fête, 11 avril et 28 juin, depuis les premières vêpres, aux conditions ordinaires de confession, de communion et prières spéciales.

Sixte-Quint, par la bulle *Ad augendam*, accorde dix ans et dix quarantaines d'indulgences à la condition que, en passant devant la croix posée au sommet de l'obélisque de la place de S.-Pierre, tant le jour que la nuit, à l'aller et au retour, l'on récite un *Pater* et un *Ave* et on prie pour l'heureux état de l'Église et le salut du pape régnant (*Bullar. Vat.*, tom. III, pag. 154).

Urbain VIII, par la bulle *Splendor paternæ gloriæ*, donna une indulgence plénière pour la visite de la basilique le 18 novembre, anniversaire de la Dédicace, après s'être confessé et avoir communié et prié aux intentions du pape (*Bullar. Vat.*, tom. III, pag. 238).

Le même pape, par la bulle *De salute Dominici gregis*, du 22 janvier 1627, accorda une indulgence plénière à tous les fidèles qui, confessés et communiés, visiteront l'autel du chœur, le 27 janvier, fête de S. Jean Chrysostôme, depuis les premières vêpres (*Bullar. Vat.*, tom. III, pag. 233).

Urbain VIII donna au chapitre du Vatican un magnifique reliquaire, contenant un morceau considérable de la vraie croix, avec ordre, lors des ostensions solennelles, de le montrer au peuple, après la sainte Lance et

avant la sainte Face. Le 9 avril 1629, par la bulle *Ex omnibus sacris reliquiis*, il concéda pour cette ostension une indulgence plénière, après confession et communion préalables, sans déterminer de prières spéciales (*Bullar. Vat.*, tom. III, page 240).

Le même pape, par la bulle *Inter primarias*, du 15 novembre 1630, accorda une indulgence de sept ans et sept quarantaines à tous les fidèles qui, ayant le désir de se confesser, visitent la confession de S. Pierre, et y récitent, avec ses versets et son oraison, la prière de S. Augustin, *Ante oculos*, que le cardinal Seripandi fit publier dans le concile de Trente où il était légat, et qui fut depuis par Urbain VIII insérée dans le bréviaire Romain. Ceux qui ne savent pas ou ne peuvent pas lire remplacent cette prière par dix *Pater* et dix *Ave*. Cette indulgence devient plénière, aux conditions ordinaires de confession et communion, à partir des premières vêpres, aux fêtes de la Ste Trinité, de N.-S., de la Ste Vierge, de S. Jean-Baptiste, de S. Pierre et de S. Paul, des apôtres, de la Toussaint et chaque vendredi de mars (*Bullar. Vat.*, tom. III, pag. 242).

Benoît XIII, par un bref en date du 27 septembre 1725, accorde dix jours d'indulgence à ceux qui se font toucher la tête avec la baguette de l'un des pénitenciers attachés au service de la basilique. Quand le cardinal grand pénitencier vient à S.-Pierre, le jeudi et le vendredi saints, l'indulgence est de cent jours pour le même Acte (Costantini, *De virga seu ferula Pænit.*, pag. 28).

Clément XII, par la bulle *Inter sacra loca*, le 22 février 1738, confirma toutes les indulgences accordées par ses prédécesseurs, non seulement à la basilique, mais à ses autels et chapelles, et en particulier celles des sept autels et des stations. Il déclara de plus qu'une indulgence plénière quotidienne, applicable aux âmes du purgatoire, pouvait être gagnée *toties quoties* par tout fidèle qui, après s'être confessé et avoir communié, visiterait la basilique de S.-Pierre (*Bullar. Vat.*, tom. III, pag. 300).

Benoît XIV, par un rescrit du 31 août 1743, accorda aux pénitenciers une indulgence de vingt jours, chaque fois qu'ils frappent de leur baguette un fidèle agenouillé devant eux à leur confessionnal. Le fidèle gagne la même indulgence. C'est ce qui résulte d'un document existant dans la sacristie des pénitenciers.

Benoît XIV, le 26 avril 1752, donna la bulle *Ad honorandam*, par laquelle sont confirmées toutes les indulgences précédemment accordées, tant pour les vivants que pour les morts, à la basilique, à ses autels et chapelles, celle d'Urbain VIII pour l'oraison *Ante oculos*, celle plénière et quotidienne de Clément XII, enfin celle des sept autels et, au besoin, il les concède de nouveau (*Bullar. Vat.*, tom. III, pag. 362).

Clément XIV, par rescrit du 3 août 1774, confirma les indulgences accordées par Benoît XIV pour le coup de baguette des pénitenciers.

Pie VI accorda une indulgence de cent jours pour la récitation du répons *Si vis patronum quærere*. L'indulgence devient plénière, le 18 jan-

vier, fête de la Chaire de S. Pierre, et le 1er août, fête de S. Pierre ès-liens ; pour cela il faut se confesser, communier, prier aux intentions du souverain pontife et visiter quelque église ou autel dédiés au prince des Apôtres.

Léon XII accorda une indulgence de quarante jours pour la récitation de la prière *Pietate tua*; le samedi, elle est de cent ans, si l'on assiste à sa récitation par le chapitre après complies, ainsi qu'il résulte des archives de la basilique Vaticane.

Grégoire XVI concéda trois cents jours d'indulgences, applicables aux âmes du purgatoire, à tous les fidèles qui, avec un cœur contrit, prient devant l'autel de la Confession et, une fois le mois, une indulgence plénière, laissant la liberté de choisir le jour et aux conditions ordinaires de confession, communion et prières aux intentions du Pape.

Pie IX, par le bref *Ad augendam*, du 15 mai 1857, accorde sept ans et sept quarantaines d'indulgences à ceux qui, à la Confession de S. Pierre, récitent trois *Pater*, trois *Ave* et trois *Gloria* pour remercier Dieu des grâces et privilèges dont il a daigné enrichir le bienheureux prince des Apôtres.

Outre ces indulgences fixes et stables, il en est quelques-unes que l'on peut qualifier d'éventuelles, parce qu'elles sont inhérentes aux fonctions qui se célèbrent dans la basilique Vaticane. Ainsi, une indulgence plénière, après confession et communion, à ceux qui assistent à la bénédiction papale, le jeudi saint et le jour de Pâques; aux trois pontificaux de Pâques, de S. Pierre et de Noël, ainsi qu'aux solennités des béatifications et canonisations. Il y a indulgence de cinquante ans et cinquante quarant. pour ceux qui, confessés et communiés, assistent à la procession de la Fête-Dieu et reçoivent la bénédiction du S. Sacrement donnée par le souverain pontife à l'autel papal. Enfin l'indulgence est de trente ans et de trente quarant. pour les trois chapelles papales de la Chaire de S. Pierre (18 janvier), de la Purification (2 février) et du dimanche des Rameaux [1].

II

Il nous reste à énumérer les indulgences qui ont été accordées par les papes aux autels de S. Pierre, tant pour les vivants que pour les défunts, soit en vertu d'un privilège particulier et quotidien, soit à l'occasion de leur consécration.

Il existait autrefois un autel, dit *des Morts*, où depuis les premières heures du jour jusqu'à midi affluaient les prêtres pour y célébrer. Ses privilèges et indulgences ont été transférés à l'autel des saints Processe et Martinien.

1. Mignanti, pages 19-36.

L'autel de N.-D. de Pitié, où l'on admire le fameux groupe sculpté par Michel-Ange, a été déclaré privilégié *vivæ vocis oraculo* par Benoît XIII, qui le consacra le 19 février 1727, comme nous l'apprenons d'une inscription placée au coin de l'épître [1] et par une attestation faite sur l'ordre du pape par Thomas Cervini, archevêque de Nicomédie et chanoine de la basilique, qui assista à la cérémonie. Cet autel était alors dédié au saint crucifix. Plus tard, le titre ayant été changé, on eut des doutes sur l'émission du privilège, mais Benoît XIV, par un rescrit du 21 décembre 1749, le déclara inviolé et au besoin le conféra à nouveau (*Bullar. Vat.*, tom. III, pag. 295).

Urbain VIII, par la bulle *Cum sicuti accepimus*, le 14 juin 1636, déclara privilégié l'autel du chœur des chanoines (*Bullar. Vat.*, tom. III, pag. 244).

Benoît XIII, par la bulle *Omnium saluti*, du 21 mars 1727, privilégia l'autel de la Confession, situé au-dessus des corps des saints apôtres Pierre et Paul, à perpétuité au-dessous de l'autel papal (*Bullar. Vat.*, tom. III, pag. 295). Grégoire XVI confirma ce privilège par un bref du 17 juin 1836, dans lequel il accorda en outre, à tous les prêtres, de pouvoir célébrer toute l'année la messe votive des saints apôtres, excepté aux fêtes de l'Épiphanie, les dimanches des Rameaux, toute la Semaine Sainte, Pâques, la Pentecôte, l'Assomption et Noël. Pendant l'octave de S. Pierre, la messe sera du jour de la fête et du rit double. Les fidèles qui, après s'être confessés et avoir communié, visiteront ledit autel, prieront les saints apôtres aux lieux ordinaires, une fois par mois, y gagneront ce jour-là une indulgence plénière. Chaque visite et prière à l'autel de la Confession vaudra, en toute circonstance, une indulgence de 300 jours. Toutes ces indulgences sont applicables aux âmes du purgatoire.

« Gregorius papa XVI. Ad perpetuam rei memoriam. Ad beatissimi principis apostolorum, cui Nos nullis certe pro meritis successimus, memoriam quam maxime celebrandam romani pontifices, prædecessores nostri, mira quadam pietatis ac munificentiæ contentione, non modo exquisitissimis basilicæ Vaticanæ operibus atque ornamentis splendide consuluerunt, verum etiam amplissimis privilegiis ac spiritualibus donis eam cumulandam existimarunt. Merito autem atque optimo jure gloriosum apostolorum

[1] BENEDICTVS XIII PONT . MAXIMVS
 ORDINIS PRAEDICATORVM
 HOC ALTARE CONSECRAVIT
 DIE XIX FEB . MDCCXXVII
 PONTIFICATVS SVI ANNO III

 BENEDICTVS XIII PONT . MAXIMVS
 IDEM ALTARE A SE CONSECRATVM
 PERPETVO QVOTIDIANO PRIVILEGIO
 PRO ANIMABVS FIDELIVM DEFVNCTORVM
 VIVÆ VOCIS ORACVLO DONAVIT
 IPSAMET DIE XIX FEB . MDCCXXVII

sepulcrum, in ejusdem basilicæ hypogeo positum, summa colentes vene-
ratione, magnificum super eo altare, quod eorumdem apostolorum sacræ
exuviæ augustius efficiunt, extruendum censuere. Nos igitur prædecesso-
rum nostrorum vestigiis inhærentes et commemoratum sepulcrum singu-
lari animi Nostri devotione prosequentes, amplioribus illud indulgentiarum
muneribus locupletare statuimus. Itaque de omnipotentis Dei misericordia
ac beatorum Petri et Pauli apostolorum ejus auctoritate confisi, altare
subterraneum sanctorum apostolorum Petri et Pauli Vaticanæ basilicæ,
quod majori pontificio altari subest, privilegiatum tam pro vivis quam
pro defunctis perpetuum in modum declaramus. Præterea concedimus ut,
exceptis tantum modo diebus Epiphaniæ, Dominicæ palmarum ac totius
Majoris hebdomadæ et Paschatis resurrectionis, Pentecostes, Nativitatis
Domini Nostri Jesu-Christi et Assumptionis beatæ Mariæ Virginis, toto
anni tempore, missa votiva sanctorum apostolorum Petri et Pauli a quo-
cumque sacerdote vel cujusvis ordinis, congregationis et instituti regu-
lari, eodem in altari possit celebrari. Octo vero continentibus diebus a fes-
tivitate apostolorum Petri et Pauli, missam prout in festo sub duplici
ritu celebrare permittimus. Denique ad augendam fidelium religionem
et animarum salutem cœlestibus Ecclesiæ thesauris pia charitate intenti,
omnibus Christi fidelibus qui, semel in mense, vere pœnitentes et confessi
ac sacra communione refecti, idem altare devote visitaverint, ibique pro
felici statu Sanctæ Romanæ Ecclesiæ et pro fidei orthodoxæ propagatione
beatorum apostolorum Petri et Pauli patrocinium implorantes, pias ad
Deum preces effuderint, quo die id egerint, plenariam omnium peccatorum
suorum indulgentiam et remissionem misericorditer in Domino concedi-
mus. Indulgentiam vero tercentum dierum, quoties ipsum altare visitave-
rint, ibique ex propria cujusque pietate Deum exoraverint, liberaliter elar-
gimur. Quas omnes et singulas indulgentias, peccatorum remissiones et
pœnitentiarum relaxationes etiam animabus Christi fidelium quæ Deo in
charitate conjunctæ ab hac luce migraverint, per modum suffragii appli-
cari posse iterum concedimus. Præsentibus perpetuis futurisque tempori-
bus valituris, non obstantibus constitutionibus et sanctionibus apostolicis
ceterisque contrariis quibuscumque. Datum Romæ, apud S. Petrum, sub
annulo Piscatoris, die XVII mensis junii 1836, pontificatus nostri anno
sexto. — P. card. de GREGORIO [1].»

Sont aussi privilégiés les sept autels et, le 2 novembre, pour la Commé-
moration des fidèles trépassés, tous les autels de la basilique, par décret
de Clément XIII, rendu le 19 mars 1761 [2].

Nous noterons ici que quiconque passe devant la vénérable Confession
de S. Pierre doit faire une génuflexion d'un seul genou. Personne n'est

1. *Bref privilégiant l'autel souterrain de la Confession de S. Pierre et per-
mettant une messe votive*, dans les *Analecta 'uris pontificii*, 1864, t. VII, col.
1135-1136.
2. Mignanti, pages 37-41

exempt de donner cette marque de profond respect au bienheureux prince des apôtres. Le pape lui-même se soumet à cette prescription (Marangoni, *Pellegrino divoto*: Briccolani, *Descriz. della S. S. Bas. Vat.*, pag. 94). On ne peut affirmer avec certitude quelles sont les indulgences attribuées à la confession. Cependant le bréviaire Romain, au 20 octobre, dans la cinquième leçon des matines, à la fête de S. Jean Kenti, dit que ce saint confesseur, venant chaque jour quatre fois prier *ad limina*, effaça pour lui toutes les peines du purgatoire : « Ut sui purgatorii pœnas, exposita illic quotidie peccatorum venia, redimeret. » Depuis, des indulgences spéciales ont été accordées pour certaines prières déterminées, comme nous l'avons vu plus haut [1].

Sa Sainteté Pie IX, le 16 janvier 1856, consacra de ses propres mains l'autel de la Chaire de S. Pierre placé au fond de l'abside et le dédia à S. Pierre et aux Saints pontifes Romains. A cette occasion, il accorda une indulgence de cinquante ans et cinquante quarantaines pour l'anniversaire [2].

Si l'on visite, le 17 septembre, les autels dédiés à S. Wenceslas, aux saints Processe et Martinien, à S. Erasme, à S. Michel, à Ste Pétronille, à S. Pierre guérissant le paralytique, à S. Pierre punissant Simon le magicien, à S. Pierre châtiant Ananie, à sa crucifixion, à la Transfiguration et à S. Grégoire le Grand, on gagne pour chacun quarante jours d'indulgences, en raison de leur consécration par des évêques, qui ne peuvent outrepasser ce chiffre. (Sindone, *Descriptio Altarium S. S. Bas. Vat.*)

Le 22 juillet, si l'on visite la chapelle du chœur, on gagne cent cinquante jours d'indulgences, à cause de sa consécration par le cardinal Scipion Borghèse, archevêque de Bologne et depuis archiprêtre de la basilique, en vertu d'une autorisation spéciale et gracieuse d'Urbain VIII, comme le constate une inscription placée du côté de l'épître [3].

On gagne quarante jours d'indulgences pour leur consécration en visi

1. Mignanti, page 54.
2. Mignanti, page 61.
3. MDCXXVI MENSE IVLIO DIE XXII FESTO S. M.
 MAGDALENAE ILL. ET REV. D. SCIPIO CARD. DVR
 GHESIVS HVIVS BAS. ARCHIPRESBYTER OLIM
 ARCH. DONONIENSIS FACVLTATE TAM SIBI VIGO
 RE SVORVM PRIVILEGIORVM COMPETENTI
 QVAM A SS. D. N. VRBANO VIII. SPECIALITER AD
 HOC CONCESSA HOC ALTARE CONTINENS CORPVS
 S. IOH. CHRYSOSTOMI CVM RELIQVIIS IN ALTERO
 MARMORE IN CORNV EVANGELII NOTATIS IVXTA
 CONSVETVM RITVM CONSECRAVIT ET IN HONOREM
 D. M. V. S. IOH. CHRYSOSTOMI S. FRANCISCI
 ET ANTONII DE PADVA DEDICAVIT ET INDVL
 GENTIAM CENTVM ET QVINQVAGINTA DIERVM
 IN DIE ANNIVERSARIO CONSECRATIONIS VISITAN
 TIBVS CONCESSIT.

tant, le 2 juin, l'autel de S. Sébastien; le 25 juillet, l'autel de la Présenta tion et, le 14 novembre, l'autel des stigmates de S. François d'Assise.

En visitant l'autel de S. Nicolas, le 11 juin, anniversaire de sa Dédicace et, le 6 décembre, fète du saint évêque, on gagne une indulgence d'un an et d'une quarantaine, par concession de Nicolas III.

L'Indulgence est de cinquante ans et de cinquante quarantaines accordée par Benoît XIII qui les consacra, pour la visite des autels suivants : Le 19 février, autel de N.-D. de Pitié; le 18 novembre, autel du S. Sacrement; le 14 février, autel de S. Maurice; le 21 février, autel de S. Jérôme; le 15 février, autel de la barque de S. Pierre; le 22 du même mois, l'autel de S. Basile; le 4 janvier, l'autel de la Madone du Secours; le 24 février, l'autel de S. Pierre ressuscitant Tabithe; le 17 janvier, l'autel de S. Léon; le 23 janvier, l'autel de la Madone de la Colonne et, le 23 février, l'autel de S. Thomas.

La sacristie possède trois autels consacrés. Le 13 juin, on gagne à visiter celui de la Déposition de la croix cinquante ans et cinquante quarantaines accordés par Pie VI qui le consacra; le 18 octobre, pour l'autel de la sacristie des chanoines et, le 28 du même mois, pour la chapelle des bénéficiers, l'indulgence est de quarante jours, parce qu'ils ont été consacrés par des évêques, comme le témoignent les inscriptions gravées sur. leurs tables [1].

Dans la crypte de la basilique il y a dix autels, outre celui de la Confession. Quatre sont à la base des quatre piliers qui supportent la coupole. On gagne quarante ans et autant de quarantaines en visitant, le 7 mars, l'autel de Ste Véronique et, le 30 février, celui de S. André; cinquante ans et cinquante quarantaines en visitant, le 25 février, l'autel de S. Longin et, le 12 mars, l'autel de Ste Hélène.

L'autel de la Confession fut consacré par S. Sylvestre, qui l'enrichit d'indulgences innombrables, comme en fait foi Tibère Alfarano : « S: Sylvester Papa, quando hanc sacram magnificentissimam Basilicam, a Constantino Imperatore constructam, consecravit, maximas indulgentias et omnium peccatorum remissiones reverenter visitantibus condonavit. » Maffeo Vegio dit de même : « S. Sylvester Papa concessit indulgentiam pro peccatis perpetuam omnibus qui pœnitentes et confessi convenirent ad eam (dedicationem). » Calixte II l'ayant consacré le 25 mars 1122, en présence de mille évêques réunis à Rome pour la célébration d'un concile général, accorda à cette occasion les plus grandes indulgences que les papes dispensaient alors, c'est-à-dire trois ans et trois quarantaines. En 1289, Nicolas IV ajouta sept ans et sept quarantaines.

L'autel de la Madone de la Boule fut consacré, le 15 février 1728, par Benoît XIII, qui accorda pour l'anniversaire une indulgence de sept ans et sept quarantaines.

1. Mignanti, pages 61-64.

L'autel de la Madone de la Fièvre confère à qui le visite, le 25 février, anniversaire de sa consécration, une indulgence de quarante jours.

Benoit XIII, le 19 janvier 1727, consacra l'autel de la Madone des jeunes Mères et l'enrichit pour le jour anniversaire d'une indulgence de cinquante ans et cinquante quarantaines.

L'indulgence est de sept ans et sept quarantaines pour l'autel de Dieu le Père, consacré par le même pape, le 15 février 1727.

On gagne quarante jours à visiter, le 24 février, deux autres autels consacrés au Sauveur; et la même indulgence, le 29 septembre, pour les deux autels érigés dans le cimetière des chanoines et des bénéficiers [1].

Je parlerai plus loin des sept autels. On n'est pas d'accord sur les indulgences qui y sont attachées. Elles sont de sept ans, suivant les uns; analogues à celles des sept églises, suivant les autres; et enfin, selon quelques auteurs, elles égalent toutes les indulgences accordées aux diverses églises de Rome et du monde.

III

S. Grégoire le Grand, quand il régla les stations, assigna les jours suivants à la basilique Vaticane : l'Épiphanie, le dimanche de la Passion, le dimanche in albis, la Pentecôte, l'Ascension, le troisième dimanche de l'Avent, la Chaire de S. Pierre, S. Marc, S. Pierre et S. Paul, la Dédicace, S. André, le samedi des quatre-temps et Noël; en tout seize jours. (Platina, *Vita di S. Gregorio.*)

Ses successeurs ajoutèrent cinq autres jours : le dimanche de Sexagésime, le samedi de la Passion, le deuxième dimanche après Pâques, le deuxième et quatrième dimanche d'Avent; ce qui porta à vingt et un le chiffre des stations. (Sindone, *Descrizione della Bas. Vaticana*, pages 57 et 58.)

Sixte-Quint, établissant un meilleur ordre dans les fonctions ecclésiastiques, voulut que la basilique Vaticane jouît de la station vingt-cinq fois par an, aux jours suivants : Le troisième dimanche d'Avent, le jour de Noël pour la troisième messe, le jour de l'Épiphanie, le dimanche de la Quinquagésime, le premier dimanche de Carême, chaque vendredi de mars, le dimanche de la Passion, le lundi de Pâques, le deuxième dimanche après Pâques, le jour de S. Marc, la vigile de l'Ascension, le jour de l'Ascension, le dimanche de la Pentecôte, la Chaire de S. Pierre à Rome, la Chaire de S. Pierre à Antioche, la fête de S. Pierre et de S. Paul, l'octave de cette même fête, le jour de S. André et les samedis des quatre-temps. Aucune autre basilique ne compte autant de jours de station. On les trouve indiqués dans l'*Ordo divini officii* à l'usage du chapitre.

1. Mignanti, pages 66-72.

Anciennement, les indulgences des stations étaient peu considérables. Nous relevons de la bulle d'Innocent III *Ad commemorandas nuptias* qu'elles n'étaient que d'un an et d'une quarantaine. S. Thomas les porte à sept ans. (*In suppl.*, 3 part., *quæst.* 25, *art.* 2.)

La Sacrée Congrégation des Indulgences, ne voulant pas que dans une matière aussi délicate s'introduisissent des abus et que l'on débitât des indulgences apocryphes, établit sagement, par un décret de l'an 1677, que les indulgences des stations s'énonceraient d'une manière générale et sans rien préciser. La même Sacrée Congrégation, le 7 juillet 1777, résolut de demander au Saint-Père qu'après avoir révoqué toutes les indulgences stationnales, il accordât pour les stations les mêmes indulgences qui étaient en vigueur aux chapelles papales. Léon XII, le 28 février 1827, concéda à tous les fidèles qui visiteraient dévotement les stations pendant le carême et prieraient pour l'Église et aux intentions de Sa Sainteté une indulgence de quarante ans et autant de quarantaines, plus une indulgence plénière, applicable aux âmes du purgatoire, à ceux qui, confessés et communiés, auraient fait trois stations à trois jours différents.

Voici les indulgences des stations, telles qu'elles ont été réglées par le décret de Pie VI : Le premier dimanche de Carême, dix ans et dix quarantaines ; chaque vendredi de mars, dix ans et dix quarant. ; le dimanche de la Passion, dix ans et dix quarant.; le lundi de Pâques, le deuxième dimanche après Pâques, le jour de S. Marc, la veille de l'Ascension, trente ans et trente quarant.; le jour de l'Ascension, indulgence plénière; le dimanche de la Pentecôte, trente ans et trente quarant.; aux deux fêtes de la Chaire de S. Pierre, trente ans et trente quarant.; le samedi des quatre-temps, dix ans et dix quarant.; le troisième dimanche d'Avent, quinze ans et quinze quarant.; le jour de Noël, indulg. plénière; le jour de l'Épiphanie et le dimanche de la Quinquagésime, trente ans et trente quarant. [1].

IV

Pour accroître, s'il était possible, la dévotion des fidèles envers la statue de bronze de S. Pierre, Pie VI, avant de partir pour l'Autriche, ordonna de composer un répons en l'honneur du prince des Apôtres, afin d'implorer par son intercession la bénédiction de Dieu pour son voyage et l'heureux résultat du but qu'il se proposait en l'entreprenant. (Julii Cæsaris Cordara, *De profectione Pii VI ad aulam Vindobonens.*, page 22.) Le soin en fut confié à Mgr Benoît Stal, de Raguse, chanoine de Ste-Marie-Majeure et secrétaire des brefs aux princes, qui composa l'hymne *Si vis patronum quærere*. Le pape l'approuva et l'enrichit d'une indulgence partielle de cent jours, chaque fois qu'on la réciterait, et d'une indulgence plénière deux fois l'an, le 18 janvier et le 1er août. Ce répons ayant été traduit en

1. Mignanti, pages 82-86.

italien par le père Jules César Cordara, de la compagnie de Jésus, l'indulgence fut étendue à la traduction.

Pie IX, par le bref *Ad augendam*, du 15 mai 1857, dont l'original se conserve aux archives de la basilique, accorda une indulgence de cinquante jours chaque fois à ceux qui, avec un cœur contrit, baiseront dévotement le pied de la statue de S. Pierre [1].

La même indulgence a été attachée aux statuettes de S. Pierre que le pape bénit : « Par concession du Souverain Pontife Pie IX, faite par rescrit de la Sacrée Congrégation des Indulgences, le 4 février 1877, et par disposition de Sa Sainteté le pape Léon XIII, manifestée à l'Éminentissime cardinal secrétaire des brefs dans l'audience du 27 avril 1880, tous les fidèles qui possèdent une statuette de S. Pierre semblable à celle qui se vénère dans la basilique Vaticane, ainsi que tous les membres de leur famille qui demeurent avec eux, peuvent gagner l'indulgence de cinquante jours, une fois le jour, s'ils en baisent le pied, pourvu que cette statuette ait été bénite par le Souverain Pontife. » (*Raccolta di orazioni e pie opere per le quali sono state concesse dai sommi pontefici le SS. indulgenze*; Rome, 1886, p. 386.)

J'ai publié, en 1864, dans les *Analecta juris pontificii*, t. VII, col. 1132, une faveur plus étendue que j'avais obtenue de Pie IX pour le comte de la Selle [2].

« Dilecte fili, salutem et apostolicam benedictionem. Spirituali consolationi ac saluti tuæ, quantum cum Domino possumus, consulere volentes, tibi tuisque consanguineis et affinibus, si saltem corde contrito pedem ærei simulacri S. Petri, apostolorum principis, tibi in cappella publica quæ est in tuo castello vulgo de la Tremblay nuncupato, ut asseris, posito intra fines parœciæ loci Meigné qui nominatur, Andegaven. diœcesis, devote osculatus fueris vel osculati fuerint, qua vice id egeris vel egerint, quinquaginta dies de injunctis seu alias quomodolibet debitis pœnitentiis in forma Ecclesiæ consueta relaxamus; quæ omnes et singulæ indulgentiæ, peccatorum remissiones ac pœnitentiarum relaxationes etiam animabus Christifidelium quæ Deo in charitate conjunctæ ab hac luce migraverint, per modum suffragii applicari possint, indulgemus. In contrarium facientibus non obstantibus quibuscumque. Præsentibus tua vita naturali duraturo valituris. Datum Romæ apud S. Petrum, sub annulo piscatoris, die 20 aprilis 1864, pontificatus nostri anno decimo octavo. »

Ce bref est personnel, en ce sens qu'il n'est accordé à l'indultaire que sa vie durant, et que l'indulgence n'est communiquée qu'à ses parents et alliés. La statue de S. Pierre est en bronze et identique pour la forme à celle de la basilique Vaticane. L'indulgence, renouvelable à chaque baise-

1. Mignanti, pages 99-100.
2. La note, non signée, est intitulée : *Bref portant communication des indulgences accordées au baisement du pied de la statue de S. Pierre, dans la basilique vaticane.*

ment de pied, sans restriction à une fois le jour, est de cinquante jours et peut être appliquée aux âmes des défunts par manière de suffrage.

V

Sous le nom de *grandes reliques*, on désigne la Ste Face, le bois de la Croix et la Ste Lance.

Innocent III, par la bulle *Ad commemorandas nuptias* de l'an 1198, prescrivit que les chanoines de S.-Pierre porteraient la Ste Face en procession dans l'église du S.-Esprit. A cette occasion, il accorda l'indulgence des stations, qu'il déclara être d'un an et d'une quarantaine.

Nous avons dans deux manuscrits de la bibliothèque du Vatican, n°ˢ 3769 et 3779, deux hymnes en l'honneur de la Ste Face. L'une, *Salve Sancta Facies*, œuvre de Jean XXII, comporte pour sa récitation une indulgence de vingt-cinq ans et vingt-cinq quarantaines, et l'autre, *Ave Facies*, composée par Clément VI, une indulgence de trois ans.

Nombreuses ont toujours été les indulgences concédées par les souverains pontifes à ceux qui assistaient à la montre des grandes reliques. Même lorsqu'ils voulaient accorder une indulgence extraordinaire, ils se contentaient de répéter celle-ci. En effet, Grégoire XI, par la bulle *Prærogativa specialis favoris*, n'en donne pas d'autre à ceux qui assistent à l'ostension des têtes de S. Pierre et de S. Paul. Selon Mabillon, *Ordo Romanus* XIV, n° 92, cette indulgence était d'un an et d'une quarantaine pour les Romains; du double pour les habitants des pays voisins de Rome; quadruple pour ceux qui étaient obligés de passer la mer. Il ne manque pas cependant d'auteurs qui affirment que ces indulgences sont plus considérables. Actuellement, celle qu'Urbain VIII accorda, le 9 avril 1629, est plénière, aux conditions ordinaires.

Les jours où l'on montre les grandes reliques sont les suivants, d'après l'*Ordo* de la basilique : Le second dimanche après l'Épiphanie, lors de la visite que fait à Saint-Pierre la vénérable archiconfrérie de S.-Esprit *in Sassia*. — Le mercredi saint, à l'issue des ténèbres. — Le jeudi et le vendredi saints, chaque fois qu'une archiconfrérie se rend à Saint-Pierre. — Le samedi-saint, après la grand'messe. — Le jour de Pâques, après la messe célébrée pontificalement par le Pape. — Le lundi de Pâques, avant et après vêpres. — Le 3 mai, fête de l'Invention de la Croix, le matin après la grand'messe et le soir après vêpres. — Le lundi de la Pentecôte, lors de la visite faite à Saint-Pierre par l'archiconfrérie de S.-Esprit *in Sassia*. — Le 18 novembre, anniversaire de la Dédicace de la Basilique, le matin après la messe pontificale et le soir après les vêpres [1].

1. Miguanti, pages 100-110.

VI

Parmi les reliques les plus considérables de la basilique Vaticane, il faut citer le chef de S. André, transporté de Morée à Rome sous le pontificat de Pie II et conservé près de l'autel papal dans un des piliers de la coupole. On l'expose sur la balustrade deux fois par an, le troisième dimanche de juin et le 30 novembre. Chacun de ces jours on peut gagner l'indulgence de dix ans accordée par Pie II [1].

VII

Pendant que les souverains pontifes enrichissaient de privilèges singuliers et de grâces spirituelles la basilique du Vatican, afin de récompenser les fidèles qui y étaient accourus pour vénérer les cendres du bienheureux prince des Apôtres, ils ne pouvaient oublier que, quel que fût leur nombre, plus grand encore était celui des fidèles qui ne pouvaient entreprendre ce saint pèlerinage. Or, afin qu'ils ne fussent pas privés d'une si grande faveur, ils disposèrent sagement que le chapitre de la basilique aurait la faculté de communiquer aux autres églises une partie au moins de ces biens spirituels.

Comme il n'existait pas de documents à l'appui de cette faculté, qui pourtant semblait perpétuelle et n'avait jamais été interrompue, Benoît XIV, pour combler cette lacune, de son propre mouvement et dans la plénitude du pouvoir apostolique, par la bulle *Ad honorandam*, renouvela le privilège du chapitre.

Cette bulle confère au chapitre de la basilique Vaticane le pouvoir de communiquer certains privilèges, grâces et indulgences, à toute église, chapelle, oratoire ou autel, tant érigés qu'à ériger, bâtis qu'à bâtir, en quelque lieu que ce soit et à quelque Ordinaire qu'ils soient soumis, mais pour cela aux conditions suivantes : 1. Dans chaque ville, terre ou bourgade, l'agrégation ne pourra avoir lieu que dans une seule église, oratoire, chapelle, autel d'hôpital, confrérie ou autre lieu pie.

2. L'église, oratoire, chapelle, hôpital ou autre lieu pie à agréger ne pourra être l'église d'un monastère, d'un ordre religieux, tant d'hommes que de femmes.

3. Ladite église, chapelle, oratoire, hôpital, confrérie et autre lieu pie n'aura pas été agrégée à une autre église ou ordre religieux, institut, confrérie, congrégation, à l'effet de participer aux indulgences dont elle jouit indistinctement pour tous les chrétiens.

4. Le consentement exprès de l'Ordinaire devra être présenté et la testi-

1. Mignanti, page 117.

moniale donnée à ce sujet devra dire quand et comment cette église, chapelle ou oratoire, est fréquentée par les fidèles et quelles sont les œuvres de piété qu'on y accomplit.

5. Cette agrégation ne diminue en rien la juridiction de l'Ordinaire, n'augmente pas celle du révérendissime chapitre et n'exempte en aucune façon l'église agrégée.

6. Quand les conditions requises se trouvent dans une église, chapelle, oratoire ou autel, l'Ordinaire présente une supplique aux chapitre et chanoines de la basilique Vaticane, qui, après avoir vérifié l'exposé, accordent volontiers la communication des biens spirituels.

7. Par cette communication l'église ou chapelle agrégée jouit des indulgences suivantes :

Indulgence plénière, à partir des premières vêpres, aux fêtes de l'Épiphanie, de la Pentecôte, des saints apôtres Pierre et Paul, de la Dédicace, et un des vendredis de mars, au choix. Il faut pour cela se confesser, communier, visiter l'église, la chapelle, l'oratoire ou l'autel agrégé et y prier pour l'exaltation de la Sainte Église, l'extirpation des hérésies, et la paix et concorde entre les princes chrétiens.

L'indulgence est de sept ans et de sept quarantaines, avec confession et communion, aux jours suivants : Chaire de S. Pierre à Rome, Conversion de S. Paul, Chaire de S. Pierre à Antioche, les autres vendredis de mars, S. Marc évangéliste, la Commémoration de S. Paul, l'octave des saints Apôtres, S. Pierre ès-liens, S. Simon et S. Jude, S. André.

Depuis l'Ascension jusqu'au 1er août, indulgence de quatre ans et de quatre quarantaines, moyennant la contrition, le propos de se confesser et la visite du lieu agrégé.

Tout autre jour de l'année, cent jours d'indulgence.

Indulgences stationales aux jours fixés pour la station, qui sont : Le troisième dimanche d'Avent, le samedi des quatre-temps, l'Épiphanie, la Quinquagésime, le dimanche de la Passion. le lundi de Pâques, S. Marc, le mercredi des Rogations, l'Ascension et le dimanche de la Pentecôte.

Enfin les indulgences des sept autels, une fois le mois, au jour fixé par l'Ordinaire, et en visitant dans l'église agrégée les sept autels par lui désignés, une fois pour toutes [1].

VIII

Pour faciliter l'acquisition des indulgences par ceux qui se rendent au tombeau du chef des Apôtres, après avoir énuméré toutes ces indulgences, nous les grouperons en forme de calendrier, avec distinction des jours et des mois.

1. Mignanti, pages 123-128.

Indulgences quotidiennes.

En visitant la basilique, on gagne chaque jour et chaque fois quarante jours d'indulgence, plus un an et une quarantaine, et enfin une indulgence plénière. Toutes les trois sont *toties quoties* et applicables aux âmes du purgatoire. Elles exigent la confession et la communion et une prière aux intentions du souverain pontife.

En communiant dans la chapelle du S.-Sacrement, on gagne par jour quarante jours d'indulgence.

La même indulgence, si, visitant le S. Sacrement dans sa chapelle, on récite à genoux, le vendredi, cinq *Pater, Ave* et *Gloria,* et, le dimanche, trois *Pater, Ave* et *Gloria* et le *Credo.*

En récitant à genoux devant la confession, l'oraison *Ante oculos,* on gagne sept ans et sept quarantaines.

Cent jours d'indulgence, en récitant à genoux et au même endroit le répons *Si vis patronum quærere.*

Trente jours, en se faisant toucher la tête avec la baguette des pénitenciers.

Dix ans et dix quarantaines d'indulgence, si l'on récite un *Pater* et un *Ave,* en passant devant l'obélisque érigé au milieu de la place et en y priant pour le souverain pontife.

Enfin indulgence plénière, une fois le mois, à qui, confessé et communié, visitera l'autel de la Confession dans la crypte et y priera aux intentions du Pape.

JANVIER.

Du 1er janvier au dimanche après l'octave de l'Épiphanie, on gagne, chaque jour, une indulgence de trois ans et trois quarantaines.

1. *Circoncision :* Un an et une quarantaine. En récitant l'oraison *Ante oculos,* indulgence plénière. De plus, trois ans et trois quarantaines.

2. Indulgence de trois ans et trois quarantaines.

3. Indulgence de trois ans et trois quarantaines.

4. Indulgence de trois ans et trois quarantaines. En visitant l'autel de la Madone du Secours, dans la chapelle de Grégoire XIII, cinquante ans et cinquante quarantaines.

5. Indulgence de trois ans et trois quarantaines.

6. *Epiphanie :* Indulgence de trois ans et trois quarantaines. A partir d'aujourd'hui jusqu'au 13 inclusivement, indulgence de trois ans et trois quarantaines. En récitant devant la Confession de S. Pierre l'oraison *Ante oculos,* indulgence plénière.

16. En visitant l'autel de la Chaire de S. Pierre, cinquante ans et cinquante quarantaines.

17. En visitant l'autel de S. Léon I, cinquante ans et cinquante quarantaines.

18. *Chaire de S. Pierre* : Indulgence de sept ans et sept quarantaines. Indulgence plénière, en faisant une aumône pour la Fabrique de S.-Pierre. Indulgence plénière, si l'on récite le répons *Si vis patronum quærere.*

Indulgence de trente ans et trente quarantaines, en assistant à la chapelle papale.

19. Indulgence de cinquante ans et cinquante quarantaines, en visitant dans la crypte l'autel de la Vierge sous le titre *des jeunes mères (Puerpere).*

23. Indulgence de cinquante ans et cinquante quarantaines, en visitant l'autel de la Madone de la Colonne.

25. *Conversion de S. Paul :* Un an et une quarantaine. Deux ans et deux quarantaines.

27. *S. Jean-Chrysostôme :* Indulgence plénière, en visitant l'autel du chœur des chanoines.

<center>FÉVRIER.</center>

2. *Purification :* Un an et une quarantaine. Deux ans et deux quarantaines. Indulgence plénière, en récitant devant la confession la prière *Ante oculos.* Trente ans et trente quarantaines, si on assiste à la chapelle papale.

15. Sept ans et sept quarantaines, en visitant dans la crypte l'autel du S. Sauveur. Même indulgence pour la visite de l'autel dédié à la Vierge, sous le titre *de la boule (della bocciata).* Cinquante ans et cinquante quarantaines, en visitant l'autel de la barque de S. Pierre (*la Navicella*).

16. Cinquante ans et cinquante quarantaines, en visitant l'autel de S. Maurice, dans la chapelle du Saint-Sacrement.

19. Cinquante ans et cinquante quarantaines, en visitant l'autel de N.-D. de Pitié.

21. Cinquante ans et cinquante quarantaines, en visitant l'autel de saint Jérôme.

22. *Chaire de S. Pierre à Antioche :* Indulgence stationnale ; si cette fête tombe en Carême, dix ans et dix quarantaines. Cinquante ans et cinquante quarantaines, en visitant l'autel de S. Basile.

23. Cinquante ans et cinquante quarantaines, en visitant l'autel de S. Thomas, apôtre.

24. *S. Mathias, apôtre :* Un an et une quarantaine. Deux ans et deux quarantaines. En récitant l'oraison *Ante oculos* devant la confession, indulgence plénière. Cinquante ans et cinquante quarantaines, en visitant l'autel de la résurrection de Tabithe. Indulgence de quarante jours, en visitant dans la crypte chacun des deux autels du S. Sauveur et de N.-Dame de Pitié.

25. Cinquante ans et cinquante quarantaines, en visitant dans la crypte l'autel de S. Longin. Indulgence de quarante jours, en visitant dans la crypte l'autel de la Vierge sous le titre *de la fièvre (della febre).*

MARS.

Tous les vendredis de mars, indulgence plénière, en récitant devant la confession l'oraison *Ante oculos ;* de plus, indulgence stationnale, tant celle accordée par Pie VI que celle concédée par Léon XII.

7. Cinquante ans et cinquante quarantaines, en visitant dans la crypte l'autel de sainte Véronique.

12. S. *Grégoire le Grand :* Indulgence plénière, en visitant son autel. Un an et une quarantaine. Deux ans et deux quarantaines. Cinquante ans et cinquante quarantaines, en visitant l'autel de sainte Hélène dans la crypte.

15. S. *Longin.* Un an et une quarantaine. Deux ans et deux quarantaines.

25. *Annonciation :* Deux ans et deux quarantaines. Tois ans et trois quarantaines. Sept ans et sept quarantaines. Sept ans et sept quarantaines, en visitant l'autel papal. Indulgence plénière, en récitant à la confession l'oraison *Ante oculos.*

AVRIL.

11. S. *Léon le Grand :* Indulgence plénière, en visitant son autel Deux ans et deux quarantaines. Un an et une quarantaine.

25. S. *Marc.* Sept ans et sept quarantaines. Deux ans et deux quarantaines. Deux ans et deux quarantaines. Trente ans et trente quarantaines pour la station.

MAI.

1. S. *Philippe et S. Jacques :* Un an et une quarantaine. Deux ans et deux quarantaines. Indulgence plénière, en récitant devant la confession l'oraison *Ante oculos.*

3. *Invention de la croix :* Un an et une quarantaine. Indulgence plénière, si l'on assiste à l'ostension des grandes reliques de la Passion.

8. S. *Michel, archange :* Un an et une quarantaine.

9. S. *Grégoire de Nazianze :* Indulgence plénière, en visitant l'autel de la Madone du Secours, où repose son corps.

31. *Ste Pétronille :* Un an et une quarantaine.

JUIN.

Le troisième dimanche de juin, indulgence de dix ans et dix quarantaines, pour ceux qui assistent à l'ostension du chef de S. André, qui se fait le matin après la grand'messe et le soir après les vêpres.

2. Indulgence de quarante jours en visitant l'autel de S. Sébastien.

11. Un an et une quarantaine, en visitant l'autel de S. Nicolas. Indulgence plénière, si l'on visite l'autel de la Madone du Secours. Indulgence plénière en récitant devant la confession l'oraison *Ante oculos.*

12. Indulgence plénière, en visitant l'autel de la Madone du Secours.

13. *S. Antoine de Padoue* : Indulgence plénière, en visitant l'autel du chœur des chanoines. Cinquante ans et cinquante quarantaines, en visitant l'autel de la grande sacristie. Deux ans et deux quarantaines.

14. *S. Basile* : Indulgence plénière, en visitant la Madone du Secours.

26. *S. Jean et S. Paul* : Un an et une quarantaine.

28. *S. Léon II* : Indulgence plénière, en visitant l'autel de la Madone de la Colonne, où repose son corps.

29. *S. Pierre et S. Paul* : A partir d'aujourd'hui jusqu'au 6 juillet inclusivement, sept ans et sept quarantaines. Deux ans et deux quarantaines. Depuis les premières vêpres jusqu'au 6 juillet inclusivement, indulgence plénière pour ceux qui font quelque aumône au profit de la Fabrique de S.-Pierre. Indulgence plénière, pour qui récite l'oraison *Ante oculos* à la confession. Indulgence plénière, en assistant au pontifical du Pape. Trois ans et trois quarantaines.

30. *Commémoraison de S. Paul* : Trois ans et trois quarantaines. Trois ans et trois quarantaines. Sept ans et sept quarantaines. Indulgence plénière, en récitant l'oraison *Ante oculos*. Indulgence plénière, en faisant quelque aumône pour la Fabrique de S.-Pierre.

JUILLET.

Chaque jour du mois, on peut gagner deux fois une indulgence de trois ans et trois quarantaines.

1. Sept ans et sept quarantaines.

2. Sept ans et sept quarantaines.

3. Sept ans et sept quarantaines. Un an et une quarantaine, en visitant l'autel des saints Processe et Martinien. Deux ans et deux quarantaines.

4, 5 et 6. Sept ans et sept quarantaines.

17. *S. Alexis* : Un an et une quarantaine.

22 *Ste Madeleine* . Un an et une quarantaine. Deux ans et deux quarantaines. Indulgence de 150 jours, en visitant l'autel du chœur des chanoines.

25. *S. Jacques* : Un an et une quarantaine. Deux ans et deux quarantaines. Indulgence plénière, en récitant l'oraison *Ante oculos*. Indulgence de quarante jours en visitant l'autel de la Présentation.

26. Indulgence spéciale, en visitant l'autel papal.

AOUT.

1. *S. Pierre ès-liens* : Trois ans et trois quarantaines. Trois ans et trois quarantaines. Indulgence plénière, en récitant le répons *Si vis patronum*.

10. *S. Laurent* : Un an et une quarantaine.

12. *Ste Claire* : Deux ans et deux quarantaines.

15. *Assomption* : Un an et une quarantaine. Deux ans et deux quarantaines. Indulgence plénière, en visitant la Madone du Secours. Indulgence plénière, en récitant l'oraison *Ante oculos*.

25. *S. Barthélemy :* Un an et une quarant. Deux ans et deux quarant. Indulg. plénière en récitant l'oraison *Ante oculos*.

1. *S. Gilles :* Un an et une quarant.

8. *Nativité :* Un an et une quarant. Deux ans et deux quarant. Indulg. plén., en visitant la Madone de la Colonne. Indulgence plén., en récitant l'oraison *Ante oculos*.

14. *Exaltation :* Un an et une quarant.

17. Indulg. de quarante jours, à chacun des autels de S. Wenceslas, des saints Processe et Martinien, de S. Érasme, de S. Michel, de Ste Pétronille, de S. Pierre guérissant le paralytique, de S. Pierre frappant de mort Ananie, de S. Pierre confondant Simon le magicien, de la Transfiguration et de S. Grégoire.

21. *S. Mathieu :* Un an et une quarant. Deux ans et deux quarant. Indulgence plén., en récitant l'oraison *Ante oculos*.

29. *S. Michel :* Un an et une quarant. Deux ans et deux quarant. Indulgence de quarante jours, en visitant chacun des deux autels du cimetière des chanoines et des bénéficiers.

30. *S. Jérôme :* Indulgence plénière, en visitant l'autel de la Madone du Secours.

4. *S. François d'Assise :* Deux ans et deux quarant. Indulgence plén., en visitant la chapelle du chœur.

18. *S. Luc.* Un an et une quarant. Deux ans et deux quarant. Indulg. de quarante jours, en visitant l'autel de la sacristie des chanoines.

28. *S. Simon et S. Jude :* Un an et une quarant. Deux ans et deux quarant. Indulg. plén., en visitant la chapelle du S.-Sacrement. Indulg. plénière, en récitant l'oraison *Ante oculos*. Indulgence de quarante jours, en visitant l'autel de la chapelle des bénéficiers.

1. *Toussaint :* Un an et une quarant. Deux ans et deux quarant. Indulg. plén., en récitant l'oraison *Ante oculos*.

9. *Dédicace de l'archibasilique patriarcale de Latran :* Un an et une quarant. Deux ans et deux quarantaines.

11. *S. Martin :* Deux ans et deux quarant.

14. Indulgence de quarante jours, en visitant l'autel des stigmates de S. François d'Assise.

18. *Dédicace de la basilique patriarcale du Vatican :* Indulgence de sept ans et sept quarant. et de même chaque jour de l'octave. Indulg. plén., pour qui fait une aumône en faveur de la Fabrique. Autre indulg. plén. Indulg. plén., si l'on assiste à l'ostension solennelle des grandes reliques

de la Passion, qui a lieu le matin après la messe, et le soir après vêpres.
Cinquante ans et cinquante quarant., en visitant l'autel du S.-Sacrement.

30. *S. André* : Quarante ans et autant de quarant., en visitant son autel
dans la crypte. Un an et une quarantaine. Deux ans et deux quarant. Indulg.
plénière, en récitant l'oraison *Ante oculos*. Indulg. de dix ans, en assis-
tant à l'ostension du chef de S. André, qui se fait le matin avant la messe,
et le soir après vêpres.

<p style="text-align:center">DÉCEMBRE.</p>

Pendant tout ce mois, on gagne une indulgence de trois ans et trois
quarantaines.

6. *S. Nicolas* : Un an et une quarant. Un an et une quarant. Deux ans
et deux quarant.

8. *Conception* : Indulgence plénière, en visitant la chapelle du chœur.
Indulg. plén., en récitant l'oraison *Ante oculos*.

13. *Ste Lucie* : Un an et une quarantaines. Deux ans et deux quarant.

21. *S. Thomas* : Un an et une quarant. Deux ans et deux quarant. Indulg.
plén., en récitant l'oraison *Ante oculos*.

25. *Noël* : Trois ans et trois quarantaine. Sept ans et sept quarant. In-
dulgence plénière pour la station à la troisième messe. Indulg. plén., en
récitant l'oraison *Ante oculos*. Indulg. plén., en assistant au pontifical du
pape.

26. *S. Etienne* : Un an et une quarantaines. Trois ans et trois quarant.

27. *S. Jean* : Un an et une quarantaine. Deux ans et deux quarant. Trois
ans et trois quarant. Indulg. plénière, si on récite l'oraison *Ante oculos*.

28. *SS. Innocents* : Trois ans et trois quarantaines.

29 et 30. Trois ans et trois quarantaines.

31. *S. Sylvestre* : Un an et une quarantaine. Trois ans et trois quaran-
taines.

<p style="text-align:center">FÊTES MOBILES.</p>

Avent : Depuis le premier dimanche de l'Avent jusqu'au dimanche
après l'octave de l'Épiphanie, chaque jour, indulg. de trois ans et trois
quarantaines.

3me *dimanche de l'Avent* : Deux ans et deux quarant. Sept ans et sept
quarant., quinze ans et autant de quarant. pour la station.

Quatre-Temps : Le mercredi et le vendredi, un an et une quarant.; le
samedi, dix ans et dix quarant.

2me *dimanche après l'Epiphanie* : Indulg. plénière, si l'on assiste à l'osten-
sion des grandes reliques de la Passion.

Quinquagésime : Deux ans et deux quarant.; sept ans et sept quarant.;
trente ans et trente quarant., à cause de la station. A partir de ce
dimanche jusqu'à l'octave de Pâques, chaque jour, trois ans et trois qua-
rantaines.

Carême : Depuis le mercredi des Cendres jusqu'à l'octave de Pâques, chaque jour, un an et une quarant., deux fois.

1er *dimanche de Carême :* Deux ans et deux quarant. Dix ans et dix quarant., à cause de la station.

Chaque jour de station, pendant le Carême, deux ans et deux quarant. Quarante ans et autant de quarant.

Quatre-Temps : Le mercredi et le vendredi, un an et une quarant. Dix ans et dix quarant. Le samedi, deux ans et deux quarant.

Dimanche de la Passion : Sept ans et sept quarant. Deux ans et deux quarant. Dix ans et dix quarant., pour la station.

Dimanche des Rameaux : Trente ans et trente quarant., si l'on assiste à la chapelle papale.

Semaine Sainte : Le mercredi, le jeudi, le vendredi et le samedi, indulg. plénière, pour qui assiste à l'ostension des grandes reliques de la Passion.

Jeudi Saint. Cent jours d'indulgence. Indulg. plénière, pour ceux qui assistent à la bénédiction papale donnée sur la place de Saint-Pierre.

Jeudi et Vendredi Saints : Cent jours d'indulg., pour ceux qui, dans l'après-midi, reçoivent sur la tête un coup de baguette du cardinal grand-pénitencier. Indulg. de sept ans et sept quarant.

Pâques : Cent jours d'indulg. Indulgence plénière, si l'on assiste à la messe célébrée pontificalement par le pape. Indulg. plénière, si l'on assiste à l'ostension des grandes reliques, qui se fait après la messe. Indulg. plénière, en assistant à la bénédiction papale, qui se donne sur la place de Saint-Pierre. Indulg. plénière en récitant l'oraison *Ante oculos.*

Lundi de Pâques : Deux ans et deux quarant. Sept ans et sept quarant. Trente ans et trente quarant., à cause de la station. Indulg. plén., pour l'ostension des grandes reliques, qui se fait avant et après vêpres.

2me *dimanche après Pâques :* Deux ans et deux quarant. Indulg. stationnale.

Vigile de l'Ascension : Deux ans et deux quarant. Trente ans et trente quarant., à cause de la station.

Ascension : Indulgence stationnale. Deux ans et deux quarant. Indulgence plénière. Sept ans et sept quarant., à partir d'aujourd'hui jusqu'à l'octave de la Pentecôte. Indulg. plénière, en récitant l'oraison *Ante oculos.*

Pentecôte : Indulgence stationnale. Deux ans et deux quarant. Trente ans et trente quarant. Depuis la Pentecôte jusqu'à l'octave de S. Pierre, trois ans et trois quarant. et depuis l'octave de S. Pierre jusqu'au 1er août, trois ans et trois quarant.

Lundi de la Pentecôte : Indulg. plénière, pour qui assiste dans l'après-midi à l'ostension des grandes reliques de la Passion.

Fête-Dieu : Indulg. plénière, en récitant l'oraison *Ante oculos.* Indulg. plénière, en visitant la chapelle du S.-Sacrement ; cette indulgence peut être gagnée également chaque jour de l'octave. Indulg. de cinquante ans

et cinquante quarant., pour qui assiste à la procession que fait le pape et à la bénédiction donnée à l'autel papal.

Trinité : Trois ans et trois quarant. Trois ans et trois quarant. Indulg. plénière pour qui récite l'oraison *Ante oculos.*

Aux béatifications et canonisations solennelles, le pape a coutume d'accorder une indulgence plénière [1].

IX

Nous reproduirons maintenant le texte même de la constitution de Benoît XIV, qui commence par les mots *Ad honorandam* et a été donnée à Rome près Ste-Marie-Majeure, le 27 mars 1752. Cette bulle, partagée en soixante-neuf paragraphes, n'en contient que cinq relatifs aux indulgences de la basilique de Saint-Pierre. Ce sont aussi les seuls qu'il importe de relever ici. L'illustre pontife rétablit l'ancienne coutume de la basilique de communiquer ses indulgences à ses églises filiales ; puis, il lui permet, en vue uniquement des faveurs spirituelles, de s'agréger des églises, chapelles et autres lieux pies, réglant les conditions dans lesquelles il entend que cette communication soit limitée. En même temps, il accorde à la Sacrée Congrégation des Indulgences la faculté de dispenser sur la règle générale qui défend deux ou plusieurs aggrégations dans le même lieu. Pour ne laisser subsister aucun doute sur les indulgences communiquées, tant partielles que plénières, il fait avec soin l'énumération des jours où l'on peut les gagner, ajoutant les indulgences stationnales et celles de la visite des sept autels. Après avoir rappelé les principes canoniques qui concernent l'affiliation, Benoît XIV approuve, confirme et au besoin accorde de nouveau toutes les indulgences précédemment octroyées à la basilique vaticane, tant pour les vivants que pour les défunts.

Ad hæc, animo perpendentes, ex præteritorum temporum monumentis constare, prædictæ Vaticanæ Basilicæ Capitulum et Canonicos, Apostolicis procul dubio indultis munitos, Indulgentias ac peccatorum seu pœnarum remissiones et relaxationes, aliasque spirituales gratias ex Apostolica Romanorum Pontificum liberalitate eidem Basilicæ, videlicet eamdem visitantibus, ibiquè Divinam Majestatem orantibus et venerantibus concessa, aliis quoque per orbem Ecclesiis quoque modo sibi unitis aut subjectis, com-

1. Mignanti, pages 151-155.

municare et ad eas extendere consuevisse; nos hujusmodi facultatem, qua etiam dilecti Filii, tam capitulum et canonici sancti Joannis in Laterano, quam capitulum etiam et canonici sanctæ Mariæ Majoris patriarchalium ecclesiarum ex apostolicis privilegiis actu vigentibus gaudere dignoscuntur, prædictorum quoque Vaticanæ Basilicæ capituli et canonicorum favore innovare, ac etiam ex integro præsentium tenore concedere et elargiri decrevimus. Itaque, motu proprio et ex certa scientia, eisdem capitulo et canonicis quascumque ecclesias, cappellas, altaria, oratoria, confraternitates, hospitalia, aliaque pia loca, tam erecta quam erigenda, et tam in locis ipsius Basilicæ, ac eorumdem capituli et canonicorum, quam etiam in aliis civitatibus et locis quorumcumque Ordinariorum jurisdictioni subjectis existentia, ipsi Vaticanæ Basilicæ aggregandi, et ad spiritualem dumtaxat ejusdem Basilicæ privilegiorum societatem et communicationem admittendi et recipiendi, ita ut in vim hujusmodi aggregationis et receptionis, infrascriptarum indulgentiarum et relaxationum thesauri ad ipsas ecclesias, cappellas, altaria, aliaque præmissa, ex nostra et Apostolicæ Sedis auctoritate, ampliati et extensi censeantur, amplam et liberam facultatem, sub infrascriptis tamen conditionibus et non alias, præsentium serie concedimus et impertimur. Volumus nimirum, ut in singulis civitatibus, oppidis vel locis, unam dumtaxat ex hujusmodi ecclesiis seu cappellis, altaribus, oratoriis, confraternitatibus, hospitalibus aliisque locis piis quomodocumque nuncupatis, hujusmodi aggregationis et communicationis munere ditare possint, dummodo ecclesia aut oratorium sic aggregandum, seu illa ecclesia, in qua cappella vel altare prædictum extiterit, etiamsi alias eorumdem capituli et canonicorum jurisdictioni subesse dignoscatur, ecclesia conventualis regularium aut monialium non sit; nec ecclesia, cappella, altare, oratorium, pius locus aut confraternitas hujusmodi ulli alteri ecclesiæ, aut ulli ordini, religioni, instituto, archiconfraternitati et congregationi, a qua indulgentiarum communicationem seu participationem pro omnibus Christi fidelibus ecclesiam ipsam, seu oratorium visitantibus obtineat, aggregata sit aut subjecta; et dummodo ordinarii loci expressus ad id consensus accedat, ejusdemque ordinarii testimonialibus litteris hujusmodi ecclesiæ, cappellæ, altaris seu oratorii celebritas, vel confraternitatis, aut loci pii institutum, et christianæ pietatis et charitatis officia, quæ exercere consuevit, apud eosdem capitulum et canonicos commendentur. Neque vero per hujusmodi aggregationes et receptiones ullum omnino præjudicium seu imminutio eorumdem ordinariorum jurisdictioni irrogari, vel aliqua eisdem ecclesiis, aut locis piis aliisque præmissis exemptio, seu dictis capitulo et canonicis in easdem ecclesias vel loca pia, aliaque præmissa, seu in personas illarum illorumque regimini, administrationi aut servitiis deputatas, ullum omnino jurisdictionis et auctoritatis genus acquiri, seu respective augeri censeatur. Facultatem tamen indulgendi, prout alias in certis casibus ab Apostolica Sede benigne indulgeri consuevit, ut in una eademque civitate aut oppido duabus eccle-

siis, seu cappellis, vel altaribus, oratoriis, confraternitatibus aut locis
piis, ubi speciales id circumstantiæ suadeant, hujusmodi indulgentiarum
communicatio a dictis capitulo et canonicis concedi possit, congregationi
Venerabilium Fratrum Nostrorum S. R. E. Cardinalium Indulgentiis et
Sacris Reliquiis præpositæ per præsentes perpetuo tribuimus et imperti_
mur.

Nos autem omnibus utriusque sexus Christifidelibus qui hujusmodi ec_
clesias, cappellas, oratoria, seu altaria, eidem Vaticanæ Basilicæ, servatis,
ut supra, servandis, aggregata, in Epiphaniæ Domini Nostri Jesu Christi,
ac dominicæ Pentecostes, et natalis sanctorum apostolorum Petri et Pauli,
ac Dedicationis ipsius Vaticanæ Basilicæ diebus festis, a primis vesperis
usque ad occasum solis dierum hujusmodi, nec non in una ex sextis feriis
mensis martii, vere pœnitentes et confessi, ac sacra communione refecti,
devote visitaverint, ibique pro Sanctæ Matris Ecclesiæ exaltatione, hæresum
extirpatione et christianorum principum concordia, pias ad Deum preces
effuderint, quolibet ex diebus prædictis plenariam omnium peccatorum
suorum indulgentiam et remissionem misericorditer in Domino concedimus
et impertimur. Iis vero, qui in natalitiis Sanctorum Apostolorum Andreæ,
germani fratris ejusdem Beati Petri, nec non Simonis et Judæ, quorum
corpora in dicta Vaticana Basilica requiescunt, et in utraque cathedra,
nec non in die Octava Natalis ejusdem B. Petri, ac in festo ipsius vincu-
lorum, item in commemoratione sancti Pauli Apostoli, et in ejusdem con-
versione, in festo sancti Marci Evangelistæ, nec non in reliquis sextis
feriis mensis martii, quibus nimirum ad sacra dominicæ Passionis monu-
menta, quæ in dicta Basilica asservantur, pie veneranda totius urbis de-
votio concurrit, vere pœnitentes et confessi, præmissa peregerint, septem
annos et totidem quadragenas. Qui autem illas et illa a die festo Ascen-
sionis Domini Nostri Jesu Christi usque ad kalendas augusti, quo tempore
ipsa Vaticana Basilica, in honorem SS. Martyrum, quorum corpora magno
numero in ea condita sunt, assiduo Christifidelium concursu frequentatur,
vere pœnitentes et cum proposito saltem confitendi, visitaverint, ibique,
ut supra, oraverint, singulis diebus, quibus id egerint, quatuor annos et
totidem quadragenas; in reliquis autem singulis anni diebus, centum dies
injunctis eis seu alias debitis pœnitentiis in forma Ecclesiæ consueta rela-
xamus.

Denique ut ii, qui in diebus stationum ejusdem Vaticanæ Basilicæ in
Missali Romano descriptis, nimirum Dominica Quinquagesimæ, in Domi-
nica Passionis, Feria II Resurrectionis Domini, in festo S. Marci Evange-
listæ, Feria IV Rogationum, in festo Ascensionis Domini Nostri Jesu Christi,
ac Dominica Pentecostes aliquam ex dictis ecclesiis seu cappellis aliisque
superius expressis, cum dicto pœnitentiæ affectu et confessionis propo-
sito visitaverint, ibique, ut præfertur, oraverint, Indulgentias Stationales,
quas visitantes dictam Vaticanam Basilicam iisdem diebus consequuntur;
qui vero duodecim vicibus in quolibet anno, totidem nempe diebus ab

ordinario loci semel tantum designandis, septem altaria in qualibet ex dictis aggregatis ecclesiis ab ordinario similiter designanda, ut præfertur, dispositi, ac Deum orantes, visitaverint, easdem quoqne Indulgentias, quæ visitantibus septem designata altaria in eadem Basilica existentia concessæ sunt, ipsi quoque perinde ac si Basilicam ipsam, seu respective altaria hujusmodi in ea sita personaliter visitarent, consequi possint et valeant, similiter concedimus et indulgemus.

Volumus autem ut hujusmodi indulgentiæ et gratiæ spirituales dictis aggregatis seu aggregandis ecclesiis, cappellis, altaribus, oratoriis, hospitalibus, confraternitatibus et locis piis, ab iisdem capitulo et canonicis nominatim, et cum expressa mentione facultatis sibi per præsentes a nobis impertitæ, aliisque servatis, quæ in Apostolica Constitutione felicis recordationis prædecessoris nostri Clementis Papæ VIII, die VII septembris anni Domini MDCIV edita, quæ incipit *Quæcumque a Sede Apostolica*, præsertim circa gratuitam litterarum expeditionem, iisque etiam quæ in decretis a dicta Congregatione Indulgentiis et sacris Reliquiis præposita die VI martii anni MDVIII et die X aprilis anni MDCCXX editis statuta sunt, et non aliter, communicari possint et valeant. Ab illarum vero, eorumque rectoribus, administratoribus, officialibus et ministris, in earumdem indulgentiarum publicatione, necnon eleemosynarum receptione et erogatione, aliæ similiter leges in Tridentini concilii decretis, et in supradictis Clementis VIII litteris, aliisque Romanorum Pontificum, et Apostolicæ Sedis constitutionibus atque decretis præscriptæ, sub pœnis ibidem adversus transgressores respective statutis, inviolabiliter serventur et impleantur.

Reliquas vero indulgentias et gratias spirituales, tam pro vivis quam pro defunctis, quæ a Romanis Pontificibus prædecessoribus nostris, aliisque ad id facultatem habentibus, ipsi Vaticanæ Basilicæ, ejusque altaribus et cappellis, variis temporibus concessæ fuerunt, et ibidem ad hunc diem proponi consueverunt; ac signanter quotidianam septem designatorum altarium ejusdem basilicæ, nec non alteram etiam quotidianam septem annorum et totidem quadragenarum, a sæpedicto Urbano VIII, prædecessore per suas litteras in forma brevis die 15 novembris anni MDCXXX aliamque pariter quotidianam plenariam a recolendæ memoriæ decessore nostro Clemente Papa XII, per similes suas litteras die 22 februarii anno 1738, eamdem Basilicam devote visitantibus, ibique Divinam Majestatem venerantibus et orantibus, sub certis modo et forma, concessas et elargitas, nos earumdem præsentium tenore perpetuo approbamus et confirmamus, ac etiam de novo sub eadem forma concedimus et elargimur.

X

L'affiliation ne se fait pas toujours par l'entremise du chapitre de Saint-Pierre. Quelquefois elle a lieu par bref, lorsque l'évêque

qui sollicite cette faveur s'adresse directement au Pape. En voici un exemple récent, puisqu'il remonte au 24 mai 1870, et relatif à la co-cathédrale de Saintes [1] :

PIUS P . P . IX. — Ad perpetuam rei memoriam.

Postquam divino consilio factum fuit, ut B. Petrus, Apostolorum princeps, pro Christo martyr in hac Urbe occumberet, quam sibi suisque successoribus nempe in terris Christi Vicariis sedem constituerat, collis Vaticanus, qui sacrum ejus corpus excepit et Basilica sub titulo S. Petri ibidem erecta totius orbis admirationem sibi conciliavit, et fideles ex dissitis regionibus profecti ad illud venerandum quovis tempore frequentissimi in hanc Urbem convenerunt. Quo vero tanta devotio tantumque obsequium B. Petro jure debitum in majus ipsorum fidelium bonum ac spirituale commodum cederet, Romani Pontifices praedecessores nostri Basilicam Vaticanam quam plurimis indulgentiis gratiisque spiritualibus ditarunt, ut ab illa veluti ex fonte coelestes thesauri uberius copiosiusque in fideles manarent. Quum vero non omnibus fidelibus datum sit ad eam accedere, hinc qui ob locorum distantiam dictis bonis praesentes frui nequeunt, si tamen eorum participes fieri petunt ab hac S. Sede, ad eorumdem communionem facile admittuntur. Quum igitur nomine Venerabilis Fratris Benedicti Leonis, Episcopi Ruppellen. et Santonen., supplicatum nobis fuerit, ut cathedralem ecclesiam Santonensem, titulo S. Petri Apostoli, Basilicae Vaticanae aggregare et ad spiritualem ejus Basilicae privilegiorum societatem et communionem admittere et recipere auctoritate nostra apostolica dignaremur, nos piis hujusmodi precibus annuendum censuimus. Quare de omnipotentis Dei misericordia, ac BB. Petri et Pauli apostolorum ejus auctoritate confisi, memoratam ecclesiam cathedralem Santonensem Basilicae Vaticanae aggregamus et ad spiritualem duntaxat ejusdem Basilicae privilegiorum societatem et communionem admittimus et recipimus, ita ut vi hujusmodi aggregationis et receptionis omnium indulgentiarum et poenarum relaxationem thesauri ad ipsam cathedralem ecclesiam ex nostra auctoritate apostolica ampliati et extensi censeantur, et omnibus et singulis utriusque sexus Christifidelibus praefatam ecclesiam cathedralem Santonensem visitantibus, dummodo quae pro indulgentiis consequendis injuncta sunt, pietatis opera rite praestiterint, ut omnes et singulas indulgentias, peccatorum remissiones ac poenitentiarum relaxationes, aliasque spirituales gratias juxta earum catalogum typis impressum, qui a Capitulo Vaticano tradi solet, consequantur, quas consequerentur, si personaliter ac devote Basilicam Vaticanam visitarent, tenore praesentium concedimus et impertimur, non obstantibus nostrae et Cancellariae Apostolicae regula de non concedendis indulgentiis ad instar, aliisque constitutionibus et or-

1. L. Audiat, *Saint-Pierre de Saintes*, p. 178-183.

dinationibus apostolicis cæterisque contrariis quibuscumque. Præsentibus perpetuis futuris temporibus valituris.

Datum Romæ, apud S. Petrum, sub annulo piscatoris, die XXIV maii MDCCCLXX, pontificatus nostri anno vigesimo quinto.

N. Card. PARACCIANI CLARELLI.

Locus sigilli.

PRIÈRES PROPRES A LA BASILIQUE [1]

Il ne sera pas hors de propos de donner ici, en manière d'appendice, les prières qui se récitent journellement par les fidèles, comme étant les plus populaires, dans la basilique Vaticane, tant devant la Confession du prince des Apôtres que devant les autels de la Vierge et les saintes reliques de la Passion. La piété trouvera un nouvel aliment dans ces oraisons dévotes, approuvées par l'autorité ecclésiastique et enrichies de nombreuses faveurs spirituelles.

1. — *Prières récitées pendant l'ostension des grandes reliques.*

Ad sacrosanctum Sudarium Beatæ Veronicæ.

Antiphona. Tibi dixit cor meum : quæsivi vultum tuum, vultum tuum Domine, requiram : ne avertas faciem tuam a me.

℣. Signatum est super nos lumen vultus tui, Domine.

℟. Dedisti lætitiam in corde meo.

OREMUS. Mentibus nostris, quæsumus, Domine, Vultus sancti tu, lumen benignus infunde, cujus et sapientia conditi sumus et providentia gubernamur. Qui vivis et regnas cum Deo Patre, etc.

Ad sacratissimam Crucem D. N. J. C.

Antiphona. O Crux benedicta, quæ sola fuisti digna portare Regem cœlorum et Dominum.

℣. Dicite in nationibus.

℟. Quia Dominus regnavit a ligno.

OREMUS. Deus, qui Unigeniti Filii tui pretioso Sanguine vivificæ Crucis vexillum sanctificare voluisti, concede, quæsumus, eos qui ejusdem sanctæ Crucis gaudent honore, tua quoque ubique protectione gaudere. Per eumdem Christum Dominum Nostrum.

Ad sacrum ferrum Lanceæ D. N. J. C.

Antiphona. Unus militum Lancea latus ejus aperuit, et continuo exivit sanguis et aqua.

℣. Lanceis suis vulneraverunt me.

℟. Et concussa sunt omnia ossa mea.

OREMUS. Deus, qui ex tui sacri Corporis latere per Lanceam militis, sanguinem tuum in pretium et aquam in lavacrum effudisti, concede pro-

1. Extrait des *Anal. jur. pont.*, t. XII, col. 829 833.

pitius ut qui Lanceam ipsam hic veneramur, ab omni hoste ipsius muni-
mine protegamur. Qui vivis et regnas in sæcula sæculorum. ℟. Amen.

2. — *Prière au Crucifix* [1].

In nomine Patris, etc.
Actiones nostras, etc.
Hymne : *Vexilla regis prodeunt, etc.*

℣. *Fratres, Christo pro nobis in carne passo, et vos Beati Petri salutari-
bus monitis eruditi, eadem cogitatione armamini.* ℟. Deo gratias.

℣. *O vos omnes qui transitis per viam, attendite et videte si est dolor
similis sicut dolor meus.*

℟. *A planta pedis usque ad verticem capitis non est in eo sanitas.*

℣. Christum pro nobis passum,
℟. Venite adoremus.

1.

Obsecremus Jesum,
 Apostolorum pedes
 Humiliter abluentem,
 Sub panis et vini specie
 Se nobis largientem,
 Ter Patri supplicantem,
 Sanguine sudantem,
 Et in agone positum,
 Ab Angelo confortatum,
 Venite adoremus.
℟. Christum pro nobis passum,
 Venite adoremus.

2.

Amplectemur Jesum,
 Osculo Judæ proditum,
 A ministris captum et li-
 gatum,
 A propriis discipulis dere-
 lictum,
 Annæ Caiphæque oblatum,
 Alapa percussum,
 Et a falsis testibus,
 In multis accusatum,
 Purpurâque indutum,

 Venite adoremus.
℟. Christum pro nobis passum,
 Venite adoremus.

3.

Glorificemus Jesum,
 Reum mortis judicatum,
 Colaphis cæsum,
 Oculis velatum,
 In facie consputum,
 A Petro negatum,
 Vinctum Pilato traditum
 Tanquam malefactorem,
 Ab Herode vilipensum,
 Et alba veste illusum,
 Venite adoremus.
℟. Christum pro nobis passum,
 Venite adoremus.

4.

Magnificemus Jesum,
 Barabbæ postpositum,
 Dire ac crudeliter flagella-
 tum,
 Spinis coronatum,
 Se Patri commendantem,

1. Cette prière se récitait autrefois tous les vendredis devant le crucifix sculpté
par Pierre Cavallini.

A perfidis Judæis,
Ad crucem postulatum,
Voluntati eorum traditum
Et morte condemnatum,
Venite adoremus.
℟. Christum pro nobis passum,
Venite adoremus.

5.

Exaltemus Jesum,
Crucis pondere gravatum,
Et vultum suum sanctum,
Veronicæ velo imprimentem,
Vestibus exutum,
Clavisque crucifixum,
Et in eadem exaltatum,
A Patre derelictum,
Felle et aceto potatum,
Et consummata omnia
Scripta de se testatum,
Venite adoremus.
℟. Christum pro nobis passum,
Venite adoremus.

6.

Diligamus Jesum,
Amore ferventissimo

Et inclinato capite,
Cum clamore valido,
Spiritum exhalantem.
Aperto demum latere,
Cernamus cordis intima,
Cujus aqua et sanguine,
Nostra lavantur crimina,
Venite adoremus.
℟. Christum pro nobis passum,
Venite adoremus.

7.

Concurramus omnes
Ad lacrymas, ad vulnera,
Ad Christi acerba funera.
Venite, flentes exules,
Venite, mœsti cælites.
Jesu, Tibi sit gloria,
Et gratiarum actio,
Cum Patre et Sancto Spiritu,
In sempiterna sæcula. Amen.
℟. Christum pro nobis passum,
Venite adoremus.
℣. Vulneratus est propter iniquitates
nostras.
℟. Attritus est propter scelera nostra.

Oremus. Domine Jesu Christe, qui de cœlo in terram, e sinu Patris descendisti, et sanguinem tuum pretiosum in remissionem peccatorum nostrorum fudisti, te humiliter deprecamur, ut in die judicii ad dexteram tuam audire mereamur : Venite benedicti. Qui cum Deo .Patre et Spiritu Sancto, etc.

Dans le temps pascal, on dit ainsi l'invitatoire : *Christum regem crucifixum, venite adoremus. Alleluia.* La septième strophe est alors remplacée par la suivante :

Sat funeri, sat lacrymis,
Sat est datum doloribus.
Surrexit extinctor necis,
Clamat coruscans Angelus.
Deo Patri sit gloria,
Et Filio qui a mortuis
Surrexit, ac Paraclito
In sempiterna sæcula. Amen.
℟ Christum regem Crucifixum,

Venite adoremus. Alleluia.
℣. Surrexit Dominus vere. Alleluia.
℟. Et apparuit Simoni. Alleluia.

Oremus. — Domine Jesu Christe, in cujus ditione cuncta sunt posita et non est qui resistere possit voluntati tuæ, qui dignatus es nasci, mori et resurgere, per mysterium Sanctissimi Corporis tui, et per quinque vulnera et effusionem pretiosissimi Sanguinis tui, miserere nostri, sicut necessarium tu scis esse animabus et corporibus nostris : libera nos a diaboli tentationibus et ab omnibus quibus nos angustiatos esse cognoscis, nosque in servitio tuo usque in finem conserva atque corrobora, et veram emendationem spatiumque veræ pœnitentiæ nobis tribue, et remissionem omnium peccatorum post obitum; et fac nos, fratres, sorores et amicos et inimicos invicem diligere, et cum omnibus sanctis tuis in regno tuo sine fine gaudere. Qui cum Deo Patre, etc.

3. — *Prière à la Sainte Vierge* [1].

Pietate tua, quæsumus, Domine, nostrorum solve vincula peccatorum, et intercedente beata semperque Virgine Dei Genitrice Maria, cum beatis Apostolis tuis Petro et Paulo, et omnibus sanctis, nos famulos tuos et loca nostra in omni sanctitate custodi ; omnes consanguinitate, affinitate ac familiaritate nobis conjunctos a vitiis purga, virtutibus illustra ; pacem et salutem nobis tribue, hostes visibiles et invisibiles remove, carnalia desideria repelle, aërem salubrem indulge, amicis et inimicis nostris charitatem largire, Urbem tuam custodi, Pontificem nostrum N. N. conserva, omnes prælatos, principes cunctumque populum christianum ab omni adversitate custodi ; benedictio tua sit super nos semper, et omnibus fidelibus defunctis requiem æternam concede. Per, etc.

4. — *Prière qui se récite devant le tableau de l'Immaculée Conception, dans la chapelle du chœur des chanoines.*

Salut, ô Vierge immaculée, qui sortîtes la première du sein du Très-Haut, sans tache ni souillure. Nous recourons avec toute confiance à vous, bénie entre toutes les créatures, au milieu des angoisses, des tourments et des craintes qui entourent de toutes parts notre vie et oppriment l'Église notre Mère et épouse de votre divin Fils.

Souvenez-vous, ô Reine du ciel et de la terre, que c'est dans ce temple, où reposent les restes mortels de S. Pierre, prince des Apôtres, que vous fûtes déclarée immaculée dans votre conception par l'oracle infaillible de son successeur : et l'Église militante accueillit ce privilège incomparable comme un dogme de foi, confirmé dans les cieux.

Rappelez-vous, ô Vierge élevée en gloire, que cette auguste image, devant laquelle nous sommes prosternés, fut, ce même jour, triomphalement

1. Pour les indulgences, voir page 369.

couronnée par les mains mêmes du Souverain pontife : cette couronne témoigne de la joie de toute l'Église et remémore le jour de votre gloire.

Ah ! Mère de miséricorde, faites que votre triomphe confonde et déroute les ennemis de l'Eglise de Dieu, afin que vous les voyiez convertis et hu miliés à vos pieds. Faites qu'après une guerre si acharnée, l'épouse sans tache de Jésus-Christ voie briller sur sa tête l'arc-en-ciel de la paix ; faites que tous ses enfants en goûtent les fruits et que le vicaire de votre Fils règne tranquille sur ce trône que Dieu lui a donné pour guider son trou_peau, avec liberté et sécurité, vers les pâturages de la vie éternelle.

Mère de la divine grâce, ravivez notre foi, notre espérance et la charité qui, au milieu des douleurs de cette vallée de larmes, est le gage assuré du pardon de nos péchés, afin que nous parvenions à jouir pour toujours de votre présence dans le ciel. Ainsi soit-il.

5. — *Prière à S. André.*
AD CAPUT S. ANDREÆ APOST.

Antiph. Cum pervenisset Beatus Andreas ad locum ubi crux parata erat, exclamavit et dixit : O bona Crux, diu desiderata, et jam concupiscenti animo præparata ; securus et gaudens venio ad te, ita ut te exultans suscipias me discipulum ejus, qui pependit in te.

℣. Dilexit Andream Dominus.

℟. In odorem suavitatis.

Oremus. Majestatem tuam, Domine, suppliciter exoramus, ut sicut Ecclesiæ tuæ Beatus Andreas Apostolus extitit prædicator et rector, ita apud te sit pro nobis perpetuus intercessor. Per Christum, etc.

6. — *Prière que l'on récite devant le linceul des saints Martyrs* [1].

Je m'incline profondément devant vous, ô bienheureux habitants du ciel, glorieux martyrs de la Sainte Église, champions invincibles de notre religion. Vous fûtes les premiers à arroser de votre sang sacré cette terre fortunée de Rome, pour authentiquer les vérités de la foi dont vous faisiez profession et pour communiquer à tous les membres de l'Église, dont j'ai le bonheur de faire partie, les avantages et les bienfaits de votre mort.

1. *La sacra coltre dé santi martiri* est un drap ou linceul, dont, suivant une très ancienne tradition, les premiers chrétiens recouvraient les corps des saints martyrs qui avaient été mis à mort dans le Vatican, lors de leur translation dans le cimetière creusé sous la colline. Il servit surtout pour le transport des tribuns S. Zénon et de ses 10,203 soldats que le martyrologe romain appelle « prémices des martyrs dans la ville aux sept collines ». Ce drap est encore tout taché de sang. Son enveloppe de soie rouge fut renouvelée en 1775. Le jour de l'Ascension a été choisi pour son exposition, parce que cette fête se célèbre dans les mois où le plus grand nombre des martyrs furent menés au supplice et qu'on ajoutait une procession pour figurer l'entrée triomphale du Christ et des saints au ciel.

L'exposition cesse le 1er août, après les vêpres, où se fait un sermon sur la divine Providence, fondé en 1631 par Mgr J.-B. Vivès (Mignanti, p. 118-123).

J'estime beaucoup plus précieuses que tous les joyaux et les trésors les cendres sacrées et les dépouilles tant de vous que des autres saints que ce temple vénérable renferme en nombre immense, et aussi ce linceul qui me représente le signe de votre combat courageux, votre victoire singulière et le glorieux triomphe que vous avez remporté. A la vue de ce trophée signalé, mon esprit tressaille d'une joie surabondante et se répand tout entier en remerciements pour votre Dieu, qui est aussi le mien, de ce qu'il vous a illuminés d'une foi si vive, fortifiés d'une espérance si courageuse et armés d'une si ardente charité, que méprisant et foulant aux pieds tout ce que le monde trompeur apprécie, envie et recherche, vous n'aimâtes et ne désirâtes que ce qui pouvait plus sûrement vous conduire à la bienheureuse éternité.

Maintenant que vos saints désirs et vos fréquentes prières ont obtenu de Dieu une fin si enviable, ah! je vous en prie, écoutez mes gémissements. Quoique pécheur, je suis votre frère et j'ai été racheté par le sang du Christ que vous avez tant aimé. A la vue de mes misères si nombreuses, poussez vers notre Dieu de fervents soupirs et priez-le qu'il daigne tourner vers moi un regard de pitié, afin qu'à l'exemple de S. Pierre, dont je vénère ici les précieuses reliques, je fonde en larmes, pénétré de componction, et que, rejetant tout amour du siècle, je chemine dans le sentier de la sainte vertu que vous avez suivi dans cette vie. Et marchant sur vos traces, que je puisse enfin, non plus comme votre serviteur et dévot sur la terre, mais comme votre compagnon et ami, arriver à jouir de vous et vous aimer toujours dans la gloire. Ainsi soit-il.

Trois *Pater*, trois *Ave* et trois *Gloria Patri*.

Oremus. Deus, qui omnibus sanctis tuis ad hanc gloriam veniendi copiosum munus gratiæ tuæ contulisti : da nobis famulis tuis nostrorum veniam peccatorum ut, sanctorum tuorum intercedentibus meritis, ab omnibus mereamur adversitatibus liberari. Per, etc.

La méthode suivante se trouve dans un livret de douze pages, imprimé à Rome, chez Aureli, en 1816, sous ce titre : *Divoto esercizio da praticarsi in onore de' SS. Martiri nella basilica Vaticana in tempo che sta ivi esposta la loro sacra coltre.*

« C'est une très ancienne contenue de l'Église de vénérer non seulement les cendres sacrées des saints, mais aussi tout ce qui a été pour ainsi dire sanctifié par leur contact. Aussi, on a toujours eu en grande vénération dans la basilique Vaticane, où il se conserve avec respect, le drap ou linceul dont furent recouverts les corps des saints martyrs, lors de leur transport de la catacombe à la basilique Vaticane. On expose cette insigne relique à la vénération pu-

blique au balcon du·pilastre de la coupole où est conservé le vénérable chef de l'apôtre S. André et où, à la seconde fête de Pâques, on montre au peuple toutes les reliques de la basilique.

« Après les secondes vêpres de l'Ascension de Notre Seigneur, on chante solennellement le *Te Deum*, puis le célébrant encense la *coltre*. On chante le verset : *Sancti et justi, in Domino gaudete, alleluia,* auquel il est répondu par le chœur : *Vos elegit Deus in hæreditatem sibi, alleluia.* La fonction se termine par cette oraison : *Præsta, quæsumus, omnipotens Deus, ut qui gloriosos martyres fortes in sua confessione agnovimus, pios apud te in nostra intercessione sentiamus. Per Christum Dominum nostrum. Amen.* »

Moyen pratique pour faire le dévot pèlerinage au saint linceul des Martyrs.

En sortant de votre maison, vous prononcerez ces paroles de la profession de foi de votre baptême, comme le recommande S. Jean Chrysostome : *Je renonce, Satan, à toutes tes pompes et à tes vanités, et je m'unis à vous seul, ô Jésus, mon Rédempteur.* Puis vous ferez le signe de la croix. Vous serez habillé de vêtements modestes, car, pour plaire aux martyrs, il convient de prendre leur livrée, ce que prescrit l'apôtre S. Paul : *Non in tortis crinibus, vel auro vel margaritis vel vestimento pretioso.*

Après avoir récité quinze *Pater, Ave* et *Gloria*, on dit cette oraison devant la *sacra coltre* : Je m'incline profondément, etc. dans la gloire.

Mais vous savez encore que notre misérable nature a besoin d'être soutenue et assistée temporellement et que lorsqu'elle se voit exaucée dans ses besoins, elle se réveille, ce qui excite le cœur à désirer avec plus de confiance les choses spirituelles et éternelles. Intervenez donc auprès du Très-Haut, à qui vous êtes agréables, afin qu'il nous secoure, non seulement dans notre âme, mais aussi en tout ce qui est nécessaire à la vie et particulièrement....., mais autant, comment et quand il plaira à sa divine majesté, de façon qu'il ne puisse en résulter une déviation du droit chemin du salut, parce que je sais que tels sont vos sentiments et l'exemple que vous m'avez donné. Chaque fois que je viendrai vénérer votre linceul et cette basilique sacrosainte, je proteste dès maintenant pour toujours que j'entends renouveler cette résolution. Donnez-lui de la valeur par vos mérites et présentez-la au Seigneur, vous qui vivez et régnez avec lui dans tous les siècles des siècles.

On récite ensuite dévotement un *Pater* au Père éternel, auteur de la lumière et des dons, en remerciement de la foi vive qu'il a accordée aux saints martyrs ; un *Pater* au Fils, qui les animant de la véritable espérance leur fit supporter le martyre, en les associant à sa passion ; un *Pater* à l'Esprit-Saint, qui les enflamma d'une si ardente charité que rien ne put les

en séparer. Enfin vous remercierez les trois personnes divines par le *Gloria Patri* ou le *Te Deum* et vous terminerez par ce verset et cette oraison
ỷ. Sancti et justi, etc. — ₰. Vos elegit, etc.
Oremus. Præsta, quæsumus, etc.

7. — *Prière qui se récite à la Confession de S. Pierre*[1].

Urbain VIII, par sa constitution *Inter primarias* du 15 novembre 1630, a accordé l'Indulgence plénière à tous ceux qui, après s'être confessés et avoir communié, réciteront devant la Confession de S. Pierre cette oraison, composée par S. Augustin, évêque d'Hippone et docteur de l'Église. Cette indulgence peut se gagner, outre les vendredis de mars, aux fêtes de la Trinité, de N.-S., de la Vierge, de S. Jean-Baptiste, de la Toussaint et des Apôtres. Tout autre jour de l'année, l'indulgence est de sept ans et sept quarantaines.

Sanctissimus Dominus noster Dominus Urbanus Papa VIII litteris apostolicis in forma brevis, datis 15 novembris 1630, omnibus Christifidelibus devote visitantibus Sacram B. Petri Apostoli Confessionem in Vaticana Basilica et ibi sequentes preces, aut si illas legere nesciverint et nequiverint, decies orationem Dominicam et Salutationem Angelicam recitantibus, ad divinam misericordiam implorandam, in singulis Sanctissimæ Trinitatis, Domini Nostri Jesu Christi, Beatissimæ Virginis Mariæ, S. Joannis Baptistæ, beatorum Petri et Pauli aliorumque apostolorum et celebritatis Omnium Sanctorum et cujuslibet feriæ sextæ mensis Martii diebus, confessis et sacra communione refectis, plenariam; in quolibet autem alio die habentibus propositum confitendi, septem annorum et totidem quadragenarum Indulgentiam perpetuo concedit.

ORATIO.

Ante oculos tuos, Domine, culpas nostras ferimus et plagas quas accepimus conferimus.

Si pensamus malum quod fecimus, minus est quod patimur, majus est quod meremur.

Gravius est quod commisimus, levius est quod toleramus.

Peccati pœnam sentimus et peccandi pertinaciam non vitamus.

1. Urbain VIII l'a fait imprimer en tête du *Bréviaire Romain* et placer sur des tablettes de bois, enchaînées à la balustrade de la Confession.— Voir, pour les indulgences, page 368.

Les quatre prières suivantes sont extraites de mon *Octave des Saints apôtres Pierre et Paul, à Rome*, Rome, 1866, p. 184-188. J'ai inséré dans une brochure, qui n'est pas entièrement de moi et qui a pour titre : *Le culte de S. Pierre, prières et pratiques* (Toulouse, Resplandy, 1872, in-32), le répons *Si vis*, avec sa traduction et l'exercice des 25 jours.

In flagellis tuis infirmitas nostra .teritur et iniquitas non mutatur.
Mens ægra torquetur et cervix non flectitur.
Vita in dolore suspirat et in opere non se emendat.
Si expectas, non corrigimur; si vindicas, non duramus.
Confitemur in correctione quod agimus : obliviscimur post visitationem quod flevimus.
Si extenderis manum, facienda promittimus ; si suspenderis gladium, promissa non solvimus.
Si ferias, clamamus ut parcas; si peperceris, iterum provocamus ut ferias.
Habes, Domine, confitentes reos. Novimus quod nisi dimittas, recte nos perimas.
Præsta, Pater omnipotens, sine merito quod rogamus, qui fecisti ex nihilo qui te rogarent. Per Christum Dominum nostrum. Amen.

℣. Gregem tuum, Pastor æterne, non deseras.
℟. Sed per beatos Apostolos tuos perpetua defensione custodias.
℣. Protege, Domine, populum tuum ad te clamantem et Apostolorum tuorum patrocinio confidentem.
℟. Perpetua defensione custodias.
℣. Orate pro nobis, Sancti Apostoli Dei.
℟. Ut digni efficiamur promissionibus Christi.

Oremus. Præsta, quæsumus, omnipotens Deus, ut nullis nos permittas perturbationibus concuti, quos in Apostolicæ confessionis petra solidasti. Per Dominum, etc.

Imploret, clementissime Domine, nostris opportunam necessitatibus opem devote a nobis prolata meditatio, qua sanctus olim Joannes Chrysostomus in hac Basilica conditus, te cum beatissimis Apostolis Petro et Paulo repræsentavit sic colloquentem : Circumdate hanc novam Sion et circumvallate eam, hoc est, custodite, munite, precibus firmate, ut quando irascor in tempore et orbem terræ concutio, aspiciens sepulchrum vestrum nunquam desiturum et quæ libenter propter me geritis stigmata, iram misericordia vincam et ob hanc præcipiam vestram intercessionem: etenim quando sacerdotium et regnum video lacrimari, statim quasi compatiens ad commiserationem flector, et illius meæ vocis reminiscor: Protegam Urbem hanc propter David servum meum et Aaron sanctum meum. Domine, fiat, fiat. Amen. Amen.

8. — *Prière à S. Pierre et S. Paul.*

Pie VI, dans un rescrit du 28 juillet 1778, accorda, par l'organe de la secrétairie des Mémoriaux, une indulgence de cent jours aux fidèles qui, contrits, réciteront au moins une fois le jour la prière suivante, avec un *Pater*, *Ave* et *Gloria*, en l'honneur des saints apôtres Pierre et Paul.

Sa Sainteté leur accorda une indulgence plénière dans toutes les fêtes de saint Pierre et de saint Paul, dans chacun des neuf jours qui précèdent et de l'octave qui suit leurs fêtes, pourvu que, s'étant confessés et ayant fait la communion, ils visitent dévotement une église ou un autel dédié aux saints Apôtres, y récitent ladite oraison, et y prient pour la sainte Église et le Souverain Pontife.

Ces indulgences ont été confirmées à perpétuité par Pie IX par rescrit de la Sacrée Congrégation des Indulgences, en date du 18 juin 1886.

O saints apôtres Pierre et Paul, je *N.* vous choisis aujourd'hui et à jamais pour mes protecteurs et mes avocats particuliers : je me réjouis humblement, tant avec vous, saint Pierre, prince des Apôtres, de ce que vous êtes cette pierre sur laquelle Dieu a bâti son Église, qu'avec vous, saint Paul, choisi de Dieu pour être un vase d'élection et le prédicateur de la vérité dans tout l'univers. Obtenez-moi, je vous supplie, une foi vive, une espérance ferme, une charité parfaite, un entier oubli de moi-même, le mépris du monde, la patience dans les adversités, l'humilité dans la prospérité, l'attention dans la prière, la pureté de cœur, la droiture d'intention dans mes actions, la diligence à remplir les devoirs de mon état, la constance dans mes résolutions, la résignation à la volonté de Dieu, la persévérance dans la grâce divine jusqu'à la mort, afin qu'ayant par votre intercession et par vos glorieux mérites surmonté les tentations du monde, du démon et de la chair, je sois digne de paraître devant le souverain et éternel Pasteur des âmes, Jésus-Christ, qui vit et règne, avec le Père et le Saint-Esprit, dans tous les siècles, pour le posséder et l'aimer pendant toute l'éternité. Ainsi soit-il.

Pater, Ave et *Gloria.*

9. — *Répons en l'honneur de S. Pierre.*

Pie VI, par rescrit de la Sacrée Congrégation des Indulgences du 19 janvier 1782, a attaché cent jours d'indulgence, une fois le jour, à la récitation de ce répons, qui a été composé à la demande de Sa Sainteté, lors de son voyage en Autriche, par son secrétaire des brefs aux Princes, Mgr Benoit Stai, chanoine de Ste-Marie-Majeure. L'indulgence est plénière aux fêtes de S. Pierre ès-liens (1er août) et de la Chaire de S. Pierre (18 janvier), à condition que, ce même jour, après s'être confessé et avoir communié, on visitera une église ou un autel dédié à S. Pierre et qu'on y priera aux intentions du Souverain Pontife.

PIUS VI, P. M., rescripto S. Congregationis Indulgentiarum diei 19 Januarii 1782. concessit omnibus Christifidelibus responsorium supradictum quotidie recitantibus centum dies de vera indulgentia; ac insuper iisdem, dummodo vere pœnitentes ac sacra communione refecti in festis Cathedræ S. Petri Romæ et S. Petri ad Vincula aliquam ecclesiam aut altare in honorem Principis Apostolorum visitaverint, ibique devotas preces fuderint, indulgentiam plenariam elargitus fuit.

PIUS IX, P. M., litteris apostolicis in forma Brevis dat. 15 Maii 1857, singulis Christifidelibus, qui corde saltem contriti ante sepulcrum S. Petri Apostolorum Principis Orationem Dominicam, Salutationem Angelicam, et Trisagium in gratiarum actionem Deo pro privilegiis eidem sancto Apostolo concessis ter recitaverint, septem annos totidemque quadragenas : qui vero corde item contriti pedem æneæ Ejus simulacri devote osculati fuerint, ac pro Christianorum Principum concordia, hæresum extirpatione ac S. Matris Ecclesiæ exaltatione pias ad Deum preces effuderint, quinquaginta dies de injunctis eis seu alias quomodolibet debitis pœnitentiis in forma Ecclesiæ consueta relaxat [1].

RESPONSORIUM

Si vis Patronum quærere,
Si vis potentem Vindicem,
Quid jam moraris? Invoca
Apostolorum Principem.

 O Sancte cœli Claviger,
Tu nos precando subleva,
Tu redde nobis pervia
Aulæ supernæ limina.

 Ut ipse multis pœnitens
Culpam rigasti lacrymis,
Sic nostra tolli poscimus
Fletu perenni crimina.
 O Sancte cœli, etc.

 Sicut fuisti ab Angelo
Tuis solutus vinculis,
Tu nos iniquis exue
Tot implicati nexibus.
 O Sancte cœli, etc.

 O firma Petra Ecclesiæ
Columna flecti nescia,
Da robur et constantiam,

Error fidem ne subruat.
 O Sancte cœli, etc.

 Romam tuo qui sanguine
Olim sacrasti, protege :
In teque confidentibus
Præsta salutem gentibus.
 O Sancte cœli, etc.

 Tu rem tuere publicam
Qui te colunt fidelium,
Ne læsa sit contagiis,
Ne scissa sit discordiis.
 O Sancte cœli, etc.

 Quos hostis antiquus dolos
Instruxit in nos destrue :
Truces et iras comprime
Ne clade nostra sæviat.
 O Sancte cœli, etc.

 Contra furentis impetus
In morte vires suffice
Ut et supremo vincere
Possimus in certamine.
 O Sancte cœli, etc.

Antiphona. Tu es Pastor ovium, Princeps Apostolorum. Tibi traditæ sunt claves regni cœlorum.

1. Je reproduis ici le sommaire des indulgences que distribuent à S. Pierre, avec les prières elles-mêmes, en latin et en français, les pénitenciers de la basilique.

℣. Tu es Petrus.

℟. Et super hanc Petram ædificabo Ecclesiam meam.

OREMUS. Apostolicis nos, Domine, quæsumus, beati Petri Apostoli tui attolle præsidiis, ut quando fragiliores sumus, tanto ejus intercessione validioribus auxiliis foveamur : et jugiter apostolica defensione muniti, nec succumbamus vitiis, nec opprimamur adversis. Per Christum, etc.

La traduction en vers de ce répons ayant été autorisée pour l'acquisition des indulgences, je ne dois pas l'omettre ici.

In onore di S. Pietro principe degli Apostoli responsorio.

Al Prence degli Apostoli
 Rivolgi i prieghi tuoi.
Che tardi? Se tu vuoi
Un forte Difensor.

O Pietro, a cui del Cielo
 Le chiavi ha Dio commesso
Deh ! schiudi a noi l'ingresso
Nel regno del Signor.

Come il tuo fallo atroce
 Già tu piangesti tanto,
Fa che noi pur col pianto
Laviamo i nostri error.
 O Pietro, ecc.

Se fur per man d'un Angelo
 Le tue catene sciolte,
Le nostre anche sien tolte
A noi per tuo favor.
 O Pietro, ecc.

O della Chiesa immobile
 Colonna, e salda Pietra,
A noi costanza impetra
Contro il protervo error.
 O Pietro, ecc.

Roma proteggi, in lei
 Parla il tuo sangue ancora.
Te pur chiunque onora,
Sia per te salvo ognor.
 O Pietro, ecc.

Il gregge tuo difendi,
 La peste ne allontana,
Nè la discordia insana,
Lo turbi col furor.
 O Pietro, ecc.

Distruggi l'arti e l'ire
 Dell' infernal tiranno,
Talchè recarci danno
Non possa il suo livor.
 O Pietro, ecc.

Fa che nel l'ultim'ore
 In vano egli ci assaglia
E in quella gran battaglia
Non resti vincitor.
 O Pietro, ecc.

Gloria al Padre, al Figliuolo, ed allo
 Spirito Santo.
 O Pietro, ecc.

Antif. Tu sei il Supremo Pastore di tutto il gregge di Cristo, a Te furono consegnate le chiavi del regno de' Cieli.

℣. Tu sei Pietro.

℟. E sovra di Te, come su ferma Pietra sarà edificata la mia Chiesa.

ORAZIONE. Deh ! fate, o Signore, che l'efficacissima assistenza del Santo vostro Apostolo Pietro ci sollevi in tale maniera, che quanto siamo più fragili, tanto per intercessione di lui più possenti proviamo gli ajuti, onde muniti per sempre di sì forte Apostolica difesa non soccombiamo giammai a vizj, nè siamo dalle avversità oppressi. Ve ne preghiamo per i meriti di Cristo Signor nostro. Così sia.

10. — Répons en l'honneur de S. Paul.

Pie VII, par l'organe de Son Éminence le cardinal-vicaire, dans un rescrit du 23 janvier 1806, qui se conserve aux archives de la Pieuse-Union de S. Paul, accorda les indulgences suivantes pour augmenter parmi les fidèles la dévotion envers le saint Apôtre, vase d'élection et docteur des peuples.

Ceux qui réciteront dévotement chaque jour le répons ci-dessous gagneront cent jours d'indulgence, une fois le jour, et la plénière le 25 janvier, fête de la Conversion de S. Paul, et le 30 juin, fête de sa Commémoration, pourvu qu'en ces dits jours, véritablement contrits, ils se confessent, communient, visitent quelque église ou quelque autel qui lui soit consacré, et prient suivant l'intention du Souverain Pontife.

Pressi malorum pondere,
Adite Paulum supplices,
Qui certa largus desuper
Dabit salutis pignora.
 O grata cœlo Victima,
Doctorque, amorque gentium,
O Paule, nos Te Vindicem,
Nos Te Patronum poscimus.
 Nam Tu, beato concitus
Divini amoris impetu,
Quos insecutor oderas,
Defensor inde amplecteris.
 O grata, etc.
 Non te procellæ et verbera,
Non vincla et ardor hostium,
Non dira mors deterruit,
Ne sancto adesses cœtui.
 O grata, etc.
 Amoris eia pristini
Ne sis, precamur, immemor,
Et nos supernæ languidos
In spem reducas gratiæ.

 O grata, etc.
 Te destruantur auspice
Sævæ inferorum machinæ,
Et nostra templa publicis
Petita votis insonent.
 O grata, etc.
 Te deprecante floreat
Ignara damni charitas,
Quam nulla turbent jurgia,
Nec ullus error sauciet.
 O grata, etc.
 Qua terra cumque diditur,
Jungatur uno fœdere,
Tuisque semper effluat
Salubre nectar litteris.
 O grata, etc.
 Det velle nos quod imperat,
Det posse summus Arbiter,
Ne fluctuantes horridæ
Caligo noctis obruat.
 O grata, etc.
 Gloria Patri et Filio et Spiritui Sancto.

Ant. Vas electionis est mihi iste, ut portet nomen meum coram gentibus et regibus et filiis Israël.

℣. Ora pro nobis, sancte Paule Apostole.

℟. Ut digni efficiamur promissionibus Christi.

Oremus. — Omnipotens sempiterne Deus, qui beato Apostolo tuo Paulo, quid faceret ut impleretur Spiritu Sancto, divina miseratione præcepisti; ejus dirigentibus monitis et suffragantibus meritis, concede, ut servientes tibi in timore et tremore, cœlestium donorum consolatione repleamur. Per Christum Dominum nostrum. ℟. Amen [1].

11. — *Prière aux saints apôtres Pierre et Paul* [2].

Je me réjouis avec vous, glorieux prince des Apôtres, de ce que vous êtes la pierre sur laquelle le divin Rédempteur a édifié son Église. Je me réjouis aussi avec vous, glorieux S. Paul, choisi par Jésus-Christ lui-même, vase d'élection et prédicateur de la vérité dans le monde entier. Maintenant que vous régnez au ciel dans la béatitude, jetez un regard de compassion sur moi, et obtenez-moi du Seigneur le pardon de mes fautes et la grâce de ne plus l'offenser. Obtenez-moi une foi vive, une ferme espérance, une charité parfaite et le don de la persévérance dans le bien jusqu'au dernier soupir de ma vie, afin que je parvienne à jouir avec vous du souverain bien pendant toute l'éternité. Ainsi soit-il.

12. — *Les vingt-cinq années du Pontificat de S. Pierre.*

Ce pieux exercice, qui dure vingt-cinq jours, se pratique en l'honneur des vingt-cinq années que S. Pierre siégea à Rome. Les prières qui le composent ont été écrites par un bénéficier de la ba-silique, don Alexandre Tummolini. On le commence le 5 du mois pour le finir le 29, ou on le fait pendant vingt-cinq dimanches consécutifs.

L'exercice commence chaque jour ainsi :
℣. Gloria Patri et Filio et Spiritui sancto.
℟. Sicut erat in principio et nunc et semper et in secula seculorum. Amen.

Ant. Veni, Sancte Spiritus, reple tuorum corda fidelium et tui amoris in eis ignem accende.
℣. Emitte spiritum tuum et creabuntur.
℟. Et renovabis faciem terræ.

Oremus. Deus, qui corda fidelium Sancti Spiritus illustratione docuisti, da nobis in eodem spiritu recta sapere et de ejus semper consolatione gaudere. Per Christum Dominum nostrum. ℟. Amen.

Premier jour. — Glorieux S. Pierre, prince des Apôtres, à peine sûtes-vous la venue désirée du Messie que vous le cherchâtes avec empresse-

1. Mignanti, pages 177-188.
2. Cette prière, en italien, accompagne une image de S. Pierre et de S. Paul, qui se vend à Rome.

ment et que vous l'accueillîtes avec amour. Aussi, vous avez mérité d'échanger votre nom de Simon en celui de Pierre : *Simon, filius Jonæ, vocaberis Cephas.* Ah! obtenez-nous d'être prompts à recourir à Dieu quand nous avons péché. Faites par vos mérites que nous le trouvions propice et que nous méritions d'être appelés par lui, non plus des enfants de colère, mais d'élection, par suite de notre sincère conversion.

Pater, Ave, Gloria et le répons *Si vis patronum.*

2ᵉ *jour.* — O fils très obéissant de la grâce, glorieux S. Pierre, à peine fûtes-vous appelé par le Nazaréen en compagnie de votre frère André, au bord de la mer de Galilée, que vous abandonnâtes tout pour le suivre promptement : *Continuo relictis retibus sequuti sunt eum.* Ah! obtenez-nous un détachement complet de toute affection terrestre et une prompte correspondance à l'appel du ciel.

Pater, Ave, Gloria, Si vis.

3ᵉ *jour.* — O heureux pêcheur de Galilée, glorieux S. Pierre, vous qui, après vous être fatigué sans succès une nuit entière, avez jeté vos filets sur un mot du Rédempteur, ce qui vous valut une pêche prodigieuse, *in verbo tuo laxabo rete.* Ah! intercédez pour nous, afin que nous ne perdions pas inutilement notre temps, mais que travaillant toujours avec Dieu et pour Dieu, nous obtenions la magnifique récompense de jouir de lui éternellement.

Pater, Ave, Gloria, Si vis.

4ᵉ *jour.* — Glorieux S. Pierre, ô vous le disciple le plus aimant de Jésus-Christ. Sur le lac de Génésareth, il choisit votre pauvre barque, afin d'évangéliser la foule qui l'entourait; vous vous estimâtes indigne d'un tel honneur et, tombant à ses genoux, vous le priâtes de la quitter : *Exi a me, quia homo peccator sum, Domine.* Ah! obtenez-nous de vaincre l'orgueil mortel, afin que nous ne nous laissions pas séduire par un vain amour de nous-mêmes, mais que dans notre humilité nous gardions le souvenir de nos péchés.

Pater, Ave, Gloria, Si vis.

5ᵉ *jour.* — Glorieux S. Pierre, fervent et généreux serviteur de Jésus-Christ. A cause de la tendresse de votre cœur et l'ardeur de votre belle âme, de pêcheur de poisson, vous fûtes appelé à devenir pêcheur d'hommes, pour les convertir à la foi : *Ex hoc homines eris capiens.* Ah! demandez aussi pour nous le feu de votre charité, afin qu'aimant le prochain d'une affection conforme à l'évangile, nous obtenions les avantages spirituels qui résultent des actions saintes.

Pater, Ave, Gloria, Si vis.

6ᵉ *jour.* — Glorieux Pierre, véritable primat et prince des apôtres. Bien que vous n'ayez pas été le premier à trouver le Messie et à faire partie de ses disciples, vous avez été cependant préféré à tous et constitué chef de l'apostolat : *Elegit duodecim ex ipsis, primus Simon quem cognominavit Petrum.* Ah! faites, par votre médiation, que tous les peuples reconnais-

sont votre gloire, honorent en vous la primauté de l'Église catholique romaine, afin qu'il se forme un seul bercail sous un seul pasteur.

Pater, Ave, Gloria, Si vis.

7e *jour.* — Glorieux apôtre S. Pierre, hôte favori du fils de Dieu, préféré à tous, vous méritâtes de recevoir dans votre maison le Sauveur Jésus, qui, à votre prière, rendit la santé à votre belle-mère que tourmentait une fièvre ardente : *Imperavit febri et dimisit illam.* Ah ! obtenez-nous qu'il visite nos cœurs par sa grâce et nous guérisse de la fièvre du péché qui nous fait misérablement languir.

Pater, Ave, Gloria, Si vis.

8e *jour.* — Glorieux apôtre S. Pierre, compagnon inséparable du divin maître. Le soir, Jésus-Christ vous ayant laissé sur la mer, vous éprouvâtes comment se lèvent les vents et soufflent les tempêtes, pour peu qu'il s'éloigne de nous : *Compulit Jesus eum ascendere in navicula, quæ in medio mari jactabatur fluctibus.* Ah ! faites, par votre intercession, que jamais le péché ne nous sépare de la grâce divine, et qu'ayant toujours Dieu présent à l'esprit nous vivions tranquilles avec le calme des justes.

Pater, Ave, Gloria, Si vis.

9e *jour.* — Glorieux S. Pierre, disciple intrépide de Jésus-Christ. A peine le vîtes-vous, à l'aube, marcher sur les flots, que, dans votre sainte impatience, vous lui demandiez de courir à lui sur la mer, d'un pas assuré : *Domine, jube me ad te venire super aquas.* Ah ! obtenez-vous le fervent désir d'être éternellement avec Dieu, ainsi que la force pour mépriser et fouler aux pieds les plaisirs instables de la vie présente.

Pater, Ave, Gloria, Si vis.

10e *jour.* — O maître de la prière, glorieux S. Pierre. Abattu par les vents et sur le point de submerger, dès que vous sentîtes les ondes vous manquer sous les pieds, vous implorâtes l'assistance de Jésus, qui vous soutint de sa droite toute puissante : *Continuo Jesus extendens manum apprehendit eum.* Ah ! obtenez-nous de Jésus de ne pas succomber au choc de la tentation, mais de remporter une victoire complète, en implorant avec empressement la puissance de son Nom.

Pater, Ave, Gloria, Si vis.

11e *jour.* — O confident intime des conseils divins, glorieux S. Pierre. Le premier vous avez déclaré que le Fils de l'homme, Jésus-Christ, était le Sauveur, et vous l'avez adoré comme Fils du Dieu vivant : *Tu es Christus Filius Dei vivi.* Ah ! maintenez-nous fermes dans la foi, au milieu de tant d'erreurs, et obtenez-nous de la confesser publiquement par nos œuvres.

Pater, Ave, Gloria, Si vis.

12e *jour.* — O le plus heureux entre tous les élus, glorieux Saint Pierre, le divin Maître vous dit heureux, lorsqu'il vous promit, en récompense de votre foi, les clefs mystiques du royaume des cieux : *Beatus es, Simon Bar Jona, tibi dabo claves regni cælorum.* Ah ! allumez dans nos cœurs l'ar-

dent désir d'accomplir fidèlement ici-bas les préceptes divins, afin que, après avoir persévéré constamment dans la sainte crainte de Dieu, nous méritions d'être avec vous parfaitement heureux.

Pater, Ave, Gloria, Si vis.

13e *jour.* — Glorieux S. Pierre, vous qui eûtes le bonheur de comprendre les plus sublimes mystères, quand, monté sur le Thabor, vous vous réjouîtes de la gloire de l'Homme-Dieu qui se révélait à vous. Aussi, dans la douceur ineffable de votre cœur, demandâtes-vous à y fixer votre demeure : *Bonum est nos hic esse.* Ah! séparez-nous des bruits du monde, afin que, dans la solitude intérieure de l'esprit, nous puissions goûter les suaves consolations du ciel.

Pater, Ave, Credo, Si vis.

14e *jour.* — O interprète de l'ineffable sagesse de l'Homme-Dieu, glorieux S. Pierre. Quand vous eûtes demandé, pour l'instruction de l'Église qui vous était confiée, quelle règle il fallait suivre pour le pardon des offenses, vous apprîtes que la miséricorde pour le prochain ne doit pas avoir de bornes : *Non dico tibi usque septies, sed usque septuagies septies.* Ah! inspirez à nos cœurs le parfait amour de nos ennemis, afin que Dieu ne nous refuse pas le pardon de nos péchés.

Pater, Ave, Gloria, Si vis.

15e *jour.* — O adorateur sincère du Verbe fait chair, glorieux apôtre S. Pierre. A la dernière Cène, lorsque vous vîtes Jésus à vos pieds s'apprêtant à les laver, vous vous y refusâtes absolument, en témoignant une répugnance qu'inspirait la ferveur; puis, par obéissance, vous dîtes alors que ce n'étaient pas seulement les pieds, mais les mains et la tête, qui devaient être lavés : *Domine, non tantum pedes, sed et manus et caput.* Ah! faites que, comme nous l'adorons en esprit et en vérité, nous soyons toujours prêts, avec promptitude et joie, à nous soumettre à tous ceux qui nous gouvernent sur terre en son nom.

Pater, Ave, Gloria, Si vis.

16e *jour.* — O dépositaire de la foi, glorieux apôtre S. Pierre. Le Sauveur vous prévint de votre chute et du pardon qui vous serait accordé, puis vous établit pour corriger les faibles et relever vos frères tombés : *Aliquando conversus confirma fratres tuos.* Ah! secourez votre peuple, auquel les mécréants tendent des embûches, afin qu'il ne périsse pas et demandez qu'ils reviennent promptement à l'Église catholique, leur mère, tous ceux qui l'ont abandonnée.

Pater, Ave, Gloria, Si vis.

17e *jour.* — O intrépide défenseur de votre divin Maître persécuté, glorieux apôtre S. Pierre. Vaincu par la faiblesse de votre nature, vous lui fûtes infidèle à l'heure où il avait le plus besoin d'être réconforté; mais, repris par lui aussitôt, vous priâtes avec ferveur et seul vous eûtes le courage d'affronter la cohorte armée : *Simon Petrus habens gladium eduxit eum.* Ah! obtenez-nous le don excellent de la prière, afin que nous ayons

la force de prendre, chaque fois que l'occasion s'en présentera, la défense de l'honneur de Dieu.

Pater, Ave, Gloria, Si vis.

18e *jour.* — O compagnon constant du divin Maître, glorieux apôtre S. Pierre. Dans la nuit néfaste où il subit tant d'ignominies, vous le reniâtes dans cet atrium funeste où l'esprit infernal trouva moyen de vous faire tomber, alors que vous étiez déjà affligé et découragé : *Negavit Petrus et dixit non sum.* Ah! obtenez-nous de fuir toute occasion de péché et d'être vivement éclairés sur les manœuvres perfides de nos ennemis spirituels.

Pater, Ave, Gloria, Si vis.

19e *jour.* — O très puissant apôtre S. Pierre, Jésus vous ayant regardé avec amour, vous reconnûtes votre faute et par des larmes amères vous la pleurâtes tous les jours de votre vie : *Respexit Jesus Petrum et flevit amare.* Ah! obtenez pour nous un regard miséricordieux du Rédempteur, afin que notre cœur soit plein de compassion pour ses fautes, dont il reconnaît la gravité, les déteste sincèrement et les déplore amèrement jusqu'au moment de la mort.

Pater, Ave, Gloria, Si vis.

20e *jour.* — O glorieux apôtre S. Pierre, qui aimâtes tendrement Jésus. La charité de votre bon cœur fut si grande pour lui, que vous pûtes affirmer que vous l'aimiez encore plus que tous les autres : *Diligis me plus his? Utique, Domine.* Ah! que par votre intercession s'allume dans nos cœurs la vive flamme de l'amour de Dieu, afin que, toute autre affection terrestre y étant consumée, nous n'aimions que Jésus-Christ.

Pater, Ave, Gloria, Si vis.

21e *jour.* — O généreux apôtre S. Pierre, qui le premier avez annoncé la parole divine, lorsque, plein du S.-Esprit, vous avez, par le témoignage des prophètes, triomphé de l'incrédulité des Juifs, que vous convertîtes à la foi : *Locutus est eis et compuncti sunt corde.* Ah! nous vous en prions, obtenez aux ministres de l'évangile la plénitude des dons du divin Paraclet et faites que les ouvriers, toujours zélés, ne manquent jamais pour recueillir l'abondante moisson du champ mystique.

Pater, Ave, Gloria, Si vis.

22e *jour* — O l'homme des prodiges, apôtre S. Pierre. Établi par Jésus pour tenir la place de Dieu sur la terre, vous avez guéri les infirmes par l'ombre seule de votre corps : *Veniente Petro, saltem umbra illius obumbraret infirmos et sanarentur.* Ah! préservez de tout fléau, par votre ombre puissante, cette ville qui vous est si chère, afin que ceux qui vous sont dévoués vivent saintement et en toute sécurité sous votre patronage.

Pater, Ave, Gloria, Si vis.

23e *jour.* — O juste vengeur de la vérité outragée, glorieux apôtre S. Pierre, vous avez frappé de mort subite Ananie et Saphire, parce qu'ils avaient trompé l'Église naissante sur le prix de vente de leur champ : *Non es mentitus hominibus, sed Deo.* Ah! inspirez-nous une sainte horreur

pour le mensonge et obtenez-nous en même temps la grandeur d'âme pour mépriser les trésors passagers et corruptibles du monde et tenir toujours notre cœur fixé sur les biens éternels du ciel.

Pater, Ave, Gloria, Si vis.

24e jour. — O heureux prisonnier de la foi de Jésus-Christ, glorieux apôtre S. Pierre. Vous étiez ceint de chaînes et renfermé dans une étroite prison, cependant la main de l'ange vous délivra : *Misit Deus angelum suum et eripuit Petrum de manu Herodis.* Ah! rendez vaine l'attente de l'enfer et demandez pour les pécheurs obstinés un rayon de la lumière d'en haut, qui dissipe les ténèbres où ils sont plongés, et brise les liens du péché.

Pater, Ave, Gloria, Si vis.

25e jour. —O généreux martyr de l'Évangile, glorieux S. Pierre, vous avez donné votre vie pour Jésus-Christ et vous avez eu la gloire d'imiter sa très noble mort, sur le même gibet de la croix, mais la tête en bas. Ah! que votre exemple nous excite à embrasser avec amour les croix que la Providence nous donne à porter et à fixer nos yeux, à votre imitation, sur la très heureuse patrie du ciel, afin que nous puissions en faire la conquête précieuse et y vivre éternellement avec vous,

Pater, Ave, Gloria, Si vis.

13. — *Pèlerinage à la basilique de S. Pierre*[1].

Celui qui veut entreprendre la visite de la basilique sacrosainte du Vatican se rappellera qu'après les lieux vénérables où se sont accomplis les mystères de notre sainte religion, elle est le sanctuaire le plus auguste de toute la terre. Aussi ceux qui autrefois venaient y prier avec foi, espérance et charité, tant Romains qu'étrangers, retournaient chez eux avec le contentement d'avoir été exaucés.

On sort de sa maison avec recueillement et, autant que possible, en état de grâce, pour pouvoir gagner les saintes indulgences.

Arrivé au pont Saint-Ange, on salue l'archange S. Michel et on songe à son apparition miraculeuse à S. Grégoire, en récitant, avec les anges, l'antienne *Regina cœli.* Puis on médite sur la Passion, dont les anges tiennent les instruments.

Des trois rues qui se présentent, il convient de suivre celle du *Borgo vecchio*, nommée jadis *via dei martiri*, parce qu'elle fut foulée par les martyrs qui se rendaient au supplice au cirque de Néron.

Sur la place Saint-Pierre, on salue par un *Pater* et un *Ave* la croix

[1] La méthode en est empruntée à Mignanti, pages 156-160, mais avec quelques compléments.

qui surmonte l'obélisque, afin de gagner l'indulgence de dix ans et dix quarantaines accordée par Sixte V à tous ceux qui prieront à cet endroit pour la Ste Église et le Souverain Pontife actuellement régnant.

On se souviendra, en montant l'escalier qui conduit à la basilique, qu'anciennement les pèlerins ne le gravissaient qu'à genoux.

Sous le portique, on se tournera vers la mosaïque de Giotto, connue sous le nom de la *Navicella*, où S. Pierre enfonce dans les flots, et l'on dira avec le cardinal Baronio : *Jesu, fili David, miserere mei.*

A l'église, on prend de l'eau bénite en entrant, puis on s'agenouille devant l'autel du S.-Sacrement, où l'on récite les actes de foi, d'espérance, de charité et de contrition, enfin le symbole des Apôtres.

Après avoir renouvelé l'intention de gagner les saintes indulgences, on se rend à l'autel de la Ste-Vierge, que l'on invoque par une des deux oraisons *Pietate tua* ou *Salut.*

En allant à la confession, on s'arrête à la statue de S. Pierre, sous le pied de laquelle on met humblement sa tête, après l'avoir baisé, et l'on dit avec le cardinal Baronio : *Credo in unam sanctam, catholicam et apostolicam Ecclesiam.*

A la confession, on s'agenouille et l'on récite soit la prière *Ante oculos*, soit le répons *Si vis*, en l'honneur du prince des Apôtres.

LA VISITE DES SEPT AUTELS[1]

Plusieurs ouvrages ont été publiés à différentes époques sur la
dévotion des sept autels, qui est propre à la basilique Vaticane et
qu'a rendue populaire la communication que les Souverains Pontifes
ont faite de ses privilèges, soit à des ordres religieux, soit à diver-
ses églises du monde catholique. Voici ce qu'écrivait à ce sujet, en
1866, un prêtre Romain, dans un opuscule révisé par l'assesseur
de la S. Congrégation des Rites et approuvé par la Sacrée Congré-
gation des Indulgences :

Dans les premiers temps, les basiliques n'avaient qu'un seul autel,
parce que la confession ne renfermait qu'un seul martyr ou les corps de
plusieurs martyrs ensemble. Le nom grec de la confession μαρτυριον signi-
fie, en effet, *martyre* ou profession et témoignage sanglant de la foi.
Quand on eut tiré des catacombes d'autres corps de martyrs, on établit de
nouveaux autels. Sept d'entre eux dans la basilique Vaticane furent enri-
chis d'un grand nombre d'indulgences en faveur de qui les visiterait dévo-
tement. L'ancienne basilique ayant été détruite, Paul V substitua dans la
nouvelle sept autres autels. Après cela les Souverains Pontifes communi-
quèrent les indulgences des sept autels de la Vaticane aux sept autels des
autres basiliques. Le Pape Benoît XIV déclara qu'elles étaient quoti-
diennes.Cette indulgence fut étendue par les Souverains Pontifes à S.-Paul-
hors-le-smurs et à S.-Jean de Latran, de temps immémorial ; à S.-Laurent-
hors-les-murs, par Sixte-Quint ; à Ste-Marie-Majeure, par Paul V et à
S.-Sébastien pour cinq autels seulement par S. Pie V (*La Visita delle
sette chiese*, Rome, 1866, in-32, page 9-10.)

Nulle part la question n'a été plus complètement traitée, sinon
élucidée, que dans l'ouvrage du bénéficier de S.-Pierre, Philippe
Mignanti, qui a pour titre : *Indulgenze della Sacrosanta patriarcale*

(1) Extrait des *Analecta juris pontificii*, 1873, t. XII, col. 63-96.

Basilica Vaticana (Rome, 1864, in-8° de 114 pages). Comme ce recueil porte l'approbation de la Sacrée Congrégation des Indulgences, qui déclare que tout ce qui y est écrit a été puisé à des sources authentiques, on peut sans crainte en accepter le contenu. Telle est la teneur du décret d'approbation, qu'il importe de connaître pour apprécier à sa juste valeur les déductions du prêtre Romain, qui a eu à sa disposition les archives mêmes de S.-Pierre.

Præsentem librum super indulgentiis Sacrosanctæ Patriarchalis Basilicæ ad Vaticanum, a Rev. D. Philippo Maria Mignanti, ejusdem Basilicæ Beneficiario, cum studio et pietate conscriptum, diligenter, quoad ea quæ ad S. Congregationem Indulgentiarum spectant, examinavi; cumque invenerim, tum Indulgentias, tum conditiones ad illas lucrandas præscriptas ex fontibus authenticis fideliter esse desumptas, nihil mihi obstare videtur, quominus typis imprimatur et publici juris fiat.

Romæ, festo Immaculatæ Conceptionis Beatæ Mariæ Virginis, 1862. MICHAEL HARINGER, Congregationis SSmi Redemptoris, S. Congreg. Indulg. et SS. Reliq. Consultor.

Sacra Congregatio Indulgentiis Sacrisque Reliquiis præposita, attento voto suprascripto, pro iis quæ ad eam spectant, præfatum opus typis edendi licentiam concedit.

Datum Romæ, ex Secretaria ejusdem S. Congregationis, die 23 Januarii 1868. — F. CARD. ASQUINIUS PRÆF. — Loco ✠ Signi. — A. *Archipr. Prinzivalli Substitutus.*

Je laisse maintenant la parole à l'abbé Mignanti [1], qui traite en deux endroits de l'origine des sept autels, des Indulgences que l'on gagne à les visiter et des prières que l'on peut réciter pour faire avec fruit cette pieuse visite.

Une des dévotions particulièrement propres à la sacro-sainte et patriarcale basilique du Vatican est celle vulgairement nommée *des sept autels*, parce que ceux-ci ayant été enrichis d'indulgences spéciales, ils attirent davantage les fidèles qui veulent gagner ces mêmes indulgences.

On ne peut assigner l'origine de cette dévotion, car, par suite de l'injure des temps, du petit nombre d'écrivains du moyen âge qui nous est resté, des incendies, pillages et autres calamités publiques qui ont agité Rome, aucun document n'est arrivé jusqu'à nous pour nous apprendre ce qui se pratiquait dans les temps anciens. Ces documents, au temps du

(1) Mgr Bouange a résumé cet auteur dans sa lettre pastorale, où il traite des *Indulgences attachées à la visite des sept autels privilégiés de la T. S. basilique du Vatican, accordées pour la visite de sept autels dans l'église cathédrale de Langres.*

pape Nicolas IV, existaient en grande partie, comme lui-même l'assure dans la bulle *Ille qui solus*, du 25 février 1289. Ils existaient encore à l'époque de Maffeo Vegio, qui était chanoine de Saint-Pierre au commencement du quinzième siècle.

Cependant on ne peut nier que la dévotion des sept autels ne soit très ancienne, car on en retrouve la trace dans les sept que l'empereur Constantin fit revêtir d'argent, de préférence aux autres, aussitôt après l'érection de la basilique Vaticane (Moroni, *Dizionario di erud.*, t. I, p. 273.) On la trouve aussi dans Jean Diacre, auteur du IXe siècle, qui affirme qu'on avait coutume de son temps d'orner sept autels avec plus de splendeur que les autres, le samedi saint (Mabillon, *Museum Italicum*, t. II, p. 61); et aussi dans l'usage où était le souverain pontife de les encenser chaque fois qu'il officiait solennellement à Saint-Pierre (Severano, *Sette Chiese di Roma*, p. 105; B. Piazza, l, *Sette Altari*, p. 126).

Il est possible que la dévotion des sept autels ait son origine dans une pratique monastique, dont parle ainsi le *Messager des fidèles*, 1889, p. 184, traitant du lever et du temps qui précède matines : « Ils (les religieux) se rendent en toute hâte à l'oratoire, en récitant le psaume : *Ad te, Domine, levavi animam meam*. Arrivés devant l'autel, ils se prosternent et par une dévote oraison remercient Dieu de les avoir gardés durant la nuit et lui font hommage de leur service pour le jour qui va venir. Alors commence la visite des autels, pratique éminemment monastique, qui s'est, grâce à Dieu, conservée jusqu'à nos jours. Durant cette visite, les frères récitent les Psaumes de la pénitence, en intercalant trois fois l'Oraison dominicale et une triple collecte pour eux, pour leurs proches, bienfaiteurs et amis et pour les défunts. Au second signal des cloches, chacun revient au chœur. »

Je continue la citation de Mignanti :

Un parchemin du XIVe siècle, qui se voyait autrefois dans le monastère de Saint-Gall, en Suisse, et qui a été étudié et transcrit, au siècle dernier, par le savant cardinal Joseph Garampi, jadis chanoine de la basilique Vaticane, parle explicitement des sept autels de Saint-Pierre et ajoute qu'ils ont été comblés de grâces et indulgences particulières, en tant que consacrés par les Souverains Pontifes.

Un auteur du XIIe siècle, qui a écrit le *Mirabilia urbis Romæ*, dit que parmi les autels de la vénérable basilique de Saint-Pierre, il en est sept qui surpassent les autres, parce qu'ils ont été enrichis de grâces et de privilèges plus grands et que, pour plus de respect, on les entoure de

grilles de bronze doré, auxquelles pendent des lampes allumées. Il ajoute que, selon la discipline de l'Église alors en vigueur, les femmes ne pouvaient entrer dans ces sanctuaires et que les indulgences se doublaient le dimanche et aux fêtes de N.-S., de la Vierge, des apôtres et des saints en l'honneur de qui ces autels étaient dédiés.

Les archives du Vatican possèdent une *Instruction aux pèlerins*, où l'on parle des sept autels, de la visite qu'on en faisait pour gagner les indulgences, qui sont aussi nombreuses, selon le rédacteur, que celles accordées à la visite des sept églises et qui se redoublent les jours de fête. Dans les mêmes archives se conserve l'opuscule d'un clerc bénéficier, Tibère Alfarano, très versé dans tout ce qui concernait Saint-Pierre et qui affirme, lui aussi, que les sept autels de la basilique étaient enrichis d'indulgences considérables.

Voyons à présent quelles sont ces indulgences et combien il y en a. La typographie de la Chambre apostolique publia, en 1640, un livret intitulé : *Indulgenze concesse dai Sommi Pontefici ai Sette Altari privilegiati della Basilica di S. Pietro in Roma*. Malgré un si beau titre, on n'y lit rien de positif ; cependant nous pouvons à ce sujet indiquer des choses certaines. Premièrement, sur la foi du parchemin du monastère de S.-Gall, nous affirmerons qu'une indulgence de sept ans était accordée pour la visite de chacun des sept autels.

Sur l'autorité de l'auteur du *Mirabilia*, qui écrivait au xiie siècle, nous ajouterons que ces indulgences se doublaient et par conséquent étaient portées à quatorze ans, aux jours de fête, à Noël, à Pâques, à la S.-Pierre, aux fêtes des saints Apôtres, à la Toussaint et aux fêtes des patrons à qui ces autels étaient dédiés.

Troisièmement, Burcard (*Diarium*), Torrigio et Piazza (*Modo di visitare i Sette Altari*, p. 131 et 132) assurent que la visite des sept autels équivaut à celle des sept églises, en sorte qu'en les visitant on acquiert les indulgences de celles-ci, qui sont en si grand nombre, au dire de S. Charles Borromée, qu'on ne peut les compter. Enfin Sindone est d'avis que par la visite des sept autels on gagne toutes les indulgences que les papes ont accordées aux basiliques et églises de l'univers.

Que cette dernière assertion ne soit pas tenue pour exagérée. Nous la rapportons sur la foi du pieux et docte prêtre Raphaël Sindone, bénéficier de l'Église patriarcale, qui, dans son ouvrage latin intitulé : *Descriptio historica altarium basilicæ Vaticanæ*, au paragraphe *De sacris Vaticanæ basilicæ indulgentiis*, affirme, sur l'autorité d'Alfarano et d'après les documents conservés aux archives, qu'il n'y a pas de doute que ceux qui viennent visiter les sept autels de la basilique Vaticane gagnent toutes les indulgences et pardons accordés par les Souverains Pontifes à toutes les autres églises et basiliques de Rome et du monde. Et, pour la plus grande satisfaction de nos lecteurs, nous citerons ici ses paroles, comme il les a écrites en latin : « Porro minime dubitandum est, quin Christifideles Vati-

canam Basilicam visitantes consequi et lucrari valeant indulgentias, pecca-
torum remissiones ac pœnitentiarum relaxationes, Christifidelibus, alias
basilicas, vel ecclesias tum Urbis tum Orbis visitantibus impartitas,
quemadmodum ex Tiberio Alpharano, et ex antiqua tabula pro instructione
peregrinorum, et aliis documentis in archivio Basilicæ asservatis intelli-
gitur, præsertim in visitatione Septem Altarium Sacrosanctæ Basilicæ.

Cette déclaration s'accorde pour la première partie, c'est-à-dire pour
les indulgences accordées aux églises de Rome, avec ce qu'avait coutume
de dire, au rapport de Panvinio (*De septem Urbis Ecclesiis*, p. 52), le Pape
Paul IV, « que la vénérable basilique de Saint-Pierre jouissait de toutes
les indulgences que les Souverains Pontifes avaient octroyées, de diffé-
rentes manières et à diverses époques, à toutes les églises de Rome. »
Pour la seconde partie, relative aux indulgences concédées à toutes les
églises du monde, cette opinion se fonde sur l'autorité de l'*Instruction
aux pèlerins* et d'autres témoignages qui existaient, à l'époque de Sin-
done, dans les archives de la basilique. On doit observer en outre que
l'auteur avait dédié son œuvre à Benoît XIV, dont personne ne peut nier
la science et la doctrine au-dessus de tout éloge, et qui, avant d'être Pape,
fut chanoine et archiviste de la basilique Vaticane.

Si Sindone n'avait pas eu en mains les preuves de la vérité pleine et
entière de son assertion, comment aurait-il jamais osé la mettre en avant
dans un travail dédié à ce très savant Pontife? Et celui-ci aurait-il jamais
souffert que, sous le couvert de son nom, on débitât une telle fable sur une
matière aussi délicate et que les pontifes ont toujours entourée d'une vigi-
lance particulière?

Qu'on ne dise pas que ces indulgences ont cessé. Elles durent encore,
parce qu'elles étaient *perpétuelles* et qu'elles ont été confirmées par Clé-
ment XII, dans la bulle *Inter sacra loca*, du 22 février 1733, où elles sont,
au besoin, renouvelées par la mention expresse des sept autels (*Bullarium
Vaticanum*, tome III, p. 309); elles ont été aussi confirmées par Benoît XIV,
par la bulle *Ad honorandam*, du 26 mars 1752, et par Pie VII, qui permit
de les appliquer aux âmes du purgatoire. Benoît XIV déclara en outre
que l'indulgence des sept autels était quotidienne et pouvait se gagner
chaque jour de l'année (Moroni, *Dizionario Eccles.*, tome 64, p. 290) [1].

II

Le cardinal Orsini a inséré dans le *Synodicon*, p. 856-858, un ré-
sumé des indulgences que je traduis de l'italien.

*Sommaire des indulgences accordées par les Souverains Pontifes à ceux
qui visitent les sept autels de la basilique de S.-Pierre de Rome, et que
gagnent également ceux qui visitent les sept autels dans toutes les*

(1) Mignanti, *Indulgenze della basilica Vaticana*, pages 72-77.

églises où il y a l'indult apostolique de l'indulgence de ces sept autels.

1. Qui visite les sept autels de la basilique de S.-Pierre au Vatican gagne de très grandes indulgences, comme on lit dans le livre de Jacques Grimaldi sur les *Actes authentiques*, qui se conserve aux archives de cette basilique.

2. Les sept autels de cette basilique sont privilégiés de très grandes indulgences, et une ancienne tradition rapporte que qui les visite gagne autant d'indulgences qu'il en gagnerait à visiter les sept églises de Rome ; aux jours de fêtes, ces indulgences sont doublées. Ainsi lit-on dans le livre manuscrit de Tibère Alfarano, *De præstantia basilicæ Vaticanæ*, et dans le tableau, également manuscrit, de l'instruction aux pèlerins qui était dans l'ancienne basilique de S.-Pierre.

3. Archange Ballottino écrit que dans la basilique de S.-Pierre il y a, chaque jour, indulgence plénière.

4. Paul V, le 20 octobre 1605, a transféré les sept autels privilégiés de l'ancienne à la nouvelle basilique Vaticane, confirmant toutes les indulgences accordées par ses prédécesseurs et, le 30 du même mois, lui-même les visita, suivi par une foule immense de peuple.

5. Aux sept autels privilégiés de S.-Pierre, il y a toute l'année les stations et d'innombrables indulgences : Pierre Fulvio, dans le livre imprimé à Naples en 1595 sous ce titre : *Compendio del celeste e divino tesoro.*

6. Dans les sept églises de Rome, existe l'indulgence plénière, chaque jour : c'est ce qui résulte d'un livre imprimé à Fano en 1602 et intitulé : *Indulgenze e grazie, etc., di Roma.*

7. Dans les sept églises de Rome, toute l'année, chaque jour, chaque heure, à chaque instant, celui qui y entre, après s'être confessé et avoir communié, pour prier, gagne, chaque fois, la rémission plénière de tous ses péchés. On le lit dans un livre imprimé à Rome, puis à Milan en 1606, par Jacques Maria, intitulé : *Indulgenze, doni, grazie e tesori spirituali concessi da molti sommi Pontefici*, etc. Ces indulgences ont été augmentées par Grégoire XIII et confirmées par Sixte V et Paul V. Camille Bene dit de même dans le livre imprimé à Rome, à l'imprimerie Camérale, en 1598 : *Compendio de spirituali tesori*, etc. Voir aussi le *Compendio de privilegi, esenzioni ed indulgenze*, etc., imprimé à Bologne par Vittorio Benacci pour Laurent Pedrini.

8. Chaque fois qu'on visite comme on doit la basilique Vaticane, on gagne quarante jours d'indulgence, dit l'angélique docteur S. Thomas dans le *4e livre des Sentences, dist. 20.* Il ne fait pas mention de l'indulgence plénière, qui fut accordée depuis : de son temps, elle n'était que de quarante jours.

9. L'indulgence est continue, suivant le cardinal François Toledo dans sa *Somme.*

10. Il y a quarante-cinq [1] indulgences, suivant Laurent Pedrini dans *Compendio delle indulgenze*, et quarante-huit, d'après Valère Dorico.

(1) Il faut suppléer *ans.*

11. Il y en a six mille [1] et autant de quarantaines et la rémission du tiers des péchés, selon Barthélemy d'Angeli dans son *Rosario*, imprimé à Sienne l'an 1609.

12. Elles arrivent à 6,028 (ans) et autant de quarantaines, plus un tiers des péchés, selon Jérôme de Nole.

13. Il y en a 6,048, selon Pietro Fulvio et Jérôme Sorbo, dans *Compendio delle bolle.*

14. Il y a chaque jour indulgence plénière : Barthélemy Veries, dans le livre de la *Notizia delle chiese di Roma*, imprimé à Rome même, en 1620.

15. Nicolas IV, dans la bulle des indulgences de la basilique de S.-Pierre, dit que ses prédécesseurs ont accordé d'amples indulgences à qui visite la basilique; cette bulle fut confirmée par Boniface VIII, Urbain VI, Nicolas V et autres. Ainsi s'exprime Onuphre Panvinio, *De septem ecclesiis.* Il ajoute que Paul IV déclarait que toutes les indulgences des églises de Rome se trouvaient réunies dans la basilique Vaticane. Ces renseignements se trouvent dans un livret imprimé à Rome, à l'Imprimerie de la Révérende Chambre Apostolique, en 1640, sous le titre : *Indulgenze concesse da Sommi Pontefici alli sette altari privilegiati della basilica di S. Pietro* [2].

Ce sommaire fait preuve d'une certaine érudition, mais il ne conclut pas péremptoirement. L'opinion des auteurs ne vaut pas un document papal, d'une authenticité incontestable. En résumé, les indulgences sont innombrables et correspondent à celles des sept églises ou même de toutes les églises de Rome et, dans le nombre, il doit en être de *plénières*, puisque chacune des sept églises jouit de l'indulgence plénière quotidienne.

III

1. On me permettra d'émettre avec toute réserve mon opinion personnelle sur ces indulgences. Les dernières, au premier abord, paraissent exorbitantes et en dehors des concessions habituelles et normales. Toutefois, elles ont un analogue dans celles qui ont été accordées pour le scapulaire de l'Immaculée Conception, mais dont les originaux font également défaut. Aucun des auteurs que cite

(1) Le mot *quarantaines* qui suit démontre péremptoirement qu'il s'agit ici d'*années.* Cette omission rend le sens inintelligible.

(2) Les quatre derniers numéros parlent de la dévotion des pontifes romains et de plusieurs saints.

Mignanti ne donne une date précise, ne met en avant le nom d'un pontife et ne parle *de visu,* c'est-à-dire ayant sous les yeux l'indult pontifical, bulle, bref ou rescrit. Tous, au contraire, n'invoquent que des travaux et des compilations de seconde main, qui n'ont qu'une valeur toute individuelle et qui ne peuvent faire autorité, faute d'une approbation suffisante.

La Congrégation des Indulgences s'étant prononcée dans un sens différent de nos observations, évidemment il est du devoir de tout bon catholique de se soumettre à sa haute autorité. En droit, des indulgences de sept ans et de sept quarantaines, appliquées à chaque autel, semblent des plus régulières et, en fait, il est probable que les sept autels ne sont que la dévotion abrégée et rendue plus commode de la visite des sept églises.

2. Le *Recueil de prières et d'œuvres pies auxquelles les Souverains Pontifes ont attaché des indulgences,* publié à Rome par Prinzivalli, a un chapitre tout entier sur *les sept églises et les sept autels privilégiés,* qui sont posés en regard, comme pour témoigner que la dévotion, de part et d'autre, est identique. Je le citerai textuellement, parce qu'il donne la méthode à suivre pour gagner les indulgences, en même temps que les noms des papes auxquels il les attribue.

L'usage de visiter les sept principales églises de Rome est très ancien. Cette dévotion fut introduite par la piété de nos ancêtres, et approuvée par les Souverains Pontifes, comme le fait observer Sixte V dans la bulle *Egregia populi Romani,* du 13 février 1586, où il parle de la visite des sept églises. Elle était pratiquée, presque chaque jour, par saint Joseph Calasanz, et fréquemment par S. Philippe Néri et par d'autres saints. De nos jours, elle est pratiquée constamment par toute espèce de personnes, non seulement Romaines, mais encore étrangères, qui vont vénérer dans ces églises la mémoire des glorieux apôtres et des saints martyrs.

Quiconque, s'étant confessé et ayant communié, visite dévotement, suivant ce pieux usage, les sept églises, y priant à l'intention du Souverain Pontife, peut gagner les très nombreuses indulgences dont elles sont enrichies, pour chaque jour, ainsi qu'il résulte des bulles et des brefs pontificaux, dont les originaux se conservent dans les archives de ces basiliques.

L'usage de visiter dans ces églises, et surtout dans S.-Pierre du Vatican, les sept autels privilégiés, est pareillement très ancien ; car on en trouve

des traces dans les archives dès le temps du Pape Innocent II, c'est-à-dire en 1130.

Tout fidèle qui, avec les dispositions voulues pour l'acquisition de l'indulgence plénière, et surtout ayant fait la confession et la communion, visite dévotement ces sept autels, peut gagner les nombreuses indulgences accordées par plusieurs papes et confirmées par S. Pie V, Sixte V, Paul V, Clément VIII et Urbain VIII.

Ce dernier rendit un grand nombre de brefs à des églises en dehors de Rome, auxquelles il accorda sept autels enrichis des mêmes indulgences que les sept autels privilégiés de la basilique Vaticane. (Prinzivalli, édit. française; Paris, 1857, pages 435-437.)

3. Benoît XIV a, dans son bullaire officiel, une bulle spéciale pour la basilique de Saint-Pierre. Elle est datée du 27 mars 1752, douzième année de son pontificat, et commence par ces mots *Ad honorandam*. Dans les deux paragraphes 47 et 49 le Pape autorise le chapitre à inscrire dans les lettres d'affiliation qu'il donne aux églises la communication du privilège des sept autels, à la condition que ces autels et les jours seront désignés, une fois pour toutes, par l'Ordinaire du lieu, et que l'indulgence ne pourra être gagnée que douze fois l'an ; de plus, il approuve, confirme et accorde de nouveau toutes les indulgences octroyées par ses prédécesseurs, et principalement celles qui se rapportent à la visite quotidienne des sept autels de la basilique.

Qui vero duodecim vicibus in quolibet anno, totidem nempe diebus ab Ordinario loci semel tantum designandis, septem Altaria in qualibet ex dictis aggregatis ecclesiis ab Ordinario similiter designanda, ut præfertur dispositi, ac Deum orantes, visitaverint, easdem quoque Indulgentias, quæ visitantibus septem designata Altaria in eadem Basilica (S. Petri) existentia concessæ sunt, ipsi quoque, perinde ac si Basilicam ipsam, seu respective Altaria hujusmodi in ea sita personaliter visitarent, consequi possint et valeant, similiter concedimus et indulgemus.......

Reliquas vero Indulgentias et gratias spirituales, tam pro vivis quam pro defunctis, quæ a Romanis Pontificibus Prædecessoribus nostris aliisque ad id facultatem habentibus, ipsi Vaticanæ Basilicæ ejusque altaribus et cappellis, variis temporibus concessæ fuerunt, et ibidem ad hunc diem proponi consueverunt; ac signanter quotidianam septem designatorum altarium ejusdem Basilicæ..... Nos earumdem præsentium tenore perpetuo approbamus et confirmamus, ac etiam de novo sub eadem forma concedimus et elargimur.

4. Pie VII, le premier septembre 1818, permit d'appliquer aux

âmes du purgatoire les indulgences que l'on pouvait gagner en visitant les sept autels. Le 4 du même mois, la Sacrée Congrégation des Indulgences rendit, pour promulguer cette faveur spirituelle, un décret en italien, dont voici la traduction :

Notre saint Père le pape Pie VII, dans l'audience du 1er septembre 1818, a daigné accorder à perpétuité que l'on puisse appliquer aux âmes du purgatoire, par manière de suffrage, toutes les indulgences et rémissions de péchés déjà concédées par les souverains pontifes, ses prédécesseurs, à tous les fidèles des deux sexes qui, contrits, confessés et communiés, et priant suivant les intentions du Souverain Pontife, visiteront ou les sept églises de Rome, ou les sept autels privilégiés de S.-Pierre au Vatican, ou les sept autels de quelqu'une des susdites églises.

Donné à Rome, à la secrétairie de la Sacrée Congrégation des Indulgences, le 4 septembre 1818.

IV

Nous reprenons le chapitre interrompu de Mignanti, qui va nous apprendre maintenant quels saints ont pratiqué la visite des sept autels, quels sont actuellement ces autels et à quel signe on les reconnaît, enfin quelles prières on peut réciter pour gagner les indulgences et quelles intentions l'on peut se proposer dans ce pieux exercice.

Personne ne s'étonnera donc de la grande dévotion des fidèles pour la visite des sept autels. Personne ne sera surpris que des fidèles de tout rang, de tout âge et de tout sexe, après avoir prié dévotement devant le tombeau du prince des Apôtres, visitent ensuite les sept autels privilégiés.

On y a vu des papes, des cardinaux, des évêques, des princes, des prêtres et des religieux. Les souverains pontifes ne descendaient même jamais de leur palais du Vatican pour prier devant la confession, sans visiter ensuite les sept autels, au témoignage de Severano. Et pour citer quelques noms, nous désignerons, parmi les papes, S. Pie V, qui choisissait pour cette visite le temps du carnaval; Clément VIII, qui la pratiquait lorsque la chrétienté était dans ses plus grandes tribulations; enfin Urbain VIII, émule en cela comme en tout le reste de la piété de ses prédécesseurs. Parmi les cardinaux, nous rappellerons S. Charles Borromée et le vénérable Baronio; parmi les évêques, S. François de Sales; parmi les prêtres, S. Philippe Néri; parmi les religieux, S. Félix de Cantalice[1],

(1) Le cardinal Ursini ajoute « le B. Franco, carme ». (*Synodicon*, p. 858.)

et parmi les princes, le grand duc de Toscane, Côme III de Médicis (Mignanti, pages 77-78).

V

Dans l'ancienne basilique Vaticane les sept autels se trouvaient dans la partie supérieure (vers la confession). Quand on la démolit pour la rebâtir, on les transféra dans la partie inférieure (la nef), qui demeurait intacte. En 1605, sous le pontificat de Paul V, on acheva la démolition de l'ancienne basilique. Le chapitre de S.-Pierre, pour maintenir dans le peuple l'ancienne dévotion, demanda au pape de remettre les autels où ils étaient autrefois. Paul V le permit, le 20 octobre; et le 31 du même mois, accompagné de sa noble cour, il fit la visite des sept autels, en présence d'un nombre considérable de fidèles (Martinetti, *Della SS. Bas. di S. Pietro in Vaticano*, lib. I, page 70).

Depuis cette époque, les sept autels ont subi encore quelques changements sous le pontificat d'Alexandre VII; à l'occasion de la Visite Apostolique faite dans les années 1659 et 1660, on établit un ordre qui n'a pas varié dans la suite [1].

Les sept autels sont donc actuellement :

1. L'autel de Notre-Dame du Secours, dans la chapelle de Grégoire XIII, près de la chapelle du S.-Sacrement.

2. L'autel des saints Processe et Martinien, martyrs, au fond du transept droit.

3. L'autel de l'archange S. Michel, près du célèbre tombeau de Clément XIII.

4. L'autel de Ste Pétronille, vierge, contigu à celui de S. Michel.

5. L'autel de la Madone de la Colonne, de l'autre côté de la basilique, vis-à-vis l'autel de S. Michel et près la porte de Ste Marthe.

6. L'autel du crucifiement de S. Pierre, où reposent les corps des SS. apôtres Simon et Jude, au fond du transept gauche, en face de l'autel des saints Processe et Martinien.

7. L'autel de S. Grégoire le Grand, pape et docteur de l'Église, entre les monuments de Pie VII et de Pie VIII.

Et pour qu'on ne se trompe pas, à ces sept autels, dans le tympan du retable de chacun d'eux, on a écrit, en grandes lettres de cuivre doré, ces trois mots latins, qui servent à les distinguer : *VNVM. EX. VII. ALTARIBVS* (Mignanti, pages 79-80).

(1) M. Muntz signale, parmi les papiers de Grimaldi, à la bibliothèque Barberini, à Rome, p. 15: « Constitutio septem altarium in nova basilica. Sanctissimus D. N. prima vice visitat dicta VII altaria, 30 octobris 1605. » (*Les sources de l'archéologie chrétienne*, p. 41.) Une première désignation avait donc été faite antérieurement, sous Paul V.

Ces sept autels jouissent tous de la faveur de l'autel privilégié, par concession de Clément XII. Anciennement, deux seulement étaient privilégiés pour les défunts : S. Grégoire (Grégoire XIII, 1ᵉʳ février 1537), SS. Processe et Martinien (Urbain VIII, 14 juin 1636). Benoit XIV privilégia en outre celui de la *Pietà*, le 19 novembre 1749.

VI

Lors de l'établissement des sept autels dans la basilique du Vatican, il ne fut enjoint aux fidèles aucune méthode pour les visiter et gagner les indulgences. Si elle a été prescrite, elle n'est pas parvenue jusqu'à nous. Pour suppléer à ce défaut, les auteurs ont proposé chacun des formules différentes. Nous avons choisi de préférence celle que Torrigio a publiée dans son opuscule sur les sept autels, page 74, n° 3. Si les fidèles ne la trouvent pas en rapport avec leur dévotion, ils peuvent la laisser et adopter celle qui leur sera suggérée par leur cœur.

Celui qui veut entreprendre ce pieux pèlerinage de la visite des sept autels s'agenouille d'abord devant l'autel du S.-Sacrement, pour y formuler son intention et fixer les points sur lesquels il s'arrêtera dans sa méditation.

1. Il se rappellera les sept effusions de sang que J.-C. répandit pendant sa vie.

2. Il méditera sur les sept douloureux voyages qu'il dut entreprendre pendant sa Passion.

3. Il se souviendra des sept paroles que le Sauveur proféra sur la croix.

4. Il demandera la grâce des sept dons du St-Esprit.

5. Il cherchera de détruire dans son cœur les sept péchés capitaux et s'efforcera de l'enrichir des sept vertus opposées.

Il priera aux intentions suivantes :

1. Au premier autel, pour la paix et la prospérité de la sainte Église catholique, apostolique, romaine.

2. Au deuxième autel, il priera pour le Souverain Pontife, dont il n'oubliera pas les intentions, et pour gagner les saintes indulgences.

3. Au troisième autel, pour les cardinaux, les évêques, le clergé et les religieux.

4. Au quatrième autel, pour la paix et la concorde entre les princes chrétiens.

5. Au cinquième autel, pour lui-même, ses parents, amis, ennemis et bienfaiteurs.

6. Au sixième autel, pour tous les vivants.

7. Au septième autel, pour tous les défunts. Ici il déterminera à quelle âme du purgatoire il entend appliquer l'indulgence plénière qu'il va gagner. Il invoquera ensuite la Ste Vierge, les SS. apôtres Pierre et Paul, son ange gardien et tous les saints, surtout ceux dont les reliques sont conservées dans la basilique, afin qu'ils lui obtiennent du Seigneur les grâces nécessaires pour pratiquer pieusement ce saint exercice. A cet effet, il pourra réciter cette courte invocation :

Sancta Maria et omnes sancti intercedant pro nobis ad Dominum, ut nos mereamur ab eo adjuvari et salvari. Qui vivit et regnat Deus in sæcula sæculorum. Amen.

Il se lèvera ensuite et, d'un pas grave et composé, il se rendra directement au premier des sept autels. (*Mignanti*, pages 188-190.)

La méthode que Mignanti propose pour chaque autel consiste en une méditation sur un des faits de la Passion ou de la Résurrection du Sauveur, puis la récitation d'un *Pater*, d'un *Ave* et d'un *Gloria Patri*, que suit une oraison latine, dans le double but d'adorer J.-C. dans un de ses mystères douloureux ou glorieux et de lui demander une grâce particulière analogue au sujet médité.

L'ordre suivi dans ces diverses méditations est celui-ci : le couronnement d'épines, le crucifiement, le dernier soupir rendu sur la croix, la descente aux limbes, la résurrection, le bon pasteur et enfin la mise au sépulcre. Évidemment il y a inversion, car la sépulture, réservée pour le dernier autel, conviendrait beaucoup mieux au cinquième, si l'on tient à suivre l'ordre logique et chronologique.

1. Le premier des sept autels est dédié à la Madone du Secours. Après s'y être agenouillé, on méditera sur le couronnement d'épines, en prenant une résolution en rapport avec la circonstance, puis l'on récitera un *Pater*, un *Ave* et un *Gloria Patri*.

OREMUS. — Domine Jesu Christe, adoro Te in cruce pendentem, coronam spineam in capite portantem; deprecor te ut me tua Crux liberet ab angelo percutiente. Qui vivis et regnas Deus in sæcula sæculorum. Amen.

2. Le deuxième autel est celui des saints Processe et Martinien.

En passant devant la confession de S. Pierre, on récitera cette strophe, à genoux :

O sancte cœli claviger,
Tu nos precando subleva :

Tu redde nobis pervia
Aulæ supernæ limina.

Arrivé à l'autel, on s'agenouille et l'on médite sur la souffrance qu'éprouva Jésus lorsqu'il fut abreuvé de fiel et de vinaigre, et l'on prend une résolution analogue au sujet. On récite ensuite un *Pater*, un *Ave* et un *Gloria*.

OREMUS. — Domine Jesu Christe, adoro Te in Cruce vulneratum, felle et aceto potatum; deprecor Te ut vulnera tua sint remedium animæ meæ. Qui vivis, etc.

3. Le troisième autel est dédié à l'archange S. Michel. Comme on passe devant la confession, on répète à genoux la strophe *O sancte cœli claviger*, etc.

On s'agenouille devant l'autel et, après avoir médité sur la mort de N.-S., on fait un acte de contrition et l'on récite un *Pater*, un *Ave* et un *Gloria*.

OREMUS. — Domine Jesu Christe, propter illam amaritudinem quam pro me miserrimo sustinuisti in Cruce, maxime in illa hora quando nobilissima anima Tua egressa est de benedicto corpore Tuo, deprecor Te, miserere animæ meæ in egressu suo, et perduc eam ad vitam æternam. Qui cum Patre et Spiritu Sancto vivis et regnas, etc.

4. Le quatrième autel a été consacré sous le vocable de sainte Pétronille. On s'agenouille et, après avoir médité sur la descente de Jésus-Christ aux limbes et excité en soi la componction, on récite un *Pater*, un *Ave* et un *Gloria*.

OREMUS. — Domine Jesu Christe, adoro Te descendentem ad inferos et captivos liberantem; deprecor Te ne permittas me illuc introire. Qui vivis, etc.

5. Le cinquième autel est dédié à la Madone dite de la Colonne et fait vis-à-vis à celui de S. Michel, de l'autre côté de la basilique.

En passant devant l'autel papal, on s'incline profondément. Étant agenouillé, on médite sur la Résurection de Jésus-Christ et son Ascension glorieuse et, après un fervent acte d'amour de Dieu, on récite un *Pater*, un *Ave* et un *Gloria*.

OREMUS. — Domine Jesu Christe, adoro Te resurgentem a mortuis, ascendentem ad cœlos, et ad dexteram Patris sedentem; deprecor Te ut illuc Te sequi et Tibi merear præsentari. Qui vivis, etc.

6. On repasse de nouveau devant la confession de S. Pierre, que l'on invoque à genoux en répétant la strophe *O sancte cœli claviger* et l'on arrive à l'autel de la crucifixion du prince des Apôtres. On considère J.-C. sous le titre de Bon Pasteur, implorant la grâce de la persévérance, puis l'on récite un *Pater*, un *Ave* et un *Gloria*.

OREMUS. — Domine Jesu Christe, Pastor bone, justos conserva, peccatores justifica, et omnibus fidelibus miserere, et propitius esto mihi peccatori. Amen.

7. Le septième et dernier autel est celui de S. Grégoire le Grand, mais, avant d'y arriver, il faut passer de nouveau devant la confession, où l'on s'arrête pour répéter la strophe *O sancte cœli claviger*. S'étant agenouillé, on médite sur la sépulture de Notre-Seigneur et, avec un cœur contrit et humilié, on lui demande pardon d'avoir si peu profité jusqu'à ce jour du fruit de sa Passion. On récite ensuite un *Pater*, un *Ave* et un *Gloria*.

OREMUS. — Domine Jesu Christe, adoro Te in sepulcro positum, myrrha et aromatibus conditum, deprecor Te ut mors tua fiat vita mea. Amen. (**Mignanti**, pages 190-194.)

VII

La compagnie de la ceinture de la Ste Vierge et de S. Augustin, qui a son siège à Rome dans l'église de S.-Augustin, a fait imprimer, à l'usage des confrères, un opuscule italien, approuvé le 7 mars 1863 par la Sacrée Congrégation des indulgences, et qui contient sommairement les indulgences accordées à la pieuse association. On y trouve une formule pour la visite des sept autels :

Les personnes qui auront la ceinture et qui, après s'être confessées, vi siteront dans les églises des Augustins les sept autels désignés par les supérieurs, gagneront les mêmes indulgences accordées à ceux qui font la visite des sept églises privilégiées dans Rome ou en dehors des murs....
Méthode pratique pour visiter les sept autels.
1. J'ai l'intention, à ce premier autel, de visiter l'église de S.-Jean de Latran, mère et chef de toutes les autres églises du monde, afin d'obtenir, par l'entremise du précurseur Jean-Baptiste, un vrai esprit de pénitence, en considération de mes péchés, et aussi par l'intermédiaire du disciple chéri Jean, cette pureté de cœur dont il fut singulièrement orné ici-bas, ce qui le rendit digne d'être laissé pour fils, lui vierge, à une vierge, qui était en même temps la mère d'un homme-Dieu.
Un *Pater*, un *Ave* et un *Gloria*.
2. J'ai l'intention, à ce deuxième autel, de visiter l'église Vaticane, dédiée au prince des Apôtres. Je prie S. Pierre de m'obtenir de son divin maître qu'il aima tendrement un vrai repentir pour pleurer continuellement, moi aussi, tant de fautes que j'ai commises envers le Seigneur.
Un *Pater*, un *Ave* et un *Gloria*.
3. J'ai l'intention, à ce troisième autel, de visiter l'église dédiée à l'apôtre des Gentils. Je prie S. Paul de m'obtenir du Seigneur une sincère conversion et un total détachement de mes appétits désordonnés.
Un *Pater*, un *Ave* et un *Gloria*.
4. A ce quatrième autel, j'ai l'intention de visiter l'église de Sainte Marie-Majeure. Je supplie la très sainte Vierge de m'obtenir de son divin Fils la

grâce de remplir mon cœur si froid de son saint et divin amour, afin que je m'emploie tout entier à aimer Dieu par-dessus toutes choses et mon prochain comme moi-même.

Un *Pater*, un *Ave* et un *Gloria*.

5. J'ai l'intention, à ce cinquième autel, de visiter l'église dédiée à saint Laurent. Je prie ce glorieux Lévite de demander au Seigneur la grâce qu'il éteigne en moi le foyer des passions rebelles, comme lui-même eut celle de surmonter les ardeurs de ses cruels tourments.

Un *Pater*, un *Ave* et un *Gloria*.

6. J'ai l'intention, à ce sixième autel, de visiter l'église consacrée à saint Sébastien. Je prie ce saint martyr de m'obtenir une douleur sincère qui me transperce le cœur d'un vrai repentir pour les péchés que j'ai commis.

Un *Pater*, un *Ave* et un *Gloria*.

7. J'ai l'intention, à ce septième et dernier autel, de visiter l'église de Sainte-Croix de Jérusalem. Je supplie humblement mon divin Sauveur de me faire participer à la copieuse rédemption qu'il daigna consommer par amour pour moi sur l'autel de la Croix.

Un *Pater*, un *Ave* et un *Gloria*.

(*Sommario delle indulgenze concesse alla compagnia della cintura*, Rome, 1867, p. 46-50.)

On remarquera que la visite des sept églises se fait ici conformément à un certain ordre hiérarchique, et non pas en tenant compte de l'ordre adopté à Rome par les pèlerins.

VIII

S. Charles Borromée, qui croyait avec raison que la visite des sept autels correspondait à celle des Églises principales de Rome, en avait fait une espèce de chemin de la croix, qu'il conseillait de parcourir en méditant les points suivants, relatifs à la Passion du Sauveur et motivés par des extraits des saints Evangiles.

1º Jésus au jardin de Gethsémani : *Tunc venit Jesus cum illis in villam quæ dicitur Gethsemani* (S. MATTH., XXVI, 36).

2º Jésus dans la maison d'Anne : *Et adduxerunt eum ad Annam* (S. JOANN., XVIII, 13).

3º Jésus chez Caïphe : *Et misit eum Annas ligatum ad Caipham pontificem* (S. JOANN., XVIII, 24).

4º Jésus au prétoire de Pilate : *Vincientes Jesum [duxerunt..... et tradiderunt Pontio Pilato præsidi* (S. MARC., XV, 1).

5° Jésus chez Hérode : *Remisit eum ad Herodem, qui et ipse Hierosolymis erat illis diebus* (S. Luc., xxiii, 5).

6° Jésus au Prétoire : *Et remisit ad Pilatum* (S. Luc., xxiii, 11).

7° Jésus au Calvaire : *Et bajulans sibi crucem exivit in eum qui dicitur Calvariæ locum* (S. Joann., xix, 27).

IX

Comme certaines églises et plusieurs ordres religieux jouissent, par indult apostolique, du privilège des sept autels, il ne sera pas inutile d'ajouter à cette étude quelques considérations pratiques, qu'il est absolument nécessaire d'observer pour l'acquisition des indulgences. L'indulgence des sept autels a été récemment accordée à la cathédrale de Poitiers et à la co-cathédrale de Saintes [1]. La cathédrale de Vannes en jouit aussi par affiliation. Je l'ai obtenue pour la cathédrale d'Albi. Elle existe à S.-Nicolas de Nantes, où le clergé paroissial fait processionnellement ce pieux exercice.

1. Rome, en accordant les indulgences des sept autels, laisse à l'Ordinaire du lieu le soin de désigner ces autels, une fois pour toutes, dans l'église ainsi privilégiée. Or, par *Ordinaire*, il ne faut pas entendre seulement l'évêque diocésain, mais aussi le prélat qui a une juridiction ordinaire dans l'endroit, comme l'abbé dans son territoire. Ainsi l'a déclaré la Sacrée Congrégation des Indulgences par un décret en date du 7 juin 1842 :

Incerti loci. — Proposito dubio : An in designatione Altarium pro acquirendis Indulgentiis, nomine Ordinarii in privilegio intelligatur sola persona Episcopi, vel etiam Prælatus qui gaudet ordinaria jurisdictione in suo districtu ? Sac. Congregatio respondit: Prælatus, qui jurisdictione gaudet, potest deputari ad designandum Altare pro acquirendis Indulgentiis, et nomine Ordinarii hoc in casu non solum intelligitur Episcopus, sed etiam Prælatus jurisdictione præditus. — Ita declaravit Sac. Congr. die 7 Junii 1842.

2. L'indulgence se réfère à sept autels distincts et non pas à sept images ou tableaux qui seraient chargés de représenter ces autels. Le décret de la Sacrée Congrégation des Indulgences, rendu le 1ᵉʳ septembre 1732 pour les religieuses de Gênes, ne laisse pas le moindre doute à cet égard.

Januen. — An satis sit monialibus pro executione Brevis septem Altarium,

(1) Audiat, *S.-Pierre de Saintes*, p. 198-210. Les méthodes de Torrigio et de Mignanti y sont reproduites.

eorum loco septem distinctas Icones tantum habere, ac pro Indulgentiarum assecutione illas distinctim visitare? — Sac. Congregatio, die 1 Septembris 1732, respondit : Negative.

3. Les autels doivent être consacrés. C'est une des conditions ordinaires de l'acquisition des indulgences attachées aux autels, ainsi que l'a décidé la Sacrée Congrégation des Rites, le 12 novembre 1831, in una Marsorum, ad 56. L'évêque de Marsi (Deux-Siciles) ayant demandé comment on pouvait gagner les indulgences accordées à la visite d'un autel à l'occasion d'une fête, il lui fut répondu que la consécration était une condition indispensable.

56. In aliquibus multisque altaribus Deo, Beatæ Virgini Mariæ, aut alicui Sancto dicatis, apponi solent vel stabiliter, vel occasione festorum, Imagines alterius Sancti. Quæritur 1. An visitantes hujusmodi altaria lucrari possint Indulgentias concessas visitantibus altaria postremi hujus Sancti?

Ad 56. Circa quæstionem primam : si altaria sint consecrata, negative ; secus affirmative, dummodo fiat de licentia Ordinarii.

Ce fait particulier est généralisé dans la table des matières de Gardellini (édition de la Propagande, tome IV, page 315) : « Pro Indulgentia acquirenda a visitantibus altare determinatum, necesse est ut altare sit consecratum. »

Les sept autels de la basilique Vaticane ont été consacrés au siècle dernier par Benoît XIII. La même disposition doit donc être prise partout ailleurs, pour ne pas exposer les fidèles à faire sans le fruit promis et attendu cette pieuse visite.

4. Le cardinal Orsini, dans le 33e synode tenu à Bénévent en 1718, prescrivit d'allumer deux cierges à chacun des sept autels, le jour où devait se faire la visite, une fois le mois, pour gagner les indulgences : « Ad fidelium devotionem peraugendam, stato die per mensem quemlibet in septem præfatæ nostræ ecclesiæ altaribus, pro plenaria ibi consequenda indulgentia designatis, duas candelas ibidem tunc accendendas jubemus, ut populus ad altaria illa visitanda invitetur et indulgentiam a sanctissimo Patre nostro Clemente Papa XI ea de vote invisentibus concessam assequatur [1].

Il y revient ailleurs sous cette forme : « Candelæ duæ in septem altaribus ecclesiæ metropolitanæ, pro lucranda indulgentia designatis, decernuntur ; statutæ dies indicantur in Appendice. — Cum supra in hac eadem nostra synodo, ad fidelium pietatem excitandam, certum

(1) Synodicon diœcesanum S. Beneventanæ Ecclesiæ, Bénévent, 1723.

candelarum munerum singulis B. Virginis ac quorumdam sancto-
rum festivitatibus, in nostra metropolitana accendi decreverimus,
hoc idem ad fidelium eorumdem devotionem peraugendam statuto
die per mensem quemlibet in septem præfatæ nostræ ecclesiæ alta-
ribus pro plenaria ibi consequenda indulgentia designatis, fieri
quoque sancimus. Duas itaque candelas, ex ipsiusmet capitalis du-
catorum septingentum fructibus comparandas, ibidem tunc accen-
dendas jubemus, ut populus ad altaria illa visitanda invitetur
et indulgentiam, a sanctissimo Patre nostro Clemente Papa XI
ea devote invisentibus concessam, assequatur. Dies autem ipsi, ut
clare ad quos id spectat innotescant post supradictarum festivitatum
elenchum in instrumento jam citato adnotabuntur '. »

On remarquera que la concession des sept autels remonte au pon-
tificat de Clément XI (1700-1721), — Benoît XIII la renouvela ulté-
rieurement, — et que l'indulgence est dite *plénière*.

5. La *notification* suivante se trouve dans le *Synodicon* de Béné-
vent, page 858 :

L'Église métropolitaine ayant, comme les autres églises de l'archidiocèse,
'indult apostolique de l'indulgence des sept autels *ad septennium*, l'Emi-
nentissime archevêque (*cardinal Orsini*) ordonne en conséquence à tous
les archiprêtres, curés et recteurs des églises où existe cette indulgence,
de publier le susdit sommaire, la seconde fête de Pentecôte et à la fête de
S. Jean, le 27 décembre. Ils exhorteront le peuple à faire la visite de ces
sept autels, aux jours fixés, avec piété et dévotion, afin que par une si
petite fatigue ils puissent gagner le trésor surabondant des susdites in-
dulgences. Donné en session synodale, le 24 août 1704. — F. A. Primicier
Finy, secrétaire du synode.

X

La concession du privilège des sept autels se fait actuellement par
bref. Je vais en citer deux exemples. L'un est accordé à perpétuité
par Benoît XIII à l'église métropolitaine de Bénévent, le 17 juillet
1725, et l'autre par Léon XIII, pour sept ans seulement, à la cathé-
drale de Langres, le 14 mai 1880.

Benedictus Papa XIII. — Universis Christifidelibus præsentes litteras
inspecturis salutem et Apostolicam Benedictionem. Ad augendam fidelium

1. *Synodicon*, p. 211.

religionem et animarum salutem cœlestibus Ecclesiæ thesauris pia chari-
tate intenti, omnibus utriusque sexus Christifidelibus, vere pœnitentibus
et confessis, ac sacra communione refectis, qui septem altaria sita in
ecclesia metropolitana Civitatis Beneventanæ, per Ordinarium semel tan-
tum designanda, in uno die cujuslibet mensis per eumdem Ordinarium
specificando, singulis annis devote visitaverint, et ibi, pro Christianorum
Principum concordia, hæresum extirpatione et sanctæ Matris Ecclesiæ
exaltatione pias ad Deum preces effuderint, quo die ex prædictis id egerint,
ut eas omnes et singulas indulgentias et peccatorum remissiones ac pœni-
tentiarum relaxationes, consequantur, quas consequerentur si septem al-
taria in Basilica Principis apostolorum de Urbe sita ad id designata per-
sonaliter et devote visitarent, auctoritate apostolica tenore præsentium
concedimus et indulgemus. In contrarium facientibus non obstantibus
quibuscumque. Præsentibus post præsentem annun jubilei perpetuis
futuris temporibus valituris. Datum Romæ, apud sanctam Mariam Majorem,
sub annulo Piscatoris, die XXVII Julii MDCCXXV, pontificatus Nostri
anno secundo. — F. Cardinalis OLIVERIUS.

Leo PP. XIII. — Universis Christifidelibus, præsentes Litteras inspec-
turis, salutem et Apostolicam Benedictionem. Ad augendam fidelium reli-
gionem et animarum salutem cœlestibus Ecclesiæ thesauris pia charitate
intenti, omnibus et singulis utriusque sexus Christifidelibus, qui septem
altaria, quatenus sint sita in Ecclesia Cathedrali Lingonensi, per Ordina-
rium designanda, duodecim vicibus quolibet anno per eumdem Ordinarium
specificandis, devote visitaverint, et ibi pro Christianorum Principum
concordia, hæresum extirpatione, peccatorum conversione ac S. Matris
Ecclesiæ exaltatione pias ad Deum preces effuderint, quâ vice prædicta-
rum id egerint, ut eas omnes et singulas Indulgentias, peccatorum remis-
siones ac pœnitentiarum relaxationes consequantur, quas consequerentur
si septem altaria in Basilica Principis apostolorum de Urbe sita, ad id
designata, personaliter et devote visitarent, apostolica auctoritate tenore
præsentium concedimus atque indulgemus. In contrarium facientibus non
obstantibus quibuscumque. Præsentibus ad septennium tantum valituris.
— Datum Romæ, apud Sanctum Petrum, sub annulo Piscatoris, die XIV
Maii MDCCCLXXX, Pontificatus Nostri anno tertio — Pro Domino Cardinali
Mertel : A. TROCCHIERI, Substitutus. — Loco † sigilli.

XI

Cette dévotion n'est pas nouvelle pour la France, où l'on a bien
fait de la reprendre. En effet, je la retrouve à Toulouse, à Orléans,
à Paris et à Angers, comme en témoignent les textes suivants, qui
ont leur importance historique.

« Urbain VIII, par trois bulles différentes [1], a étendu, en faveur de l'église Saint-Sernin, à tous les fidèles de l'un et l'autre sexe qui visiteront dévotement sept autels de ladite église, ou sept autels préalablement désignés une seule fois par l'Ordinaire de Toulouse, et qui devant ces autels prieront pour la concorde entre les princes chrétiens, pour l'extirpation des hérésies et l'exaltation de l'Église, les mêmes indulgences, rémission des péchés et des pénitences imposées pour ces péchés, que gagnent ceux qui visitent en personne les sept autels de l'église Saint-Pierre de Rome; et toutes les fois qu'ils feront cet acte de piété, ils profiteront de ces grâces pour sept ans. — Les sept autels désignés par l'Ordinaire pour gagner cette indulgence sont : 1° le maître-autel, devant le tombeau de S. Saturnin ; 2° l'autel du S.-Esprit et de Notre-Dame de Consolation, où reposent les corps de S. Exupère, de S. Thomas d'Aquin, etc. ; 3° l'autel dédié à S. Georges ; 4° l'autel de Notre-Dame des Anges, où repose le corps de Ste Suzanne ; 5° l'autel de S. Cirice et de Ste Julitte ; 6° l'autel dédié à S. Sylve, évêque ; 7° dans les cryptes, lorsqu'elles sont ouvertes, ou à travers les grilles. » (Bremond, *Hist. de toutes les saintes reliques conservées dans l'insigne basilique de S.-Saturnin*, p. 10-11.)

« Il y avait aussi des indulgences pour ceux qui visiteraient les sept autels de l'église S.-Paul. Cette bulle doit être assez moderne, car, avant le XVIe siècle, le nombre des autels était bien supérieur à sept. » (De Villaret, *Les antiquités de S.-Paul d'Orléans*, p. 40 [2].)

« Le P. Martial du Mans, religieux pénitent, assure dans son

1. L'auteur, qui m'est suspect à plus d'un titre, aurait bien dû donner les dates de ces *trois bulles*, qui, probablement, ne sont que des *brefs* délivrés pour *sept ans*, ce qu'il interprète très singulièrement. Une bulle ne suffisait pas pour un long espace de temps, une rénovation s'imposait donc. Or Urbain VIII n'a pu octroyer que deux indults, puisque son pontificat ne fut que de vingt ans (1623-1644) : il n'a donc pas eu la possibilité d'en concéder un troisième.

2. Cette courte note vient à propos de la confrérie du S.-Nom de Jésus, érigée dans l'église S.-Paul et fondée en 1614. Les membres de la confrérie étaient-ils seuls à profiter de la faveur spirituelle ? Ce n'est pas impossible. La concession fut-elle faite réellement par *bulle* ? J'en doute.

En 1614, le Pape était Paul V. Mais la fondation fut augmentée en 1629 et 1631, ce qui nous reporte au pontificat d'Urbain VIII. Or ce pape avait déjà accordé le même privilège à S.-Sernin de Toulouse : il y a donc une présomption à son endroit.

L'auteur n'ayant pas compris cette dévotion ne s'explique pas clairement : il eût été préférable de citer textuellement le document.

Almanach spirituel pour la ville, faux-bourgs et les environs de Paris, qu'il y a tous les jours de l'année indulgences plénières *aux Jésuites de S.-Louis, aux Minimes, aux Carmes, aux Jacobins, rue Honoré, et à S.-Leu et S.-Gilles, en visitant les sept autels marqués pour stations.* » (Thiers, *Traité de l'exposit. du S. Sacrement*, t. II, p. 142 [1].)

Grandet, dans *Notre-Dame Angevine*, p. 57, dit qu'à la cathédrale d'Angers les sept autels étaient dans la nef et que les *stations* ne pouvaient y être faites que les deux premières semaines du temps pascal et par les seuls membres de la confrérie de S.-René : il omet le nom du pape. « Ces sept autels, qui étaient dans la nef, servaient de stations pendant la quinzaine de Pâques, afin de gagner les indulgences accordées par notre Saint-Père le Pape à ceux de la confrairie de Saint-René, fort célèbre dans l'Église d'Angers. »

M. le marquis de Villoutreys possède dans sa riche bibliothèque angevine un placard gothique, qui a dû être affiché à la cathédrale et probablement aussi dans les autres églises du diocèse. Il a bien voulu me permettre d'en prendre un extrait que voici :

« Il a ordonné, concédé et octroyé à perpétuité à touz les confrères de lad. confrairie présens et advenir et à touz autres vraiz chrestiens non estans de lad. confrairie, de quelsconques lieux, citez ou dyocèses qu'ils soient, vrais confès et repentans ou qui auront propos de eulx confesser, qui visiteront lad. église d'Angiers et sept aultiers en icelle députez et ordonnez par mesd. seigneurs les doyen et chappitre, depuys les premières vespres du premier dymanche de la Passion Nostre-Seigneur Jésus-Christ jusques aux segondes vespres des octaves de la Résurrection de Nostred. Seigneur, et aussi depuys les premières vespres du jour et feste de Monseigneur sainct René jusques aux segondes vespres dudict jour.

« Et diront dévotement à genoulx troys foys *Pater noster, Ave Maria* davant chascun desd. sept aultiers, en donnant de leurs biens à lad.

1. Thiers, malgré sa science incontestable, ne semble pas soupçonner ce qu'était la dévotion des sept autels. Il cite, sans contrôler, cinq églises de Paris qui jouissent du privilège : quatre sont régulières.
L'indulgence est déclarée *quotidienne*, c'est peut-être s'avancer beaucoup, et *plénière*, ce qui n'est pas absolument certain.
Le mot *station* indique le mode adopté pour l'obtention de l'indulgence.

église pour l'augmentation et conservation d'icelle et du divin service.

« Que touttesfoiz et quantes qu'ils feront ce que dict est ès jours dessusdictz gaigneront toutes et chascunes les indulgences et planières rémissions de leurs péchez qu'ils gagneroient s'ilz visitoient personnellement les sept principalles et autres églises de Rome et près d'icelle députées et ordonnées pour gaigner les pardons, stations et autres indulgences de Rome, tant au temps de quaresme que ès autres temps et jours de l'an......

« Item et saichent tous vrais krétiens tant confrères que autres qui auront vouloir et désir de gaigner lesd. grans pardons, que mesd. seigneurs le doyen et chappitre ont député et ordonné les vii aultiers estans en la nef de lad. église, auxquelz il y a à chascun une grant croix pour davant iceux et chascun d'eux dire dévoteraent III foiz *Pater noster, Ave.* »

L'évêque d'Angers était alors François de Rohan (1500-1532), qui rendit une ordonnance pour la promulgation de l'indult apostolique. Le pape qui octroya la faveur était Léon X.

La *station* ne peut se faire qu'à des jours déterminés : d'abord, du dimanche de la Passion jusqu'à celui de *Quasimodo,* ce qui donne une durée de trois semaines ; puis, le 12 novembre, fête de S. René. L'indulgence court, suivant la forme ordinaire, des premières vêpres aux secondes inclusivement. La désignation des autels est faite par le chapitre, qui était exempt, et non par l'ordinaire : on les reconnaît à la grande croix placée devant.

A chaque autel, on doit réciter trois *Pater* et trois *Ave :* l'aumône est aussi obligatoire, au profit de la cathédrale.

A cet acte sont attachées des indulgences spéciales, *plénières,* dit-on, analogues à celles des sept églises de Rome ; ce qui permet de conclure, comme je l'ai fait précédemment, que la visite des sept autels équivaut à celle des sept églises, dont elle est l'abrégé.

Les indulgences stationnales peuvent aussi y être gagnées, aux jours désignés par la rubrique du missel romain.

La concession vaut principalement pour la confrérie de S.-René, qui a dû faire la demande, mais également pour tous les fidèles indistinctement, même d'autres diocèses.

Je souhaite qu'en conséquence la dévotion des sept autels re-
prenne à la cathédrale d'Angers, en vertu d'un indult apostolique,
qui pourrait être complété par la concession des indulgences station-
nales.[1].

1. Les indulgences stationnales ont été accordées par Pie IX à la cathédrale d'Albi
et aux églises de Poitiers.

FONCTIONS LITURGIQUES

I. — LE LAVEMENT DE L'AUTEL PAPAL, LE JEUDI SAINT [1].

L'autel sur lequel s'accomplit le saint sacrifice n'est pas et ne peut être pour l'Église une pierre vulgaire ou un marbre insignifiant. Voilà pourquoi elle lui a donné une haute signification mystique, qui relève la matière aux yeux des fidèles.

L'autel est le Christ lui-même, comme s'exprime le *Pontifical romain* dans la cérémonie de l'ordination du sous-diacre[2]. Il représente le Fils de Dieu dans son humanité souffrante et glorifiée. S'emparant de cette idée fondamentale, les liturgistes du moyen âge s'attachèrent à développer le symbolisme de l'autel. Ils virent dans les cinq croix, faites par l'évêque, au jour de sa consécration, avec l'huile sainte, les cinq plaies de Notre-Seigneur, qui nous montrent son côté transpercé jusqu'au cœur par la lance de Longin et les mains et les pieds déchirés par quatre clous. Ils considérèrent les nappes qui couvrent l'autel comme les linges dont Jésus fut entouré lors de sa mise au tombeau. Enfin, le parement ou devant d'autel, dont la couleur, suivant la rubrique, se conforme à celle des solennités, leur parut admirablement propre à figurer la gloire du Christ ressuscité et toujours triomphant dans l'Église.

L'idée mystique va plus loin encore; elle s'identifie pour ainsi dire avec la réalité, à laquelle elle emprunte des moyens sensibles pour émouvoir les âmes et des effets capables de frapper les yeux.

1. Extrait de l'*Écho de Rome*, Paris, Palmé, 1873, p. 533-535.
2. « Altare quidem Sanctæ Ecclesiæ ipse est Christus, teste Joanne, qui in Apocalypsi sua, altare aureum se vidisse perhibet, stans ante thronum in quo et per quem oblationes fidelium Deo Patri consecrantur. Cujus altaris pallæ et corporalia sunt membra Christi, scilicet fideles Dei, quibus Dominus quasi vestimentis pretiosis circumdatur, ut ait Psalmista : Dominus regnavit, decorem indutus est. Beatus quoque Joannes in Apocalypsi vidit filium hominis præcinctum zona aurea, id est sanctorum caterva. »

Le moyen âge, souvent dramatique dans les cérémonies, affectionnait particulièrement cette mise en scène qui ne manque pas d'un
certain cachet d'originalité. De là vint l'acte, essentiellement symbolique et historique à la fois, par lequel, aux derniers jours de la
Semaine sainte, l'autel était dépouillé de sa parure ordinaire, pour
rappeler qu'on ôta au Sauveur ses vêtements avant de l'étendre sur
la croix ; puis l'acte subséquent par lequel ce même autel était lavé
avec du vin et des aromates, pour exprimer l'embaumement du
corps sacré de Jésus avant sa sépulture.

Le premier de ces deux rites a seul été conservé dans la liturgie
romaine. Le second n'existe plus que dans la basilique de Saint-
Pierre au Vatican, quoiqu'il fût autrefois très répandu. Il se retrouve
généralement dans nos anciennes liturgies françaises, même les plus
défigurées par l'esprit d'innovation et de rupture avec le passé. Je
l'ai vu pratiqué ainsi à la cathédrale d'Angers jusqu'au moment où
l'adoption de la liturgie romaine le fit supprimer, bien à tort, ce me
semble, puisqu'il s'agit d'une coutume à la fois louable et ancienne,
telle que celles que le Saint-Siége autorise [1].

Quoi qu'il en soit de l'existence de cet usage et de sa disparition
subite parmi nous, je veux aujourd'hui donner quelques détails sur
la belle cérémonie à laquelle j'ai assisté bien des fois, avec un
charme toujours nouveau, dans la basilique Vaticane.

Ce rite particulier a fait l'objet d'une dissertation fort érudite,
publiée au xviie siècle par le docte Suarez, évêque de Vaison et
vicaire de Saint-Pierre. Là sont développés tous les arguments en
faveur de la conservation d'une pratique que recommandent une
haute antiquité et la plus respectable tradition. J'engage les liturgistes à consulter ce livre rare et curieux, qui mériterait les honneurs d'une réimpression, voire même d'une traduction, car on ne
lit plus guère le latin de nos jours. Peut-être suis-je le seul à avoir,

1. M. Lerosey, dans le *Cérémonial romain*, accommodé à la française, contient
ce passage que j'y vois avec plaisir : « L'ablution des autels (le jeudi saint) se fait,
si elle est en usage (à la suite du dépouillement, après vêpres) et, dans ce cas, on
chante à chaque autel l'antienne du saint auquel il est dédié et, après le verset, le
célébrant dit la collecte de ce saint. C'est pendant le chant de l'antienne que l'officiant
fait l'ablution de la pierre sacrée avec du vin, de l'eau et un rameau de buis. Il verse
de l'eau en forme de croix, puis du vin sur chaque croix ; le diacre et le sous-diacre
étendent l'eau et le vin avec le buis et un clerc essuie la pierre » (pag. 257-258).

dans mon *Année liturgique*, appelé sur ce point l'attention des nombreux étrangers qui affluent à Rome, pour les fonctions de la Semaine sainte. Comme cette cérémonie a lieu le soir du Jeudi saint, à la fin d'une journée déjà bien remplie, beaucoup de personnes préfèrent rentrer chez elles afin de se reposer, plutôt que d'attendre patiemment encore une petite demi-heure pour assister à un spectacle qu'elles n'ont certainement pas vu ailleurs, et qui les intéresserait d'autant plus vivement qu'elles seraient plus à portée de bien voir et comprendre.

Cette purification symbolique ne se fait qu'au maitre-autel, nommé dans les basiliques majeures *autel papal*, parce qu'il appartient au Pape seul d'y célébrer.

L'autel papal de Saint-Pierre ne se voit à découvert que le Jeudi saint, dans l'après-midi, et le lendemain toute la journée. Cet état de dénûment dénote parfaitement le deuil de l'Église et le dépouillement complet de Jésus sur la Croix. L'autel est élevé sous la coupole de la basilique, au-dessus même du tombeau de Saint-Pierre, et un magnifique baldaquin en bronze le surmonte. On y arrive par sept marches en marbre du mont Hymette, apporté de Grèce par les anciens Romains pour l'ornement de leurs temples. Son aspect est sévère, austère même, car toute ornementation en a été systématiquement exclue. Ce sont quatre grands blocs de marbre blanc veiné, servant de support à une vaste table, également en marbre. Des étoiles de métal doré, appliquées sur les contreforts qui font saillie aux extrémités, rompent seules la monotonie d'une surface froide comme art et peu mouvementée comme lignes d'architecture. Ces étoiles sont là par allusion aux armes de Clément VIII, qui, le 26 juin de l'an 1594, procéda lui-même à la consécration de cet autel monumental et fit graver à la frise cette inscription commémorative, qui fixe à la fois le nom du consécrateur, l'acte et la date de la consécration, ainsi que l'année du pontificat :

Clemens Papa VIII solemni ritu consecravit. VI. Kal. jul. an. M.D.XCIIII. pont. III.

Donc le Jeudi saint, au soir, après le coucher du soleil, le lavement de l'autel papal a lieu à Saint-Pierre de la manière suivante : Les ténèbres viennent d'être terminés par le chant mélodieux du *Miserere*, exécuté avec un art infini par la chapelle Julie. Le chapitre

quitte alors le chœur où se fait habituellement l'office et se rend processionnellement à l'autel papal, là même où le Pape se tient avec sa cour pour les cérémonies pontificales. Quatre torches de cire, posées sur des chandeliers de fer, éclairent l'autel et l'assistance ; elles occupent les angles de la marche supérieure. Six vases en verre bleu, pleins de vin blanc aromatisé, s'alignent sur la table de l'autel.

Le clerc qui porte la croix, couverte d'un voile violet, et les deux acolytes, avec leurs cierges de cire jaune, montent à l'orient du tombeau. Les musiciens, les séminaristes et les chapelains, tous en soutane violette et *cotta*, se placent sur les ailes ; les bénéficiers et les chanoines, vêtus de leurs insignes, forment le demi-cercle en avant, à l'occident. Le cardinal-archiprêtre, en costume de deuil, qui est le violet, soutane de drap et *cappa* de laine, s'agenouille sur la première marche, escorté des six plus anciens chanoines, qui portent sur la soutane violette le rochet, la *cotta* et l'étole noire.

Quand tout le clergé a pris place et prié un instant, le célébrant impose l'antienne *Diviserunt sibi*, que le chœur continue avec le psaume sur le ton triste et lent de la psalmodie.

Les six chanoines d'office montent à l'autel, où le *sous-altariste* leur présente les vases pleins de vin. Ils répandent de tous côtés ce vin sur la table de marbre, et l'étendent avec de petits balais en bois de cornouiller, jaunâtre, élégamment découpé et frisé. Cela fait, ils se retirent aux extrémités de l'autel, entre les colonnes du baldaquin.

Le cardinal-archiprêtre monte à son tour et avec un balai semblable aux précédents, mais de plus grande dimension, nettoie l'autel en le frottant dans le sens de la longueur, ce qu'imitent après lui les chanoines, les bénéficiers, les clercs et les séminaristes de la basilique, qui lui succèdent, allant de gauche à droite sans interruption. Il est inutile de dire combien tous ces balais, au nombre de plus d'une centaine, sont recherchés par les étrangers qui ont plaisir à les emporter comme souvenir dans leur patrie. Je dois dire aussi que les membres du clergé ne se font pas prier pour en faire cadeau, et les offrent avec la meilleure grâce du monde aux solliciteurs qui les assiègent.

Quand l'autel a été ainsi expurgé de tout le vin qui le couvrait, les

six chanoines reviennent se ranger sur la marche supérieure. Le sous-altariste leur présente alors un bassin rempli d'éponges et de serviettes avec lesquelles ils finissent d'assécher la table consacrée.

Le chanoine de semaine s'agenouille ensuite, ainsi que tout le clergé, répète l'antienne et la fait suivre du *Christus factus est*, du *Pater* et de l'oraison *Respice*, commune à tous les offices des trois derniers jours de la Semaine sainte.

Le chapitre, après avoir adoré, au milieu de la nef, les grandes reliques de la Passion, se rend en silence à la sacristie.

Cette cérémonie laisse dans l'âme une vive impression, parce qu'elle est faite avec beaucoup de dignité et de gravité. De plus, le monument lui-même prête singulièrement au mystère, car l'heure est avancée, la nuit est venue, et il règne dans la basilique une demi-clarté, entretenue par des torches espacées de distance en distance sous les arcades des bas-côtés. Or rien ne grandit plus ce vaisseau gigantesque que cette lueur douteuse et insuffisante qui change tout à fait les dimensions réelles, à peine appréciables en plein jour. Pour moi, c'est là le moment solennel et le mieux choisi pour goûter pleinement dans son ensemble, en dehors de toute appréciation de détail, l'édifice le plus grandiose et le plus colossal, comme aussi le plus artistique et le plus complet des temps modernes.

II. — L'ADORATION DE LA CROIX LE JOUR DE PAQUES [1].

L'Église, qui, chaque année, honore la sainte Croix par deux fêtes spéciales, l'*Invention* et l'*Exaltation*, a réservé le Vendredi saint pour son adoration solennelle. En effet, ce jour-là, à l'office du matin, le célébrant découvre l'instrument du salut, caché depuis le dimanche de la Passion sous un voile violet, le fait baiser pieusement au clergé, puis l'expose triomphalement sur l'autel.

A Rome, on se sert pour cette cérémonie, à la chapelle Sixtine, de la vraie croix, dite de saint Grégoire le Grand; à Saint-Pierre, de celle qui fut envoyée de Constantinople à cette basilique par l'empereur Justin. Toute la journée, à Saint-Jean de Latran, la belle croix stationnale de vermeil, qui date du xiiie siècle, demeure éten-

1. Extrait de l'*Écho de Rome*, 1873, p. 552-553. Cet article reproduit celui que j'ai publié en 1857, dans la *Revue de l'art chrétien*, t. I, p. 227-228, sous le titre : *Adoration de la vraie croix, le jour de Pâques, à Loudun.*

duc au haut de la nef, près de la confession, sur une tenture de damas rouge entre deux cierges allumés. Les fidèles s'empressent autour de cette croix vénérable et baisent respectueusement les extrémités des croisillons et le bas de la tige, à l'endroit où durent être attachés les pieds et les mains du Sauveur. Ailleurs, surtout chez les religieux, cette cérémonie prend un aspect lugubre : le crucifix est couché sur un drap mortuaire et éclairé par des torches funèbres. Je préfère de beaucoup le premier de ces deux rites, parce que, à l'idée de la mort et du deuil, s'associe l'idée de la résurrection et du triomphe prochain.

Le jour de Pâques, à Rome, a lieu une autre adoration sous une forme différente. Dès que la messe pontificale, célébrée par le Pape à Saint-Pierre, est terminée, toute la cour quitte le presbytère et s'avance vers la grande nef, où elle s'arrête en se retournant vers l'autel. Des bancs, recouverts de tapis, sont préparés à droite et à gauche, en avant de la confession, pour les Éminentissimes cardinaux. Un prie-Dieu spécial, à carreaux blancs, est réservé pour le Pape à la place la plus digne.

Quand le Pape est descendu de la *sedia gestatoria* et s'est agenouillé, un chanoine de la basilique, en soutane violette, rochet, *cotta*, étole rouge et gants de même couleur, accompagné de deux autres chanoines, paraît à la partie supérieure de l'un des piliers qui soutiennent la coupole, au balcon dit de la Véronique. La *loggia* est abritée par un dais de velours et ornée de huit torches de cire allumées. Le chanoine, après avoir présenté aux assistants les insignes reliques de la Passion dans cet ordre : la sainte lance, le bois de la vraie croix et la sainte face, bénit avec chacune d'elles aux deux extrémités de la *loggia*, évitant de bénir au milieu, par respect pour le Pontife qui se trouve vis-à-vis.

L'adoration et la bénédiction terminées, le Pape se lève, remonte sur la *sedia* et reçoit la tiare; le cortège se rend alors au portique supérieur de la basilique pour la bénédiction papale.

Si cette cérémonie avait besoin d'une justification, écoutons saint Paulin, évêque de Nole, qui, dans son épître à son ami Sévère, atteste que de son temps l'on ne montrait la croix de Notre-Seigneur que le jour de Pâques, à cause de la connexion intime des deux mystères et pour rehausser la solennité, car l'on ne doit pas craindre

d'associer l'instrument du supplice devenu trophée du triomphe aux joies et aux chants d'allégresse prescrits par l'Église : « Neque præter hanc diem (*jour de Pâques*) qua crucis ipsius mysterium celebratur, ipsa (*la croix*), quæ sacramentorum causa est, quasi quoddam sacræ solemnitatis insigne profertur, nisi interdum religiosissimi postulent. »

Ce rit symbolique doit d'autant moins nous étonner que l'iconographie a dû déjà y habituer nos yeux. En effet, depuis une époque fort reculée, les peintres et les sculpteurs n'ont cessé de représenter Jésus sortant du tombeau avec sa croix en main en signe de victoire.

L'adoration de la croix se renouvelle encore, le même jour, dans deux autres basiliques romaines, à Sainte-Marie-Majeure, où elle reste exposée à l'autel papal pendant le chant des vêpres, à l'issue desquelles elle est montrée solennellement au peuple, en présence du sacré Collège et du chapitre de la basilique ; à Saint-Jean de Latran, église cathédrale de Rome, l'ostension de la croix précède et suit les vêpres ; de même à Sainte-Praxède, où la cérémonie est faite par l'abbé du monastère, chapé et mitré.

Le lundi de Pâques, nouvelle ostension à Saint-Pierre, avant et après vêpres ; le mardi, à Saint-Paul-hors-les-murs ; le vendredi, à Sainte-Marie sur Minerve et à Sainte-Marie des Martyrs. Le samedi, à Saint-Jean de Latran, la vraie croix reste exposée toute la journée. Enfin, le dimanche de Quasimodo, à Sainte-Marie au Transtévère, le matin après la grand'messe et le soir avant et après les vêpres chantées en musique, un chanoine de la basilique, portant l'étole rouge sur la *cotta* et le rochet, avec des gants de soie rouge aux mains, présente au peuple pieusement agenouillé un morceau insigne de la vraie croix et s'en sert pour le bénir, pendant que les cloches sonnent en signe de joie.

Je ne veux pas finir sans signaler ici un usage analogue que j'ai constaté dans une petite ville du diocèse de Poitiers, et qui probablement ne doit pas être unique en France. Le jour de Pâques, immédiatement après la bénédiction du saint Sacrement qui suit les vêpres, à Loudun (Vienne), dans l'église de Saint-Pierre du Marché, le curé de la paroisse fait baiser aux fidèles agenouillés à la sainte table le bois de la vraie croix, tandis que le chœur chante l'hymne

de la joie *O filii.* J'ignore à quelle date remonte cette coutume, que l'on dit dans le pays être *de tradition ancienne* et qui s'est maintenue malgré des tentatives réitérées de suppression. Rome se charge donc par son propre exemple de justifier ce que la critique moderne a pu fort bien ne pas comprendre et qu'il importe de conserver [1].

III. — LES STATIONS [2].

Les jours de stations, le maître-autel est orné d'un parement plus riche que d'habitude et six cierges y restent allumés toute la journée. On expose les saintes reliques sur les deux faces de l'autel, seulement pendant le carême.

Les stations les plus solennelles sont celles des vendredis de mars. Actuellement, l'éclat en est bien diminué, mais il reste encore, dans l'après-midi, les complies chantées en musique dans la chapelle des chanoines et auxquelles le chapitre tout entier assiste. Il y va toujours beaucoup de monde, car la musique vocale du chœur jouit, à bon droit, depuis longtemps, d'une grande renommée.

Voici comment la station se faisait avant 1870 :

A la suite du sermon, prêché dans la salle du consistoire secret, le Pape se rend, vers les onze heures et demie, à la basilique de Saint-Pierre, pour y gagner l'indulgence de dix ans et dix quarantaines attachée à la station.

Le grand-autel est orné pour la circonstance d'un double parement violet, aux armes de Grégoire XVI, qui a coûté 12.840 francs; d'une croix, en cristal de roche et vermeil, ciselée par Benvenuto Cellini et contenant un morceau considérable de la vraie croix ; de six chandeliers allumés et de plusieurs reliques rangées des deux côtés de l'autel, qui est à double face.

Le Pape est vêtu de la soutane blanche, du rochet à dentelles, de la mozette de velours rouge bordée d'hermine et de l'étole de soie rouge brodée d'or à ses armes; il est coiffé de la calotte blanche ou,

1 On lira avec intérêt le mémoire de Mgr Chaillot, dans les *Analecta juris pontificii,* t. II, col. 2042-2051 : *Vêpres pascales, procession que fait le chapitre de Saint-Pierre le jour de Pâques.*

2. *Les stations de la basilique de S.-Pierre,* dans *Rome,* feuilleton du 4 mars 1876. Je supprime toute la partie relative aux jours et aux indulgences, parce qu'elle est imprimée plus haut.

à son gré, du *camauro* de velours rouge, bordé d'hermine. Il entre par la grande porte, où il est reçu par le chapitre de la basilique, disposé à droite et à gauche sur deux rangs, et est escorté par la garde suisse et la garde noble.

Le cardinal-archiprêtre de la basilique, en rochet et *cappa* violette, présente l'eau bénite au Pape en lui baisant l'anneau. Le Pape porte le goupillon à son front, puis asperge le chapitre et sa suite.

Le cortège défile dans cet ordre : les palefreniers du palais, en costume de damas rouge; la croix pontificale, portée par un auditeur de Rote; la maison du Pape, composée de Mgr le Majordome, de Mgr le Maître de chambre, qui tient à la main le chapeau rouge à glands d'or, des camériers participants et des maîtres de cérémonies, en soutane et *mantellone* violets. Les cardinaux suivent le Pape, les plus dignes les premiers; ils portent la soutane violette, le rochet, le mantelet et la mozette de couleur violette.

Le Pape s'agenouille d'abord à l'autel du S.-Sacrement, sur un prie-Dieu recouvert de velours rouge, ensuite à celui de la Vierge, baise le pied de la statue de S. Pierre, après s'être découvert, et vient enfin vénérer les corps des SS. Apôtres, ainsi que les reliques exposées au maître-autel, et y récite les prières stationnales qui lui sont présentées, ainsi qu'aux cardinaux, sur des feuilles imprimées.

Ces prières sont l'oraison *Ante oculos* et le répons *Si vis Patronum*.

Le Pape rentre au palais par la chapelle du Saint-Sacrement, accompagné de sa seule maison.

LE CONCILE DU VATICAN [1]

Le concile du Vatican, 19e œcuménique, doit son nom au lieu même de ses sessions, qui se tinrent dans le transept droit de la basilique, aménagé pour la circonstance par un des architectes de Saint-Pierre, le comte Virginio Vespignani.

I

L'entrée de la salle conciliaire était fermée par une cloison peinte, haute de vingt et un mètres. La porte reproduisait celle de la basilique, où l'on voit, en relief de bronze, le Christ, la Vierge, S. Pierre et S. Paul. Au fronton, dominait le Sauveur, donnant aux apôtres la mission d'enseigner les nations :

DOCETE . OMNES . GENTES

ECCE . EGO . VOBISCVM . SVM . OMNIBVS . DIEBVS

VSQVE . AD . CONSVMMATIONEM . SAECVLI

Du côté de la salle fut figurée la Ste Vierge, victorieuse des hérésies :

ADSIS . VOLENS . PROPITIA

ECCLESIAE . DECVS . AC . FIRMAMENTVM

IMPLE . SPEM . IN . TVO . PRAESIDIO . POSITAM

QVAE . CVNCTAS . HAERESES

SOLA . INTEREMISTI

Au fond de l'abside s'élevait, de huit marches, une estrade en hémicycle où était placé le trône du Saint-Père, auquel on accédait par quatre degrés. A droite et à gauche se développaient les bancs des cardinaux; au-dessous d'eux et un peu plus bas étaient les bancs des patriarches.

1. Ce chapitre paraît ici pour la première fois. Il était destiné à une publication semi-officielle, que la guerre de 1870 empêcha d'imprimer.

Les bancs des primats, archevêques, évêques, abbés et supérieurs des ordres religieux, formaient, de l'estrade à la porte, seize rangs, huit par côté, divisés chacun en huit sections pour en rendre l'accès facile. Devant chaque place était un pupitre.

L'autel terminait l'enceinte, avoisinant la porte et faisant face au trône. Il était surmonté d'une croix, flanquée, lors des sessions, des statues de S. Pierre et de S. Paul et de six chandeliers [1].

La chaire mobile en bois était placée du côté de l'évangile.

Le pavé était entièrement couvert de tapis, rouges pour le trône verts, pour l'enceinte ; bruns, pour les places des Pères.

Deux rangs de tribunes étaient réservés de chaque côté : en haut, pour les théologiens ; au-dessous, pour les souverains, les princes et princesses, le corps diplomatique, le ministre des armes et l'état-major de l'armée d'occupation.

Au-dessus des cardinaux, il y avait également deux ordres de tribunes : en haut, pour les dames de la noblesse romaine et, en regard, pour les chantres pontificaux, toutes deux fermées par des grilles dorées ; en bas, pour les ministres, le majordome et le maître de chambre, ainsi que le sénat.

Des toiles peintes, imitant de grandes tapisseries, décoraient les murs : au-dessus du Pape, la descente du S.-Esprit. A droite et à gauche, le concile de Trente, le concile de Jérusalem et celui de Nicée ornaient les parois latérales.

Des médaillons, imitant des mosaïques à fond d'or, contournaient es grandes arcades, ouvrant sur les bas côtés et conduisant, à droite, à la sacristie, et à gauche, dans des salles spéciales (un buffet et des cabinets). On y avait représenté les vingt-deux papes qui ouvrirent ou clôturèrent les conciles œcuméniques :

1. S. Pierre, qui tint le concile de Jérusalem, en 51.

2. S. Sylvestre, qui tint le 1er concile de Nicée, en 325.

3. S. Jules Ier, qui tint celui de Sardes comme appendice à celui de Nicée, en 347.

4. S. Damase, sous le pontificat de qui fut tenu le 1er concile de Constantinople, en 381.

5. S. Célestin Ier, qui tint celui d'Éphèse, en 431.

1. Pour les congrégations, l'autel remplaçait le trône papal.

6. S. Léon I⁰ʳ, qui tint celui de Chalcédoine, en 451.

7. Vigile, qui tint le 2⁰ de Constantinople, en 553.

8. S. Agathon, qui tint le 3ᵉ de Constantinople, en 680.

9. Adrien I⁰ʳ, qui tint le 2⁰ de Nicée, en 787.

10. Adrien II, qui tint le 4⁰ de Constantinople, en 869-870.

11. Calixte II, qui tint le 1⁰ʳ de Latran, en 1123.

12. Innocent II, qui tint le 2⁰ de Latran, en 1139.

13. Alexandre III, qui tint le 3ᵉ de Latran, en 1179.

14. Innocent III, qui tint le 4⁰ de Latran, en 1215.

15. Innocent IV, qui tint le 1⁰ʳ de Lyon, en 1245.

16. Le B. Grégoire X, qui tint le 2ᵉ de Lyon, en 1274.

17. Clément V, qui tint celui de Vienne, en 1311-1312.

18. Eugène IV, qui tint celui de Florence, en 1438-1439.

19. Jules II, qui ouvrit le 5⁰ de Latran, en 1512.

20. Léon X, qui le clôtura, en 1517.

21. Paul III, qui ouvrit celui de Trente, en 1545.

22. Pie IV, qui le clôtura, en 1563.

Enfin, dans les niches, disposées entre les pilastres, furent placés quatre docteurs de l'Eglise, trois latins et un grec, S. Ambroise, S. Jérôme, S. Jean Chrysostome et S. Augustin, avec des inscriptions explicatives :

SANCTVS . AMBROSIVS

MAGNITVDINE . ANIMI . LABORIBVS

SCRIPTIS : INSIGNIS

CIVIVS . PECTVS . VT . SANCTVM . DEI . ORACVLVM

AVGVSTINVS . HABVIT . ET . PRAEDICAVIT

SANCTVS . HIERONIMVS

QVEM . HAERETICI⁷. METVENDVM . HOSTEM

SENSERE

ECCLESIA . CHR . SCRIPTVRIS . S . INTERPRETANDIS

DOCTOREM . MAX . DIVINITVS . DATVM . AGNOVIT

SANCTVS . IOANNES . CHRYSOSTOMVS

ADMIRABILITATE . ELOQVENTIAE

REBVS . STRENVE . ET . CONSTANTER

IN . ARCHIEP . MVNERE . GESTIS . TANTVS . HEROS

VT . VEL . VNVS . ORIENTALEM . ECCLESIAM

AETERNO . DECORE . ILLVSTRABIT

SANCTVS . AVGVSTINVS

INGENIO . DOCTRINA . DISCEPTATIONE

CATHOLICI . NOMINIS . AMPLITVDINI . PAR

QVI . QVO . PLVS . CHRISTI . GRATIAE . DEBVIT

EO . FVIT . IN . ILLA . ADSERENDA . GLORIOSIOR

II

Mgr Desflèches, vicaire apostolique du Sutchuen oriental, voulut bien me choisir pour son théologien, comme l'atteste la lettre suivante; je suis heureux de cette circonstance, qui me permet de rendre un suprême hommage à sa mémoire bénie.

✝

J. M. J.

Illustrissime ac Reverendissime Domine,

Quum omnibus episcopis permittatur secum habere aliquem sacerdotem in studiis ecclesiasticis apprime versatum, quo adjutore ad trutinam revocare possit omnia quæ in concilio proponuntur, visum est mihi, cui tuæ optimæ qualitates et tuæ in scientiis sacris excellentia perspectæ sunt, Te in meum theologum pro concilii tempore eligere.

Et quoniam Te hoc munus libenter suscepturum confido, gratias ex nunc Tibi ago quam maximas et me subscribo

Tuum semper in Xto

✝ E. J. C. Jos. Desflèches, episc. Siniten.

vic. ap. Sutchuen orient. in Sinis.

Romæ, die 29 Xbris, ann. 1869.

Illmo ac Rmo D. D. Xaverio Barbier de Montault, a cubiculo SS. D. N. Pii pp. IX.

III

J'ai assisté, comme spectateur, dans la grande nef, à l'ouverture du concile; comme théologien, dans une tribune, à la seconde session; comme camérier, sur les marches de l'autel, à la dernière session.

Le 3 décembre 1869, fête de l'Immaculée Conception, s'ouvrit le

II. **29**

concile œcuménique du Vatican, convoqué le 29 juin 1868 par les lettres apostoliques *Æterni Patris*. L'intimation était pour huit heures et demie du matin. Le clergé de a ville, séculier et régulier, se tenait dans la nef. A neuf heures, toutes les cloches de Rome et le canon du château S.-Ange annoncèrent le commencement de la fonction. Le Pape, dans la salle supérieure du portique de S.-Pierre, transformée en chapelle, entonna le *Veni Creator*, puis monta sur la *sedia* : il était recouvert du dais et escorté des éventails en plumes de paon.

Le défilé, fort long, puisqu'il comprenait tous les Pères du concile, chapés et mitrés, se fit par la salle royale, l'escalier royal et le portique. A l'entrée de la basilique, Pie IX descendit et se rendit à pied jusqu'à l'autel papal, où le saint Sacrement était exposé au milieu d'une brillante illumination. Là s'acheva le *Veni Creator*, que suivit l'oraison du S.-Esprit.

Après l'adoration du S. Sacrement, tous entrèrent dans la salle conciliaire, à la porte de laquelle se tenaient, l'épée au poing, les chevaliers de Malte et la garde-noble.

La messe fut chantée par le cardinal Patrizi : c'était celle du jour, avec la collecte du S.-Esprit sous la même conclusion.

Le Pape était assisté au trône par les cardinaux Antonelli et Grassellini. La messe achevée, avant la bénédiction, Mgr Fessler, évêque de S.-Polten, secrétaire du concile, plaça sur l'autel le livre des évangiles; puis Mgr Puecher-Passavalli, archevêque d'Iconium, vint baiser le genou de Sa Sainteté et demander les indulgences; après quoi, il monta en chaire et prononça un discours latin. Le Pape ayant donné la bénédiction, il promulgua l'indulgence plénière.

Le Pape quitta ensuite la chape et revêtit les ornements pontificaux, comme s'il devait célébrer la messe, et reçut, au trône, l'obédience des cardinaux et des évêques. Sur l'invitation du premier cardinal-diacre, l'assistance se mit à genoux pour les supplications, que termina l'oraison chantée par le Pape. Alors commença le chant des litanies des saints, pendant lesquelles Pie IX bénit l'assemblée. Puis le cardinal Borromeo chanta l'évangile, extrait du chapitre X de S. Luc, où est racontée la mission donnée par le Christ aux apôtres. Le Pape prononça une allocution et entonna le *Veni Creator*,

que les chantres continuèrent, alternant les versets avec les Pères.

Mgr Fessler et Mgr Valenziani, évêque de Fabriano, s'étant appro-
chés du trône, le premier remit le décret d'ouverture du concile au
Pape, qui le passa au second pour qu'il le lût en chaire. Le décret ayant
été promulgué, les Pères l'approuvèrent unanimement par l'accla-
mation *Placet* et Sa Sainteté le sanctionna de son autorité suprême.
Un autre décret, fixant la prochaine session générale au jour de
l'Épiphanie, fut soumis aux mêmes formalités. Les promoteurs du
concile, avocats consistoriaux Ralli et de Dominicis-Tosti, au pied
du trône, invitèrent les protonotaires à rédiger le procès-verbal de
la cérémonie, ce que promit leur doyen, en prenant pour témoins le
majordome et le maître de chambre.

La fonction se termina par le chant du *Te Deum* : il était trois
heures après midi.

Parmi les personnes présentes il faut citer, dans les tribunes, le roi
de Naples, la reine de Wurtemberg, le duc et la duchesse de Parme,
le grand duc et la grande duchesse de Toscane, les princes et prin-
cesses de Girgenti, de Caserte et de Trapani, les ambassadeurs des
diverses puissances, le général Kanzler, ministre des armes ; le gé-
néral Dumont, commandant en chef des troupes françaises, etc.

IV

Le 6 janvier, jour de l'Épiphanie, s'est tenue à S.-Pierre la se-
conde session du concile œcuménique du Vatican.

A 9 heures du matin, les cardinaux, patriarches, primats, arche-
vêques, évêques, abbés *nullius*, abbés généraux, après avoir adoré
le Saint Sacrement et revêtu les ornements sacrés, ainsi que les gé-
néraux et vicaires-généraux des congrégations régulières et monas-
tiques et des ordres mendiants, se sont rendus à leurs places respec-
tives dans la salle conciliaire.

Puis, le Saint-Père, ayant pris l'aube, l'étole et la chape blanches
dans la chapelle Grégorienne, la tiare en tête, entouré de sa cour,
de Mgr le vice-camerlingue de la Ste Église Romaine, du prince as-
sistant au trône, custode du concile, de Mgr l'auditeur et de Mgr le
trésorier de la Rév. Chambre Apostolique, du sénateur et des con-
servateurs de Rome, du Maître du S.-Hospice et des officiers du con-

cile, est entré dans la salle, et alors S. Ém. le cardinal Patrizi, évêque de Porto et Sainte-Rufine, sous-doyen du Sacré-Collège, a commencé la messe solennelle. Au trône de Sa Sainteté se tenaient S. Ém. le cardinal de Angelis, en qualité de prêtre assistant, et LL. EEm. les cardinaux Antonelli et Mertel, en qualité de diacres assistants. Mgr Apolloni, auditeur de Rote, remplissait les fonctions de sous-diacre apostolique.

La messe achevée, Mgr Fessler, évêque de Saint-Hippolyte, secrétaire du concile, a placé au trône préparé sur l'autel le livre des Saints Évangiles.

Le Saint-Père a récité debout la prière *Adsumus*, puis les chapelains-chantres ont exécuté en contrepoint l'antienne *Exaudi nos*, qui a été suivie de l'oraison *Mentes*. Les litanies des saints y ont fait suite, et Sa Sainteté, arrivée aux invocations où l'on prie le Tout-Puissant de daigner bénir, diriger et conserver le synode et la hiérarchie ecclésiastique, s'est levée, la férule en main, et les a répétées en faisant six fois avec la main droite le signe de la croix sur la sainte assemblée. Après les litanies, Sa Sainteté a dit l'oraison *Da quæsumus*.

Puis S. Ém. le cardinal Capalti a chanté solennellement l'Évangile, tiré du chap. XVIII de saint Mathieu, où il est parlé de l'autorité de l'Église.

Cela fait, le Saint-Père a entonné le *Veni Creator Spiritus*, que les Pères et les chantres ont poursuivi alternativement, et a dit l'oraison *Deus qui corda*.

Sur ce, se sont présentés au trône les deux promoteurs du concile, les avocats consistoriaux de Dominicis-Tosti et Ralli, suppliant Sa Sainteté de faire faire à tous les Pères la profession de foi prescrite par Pie IV. Le Pape y ayant consenti s'est levé et a récité d'abord la formule en son nom propre, tous les Pères se tenant debout. Puis Mgr le secrétaire et Mgr Valenziani, évêque de Fabriano et Matelica, se sont approchés du trône : le premier a déposé la formule entre les mains de Sa Sainteté, qui l'a remise au second, et celui-ci en a donné lecture à haute voix du haut de la chaire, placée près de l'autel, du côté de l'Évangile. Alors, tous les Pères sont venus un à un, puis deux à deux et quatre à quatre, devant le trône, d'après leur rang hiérarchique, et chacun d'eux, s'agenouillant, la main droite sur l'Évangile, en déclarant son nom et sa dignité, a ra-

tifié la promesse par ces mots : « Ego N. Episcopus N. spondeo,voveo et juro juxta formulam prælectam. Sic me Deus adjuvet, et hæc sancta Dei Evangelia »; après avoir invoqué à cet effet l'assistance de Dieu et des Saints Évangiles, il a baisé le livre et est retourné à sa place. Les Pères ont lu la formule de la ratification chacun dans la langue de son rite : ainsi, on l'a entendue en latin, en arabe, en arménien, en bulgare, en chaldéen, en grec et en syriaque.

Cet acte achevé, les promoteurs du concile sont revenus devant le trône et ont prié les prélats protonotaires apostoliques de rédiger le procès-verbal de ce qui venait de se passer; à quoi le doyen de ces prélats a répondu qu'il le ferait, en prenant pour témoins Mgr le majordome et Mgr le maître de chambre de Sa Sainteté.

Enfin, le Saint-Père a entonné le *Te Deum*, qu'ont achevé alternativement les chantres et les Pères, unis au peuple. Aussitôt le canon a retenti au château S.-Ange, Sa Sainteté a dit ensuite l'oraison *Deus cujus misericordiæ*, et donné la bénédiction solennelle. Le cardinal-prêtre assistant a publié l'indulgence de trente ans et trente quarantaines accordée aux personnes présentes.

Ainsi s'est terminée la deuxième session du concile. Ayant quitté ses ornements pontificaux dans la chapelle Grégorienne, où il est entré avec la tiare, le Saint-Père est monté à ses appartements et l'assemblée s'est séparée vers deux heures de l'après-midi.

A cette cérémonie ont assisté, dans les tribunes qui leur étaient destinées, LL. AA. RR. le duc et la duchesse de Parme, le comte et la comtesse de Caserte, le comte et la comtesse de Girgenti, S. A. I. et R. la grande-duchesse Marie-Antoinette de Toscane et S. A. S. le prince de Hohenlohe, ainsi que les membres du corps diplomatique accrédité près le Saint-Siège et d'autres personnages romains et étrangers. Les galeries supérieures étaient occupées par les théologiens et les canonistes du concile. L'assistance, en dehors de la salle, était considérable.

L'entrée de la salle conciliaire était gardée à l'extérieur par les chevaliers de Malte en grand costume, et les gardes-nobles du Saint-Père, en tenue de demi-gala.

V

La troisième session du concile œcuménique du Vatican s'est tenue, le 24 avril, dimanche de Quasimodo, dans la basilique de Saint-Pierre.

A neuf heures du matin, les Pères se sont réunis dans la salle conciliaire, vêtus d'ornements rouges, et ont assisté à la messe du S.-Esprit, chantée par S. E. le cardinal Bilio. L'entrée était gardée par les chevaliers de Malte, en costume rouge, et par les gardes-nobles de Sa Sainteté, en tenue de demi-gala.

Le Pape s'est habillé dans la chapelle Grégorienne et a pris successivement l'amict, l'aube, le cordon, l'étole rouge, la chape rouge lamée et brodée d'or et la mitre de drap d'or. Il a fait son entrée, accompagné de sa cour. Mgr Isoard, auditeur de Rote pour la France et sous-diacre apostolique, portait la croix papale. Les cardinaux Antonelli et Grassellini remplissaient les fonctions de diacres assistants, et le cardinal de Angelis, celles de prêtre assistant.

Le Souverain Pontife, après avoir prié un instant devant l'autel, a pris place sur son trône paré, comme l'autel, de tentures de soie rouge lamée d'or. En vertu d'une dispense et dans le but d'abréger la cérémonie, il n'y a pas eu d'obédience.

Mgr Fessler, secrétaire du concile, a porté sur l'autel le livre des Saints Évangiles, ouvert au premier chapitre de S. Mathieu. Le Pape, se levant, a récité la prière *Adsumus, Domine.* Après quoi le cardinal premier diacre a dit : *Orate,* et tous les Pères s'agenouillant ont prié jusqu'à ce que le second cardinal-diacre ait dit : *Levate.*

Deux chantres de la chapelle ont entonné les litanies des saints, auxquelles le concile et le peuple répondaient. Vers la fin, Sa Sainteté a chanté les trois versets qui lui sont propres : *Ut hanc sanctam Synodum conservare digneris; Ut hanc sanctam Synodum conservare et regere digneris; Ut hanc sanctam Synodum conservare, regere et benedicere digneris.* Et à chaque verset le Pape bénissait le concile. De la main gauche, Pie IX tenait la *férule.*

Ensuite, le cardinal Borromeo chanta solennellement l'évangile tiré des derniers versets du chapitre XXVIII de saint Matthieu, où

on lit ces paroles : « Jésus, s'approchant, leur parla (aux onze
« disciples), disant : Toute puissance m'a été donnée dans le ciel
« et sur la terre. Allez donc, enseignez toutes les nations, les bapti-
« sant au nom du Père, et du Fils et du Saint-Esprit; leur enseignant
« à garder toutes les choses que je vous ai confiées. Et voilà que je
« suis avec vous tous les jours jusqu'à la consommation du siècle. »

La lecture de l'évangile fut suivie du chant de l'hymne *Veni
Creator Spiritus*, qui fut entonnée par le Pape, et que conti-
nuèrent alternativement les chantres et les Pères. Sa Sainteté dit
l'oraison.

A ce moment, selon le cérémonial, on aurait dû fermer les portes,
après avoir fait sortir tous ceux qui n'ont pas le droit d'assister au
concile. Mais le Saint-Père donna ordre de ne pas renvoyer de la
salle tous ceux qui s'y trouvaient, et de laisser les fidèles accourus
à Saint-Pierre voir la cérémonie, comme on l'avait fait pour les deux
sessions publiques précédentes.

Mgr Fessler, secrétaire du concile, et Mgr Valenziani, évêque de
Fabriano et Matelica, se présentèrent alors devant le trône pontifical,
et le premier remit au Saint-Père, qui la passa aussitôt au second, la
Constitution qui devait être promulguée.

Mgr Valenziani, étant monté sur l'ambon, lut à haute voix la
Constitution dogmatique sur la foi catholique, et, après en avoir
terminé la lecture, adressa cette demande aux Pères :

« *Reverendissimi Patres, placentne Vobis Decreta et Canones, qui
in hac constitutione continentur?*

Cela fait, Mgr Jacobini, l'un des sous-secrétaires, monta à son tour
à l'ambon et procéda à l'appel nominal des Pères : les Cardinaux
d'abord, dont il prononce le nom de famille puis le nom de baptême.
Le premier appelé fut Son Eminence Mattei, doyen du Sacré-Collège.
Un camérier secret, officier du concile, se tenant près des bancs des
cardinaux cria *Abest*. L'éminentissime doyen, malade, n'avait pu
assister à la session. — Un autre camérier, près de l'autel, au-dessous
de l'ambon, répéta *Abest*, que cria aussi Mgr Jacobini, et dont le
secrétaire, Mgr Fessler, assis à une table, les protonotaires aposto-
liques et les sténographes prirent une triple note. Après le cardinal
Mattei, Mgr Jacobini appela l'Eminentissime Patrizi Constantin,
évêque de Porto et Sainte-Rufine, lequel répondit *Placet*, et le cri

Placet fut trois fois répété, et enregistré trois fois. Tour à tour les cardinaux, selon leur ordre, les patriarches, les primats, les archevêques, les évêques, les abbés *nullius*, les généraux d'ordres religieux répondirent assis et avec la mitre, ou debout et la tête découverte.

L'appel nominal terminé, les votes, au nombre de 667, furent recueillis par les scrutateurs et les protonotaires, aidés des notaires adjoints. Ces prélats, accompagnés par le secrétaire du concile, en présentèrent le dépouillement au Pape et Sa Sainteté, se levant, sanctionna les décrets par cette formule que lui présenta Mgr Martinucci, premier maître des cérémonies :

« Decreta et Canones, qui in Constitutione modo lecta continentur, placuerunt omnibus Patribus, NEMINE DISSENTIENTE, Nosque, sacro approbante concilio, illa et illos, ita ut lecta sunt, definimus, et Apostolica Auctoritate confirmamus. »

Après une pause, Sa Sainteté, s'inspirant de la circonstance, prononça d'une voix vibrante cette courte allocution latine :

Videtis, fratres carissimi, quam bonum et jucundum ambulare in domo Dei cum consensu, ambulare cum pace. Sic ambuletis semper. Et quoniam, hac die, Dominus Noster Jesus Christus dedit pacem apostolis suis, et Ego, Vicarius ejus indignus, nomine suo, do vobis pacem. Pax ista, prout scitis, expellit timorem. Pax ista, prout scitis, claudit aures sermonibus imperitis. Ah! ista pax vos comitetur omnibus diebus vitæ vestræ; sit ista pax vobis in morte; sit ista pax vobis gaudium sempiternum in cœlis!

Tous les évêques se dressant à leurs places ont dit : *Amen*, en signe d'acclamation.

Les promoteurs du concile se présentèrent alors devant le trône pontifical et prièrent Sa Sainteté de vouloir bien ordonner aux protonotaires apostoliques de rédiger le procès-verbal de la session. Le doyen des protonotaires le promit, en prenant pour témoins le majordome et le maître de la chambre.

Le pape entonna alors le *Te Deum*, qui fut continué alternativement par les chantres de la chapelle et les Pères du concile, avec un élan et un entrain admirables. Sa Sainteté chanta ensuite l'oraison d'actions de grâce, donna la bénédiction solennelle et fit publier par le cardinal-prêtre assistant une indulgence de trente ans et trente

quarantaines. La cérémonie se termina vers une heure un quart de l'après-midi.

Les galeries supérieures étaient occupées par les théologiens et canonistes du concile et celles du premier étage par LL. AA. RR. le duc et la duchesse de Modène, le duc et la duchesse de Parme, le comte et la comtesse de Caserte, la comtesse de Girgenti, Dona Isabelle de Portugal, le duc de Nemours, le duc et la duchesse d'Alençon et le grand-duc de Mecklembourg-Schwérin, ainsi que par les membres du corps diplomatique accrédité près le Saint-Siège et d'autres personnages romains et étrangers. Le concours du peuple était immense.

VI

Le cérémonial du concile deviendra bientôt rare, car il n'a été tiré qu'à petit nombre et distribué aux seuls Pères. En conséquence, je lui ferai ici les honneurs de la réimpression. Je dois mon exemplaire à l'obligeance de mon docte ami, Mgr Cataldi, maître des cérémonies pontificales, qui a contribué largement à sa rédaction. Ce document a une haute valeur liturgique.

Methodus servanda in sessionibus sacri concilii œcumenici quod in patriarchali Basilica S. Petri in Vaticano celebrabitur. Romæ, ex typographia Rev. Cam. Apostolicæ, MDCCCLXIX, in-8, de 20 pages.

1. Eminentissimi Cardinales et Reverendissimi Patres ad Basilicam Vaticanam accedent, et adorato Sanctissimo Sacramento, induent sacra paramenta coloris *rubri* sibi respective propria et mitras, et statim accedent ad aulam, ubi facta Cruci altaris inclinatione, locum ab Assignatoribus indictum occupabunt.

2. Eminentissimus et Reverendissimus D. Cardinalis Missam lectam celebraturus, sacras vestes induet in sacello Gregoriano B. Mariæ Virginis, et Summi Pontificis adventum præstolabitur.

3. Eminentissimus Cardinalis Prior Presbyterorum induet pluviale coloris *rubri* et in loco suo post Cardinales Episcopos sedebit.

4. Eminentissimus Cardinalis Diaconus Evangelium in actione synodali cantaturus in sacello prædicto parabitur amictu, alba, cingulo, stola et dalmatica coloris *rubri*, atque, sumpta mitra, locum inter alios Eminentissimos Cardinales occupabit.

5. Subdiaconus Apostolicus induetur amictu, alba, cingulo et tunicella coloris pariter *rubri*; et prope altare in loco designato consistet.

6. Summus Pontifex ad Basilicam descendet, et adorato Sanctissimo

Sacramento, perget ad aulam et assistet Missæ ab Eminentissimo Cardinali celebrandæ.

7. Eminentissimi Cardinales et Reverendissimi Patres assistent in suis locis Missæ prædictæ.

8. Summus Pontifex textum Evangelii osculabitur et liber ministrabitur a digniori Eminentissimo Cardinali, qui pariter suo tempore porriget ipsi Summo Pontifici pacis instrumentum.

9. Expleta Missa, discedet Cardinalis qui Sacrum celebravit, et sacras vestes in præfato sacello deponet, et assumptis paramentis ordini suo convenientibus, ad aulam redibit inter alios Eminentissimos Cardinales.

10. Expleta Missa, Summus Pontifex a duobus Eminentissimis Cardinalibus Diaconis antiquioribus associabitur et ad sedem eminentem ascendet, in qua sedebit.

11. Clerici Cappellæ removebunt faldistorium e medio Presbyterii.

12. Per Subsacristam super altare paramenta pro Summo Pontifice prius disposita ordinabuntur.

13. R. P. D. Sacrista ad altare accedet pro diribendis sacris vestibus Papæ.

14. Votantes ad altare pro deferendis sacris vestibus prædictis, quas deferent ad solium.

15. Summus Pontifex, adjuvantibus Cardinalibus Diaconis assistentibus, stolam et mozzettam exuet, atque ab eisdem ornabitur amictu, alba, cingulo, stola, pluviale, formale ac mitra.

16. Clerici Cappellæ locabunt super altare thronum pro reponendo codice S. Evangelii.

17. Episcopus Concilii secretarius de loco suo descendet et, facta Summo Pontifici reverentia, ad credentiam accedet. Tum omnibus surgentibus, idem Episcopus, nemini reverentiam faciens, detecto capite, S. Evangelii codicem ad altare deferet, quem super parato throno statuet.

18. Locato super altare codice S. Evangelii, Episcopus secretarius locum suum inter Officiales occupabit.

19. A Clericis Cappellæ parabitur faldistorium in plano solii.

20. Cardinalis primus Diaconus assistens alta voce dicet : *Orate.*

21. Summus Pontifex, deposita mitra, procumbet super faldistorium ; reliqui omnes in propriis locis genua flectent.

22. Interim præsto erunt duo Episcopi cum libro et candela.

23. Post breve temporis spatium surget tantum Summus Pontifex et leget in tono feriali alta voce orationem *Adsumus, Domine, etc.*, in cujus fine omnes respondebunt *Amen.*

24. Cardinalis secundus Diaconus assistens primus omnium surget et dicet alta voce : *Erigite vos.*

25. Omnes surgent et stabunt.

26. Cantores cantabunt antiphonam : *Exaudi nos, Domine, etc.*

27. Cardinalis primus Diaconus iterum dicet alta voce : *Orate.*

28. Omnes iterum genua flectent et aliquantulum orabunt.

29. Cardinalis secundus Diaconus omnium primus assurget et dicet alta voce : *Erigite vos.*

30. Omnes surgent et stabunt, ut prius.

31. Summus Pontifex canet in tono feriali orationem *Mentes nostras, etc.*

32. Completa oratione, omnes iterum procumbent sine mitra, excepto Summo Pontifice, qui mitra simplici utetur.

33. Duo cantores genuflexi in presbyterio litanias cantabunt.

34. Summus Pontifex, ubi notatum est, surget solus, et manu sinistra tenens Crucem loco baculi pastoralis, ter benedicet Synodo, dicens : *Ut hanc sanctam Synodum, etc.*

35. Perficientur Litaniæ.

36. Surgent omnes et stabunt.

37. Summus Pontifex dicet : *Oremus.*

38. Cardinalis primus Diaconus : *Flectamus genua;* et omnes genuflectent, præter Summum Pontificem.

39. Cardinalis secundus Diaconus dicet *Levate*, et omnes surgent.

40. Summus Pontifex recitabit in tono feriali orationem : *Da quæsumus;* qua completa, resumet mitram, ad sedem redibit et in ea sedebit.

41. Cardinales et Patres sedebunt et mitra se operient.

42. Cardinalis Diaconus Evangelium cantaturus et Subdiaconus Apostolicus accedent ad credentiam et manipulum assument.

43. Idem Cardinalis Diaconus accipiet librum Evangeliorum, quem ritu consueto deferet et ponet super altare.

44. Accedet ad solium et osculabitur manum Summi Pontificis.

45. Acolythi Signaturæ Votantes cum candelabris et Subdiaconus Apostolicus ante altare.

46. Cardinalis Presbyter assistens ad solium accedet.

47. Papa, ministrante eodem Cardinali Presbytero, ponet incensum in thuribulum cum benedictione.

48. Cardinalis Diaconus, ante altare genuflexus, recitabit orationem : *Munda cor meum, etc.,* et accepto libro de altari, se adjunget Subdiacono et Acolythis.

49. Cardinalis Diaconus, Subdiaconus Apostolicus, Acolythi et Thuriferarius ad solium pro benedictione.

50. Accepta, ut supra, benedictione, cantabitur Evangelium.

51. Ad cantum Evangelii omnes surgent, capite detecto, deposito etiam pileolo.

52. Cantato Evangelio, Summus Pontifex osculabitur librum a Subdiacono porrectum et incensabitur a Cardinali Presbytero assistente, qui post thurificationem ad solium revertetur.

53. Cardinalis Diaconus et Subdiaconus Apostolicus deponent manipulum et ad loca sua regredientur.

54. Acolythi et thuriferarius candelabra et thuribulum deponent.

55. Reponetur per Clericos Cappellæ faldistorium in plano solii.

56. Summus Pontifex, deposita mitra, accedet ad faldistorium.

57. Duo Episcopi cum libro et candela.

58. Summus Pontifex ex libro sibi oblato a Cardinali Presbytero assistente, præcinet hymnum : *Veni Creator Spiritus*, et procumbet super faldistorio.

59. Reliqui omnes in suis locis genua flectent et nudato capite.

60. Cantores prosequentur hymnum.

61. Finito primo versu, Summus Pontifex surget et stabit in sede sua.

62. Reliqui omnes surgent et stabunt in suis locis.

63. Removebitur faldistorium e plano solii.

64. Duo Episcopi cum libro et candela.

65. Summus Pontifex, expleto hymno, cantabit versiculum et orationem ex libro, quem Cardinalis Presbyter sustinebit.

66. Duo cantores cantabunt ℣. *Benedicamus Domino,* et responso *Deo gratias,* discedent cantores omnes ex aula et remanebunt in sacello Gregoriano B. Mariæ V.

67. Summus Pontifex sedebit et resumet mitram.

68. Reliqui omnes sedebunt cum mitris.

69. Per Præfectum Cæremoniarum dimittentur qui locum non habent in Concilio, nempe : Magister sacri Hospitii, reliqui Prælati qui non sunt officiales, exceptis Subdiacono Apostolico et Decano S. Rotæ; Cubicularii omnes secreti et honoris, duobus tantum de numero participantium exceptis, qui inserviunt Summo Pontifici; Cappellani secreti et communes; Camerarii extra, Acolythi et Clerici cappellæ, Ostiarii de virga rubea, Caudatarii.

70. Dimissis itaque qui nequeunt interesse actionibus sequentibus, claudetur ab extra ostium aulæ ab ostiariis.

71. Ad aulæ conciliaris januam majorem et ad alias minores vigilabunt ab extra Ostiarii, et ab eis custodientur.

72. In sacello B. M. V. et in altero S. Petronillæ, januis internis clausis, morabuntur qui locum non habent in Concilio.

73. Episcopus Secretarius, una cum alio Episcopo, qui decreta lecturus erit, accedent ad solium, et facta prius profunda reverentia ante gradus solii ejusdem, ad Summum Pontificem accedent, cui inclinati osculabuntur ejus genu dexterum.

74. Summus Pontifex tradet decreta in eadem sessione promulganda, vel ipsi Secretario, vel alteri Episcopo, qui leget decreta.

75. Secretarius vel alter Episcopus ascendet ambonem; quo conscenso, versus Summum Pontificem profundam reverentiam faciet; tum detecto capite, leget titulum decretorum, nempe : *Pius Episcopus, servus servorum Dei, sacro approbante Concilio, ad perpetuam rei memoriam.* Tum se cooperiet mitra, sedebit et leget decreta in ipsa sessione approbanda.

76. Lectis decretis, stans, detecto capite, interrogabit formula statuta Cardinales et Patres, an placeant decreta modo lecta?

77. Secretarius, vel alter Episcopus qui legit decreta, descendet de ambone et ad locum suum revertetur.

78. Scrutatores cum notariis accedent ad medium presbyterii et, facta Summo Pontifici genuflexione, accedent ad Cardinales et Patres et recipient eorum suffragia.

79. Procedent, comitante altero ex cæremoniarum magistris, scrutatores suffragiorum bini et bini, quibuscum notarii Concilii ita jungentur, ut duo scrutatores unum ex Concilii notariis adjunctum habeant. Hi vero munus colligendi Patrum suffragia ita obibunt ut per quatuor principales aulæ Concilii partes distributi, terni simul (duo nempe scrutatores et unus Concilii notarius) accedent ad partem aulæ sibi pro hac re assignatam, ibique singillatim Eminentissimorum Cardinalium itemque Patriarcharum suffragia exquirent juxta ordinem sedendi; Primatum vero, Archiepiscoporum, Episcoporum aliorumque Concilii Patrum singulorum suffragia rogabunt pariter juxta ordinem sedendi, stantes in plano aulæ Concilii; singulorum autem suffragia accurate describent.

80. Cardinales et Patres suffragium proferent elata voce per verbum *Placet* aut *Non placet,* sedentes cum mitris. Abbates et alii, quibus ex privilegio datur suffragium proferre, assurgent detecto capite et facta versus Summum Pontificem genuflexione, verbum *Placet* vel *Non placet* pronuntiabunt.

81. Cum in una ex prædictis aulæ partibus suffragia omnia collecta fuerint, duo isti scrutatores cum notario, qui suffragia in ea parte collegerunt, accedent ad tabulam secretarii in medio positam, ibi suffragia collecta computabuntur, et referetur in Acta, utrum omnibus, qui suffragia dederunt, Decretum placuerit, an sint nonnulli quibus nonnisi cum aliqua mutatione aut conditione placeat, vel omnino non placeat.

82. In digerendis atque numerandis Patrum suffragiis per scrutatores collectis, Secretarius præsto erit, ut juxta formulam antea pro diverso eventu deliberatam, ea quæ ex computatione omnium suffragiorum provenient, scripto consignet.

83. Tum Scrutatores, cum Secretario ad solium accedentes, suffragiorum summam rite consignatam Summo Pontifici subministrabunt, ut per supremam ejus auctoritatem accedat confirmatio et habeatur promulgatio.

84. Summus Pontifex alta voce decreta confirmabit, præscriptam pronuntians solemnem formulam, nempe : « Decreta modo lecta placuerunt Patribus, nemine dissentiente (*vel si qui forte dissenserint,* tot numero exceptis), Nosque, sacro approbante Concilio, illa ita decernimus, statuimus atque sancimus, ut lecta sunt. »

85. Secretarius, ritu superius notato, iterum ad Summum Pontificem accedet et recipiet ab eo decretum indictionis futuræ sessionis.

86. Secretarius ambonem conscendet et ritu prius præscripto futuram sessionem intimabit, descendet de ambone et sedem suam petet.

87. Protonotarii accedent ante ultimum gradum solii a sinistro latere.

88. Promotores pariter ad solium accedent et in medio infimi gradus genuflexi rogabunt Protonotafios ut de omnibus quæ acta sunt in hac sessione, unum aut plura instrumentum vel instrumenta conficiant.

89. Protonotarius senior respondebit: *Conficiemus*, *vobis testibus*, innuens Præpositum domui pontificiæ et Præfectum cubiculi, qui pro hoc actu prope dexterum solii latus consistent.

90. Aperietur ostium aulæ conciliaris, et qui prius discesserunt, locum sibi debitum occupabunt.

91. Duo Episcopi pro libro et candela ad solium.

92. Cardinalis Presbyter assistens iterum ad solium.

93. Summus Pontifex, deposita mitra, surget et ex libro, quem Cardinalis Presbyter assistens tenebit, præcinet hymnum *Te Deum laudamus*, qui prosequetur a choro cantorum alternatim cum clero.

94. Circa finem hymni accedent ante gradus solii duo acolythi Signaturæ Votantes cum candelabris.

95. Duo Episcopi pro libro et candela.

96. Completo cantu hymni præfati, Summus Pontifex cantabit : ℣. *Dominus vobiscum* et orationem præscriptam ex libro a Cardinali Presbytero oblato.

97. Interim Subdiaconus Apostolicus Crucem Papalem deferet ante gradus solii.

98. Completa oratione, Summus Pontifex populo benedictionem dabit : *Sit nomen Domini, etc.*

99. A Clericis Cappellæ reponetur faldistorium ante altare.

100. Cardinalis primus Diaconus mitram Summo Pontifici reponet, qui de solio descendet et ante altare parumper orabit.

101. Tum Summus Pontifex surget a faldistorio, Cruci altaris reverentiam faciet, Patribus benedicet, et consueto comitatu revertetur in proximum sacellum Gregorianum B. M. V., in quo sacras vestes deponet, et resumpta mozzetta et stola, ad suas ædes remeabit.

102. Eminentissimi Cardinales extra aulam pro lubitu sacra paramenta deponent.

103. Reverendissimi Patres discedent de aula et in paratis sacellis Transfixionis B. M. V. et S. Sebastiani sacras vestes deponent, et, resumptis vestibus ordinariis, discedent.

VII

Pie IX ayant offert un souvenir aux sténographes du concile, l'un

d'eux me demanda une inscription pour rappeler le don d'un missel, richement relié.

PIVS . PR . IX

OECVM . VATICANI . CONCILII . STENOGRAPHIS

KAL . IVL . ANN . M . DCCC . LXX

IN . AEDIBVS . PRIVATIS . APOST . PALATII . APVD . S . PETRVM

HORIS . FERE . DVABVS . FRVENDVM

SEMET . PRAEBVIT

ATQ . EXQVISITA . IN . SINGVLOS . BENEVOLENTIA

ALEA . IN . MODVM . TVMVLAE . IACTA

PONTIFICIA . MANV . MVNVS . REGIVM

IN . SVI . REIQ . CONCILIARIS . MEMORIAM

MAXIME . IN . TANTI . LABORIS . PRAEMIVM

DISTRIBVIT

MIHI . AVTEM . HENRICO . BOLGOINO . PICTAVEN . DIOC.

IN . SEMINARIO . NAT . GALLICAE . CONVICTORI

MISSALEM . HVNC . LIBRVM

SORS . ATTRIBVIT

LES GRANDES RELIQUES DE LA PASSION[1]

L'on nomme *grandes reliques* les trois reliques insignes de la Passion de Notre-Seigneur que possède la basilique Vaticane et qu'elle expose principalement à l'occasion de la Semaine sainte. Il est donc opportun de les faire connaître à nos lecteurs, qu'un tel sujet ne peut qu'édifier et instruire.

La sainte Lance avec laquelle fut percé le côté de Notre-Seigneur crucifié était autrefois conservée à Constantinople, dans l'église Saint-Jean. Enlevée par Mahomet II, elle fut, sur la fin du xv⁰ siècle, offerte au pape Innocent VIII par le sultan Bajazet, qui comptait par ce présent capter le pontife et l'empêcher de soulever la chrétienté contre les Turcs pour la conquête des lieux-saints. La précieuse relique fut portée par un ambassadeur ottoman jusqu'à Ancône, où l'on en a conservé la pointe[2], et reçue, au nom du Pape, par l'archevêque d'Arles et l'évêque de Foligno, qui la remirent, à Narni,

1. *Les grandes reliques de la Passion,* à *Saint-Pierre de Rome,* dans la *Semaine du clergé,* 1870, p. 724-726.

2. J'ai rapporté de Rome un fac-simile en argent de cette pointe. L'authentique qui l'accompagnait a été publié par M. Rohault de Fleury dans son *Mémoire sur les Instruments de la Passion,* p. 289. En voici la teneur :

« Johannes Octavius, tituli S. Mariæ angelorum presbyter, cardinalis Bufalini, miseratione divina episcopus Anconæ, etc., episcopus, ac comes Humanæ.

« Universis et singulis ad quos nostræ hæ litteræ pervenerint, testatum volumus argenteam lanceæ aciem vitta serici rubri coloris bis alligatam parvoque sigillo nostro in cera hispanica impresso munitam, tetigisse sacrosanctam cuspidem lanceæ qua salutis humanæ Reparatoris in cruce pendentis latus apertum fuit, existentem inter præclaras reliquias quarum possessione Ecclesia nostra cathedralis S. Cyriaci insignita, fidelium pietatem mirifice excitat, fovet ac ad se trahit. In quorum fidem præsentes has, sigillo nostro roboratas, et a nobis vel a vicario nostro generali vel ab infrascripto canonico a nobis specialiter deputato subscriptas, expediri jussimus.

« Anconæ, ex palatio nostræ residentiæ, hac die 18 Martii 1771. »

aux cardinaux della Rovere et Costa qui, à leur tour, la consignèrent
aux mains du pape. Innocent VIII porta processionnellement et à pied
la sainte Lance de la porte du Peuple à la basilique de Saint-Pierre,
le 31 mai 1492. Deux mois après il mourait. Sa statue de bronze,
modelée et fondue par le célèbre Antoine Pollaiuolo, le représente,
la sainte Lance à la main. Son épitaphe fait ainsi allusion à cette
précieuse conquête que compléta la découverte du titre de la croix
(Forcella, t. VI, p. 146, n° 536) :

<div align="center">

D O M

Innocentio. VIII. Cybo. pont. max
italicae. pacis perpetvo. cvstodi
novi. orbis. svo aevo. inventi. gloria
regi. Hispaniarvm. catholici. nomine. imposito
crvcis. sacro. sancte. reperto. titvlo
lancea. qvae. Christi. havsit. latvs
a Baiazete. Turcarvm. tyranno¹.dono. missa
æternvm. insigni
monvmentvm. e. velere. basilica. hvc. translatvm
Albericvs. Cybo. Malaspina
princeps. Massae
Ferentilli. dvx. marchio. Carrariae. et. c.
pronepos
ornatius. avgvstivsq. posvit. anno. Dom. MDCXXI

</div>

On conserve dans le trésor de Saint-Pierre le reliquaire fort élégant
qui servit au transport de la sainte Lance. Il a la forme d'une boule
et est en cristal. Le pied, découpé en six lobes, est, comme le cou-
ronnement, en or émaillé.

<div align="center">II</div>

Urbain VIII, trouvant que le morceau de la vraie croix conservé
à Saint-Pierre n'était pas en rapport avec l'importance de la basi-
lique, ouvrit, le 23 février 1625, le reliquaire de Sainte-Croix de
Jérusalem, comme l'atteste cette inscription, placée sous la coupole
(Forcella, t. VI, p. 148, n° 545) :

1. Sous le mot *tyranno*, qui est une correction, on lit *Imper.*

Partem . crvcis . qvam . Helena . imperatrix . e . Calvario . in . Vrbem .
Urbanvs . VIII . pont . max . e . Sessoriana . avexit basilica . desvmptam
additis . ara . et . statva
hic . in . Vaticano . conditorio . collocavit

Des trois morceaux qu'il contenait, quelques parcelles furent détachées pour la chapelle pontificale et l'église de Sainte-Anastasie. Un fragment considérable fut pris pour la basilique de Saint-Pierre et déposé dans un reliquaire en forme de croix et couvert de lapis. lazzuli. On y lit cette inscription commémorative :

Urbanus VIII Pontifex Max.
Suæ in Sanctissimam Crucem et benevolæ
in Sacrosanctam Basilicam voluntatis
monumentum exstare voluit

La basilique de Saint-Pierre possède encore trois autres reliques de la vraie croix qui méritent d'être signalées. L'une est dite de Constantin, parce que la tradition rapporte que le premier empereur chrétien la portait sur lui dans les combats. Elle est renfermée dans un triptyque en or, de style byzantin, dont la partie centrale, en forme de croix, remonte au IX^e siècle, tandis que les volets, où sont représentés plusieurs saints en relief, ne seraient pas antérieurs au XIV^e. Grégoire XVI reçut cette relique du chapitre de Maëstricht en Belgique, mais comme il trouvait le triptyque trop petit pour être exposé, il le fit hausser sur un pied en vermeil, où des anges, agenouillés sur des nuages, adorent la vraie croix.

La seconde croix, qui a une certaine épaisseur, est composée de plusieurs morceaux taillés carrément. Quand les papes en détachent quelque fragment pour l'envoyer à un souverain, ils ont soin de faire mettre à la place un petit parchemin qui indique à quelle époque et pour quel usage cette parcelle a été détachée. Pie IX en a pris un morceau assez considérable, en 1852. Les autres dates sont 1466, sous Paul II, et 1591, sous Grégoire XIV.

La croix qui sert à l'adoration du vendredi saint est un don de l'empereur Justin II, au VI^e siècle. Elle est en or, constellée de pierres précieuses et inscrite au nom du donateur. La vraie croix, qui occupe le centre, est de très petite dimension.

III

La Sainte-Face de Notre-Seigneur est imprimée sur le linge que sainte Véronique présenta au Sauveur, lorsqu'il montait la colline du Calvaire, pour essuyer la poussière et la sueur qui souillaient son visage. On croit, par tradition, que cette précieuse relique est venue à Rome, apportée par sainte Véronique elle-même. Dès le vIII° siècle, Jean II lui éleva un oratoire dans l'intérieur de la basilique. Innocent III avait institué une procession pour la porter, chaque année, à l'archihôpital du Saint-Esprit, mais Sixte V supprima cette cérémonie et ordonna que, le lundi de la Pentecôte, la procession du Saint-Esprit viendrait, au contraire, vénérer la relique de la basilique. Boniface VIII, en 1296, la fait vénérer lui-même au roi de Sicile Charles II et à Jacques d'Aragon. Enfin, en 1452, Nicolas V autorise l'empereur Frédéric III, qu'il venait de nommer chanoine de Saint-Pierre, à entrer dans la chapelle de la Sainte-Face pour la voir de près.

La Sainte-Face est enfermée dans un cadre d'argent, doré par endroits et de forme carrée, sévère d'aspect, et peu rehaussé d'ornements. La simplicité du relief fait d'autant plus ressortir l'intérieur du tableau que protège un cristal épais. Malheureusement, par une de ces coutumes trop fréquentes en Italie et importées de l'Orient, une lame de métal couvre l'intérieur et ne laisse dégagée que la figure, dont elle dessine les contours. A ces contours franchement accusés, l'on soupçonne de longs cheveux qui retombent sur les épaules et une barbe courte qui se sépare à droite et à gauche en deux mèches peu fournies. Le reste des traits est si vaguement dessiné, ou plutôt si complètement effacé, qu'il faut la meilleure volonté du monde pour apercevoir la trace des yeux ou du nez.

En somme, on ne voit pas le fond de l'étoffe, caché par une application inutile de métal, et, à l'endroit de l'empreinte, on n'aperçoit qu'une surface noirâtre, ne donnant presque pas forme de figure humaine.

A la sacristie de Saint-Pierre, on vend aux étrangers ce que l'on appelle des *fac-simile* de la Sainte-Face. Ils sont imprimés sur

toile ou sur soie avec une gravure qui me semble ancienne de cent
et quelques années au plus, scellés du sceau d'un chanoine et au-
thentiqués de sa signature [1]. Lequel sceau et laquelle signature me
paraissent certifier simplement que la copie a touché à l'original,
et par conséquent devient elle-même un objet de piété, mais non
qu'elle ressemble en quelque chose à la Sainte-Face. C'est donc un
pieux souvenir que l'on peut emporter avec soi, mais non un objet
d'étude qui, iconographiquement parlant, ait pour nous une valeur
réelle.

A un des autels latéraux de la charmante et riche église de Saint-
Éloi des Forgerons, est exposé en permanence un coffre de bois,
orné de deux plaques circulaires en cuivre ciselé, qui représentent
le saint évêque de Noyon, entouré de dragons. On croit que c'est
dans ce coffre que la Sainte-Face fut apportée à Rome.

Entre ces deux plaques, qui datent du XIIIe siècle, est une pein-
ture de la fin du XVe, qui figure sainte Véronique tenant à
deux mains le voile blanc sur lequel est imprimée la Sainte-Face.
La légende qui contourne ce gracieux petit tableau se lit ainsi :

Salve, sancta facies nostri Salva
toris, pro nobis sputis et
elapis cæsa

Il paraît certain que, pour être expédiée de Jérusalem à Rome, la
Sainte-Face fut enfermée dans une double caisse, car on montre
dans la diaconie de Sainte-Marie des Martyrs, à l'autel du crucifix,
les restes vermoulus d'un coffre de bois, plus grand que le précé-
dent. Or, son usage et son authenticité sont démontrés par l'inscrip-
tion qui y est appliquée :

1. N. N. Sacrosanctæ basilicæ principis apostolorum de Urbe canonicus.
Universis præsentes litteras inspecturis fidem facio ac testor me Imaginem Vultus
Domini nostri Jesu Christi ad instar sanctissimi sudarii Veronicæ in tela albi
coloris impressam altitudinis unc., latitudinis unc., reverenter applicasse eidem
sudario, nec non Ligno vivificæ Crucis et Lanceæ Dominicæ cuspidi, quæ
in prædicta nostra Basilica religiosissime asservantur, ac pluribus summorum
Pontificum Diplomatibus maximaque populorum veneratione celebrantur. In quo-
rum fidem prædictam Imaginem et has præsentes litteras meo sigillo obsignavi et
subscripsi.
Dabam ex ædibus meis, die 27 martii, anno Domini MDCCCLXXXVI, XIV Indictione,
Pontificatus SS. D. N. Leonis XIII Pont. Max. anno VIII.

Arca in qua sacrum sudarium, olim
a diva Veronica delatum Romam
ex Palestina, hac in basilica
annis centum enituit [1].

De l'église de la Rotonde, la Sainte-Face passa dans l'église de Saint-Pierre, à une époque inconnue.

IV

Urbain VIII a transporté ces trois insignes reliques de la Passion dans une des chapelles pratiquées, au-dessous de la coupole, dans l'intérieur d'un des piliers, du côté de l'épître. Les chanoines de Saint-Pierre ont seuls le privilège d'y entrer. Toute autre personne, et cette faveur ne s'accorde qu'aux souverains, devrait pour cela être munie d'un indult apostolique et revêtir l'habit canonial.

L'ostension se fait, à la tribune dite de Sainte-Véronique, parce qu'elle surmonte sa statue, par trois chanoines, vêtus de la soutane violette, du rochet et de la *cotta*. Ils portent aux mains des gants rouges.

Le premier prend la relique dans l'oratoire, le second la présente aux fidèles et le troisième la remet à sa place après l'ostension.

Huit torches, de cire jaune ou blanche, selon le temps, sont allumées en avant de la balustrade, au-dessus de laquelle est un dais, par honneur pour les saintes reliques, et qui est garnie elle-même d'étoffe violette ou rouge, suivant que le requiert la circonstance.

Chaque relique est présentée successivement et par trois fois, au milieu et aux deux extrémités de la tribune, puis le chanoine qui la tient la soulève à deux mains en forme de croix et en silence pour bénir les assistants agenouillés.

Au moment où se fait l'ostension de la vraie croix, un des chanoines sonne une cloche spéciale, fondue tout exprès en 1450, par ordre de Nicolas V. Elle a un son tout particulier, presque étrange, qui frappe les auditeurs et les impressionne d'une manière sensible. Son inscription est rapportée par Forcella, t. VI, p. 36, n° 56 :

1. Cette inscription n'est pas dans le recueil de Forcella.

NICOLAVS PAPA V. FECIT ANNO IVBILEI 1450

CRESCENTIVS DE PERVSIO ME FECIT.

Urbain VIII a accordé une indulgence plénière à tous les fidèles qui, dans les conditions requises, assisteront à cette pieuse ostension. Tel est le dispositif de son bref :

De notre propre mouvement et de science certaine, nous donnons et accordons à la Basilique du Prince des Apôtres, à Rome, une croix d'argent contenant plusieurs reliques de la très sainte Croix, et ordonnons encore qu'elle soit déposée et toujours conservée au même endroit où se trouvent aussi l'image du Sauveur imprimée sur le voile de sainte Véronique, et le fer de la Lance dont fut blessé le flanc de Jésus-Christ cloué sur la Croix. En outre, nous voulons et commandons au chapitre et aux chanoines de la basilique mentionnée de présenter ces reliques à l'adoration publique le 3 du mois de mai, jour de la fête de l'Invention de la Croix, ainsi qu'aux autres jours et époques établis par l'usage. Enfin, nous confiant en la miséricorde de Dieu, et appuyé sur l'autorité des apôtres Pierre et Paul, nous accordons l'indulgence plénière et la rémission de tous les péchés à chaque chrétien des deux sexes qui, s'étant confessé et ayant communié, se trouvera présent dans ladite basilique au moment où l'on expose à l'adoration des fidèles la Lance, la Croix et le Suaire ou Sainte-Face mentionnés, à condition de prier pour la diffusion de la religion et pour la tranquillité de l'Église catholique.

Les jours d'ostension sont au nombre de dix. (*Voir* page 377.)

V

Lorsque, le vendredi saint et le jour de Pâques, le Uape et le Sacré-Collège assistent à l'ostension des grandes reliques, ils se tiennent agenouillés dans la grande nef, et alors on leur présente sur des cartons des prières imprimées qu'ils doivent réciter pendant ce temps. L'ostension se fait dans cet ordre : d'abord la sainte Lance, puis la Sainte-Face et après la vraie Croix.

Ces prières se composent d'une triple antienne, d'un verset avec son répons et d'une oraison propre. J'ai cru utile de les reproduire plus haut pour qu'elles servent à l'occasion là où il existerait des analogues aux reliques de Rome. (*Voir* page 393.)

LA DÉFINITION DOGMATIQUE DE L'IMMACULÉE CONCEPTION [1]

La Révérende Fabrique de Saint-Pierre a voulu consacrer par une inscription le souvenir du fait mémorable qui, le 8 décembre 1854, remplissait d'une nouvelle gloire la basilique Vaticane. Par ses soins, quatre grandes tables de marbre blanc, rehaussées par un encadrement de *porta santa*, ont été scellées dans les murs du sanctuaire, à droite et à gauche, là même où se fit la cérémonie de la définition [2]. Elles contiennent la mention de la définition dogmatique de l'Immaculée Conception de la bienheureuse Vierge Marie, proclamée du haut de la chaire apostolique par Pie IX, et les noms et titres des 53 cardinaux, 43 archevêques et 108 évêques, qui furent présents à cette imposante fonction.

La première table expose le sujet, la deuxième donne les noms des cardinaux, la troisième ceux des archevêques et la quatrième ceux des évêques [3].

Forcella, t. VI, p. 226, n° 876, a reproduit en majuscules cette longue inscription, que je donnerai ici en caractères ordinaires, car elle n'a pas d'importance épigraphique :

Pivs · IX · pontifex · maximvs
in · hac · patriarchali · basilica · die · VIII · decembris · an · MDCCCLIV

1. *Inscription commémorative de la définition dogmatique de l'Immaculée Conception dans la basilique Vaticane*, dans les *Analecta juris pontificii*, t. II, col. 1948-1949.

2. J'eus le bonheur d'assister à cette cérémonie dans une des tribunes de la coupole, grâce à un billet que mit obligeamment à ma disposition Mgr Pietro Alfieri, camérier de Sa Sainteté.

3. *Cardinales S. E. R., patriarchæ, archiepiscopi et episcopi in basilica Vaticana, adstante Pio IX, pont. max., dogmaticam definitionem de Conceptione Immacula'a Deiparæ Virginis Mariæ pronuncianti inter missarum solemnia, die VIII decembris, an. MDCCCLIV; Romæ, typographia Rev. Cam. Apostolicæ, 1854, in f° de 20 pages.*

dogmaticam · definitionem
de · Conceptione · Immacvlata
Deiparae · Virginis · Mariae
inter · sacra · solemnia · pronvnciavit
totivsqve · orbis · catholici · desideria · explevit

Adstabant · Eminentissimi · et · Reverendissimi · S · R · E · Cardinales

 ex · ordine · episcoporvm

Vincentivs · Macchi · ep · Ostien · et · Velitern · decanvs
 sacri · collegii
Marivs · Mattei · ep · Portven · et · S · Rvfinae · archipr · basil·
Constantinvs · Patrizi · ep · Albanensis
Aloisivs · Amat · ep · Praenestinvs
Gabriel · Ferretti · ep · Sabinen · abbas · perpet · commend·
 ac · ordinar · SS · Vincentii · et · Anastasii · ad · aq · salv·
Antonivs · Maria · Cagiano · de · Azevedo · ep · Tvscvlan.

 ex · ordine · presbyterorvm

Iacobvs · Philippvs · Fransoni · tit · S · Mariae · in · Ara
 caeli
Benedictvs · Barberini · tit · S · Mariae · trans · Tiberim
Hvgo · Petrvs · Spinola · tit · SS · Silvestri · et · Martini
 in · montibvs
Hadrianvs · Fieschi · tit · S · Mariae · de · Victoria
Ambrosivs · Bianchi · tit · SS · Andreae · et · Gregorii
 in. monte Caelio
Gabriel · della · Genga · Sermattei · tit · S · Hieronymi
 Illyricorvm
Clarissimvs · Falconieri · Mellini · tit · S · Marcelli
 archiep · Ravennae
Antonivs · Tosti · tit · S · Petri · in · monte · avreo
Philippvs · de · Angelis · tit · S · Bernardi · in · thermis
 archiep · Firmanvs
Engelbertvs · Sterckx · tit · S · Bartholomaei · in
 insvla · archiep · Mechliniensis

Gaspar· Bernardvs· Pianetti· tit· S· Sixti· ep· Viter-
biensis· et· Tvscaniensis

Aloisivs· Vannicelli· Casoni· tit· S· Praxedis· archiep·
Ferrariensis

Lvdovicvs· Altieri· tit· S· Mariae· in· porticv

Lvdovicvs· Iacobvs· Mavritivs· de· Bonald· tit· SSmac
Trinitatis· in· monte· Pincio· archiep· Lvgdvnen·

Fridericvs· Ioseph· Schwarzenberg· tit· S· Avgvstini
Archiep· Pragensis

Cosmvs· Corsi· tit· SS· Ioannis· et· Pavli· archiep· Pisan·

Fabivs· Maria· Asqvini· tit· S· Stephani· in· monte· Cael·

Nicolavs· Clarelli· Paracciani· tit· S· Petri· ad· vincvla

Dominicus· Caraffa· de· Traetto· tit· S· Mariae
angelorvm· archiep· Beneventanvs

Iacobvs· Piccolomini· tit· S· Marci

Gvillelmvs· Henricvs· de· Carvalho· tit· S· Mariae
svper· Minervam· patriarcha· Olisiponensis

Sixtvs· Riario· Sforza· tit· S· Sabinae· archiep· Neapolit·

Caietanvs· Balvffi· tit· SS· Marcellini· et· Petri· ep·
Imolensis

Ioannes· Ioseph' Bonnel· y· Orbe· tit· S· Mariae· de·
Pace· archiep· Toletanvs

Iacobvs· Maria· Hadrianvs· Caesarivs· Mathiev· tit·
S· Silvestri· in· capite· archiep· Bisvntinvs

Thomas· Gousset· tit· S· Callisti· archiep· Rhemensis

Nicolavs· Wiseman· tit· S· Pvdentianae· archiep·
Westmonasteriensis

Ioseph· Cosenza· tit· S· Mariae· trans· pontem· Aelivm
archiep· Capvanvs

Ioseph· Pecci· tit· S· Balbinae· ep· Evgvbinvs

Dominicvs· Lvcciardi· tit· S· Clementis· ep· Senogal
liensis

Hieronymvs· de· Andrea· tit· S· Agnetis· extra· moenia
abbas· perpetvvs· commend· et· ordinar· Svblacen·

Carolvs· Aloisivs· Morichini· tit· S· Onvphrii· ep· Aesin·

Ioannes· Brvnelli· tit· S· Caeeiliae

Ioannes· Scitovszky· tit· SSmae· Crvcis· in· Hiervsalem
 archiep· Strigoniénsis
Ivstvs· Recanati· tit· SS· XII· Apostolorvm
Ioachim· Pecci· tit· S· Chrysogoni· ep· Pervsinvs

ex· ordine· diaconorvm

Thomas· Riario· Sforza· diac· S· Mariae· in· via· lata
Lvdovicvs· Gazzoli· diac· S· Evstachii
Ioseph· Vgolini· diac· S. Hadriani
Ioannes· Serafini· diac· S· Mariae· in· Cosmedin
Petrvs· Marini· diac· S· Nicolai· in· carcere· Tvll·
Ioseph· Bofondi. diac· S· Caesarii
Iacobvs· Antonelli· diac· S· Agathae· ad· Svbvrram
Robertvs· Roberti· diac· S· Mariae· in· domnica
Prosper· Caterini· diac· S· Mariae· de· Scala
Dominicvs· Savelli· diac· S· Mariae· in· aquiro
Vincentivs· Santvcci· diac· S· Mariae· ad· martyres·

Adstabant· Archiepiscopi

Aloisivs· Maria· Cardelli· archiep· Achridensis
 canonicvs· basilicae
Ferdinandvs· Minvcci· archiep· Florentinvs
Aloisivs· Fransoni· archiep· Tavrinensis
Ioseph· Maria· Vespignani. archiep· olim· Thyanaevs
 nvnc· ep· Vrbevetanvs
Ioannes· Mac· Ilale· archiep· Tvamensis
Stephanvs· Missir· archiep· Irenopolitanvs
Lvdovicvs· Martini· archiep· Cyrrhensis
Franciscvs· Pichi· archiep· Heliopolit· canonic· basil·
Ioannes · Polding· archiep· Sydneyensis
Emmanvel· Marongiv· Nvrra· archiep· Calaritan·
Franciscvs· Cometti· archiep· Nicomediensis
Antonivs· Maria· Benedictvs· Antonvcci· archiep·
 olim· Tarsen· nunc· ep· Anconitan· et· Hvman·
Franciscvs· Gentilini· archiep· Thyanaevs· canonic·
 basilicae

Leo·de·Przyluski·archiep·Gnesnen·et·Posnanien.

Michael·Manzo·archiep·Teatinus

Alexander·Macioti·archiep·Colossensis

Alexander·Asinari·de·Sammarzano·archiep·Ephesin·

Alexander·Angeloni·archiep·Vrbinas

Carolus·de·Reisach·archiep·Monachiensis·et
 Frisingensis

Bartholomaeus·Romilli·archiep·Mediolanensis

Felicissimus·Salvini·archiep·Camerini

Petrus·Maria·Ioseph·Darcimoles·archiep·
 Aqvensis

Edvardus·Hvrmvz·archiep·Siracensis

Andreas·Charvaz·archiep·Ianvensis

Maria·Dominicus·Avgvstvs·Sibour·archiep·Parisien·

Ioseph·Maria·Mathias·Debelay·archiep·Avenionen·

Ivlivs·Arrigoni·archiep·Lvcensis

Pavlvs·Cvllen·archiep·Dvblinensis

Ioannes·Hvgves·archiep·Neoeboracensis

Antonivs·Blanc·archiep·Neoavrelianensis

Antonivs·Ligi·Bvssi·archiep·Iconiensis

Stephanvs·Scerra·archiep·Ancyranvs

Franciscvs·Patritivs·Kenrich·archiep·Baltimoren.

Michael·Garcia·archiep·Compostellanvs

Caietanvs·Bedini·archiep·Thebarvm

Gvillelmvs·Walsh·archiep·Halifaxiensis

Ioseph·Dixon·archiep·Armacanvs

Franciscvs·Cvcvlla·archiep·Naxiensis

Ioannes·Zwysen·archiep·Vltraiectensis

Ioannes·Baptista·Arnaldi·archiep·Spoletinvs

Ioseph·Othmarvs·Ravscher·archiep·Viennensis

Vincentivs·Taglialatela·archiep·Sipontinvs

Ioseph·Andreas·Bizzarri·archiep·electvs·Philippen·canonicvs·ba
 silicae.

Adstabant·Episcopi

Nicolavs·Maria·Lavdisio·ep·Policastrensis

Ioannes·Bcnedictvs·Folicaldi·ep·Faventinvs

Franciscvs· Barzellotti· ep· Svanen· et· Pitilianen.
Evgenivs· Mazenod· ep· Massiliensis
Ioannes· Briggs· ep· Beverlacensis
Ioannes· Baptista· Bovvier· ep· Caenomanensis
Petrvs· Chrysologvs· Basetti· ep· Bvrgi· S· Domnini
Gvillelmvs· Aretini· Sillani· ep· olim· Tarracinensis.
 Pipernas· et· Setinvs
Gaspar· Ioseph· Labis· ep· Tornacensis
Nicolavs· Ioseph· Dehesselle· ep· Namvrcensis
Ignativs· Bovrget· ep· Marianopolitanvs
Franciscvs· Brvni· ep. Vgentinvs
Caietanvs· Benaglia· ep· Lavdensis
Ioseph· Maria· Castellani· ep· Porphyriensis
Petrvs· Raffaeli· ep· Regiensis
Lvdovicvs· Besi· ep· Canopensis
Gvillelmvs. Vereing· ep· Northamptonensis
Thomas· Ioseph· Brown· ep· Neoportensis· et· Menevensis
Petrvs· Maria· Chatrovsse· ep· Valentinvs
Georgivs· Antonivs· Stahl· ep· Herbipolensis
Carolvs· Gigli· ep· Tibvrtinvs
Iacobvs· Foretti· ep· Clodiensis
Franciscvs· Maria· Vibert· ep· Mavrianensis
Ioannes· Amatvs· de· Vesins· ep· Aginnensis
Ioseph· Maria. Calligari· ep· Narniensis
Bonifacivs· Caiani· ep· Calliensis· et· Pergvlanvs
Ferdinandvs· Girardi· ep· Svessanvs
Eleonorvs· Aronne· ep· Montis· alti
Lvdovicvs· Rendv· ep· Anneciensis
Vincentivs· Tizzani· ep· olim· Interamnae
Carolvs· Mac-Nally· ep· Clogherensis
Michael· O'Connor· ep· Pittsbvrgensis
Aloisivs· Landi· Vittori· ep· Assisiensis
Ioannes· Doney· ep· Montis· albani
Ioannes· Baptista· Rosani· ep· Erythraevs· vicarivs· basilicae
Petrvs· Ioseph· de· Prevx· ep· Sedvnensis
Bonaventvra· Atanasio· ep· Liparitanvs
Bernardvs· Maria· Tirabassi· ep· Ferentinvs

Caietanvs·Carletti·ep·Reatinvs

Ioannes·Onesimvs·Lvqvet·ep·Esebonensis

Vrbanvs·Bogdanovich·ep·Evropiensis

Ioannes·Baptista·Pellei·ep·Aqvaependentis

Stephanvs·Marilley·ep·Lavsanensis·et·Genvensis

Petrvs·Pavlvs·Trvcchi·ep·Anagninvs

Felix·Cantimorri·ep·Parmensis

Ioseph·Avgvstvs·Victorinvs·de·Morlhon·ep·Aniciensis

Ioseph·Timon·ep·Bvffalensis

Ioseph·Novella·ep·Patarensis

Petrvs·Maria·Wranken·ep·Colophoniensis

Aloisivs·Ricci·ep·Signinvs

Ioseph·Maria·Benedictvs·Serra·ep·Davliensis

Ioannes·Derry·ep·Clonfertensis

Camillvs·Bisleti·ep·Cornetan·et·Centvmcellen.

Amedevs·Zangari·ep·Maceratensis·et·Tolentinas

Franciscvs·Agostini·ep·Nvcerinvs

Franciscus·Gandolfi·ep·Antipatrensis

Ioannes·Baptista·Malov·ep·Brvgensis

Lvdovicvs·Antonivs·de·Salinis·ep·Ambianensis

Ianvarivs·Maria·Acciardi·ep·Anglonensis·et·Tvrsiensis

Ioseph·Singlav·ep·Bvrgi·Sancti·Sepvlchri

Timothevs·Mvrphy·ep·Cloynensis

Antonivs·Felix·Philibertvs·Dvpanlovp·ep·Avrelianensis

Pavlvs·Bertolozzi·ep·Ilcinensis

Ioannes·Van-Genk·ep·Adrensis

Raphael·Bachetoni·ep·Nvrsinvs

Gvillelmvs·Ketteler·ep·Magvntinvs

Hieronymvs·Verzeri·ep·Brixiensis

Ivlianvs·Florianvs·Desprez·ep·Sancti·Dionysii

Salvator·Valentini·ep·Amerinvs

Raphael·Bocci·ep·Alatrinvs

Raphael·Ferrigno·ep·Bovensis

Lvdovicvs·Theophilvs·Pallv·dv·Parc·ep·Blesensis

Thomas·Grant·ep·Svttwarcensis

Mathias·Avgvstinvs·Mengacci·ep·Civitatis

 Castellanæ·Hortæ·et·Gallesii

Caietanvs·Brinciotti·ep·Balneoregiensis

Ioannes·Newman·ep·Philadelphiensis

Ioannes·Baptista·Pavlvs·Maria·Lyonnet·ep·S·Flori

Evgenivs·Regnavlt·ep·Carnvtensis

Michael·Capvto·ep·Oppidensis

Ferdinandvs·de·la·Pventa·ep·Salamantinvs

Ioseph·Cardoni·ep·Carystenvs

Iesvaldvs·Vitali·ep·Agathopolitanvs ·

Marianvs·Falcinelli·Antoniacci·ep·Foroliviensis

Aloisius·Filippi·ep·Aqvilanvs

Iacobvs·Maria·Achilles·Ginovlhac·ep·
 Gratianopolitanvs

Vitalis·Honoratvs·Tirmarche·ep·Adrasensis

Richardvs·Roskell·ep·Nottinghamensis

Alexander·Goss·ep·Gerrhensis

Emidivs·Foschini·ep·Civitatis·plebis

Henricvs·Forster·ep·Wratislaviensis

Nicolavs·Bedini·ep·Tarracinensis·Pipernas·et·
 Setinvs

Franciscus·Xaverivs·Apvzzo·ep·Anastasiopolitan.

Benedictvs·Riccabona·ep·Veronensis

Aloisivs·Iona·ep·Montis·flasconensis

Aloisivs·Zannini·ep·Vervlanvs

Michael·Adinolfi·ep·Nvscanvs

Franciscvs·Maria·Alli·Maccarani·ep·Miniaten.

Felicianvs·Barbacci·ep·Cortonensis

Fidelis·Bvfarini·ep·electvs·Ripanvs.

Petrvs·Villanova·Castellacci·ep·electvs·
 Lystrensis

LES AUTELS DE SAINT-PIERRE[1]

La basilique de Saint-Pierre est remplie d'autels : il y en a jusque dans la crypte, la sacristie et le cimetière.

Tous ont été consacrés, la majeure partie (21) par Benoît XIII, ainsi qu'il résulte d'une inscription spéciale, gravée sur marbre blanc et apposée au bas de la grande nef sur un des piliers (Forcella, t. VI, p. 174, n° 642) :

BENEDICTVS XIII . P . M .
AD AVGENDAM REI DIVINAE RELIGIONEM
ET ORNANDAM PRINCIPIS APOSTOLORVM MEMORIAM
EX ARIS HVIVS SACROSANCTAE BASILICAE
VNAM ET VIGINTI
SOLEMNI RITV DEDICAVIT

Suivant la rubrique, chaque autel où l'on célèbre doit être garni d'un parement d'étoffe, dont la couleur varie suivant la solennité. Pour abréger, on ne met plus de parement mobile qu'à quatre autels : l'autel papal, celui de la chaire, celui du chœur des chanoines et celui de la chapelle du Saint-Sacrement. Le maître-autel a même deux parements, parce qu'il a deux faces.

Un des autels latéraux est garni d'un revêtement en mosaïque dite de Florence, où des rinceaux jaunes se détachent sur un fond rouge. Les vingt-deux autres autels sont, à la partie antérieure, ornés d'une espèce de tableau en mosaïque d'émail, encadré d'une baguette de bronze doré.

Treize sont décorés d'une façon et neuf d'une autre. Il y a un modèle spécial pour celui de la confession.

1. *Les autels de la basilique de Saint-Pierre*, dans *Rome*, feuilleton du 26 janvier 1876.

L'église des Oratoriens, à la *Chiesa nuova*, avait conservé l'habitude de mettre des devants d'autels en étoffe. Je les ai vus, jusque dans ces dernières années, se changer tous les jours. Le maitre-autel seul maintenant a son parement et les autels latéraux sont garnis d'une table peinte qui imite à peu près les motifs que l'on voit à Saint-Pierre aux parements de mosaïque. Partout, tout tend donc à se simplifier désormais, et la liturgie elle-même subit avec le temps des modifications, qui ne sont pas souvent des améliorations.

II

Treize autels sont ainsi ornementés dans la basilique Vaticane : Sur un fond gris-perle, deux branches vigoureuses s'étendent à droite et à gauche. Liées d'un ruban rouge qui flotte et ondule, elles se croisent à la partie inférieure, puis leurs enroulements feuillagés et diversement nuancés aboutissent à un large fleuron, d'où s'échappe une palme verte, par allusion au martyre de Saint-Pierre.

Une bande jaune monte sur les côtés, se déploie horizontalement et s'arrondit en haut. Elle forme comme l'orfroi et la mantille des parements d'étoffe dont elle rappelle la dispositon traditionnelle. Les grandes branches s'y cramponnent en deux endroits, de manière à harmoniser les lignes du dessin.

Dans cette espèce de bordure s'entre-croisent des tiges fleuries de lis et d'iris où, comme dans un médaillon, se détache en jaune un Borée, grosse tête jouflue, soufflant sur des lis qui se recourbent et où sont rangées en fasce trois étoiles, double motif emprunté à l'écusson de Pie VI, sous le pontificat de qui ces mosaïques furent exécutées à l'atelier du Vatican.

Enfin, la croix de bronze qui, conformément aux instructions de Benoît XIII, occupe le centre du parement, est surmontée d'une tiare blanche à trois couronnes d'or gemmées, dont les fanons blancs flottent entre deux clefs d'or pendantes que relient un cordon jaune et rouge, qui sont les couleurs pontificales. Tiare et clefs sont les meubles de l'écusson du chapitre, qui marque ainsi ce qui lui appartient. Ces deux insignes lui conviennent en tant que basilique patriarcale.

III

Neuf autres autels offrent une décoration à peu près analogue.

Les branches contournent une ouverture qui laisse apercevoir le sarcophage antique, maçonné dans l'autel et où reposent les corps saints. Les clefs et la tiare ont disparu, les étoiles et le Borée souf- flant sur les lis restent à leur place; mais, au lieu de lis et d'iris, on voit entremêlés de gracieux bouquets de roses jaunes ou rouges.

La composition de ces devants d'autels ne manque pas d'élégance et d'habileté dans les détails, mais l'ensemble en est fade, pas assez chaud en couleur et d'un maigre effet, augmenté encore par le polis- sage des petits cubes d'émail qui auraient eu meilleure grâce, s'ils étaient simplement juxtaposés, sans qu'on ait cherché à égaliser les surfaces et combler les interstices. De plus, voir si fréquemment répétés les mêmes cartons dans un espace aussi restreint, produit immédiatement une impression peu favorable, qui naît toujours de la monotonie.

IV

L'autel de la confession a une mosaïque de même style et de même facture que les précédentes. Heureusement, le dessin en est différent et approprié au lieu même.

Le parement est partagé, dans le sens de la hauteur, en trois parties inégales, indiquées par un contour noir.

Aux extrémités, le fond blanc reçoit comme décor les pièces principales des armoiries du chapitre, la tiare pontificale et les deux clefs, droites, non croisées et liées d'un cordon rouge. Ce cordon exprime l'unité du pouvoir d'ouvrir et de fermer, donné par Jésus- Christ à saint Pierre.

Au centre, sur un fond gris-perle, la croix de saint Pierre renver- sée et l'épée de saint Paul, liées ensemble par un ruban rouge flot- tant qu'empourpre le sang de leur martyre, rayonnent au milieu d'une gloire lumineuse. Les instruments du supplice des apôtres sont entourés de deux palmes, attachées avec des rubans rouges, flottants et arrondis en couronne.

Les armoiries de Pie VI ont fourni les deux branches de lis en fleur qui s'étalent à droite et à gauche de la couronne.

BIBLIOGRAPHIE

I[1]

1. La basilique de Saint-Pierre possède cinq orgues de petites dimensions, bons simplement pour l'office choral des chanoines. Ils seraient tout à fait insuffisants, s'il s'agissait d'une cérémonie accomplie au maître-autel et où l'orgue aurait à alterner avec les chantres. Ce cas ne peut se présenter, puisque le Pape seul célèbre à cet autel, qui lui est exclusivement réservé. Toutefois, la rigueur de la rubrique pourrait fléchir et le grand orgue remplacerait, je n'ose pas dire avantageusement, le son des trompettes, si original et si pittoresque, à l'entrée et à l'élévation : on y joindrait une *sortie*, qui ne se pratique pas. Ailleurs, il n'y aurait pas lieu à un jeu séparé.

On pourrait encore concevoir l'usage d'un grand orgue dans des cas exceptionnels pour l'office canonial, comme les béatifications, la fête de la Chaire de saint Pierre, la Fête-Dieu, l'Octave des saints Apôtres, où le Chapitre se transporte au fond de l'abside et assiste à un office célébré à l'autel dit de la Chaire.

Somme toute, on l'entendrait peu de fois dans l'année, au moins *officiellement*. Mais d'autres jours pourraient être admis pour que l'orgue ne fût pas muet trop souvent, par exemple les processions solennelles, les ostensions de reliques, certaines stations, les grands pèlerinages nationaux, etc. Voilà pour la partie liturgique.

Quant à la partie artistique, un orgue monumental serait réellement en rapport avec l'importance de la basilique.

Les cinq orgues actuels, médiocres comme facture et très incomplets comme ressources, n'offrent qu'une sonorité proportionnée à

1. *L'orgue monumental de Saint-Pierre*, dans la *Musica Sacra*, Toulouse, 1876, p. 131-132.

un chœur ou une chapelle. En effet, le plus ancien, à buffet doré, est dans la chapelle du Saint-Sacrement, où il ne sert jamais [1]. Deux autres se font face, au-dessus des stalles, dans le chœur des chanoines. Celui de droite est le plus communément employé : là se tiennent les chantres. Les deux ensemble sont destinés aux grandes musiques qui se font, exceptionnellement, à deux chœurs.

Deux autres orgues, posés sur des roulettes, attendent, dans les bas-côtés qu'on en ait besoin. Afin de les préserver de la poussière, ils sont habituellement recouverts d'une chemise de toile. Pour les jours où les chanoines sortent du chœur et vont officier dans une autre partie de la basilique, on les traîne à l'endroit désigné : un seul souvent suffit. Le devant de l'orgue est occupé par une tribune, affectée aux musiciens et garnie d'une tenture rouge.

Ces cinq orgues sont ce que nous nommons en France des orgues d'accompagnement. Nos églises de petites villes en ont de semblables. Avec les idées modernes, ce n'est plus assez. Il n'est donc pas étonnant qu'on ait cherché à faire beaucoup mieux.

2. J'ai sous les yeux la brochure écrite par le premier facteur d'orgues d'Europe. Elle a pour titre : *Projet d'Orgue monumental pour la basilique de Saint-Pierre de Rome, par M. Aristide Cavaillé-Coll, facteur de grandes orgues, à Paris*, etc., *avec une photographie de la décoration du projet*, brochure gr. in-8°; Bruxelles, imprimerie Rossel, 1875 [2].

Je donnerai une idée de son contenu en la résumant.

« L'orgue monumental de Saint-Pierre, de Rome, a été conçu dans des proportions exceptionnelles, qui dépassent tout ce qui a été fait jusqu'à présent de plus grand et de plus complet dans la facture instrumentale, et qui se trouveraient ainsi en harmonie avec les dimensions de cette immense basilique.

« Cet orgue aurait 155 registres ou jeux, 28 pédales de combinai-

1. Il est daté de l'an 1582 par cette inscription (Forcella, t. VI, p. 85, n° 251) :

ANNO M . D . L
DOMINI XXXII
GREGORIVS XIII
PONT. OPT. MAX.
ANNO X.

2. Voir la *Musica sacra* du 6 octobre 1875 et du 6 janvier 1876.

son et 8.316 tuyaux comprenant toute l'étendue des sons perceptibles, depuis l'*ut* grave des 32 pieds jusqu'à l'*ut* suraigu du piccolo, soit deux octaves complètes.

« Les plus grands tuyaux de la montre en étain auraient 12 mètres de hauteur et 2 mètres de circonférence.

« Les cinq claviers à mains seraient de cinq octaves d'étendue, d'*ut* à *ut*, 61 notes. Le clavier de pédales de deux octaves et demie, d'*ut* à *fa*, 30 notes.

« Le mécanisme de l'instrument réunirait tous les perfectionnements de l'art moderne.

« La transmission de tous les mouvements, soit des claviers, soit des registres, se ferait au moyen de moteurs pneumatiques de nouvelle invention, qui offrent à l'organiste une infinité de ressources, et dont le succès a été constaté dans les grandes orgues de Saint-Sulpice et de Notre-Dame de Paris.

« Indépendamment des perfectionnements du mécanisme, il serait introduit, dans la composition harmonique des jeux, des éléments nouveaux de sonorité qui ajouteraient à l'instrument une puissance et une variété de timbres inconnus dans la facture instrumentale, et qui ont été réalisés pour la première fois dans le grand orgue de la métropole de Paris.

« Le buffet d'orgue, composé par M. Alphonse Simil, architecte à Paris, et dont l'ensemble se trouve reproduit par la photographie jointe au projet, serait posé en encorbellement sur le mur de l'entrée principale et occuperait une largeur d'environ 20 mètres sur une hauteur de 26 mètres.

« La tribune supportant cette immense décoration serait construite en fer, de même que la charpente du buffet. L'ordonnance architectonique est conforme au style de l'époque du Bernin, qui a doté la basilique du Vatican de la chaire de Saint-Pierre, au fond de l'abside, et du baldaquin du maître-autel sous la coupole. Les proportions de ce buffet sont combinées pour satisfaire à la fois aux exigences de l'instrument et aux dispositions principales du style de ce vaste monument.

« La décoration du buffet recouvrant la structure en fer serait en bronze et mosaïque, disposée en émaux cloisonnés. »

Le projet de M. Simil est sans doute fort beau. Serait-il accepté ?

Je l'ignore. D'abord la basilique a ses architectes officiels. Se laisse-raient-ils si facilement enlever cette gloire? Ce n'est guère probable. Je verrais plus d'avantage à ouvrir un concours, auquel pourraient prendre part les architectes du monde entier. Peut-être en résulte-rait-il une œuvre de génie?

3. *Rome* a raconté, il y a quelques mois, l'audience accordée par le Saint-Père à l'auteur qui venait humblement soumettre son pro-jet à Sa Sainteté. On se rappelle la réponse du Pape, qui, tout en louant l'artiste de son zèle et de sa science incomparable, lui dit qu'il convenait d'en ajourner l'exécution à des temps meilleurs.

La *Revue de musique sacrée* rapportait dernièrement en ces ter-mes ce qu'elle croyait savoir de l'idée première du projet : « Voici en quelques mots les circonstances qui ont modifié l'étude du plan de cet orgue. En 1862, — lorsque le grand orgue de l'église Saint-Sulpice de Paris fut inauguré, — le vénérable M. Hamon, curé de cette paroisse, émit le vœu qu'un jour Rome, la capitale du monde catholique, le foyer de tant de chefs-d'œuvre artistiques et religieux, fût enrichie d'un instrument plus imposant encore que celui de Saint-Sulpice. Ces idées furent développées dans un livre que M. l'abbé Lamazou, vicaire de l'église de la Madeleine, à Paris, au-jourd'hui curé de Notre-Dame d'Auteuil, publia dans la même année. Des vœux semblables furent formulés à l'inauguration du grand orgue de la métropole de Notre-Dame de Paris (1868), construit par le même facteur. »

Il nous faut remonter à une époque antérieure. Je puis à cet égard fournir les renseignements les plus exacts et les plus circonstanciés.

Je rencontrai M. Cavaillé-Coll, d'abord au Congrès de musique religieuse, tenu à Paris, puis chez l'éditeur Repos, où se faisaient des conférences musicales. Nous causâmes naturellement musique et surtout orgues. Il parut s'intéresser vivement à ce que je lui ra-contai de Rome et de l'Italie à cet égard. Ce fut alors qu'il me dit, dans un moment d'enthousiasme que je n'ai point oublié : « Je voudrais terminer ma longue et brillante carrière par une œuvre unique en son genre. Saint-Pierre est la plus belle église du monde; je ferais volontiers pour elle, de tout cœur, le plus bel orgue qui existe. Je donnerai mon temps, ma peine gratuitement : on n'aura à payer que les frais. »

Il me chargea de négocier l'affaire à Rome. Nous échangeâmes plusieurs lettres à ce sujet. On ne se pressait pas de donner son assentiment au projet qui n'avançait ni ne reculait.

Ayant eu occasion d'en causer avec le commandeur Liszt, l'illustre maestro prit à cœur d'activer les démarches nécessaires. Une nouvelle correspondance s'engagea plus assidue, des études préliminaires furent envoyées au Vatican. Mgr Pacca, majordome de Pie IX et chanoine de Saint-Pierre, voulut bien s'unir à nous et le projet commença à être discuté sérieusement. La difficulté principale était le buffet et la tribune, que l'on estimait seuls à 300.000 francs. L'orgue complet eût donc entraîné une dépense double ou triple. On s'arrêta là.

Sur ces entrefaites, l'abbé Liszt se rendit à Paris. C'était en 1867. Il vit l'habile facteur, l'encouragea, et dès lors le projet fut étudié à fond, tel qu'il est maintenant.

Puisse t-il aboutir ! Les fidèles contribueront volontiers, par des offrandes spontanées, à cet accroissement de splendeur pour la basilique Vaticane [1].

II [2]

Il reliquiario per la testa di S. Giovanni Battista, offerto al sommo pontefice Leone XIII nel suo giubileo sacerdotale dal capitolo e clero della basilica Vaticana, par Mgr L. Tripepi; Rome, Befani, 1888, in f° de 34 pag., avec une phototypie.

La tête de saint Jean-Baptiste, après la décollation, ne suivit pas le corps, qui fut définitivement enseveli à Sébaste : elle reçut la sépulture à Jérusalem, d'où elle fut transférée à Constantinople, puis à Rome, au xi° siècle, par des moines grecs, qui la déposèrent dans un oratoire, appelé *San Giovannino* et annexé au monastère de Saint-Sylvestre, où elle'fut installée ausiècle suivant, et qui prit en conséquence le surnom de *in capite*. Mgr Tripepi raconte tous ces faits avec un grand apparat d'érudition.

La seconde partie de son mémoire, imprimé avec luxe, décrit le chef et le reliquaire d'argent doré dans lequel il est renfermé. Il

1. Le projet a figuré à l'Exposition du jubilé de Léon XIII.
2. Extrait de la *Revue de l'Art chrétien*, 1888, p. 253-254.

reste encore la face, avec sa peau noircie. Une thèque fut offerte par le pape Martin IV (1283). Est-ce celle qui existe? On l'a cru, cependant on a parlé du xv⁰ siècle. C'est aussi mon opinion : le style flamboyant, adopté par le continuateur de l'œuvre, me prouve que je ne me suis pas trompé. Mgr Tripepi croit qu'une partie serait « byzantine », je ne l'ai pas constatée.

Le reliquaire, depuis 1870, a été transporté au Vatican dans la chapelle du pape, parce que le monastère de Saint-Sylvestre *in capite* est occupé par le gouvernement piémontais, qui y a établi la poste. Léon XIII ayant manifesté le désir de le voir compléter, car il y manquait toute la partie supérieure, le chapitre du Vatican s'est empressé, pour son don jubilaire, de faire ajouter un couronnement en clocheton et une base, puis d'envelopper le tout dans une pyramide : le dessin est du peintre Louis Seitz et l'exécution de l'orfèvre Pierre Quairoli.

Au-dessus des distiques, composés par Léon XIII à la louange de saint Jean, on lit l'inscription suivante, écrite par Mgr Volpini pour indiquer la dédicace du noble don du chapitre au Souverain-Pontife :

<div align="center">

HONORI

LEONIS. XIII. P. M.

ANNO. L. SACERDOTII. EIVS

ORDO. CANONIC. ET. KLERVS. VATICAN.

LIPSANOTHECAM. ANTIQVI. OPERIS

FASTIGIO. IMPOSITO. ADIECTA. QVE. BASI

AVGENDAM. PERFICIENDAM

IMPENSA. SVA.

CVRAVERVNT

</div>

Tous les ans, le chef était exposé aux fêtes de saint Jean et de la décollation, dans le chœur des religieuses, derrière le maître-autel, si haut et si loin, si obscurci par une grille à barreaux serrés, qu'il était absolument impossible de rien distinguer. Par faveur, j'obtins de le voir de près au tour, en 1863 ; mais l'entrée était très étroite et quelques instants seulement me furent accordés, ce qui m'empêcha de prendre des notes. Quoi qu'il en soit, j'observai parfaitement sa

richesse en pierres et émaux, surtout son style, qui me parut être celui du xvᵉ siècle italien.

La phototypie, jointe au texte, me fait exactement la même impression, grâce principalement aux accolades des arcades, aux feuilles qui courent sur les rampants et aux rosaces des écoinçons. Six lions supportent le socle, où est figurée la vie de saint Jean : « annonce de la naissance, nativité, désert, prédication, baptême du Christ, ordre de mort donné par Hérode, décollation et remise de la tête dans un bassin » (p. 24). Je me souviens parfaitement de la finesse de ces émaux, qui sont translucides.

La thèque elle-même est hexagonale, avec faisceaux de colonnettes aux angles et arcades polylobées, reliant entre eux les faisceaux qui se prolongent en clochetons.

Cette pièce d'orfèvrerie est tellement importante pour l'histoire de l'art à Rome (Mgr Tripepi la croit *vénitienne*) qu'il faudra y revenir en détail et en faire la monographie : les émaux méritent bien cet honneur. L'attention a été appelée sur elle par un historien de renom ; c'est maintenant à un archéologue qu'il appartient de parachever une étude, dont je suis heureux de présenter au public l'élégante introduction.

III [1]

L'inscription du tombeau d'Hadrien Iᵉʳ, composée et gravée en France par ordre de Charlemagne, par le comm. J.-B. DE ROSSI; Rome, Cuggiani, 1888, in-8 de 24 pag., avec 3 pl.

Les trois planches, hors texte, représentent l'épitaphe du pape Adrien, et, comme terme de comparaison, pour la poésie, celle du primicier Ambroise, et, pour la calligraphie, celle d'Adalberga, découverte à Tours.

L'inscription métrique, composée par Alcuin, fut gravée sur marbre noir, à Tours, sur les ordres de l'empereur : là est le point de départ de la rénovation de l'épigraphie à Rome.

Je ne m'étendrai pas sur cette brochure très importante, parce qu'elle a été parfaitement analysée par Mgr Chevalier, dans la *Revue*

(1) Extr. de la *Revue de l'Art chrét.*, 1888, p. 520-521.

de l'Art chrétien (1888, p. 536-537), et il me serait impossible de dire mieux ; je veux seulement, à propos de cet insigne monument, présenter deux observations.

Le mémoire de M. de Rossi appelle une modification dans le placement de l'épitaphe, qui est encastrée trop haut, hors de la portée de l'œil. Il serait donc urgent de la baisser, ce qui se peut très facilement, de manière à en rendre la lecture possible. Comme elle est actuellement, elle forme ornement sur la monotonie de la paroi où elle se détache, et rien de plus.

M. de Rossi a écrit : « La plupart du temps, on a suivi la copie de Baronius, » qui est surannée ; « la copie de Sarti, » qui passe pour « la meilleure », « a été suivie par Duchesne » (le *Liber pontificalis*, t. I, p. 523), qui aurait mieux fait de prendre sa transcription sur l'original lui-même et qui omet la mienne. Quoi qu'il en soit, je dois revendiquer l'honneur de l'avoir reproduite *in extenso* dans la *Revue de l'Art chrétien*, en 1876, t. XXII, p. 121 ; c'est ma copie que le chanoine Van Drival a citée, dans son *Histoire de Charlemagne*, pages 136-137, comme lui semblant préférable aux autres.

ADDITIONS

Ajouter page 189, à « Art des premiers siècles » :
Les objets de cette époque sont figurés dans les *Catacombes de Rome*, par Perret, t. V.

Ajouter page 200, à « Orfèvrerie » :
Boîte à reliques en argent, trouvée à Aïn-Beïda (Afrique) et offerte par le cardinal Lavigerie (fin du IVᵉ siècle). Sur le couvercle, la main de Dieu sortant des nuages et présentant une couronne; au-dessous, le Christ [1], debout entre deux chandeliers, sur une colline d'où sortent les quatre fleuves, tenant une couronne; au pourtour, l'Agneau de Dieu entre huit agneaux, sortant de deux villes, que précèdent des palmiers et le monogramme du Christ, sur la colline aux quatre fleuves, où s'abreuvent une biche et un cerf [2].

Ajouter page 300, ligne 12 :
« L'*Ordo* de la litanie majeure » mentionnait « deux croix » (Duchesne, *Lib. pont.*, t. II, p. 136, n. 16). L'une fut faite sous Léon III (p. 8) : « Crucem, cum gemmis yacinctinis, quam almificus pontifex in letania procedere constituit. » L'autre datait de Léon IV : « Crucem auream et ipsa crux, ut mos antiquitus, a subdiaconibus manibus ferebatur ante equum præcessorum pontificum, Deo jubente, in auro et argento in gemmis melius renovavit » (p. 112). Mais le sens de ce dernier texte est que le pape *renouvela* la croix, ce qui ne veut pas dire du tout qu'il en fit une seconde, comme pense M. Duchesne.

« Deux croix pattées, revêtues de lames d'or, travaillées en filigrane, enrichies de perles et de pierreries, d'un pied et demi de hauteur : elles viennent de Charlemagne et ont été données par Charles le Chauve. Elles sont portées à toutes les processions par deux enfants de chœur. » (*Desc. hist. des reliq. de l'abb. roy. de S.-Corneille de Compiègne*, p. 54, n° 1.)

Ajouter page 330, ligne 2 :
COMPIÈGNE. « Un petit reliquaire d'or, de trois pouces, travaillé très délicatement, représentant une Vierge garnie de perles; dans lequel il y a du lait de la Sainte

1. M. de Rossi estime que c'est le martyr dont les reliques étaient renfermées dans la *capsella*. Je ne puis partager cette opinion, la colline aux fleuves paradisiaques et la main avec la couronne appartenant en propre au Christ sur les monuments contemporains. L'absence de nimbe est un signe de haute antiquité, de même que le symbole de la Trinité, sous la forme de la main pour le Père, de la couronne pour le Saint-Esprit et de l'humanité du Sauveur pour la seconde personne.

2 De Laurière, *Note sur deux reliquaires de consécration d'autels* (*Bullet. monum.*, 1888, p. 440-445); de Rossi, *La capsella argentea africana*, Rome, 1889, in-fol. de 35 pag., avec 3 planches.

Vierge. » (*Descrip. historiq. des reliques de l'abbaye royale de S. Corneille de Compiègne*, Paris, 1770, p. 33, n° 8.)

Ajouter page 336, ligne 4 :

« Une belle châsse d'argent doré, appelée la *Sainte Chapelle*..... On voit dans cette châsse deux verges d'or, qui traversent de part en part, auxquelles sont suspendues douze petites phioles de cristal, six à chacune, garnies de 'petites bandes d'or émaillées et sur l'émail des petits escriteaux en or, qui déaotent les reliques qui sont en chacune des phioles..... Sur la 10 est escrit : *Du laict de la Sacrée Vierge Marie.* — Un riche tableau d'argent doré...... En ce tableau sont encloses plusieurs sainctes reliques, desquelles voicy les noms : *Du laict et de la robe de sacrée Vierge Marie.* — Item donna (en 1339, Jeanne d'Evreux, femme de Charles IV : ce texte est emprunté à son épitaphe) cette image de N.-Dame, laquelle est d'argent doré, où il y a de son laict, de ses cheveux et de ses vestemens. » (Dom Millet, *le Trésor sacré ou Inventaire des sainctes reliques de l'abb. roy. de S.-Denys*, Paris, 1640, p. 89, 96, 270.)

TABLE DES MATIÈRES

TABLE ALPHABÉTIQUE

Fac-simile de la Ste Face, 467.
Façade de S.-Pierre, 182.
Face. 77; double, 340; sainte, 223, 377, 393, 467.
Facette, 214.
Facula, 300.
Faenza, 283, 475.
Faïence, 36, 225.
Faim, 257.
Faisan, 116.
Falda, 18, 69.
Faldistoire, 28, 57.
Faldistorium, 458, 460, 462.
Famille, 103, 118, 169, 195, 198, 246; Borgia, 275.
Fanon, 19.
Farine, 323.
Faucon, 83, 116, 255.
Faune, 94, 95, 97, 98, 99, 100, 103, 105, 106, 107, 108, 109, 118, 119, 120, 121, 132, 133, 135, 136, 137, 138.
Faustine, 99, 100, 103, 105, 108, 126, 353.
Fauteuil, 360.
Félicité, 86, 146.
Femme, 195, 196, 198, 199.
Femmes : saintes, 240; écartées de certains sanctuaires, 312, 318.
Fenêtre, 36, 56, 277, 329; gothique, 185; triple, 277.
Fenzoni, 67, 68.
Fer, 200, 217, 228, 292, 484.
Ferdinand le Catholique, 63.
Ferentillo, 305.
Ferentino, 476.
Feretrum, 302, 330.
Fermail, 189, 219, 296.
Fermo, 472.
Fermoir, 213.
Ferrare, 150, 178, 473.
Ferrata, 4.
Férule, 20; du pape, 452, 454, 459.
Festin, 122.
Feston, 135, 275.
Fête-Dieu, 57, 386.
Fêtes mobiles, 385.
Feu, 73, 145, 169, 203, 229, 241, 246, 248, 251; du ciel, 14; de S. Antoine, 249
Feuillage, 100, 103, 342, 343, 344, 351.
Feuille, 295; d'or, 191.
Fibula, 293.
Fibule, 131, 356.
Fidèles, 23.
Fidélité, 41, 77, 145.
Fierte, 288.
Fietre, 331.
Fièvre, 273.
Figura, 342, 344.
Figure, 198, 343; de N.-S., 66.
Figurine, 210, 223.
Fil à plomb, 77.

Filet, 111.
Filigrane, 20, 223, 225, 229, 491 ; voir *opus fili*.
Filles dotées, 252.
Fimbria, 294, 295, 297, 314, 315.
Fin du monde, 73.
Fiole, 128, 130, 189, 200, 327, 328, 330, 332, 335, 337, 346, 492; à parfum, 361.
Firmale, 296.
Fisc, 92.
Fistula, 289, 300.
Fixé, 208.
Flabellum, 305.
Flagellation, 65, 203, 204, 207, 214, 226, 237, 238, 241, 244, 253, 254, 345.
Flamand (travail), 189, 222.
Flambeau, 23; de poing, 301.
Flamine, 120, 135.
Flamme, 23, 40, 78, 240, 265, 268.
Fleche, 136, 184, 222, 225, 239, 258, 277, 317, 321.
Fleur, 21, 22, 23, 40, 42, 45, 47, 56, 74, 86, 89, 98, 104, 123, 124, 125, 137, 166, 167, 169, 210, 213, 258, 260, 278, 297, 311, 361. Voir *Eglantier, jasmin, rose, volubilis*.
Fleur de lis, 204, 209, 225, 238, 256, 265, 310, 328.
Fleuron, 190, 198, 211.
Fleuves, 106, 132; du Paradis terrestre, 192, 254, 491.
Flocchus 293, 311.
Flore, 100, 119.
Florence, 25, 118, 138, 140, 151, 173, 178, 183, 313, 316, 448, 474.
Flosculus, 310.
Flotte, 8, 171.
Flûte, 94, 108, 126, 157; de Pan, 360.
Fodera, 309, 311.
Foi, 7, 23, 40, 45, 48, 52, 65, 66, 87, 138, 144, 145, 146, 206, 210, 263; conjugale, 92, 225; mutuelle 272.
Foligno, 464.
Folle, 257.
Fonctionnaires romains, 330.
Fonctions liturgiques, 437.
Fond d'or, 229, 231.
Fondateurs des ordres religieux, 30.
Fondeur, 25; de cloche, 470.
Fonds de la bibliothèque Vaticane, 161.
Font baptismal, 167, 227.
Fontana, 27, 30, 170, 185.
Fontaine, 26, 75, 80, 84, 85, 94, 97, 98, 105, 111, 112, 115, 147, 134, 135, 136, 137, 171, 172, 183; Pauline, 182.
Fontainebleau, 183
Force, 39, 40, 46, 52, 53, 60, 65, 77, 144, 145, 206, 240, 263, 293.
Forge, 91.
Forgeron, 272.
Forli, 478.

INDICATIONS BIBLIOGRAPHIQUES

Ajouter page 3 : **Pistolesi**, Il Vaticano descritto ed illustrato, con disegni dal pittore C. Guerra e T. de Vivo; Rome, 1829-1838, 8 vol. in.-fol.
Page 15 : **Muntz**, Giovannino de Dolci, l'architetto della cappella Sistina e delle Fortezze di Ronciglione e di Civita vecchia, con documenti inediti; Rome, 1880, in-8.
Peintures existant dans la chapelle Sixtine du Vatican, gravées par D. Cunego, Fabri et Volpato, 39 pièces de divers formats, en 1 vol. gr. in-fol.
Extrait du Recueil ci-dessus, les 12 grands pendentifs, gravés par Cunego et Fabri, sur papier grand aigle.
Les Quatre grands angles, grav. par les mêmes.
Prophètes et Sibylles dans la chapelle Sixtine à Rome, suite de six pièces in-fol., gravées par Georges Mantuan.
— *La même suite*, impressions modernes.
Peintures de la chapelle Sixtine au Vatican, suite de 9 estampes gravées par Bonato, représentant l'histoire de la création, in-folio oblong.
Page 31 : Les Arabesques des loges du Vatican, suite de 18 pièces grand in-folio, comprenant : la Vue perspective, la Vue générale, les deux portes et les 14 Arabesques, le tout finement colorié à la main, gr. in-fol. oblong.
Les 12 Stucs, les 14 Arabesques, plus la Vue perspective des loges du Vatican, d'après Raphaël, gravés par Carlo Lasinio, in-folio en feuilles.
Sacræ historiæ acta a Raphaele Urbino in Vaticanis xystis ad picturæ miraculum expressa, Nicolaus Chapron delin. et incis.; Rome, 1649. — Les loges du Vatican ou la Bible de Raphaël, suite de 54 estampes, gravées par Nic. Chapron, 1649, in-4 oblong.
Ornements en couleurs et en stuc, exécutés par Giovanni da Ud·ne dans la Galerie des Loges de Raphaël au Vatican, suite de 43 pièce ~~vées à l'eau-forte par P. Sante Bartoli, cahier in-4, oblong.
Page 57 : Le pitture di Raffaelle Sanzio, esistenti nelle stanze Rome, 1813, cahier de 12 pl., gravées par Antonio Banzo, in-fol
Dieci soggetti ricavati dalle pitture di Raffaele nelle camme· disegnate et incise a contorni da F. Giangiacomo; Rome, 10 feuilles.

L'École d'Athènes, la Dispute du Saint-Sacrement, Héliodore chassé du Temple, Attila arrêté par saint Pierre et saint Paul, saint Pierre tiré de sa prison par un ange, le Parnasse, l'Incendie du Bourg du Saint-Esprit, la Messe à Bolsène, suite de 8 pièces in-fol. en largeur, gravées par Volpato et Raphaël Morghen, d'après les fresques peintes par Raphaël dans les chambres du Vatican.

Sujets tirés de l'Ancien et du Nouveau Testament, suite de 15 pièces, gravées à l'eau-forte par P. S. Bartoli, d'après les petits tableaux de Raphaël qui ornent les embrasures des fenêtres dans les chambres de l'Héliodore et de la Torre Borgia, au Vatican, cahier de 15 pl. in-4 ob.

Page 83 : Campioni dei caratteri poliglotti della Stamperia Vaticana, 1600, in-8°.

Page 84 : **De Fabris**. Il piedistallo della colonna Antonina, collato nel giardino della Pigna al Vaticano ; Rome, 1846, in-f° avec pl.

Page 85 : Raccolta delle principali fontane dell' inclita città di Roma, disegnate et intagliate da Domenico Parasacchi ; Rome, 1647, in-4.

Page 88, n° 19 : Études de dessins d'après le tableau de la Transfiguration de Raphaël, dessiné par Camuccini et gravé par Folo, en 32 feuilles in-fol.

Page 138 : La Vie du pape Léon X, suite de 14 pièces, gravées à l'eau-forte par P. S. Bartoli, d'après les bordures des tapisseries des Actes des Apôtres de la chapelle Sixtine, cahier in-4 oblong, contenant 14 pl.

Page 162 : **Lanci**, Dissertazione storico-critica su gli Omireni e loro forme di scrivere, trovate ne codici Vaticani ; Rome, 1820, gr. in-4° avec planches facsimile et 30 pag. de texte arabe.

Page 166 : Lettres de Henri VIII à Anne Boleyn, publiées d'après les originaux de la bibliothèque du Vatican, par G. A. Crapelet ; *Paris, Crapelet*, 1835, grand in-8 jésus.

Page 173 : **De** editione romana Codicis Græci Vaticani Sacrorum Bibliorum, auspiciis Summorum Pontificum Pii IX et Leonis XIII collatisque studiis Car. Vercellone, I. Cozza et H. Fabiani, impressi in Typographia S. C. de Propaganda, 1881, in-8.

Page 170 : **Stevenson**, Topographia e monumenti di Roma nelle pitture a fresco di Sisto V nella biblioteca Vaticana ; Rome, 1887, in-folio avec pl.

Page 246, 7e arm., n° 2 : L'Archivio storico dell'arte, Rome, 1888, p. 138, donne ces deux signatures d'Allegretto Nuzi :

Madone de la collection Fornari :

Hoc opus pinxit Alegretus Nutii de Fabriano, anno **MCCCLXXV.**

Tableau de Berlin :

Alegrietus de Fabriano me pinxit.

Page 264 : **Volpini**, L'appartamento Borgia nel Vaticano descritto ed illustrato ; Rome, 1887, in-8° de 175 pages.

Page 281 : Peintures de la Sala Borgia au Vatican, de l'invention de Raphaël, recueillies par les frères Piranesi et dessinées par Thomas Piroli, suite de 12 pièces in-4 oblong.

Apollon, Diane, Jupiter, Mars, Vénus, Mercure, Saturne, suite de 7 pièces, gravées par Bonato, Bettelini, Bortignone et Fontana en médaillons ovales, d'après les peintures qui décorent le plafond de la sala Borgia, au Vatican, cahier in-fol. oblong.

5970. — Poitiers, Imprimerie Blais, Roy et Cie, 7, rue Victor-Hugo.